KB060945

현대 미술의 이단자들

Modernists & Mavericks

MODERNISTS AND MAVERICKS
Published by arrangement with Thames & Hudson Ltd, London,
through EYA(Eric Yang Agency)

MODERNISTS AND MAVERICKS: Bacon, Freud, Hockney
& the London Painters © 2018 Thames & Hudson Ltd. London
Text © 2018 Martin Gayford

This Edition first published in Korea in 2019 by Eulyoo Publishing Co. Ltd.,
Seoul Korea edtion © 2019 by Eulyoo Publishing Co. Ltd.
All rights reserved

이 책의 한국어판 저작권은 EYA(Eric Yang Agency)를 통해
Thames & Hudson Ltd와 독점 계약한 ㈜을유문화사에 있습니다.
저작권법에 의하여 한국 내에서 보호를 받는 저작물이므로 무단전재 및 복제를 금합니다.

현대 미술의 이단자들

호크니, 프로이트, 베이컨 그리고 런던의 화가들

마틴 게이퍼드 지음 주은정 옮김

🔹 을유문화사

현대 미술의 이단자들
호크니, 프로이트, 베이컨 그리고 런던의 화가들

발행일
2019년 9월 25일 초판 1쇄
2020년 5월 30일 초판 2쇄

지은이 | 마틴 게이퍼드
옮긴이 | 주은정
펴낸이 | 정무영
펴낸곳 | ㈜을유문화사

창립일 | 1945년 12월 1일
주소 | 서울시 마포구 서교동 469-48
전화 | 02-733-8153
팩스 | 02-732-9154
홈페이지 | www.eulyoo.co.kr

ISBN 978-89-324-7414-4 03600

* 값은 뒤표지에 표시되어 있습니다.
* 옮긴이와의 협의하에 인지를 붙이지 않습니다.

차례

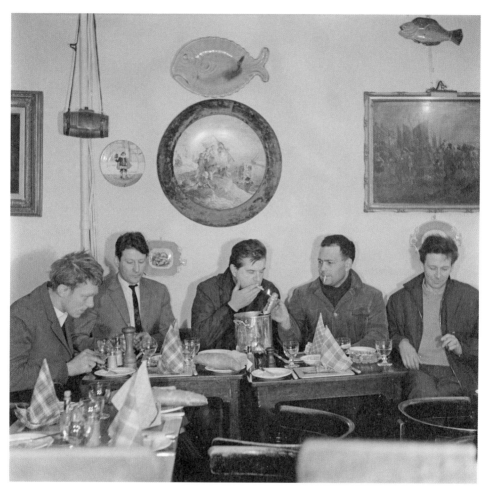

왼쪽부터 티머시 베렌스, 루시안 프로이트, 프랜시스 베이컨, 프랑크 아우어바흐, 마이클 앤드루스.
런던 소호의 휠러 식당, 1963. 사진 존 디킨

일러두기

1. 본문에 숫자로 표기한 원주(참고 문헌, 출처 표기)는 모
 두 후주로 하였고, 내용의 이해를 돕기 위해 옮긴이와 편
 집자가 만든 주석은 도형(●, ◆, ■)으로 표기하고 본문
 하단에 설명 글을 달았습니다.
2. 미술 작품명은「 」로, 도서와 잡지·신문 및 논문·보고서 등
 은『 』로, 영화나 TV프로그램명은 < >로 표기하였습니다.
3. 인명이나 지명은 국립국어원의 외래어 표기법을 따랐습
 니다. 단, 일부 굳어진 명칭은 일반적으로 사용하는 명칭
 을 사용했습니다.
4. 그림 가격 등의 파운드를 현재 '원'으로는 어느 정도 금액
 으로 환산해야 할지 판단하기 어려워 현재 시세로 환율
 을 표기하였습니다. 그 당시의 시세로는 값어치가 훨씬
 높음을 염두에 두고 가치를 가늠하기 바랍니다.

머리말

2013년 11월 12일 저녁, 프랜시스 베이컨Francis Bacon의 작품 「루시안 프로이트에 관한 세 개의 습작Three Studies of Lucian Freud」(1969)이 크리스티Christie's 뉴욕 경매에 출품됐다. 기나긴 입찰 경쟁 끝에 이 작품은 1억 4240만 달러(약 1734억 1472만 원)에 판매되었다. 아직도 사람들의 기억에 생생하게 남아 있는, 런던에서 제작된 이 그림이 한동안 경매 사상 최고가 작품이 된 것이다.

이런 상황은 베이컨과 프로이트가 처음 만난 1940년대 중반은 말할 것도 없고 1969년, 그러니까 이 작품이 그려진 당시에는 전혀 상상하지 못한 일이었다. 이 삼면화•가 베이컨의 작품 중에서 가장 **빼**어난 작품이라고 말할 사람은 아마 거의 없을 것이다. 그럼에도 불구하고 이런 기록이 세워질 수 있었다는 것은 제2차 세계 대전 이후 수십 년 동안 런던에서 제작된 회화 작품이 제작 당시에 비해 오늘날 그 중요성을 세계적으로 더 크게 인정받고 있다는 사실을 증명한다.

이 책은 1945년경부터 1970년경에 이르는 약 25년의 기간을 주제로 다룬다.

• 세 개의 면으로 이루어진 그림. 트립틱(triptych)이라고도 한다.

템스강이 흐르는 지역에서 제작된 그림이 뉴욕이나 리우데자네이루, 델리, 퀼른에서 제작된 그림보다 더 뛰어나거나 더 중요하다고 생각해서 이 책을 쓴 것은 아니다. 그보다는 그 시대가 작품과 화가에게 매력적인 시대이자 장이었다는 사실을, 아울러 아주 가깝고 어떤 측면에서는 친숙함에도 불구하고 여전히 잘 모르고 있는 시기임을 드러내고자 한다.

내게 이 시기는 '그제'라는 시간이 갖는 매력과 신비로움을 간직하고 있다. 나는 앞으로 전개될 글이 다루는 뛰어난 미술가들 중 많은 수, 사실상 대다수를 만나 한 번쯤은 이야기를 나눴다. 그중 몇 사람과는 좋은 친구가 되었고 몇몇과는 무수한 시간 동안 대화를 나눴다. 동시대 미술계에 대한 관심이 나중에 생겨나긴 했지만 나는 몇 년 동안 이후 펼쳐질 글 속에 묻혀 살았다. 어떻게 보면 이 책은 내가 대단히 매력적인 이 인물들을 만나기 전, 그들이 어떤 일을 했는지에 대한 탐구라 할 수 있다.

그 당시 활동했던 사람들의 경우라 해도 과거는 끊임없이 재창조되고 재검토될 필요가 있다. 이 책에 기여한 주요한 목격자 중 한 명인 프랑크 아우어바흐Frank Auerbach는 약 60년이 지난 시점에서 1940년대에 대해 이야기하며 다음과 같이 말했다. "여기에 더 이상 존재하지 않는 한 젊은이에 대해 이야기하고 있는 나는 상당히 멀찍이 떨어져 있는 대리인에 지나지 않습니다." 아우어바흐의 언급은 사실 먼 과거를 거슬러 올라가는 사람들 모두에게 해당된다. 반대로 이 주제가 갖는 미술사적 매력의 일부는, 이를 테면 입체주의Cubism의 파리, 르네상스의 베니스와 달리 직접적인 증언이 풍부하다는 사실에 있다. 나는 이전에 거의 발언한 적 없는 사람들로부터도 증언을 일부 얻을 수 있었다.

『현대 미술의 이단자들』은 최소 두 세대에 걸친 수많은 개인 인터뷰와 다수의 전기 모음집이라 할 수 있다. 모두 합치면 30년 넘게 기록된 수천 단어로 이루어진 아카이브다. 이 책은 중요한 증인과 그 시기에 활동했던 사람들과의 인터뷰, 특히 많은 경우 미간행된 인터뷰에 바탕을 두고 있다. 인터뷰를 진행한 대상을 꼽아 보면 다음과 같다. 아우어바흐, 질리언 에이리스Gillian Ayres, 게오르그 바젤리츠George Baselitz, 피터 블레이크Peter Blake, 프랑크 볼링

Frank Bowling, 패트릭 콜필드Patrick Caulfield, 존 크랙스턴John Craxton, 데니스 크레필드Dennis Creffield, 짐 다인Jim Dine, 앤서니 에이턴Anthony Eyton, 루시안 프로이트Lucian Freud, 테리 프로스트Terry Frost, 데이비드 호크니David Hockney, 존 홀리랜드John Holyland, 앨런 존스Allen Jones, 존 카스민John Kasmin, 제임스 커크먼James Kirkman, 로널드 브룩스 키타이Ronald Brooks Kitaj, 레온 코소프Leon Kossoff, 존 레소르John Lessore, 리처드 모펫Richard Morphet, 빅터 파스모어Victor Pasmore, 브리짓 라일리Bridget Riley, 에드 루샤Ed Ruscha, 앵거스 스튜어트Angus Stewart, 대프니 토드Daphne Todd, 유언 어글로우Euan Uglow, 존 버추John Virtue, 존 워나콧John Wonnacott 이 그들이다.

이 책은 '그림은 사회적, 지적 변화뿐 아니라 개인의 감수성과 성격의 영향도 받는다'는 시각에서 출발한다. 예를 들어 베이컨의 출현에는 역사적인 필연성이 없었다. 사실 어떤 지점에서 그의 심리적, 미학적 기질은 매우 특이했고 낯설었다. 그래서 그의 출현은 여전히 이해가 쉽지 않다. 그러나 베이컨이 없었다면, 또는 프로이트, 라일리, 호크니의 기여가 없었다면 이후의 런던 화단의 상황은 분명 상당히 다른 이야기로 전개되었을 것이다.

모든 역사는 그 경계가 어느 정도 임의적이기 마련이다. 시간은 연속적이어서 특정 일자에 칼로 자르듯이 깔끔하게 시작되거나 끝나는 일이란 찾아보기 힘들다. 다만 제멋대로 한없이 뻗어 나가는 것을 피하고자 책은 종종 말끔하게 정리해야 할 필요가 있다. 이 책이 다루는 제2차 세계 대전부터 1970년대 초에 이르는 시기의 연대적 범위 설정은 정치적, 문화적인 측면에서 잘 알려진 영국사의 전환점과 상응한다.

첫 번째 전기轉機는 종전과 노동당 단독 내각의 총리 클레멘트 애틀리Clement Attlee 정부의 출범 및 비록 그 속도가 더디긴 했으나 낙관론과 번영이 꾸준히 증대됐던 긴 시기의 시작을 나타냈다. 두 번째 전기는 상대적으로 덜 뚜렷하지만 1960년대가 끝나 갈 무렵, 희망의 시대가 저물고 위기와 쇠퇴의 1970년대가 도래하리라는 신호를 보냈다.

미술계 역시 이 시기는 변화기였다. 1945년 이후 거대한 개방이 일어났다. 작고 지역적이던 이전의 런던 미술계는 다른 곳에서 벌어지고 있는 일들을 향해 시선을 돌렸다. 동시에 젠더와 출신 측면에서 규모와 범위 모두 크게 확장된 인구가 런던의 미술 학교로 쇄도하기 시작했다. 이와 대조적으로 1970년대 중반기는 모든 회화가 구시대의 유물로 치부됐을 뿐 아니라 퍼포먼스, 설치, 급진적으로 재정립된 조각 등 다양한 신매체에 대한 선호와 맞물려 상대적으로 경시되던 시기였다.

그러나 미술의 역사에서 완전무결한 단절의 순간이란 존재하지 않는다. 이 글에 등장하는 매우 저명한 인물들 중 일부는 1930년대에 작가 활동을 시작했다. 윌리엄 콜드스트림William Coldstream, 파스모어, 베이컨이 그 예다. 이론의 여지는 있지만 프로이트, 에이리스와 같은 몇몇 작가는 이 책이 끝나는 지점 직후에 가장 순도 높은 작품을 제작했다. 또한 호크니, 아우어바흐 등 일부 화가들은 이전의 작업을 넘어서고자 여전히 노력을 기울이면서 내가 이 글을 쓰고 있는 지금 이 순간에도 정력적으로 작업에 임하고 있다.

『현대 미술의 이단자들』이 다루는 범위는 또한 서로 다른 두 개의 측면에서 한정된다. 하나는 장소고, 다른 하나는 매체다. 런던에 초점을 맞춘 것은 영국의 다른 지역, 예를 들어 에든버러, 글래스고, 세인트 아이브스 같은 곳에서는 중요한 사건이 없었음을 시사하는 것이 아니다. 다른 지역에서도 중요한 일들이 전개되었다. 다만 그 도시들이 각각 나름의 이야기를 갖는, 독자적인 중심지기 때문에 제외되었다. 결과적으로 패트릭 헤론Patrick Heron, 로저 힐턴Roger Hilton 등 특정 화가들의 경우, 그들이 런던 밖으로 이주함에 따라 이 책의 서술에서 퇴장하게 되었다. 조앤 어들리Joan Eardley, 피터 래니언Peter Lanyon 같은 유능한 인물들도 포함되지 않았는데, 그들의 성숙기 작업이 런던으로부터 멀리 떨어진 곳에서 이루어졌기 때문이다. 그렇지만 세인트 아이브스로 이주한 베이컨, 로스앤젤레스로 이주한 호크니처럼 이주한 일부 미술가들을 추적한 것 역시 부정할 수 없다. 그들이 호크니의 표현을 빌자면 '현지에서' 런던의 화가

12

로 남았다는 사실이 서술에 포함한 이유다.

내가 설정한 다른 하나의 초점은 거의 전적으로 물감만을 다룬다는 점이다. 그 이유는 이 시기에 런던에서 제작된 조각이 주목할 만한 가치가 없어서가 아니라 또 다른 서사에 속하기 때문이다. 다만 역시나 경계가 희미해지는 지점, 예를 들어 존스, 리처드 스미스Richard Smith 같은 화가들이 삼차원 입체의 영역으로 넘어갔을 때나 앤서니 카로Anthony Caro 같은 조각가들이 밝은 색채, 평면적 형태와 같은 매우 회화적인 요소를 사용했을 때 같은 경우에는 약간의 재량을 발휘했다.

전후 25년의 시기에 주목한 한 가지 이유는 런던의 화가 공동체가 여전히 소규모 동네였기 때문이다. 모두가 서로를 잘 알았다는 의미는 아니다. 현실 속 대부분의 동네에서 모든 사람이 서로를 잘 알고 있지 않은 것과 다르지 않다. 그보다는 어떤 경우 매우 뜻밖에도 서로 교차되는 비교적 작은 세계였기 때문이다. 돌이켜보면 세대 간 분열이 생각보다 뚜렷하지도 않았다. 1960년대 초 베이컨이 그보다 스물다섯 살 이상 어린 영국 왕립예술학교Royal College of Art: RCA의 학생들 및 졸업생들과 만나 대화를 나누었다는 사실은 흥미롭다.

'실질적인 런던파School of London'가 존재했다는 1976년 키타이의 주장은 기본적으로 맞는다고 생각한다. 실제로 당시 런던에서 활동하는 주요 미술가들로 이루어진 중요한 집단이 존재했다. 그렇지만 키타이의 표현은 혼돈을 불러일으킨다. 실질적으로 독립체로 존재하지 않았음에도 불구하고 응집력 있는 운동이나 동일한 양식을 바탕으로 한 집단의 존재를 함축하는 것처럼 들리기 때문이다. 사실 이것은 키타이의 이론이 아니었다. 키타이가 그 이야기를 내게 했을 때 그는 그 용어를 "우리가 흔히 '파리파', '뉴욕파'라는 용어를 사용할 때처럼 매우 광범위하고 느슨한 방식으로" 언급했다.

'런던파'라는 용어는 종종 구상 미술가들만을 지칭하는 것으로 사용되지만, 그 미술가들 안에서조차 코소프와 콜필드를 아우르는 폭넓은 다양성이 존재했고 런던에서 작품 활동을 펼친 중요한 추상화가들도 존재했다. 그렇지만

베이컨, 라일리를 포함할 수 있을 만큼 포괄적인 양식의 명칭은 존재하지 않는다. 게다가 키타이가 지적했듯이 이 시기 런던은 뉴욕과 파리처럼 "흥미로운 많은 미술가가 서로에게 공을 들이는" 세계적인 중심지가 되었다. 먼 곳에서 많은 사람이 모여들었다. 키타이는 오하이오, 볼링은 영국령 기아나, 파울라 레고Paula Rego는 포르투갈 출신이었다.

『현대 미술의 이단자들』의 기저를 이루는 주제 중 하나는 당시 분명한 철의 장막처럼 보였던 '추상'과 '구상'의 경계가 현실에서는 훨씬 더 유연했다는 사실이다. 양 방향에서 이 경계선을 수차례 넘나드는 사람들이 존재했으며, 하워드 호지킨Howard Hodgkin 같은 작가들은 이 구분을 무의미하게 만들었다. 이 책의 중심에 놓여 있는 진실은 이들이 모두 에이리스가 정의한 '회화로 **이룰 수 있는** 바'에 몰두했다는 사실이다. 이들은 모두 물감을 사용해 사진 같은 다른 매체로는 구현이 불가능한 작품을 창조해 낼 수 있다는 믿음을 가지고 있었다. 이 점이, 다시 말해 회화라는 오래된 매체가 새롭고 놀라운 일을 펼칠 수 있다는 확신이 바로 이들을 하나로 묶는 공통 인수였다.

1

젊은 루시안 프로이트:
전쟁 시기 런던의 미술

그는 매우 생기가 넘쳤다.
결코 사람이 아닌 것처럼,
마치 요정
또는 요정이 바꿔치기한 아이처럼,
또는 남자 마녀처럼.[1]

— 젊은 프로이트에 대해, 스티븐 스펜더Stephen Spender

1942년, 런던의 일부가 폐허로 변했다. 1년 전 스코틀랜드에서 넘어온 젊은 화가 로버트 콜쿤Robert Colquhoun은 그 광경을 목격하고 놀랐다. "웨스트엔드의 파괴는 믿기 어려웠습니다."[2] 콜쿤은 다음과 같은 글을 남겼다. "거리 전체가 파괴되어 돌무더기와 흰 고철 덩어리가 되었다." 그는 또한 파괴된 건물의 잔해로 이루어진 "하이드파크의 미니어처 피라미드"라는 문구도 적어 놓았다. 다른 예술가들처럼 콜쿤 역시 그 스펙터클한 광경이 끔찍하면서도 아름답다는 걸 깨달았을 것이다.

당시 마흔 살 미만의 세대 중 가장 유명한 영국 미술가였던 그레이엄 서덜랜드Graham Sutherland는 그 황량함을 묘사하기 위해 잉글랜드 남동부 켄트의 집에서 기차를 타고 런던으로 향했다. 그는 1940년 가을 영국 대공습 시기에 폭격 맞은 런던 중심부를 처음 맞닥뜨렸던 경험을 결코 잊지 못할 것이다. "적막

함, 모든 것이 죽어 버린 절대 침묵. 이따금 유리가 떨어지며 내는 가냘픈 쨍그 랑거리는 소리만이 들려올 뿐이었다. 그 소리에 클로드 드뷔시Claude Debussy의 음악이 떠올랐다."[3] 산산이 부서진 건물들은 서덜랜드의 눈에 고통 받는 생물처럼 보였다. 건물의 잔해 속에서 뒤틀린 채 서 있는 승강기 통로는 "외젠 들라크루아Eugène Delacroix의 작품에 등장하는 상처 입은 호랑이"를 닮은 듯한 인상을 주었다. 런던은 무장 침입에서 막 벗어난 포위당한 도시였다. 미술은 다른 삶의 영역과 마찬가지로 제한되었고 크게 축소되었다. 내셔널갤러리National Gallery는 한 달에 그림 한 점만 전시했다.

그렇지만 파괴 속에서도 새로운 에너지가 생겨나고 있었다. 전쟁으로 인해 런던은 유럽으로부터 고립되었고 고질적인 섬나라 근성이 악화되었다. 그렇지만 당시 군대나 전쟁 포로수용소 또는 학교에 있거나 양심적 병역 거부자로서 들판에서 감자를 캐고 있던 미래의 미술가들 마음속에는 새로운 생각이 싹트고 있었다. 콜큔 등 몇몇은 공습을 받은 런던에서 이미 작업을 하고 있었다.

콜큔이 폐허가 된 도시를 묘사하던 해에 막 열아홉 번째 생일이 지난 두 명의 젊은 화가가 런던 북부 세인트존스우드 애버콘 플레이스의 한 집으로 이사했다. 그 집은 19세기 초 고전 양식으로 지어진 멋진 테라스식 건물이었다. 이 3층짜리 주택에서 두 사람은 각자 개인 작업실을 마련했다(1층에 있던 고전음악 평론가는 이 새 이웃에 점차 짜증이 났다). 세입자는 존 크랙스턴과 루시안 프로이트였는데, 두 사람 모두 군복무를 하지 않았다. 크랙스턴은 건강 검진에서 탈락했고, 프로이트는 상선에서 의병제대했다. 후원자 피터 왓슨Peter Watson으로부터 받는 후한 재정 지원 덕분에 이들은 제2차 세계 대전 스타일이라 할 수 있을 보헤미안의 삶을 자유롭게 누렸다.

곳곳이 대대적으로 파괴된 상황의 당연한 결과겠지만 프로이트와 크랙스턴이 조성한 환경은 산산이 부서진 형태들, 날카로운 식물, 죽음의 냄새로 가득했다. 애버콘 플레이스 14번지에 위치한 주택의 장식은 크랙스턴의 말을 빌자면 "아주, 아주 특이"했다. 이 두 화가는 리손그로브 경매Lisson Grove saleroom

에서 오래된 싸구려 판화를 다량으로 구입하곤 했다. 50~60장에 10실링(약 7백 원) 정도였다. 개중에는 멋진 액자에 끼워져 있는 것도 있었는데, 이들은 일부 액자만 간직하고 나머지는 분해해서 땔감으로 사용했다. "우리는 바닥에 유리를 깔았는데, 특별한 손님이 올 경우에는 새 유리판으로 바꿔 놓았습니다. 그래서 우리의 복층형 주택으로 손님이 들어오면, 바닥 전체에 놓인 수십 개의 유리판이 그를 맞았습니다. 그의 발아래에서 그 유리판들이 우두둑 소리를 내며 금이 갔죠. 아래층에 사는 사람은 그 소리에 대단히 짜증을 냈습니다." 현관 고리에 쭉 걸린 모자가 그 효과를 완성했다. 거기에는 경찰 헬멧 등 "발견할 수 있는 아무 모자"나 걸려 있던 반면 위층에는 "프로이트가 키우는 뾰족한 가시가 있는 거대한 식물이 곳곳에" 자리 잡고 있었다. 프로이트는 피커딜리의 유명한 박제사 롤런드 워드Rowland Ward에게 구입한 얼룩말 머리 박제도 갖고 있었다. 이것은 어린 시절 베를린 외곽의 외할아버지 사유지에서 승마를 배운 이후로 그가 사랑했던 말의 '도시적 대용물'이었다. 박제되거나 보존 처리되지 않은 다양한 죽은 동물은 프로이트와 크랙스턴 두 사람 모두가 선호하는 주제였다. 위층에서 퍼져 내려오는 부패의 악취는 때때로 아래층 음악 평론가의 코를 괴롭혔다.

한번은 중요한 미술 거래상인 레스터 갤러리Leicester Galleries의 올리버 브라운Oliver Brown이 크랙스턴의 작품을 보기 위해 작업실에서 만나기로 약속했다. 그러나 유감스럽게도 크랙스턴은 그 약속을 잊고 부모님의 집에서 잠을 자고 있었다. "브라운은 중산모자를 쓰고 서류 가방과 접은 우산을 든 채 도착했고 초인종을 눌렀다. 그런데 벌거벗은 프로이트가 깨진 유리바닥 위를 걸어와 문을 열어 주었다." 프로이트의 유령 같은 몰골이 브라운을 놀라게 한 것은 당연했다. 어릴 적부터 프로이트는 남다른 성격의 사람이라는 인상을 풍겼다. 크랙스턴은 1930년대 말 그의 집에 들른 열여섯 살의 프로이트를 다음과 같이 기억한다.

프로이트는 매우 독립적이었고 모든 것에 반항했다. 그는 우리 부모님을

소름끼치게 만들었다. 그가 털북숭이였기 때문이다. 야성적인 외모였다. 당시 그는 매우 특이한 성격의 인물이었다. 어머니는 "세상에, 내 아이가 **저렇게** 보일까 무섭구나."라고 말했다.

기자 제프리Jeffrey, 시인 올리버Oliver의 형제인 사진 편집자 브루스 버나드Bruce Bernard는 전쟁 기간에 프로이트를 만났는데, 그의 "색다르고 다소 악마 같은 분위기"[4]에 매료되었다(버나드의 어머니는 크랙스턴의 어머니처럼 이 젊은이를 알면 위험할 수 있다고 생각했다). 프로이트의 초기작은 관찰을 바탕으로 하든 상상력을 바탕으로 하든 그의 작품의 뚜렷한 특성인 강렬함이 있었다. 비평가 존 러셀John Russell은 이 시절을 회고하면서 젊은 프로이트를 토마스 만Thomas Mann의 소설 『베니스에서의 죽음Death in Venice』(1912)의 등장인물 타지오Tadzio와 비교했다.[5] 타지오라는 인물은 "창조력을 상징"하는 듯 보이는 "대단히 매력적인 소년"이었다. 잡지 『호라이즌Horizon』 및 그 호라이즌의 후원자 왓슨 주변의 인물들은 "그에게 모든 것을 기대했다." 하지만 프로이트의 진정한 경로나 그가 궁극적으로 하게 될 작업의 중요성은 1942년 당시로서는 예측하기 쉽지 않았다. 다시 버나드의 이야기를 빌리자면 프로이트가 종국에 "유럽 미술계에서 가장 뛰어난 개인 묘사 초상화가"[6]가 될 것이라 누가 예상할 수 있었겠는가.

프로이트와 크랙스턴 가족은 모두 애버콘 플레이스 근처의 세인트존스우드에 살고 있었다(때문에 크랙스턴은 매일 밤 본가에 가서 잠을 잤다). 크랙스턴의 아버지인 해럴드 크랙스턴Harold Craxton은 왕립음악원Royal Academy of Music 교수였고, 프로이트의 아버지인 에른스트 프로이트Ernst Freud는 정신분석학의 창시자인 지그문트 프로이트Sigmund Freud의 막내아들로, 건축가였다. 프로이트 가족은 베를린에서 살았었지만 나치가 권력을 잡은 직후 독일을 떠났다. 따라서 프로이트는 열 살까지 특권층의 세련된 중부 유럽식 교육을 받았으며 이어서 진보적인 영국의 기술 학교에 다녔으나 모든 학교에서 거친 행동을 일삼아 퇴학당했다.

크랙스턴과 프로이트 모두 일상 속에서 예술을 향유하는 매우 특별한 환

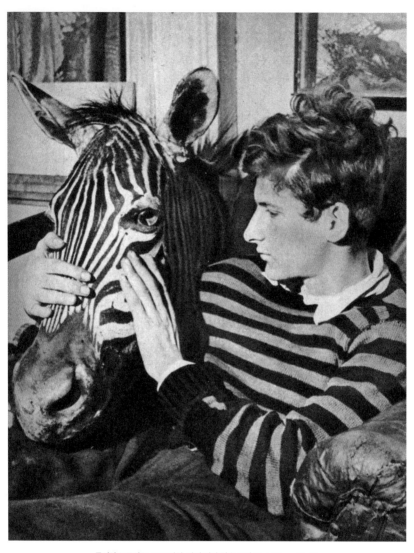

루시안 프로이트, 1943년경. 사진 이안 깁슨 스미스Ian Gibson Smith

경 속에서 성장했다. 1940년대 초 런던—그리고 영국—의 다른 곳에서는 상황이 전혀 달랐다. 미술가가 된다는 것은 너무나 드문 진로여서 이해가 어려웠다. 프로이트는 이에 대해 "그 시절 화가는 진지한 직업으로 받아들여지지 않았습니다. 파티에서 만난 사람들에게 내가 하는 일을 말하면 사람들은 '당신의 취미를 묻는 게 아닌데요'라는 대답을 하곤 했죠."라고 말했다. 프로이트의 추정에 따르면 작품 활동으로만 생계를 꾸리는 화가는 당시 영국에 여섯 명 정도뿐이었다. 오거스터스 존Augustus John, 로라 나이트Laura Knight, 매슈 스미스 Matthew Smith 외에 한두 명 더 있었다. 어린 프로이트가 알고 있었듯 에드워드 7세 시대의 초상화가들은 부유했다. "존은 그의 회고록에 다음과 같은 이야기를 썼습니다. 윌리엄 오펜William Orpen은 집 현관에 돈을 담은 접시를 두곤 했는데, 자신보다 운이 좋지 않은 예술가들이 원하는 만큼 가져가게 했습니다. 존이 그 돈에 대해 묻자 그는 '동전 몇 닢일 뿐이야.'라고 대답했지만 말이죠." 이 작은 선물은 지역의 예술적 관심이 낮았음을 말해 준다.

영국의 뛰어난 미술가들은 영감과 새로운 방향성을 얻고자 본능적으로 프랑스에 의지했다. 프로이트와 크랙스턴이 애버콘 플레이스로 이주한 1942년 1월에 타계한 월터 시커트Walter Sickert는 20세기 전반 런던에서 활동한 가장 재능이 뛰어나고 진지한 화가 중 한 사람이었다. 그렇지만 그는 늘 "천재 화가는 파리를 서성이며 센 강변에서 구애받아야 한다"[7]고 생각했다. 그래서 그는 영국 해협의 반대편에서 긴 시간을 보냈다. 근본적으로 시커트가 옳았다. 프랑크 아우어바흐는 다음과 같이 회상한다. 1930년대, 1940년대 "파리의 사람들은 지적 활기와 도덕 규범 그리고 근면성을 가지고 있었다." 예술적인 측면에서 볼때 런던은 전쟁 이전에도 오랫동안 벽지였다.

프로이트가 전업 화가라는 사실이 파티에서 만난 사람들의 눈에 이상한 일로 비쳐졌다면, 모더니스트는 말할 것도 없이 이해 불가능한 일이었을 것이다. 〈지독한 수줍음Much Too Shy〉에서 조지 폼비George Formby가 연기한 인물의 반응은 분명 황당함과 불신이었다. 〈지독한 수줍음〉은 1942년에 제작된 영화

로, 코미디언이자 가수인 폼비가 야망을 품은 상업 삽화가의 역할을 맡았다. 한 장면에서 그는 우연히 어느 '현대 미술 학교'에 발을 들여놓는다. 이 학교에서는 다양한 학생들이 초현실주의적 경향의 작품을 제작하고 있었다. 그는 어느 작품을 보면서 우스꽝스러운 당혹감에 소리쳤다. "이 사람의 팔다리는 어디에 있죠?" 찰스 호트레이Charles Hawtrey가 연기한 화가는 연극조로 이렇게 설명한다. **"추상화한 거예요."**

〈지독한 수줍음〉은 프로이트가 단역 배우로 출연한 두어 편의 영화 중 하나로, 프로이트는 이 영화에서 미술을 공부하는 학생 역할을 맡았다. 그 사이 왓슨은 실제로 이 두 젊은 미술가를 런던 남부의 골드스미스대학교Goldsmiths' College로 보내, 그곳의 실물을 보고 그리는 라이프 드로잉life-drawing 수업을 통해 기술을 연마시켰다(크랙스턴은 당시 자신의 드로잉은 "혼란스러웠고" 프로이트의 드로잉은 그저 "아주 형편없다"고 생각했다). 사실 프로이트는 "타고난 재능이 거의 전무하다"고 생각했다. 그럼에도 그의 초기 드로잉은 생기를 띠며—많은 미술가가 결코 성취하지 못하는—개성적인 선을 갖고 있었다. 그는 관찰과 부단한 드로잉 작업을 통해 선을 훈련하는 것을 목표로 삼았다. 이 단계에서는 그래픽 아트가 회화에 비해 실현 가능성이 훨씬 더 커 보였다. 프로이트는 회화를 전혀 통제할 수 없다고 느꼈다.

프로이트와 크랙스턴이 참여한 수업은 〈지독한 수줍음〉 속 '현대 미술 학교'보다는 전통적인 선을 바탕으로 이루어졌다. 따라서 이 두 사람의 독특한 시도는 일부의 비평적 관심을 끌었다. 크랙스턴은 이렇게 기억한다.

> 우리 둘 다 아마도 파블로 피카소Pablo Picasso의 영향을 받아서 그랬는지 그저 선 하나를 죽 그어 내렸다. 드로잉의 일반적인 방식은 누드의 옆모습을 대략 스물다섯 개의 선으로 그리는 것이었다. 그러면 눈이 거기에서 최적의 선 하나를 선택했다. 우리는 그것이 일종의 타협이라고 생각해 앉아서 누드를 오로지 하나의 선으로 그린 드로잉을 제작했다. 점으로 음영을 표현했기 때문에 "홍역은 좀 어때?"라는 소리를 많이 들었다.

*

프로이트와 크랙스턴이 속한 세계는 친밀했다. 거의 모든 사람이 서로 알고 지냈다. 그 무리는 젠더나 결혼 여부 등은 거의 개의치 않는 복잡한 연애사로 얽혀 있었다. 그들은 런던의 보헤미안 구역을 이루었다. 호크니의 표현에 따르면 '관대한 곳'이었다. 20세기 중반 그곳에는 반항적인 태도가 널리 퍼져 있었는데 이후 50년 동안에도 저변으로 확산되지는 못했다. 기행과 과도함을 수용한 점에 있어서 그곳은 미래의 소우주였다. 전시戰時의 런던에서의 삶은, 크랙스턴의 기억에 따르면 "틈 사이를 기어오르는 것처럼 모든 것이 사실상 무無로 좁혀졌다. 모두가 폭탄으로 인해 조금은 이성을 잃었다." 크랙스턴과 프로이트는 애버콘 플레이스에서 소호●로 자전거를 타고 가곤 했는데, 런던에 남은 문학인·예술인들의 상당수가 소호에서 모였다. 매일 밤 그곳에서 광란의 즉흥적인 파티가 열렸다.

> 존재감을 느끼고 싶은 사람들에게 소호는 전쟁 기간에 매우 유용한 장소였다. 거기에는 위험도 있었는데, 그 점이 좋았다. 그곳에서 친구들을 모두 만날 수 있었고, 함께 술 마시러 가는 모의가 이루어졌다. 그리고 모두가 정상적인 상태였기 때문에 폭음했다. 딜런 토머스Dylan Thomas에 대해 기억나는 것이라곤 손에 맥주를 들고 비틀거리는 모습뿐이다. 모든 사람이 비틀거렸다. 콜쿤과 로버트 맥브라이드Robert MacBryde는 맥주집 순례를 다니며 피츠로비아까지 갔다. 하지만 프로이트와 토머스, 나는 대체로 소호를 벗어나지 않았다.

'두 명의 로버트'로 알려진 콜쿤과 맥브라이드는 스코틀랜드의 알코올 중독 화가였다. 물론 당시 합법적인 것은 아니었지만 이들은 사실상 부부였고, 때로

● Soho, 런던 중앙부 옥스퍼드 거리Oxford Street의 식당가

22

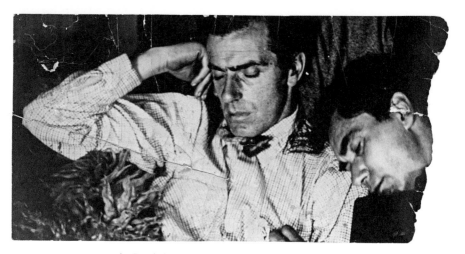

로버트 콜쿤(좌)과 로버트 맥브라이드, 1953년경. 사진 존 디킨John Deakin

극단적인 공격적 행위에도 불구하고 용인되고 존중받았다. 맥브라이드는 시인 조지 바커George Barker를 소개받자마자 바커의 손을 잡고는 들고 있던 유리잔을 그의 손바닥에 조각냈다. 시인은 맥브라이드에게 강한 주먹을 날려 응수했다. 맥브라이드의 주장에 따르면 그 충격으로 며칠 뒤 한쪽 귀의 청력을 잃었다(그렇지만 그날 저녁은 매우 평화롭게 마무리되었다). 크랙스턴에 따르면 "콜쿤과 맥브라이드는 때로 매우 사이좋은 동료였다. 다만 그들이 너무 취하지 않았을 때에만 그랬다." 콜쿤은 "비록 다른 사람들의 얼굴을 가격했지만" 맥브라이드의 얼굴은 때리지 않았다. "그들은 늘 잉글랜드를 욕했지만 나는 그 점이 마음에 들었다. 그것이 상당히 흥미로웠다." 프로이트는 콜쿤의 성격에서 보다 진지한 측면을 보았다. 프로이트는 그에게 "완벽한 무언가"가 있다고 생각했다. "그는 매우 불운하게 보였고 어떤 비장함이 묻어났다. 그는 자신의 상

황이 얼마나 비극적인지 알고 있었고, 동시에 돌이킬 수 없다는 사실 역시 알고 있었다."

런던의 미술계는 작은 동네였고 1939년 이후에는 한층 더 축소되었다. 몇몇 중요한 인물이 런던을 떠났다. 추상화가 벤 니컬슨Ben Nicholson과 그의 아내 바버라 헵워스Barbara Hepworth는 안전을 위해 자녀들과 함께 콘월의 세인트 아이브스로 떠났고 다시 돌아오지 않았다. 이어지는 글에서 중요하게 등장할 다른 사람들은 1942년 변화하는 전세를 경험했다. 1950년대 추상화단의 중요한 인물인 로저 힐턴은 1942년 8월 디에프 침공 때 독일군에 잡혀 실레지아의 전쟁 포로수용소 8-B로 보내졌다. 당시 낭만주의적인 풍경화가였던 빅터 파스모어는 양심적 병역 거부자로 등록하려 했으나 거부당해 징집된 뒤 탈영을 시도했다. 그는 교도소에서 얼마간 시간을 보낸 뒤 심사 위원회에 의해 풀려났다. 내셔널갤러리의 관장 케네스 클라크Kenneth Clark가 파스모어는 "영국의 가장 뛰어난 여섯 명의 화가 중 한 사람"이라는, 그 정확성이 다소 의심스러운—동시에 정당하기도 한—파스모어에게 유리한 증언을 했다. 그 사이 파스모어의 친구 콜드스트림은 육군 장교가 되었고 위장용 얼룩무늬를 그리는 일 등에 참여했다.

런던에 남은 화가들은 이런저런 이유로 무력 투쟁에서 거부당한—또는 추방당한—사람들이었다. 이 책의 1942년 이후 글에서 자주 등장할 야심만만한 예술가인 존 민턴John Minton은 공병대원이라는 상당히 부적절한 임무를 부여받았다. 그는 이듬해 임관되었으나 심리 상태 부적격으로 판정받아 곧 제대했다. 일설에 따르면 그는 연병장에 드러누워 일어나기를 거부했다고 한다. 전쟁 말기에 민턴은 떼어 놓을 수 없는 2인조 콜쿤과 맥브라이드 그리고 젊은 크랙스턴, 프로이트와 어깨를 나란히 하며 런던에서 가장 성공한 젊은 미술가가 되었다. 돌이켜 보면 이들은 하나의 집단처럼 보인다. 때로는 '신낭만주의자Neo-Romantics'라는 명칭으로 불리기도 했으나 당시 실질적인 선언이나 움직임의 기류는 없었다.

그렇지만 이들 사이에는 공통적인 특징이 있었다. 이 시기에 이들은 모두

기본적으로 그림이 아닌 드로잉을 그렸다. 이들의 작품은 책이나 잡지를 위한 삽화였고 따라서 이미지는 글과 직접적으로 연결되었다. 이들의 협력 관계는 시각적 양식만큼이나 출판과도 관련이 깊었다. 민턴과 그의 친구 키스 본Keith Vaughan, 마이클 에어턴Michael Ayrton은 존 레만John Lehmann이 제작하는 잡지『펭귄 뉴라이팅Penguin New Writing』을 비롯한 출판물에 자주 등장했다. 프로이트, 크랙스턴, 콜쿤과 맥브라이드는 왓슨과 그의 동인들이 만든『호라이즌』에 충실했다. 『호라이즌』의 편집자는 시릴 코널리Cyril Connolly였는데, 초기에 시인 스펜더의 도움을 받았다. 스펜더는 양성애자로, 왓슨처럼 프로이트와 그다지 심각하지 않은 가벼운 사랑에 빠졌다. 버나드가 언급했듯이 프로이트는 "독특한 재능과 개인적인 매력을 통해"[8] 영국 문화계의 중요한 동성애충의 주목을 끌었다. 버나드는 그 동성애충 가운데 왓슨, 스펜더 같은 인물들이 뛰어나면서도 인습에서 벗어난 젊은 화가들을 격려하는 거의 유일한 사람들이었다고 지적했다. 그들의 열광적인 반응을 통해 프로이트의 드로잉 한 점이 1940년 『호라이즌』에 실렸다. 당시 프로이트는 이제 막 열일곱 살이 된 소년이었다.

한편 (프로이트를 제외한) 앞에서 언급한 대부분의 미술가 사이에는 향수와 악몽이 뒤섞인 불안정한 정서가 존재했다. 잉크와 초크로 그린 드로잉「풍경 속의 꿈꾸는 사람Dreamer in Landscape」(1942)은 크랙스턴의 작품 중 가장 초기의, 가장 기억할 만한 작품으로 꼽을 수 있다. 초승달은 19세기 낭만주의자 새뮤얼 파머Samuel Palmer로부터 차용한 것으로, 당시 파머의 작품이 다시 유행하고 있었다(민턴은 전쟁 기간 동안 어떻게 반달이 '유행'했는지에 대해 농담한 바 있다). 반면 위협적으로 보이는, 잎이 뾰족한 초목은 소박한 전원보다는 피카소의「게르니카Guernica」(1937)와 유사하다.

「풍경 속의 꿈꾸는 사람」에 등장하는 잠자고 있는 인물은 독일계 유대인 망명자 펠릭스 브라운Felix Braun에 바탕을 두었다. 브라운은 크랙스턴 가족들과 함께 지내고 있었다. 그렇지만 이 작품은 기본적으로 크랙스턴의 상상뿐 아니라 다른 예술로부터도 영향을 받았다. 크랙스턴의 조언자인 서덜랜드에 따

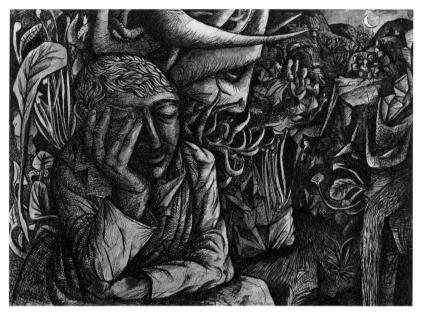

존 크랙스턴, 「풍경 속의 꿈꾸는 사람」, 1942

르면 미술가의 목표는 개인적인, 내면의 상상 세계를 그리는 것이었다.

서덜랜드는 그림 안에서 진정한 발명을 해야 한다고 말했다. 그는 그 점에 대해서 단호했다. 그는 풍경에서 몇 가지 요소를 취한 다음 그것들을 조합함으로써 자연의 형태를 활용해 발명했다. 그는 얼굴을 그릴 때 오로지 지형학을 대하듯 했다.

상상력에 대한 주목은 크랙스턴과 프로이트의 차이점이었다. 후원자와 자신

의 그림을 구입하는 수집가, 거주지가 동일한 이 두 젊은 남성은 자연스럽게 많은 사람에게 한 쌍이라는 인상을 풍겼다. 심지어 미술 시장에서도 적어도 얼마 동안은 하나의 팀으로 인식되었으며 전시를 함께했다. 그렇지만 이들은 커플이 아니었다. 점차 분명해졌듯이 두 사람은 전혀 다른 미술가였다. 크랙스턴은 이 점이 그들의 우정에 유리하게 작용했다고 생각했다. "내가 볼 때 우리 두 사람을 묶어 준 것은 우리가 각자 자기 나름의 그림을 그렸다는 사실이었습니다." 그는 다음과 같은 다소 악의적인 설명을 덧붙였다. "물론 프로이트는 **결코 어떤 것도 발명하지 못했습니다.** 그는 그것이 매우 어렵다는 사실을 깨달았습니다." 크랙스턴의 입장에서 볼 때 이것은 결함이었다. 그렇지만 그의 말이 모두 옳은 것은 아니다. 프로이트의 초기 스케치북과 회화에서 환상적인 요소를 다수 찾아볼 수 있다. 예를 들어 「화가의 방The Painter's Room」(1943~1944)에서 애버콘 플레이스의 거대한 얼룩말 머리가 작업실 창문을 통과해 안으로 고개를 쑥 내민다. 그러나 시간이 지남에 따라 프로이트는 점차 현실, 곧 그의 눈앞에 존재하는 것을 고집했으며 서덜랜드가 말한 발명, 즉 주제를 지어 내는 것에 점차 반대했다.

요한 볼프강 폰 괴테Johann Wolfgang von Goethe는 자신의 자서전에 『시와 진실Dichtung und Wahrheit』이라는 제목을 붙였다. 당연히 시와 진실은 상호 배타적이지 않다. 프로이트는 진실 속에서 자신만의 특별한 시를 발견했다. 시각적 진실과 시가 빚는 무수한 대비와 조합은 이후 몇 년간 런던의 화가들이 탐구하게 될 주제였다. 추상과 사회적 사실주의Social Realism, 기하학적 질서, 풍부한 색채, 물감의 자유분방한 표현력 그리고 팝아트Pop art와 시각적 사실성이 바로 그것이었다.

이 발전 중 일부는 이전의 것들, 예를 들면 시커트와 연결되어 있었다. 그렇지만 전쟁 끝 무렵에 이르면 런던의 작은 미술계는 갑작스레 매우 커졌다. 1945년 5월 8일 유럽에 평화가 선포되자마자 애초 먼 곳으로 가지 않았던 크랙스턴과 프로이트가 유럽 대륙으로 향했다. 그해 여름 그들은 잉글랜드 남서부 콘월반도에 있는 실리제도에 갔다. 전쟁이 끝난 상황 속에서 실리제도는 거의

외국처럼 느껴졌다. 그들은 이후 프랑스 어선을 타고 영국 해협을 건너 파리로 가 피카소 전시를 보려 했으나 실패했다(해안 경비대가 그들을 발견해 끌어냈다). 1946년 그들은 마침내 프랑스에 도착했다. 그해 그들은 한 사람을 만났다. 그 사람은 프로이트 개인의 삶과 화가의 삶 모두에 있어 파리의 피카소를 비롯한 어느 누구보다도 훨씬 큰 영향을 미쳤다. 그는 바로 베이컨이었다.

2

프랜시스 베이컨: 즉흥과 우연

취향의 결정권자가 무대 안쪽을 가리키며
"서덜랜드는 장차 차세대의 중요한 미술가가 될 것입니다."라고 말했다.
그런 다음 남겨진 무대 앞에서 베이컨이 코를 후비며
한가롭게 거닐고 있었다.
그러고는 장면 전체가 바뀌었다.

— 프랑크 아우어바흐Frank Auerbach, 2017

어느 날 프로이트는 켄트에 위치한 서덜랜드의 집에 있었다. 당시 프로이트는 "젊고 눈치가 아주 없었다."⁹ 60년 뒤 프로이트가 회상한 대로 특별한 이유 없이 그는 서덜랜드에게 던질 질문이 떠올랐다. "영국에서 가장 뛰어난 화가가 누구라고 생각하십니까?" 물론 중요한 미술가가 지닐 법한 자연스러운 자부심의 발로로 서덜랜드는 자기 자신이라고 생각했을 수 있다. 그리고 클라크, 크랙스턴을 포함한 많은 사람이 그의 의견에 동의했을 것이다.

그러나 서덜랜드는 예상치 못한 답을 내놓았다. "아, 당신이 들어 본 적 없는 사람이에요. 그는 에두아르 뷔야르Édouard Vuillard와 피카소를 섞어 놓은 듯하죠. 그는 공개된 적 없고, 매우 특이한 삶을 살고 있습니다. 일단 그림을 완성하면 대부분 파괴해 버립니다." 그가 바로 베이컨이었다. 서덜랜드의 이야기가 매우 흥미로웠던 까닭에 프로이트는 재빨리 그 의문의 인물을 만나 보

고자 했다.

*

이때가 1940년대 중반이었다. 이전에 프로이트가 베이컨의 작품, 심지어 그의 이름을 접한 적이 없다는 사실은 다소 의외다. 돌이켜 보면 전후 영국 회화는 1945년 4월 런던 르페브르 갤러리Lefevre Gallery에서 열린 단체전을 기점으로 시작되었다고 볼 수 있는데, 베이컨은 이 전시에 두 점을 출품했다. 그중 하나가 삼면화 「십자가 책형 발치에 있는 형상을 위한 세 개의 습작Three Studies for Figures at the Base of a Crucifixion」(1944년경)으로, 현재 테이트Tate에 소장되어 있다.

전시 관람객들은 베이컨의 그림에 큰 충격을 받았다. 존 러셀의 표현에 따르면 베이컨의 작품은 '대경실색'을 일으켰다.[10] 중앙의 형상은 해부학적으로 털 뽑힌 타조와 유사한데 인간의 입을 가졌고, 길고 두꺼운 관 모양의 목 끝에 붕대가 단단하게 감겨 있다. 짝을 이루는 양쪽의 형상처럼 궁지에 몰려 있으며 "오로지 목격자를 자신의 수준으로 몰락시킬 기회만을 노리며" 공격받고 있는 듯 보였다. 여기서 "이미지는 시종일관 무시무시하여 보자마자 정신이 뚝하고 끊어진다." 이 작품은 관람객에게 충격을 안겨 줬겠지만 간과하기 어려운 예술이었다. 악몽은 신낭만주의 작품처럼 풍경 속에 눈에 띄지 않은 채 그저 도사리고 있지 않고, 바로 눈앞에서 거대하고도 가공할 존재로 보는 이를 향해 달려들었다.

그렇지만 당시 베이컨은 서덜랜드를 비롯해 그와 같은 세대의 몇몇 영국 미술가와 어느 정도 공통점을 갖고 있었다. 베이컨이 거리낌 없이 인정하듯이 그가 가장 많은 영향을 받은 대상은 피카소였다. 이는 비단 베이컨에게만 국한된 이야기는 아니었다. 또 다른, 베이컨보다 유명한 영국 미술가로서 르페브르 갤러리 전시에 참여했던 조각가 헨리 무어Henry Moore 역시 피카소로부터 큰 영향을 받았다. 무어의 출발점은 1920년대 초 피카소가 그린 여성들과 얼마 뒤 그린 원시 해양 생물처럼 보이는 기이한 누드가 보여 준 기념비적인 고전주의였다. 그렇지만 무어는 이를 보다 차분하고 단조롭게 개성적으로 변형

프랜시스 베이컨, 「십자가 책형 발치에 있는 형상을 위한 세 개의 습작」, 1944년경

했다. 호크니는 이를 다음과 같이 요약했다. "무어는 약 2주일 정도 묵힌 피카소의 드로잉에서 나온다." 서덜랜드 또한 이 위대한 스페인 태생 미술가에게 빚을 졌다. 사실상 빅토리아 시대의 살롱 회화의 후예들을 제외한 영국(그리고 유럽)의 거의 모든 미술가가 피카소의 작품을 자유롭게 차용했다.

블룸즈버리 그룹Bloomsbury Group●이 사랑했던 화가인 가난한 덩컨 그랜트 Duncan Grant는 실내 장식을 제외한 1914년 이전 시기의 피카소의 작품을 따르고자 시도했으나 절망적이게도 실패했다. 벤 니컬슨은 좀 더 나은 결과를 보여 주었는데, 그는 피카소의 후기 입체주의 정물화를 취해 힘과 에너지를 제거하고 매력과 재치로 대체했다(매우 영국적인 교체였다). 니컬슨은 피카소 예술의 감정적 원동력이라 할 수 있는 공격성과 성적 폭력성, 순전한 잔인성을 제거하

● 20세기 초 런던 블룸즈버리 지역을 중심으로 활동한 영국의 학자, 문인, 비평가, 미술가 들의 모임

는 데 있어서 동료 영국인들의 경향을 보여 주는 대표적인 사례였다. 베이컨의 특별한 점은 그가 이런 특성들을 누그러뜨리지 않았다는 사실에 있다. 오히려 베이컨은 그 특성들을 강화했다. 베이컨은 다른 어느 미술가보다 피카소가 "우리 시대정신에 대해 내가 느끼는 바와 가깝다"[11]고 말했다.

훗날 베이컨은 피카소 작품과의 조우가 그가 미술가가 되는 데 도움이 되었다고 언급했다. 베이컨은 열여섯 살 때 목적의식 없고 교육을 거의 받지 못했으며 뚜렷한 재능이 없이 보이는 불안정한 십 대 청소년이었다. 그가 가진 능력은 나이 많은 동성 애인을 매혹하고 이용하는 능력뿐이었다. 하지만 한참 뒤 그의 회상에 따르면, 젊을 때 방황하지 않으면 진정한 자아와 진정한 목표를 찾기 어려울 수도 있다. 베이컨은 대위 출신 아버지 앤서니 에드워드 모티머 베이컨Anthony Edward Mortimer Bacon에게 어머니의 속옷을 입고 있는 모습을 발각당한 뒤 격렬한 언쟁 끝에 아일랜드 집에서 쫓겨났고 그 뒤 유럽을 떠돌기 시작했다. 그는 1927년 프랑스에서 미술 작품을 접하기 시작했다. 프랑스 북부 샹티이의 콩데 미술관Musée Condé에서 본 니콜라 푸생Nicolas Poussin의 「유아 대학살Massacre of the Innocents」(1628년경)은 그에게 깊은 인상을 남겼다. 푸생의 작품은 경구와도 같은 고전적인 형태로 정제한 무자비한 잔혹함의 이미지를 보여 주었다. 베이컨이 파리에서 본 피카소의 드로잉 전시는 훨씬 더 깊은 영향을 미쳤다. 이를 통해 그는—당시는 아니라 하더라도 1, 2년 뒤 (사실 베이컨의 생애 초기에 대해서는 많은 점이 모호하다)—미술가가 되기로 결심한 듯 보인다.

전업 미술가 중 상당수가 어릴 때부터 그림과 드로잉하기를 좋아한다(프로이트와 호크니가 그 예다). 베이컨은 학창 시절에는 미술에 흥미가 거의 없었다. 동시대인들에 따르면 그는 다른 어떤 것에도 관심이 없었다고 한다. 그를 화가로 만들어 준 각성은 최고 수준의 그림을 접한 경험에서 비롯되었다. 이 경험이 궁극적으로 그가 두 가지 대담한 결심을 하도록 이끌었다. 하나는 선행 교육을 받지 않았고 소질을 보이지도 않았지만 혼자서 모든 것을 시도해 보겠다는 결심이었고, 다른 하나는 가장 뛰어난 대가들과 겨루고 푸생과 피카

소의 수준을 목표로 삼지 않는 한 그림 그리는 것은 무의미하다는 생각이었다. 좋은 화가가 된다는 것만으로는 부족했다. 역설적이게도 얼핏 보면 베이컨은 많은 시간을 샴페인을 마시고 도박을 하는 데 소비하는 아마추어처럼 보였지만 그림에 대해 가졌던 이 진지한 자세가 베이컨이 동시대의 많은 미술가와 다른 점이었다.

「십자가 책형 발치에 있는 형상을 위한 세 개의 습작」이 전시된 지 약 2년 뒤 아우어바흐가 런던 미술계에 등장했다. 그는 다소 태만한 아마추어리즘이 자신이 접했던 윗세대가 빠지기 쉬운 죄라고 진단했다.

> 나는 술집에서 미술가들이 마치 선택의 문제, 즉 작업을 할 때도 있고 그렇지 않을 때도 있다고 말하려는 듯이 "지금 작업해요?"라고 서로에게 물었던 것을 기억한다. 실제로 너무 열심히 노력하거나 일을 너무 복잡하게 만드는 것은 신사적이지 않은 행동이었지만, 그런 경우가 비일비재했다.

그에 반해서 베이컨은 작업의 유일한 핵심은 걸작을 만드는 것이라는 확고한 생각을 가지고 있었다. 그는 그가 이제껏 그린 모든 작품을 전멸시킬 그림을 꿈꾸었다. 그에게 난관은 그가 그린 그림 대부분이 만족스럽지 않다는 점이었다.

*

십 대의 베이컨은 연애 상대를 물색하러 가는 파리의 어느 술집에서 '중요한 것은 자신을 어떻게 보여 줄 것인가' 하는 문제라고 말하는 한 남성을 만났다. 베이컨은 그 의견에 감동받았고 실제로 그것을 삶의 신조로 삼았던 것 같다. 그는 대부분의 예술가보다 훨씬 더 깊은 수준으로 자기 자신을 창조했다. 게다가 베이컨이 즉흥적으로 시작한 경력은 초반에 매우 성공적이었다. 처음에 그는 바우하우스Bauhaus 디자인과 매우 진보적인 파리의 실내 장식풍을 추구하는 현대 가구 디자이너로 일을 시작했다. 자신이 디자인한 가구로 얼마간 주

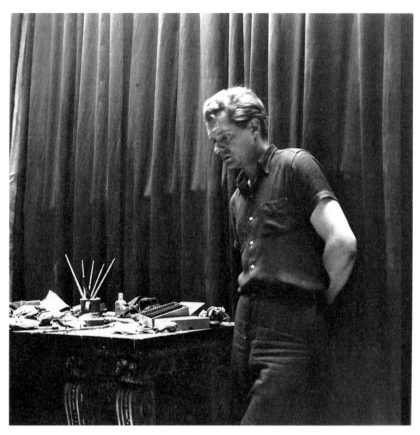

프랜시스 베이컨, 1950. 사진 샘 헌터Sam Hunter

목을 받자 베이컨은 갑자기 경로를 바꾸었다. 아직 이십 대 초반이었던 그는 화가로서의 활동을 시작했다. 이 새로운 행보에서 놀라운 점은 비정규적인 교육을 얼마간 받은 것을 제외하고는 그가 여전히 미술 교육을 전혀 받지 않았다는 사실이었다.

베이컨은 열다섯 살 연상의 오스트레일리아 출신의 화가 로이 드 메스트르Roy de Maistre로부터 주제에 대한 정보를 얼마간 얻었다. 베이컨은 1920년대 말부터 1930년대 초까지 드 메스트르와 가깝게 지냈다. 두 사람 사이의 우정은 성적인 차원의 것은 아니었을지라도 예술적 멘토링을 포함했다는 점은 분명했다. 드 메스트르는 단지 작품을 보는 것만으로 미술에 대한 섬세한 이해력을 터득한 사람이 그것이 어떻게 그려졌는지에 대한 유치하고 단순한 질문을 던질 수 있다는 것에 대해서 당황하기는 했지만 캔버스에 물감을 칠하는 방법에 대한 베이컨의 질문에 답을 줄 수 있었다. 그렇지만 드 메스트르는 어떻게 그려야 하는지에 대해서 미술 학교에서 학생들에게 주입시키는 방식으로 베이컨을 가르치지는 않았다. 그 결과 미술가들과 친구들 사이에 의견이 분분하긴 하지만 베이컨은 그림을 썩 잘 그리지는 못했다. 이에 대해 프로이트는 다음과 같이 말한다.

베이컨은 전적으로 영감에 의지했다. 이것이 그를 매우 불안정하게 만들었다. 그는 훈련되어 있지 않았고 그림을 그리는 법도 전혀 몰랐지만 대단히 뛰어나서 순전히 영감만으로 어떻게든 그림으로 만들 수 있었다.

베이컨은 선에는 그다지 재능이 없었지만 물감, 즉 물감의 물성, 유동성, 작용에 대한 뛰어난 본능적 감각을 가지고 있었다. 그로테스크한 공포가 불러일으키는 감정적 흥분을 제외하면 이 점이 「십자가 책형 발치에 있는 형상을 위한 세 개의 습작」과 1945년 르페브르 갤러리에서 전시한 베이컨의 또 다른 작품 「풍경 속의 인물Figure in a Landscape」(1945)이 돋보이는 이유다. 두 작품은 미술사가들이 '회화적'이라고 지칭하는 부류에 속한다.

베이컨에 대한 단순하지만 근본적인 한 가지 사실은 그가 물감을 사랑했다는 점이다. 그의 도처에 물감이 있었다. 그의 작업 환경도 온통 물감 범벅이었다. 1940년대 베이컨은 런던 남서부의 중심지에 위치한 사우스켄싱턴 지하철역과 자연사박물관Natural History Museum 사이 크롬웰 플레이스 7번지의 아파트 1층을 사용하고 있었다. 이곳은 이전에 라파엘전파Pre-Raphaelite Brotherhood 존 밀레이John Millais와 이후 사진가 E. O. 호페E. O. Hoppé가 거주했던 19세기 중반에 지어진 주택의 한 부분으로, 빛바랜 화려함과 무질서한 혼란이 뒤섞여 방문객들에게 큰 충격을 주었다. 동굴 같은 방을 채운 볼품없는 친츠chintz●와 벨벳의 소파와 침대 의자는 화가 마이클 위샤트Michael Wishart가 느꼈던 것처럼 공간에 "쇠락한 위엄의 분위기, 추락한 에드워드 7세 시대의 허망함"을 드리웠다. 그리고 깜빡거리는 두 개의 거대한 워터퍼드Waterford산 유리 샹들리에가 신비로운 빛을 비추었다.

마치 어느 고딕풍 연극 무대 이야기처럼 들리지만 실제로 그곳에서는 전통적인 가족에 대한 기이하고 전복적인 패러디가 벌어지고 있었다. 베이컨의 보호자이자 연인인, 연상의 부유한 남성 에릭 홀Eric Hall이 생활비를 댔다. 홀은 화를 내거나 거절하지 않는 다정하고 너그러운 아버지를 대신하는 존재였다. 베이컨은 홀이 주는 돈에 불법 도박판에서 딴 돈을 더해 수입을 보충했다. 경우에 따라 가게에서 물건을 슬쩍 훔치기도 했다. 도박이나 좀도둑질은 모두 그의 전 유모인 제시 라이트풋Jessie Lightfoot의 도움을 받았다. 라이트풋은 베이컨과 함께 15년째 살고 있었다. 크롬웰 플레이스에서 라이트풋은 탁자 위에서 잠을 잤다. 그녀는 언제나처럼 베이컨의 대리모 역할을 했던 것 같다.

크랙스턴은 크롬웰 플레이스 작업실을 "매우 기막힌" 곳으로 묘사했다. 그는 베이컨이라는 한 개인과 화가를 대표하는 것으로 세부적인 면모, 즉 호화로움과 무질서한 너저분함의 조합을 꼽았다. "베이컨은 바닥에 아주 넓은 터키산 카펫을 깔아 놓았는데 온통 물감 범벅이었다." 캐슬린 서덜랜드Kathleen

● 면포(무명)에 작은 무늬를 화려하게 나염한 직물

Sutherland는 남편 그레이엄과 함께 베이컨의 작업실에서 대략 일주일에 한 번 식사를 함께하곤 했는데, 다음과 같이 회상했다. "샐러드 그릇에는 물감이 담겨 있을 것 같았고, 그림에는 샐러드드레싱이 묻어 있을 것 같았습니다." (그러나 "음식과 와인은 훌륭했고 대화는 더할 나위 없이 좋았습니다.")[12] 아파트와 가구는 물감 범벅이었고 물감 역시 생활 공간과 함께 뒤섞였다. 두 가지 모두 「풍경 속의 인물」 안에 녹아 든 것이 분명했다.

사실 이 작품은 결코 인물을 보여 주지 않는다. 오직 일부분, 즉 다리 한쪽, 팔 한 쪽 그리고 옷깃만이 드러날 뿐이며 다른 부분은 검은색의 텅 빈 공간속으로 사라진다. 남은 것은 내부가 텅 빈 옷의 일부분뿐이다. 이 그림은 하이드파크에 앉아 있는 홀을 찍은 사진을 토대로 만들어졌다. 그러나 장소는 아프리카의 덤불로 전혀 다르게 바뀌었고, 기관총을 닮은 물체가 인물 또는 인물이 입고 있지 않은 옷의 한쪽에 배치되었다. 베이컨은 평론가 데이비드 실베스터 David Sylvester에게 옷의 질감이 이 그림을 이루는 한 요소라고 설명한 바 있다. 영감이 떠오른 순간 그림의 요소가 작업실 공간의 요소와 함께 결합되었다.

> 사실 옷에는 아주 얇은 회색층 외에는 물감을 전혀 채색하지 않았습니다. 나는 그 위에 바닥에 있던 먼지를 올려놓았을 뿐입니다. … 나는 생각했습니다. '음, 플란넬 양복의 약간 폭신한 촉감을 어떻게 표현할 수 있을까?' 그리고 그 뒤 '그래, 먼지를 좀 올려 보자'는 생각이 갑자기 떠올랐습니다. 먼지가 말쑥한 회색 플란넬 양복과 상당히 흡사하다는 점을 확인할 수 있을 겁니다.[13]

이 모두가 베이컨의 특징을 이룬다. 첫 번째 특징은 감각적인 세부에 대한 욕망이다. 회색 플란넬에 대한 묘사는 정확해 보일 뿐 아니라 마치 손가락으로 쓰다듬으며 '약간 폭신한' 표면을 만지는 것 같은 느낌을 정확하게 전달한다. 신경계를 작동시키는 사실주의의 추구는 베이컨이 미술가로서 갖는 근본적인 충동 중 하나였다(이 점이 베이컨이 피카소와 다른 지점인데, 서덜랜드가 베이컨의 작

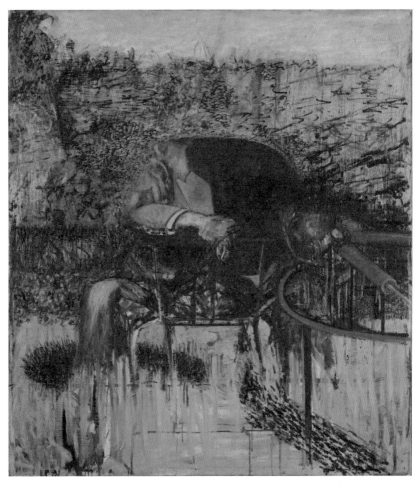

프랜시스 베이컨, 「풍경 속의 인물」 1945

품에 대한 간략한 설명에 두터운 붓질을 사용한 뷔야르의 작품에 대한 언급을 덧붙인 이유이기도 했다). 이 점, 곧 신경계에 보다 생생하게 또는 통렬하게 작동하는 이미지의 추구는 베이컨의 인터뷰에서 재차 등장하는 내용이었다. 그가 순간적인 충동에서 공전의 어떤 시도, 즉 기법적으로 말하자면 그림에 먼지를 붙이는 것과 같은 독특한 시도를 강행하는 것이 대표적이다. 베이컨은 즉흥성과 우연을 좋아했다. 여러 측면에서 베이컨의 그림은 그를 둘러싸고 있던 풍요로운 혼란으로부터 발생했다. 양복 표현에 사용된 먼지의 예가 보여 주듯이 그를 둘러싼 환경은 작품에 직접적이고 물리적인 방식으로 영향을 미쳤다.

베이컨은 혼란 위에서 성장했다. 그는 그의 작품과 특별한 공생 관계를 맺었다. 주변 환경의 단편들이 그림 속에 흘러 들어간 것처럼 물감이 그에게 배어들었다. 프로이트는 "베이컨은 늘 팔뚝 위에 물감을 섞곤 했다"고 기억한다("알레고리와 같은 것을 발전시킬" 때까지 물감을 섞곤 했으나 "성공하지는 못했다"). 존 리처드슨John Richardson에 따르면 이 습관 때문에 베이컨은 테레빈유 중독에 걸렸고 결국 아크릴 물감으로 바꾸게 되었다. 1950년대 초 베이컨이 잠시 왕립예술학교에서 일할 때 화장실에서 어깨에 묻은 물감을 씻고 있던 그를 보았다는 한 학생의 목격담도 전한다.

반면 베이컨의 화장품 사용은 1940년대 중반 런던에서는 매우 충격적인 일로 받아들여졌는데, 리처드슨의 견해에 따르면 이는 일종의 바디페인팅, 퍼포먼스 아트에 가깝다. 베이컨은 턱수염을 캔버스 본래의 거친 질감이 살아 있는 뒷면에 비유했다(베이컨은 캔버스 뒷면에 그리기를 즐겼다). 그는 화장품을 칠할 수 있을 정도의 충분한 질감이 생길 때까지 수염을 길렀고 그런 다음 다양한 색조의 맥스 팩터Max Factor 화장품을 패드에 묻혀 마치 붓질을 하듯 "덥수룩한 수염을 이리저리 가로지르며"[14] 얼굴에 칠했다.

당시 이와 같은 물감에 대한 집착은 다른 동료와는 다른 베이컨의 특징 중 하나였다. 마음속으로 소묘화가라 생각하거나 적어도 물감을 주의 깊고 신중한 방식으로 채색하는 화가들의 무리 속에서 베이컨은 물감과 물감이 낼 수 있는 효과에 대한 적극적인 선호를 보여 주었다. 베이컨에게 있어 이것이 바로

물감이 가진 물성의 본질이었다. 이로 인해 예상 밖에 베이컨은 다소 인기가 시들해진 윗세대 미술가인 매슈 스미스의 지지자가 되었다. 스미스의 작품은 1945년 르페브르 전시에서 베이컨의 작품과 나란히 걸렸다. 스미스의 주제는 곡선이 두드러지는 여성 누드나 붉게 무르익은 과일 더미로, 베이컨과는 거리가 멀었다. 그렇지만 스미스가 주제를 휘몰아치는 물감의 소용돌이와 덩어리로 묘사하는 방식은 그보다 나이 어린 미술가인 베이컨이 동조하는 바와 정확하게 일치했다. 베이컨의 글 중 유일하게 출간된 것이 스미스의 작품을 칭송하는 짧은 글이었다. 그의 글에 따르면 스미스는

> 회화, 다시 말해 개념과 기법을 밀착시키려는 시도에 관심 있는 존 컨스터블John Constable과 조지프 말로드 윌리엄 터너Joseph Mallord William Turner 이후의 극소수의 영국 화가 중 한 사람으로 보였다. 이런 의미에서 회화는 이미지와 물감을 완벽하게 결합하려는 성향이 있다. 그리하여 이미지는 곧 물감이 되고 물감은 곧 이미지가 된다.[15]

이 결합은, 즉 붓질과 그것이 나타내는 대상이 불가분의 관계를 맺는 것은 베이컨에게 성배와도 같은 것이었다. 훗날 호지킨은 "물감을 가득 머금은 붓이 칠해져" "디에고 벨라스케스Diego Rodríguez de Silva Velázquez의 그림에 등장하는 자수 조각이나 렘브란트 판 레인Rembrandt Harmenszoon van Rijn의 작품에 등장하는 동그랗게 말린 모자의 가장자리" 같은 "무언가로 되는" 방식에 대해 매우 유사한 견지에서 이야기한 바 있다. 호지킨은 이것을 구두로 하는 설명 또는 의도적인 계획을 뛰어넘는 현상이라고 생각했다. 그것은 마법과 같은 변신이었다. "늘 그것을 쫓는다면 결코 그림을 그릴 수 없을 것이다."

베이컨은 분명 이 의견에 동의했을 것이다. 그런 효과를 의도할 수는 없는 법이다. 왜냐하면 그것은 그리는 도중에 생겨나는 것이기 때문이다. 말하자면 물감을 운용함에 따라서 물감이 스스로 그런 효과를 이루는 것과 흡사하다. 이런 이유로 베이컨은 "진정한 그림은 우연과의 불가사의한 끝없는 고투"[16]라고

생각했다. 직감을 타고난, 큰 판돈을 노리는 도박꾼인 베이컨에게 있어 행운이든 불운이든 운에 있어서나 전적으로 임의적인 창조적 잠재력에 있어서나 우연이 문제의 핵심이었다. 베이컨은 두 개의 형용사, 곧 '불가사의한'과 '끝없는', 이 두 형용사가 의미하는 바를 상세하게 부연 설명했다.

> [회화는] 불가사의하다. 왜냐하면 물감이라는 물질 자체가 이러한 방식으로 사용될 때 신경계에 직접적인 공격을 가할 수 있기 때문이다. 그리고 끊임없이 이어진다. 왜냐하면 매체가 유동적이고 섬세한 까닭에 생겨나는 모든 변화가 새로운 유익함을 만든다는 희망 속에서 이미 존재하는 것을 잃어버리기 때문이다.[17]

미술에 대한 이러한 이해는 습작과 구성 스케치를 통해 서서히 완성작으로 발전해 나가는, 세심하게 계획된 그림이라는 전통적인 개념과는 크게 다른 것이었다. 베이컨은 즉흥적인 그림의 개념을 믿었다. 심지어 사전에 구상한 경우에도 그랬다. 실제로 어느 정도로 즉흥적이었는지에 대해서 그는 터놓으려 하지 않았고 질문을 철저하게 회피했다. 그러나 1945년 르페브르 갤러리에서 공개한 작품은 그런 이상의 실현과는 아직 다소 거리가 있었다.

「십자가 책형 발치에 있는 형상을 위한 세 개의 습작」에서 중앙의 눈을 가리고 있는 생물 앞에 놓인 특이한 삼각대를 이루는 붓질은 느슨하고 물 흐르듯 유연하며, 빠른 속도로 채색된 듯 보인다(베이컨은 일단 시작하면 빠른 속도로 그렸다). 그러나 베이컨이 추구했던 "이미지와 물감의 완벽한 결합"[18]과는 여전히 거리가 멀었다. 그는 이듬해 이 성배와 한층 가까워졌다.

1946년 베이컨은 그의 작업에서 가장 뛰어난 작품 중 하나이자 본인 스스로 완결되었다고 느낀 최초의 완성작을 제작했다. 프로이트가 크롬웰 플레이스 작업실에 방문했을 때 보았던 바로 그 그림이었다. 프로이트는 이 작품을 "우산이 있는 아주 훌륭한 작품"으로 기억했다. 이 특별한 작품을 묘사하는 제목을 두고 베이컨은 고심했다. 결국 그는 간단하게 「회화1946Painting 1946」

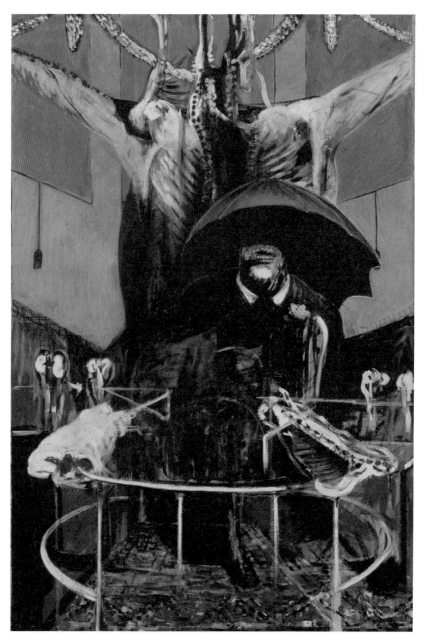

프랜시스 베이컨, 「회화 1946」 1946

(1946)으로 정했다. 베이컨에 따르면 이 제목은 '우연처럼' 떠올랐다. 그는 또 다른 이미지의 결합에 착수했다. 침팬지와 맹금의 결합이었는데, 예상과 달리 베이컨이 남긴 언급은 상당히 다른 이미지를 암시했다. "이것은 다른 사건 위에 올라탄 끊임없이 이어지는 사건과 같았다."[19] 염두에 둘 것은 이 설명이 전적으로 사실일 수도 그렇지 않을 수도 있다는 점이다. 아니 어쩌면 베이컨이 느낀 바가 작품의 더 깊은 진실임을 강조하는 말일 수도 있다. 다시 말해 그 요소들은 무작위적이며 전체적으로 볼 때 의미를 갖고 있지 않다는 점을 역설한 것일 수 있다.

이미지 요소들은 베이컨의 작품이나 주변 환경에서 전혀 새로운 것이 아니었다. 주요 형상인 머리가 없으며 입을 크게 벌린, 양복 입은 남자는 앞에 마이크를 두고 연단에서 연설하는 정치인의 사진, 특히 나치 고위 당원 사진에서 유래한 것으로 보인다. 우산은 초창기 영화감독의 작업 모습을 촬영한 스냅 사진에서 흔히 등장하는 소도구로, 베이컨의 다른 작품 「형상 습작 II Figure Study II」(1945~1946)에 이미 등장한 바 있다. 아래 바닥은 크롬웰 플레이스 작업실의 물감이 흩뿌려진 터키산 카펫과 매우 흡사하다.

그림 속에서 진열된 고기, 즉 양의 양쪽 단면처럼 보이는 전경의 고기와 그 뒤쪽의 네 다리를 벌린 채 십자가에 통째로 매달린 소의 사체를 고려할 때 배경의 핑크색과 자주색 판은 옛 정육점의 타일과 관계가 있다. 날고기는 베이컨의 작품에 등장한 새로운 모티프였지만 심리적, 미학적 측면 모두에서 깊은 감각에 반응하는 주제였다. 베이컨은 물감만큼이나 고기도 좋아했다. 그는 좋아하는 장소였던 해러즈 백화점 Harrods의 식품 매장에 고기를 구경하러 가곤 했다. 베이컨은 실베스터에게 다음과 같이 설명한 바 있다.

그 멋진 상점에 가면 거대한 죽음의 공간을 지나가게 되는데, 고기, 생선, 새 등 온갖 것이 죽어서 누워 있는 모습을 볼 수 있습니다. 물론 고기의 색이 보여 주는 굉장한 아름다움이 그곳에 있다는 사실을 화가는 기억해야 합니다.[20]

베이컨은 고기가 대단한 장관이라고 생각한 동시에 그 광경은 그에게 "삶의 총체적인 공포, 다른 생명체를 뜯어먹고 사는 생의 공포"를 상기시켰다. 이는 특이한 취향을 보여 주는 언급이지만 미술에서 전혀 새로운 것이라 할 수는 없다. 16세기로 거슬러 올라가는 정물화의 긴 역사는 죽은 닭과 소의 옆구리 살이 보여 주는 시각적 매력을 강조했다. 프란시스코 고야Francisco Goya와 렘브란트의 작품을 비롯해 도살된 동물과 인간의 죽음, 심지어 성스러운 순교자들과의 관련성을 암시하는 부수적인 전통도 존재했다. 고야의 「죽은 칠면조Dead Turkey」(1808~1812)는 살해된 순교자를 연상시키며, 렘브란트의 「도살당한 황소Slaughtered Ox」(1655)는 식품의 생산과 기독교에서 가장 성스러운 주제를 연결 지었다.

물론 이것은 베이컨이 환기한 관계였다. 그렇지만 이성적으로 따져 보면 이 조합, 즉 해러즈 백화점 식품 매장과 전체주의자 연설가, 우산, 베이컨의 카펫의 조합은 의미가 통하지 않았다. 어떻게 보면 이 자체가 곧 메시지였다. 십자가 책형이 있긴 하지만 부활과 구원으로 이어지지 않으며 전체주의의 폭군이 관장하는 고통과 죽은 고기가 등장한다. 이것은 화려하고 음울한 색채의 제단화지만 의미 없는 고통과 잔인성만을 다룬 제단화였다.

베이컨이 이 조합을 그의 주장처럼 우연적인 발상은 아닐지라도 직감적으로 떠올린 것은 분명하다. 어쨌든 베이컨은 작업 전체를 통틀어 작품의 의미에 대한 자세한 설명은 강하게 거부했다. 그는 그렇게 하는 것이 작품을 따분하고 문학적으로 만든다고 생각했다. "이야기가 자세하게 서술되는 순간 지루함이 시작됩니다. 이야기가 물감보다 더 소리 높여 말하기 때문입니다."[21] 이점에서 베이컨은 오랫동안 서사성을 선호했던 영국 미술계에 반기를 들었다. 이야기는 라파엘 전파, 시커트, 신낭만주의자 등 다양한 성향의 작가들이 모두 공유했던 관심사였다. 라파엘 전파의 서술적이고 매우 문학적인 작품의 몇몇 사례를 제외하고는 수세기 동안 종교 미술에서 별다른 성과를 내지 못했던 나라에서 베이컨이 그린, 심지어 폭력적이고 허무주의적인 제단화처럼 보이는 이 그림은 또 다른 일탈이었다.

*

몇 가지 측면에서 「회화 1946」은 베이컨의 야심을 보여 주는 지표였다. 하나는 크기다. 이 작품은 「십자가 책형 발치에 있는 형상을 위한 세 개의 습작」보다 훨씬 크다. 높이가 약 183센티미터에 달하는데, 충격적인 이미지는 차치하더라도 대부분의 수집가 집에 걸기에는 이젤 회화로서 상당히 크고 무겁다. 그러나 그 크기보다 더 야심 찬 것은 예술적, 철학적 지향이었다.

미국의 화가 바넷 뉴먼Barnett Newman은 미술 비평이 무용하다고 생각했는데, "우리의 싸움 대상은 미켈란젤로였다"[22]라는 유명한 말을 남기기도 했다. 그런데 그것은 터무니없이 지나친 언급이었다 할 수 있다. 비평가 로버트 휴스Robert Hughes는 그 일을 회고하며 다음과 같이 말했다. "글쎄, 뉴먼 당신 말을 이해할 수 없소!" 그러나 미켈란젤로 부오나로티Michelangelo Buonarroti에 매료되었던 베이컨은 높은 목표를 정한다는 점에 있어서 뉴먼에게 동조했을지도 모르겠다. 베이컨 역시 정서적, 예술적 효과에 있어서 인간의 조건을 반영하기에 충분한 그림을 그리고 싶어 했다. 그리고 그것은 그가 관찰했듯이 무의미로 규정되었다. 신은 죽었고, 삶은 무의미하며, 그 끝은 결국 죽음이었다. 그렇지만 그는 옛 거장들이 갖고 있던 심오함과 힘 있는 그림을 계속 그리고 싶었다.

뉴먼과 마크 로스코Mark Rothko 같은 미국의 동시대 화가들 역시 여기에 동의했을 것이다. 비록 그들이 베이컨의 '인간 이미지에 대한 단호한 고수'에 대해서는 견해를 달리했을 수도 있지만 말이다. 뉴욕의 아방가르드 화가들은 1946년에 처음으로 '추상 표현주의자'들로 불렸는데, 시각 세계에서 인식 가능한 인물이나 사물을 재현하지 않으면서 오로지 물감을 통해서 과거의 매우 기념비적인 작품이 갖고 있는 진지함과 영웅적인 힘에 필적하는 그림을 열망했다.

그들은 그들의 표현대로라면 자신들의 그림이 숭고한 것이기를 바랐다. 베이컨이라면 아마도 그런 용어를 사용하지 않았겠지만 아무것도 재현하지 않는 또는 적어도 쉽게 지목할 수 있는 것이 없는 구상 회화를 통해 비슷한 목

표를 지향했다. 차이점이라면 뉴욕에는 유사한 방향으로 나아가는 몇몇 미술가가 있었다는 사실이다. 1940년대 런던에는 숭고함을 목표로 한 사람이 베이컨 외에는 없었다. 베이컨은 홀로 작업하고 있었다. 1950년대와 1960년대의 탁월한 재능을 가진 몇몇 동료 화가가 포함된 활기찬 미술계의 중심부에 속해 있긴 했지만 그는 줄곧 혼자인 것 같은 느낌을 받았다.

> 함께 작업하고 교류할 수 있는 여러 명의 예술가 중 하나일 수 있다면 훨씬 더 흥미진진할 것이다. … 함께 대화를 나눌 대상이 있다면 아주 좋을 것 같다. 지금은 대화를 나눌 사람이 아무도 없다. 어쩌면 내가 운이 없어서 그런 사람을 알지 못하기 때문일 수도 있다. 내가 아는 사람들은 모두 나와는 전혀 다른 태도를 가지고 있다.[23]

<p style="text-align:center">*</p>

이런 환경 아래서 베이컨이 용기를 내기까지 긴 시간이 걸렸다는 사실은 전혀 놀랍지 않다. 그는 실베스터에게 다음과 같이 말했다. "모든 것에 있어서 후발주자"로 "나는 일종의 늦깎이였습니다." 알려져 있듯이 베이컨은 또한 독학으로 그림을 익힌 회화계의 아웃사이더였다. 이것이 마비 상태를 초래하는 자기의심을 낳았음은 당연한 결과였다. 그는 즉흥적인 재능의 분출을 통해 미술가로서 활동하기 시작했고 결국 작업을 지속했다. 1933년 초 이십 대 중반이었을 때 그는 이미 당대의 가장 비범한 영국 회화 작품을 내놓았다. 작품 「십자가 책형Crucifixion」(1933)은 막대기 같은 팔과 핀같이 생긴 머리를 가진 유령 또는 영혼 심령체의 기이한 형상을 묘사했다. 이 작품이 1930년경의 피카소 작품에서 영향을 받았다는 사실은 분명했지만 섬뜩한 특징을 보여 주었다. 베이컨의 대표적인 특징인 기묘함은 이때부터 이미 자리 잡고 있었다.

놀랍게도 「십자가 책형」은 판매되었고 영국의 선도적인 모더니즘 비평가인 허버트 리드Herbert Read의 책에 즉각 실렸다. 그의 책 『오늘날의 미술Art Now』(1933)은 베이컨의 작품을 피카소의 작품 맞은편, 두 쪽짜리 펼친 면에 실

었다. 이를 통해 이 두 작가의 연관성뿐 아니라 '여기 피카소를 잇는 선두 주자가 있다'는 의미를 암시했다. 그런데 그 뒤 1년이 되지 않아 베이컨은 시야에서 사라졌다.

1934년 트랜지션 갤러리Transition Gallery에서 열린 베이컨이 자체 기획한 첫 개인전은 판매나 평가에 있어서 성공적이지 못했다. 전시는 『더 타임스The Times』로부터 신랄한 비평을 받았고, 작품 몇 점이 판매되었을 뿐이다. 베이컨은 남은 작품을 모두 파기해 버렸다. 그중에는 어느 수집가가 구입하고자 했던 「십자가 책형을 위한 상처Wound for a Crucifixion」라는 작품도 있었다(베이컨은 훗날 이 작품을 파기한 것을 후회했다). 1936년부터 베이컨은 사실상 그림을 포기하고 1944년까지 아무 작품도 제작하지 않았다. 그가 수백 점에 이르는 많은 작품을 파기했다는 소문이 있었지만 전하는 작품은 아무것도 없다. 미술가가 완성도가 떨어지는 작품을 제거함으로써 작품을 편집하는 것은 특별한 일이 아니다. 프로이트 또한 그랬는데 아마도 베이컨으로부터 영향 받았을 것이다. 그러나 베이컨처럼 말소에 가깝게 작품 수를 줄이는 경향은 미술사에서 유례를 찾기 힘들다. 1930년대에 제작된 작품을 비롯해 베이컨의 초기 작품들은 남아 있는 것이 거의 없다.

베이컨이 이례적으로 많은 작품을 파기한 이유 중 하나는 그의 큰 야망 때문이었다(그가 보기에 자신의 기대에 부합하는 수준의 작품은 거의 없었기 때문이다). 그리고 자기 의심 역시 또 다른 이유였음이 분명하다. 이 두 가지 요소가 결합하여 매우 높은 수준의 자학적인 기준을 낳았다. 그가 보기에 자신이 제작한 작품 중—또는 이 점에 있어서라면 다른 사람의 작품 역시—썩 좋은 작품은 거의 없었다. (그가 비교적 만족했던 극소수의 작품 중 한 점이 「회화 1946」이었는데, 이 작품에 대해 그는 이렇게 말했다. "아주 오랫동안 나는 내 그림을 좋아하지 않았습니다. [그러나] 이 작품은 언제나 마음에 들었습니다. 그것은 계속해서 힘을 유지하고 있습니다.") 어떤 점에서 이런 태도는 아우어바흐가 관찰한 대로 유익했다.

프리드리히 니체Friedrich Wilhelm Nietzsche는 이류를 경멸하는 사람들을 소중

하게 여겨야 한다고 말한다. 베이컨은 순수하게 그가 최선을 다했음에도 불구하고 그의 작품을 포함해 거의 모든 것을 경멸했다. 그는 자신의 작품을 만족스럽게 여기지 않았다. 결국 그것만이 유일한 건강한 정신 상태라 할 수 있다. 이미 했던 작업에 진저리가 나지 않는다면 어떻게 계속해서 앞으로 나아갈 수 있겠는가?

1940년대 중반 무렵에 베이컨은 풍문에 지나지 않는 존재가 되었다. 1930년대 초 미술계 주변에 있던 몇 사람만이 그를 기억했는데, 그중 서덜랜드가 대표적이었다. 1937년 애그뉴Agnew's에서 개최된 단체전에서 서덜랜드의 작품과 베이컨의 작품이 나란히 걸렸다(파스모어 역시 이 전시에 참여했다). 서덜랜드가 초기에 이 뛰어난 나이 어린 동료로부터 영향 받았을 가능성이 있다(이후에 영향을 받은 것은 분명했다). 「정원의 인물들Figures in a Garden」(1935년경)은 현재 전하는 몇 안 되는 베이컨의 1930년대 작품 중 하나로, 서덜랜드의 공격적으로 느껴지는 잎이 뾰족하고 트리피드Triffid●같은 식물 그림 및 이후 십 년간의 그의 모방자들을 예고하는 듯 보인다.

베이컨에 대해 『오늘날의 미술』에 실린 「십자가 책형」 이상을 아는 사람은 거의 없었다. 그럼에도 그것은 영향력이 있었다. 훗날 피카소의 전기 작가가 된 리처드슨은 이십 대 초반이었던 당시, 현대 미술에 매료되었다. 그와 그의 친구들은 "그 도판을 숭배"했지만 "아무도 베이컨이 누구인지 알아낼 수 없었다." 마침내 어느 날 저녁 우연히 리처드슨은 "얼굴에서 광채가 나는 상당히 젊은 청년"이 켄싱턴 툴로이 스퀘어 아래쪽에 위치한 사우드 테라스의 어머니 집 맞은편 집으로 들어가는 것을 목격했다. 그리고 그 의문의 인물이 베이컨임이 밝혀졌다. 베이컨은 크롬웰의 작업실에서 사촌인 다이애나 왓슨Diana Watson의 집으로 캔버스를 옮기고 있었다. 리처드슨은 그가 들고 있던 그림을 보고 「십자가 책형」의 작가와 동일인의 작품임을 짐작했다. 그는 인사를 건넸고 곧 베

● 머리가 셋 달린 식물 괴수

이컨과 친구가 되었다.

이 일화는 1940년대 중반에 이르러서도 베이컨의 등장이 얼마나 점진적으로 이루어졌는지를 방증하기 때문에 중요하다. 「십자가 책형 발치에 있는 형상을 위한 세 개의 습작」 전시에 대한 러셀의 설명과 그 작품을 본 사람들의 반응은 이 작품이 엄청난 충격을 안겨 주었음을 시사한다. 사실 많은 사람—리처드슨과 그의 무리를 포함해 회화의 최신 경향을 적극적으로 따르는 추종자들—이 이 전시를 의식하지 않을 수 없었다.

사실상 베이컨의 출현을 알린 것은 「회화 1946」이었다. 대체적으로 이 작품이 서덜랜드에 미친 영향 때문이다. 서덜랜드가 베이컨을 만나고 오라며 보낸 사람이 프로이트만은 아니었다. 1944년 클라크는 서덜랜드와 함께 베이컨의 작업실을 방문했다. 비록 그의 첫 반응은 당황스러움이었지만—클라크는 베이컨의 작품을 보고 "흥미롭네요. 우리는 정말이지 대단히 기이한 시대를 살고 있군요."라고 말하고는 자리를 떴다. 베이컨은 폭발하여 "알겠죠! 당신 주변에는 온통 바보들뿐이라고요."라고 말했다—이후 클라크는 서덜랜드에게 "당신과 나의 소수 의견일 뿐이지만 베이컨은 분명 천재입니다."라고 말했다.

크롬웰 플레이스를 찾은 또 다른 방문자는 에리카 브라우센Erica Brausen으로, 고국을 떠나온 독일인 미술 거래상이었다. 1930년대 초 고국에서 피신한 그녀는 파리에 머물며 알베르토 자코메티Alberto Giacometti, 호안 미로Joan Miró와 어울리다가 런던으로 이주했다. 1946년 부유한 수집가 아서 제프리스Arthur Jeffress의 재정 지원을 받은 그녀는 자신의 갤러리를 열고자 했다. 「회화 1946」이 매우 마음에 들었던 그녀는 2백 파운드(약 29만 5천 원)에 구입했다. 당시 거의 알려지지 않은 무명작가에게는 큰 금액이었다. 2년 뒤 그녀는 뉴욕 현대 미술관Museum of Modern Art: MoMA의 알프레드 바Alfred H. Barr에게 그 작품을 팔았다.

도박 용어로 말하자면 베이컨은 판돈을 쓸어 갔다. 한 번의 창조적인 주사위 폭투로 그는 무명에서 단숨에 세계적인 현대 미술 컬렉션으로 올라섰다. 그러나 이 첫 판매에 대한 반응은 그의 특징을 잘 보여 준다. 베이컨은 1946년 말

곧장 프랑스 리비에라로 떠났다. 어쨌든 한 점이 남아 있긴 하지만 그는 2년 동안 완성작을 내놓지 않았다. 베이컨은 런던 미술계에 혜성같이 등장하고는 이내 다시 사라지고 말았다.

3

캠버웰의 유스턴 로드파

사람들은 미술가가 목표를 갖는 것이
매우 중요하다고 생각하지만,
사실 중요한 것은 시작하는 것이다.
목표는 작업이 진행되는 과정 속에서 찾게 된다.

- 브리짓 라일리Bridget Riley, 2002

1945년 가을, 많은 수의 미술가 지망생이 런던 남부의 캠버웰 미술 학교Camber-well School of Art로 모여들었고, 캠버웰 그린에 추가 버스가 투입되었다. 새 노동당 정부가 1942년 『베버리지 보고서Beveridge Report』에서 열거한 '5대 악'인 '결핍, 질병, 무지, 불결, 나태'에 대해 조치를 취하고 있었다. 전쟁이 남긴 황폐화에도 불구하고 결국에는 상황이 나아질 거라는 낙관적인 기대가 널리 퍼져 있었고, 그 결과 많은 수의 사람이 미술로 되돌아왔다.

전쟁 전 캠버웰 미술 학교는 8백~9백 명의 학생을 수용할 수 있었다. 그러나 이제는 학생 수가 거의 3천 명에 육박했다. 퇴역 군인도 많았다. 그중에는 383 포로수용소에서 풀려난 테리 프로스트, 퇴역한 근위보병대 장교 험프리 리틀턴Humphrey Lyttelton, 극동에서 참전한 헨리 먼디Henry Mundy도 있었다. 학장 윌리엄 존스톤William Johnstone의 기억에 따르면 교육부는 "군인들이 별말

없이 만족감을 가질 수 있게 가능한 한 많은 군인을 수용하라"[24]는 지시를 내렸다. 새로운 정부는 "제1차 세계 대전 이후에 표출되었던 환멸감의 재발"을 막는 데 열심이었다. 열네 살 때 학교를 떠나 고향인 웨스트 미들랜드에서 장래성 없는 직업을 전전하던 프로스트는 1945년 이후에 생겨난 이 새로운 민주적인 기회의 수혜자였다.

> 길 건너편 사람들에게 모자를 벗어 경의를 표해야 했고 감히 선을 넘어설
> 수 없거나 쫓겨나야 했던 전쟁 전과는 전혀 달랐다. 폭명탄은 옥스퍼드대
> 학교를 다녔든 초등학교를 다녔든 구별하지 않았다. 총알은 구분하지 않
> 았다. 나는 좋은 시절이라고 생각했다. 모두가 서로를 도왔다. 그렇지만
> 파괴를 겪은 시절이기도 했다.

민턴은 캠버웰 미술 학교에서 일주일에 사흘 동안 삽화를 가르쳤다. 리틀턴은 민턴의 학생이었고, 조지 엘리엇George Eliot의 『플로스강의 물방앗간Mill on the Floss』 같은 책 속의 장면을 그린 그의 '극적이고 낭만적인' 드로잉에 민턴은 '요절복통'했다.[25] 리틀턴은 "만약 드로잉이 의도적으로 익살맞은 것이었다면" 그 일이 보다 기뻤을 것이라고 생각했다. 리틀턴은 만화 미술에 집중하기로 결심했지만 곧 재즈 트럼펫 연주자로 진로를 바꿨다. 1948년 동료 학생 윌리 포크스Wally Fawkes와 밴드를 결성했고, 두 사람은 옥스퍼드 스트리트 100번지의 사교 클럽에서 정기적으로 연주하기 시작했다. 대규모 후원 대표단이 캠버웰에서부터 그들을 따라왔다. 리틀턴에 따르면 민턴은 그 춤추는 사람들 가운데 "가장 강력하고 위험한 인물"에 속했다. 질리언 에이리스는 "당시 민턴은 저녁에 늘 춤을 췄다. 나중에 슬픔에 빠지고 시큰둥해졌지만 캠버웰에서 보냈던 1946년부터 1948년의 그는 달랐다. 그는 생기로 가득 차 있었다"고 기억한다. 1949년 민턴은 한 예술 잡지를 위해 클럽 험프스Humph's의 광경을 그렸다. 그는 오른쪽 아래 구석에 미친 듯한 몸짓의 도취된 젊은 군중으로 둘러싸인 다소 흥분한 듯한 자신의 얼굴을 그려 넣었다(등장인물 중 많은 수가 남자로만 구성

존 민턴, 「즉흥 연주Jam Session」, 『아우어 타임Our Time』(1949년 7-8월호) 표지 드로잉

된 모임인 '조니 서커스Johnny's Circus'의 구성원들이었다).

에이리스는 1946년 가을 학기에 캠버웰에 도착했다. 당시 열여섯 살이었던 그녀는 화가가 되기로 결심했다. 그녀 역시 전쟁으로 황폐해진 대혼란에도 불구하고 낙관적이었던 분위기를 기억했다. "굉장히 멋졌습니다. 엄청난 열정이 있었죠. 모두가 전혀 다른 새로운 세계를 만들 수 있다고 생각하는 것 같았습니다." 그러나 그녀의 패기만만한 성격과 본능적인 작업 방식은 곧 '유스턴 로드파Euston Road School'로 모호하게 지칭되는 일반적인 지도 방식과 갈등을 빚었다. 유스턴 로드파는 1939년 이전 킹스크로스역 근처에서 단기간 번성했던, 더 이상 존재하지 않는 사립 미술 학교의 이름을 딴 회화와 드로잉의 접근 방식을 가리켰다. 전쟁이 끝난 뒤 그것은 영국 미술 교육에서 가장 큰 영향력을 발휘하는 미술 방식이 되었는데, 느린 작업 방식과 어두운 색채, 냉정한 '객관성'을 주장하는 것이 특징이었다. 에이리스가 이러한 접근 방식을 답답하게 여긴 것은 당연했다. 70년 뒤 캠버웰 미술 학교에서 가르쳤던 교사들을 떠올리면서 그녀는 여전히 화를 낸다. "그들은 파시스트였습니다. 그들과 같은 방식으로 작업하지 않으면 안 되었죠. 나는 지금까지도 그 사람들을 생각하면 소름 끼칩니다."

*

1947년 10월 17일 페캄 수로 옆에서 벌어진 열띤 토론의 주제는 '유스턴 로드파'와 제약이 덜한 방법론 사이의 차이였다. 이때 캠버웰 미술 학교의 교사였던 세 명의 화가, 콜드스트림, 파스모어, 윌리엄 타운센드William Townsend는 캠버웰의 오후와 저녁 강의 사이에 산책을 나섰다. 콜드스트림과 파스모어는 같은 세대에서 가장 재능이 뛰어난 영국 미술가로, 1908년생인 이들은 1909년생인 베이컨과 동년배였다. 이들과 반대로 타운센드는 오늘날 그림보다는 1940년대 런던 미술계의 피프스•로 만들어 준 두꺼운 일기로 더 많이 알려져 있다.

타운센드는 그날 강변로에서 있었던 대화에 대한 상세한 글을 남겼다. "우리는 우리와 유사한 사실주의적 화가들과 동시대의 낭만주의자 또는 파리파

École de Paris의 이상주의자의 태도, 특히 객관적 세계에 대한 태도의 차이점에 대해 이야기를 나누었다."²⁶ 타운센드가 언급한 '동시대의 낭만주의자'는 크랙스턴, 서덜랜드, (그리고 1947년 당시 대부분의 사람이 추정했듯이) 베이컨과 같은 지금은 신낭만주의자들로 불리는 화가들을, '파리파의 이상주의자'는 아마도 페르낭 레제Fernand Lèger, 앙리 마티스Henri Matisse와 초현실주의자들을 지칭했을 것이다.

특유의 성격대로 논의를 이끌었던 콜드스트림은 주변의 땅거미가 진 풍경에서 예를 들었다. 그는 "수로 건너편 한 창고를 배경으로 서 있는 팔을 접은 기중기"를 가리켰고 이를 통해 자신의 입장을 명쾌하게 설명했다. 그는 거기에 "우선적으로 자기 외부 세계에 관심 있는 화가와 자기가 반응하는 세계에 관심 있는 화가 사이의 근본적인 차이"가 있다고 생각했다. 다시 말해 이것은 실제 세계의 지도를 그리려는 사람과 베이컨처럼, 그의 표현대로 자신의 마음속에 '슬라이드처럼' 떨어지거나 튀기거나 미끄러져 내리는 물감의 무작위적인 움직임이 암시하는 이미지, 곧 내면으로부터 흘러나오는 이미지를 그리는 미술가 사이의 차이점을 의미한다. 콜드스트림은 다음과 같이 설명했다.

> 그들은 우리가 멈춰 선 곳에서 시작합니다. 그들은 별 어려움 없이 기중기를 그릴 수 있다고 생각하죠. 유일한 문제는 그것을 어디에, 그리고 어떤 그림 안에 둘 것인지입니다. 우리는 우리가 보는 대로 **그릴 수 있다고** 확신하지 못합니다. 모든 그림은 그렇게 하고자 하는 우리의 노력일 뿐이며, 그 목표에 근접하면 우리는 잘 해냈다고 생각합니다.

일반적인 산업 장비를 종이 위의 흔적을 통해 묘사하는 것은 그다지 대단한 목표로 보이지 않을 수 있다. 그러나 화가가 아닌 사람들이 생각하는 것 이상

● 새뮤얼 피프스Samuel Pepys는 영국의 정치가로, 1660년 1월 1일부터 1669년 5월 31일까지의 일을 기록한 일기로 잘 알려져 있다.

으로 실제적으로는 매우 도전적인 과제였다. 이것은 호크니가 '묘사의 문제'로 지칭했던 바와 직결된다.[27] 호크니는 '묘사의 문제'는 "결코 해결되지 않는 영구적인" 문제라고 지적한다. 이 문제는 삼차원이며, 끊임없이 변하고 인간의 심리적·생리적 체계에 따라 다양하게 해석되는 세계를 평평한 그림으로 만드는 과정에 내재한다.

10년 전 콜드스트림은 어떻게 그려야 할지, 무엇을 그려야 할지에 대한 진퇴양난 속에서 2~3년간 작업에서 완전히 손을 내려놓았다.[28] 대신 중앙 우체국 영화분과General Post Office Film Unit와 일하며 만족감을 느꼈다. 그는 중앙 우체국 저축 은행GPO Savings Bank, 전화 교환원의 업무 절차와 같은 주제를 다루는 다큐멘터리 영상을 뛰어난 영화감독 존 그리어슨John Grierson과 협업하여 제작했다. 그러나 이 시기는 그가 다루었던 주제가 시사하는 것 이상으로 매우 창조적인 휴지기였다. 벤저민 브리튼Benjamin Britten이 몇몇 영화를 위해 음악을 작곡했고 W. H. 오든W. H. Auden이 극본을 썼다. 그 사이 콜드스트림은 주말에 개인 회화 교습을 계속했다. 1936년 2월 그는 슬레이드 미술 학교Slade School of Fine Art에 있던 그의 옛 스승 헨리 통크스Henry Tonks로부터 편지를 받았다. 통크스는 편지에서 콜드스트림이 학생인 스니피 씨Mr Snipey를 어떻게 지도해야 하는지에 대해 조언했다.

> 물론 그가 좋아하는 방식으로 **자신을** 표현하는 것에 대해 격려를 해 주어야 하네. 그러나 이 모든 것의 바탕에는 평평한 표면 위에 (삼차원의) 입체 형태의 표현이 서 있어야 함을 잊지 말게.[29]

경구처럼 표현한 이 진술은 '통크스 교리'라고 부를 수 있다. 이 가르침이 스탠리 스펜서Stanley Spencer, 폴 내시Paul Nash, 그웬 존Gwen John, 데이비드 봄버그David Bomberg, 위니프리드 나이츠Winifred Knights 등 슬레이드 미술 학교 출신의 영국 화가들에게 전해졌다. 그것은 멀리 라파엘로 산치오Raffaello Sanzio와 피렌체 르네상스로부터 장 오귀스트 도미니크 앵그르Jean Auguste Dominique Ingres의

프랑스 고전주의를 거쳐 내려왔으며, 1940년대 말과 1950년대 초에도 통크스의 제자이자 골드스미스대학교Goldsmith' College 교수였던 샘 라빈Sam Rabin을 통해 젊은 브리짓 라일리에게 전해졌다.

"평평한 표면 위에 (삼차원의) 입체 형태"를 배치하는 것을 둘러싼 문제는 엄밀히 말해서 우리가 수학 시간에 배워 알고 있듯이 3을 2로 나눌 수 없다는 사실에 있다. 기하학적으로 삼차원의 세계를 평평한 캔버스, 패널 또는 종이 위에 재현하는 완벽하게 객관적이고 정확한 방법이란 존재하지 않는다. 곡면의 지구를 평면의 지도에 담는 문제에 완벽한 해법이 없는 것과 같은 이치다. 이런 과제를 해결하는 방법으로는 근사치 또는 누군가는 추상화라고 부르는 것이 전부다.

이것은 근본적인 질문이다. 통크스의 편지가 내놓은, "그가 좋아하는 방식으로 자신을" 표현할 수 있다는 스니피 씨와 관계된 양해가 분명하게 드러내듯이 자기표현은 삼차원의 입체를 평면의 그림으로 응축하는 고투의 부산물이었다. 이 과제는 콜드스트림의 친구인 로런스 고윙Lawrence Gowing이 언젠가 언급했듯이 "오렌지 껍질이 찢어지지 않고 탁자 위에 납작하게 눌릴 수 없는 것"처럼 변형 없이는 이루어질 수 없었다.[30]

스니피 씨와 그의 작품에 대한 자세한 이야기는 등장하지 않지만, 콜드스트림은 통크스의 조언을 가슴 깊이 새겼다. 콜드스트림은 과거 학생 시절부터 화가로서의 길을 모색하고자 애썼다. 그는 다양한 표현 양식을 시도했지만 곧 딜레마에 봉착했다. 사실 이 딜레마는 다른 많은 사람 역시 부딪힌 문제로 (지금도 그렇다), 콜드스트림은 절망에 빠져 모든 노력을 한시적으로 그만두기 직전인 1933년에 친구에게 보낸 편지에서 이 문제를 토론한 바 있다. 한편 그는 다음과 같은 글을 썼다. "유럽 회화의 논리적 발전 과정은 사진으로 이어졌다."[31] 콜드스트림은 세계가 사진처럼 보인다고 확신했다. 그는 리플렉스 카메라를 사용해서 "유희했음"을 인정하면서 리플렉스 카메라를 통하면 "모든 것이 멋져 보인다"고 말했다. 그렇다면 구상 회화의 핵심은 무엇일까? 구상 회화는 가급적 사진처럼 보이기만을 바랄 수 있을 뿐이었다. 일부 미술가들은 세

계를 묘사하는 그림에 대한 시도를 전적으로 포기하는 것이 답이라고 결론 내렸다. 회화의 객관적 진실은 회화는 **물감**으로 만들어진다는 사실이었다. 콜드스트림의 한 친구는 이에 대한 논리적인 대답은 캔버스 자체를 오브제로, 다시말해 "목수가 의자를 만들 듯 제작할 수 있는 어떤 대상"으로 여기는 것이라고 주장했다. 그런데 콜드스트림은 그것은 그리기에 대한 문제를 완전히 "보류"하고 "조각가가 된 것"이라고 생각했다.[32]

콜드스트림의 친구였던 로드리고 모이니핸Rodrigo Moynihan과 제프리 티블 Geoffrey Tibble은 이 경로를 따라 '객관적 추상'이라 부르는 그림을 그렸다. 이 경향의 회화는 전후 뉴욕에서 '추상표현주의Abstract Expressionism'라 부르고 파리에서는 '타시즘Tachisme'이라고 불렸는데, 성글고 가시적인 붓질로 구성된 그림, 오로지 물감만을 다루는 그림을 가리킨다. 콜드스트림 역시 이를 시도했으나 "그것은 그저 무無에 도달했다"[33]고 말했다. 콜드스트림의 친구이자 1947년 당시 수로에서 함께했던 파스모어는 이 시기에 아직 완전한 추상으로 나아가기보다는 훗날 "입체주의와 야수파Fauvism 그림의 모방"으로 설명한 다수의 그림을 그림으로써 이 문제에 천착했다. 콜드스트림과 마찬가지로 그는 이것이 그 어느 곳으로도 이르지 않는다고 결론 내렸다.

> 이와 같은 붓질의 그림 열두 점을 그릴 수 있겠지만 대략 그 정도다. 그 다음에 어떤 일이 벌어질지 궁금할 것이다. 그 안에는 아무런 미래가 없다는, 그것은 지나치게 주관적, **전적으로** 주관적이라는 결론에 도달하게 된다. 따라서 우리는 객관적인 관점으로 돌아가기 위한 무언가가 필요했다.

파스모어가 말했듯이 그들이 생각해 낼 수 있는 유일한 해결책은 '옛 거장들'에게로 돌아가는 것이었다. 그가 의미한 바는 실제 세계 속의 주제를, 보이는 주제를 그리는 것이었다. 그러나 파스모어와 콜드스트림은 각기 다른 방식의 작업으로 향했다. 파스모어는 계속해서 꽃과 누드, 풍경을 그렸다. 그의 그림은 새뮤얼 파머보다는 제임스 애벗 맥닐 휘슬러James Abbott McNeill Whistler와 무엇

윌리엄 콜드스트림, 「세인트 팬크라스역」, 1938

보다도 그의 영웅 터너를 연상시키는 섬세한 낭만주의의 경향을 보여 주었다.

콜드스트림은 잠시 다큐멘터리 영화를 만든 뒤 결국 교착 상태로부터 특별한 독자적인 방향을 찾았다. 파스모어가 1930년대 콜드스트림을 위해 초상화 모델이 되어 주던 일에 대한 회상에 따르면,

> 콜드스트림은 다림줄과 자를 갖고 왔고 나는 자리에 앉았다. 머리의 윤곽선을 그리고 그 다음 눈을 그려 넣는 일반적인 방식 대신 그는 한쪽 눈부터 그리기 시작했고 그런 다음 다른 한쪽 눈과의 거리를 쟀다. 그는 모든 세부 요소를 측정했다.

이후 콜드스트림은 대가나 인상주의자처럼 그리지 않았다. 그는 대상을 바라보고 분석한 다음, 그 생각과 관찰의 산물을 캔버스 위에 배치했다. 가능한 한 온전히 객관적인 체계에 토대를 둔 채 그의 그림은 서서히 섬세한, 비스듬히 기울인 풍부한 흑담비모 붓질로부터 응축되었다.

콜드스트림의 전기 작가인 브루스 로턴Bruce Laughton은 그 과정을 "빛을 반사하거나 빛을 차단하는" 지역을 훑는 "레이더 화면처럼"[34] 대개 곧게 뻗은 평행한 흔적의 무리로 묘사했다. 이러한 해석을 얻기 위해 콜드스트림은 전력을 기울여 자신을 인간 측정기로 바꾸었다. 그의 학생이었던 고윙은 1938년 콜드스트림이 세인트 팬크라스역 실내에 그림을 그리는 일에 참여했을 때 그를 만나러 간 적이 있었다. 고윙은 "장대하게 높이 솟은 고딕 양식의 테라코타 건물" 가운데서 어떻게 그를 찾을 수 있을지 궁금했다. 마침내 그는 창문을 통해 "정확하게 수직으로 붓대를 움켜잡고 있는 엄격하게 수평 방향으로 뻗은 팔을 보았다. 각지게 깎은 엄지 손톱이 대응 각도에 맞춰 세심하게 길이 조정을 하면서 붓대 위를 서서히 올라가고 있었다."[35]

1940년대 콜드스트림의 제자였던 크리스토퍼 핀센트Christopher Pinsent는 그 과정을 정확하게 묘사했다. 붓은 팔이 닿는 거리에 수평 또는 수직 방향으로 들려 있었다. "그가 보고 있는 대상의 어떤 부분이든지 미술가의 눈으로부

볼턴을 그리고 있는 윌리엄 콜드스트림, 1938. 사진 험프리 스펜더Humphrey Spender

터 그려지는 선과 직각을 이루는 위치에 붓이 놓입니다."그 뒤 거리를 정량화하기 위해 엄지손가락이 위아래로 움직였다. 이것은 예를 들면 입의 맨 아랫부분부터 턱까지의 거리와 같은 측정치를 기록하는 데 사용될 수 있었고 주제가 되는 인물의 머리 부분의 다른 치수들 또는 그림의 다른 부분의 치수들과 비교되었다. 핵심은 하나의 측정 수치를 기록하는 것이 아니라 보고 있는 대상의 비율과 끊임없이 비교하는 것이었다.

　이 끝없는 측정의 결과는 완성된 작품에 남겨졌다. 수학 시험을 치를 때 시험지 여백에 계산 과정을 적는 것과 유사하다. 작은 점과 줄표는 '절름발이'라는 별칭으로 불렸는데, 콜드스트림은 가장 평범한 광경이나 모델의 경우에

도 발견한 내적인 비율을 기록했다. 이는 곧 핀센트가 말한 것처럼 건축과 음악에서 발견할 수 있는 "간격에 대한 믿을 수 있는 감각"이었다. 거의 로봇 같은 철저한 객관적 방법을 통해 콜드스트림은 실질적으로 추상적인, 숨어 있는 아름다움을 발견했다.

그의 엄격한 접근 방식은 그의 학생들에게 도덕적인 정직성에 대한 감각을 심어 주었다. 1947년부터 캠버웰 미술 학교에서 공부한 에이턴은 다음과 같이 생각한다. "우리 콜드스트림의 제자들은 상당히 편견이 심했습니다. 매우 폐쇄적인 사회였죠. 우리는 추구해야 되는 것이 있다고 생각했습니다. 드로잉에 대한 확신과 그것을 위해 약간의 고통은 감수해야 한다는 사실이 그것이었습니다. 마치 성배를 찾아 나선 것처럼 느꼈지만 현대성을 흡수하지는 않았습니다."

<p style="text-align:center">*</p>

그럼에도 불구하고 콜드스트림 자신은 어디서 시작할 것인지, 어떻게 지속해 나가야 할지 등 자신이 하고 있는 작업에 대한 의심으로 괴로워했다.[36] 결과적으로 훗날 고백했듯이 그는 초상화의 대상, 즉 돈을 지불할 고객이 자신의 그림을 그리게 할 요량으로 작업실을 찾아오도록 하는 것이 도움이 된다는 점을 깨달았다. "나처럼 작업하는 데 큰 어려움을 겪는 사람이라면, 초상화 모델이 찾아올 약속이 정해지면 당신은 틀림없이 그곳에 있게 될 것이고 하고 싶든 그렇지 않든 간에 그림을 그릴 준비를 하지 않을 수 없게 될 것이다." 그는 사람의 실제 얼굴과 마주하면 "비록 회화의 다른 모든 문제처럼 한없이 폭넓지만 어떤 의미에서는 그보다 폭이 좁아 보이는 문제로 내몰린다"는 것을 발견했다. 현재 모델이 눈앞에 있으므로 "너무 많은 대안"을 쏟아내는 문제인 '이제 무엇을 해야 하지?'와 같은 생각을 하는 데 시간을 허비할 수 없다는 점에서 문제의 폭은 좀 더 좁아지게 된다.

대체적으로 거리가 상당히 멀긴 하지만 회화에 대한 콜드스트림의 접근 방식만큼은 그 나름대로 베이컨의 접근 방식처럼 특이했다. 베이컨의 예술은

실존주의적인 분노, 두려움, 공포를 절정의 드라마와 함께 표현했지만, 콜드스트림의 그림은 고유의 자기 비하적인 과묵함과 의심, 정확한 관찰을 반영했다. 이외에도 또 다른 중요한 차이점이 있다. 베이컨의 작품은 사실상 흉내 낼 수 없는 것인 반면 콜드스트림의 접근 방식 역시 독특한 기질의 산물이기는 하나 충분히 가르칠 수 있다는 점이 입증되었다. 에이리스는 다음과 같이 기억한다. "콜드스트림은 만약 자신이 일러 준 대로 한다면 길거리에서 아무나 데려와 그리는 법을 가르칠 수 있다고 말했습니다. 그리고 그것은 분명 어느 정도 맞는 말이었습니다."

콜드스트림은 1937년에 설립된, 주소를 따라 '유스턴 로드학교Euston Road School'로 알려진 한 사립 미술 학교에서 이와 같은 방식으로 가르쳤다(그리고 이후에 에이리스가 그토록 싫어했던 그의 교육 방식이 '유스턴 로드파'로 불렸다). 그 시작을 주도한 사람은 콜드스트림의 동료 화가이자 친구인 클로드 로저스Claude Rogers였다. 파스모어 역시 그 학교에서 강의했지만 교사들 중 콜드스트림의 영향력이 가장 컸다. 전쟁이 끝난 뒤 파스모어와 로저스, 콜드스트림은 모두 캠버웰 미술 학교에 채용되었고 그 뒤 1947년부터 콜드스트림은 슬레이드 미술 학교의 학장을 맡았다. 1950년대와 1960년대 콜드스트림의 수많은 제자와 제자들의 제자들이 그 방식을 널리 전파했다. 아우어바흐의 기억처럼 '유스턴 로드'는 개인적인 언어에서 전국적인 진부한 표현으로 서서히 바뀌었다.

> 느슨한 버전의 콜드스트림의 드로잉이 거의 모든 미술 학교에 퍼졌다. 다시 말해 필적과 계산의 흔적만 있을 뿐 거기에는 콜드스트림의 작품이 갖고 있는 엄격함과 감성, 열광, 과민함이 없었다.

유스턴 로드파의 그림은 음울하고 절제된 분위기를 띠었다. 색채는 어두웠고 분위기는 우울했다. 이것은 콜드스트림의 「세인트 팬크라스역St. Pancras Station」(1938) 같은 전쟁 이전 시기 작품의 특징이었지만 전후의 분위기와도 어울렸다. 배급제와 경제적 궁핍, 맞든 틀리든 국가의 쇠퇴에 대한 느낌은 누구보다

에이리스가 느낀, 전후 영국이 더 나은 곳이 되리라는 낙관주의와 정반대되는 감정이었다.

1947년 코널리는 잡지 『호라이즌』의 매우 비관적인 논조의 사설에서 그해의 런던을 "페인트칠하지 않은 반은 비어 있는 주택들, 고기 없는 고기 식당, 맥주 없는 술집"의 "가장 슬픈 대도시"로 묘사했다.[37] 그는 더 나아가 런던이 "금속 접시 덮개로 덮은 것 마냥 영구불변하게 흐리고 찌푸린 하늘 아래" 카페테리아 근처를 "배회하는" "수심에 가득 찬 사람들"로 가득하다고 썼다. 본능적으로 빛과 색채를 갈망하는 에이리스와 같은 학생에게 유스턴 로드파 화가들은 1940년대 런던 남부의 음산함을 긍정적으로 즐기는 것으로 비쳤다.

> 노동자의 카페와 찻주전자가 그들이 가장 즐겨 그렸던 주제다. 그들은 그들의 모델 역시 사랑했다. 모델들은 사랑스러웠는데, 특정 유형의 런던 여성이었다. 그리고 그들은 말 그대로 캠버웰을 사랑했다. 그들은 창을 열고 눈에 들어오는 것을 그렸다.

이러한 현실을 그리는 것이 콜드스트림과 로저스, 남아프리카 출신의 화가 그레이엄 벨Graham Bell 등의 유스턴 로드파 동료들에게는 늘 중요했다. 이 태도는 전쟁이 일어나기 몇 년 전부터 형성되었는데, 당시 독일의 나치즘과 이탈리아의 파시즘이 퍼지고 있었다. 파스모어에 따르면,

> 정말로 강력하고 진정한 유일한 적은 공산당이었다. 공산당의 사회적 사실주의가 런던에 침투하기 시작했고 미술계에 분열이 일어났다. 파리파와 피카소, 추상 회화는 전적으로 '상아탑'으로 여겨졌다.

그러나 여기에는 숨은 반전이 있었다. 어두운 회색과 갈색으로 그린 정교한 노동자의 카페 그림이 보는 대중에게 반드시 호소력을 발휘하는 것은 아니었다. 1950년대와 1960년대 들어 점점 더 많은 사람이 전시회를 찾을 때 줄 서서 보

고자하는 작품은 콜드스트림이나 로저스의 작품이 아니었다. 사람들은 피카소와 베이컨을 원했다.

<center>*</center>

1930년대 파스모어는 다음과 같이 회고했다. "콜드스트림은 정치적 분위기에 휩쓸렸다." 반대로 파스모어는 그렇지 않았다. 파스모어는 런던 시의회 사무소에서 서기로 일하느라 바빴다. 콜드스트림이나 다른 사람들과는 달리 그는 미술 학교에 다닌 적이 없었다. 의사였던 아버지는 그가 십 대였을 때 세상을 떠났다. 학업을 포기한 그는 해로우에서 학교를 졸업한 뒤 바로 변변찮은 사무직을 구했고 저녁 시간과 주말에 그림을 그렸다. "나는 상근직으로 사무실에서 일했기 때문에 정치에 관심을 갖거나 예술이 상아탑인지 아닌지를 고민할 시간이 없었습니다." 결국 갤러리 관장 케네스 클라크가 그를 구제했다. 클라크는 그에게 적은 수입을 제공하고 그의 그림을 받았다. 파스모어는 유스턴 로드학교에서 강의를 하면서 수입을 보충했다.

> 나는 생애 처음으로 하루 종일 온전히 그림을 그릴 수 있다는 것에 막 관심이 생겼다. 정치적인 문제에는 전혀 관심이 없었다. 정치와는 어떤 관계도 맺기를 거부했다. 유스턴 로드학교에 몸담고 있었지만 알다시피 나는 화병에 꽂힌 꽃 그리기를 고집했다. 아마도 정치에 좀 더 관심을 기울였어야 했겠지만 그럴 시간이 없었다.

전후 캠버웰 미술 학교에서 에이리스가 좋아했던 교사는 파스모어였다. "파스모어는 덥수룩한 머리의 유쾌하고 상상력이 풍부한 사람이었습니다. 그의 친구들은 모두 그를, 말하자면 천재로 여겼습니다. 파스모어가 그들에게 공격적이었을 수는 있지만 타고난 성품이 그런 것 같지는 않았습니다. 그는 모호했고 지적이었으며 고집이 셌습니다."

파스모어는 전쟁 말기 군대 탈영으로 잠시 수감된 뒤 섬세하고 낭만적인

풍경화를 그리고 있었다. 「한적한 강: 치즈윅의 템스강The Quiet River: The Thames at Chiswick」(1943~1944)은 휘슬러와 터너로 거슬러 올라가는 듯한 동시에 미래를 예견하는 걸작이다. 윌리엄 해즐릿William Hazlitt이 터너의 「눈보라: 항구를 나서는 증기선Snow Storm: Steam-Boat off a Harbour's Mouth」(1842년 전시)에 대해 언급한 것처럼 이 작품은 아무것도 아닌것에 대한 그림이면서 동시에 실제 풍경과 "매우 유사하다." 비어 있는 공간은 아니지만 특별한 것 없는 이미지라는 점은 분명하다. 엷은 안개, 분홍색이 조금 감도는 하늘, 물에 비친 희미한 빛, 몇 개의 기둥, 소용돌이 속에서 맴돌고 있는 어떤 이. 이것은 그림 내부의 조화를 표현했다. 콜드스트림의 덧셈의 흔적과 매우 흡사하다. 그러나 차이점이 존재했다. 파스모어의 그림은 집요한 세밀한 측정을 바탕으로 하지 않았다. 그의 그림은 윌리엄 워즈워스William Wordsworth의 시에 대한 정의, 곧 "평온 속에서 회상한 감정"에 가깝다. 파스모어는 강에 낀 엷은 안개 같은 주제를 관찰했다. 그 주제는 특성상 파악하기 어렵고 사라지고 있는 과정 중에 있는 어떤 것이었다. 그 뒤 파스모어는 그 장소에서 빠져나와 그림을 그렸다.

타운센드는 1947년 2월 2일 밤 파스모어와 긴 대화를 나눈 뒤 일기에 기록했다. 두 사람은 파스모어가 해머스미스에 마련한 새 집의 유리 테라스에 앉아 대화를 나눴다. 강과 강가의 외부 정원 위로 빛이 사그라지고 있던 무렵이었다. 파스모어는 그들의 친구인 콜드스트림과는 달랐다. 타운센드는 콜드스트림이 "시선이 그리고 있는 대상을 향하고 있을 때만 행복했다"고 생각했다.[38] 이와는 대조적으로 파스모어는 사람과 사물, 장소를 관찰하는 것에서부터 시작하긴 했지만 어느 시점에는 작업실로 물러났다. 파스모어는 작업실에서 수정, 추가하면서 오히려 개념 또는 타운센드가 "사라져 버린, 순순한 대상에 대한 기억"이라고 여겼던 바를 계속해서 그려 나갔다. 어쩌면 그는 이 대상이 체셔 고양이●처럼 뒤에 유백색의 희미한 흔적만 남기는, 사라지는 과정에 있다

● 루이스 캐럴Lewis Carrol의 소설 『이상한 나라의 앨리스Alice's Adventures in Wonderland』에 등장하는 고양이. 앨리스 앞에 갑자기 나타났다가 몸통이 희미해지며 사라지곤 하는데, 사라진 후에도 활짝 웃고 있는 입 모양이 한참 남아 있다.

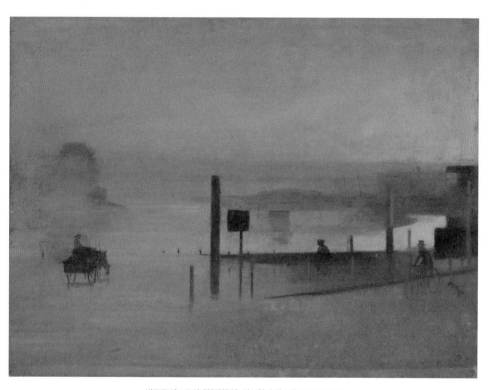

빅토르 파스모어, 「한적한 강: 치즈윅의 템스강」 1943-1944

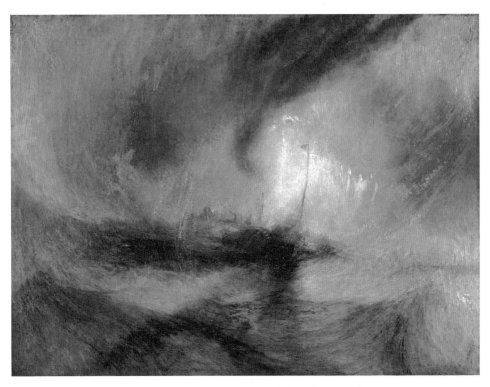

조지프 말로드 윌리엄 터너, 「눈보라: 항구를 나서는 증기선」, 1842년경

고 덧붙였을지도 모르겠다.

<center>*</center>

대부분 남성으로 이루어진 유스턴 로드 무리의 태도 중 하나는 객관적이어야 한다는 것이었다. 특히 이 점이 에이리스를 화나게 만들었다.

> 그들은 주관과 객관에 집착했다. 그들은 자신들이 객관적이라고 주장했다. 늘 이것에 대해 이야기했다. 콜드스트림과 그의 무리들은 객관성을 의도했지만 나는 한동안 그들 중 일부는 실제로 그다지 객관적이지 않다고 생각했다. 어떤 측면에서 그것은 빈센트 반 고흐Vincent van Gogh와 반대되는 것이었다. 감정적인 사람의 경우에는 이것이 남성성과 여성성의 문제로까지 확대될 수도 있었다. 왜냐하면 냉정하게 객관적이고 그 규율을 따라야 했기 때문이다.

태도는 서서히 바뀌어 갔지만 미술과 미술 학교는 여전히 매우 남성적인 세계였다. 어느 학생 전시의 개막식을 촬영한 사진에서 장차 남편이 될 먼디 옆에 앉은 에이리스 앞에는 빈 맥주잔이 놓여 있는 반면 남성들은 맥주를 마시고 있다. 다른 두 명의 여학생이 더 있지만 사진은 미술계가 넥타이와 코듀로이 재킷을 착용한 사내들로 가득함을 암시한다.

캠버웰 미술 학교로 오기 위해 에이리스는 여교장과 부모의 반대를 무릅써야 했다. 이후로도 그녀는 계속해서 엄청난 방해 요소를 무시해야 했다.

> 나는 한 여성이 이렇게 이야기했던 것을 기억한다. "만약 당신이 여성이고 성공하기를 바란다면 자수나 그래픽디자인 등을 가르치는 것이 좋습니다. 그림을 가르치는 직업은 결코 구하지 못할 겁니다." 그리고 나는 여성들이 뛰어난 예술가인 남자 친구를 위해 자신의 삶을 포기하고 싶다고 말했던 것을 기억한다. 나는 그런 일이 있을 때면 늘 크게 화를 냈다.

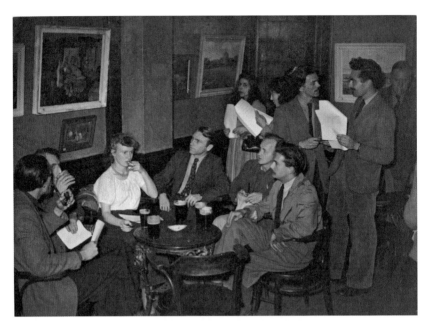

캠버웰 미술 학교 근처의 술집 월머캐슬Walmer Castle,
질리언 에이리스(테이블 중앙)와 헨리 먼디(에이리스의 오른쪽), 1948

1940년대 중반 한 젊은 미술가 프루넬라 클러프Prunella Clough가 런던을 동분
서주하고 있었다. 그녀는 '유스턴 로드' 화가들이 좋아했던 칙칙한 도시 풍경
과 매우 유사한 그림을 위한 적당한 출발점을 찾고 있었다. 공교롭게도 페캄
수로에서의 대화에서 콜드스트림이 실례로 들었던 기중기는 그녀가 다룬 주
제 중 하나였다.

　클러프는 그림 소재를 찾기 위해 런던의 부두를 찾아갔다. 그녀의 전기 작
가인 프랜시스 스팔딩Frances Spalding이 지적한 것처럼 그녀의 관심을 끈 것은
거대한 장비가 아니라 세부 풍경이었다. 오고 가는 대형 화물차, 짐을 싣거나

내리는 사람들, 일하거나 쉬고 있는 사람들이 그것이다. 스팔딩은 그와 관련해 이렇게 썼다. "더 넓은 환경을 암시하는 감긴 밧줄, 사다리, 공장 굴뚝, 기중기의 일부분이 사방에서 쇄도하는 가운데 그녀는 운전석의 기사 주위에서 기사가 낮잠을 자거나 신문을 읽고 있을 때 같은 기다림의 순간을 포착했다."[39]

그녀의 여정은 "잉글랜드와 웨일스의 그림 같은 경관"을 추구한 터너 같은 미술가의 그것과는 전혀 달랐다. 클러프의 공책에는 별 특징 없는 교외 지역과 도시 외곽의 공업 지대에서 그림 같지 않은 광경을 찾아 나선 일련의 여정 기록이 담겨 있다. 맨 처음 그녀는 템스강을 따라 부둣가 지역인 와핑, 로더하이스, 그리니티, 그레이브젠드를 다녔다. 배터시 발전소, 플럼 가스 공장, 월위치의 코크스 벌판, 캐닝 타운의 냉각탑, 레드힐 화학 공장 등의 경관이 그 뒤를 이었다. 그녀는 또한 원즈워스, 피너, 켄잘 그린, 웰즈덴, 액턴 이스트로도 진출했다. 그녀는 친구이자 동료 예술가, 마르크스주의 미술 평론가 존 버거John Berger와 함께 웰즈덴 철도 조차장을 스케치하고, 버몬지 피크 프린Peek Freen 비스킷 공장과 수도 런던과 켄트가 접하는 교외의 경공업 지대를 그렸다.

이 우중충하고 평범한 장소—그리고 설득력 있는 좌파인 버거와의 친밀한 관계—는 클러프가 모스크바의 사회주의 사실주의Socialist Realism의 승인을 받은 언어를 추구했다는 점을 암시하는 것일 수 있다. 그러나 사실은 그렇지 않았다. 그녀는 클로드 모네Claude Monet의 지베르니●처럼 기중기와 냉각탑, 가스 공장을 그렸다. 그것들을 좋아했고 그것들에 친숙했기 때문이다. 1949년『픽처 포스트Picture Post』와의 인터뷰에서 그녀는 다음과 같이 설명했다.

각각의 그림은 미지의 지역 탐구입니다. 또는 에두아르 마네Edouard Manet 의 말처럼 그것은 수영을 터득하기 위해 바다에 스스로 몸을 던지는 것과 같습니다. 집중력과 흥미를 갖고 신체의 눈 또는 마음의 눈으로 보는

● 파리에서 서쪽으로 약 70킬로미터 떨어져 있는 센 강변의 마을로, 모네가 무명 시절부터 작품 활동을 했던 곳

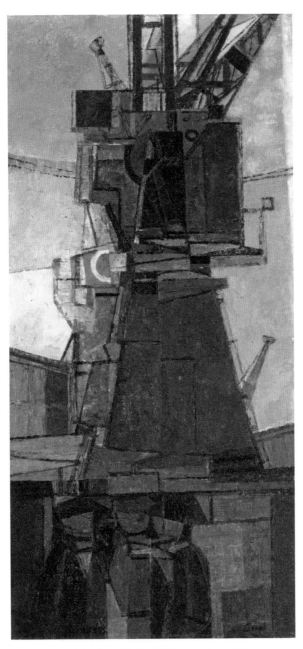

프루넬라 클러프, 「기중기와 사람들Cranes and Men」 1950

것은 어떤 것이든 시작하는 데 도움이 됩니다. 가스 탱크는 정원만큼이나 훌륭한 주제이며 어쩌면 더 나을 수도 있습니다. 사람은 자신이 아는 것을 그립니다.[40]

클러프의 출신은 신기하게도 베이컨과 비슷했다.[41] 1919년에 태어난 그녀는 어머니의 혈통으로 보자면 (그녀는 '매우 극소수'라고 주장했겠지만) 소수의 앵글로-아일랜드 상류층의 후손이었다. 그러나 대담한 베이컨과의 공통점은 이것뿐이었다. 클러프는 단호한 자제력을 가진 사람이었다. 그녀는 다음과 같이 말했다. "나는 작은 것을 신랄하게 이야기하는 그림을 좋아합니다."[42] 그녀의 초기 그림은 신낭만주의적 분위기가 뚜렷했다. 해변의 낚싯배와 잎이 뾰족한 식물, (젊은 프로이트 역시 비슷한 시기에 선택했던 주제인) 죽은 새를 그렸다. 그러나 곧 그녀는 런던 서쪽 와핑 울위치에서 자신만의 출발점을 찾았다. 그녀가 선택한 것은 지저분한 분위기나 영웅적 노동이 아니라 그녀가 본 것의 **구조**였다. "본래의 경험은 재구성되어야 합니다. 그것은 고유의 논리를 따라 수정이나 나무가 자라듯이 성장합니다."[43] 이는 친숙한 것을 익숙하지 **않은 것**으로 새롭게 보는 것을 뜻한다.

　이것은 많은 미술가의 공통된 목표이기도 했다. 일부는 클러프처럼 궁극적으로 형태의 내부 논리를 가장 확실한 주제로 삼는 미술 영역에 이르렀다. 달리 적당한 단어가 없어 우리가 '추상'이라고 부르는 미술 형식이 그것이다. 클러프는 파스모어와 유사한 궤적으로 움직였다. 즉 도시 풍경에서 규정짓기 더 어려운 대상으로 향했다.

<p style="text-align:center">*</p>

에이리스는 어느 토요일 아침 캠버웰 미술 학교에서 두개골을 그리는 파스모어의 정물 수업에 앉아 있었다. 그녀는 꽤 침울했는데, "다루는 정물의 주제가 너무 **따분했기**" 때문이었다. 거기에는 "영원히 그 자리에 놓여 있던" 두개골과 밀랍으로 만든 오렌지가 있었다. 그때 파스모어가 나타나서 이렇게 말

했다. "나는 자네가 주제에 대해서 정말로 무언가를 느끼기 때문에 그리고 있는 거라고 생각하네!" 그가 자리를 뜨자 그녀는 '나는 두개골에 대해서 피비린내 나는 어떤 것도 느끼지 못하는데!'라고 생각했다. 여기서 다시 핵심적인 문제가 대두되었다. 무엇을 그릴 것인가, 그리고 어떻게 그릴 것인가. 이것은 수많은 대답이 가능한 질문이었다. 총명한 개개인의 화가만큼이나 그 답은 많다. 파스모어의 언급은 에이리스를 '근본적으로' 뒤흔들었다. 그의 언급이 너무나 근원적인 문제를 건드렸기 때문이다. 그녀는 그때를 회고하면서 파스모어가 그 질문을 던진 시기가 "추상으로 전환한 바로 그때였기 때문에 파스모어가 적어도 잠재의식적으로 자신이 하고 있는 작업에 대해 이해하고 있었을 것"이라고 추측한다.

파스모어가 그리는 외부 풍경 그림에서 가시적인 주제는 꾸준하게 사라지고 있었다. 하늘과 물은 템스강의 옅은 안개처럼 사라져 갔고, 덤불은 찌르레기 떼나 벌 떼 같은 점들의 집합체로 바뀌었으며, 헐벗은 가지들은 선의 그물망으로 바뀌었다. 파스모어는 이렇게 회상했다. "나는 점묘법의 영향을 받기 시작했는데, 나중에 그린 강 그림이 바로 그랬습니다. 반半추상이었죠." "그 작품들은 추상 미술의 서곡이 되었습니다."

「해머스미스의 정원 No. 2The Gardens of Hammersmith No. 2」(1949)은 파스모어가 제작한 또는 제작했다고 인정한 가시적인 주변 세계를 그린 마지막 그림에 속한다. 그는 이미 1948년에 추상화로 이루어진 첫 전시를 개최했다. 그리고 1949년에도 전시회를 개최했다. 작디작은 미술계에서 이것은 2년 뒤인 1951년 두 명의 스파이, 가이 버기스Guy Burgess와 도널드 매클린Donald Maclean의 구소련으로의 변절만큼이나 극적인 전향이었다.

빅터 파스모어, 「해머스미스의 정원 No. 2」 1949

4

덩어리 속의 정신:
버러 기술 전문학교

현실은 파악하기 어려운 개념이다.
왜냐하면 우리와 따로 떨어져 있지 않기 때문이다.
현실은 우리의 마음속에 존재한다.

– 데이비드 호크니David Hockney, 2016

우리가 보는 것의 객관적인 진실을 규정하기란 어렵다. 어떤 의미에서 우리는
모두 같은 것을 보지만, 다른 의미에서 보자면 우리는 모두 각자의 감정과 기
억의 여과 장치를 통해 다르게 지각한다. 이것은 콜드스트림과 그의 추종자들
이 그들 앞에 놓여 있는 현실을 측정하고 재현하고자 했을 때 부딪혔던 고민을
일부 설명해 준다. 호크니 역시 지적했듯이 한 가지 문제는 눈이 마음과 연결
되어 있어서 시신경을 통해 뇌로 전달되는 정보가 매우 다른 방식으로 해석된
다는 사실이다. 따라서 세계를 보는 방식은 사람 수만큼이나 다양하다. 우리
가 보는 것은 기억과 감정의 영향을 받는다. 베이컨은 분명 콜드스트림이나 파
스모어와는 다른 방식으로 보았다. 관심사가 분명한 사람들이 그러하듯이 개
성 강한 미술가들은 저마다 다르게 본다. 그들은 특정 현상, 즉 본인의 시각적
우주에 적합한 특정 유형의 정보에 주목한다.

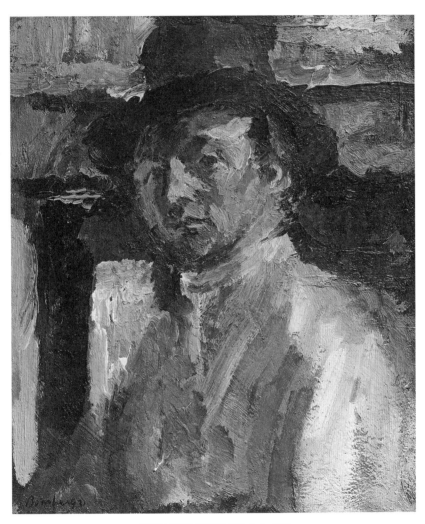

데이비드 봄버그, 「자화상Self-Portrait」, 1931

전쟁이 끝난 뒤 수년 동안 베이컨만큼 카리스마 넘치는 인물이 런던 남부의 눈에 잘 띄지 않는 구석에서 작업하고 있었다. 그의 이름은 데이비드 봄버그였다. 그는 엘리펀트 앤드 캐슬 근처 버러 로드의 버러 기술 전문학교Borough Polytechnic Institute에서 일주일에 주간 두 번, 야간 두 번의 모델 그리는 수업을 했다. 1948년 1월 수업에 참여한 아우어바흐에 따르면 봄버그의 수업은 "아주 인기가 없었다." 아우어바흐는 그럼에도 불구하고 "봄버그 수업을 들을 수 있어서 운이 좋았다"고 생각했다. "그는 귀를 기울일 만한 가치가 있고 매우 심오한 사상가였습니다. 나의 기준은 어느 정도 봄버그에 의해 형성되었습니다."

몇 년 뒤 이십 대 중반의 레온 코소프가 1950년 버러 로드의 봄버그 저녁 수업에 참석하기 시작했는데, 그 역시 그 경험이 자신의 미래를 형성했음을 깨달았다.

> 삶의 대부분의 시간 동안 그림을 그려 왔지만 봄버그와의 관계를 통해서 나는 실제로 화가로서 활동하는 것처럼 느꼈다. 내게 봄버그의 수업에 가는 것은 집에 가는 것과 같았다.[44]

코소프가 봄버그로부터 배운 가르침은 미학적인 만큼이나 정신적인 것이었다.

> 그가 내게 가르침을 줄 수 있었던 그 어떤 기법보다 더 중요한 도움은 내게 심어 주었던, 할 수 있다는 자신감이었다. 내가 그에게 갔을 당시 나는 나 자신에 대해서 아무런 믿음이 없었다. 그런데 그는 나의 작품을 존중해 주었다.[45]

데니스 크레필드는 봄버그의 수업을 드문드문 들은 또 한 명의 학생이었다. 그는 봄버그가 미술로 진로를 정한 젊은 미술가 지망생들에게 심어 준 사명감을 기억한다. 크레필드는 이렇게 설명했다. 봄버그가 "내게 손을 얹고는 '너는 미술가야.'라고 말해 주었습니다."

크레펠드 역시 봄버그가 그림의 중요성과 도덕적 가치, 순전한 어려움에 대한 느낌을 어떻게 전달했는지에 대해 언급했다.

그는 그림을 사랑하는 방식에 있어서 특별했다. 그는 진심으로 그림이 세상에서 가장 중요하다고 생각했다. 그것이 바로 그가 사람들에게 제공해 준 것이다. 그는 마치 굉장히 중요한 활동에 참여할 것 같은 매우 영광스러운 느낌을 전해 주었다. 그림 그리기는 인간이 할 수 있는 가장 중요한 일이었다. 그는 그림이 역사의 한복판에 있다고 생각했다.

많은 측면에서 두 사람은 정반대였지만 이 지점에서만큼은 봄버그의 메시지와 베이컨의 메시지는 상호보완적이다(실제로 봄버그는 베이컨의 작품에 거의 관심이 없었다. 봄버그는 아우어바흐에게 '베이컨의 유행'이 5년 이상 지속되지 않을 것이라고 말했다). 베이컨과 봄버그는 그림을 그리는 일은 치열한 노력을 요구하며, 가장 높은 수준의 기준에 의해서만 평가되어야 한다는 점에서 의견이 일치했다. 한편 두 사람은 각기 다른 방식으로 훌륭한 미술 작품은 거장과 파리의 유명 미술가들이 만드는 것이 아니라 바로 여기, 크롬웰 플레이스와 버러 기술 전문학교 같은 런던의 알려지지 않은 구석에서도 만들 수 있다는 희망을 제시했다.

제1차 세계 대전 이전 잠시 모더니즘이 득세하던 시기에 두각을 나타냈던 윈덤 루이스Wyndham Lewis, 윌리엄 로버츠William Roberts, 마크 게틀러Mark Gertler 등 대부분의 미술가가 이제는 창조력이 쇠잔해지고 있었다. 당시 오십 대 후반이었던 봄버그만이 절정의 능력을 보여 주며 작품 활동을 지속하면서 열정적인 메시지를 전달했다. 그럼에도 불구하고 당시 그에 대해 들어 본 사람이 거의 없었고 그의 작품을 구입하는 사람도 더 이상 없었다. 돌아보면 중년기 초반부터 1957년 사망할 때까지 대부분의 기간 동안 봄버그가 인정받지 못한 사실은 이해하기가 어렵다.

제1차 세계 대전 발발 직전 봄버그는 영국뿐 아니라 유럽 전체에서 가장

뛰어난 화가로 꼽혔다. 당시 봄버그는 완전하게는 아니지만 추상 미술가에 가까웠고, 그의 작품은 이탈리아, 독일, 네덜란드에서 제작된 최고의 작품에 비견되었다. 봄버그의 「진흙 목욕The Mud Bath」(1914)은 이탈리아의 미래주의Futurism 미술가 움베르토 보초니Umberto Boccioni, 카를로 카라Carlo Carrà 또는 파리의 로베르 들로네Robert Delaunay 같은 동시대 유럽 미술가들의 작품과 어깨를 나란히 했다. 1914년 봄버그는 미래주의의 자연에 대한 명확한 선언문과 같은 성명을 남겼다. "나는 **강철 도시**에 살고 있지만 **자연**을 지켜본다. … 자연주의적인 형태를 사용할 때 나는 그 **형태에서** 상관없는 것들은 **모두 제거했다**."[46] 그의 「진흙 목욕」은 유명한 말을 말 그대로 놀랍게 만들었다. 29번 버스를 첼시 킹스 로드로 끌고 오는 말들이 셔닐 갤러리Chenil Galleries 밖에 걸린 그림을 보았다면 분명 주춤했을 것이다. 겨우 스물세 살이던 1914년 셔닐 갤러리에서 개최된 봄버그의 개인전은 그의 생애 최대의 성공이었다.

그러나 봄버그는 제1차 세계 대전에서 벗어난 뒤 동요했고 바뀌었다. 그는 얼마 동안 팔레스타인에서 시온주의자 단체Zionist Organization의 공식 미술가로 일했다. 그곳에서 그는 다시 한 번 자신의 천직을 깨달았고 지중해의 밝은 빛과 산악 지역에서 가장 중요한 주제를 발견했다. 이후 몇 년 동안 그는 스페인의 톨레도, 쿠엥카, 론다의 구릉 도시, 피코스 드 에우로파 산맥 등 성경 속 '산 정상의 예배소'를 연상시키는 아찔한 곳에서 몇 점의 걸작을 그렸다. 그곳에서 봄버그는 환희에 차서 그림을 그렸고, 이 실제 풍경 속에서 그는 서서히 초기 작품의 격렬하고 역동적인 구조를 되찾았다. 그러나 초기 단계에서 보여주었던 매끈한 마무리 대신 그는 이제 두텁고 성글며 묵직한 붓질의 대가가 되었다. 깔끔한 기하 추상 또는 초현실주의가 유행하던 1930년대에 봄버그의 새로운 방식은 이해하기가 어려웠다. 그리고 그는 점차 잊혔다.

단단하고 기계적인 현대성, 즉 '강철 도시'에 대한 초기의 강조 대신 이제 그는 묘사한 주제 안에서 내적이고 감정적, 정신적인 진실을 발견했다. 부인 릴리안Lilian에 따르면 봄버그는 풍경을 그릴 때 이젤을 준비한 다음 오랫동안 조망을 연구하곤 했다. 몇 시간이 흐른 뒤 준비가 되면 비평가이자 역사가인

리처드 코크Richard Cork가 썼듯이 그는 "엄청난 속도로 확신에 차서"[47] 그림을 그렸다. 봄버그는 환희와 우울을 번갈아 가며 겪었다. 때로 수년간 거의 작업을 하지 않다가 영감이 분출하면서 일련의 걸작을 내놓았다.

생애 말년에 이르러 봄버그는 자신의 생각을 금언과 같은 문구로 요약했다. 그는 형태는 "덩어리에 대한 미술가의 의식"[48]이라고 생각했다. 그런데 그의 말이 뜻하는 바는 무엇이었을까? 앞에서 살펴보았듯이 호크니는 '인간은 카메라처럼 기하학적 또는 기계적인 방식으로 보지 않는다'고 주장했다. 우리는 '심리적으로' 본다. 대상에 대한 객관적 시각 같은 것은 존재하지 않는다. 봄버그는 시각 역시 생리적이라고 생각했다. 우리가 보는 것에 대한 이해는 우리의 눈을 통해 들어오는 정보에서 비롯될 뿐만 아니라 세계 속에서 이리저리 움직이는 우리의 삼차원적 경험의 영향을 받는다. 이 과정에서 특히 촉감이 중요하다. 그는 이것을 경구와도 같은 메모로 다음과 같이 표현했다. "손은 고도의 긴장 상태에서 작동하며 가장 기본적인 핵심으로 감축하고 단순화하면서 구성한다. … 드로잉은 처음부터 끝까지 하나의 일관된 충동에 따라 흘러간다. … 그 과정은 시각보다는 느낌과 촉감을 통해 이루어진다."

봄버그는 18세기 철학자 버클리 주교Bishop Berkeley의 주장이 떠올랐다. "촉감 및 감촉과 관련 있는 연상이 삼차원적 시각 환영을 낳는다."[49] 봄버그는 주교의 주장에서 한 걸음 더 나아가 "덩어리의 규모와 범위를 감지하고 의미 있는 실체를 발견하여 그것을 평면 위에 담음으로써" 미술가는 '조물주'에 보다 더 가까워졌다고 주장했다.

봄버그에게 그림과 드로잉은 "자연에 대한 사색에 잠긴 인간 내면의 시"[50]의 표현이 아니라면 아무런 의미가 없었다. 여기에 봄버그가 딛고 있던 반석이 있었다. 그는 20세기 중반 황량한 풍경 속에서 그림은 인간 정신의 중요성을 주장하는 하나의—아마도 유일한— 방법이라고 주장했다. 당시 이것이 덩어리 속에 도사리고 있는 정신, 곧 인간 정신이었다. 그러나 그것에 도달하려면 불필요한 것을 벗겨 내는 작업이 필요했다. 그것을 통해 기저를 이루고 있는 구조, 곧 만물의 가장 핵심적인 요소가 드러났다. 봄버그는 그의 동시대 작

가들에 대해서는 시간을 거의 할애하지 않을 정도로 큰 관심을 두지 않았던 반면 옛 대가, 즉 형태의 위대한 발명가 또는 발견자인 미켈란젤로를 존경했다. 이것이 아우어바흐가 간직했던 깨달음이었다.

> 그의 어휘는 대단히 반反삽화적이었다. 어떤 의미에서는 반사실주의적이었다고 생각한다. 그는 회화 속 건축이, 그것이 가장 대담한 방식으로 장악하는 한, 결국 특징을 결정한다고 생각했다. 나는 그의 의견에 어느 정도 동의한다. 봄버그의 수업에 갔을 때 그가 마치 '무슨 일이 일어나고 있는지 이해하지 못하는 이 학생을 어떻게 걷어차 버릴까?' 하고 말하듯이 나에게 조반니 바티스타 피라네시Giovanni Battista Piranesi의 「카르체리Carceri」를 보여 주었던 것을 기억한다. 그 순간 나는 공간 속의 구조가 발하는 무언의 그리고 주제 없는 긴장감에 진정한 홍분이 있다는 것을 불현듯 보았던 일을 기억한다. 그 일이 내게 영향을 미쳤다.

'공간 속의 구조가 발하는 긴장감'을 성취하는 것이 그날 이후 아우어바흐의 평생의 목표가 되었을 정도로 이 일은 깊은 영향을 끼쳤다. 봄버그는 자신의 화파를 만들지 않았다. 아우어바흐가 지적하듯이 봄버그는 사람들에게 "자신의 화풍을 따른 그림을 그리도록 가르치지" 않았다. 아우어바흐는 자신이 진정한 '추종자'는 아니라고 생각했지만 그는 봄버그로부터 심오한 가르침을 얻었다.

<p style="text-align:center">*</p>

1940년대 초반 봄버그는 런던 북부 크리클우드의 스미스 자동차 부속품 공장 Smith's Motor Accessories Works 시간제 잡역부 처지로 몰락했다. 1939년부터 1944년 사이 그는 3백 곳이 넘는 교직에 지원했지만 허사였다. 그는 마침내 버러 기술 전문학교를 통해 미술 교육계에 기반을 마련할 수 있었고, 봄버그가 이런 블랙홀에 빠졌던 일은 그를 그토록 놀라운 교사로 만든 요인 중 하나가 되었다. 그는 비범한 자기 확신을 기성의 견해와 명성에 대한 완전한 무시와 결합시켰

다. 아우어바흐는 다음과 같이 회고한다. "그는 대단히 난감한 기질의 소유자였다." "대단히 공격적이고 사방에 적을 만듦으로써 자신의 삶을 거의 망가뜨렸다는 의미에서 그렇다. 그렇지만 학생들에게 그의 기질은 효과가 매우 컸다." 봄버그는 베이컨처럼 "어느 누구에 대해 칭찬하는 일"이 거의 없었지만 젊은 초보자들을 진지하게 대할 준비가 되어 있었다.

> 봄버그의 수업을 듣고 있던 시기에 마티스의 조각, 드로잉 전시가 개최되었다. 그는 "작품에 대해 어떻게 생각합니까?" 하고 물었다. 어떤 것도 좋다고 해서는 안 된다는 사실을 깨달은 나는 이렇게 대답했다. "음, 사실 꽤 감동을 받았습니다." "맞아요, 작품들이 꽤 훌륭하죠. 수업 시간에 제작된 드로잉 등에 비해 나쁘지 않습니다." 바로 이런 분위기였다. 그는 학생 뒤에 와서 이렇게 말해 줄 줄 알았다. "시커트라면 당신이 만들고 있는 이 형태적, 건축적 구성을 만들지 못했을 겁니다."

열렬한 모더니스트 시절에도 봄버그의 공격적인 성향은 누그러들지 않았다. 젊은 시절 그의 멘토는 에드워드 7세 시대의 느슨한 화법과 온화한 초상화법의 대가인 존 싱어 사전트John Singer Sargent였다. 봄버그는 아우어바흐에게 다음과 같이 털어놓았다. "사전트는 내가 돌아다니고 와서 그의 작품이 거리 화가의 작품 같다고 이야기해 주기를 바라곤 했죠"(비록 사전트가 그런 평가에 정말로 얼마만큼 즐거워했을지는 미심쩍지만 말이다). 봄버그는 유명하고 성공적인 화가에 대해서는 업신여긴 반면 젊은 무명의 미술가에게는 대단히 개방적이었다. 아우어바흐는 봄버그가 미술은 어떤 것이어야 하는지에 대한 자신의 견해를 이야기하면서 아우어바흐를 봄버그와 그의 동시대인들과 동등하게 대해 주었던 것을 기억한다.

> 나는 열여덟, 열아홉 살이었는데, 그는 그림뿐 아니라 떠오른 생각은 어떤 것이든 나에게 이야기해 주곤 했습니다. 그는 어떤 사람의 귀의 생김

새에 대해 이야기하다가 해서는 안 될 이야기지만, 다른 화가들을 헐뜯었습니다. 그 뒤에는 항상 그림 그리는 과정이 **무엇인지**에 대한 굉장한 발상이 이어졌습니다.

미술가의 목표에 대한 봄버그의 설명은, 시각 예술의 목표를 언어로 설명하려는 대부분의 시도가 그러하듯이 매우 모호하다.

봄버그의 1944년 작 「런던의 저녁Evening in the City of London」은 그가 의미하는 바에 대해 더 잘 알려 준다. 그는 전쟁으로 피폐해진 도시를 산산이 부서진 긴장과 에너지의 망조직으로 표현했다. 정면 위로 어렴풋이 모습을 드러낸 세인트 폴 성당St Paul Cathedral의 돔을 제외하면 바로 알아볼 수 있는 것이 거의 없다. 이미지는 느낌과 도덕적 정서라고 부를 수 있는 것으로 가득하다. 색채와 형태는, 심지어 붓의 격렬한 자취마저 파국을 견뎌낸 곳이라는 느낌을 전달한다. 그래서 작품은 에너지와 **중요하게 여기는** 감각으로 빛난다.

*

많은 유명한 회화, 드로잉 교사처럼 봄버그는 다른 사람의 드로잉을 손보는 시각적인 지도 방식을 선호했다. 그는 이야기하는 대신 보여 주었다. 아우어바흐는 봄버그의 수업을 다음과 같이 묘사한다.

발레 교습과 한층 더 유사했다. 그는 보여 줄 뿐이었다. 그는 학생이라고 해서 무엇이 적절하다고 제시하는 법이 없었다. 그것이 가장 중요한 점이었다. 수업이 끝났을 때 일종의 혼란 상태로 끝나고 마는 경우도 종종 있었지만 큰 가능성을 접할 수 있었다. 나는 그것이 올바른 지도라고 생각한다. 학생은 그가 이야기하는 것, 그가 진정으로 말하는 바로부터 천천히 습득했다. 철학자 A. J. 에이어A. J. Ayer가 예술 이론을 제시하듯 그것은 결코 명쾌하지는 않았다.

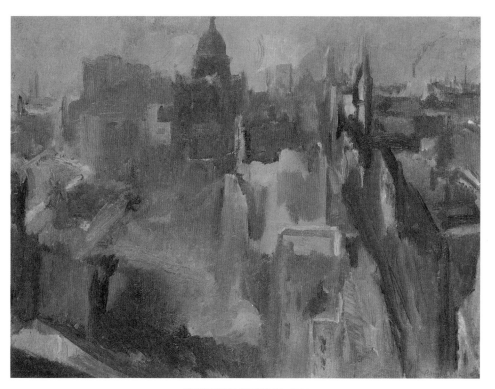

데이비드 봄버그, 「런던의 저녁」 1944

크레필드 역시 같은 생각이었다.

> 다른 학교에서는 교사가 나타나서는 … 구석에서 우아한 드로잉을 그린 뒤 이것이 '인물을 그리는 법'이라는 메시지를 남겨 두고 자리를 뜨곤 했다. 봄버그는 그렇지 않았다. 그는 언제나 매우 예의 발랐다. "내가 좀 봐도 될까요?"라고 말하고는 학생이 그린 그림을 이어 그렸다. 그는 종종 그저 어떤 것, 모호함 속에서 고개를 쑥 내미는 어떤 것을 명확하게 만드는 데에 주의를 기울이게 한다. 소묘 실력에서 중요한 핵심은 무언가에 대한 특별한 감각을 찾는 것이었다.

코소프는 봄버그의 지도 방식을 목격한 경험을 다음과 같이 묘사했다. "한번은 그가 한 학생의 드로잉 위에 덧그리는 것을 지켜보았습니다. 나는 형태의 흐름을, 모델과의 유사성이 드러나는 것을 보았습니다. 그것은 이미 **거기에** 존재했던 것과 만나는 것처럼 보였습니다."[51] 이것은 물론 실제로 거기에 무엇이 있는지의 까다로운 질문을 제기한다. 이 질문에 대한 답은 호크니의 지적으로 돌아가면 누가 보느냐에 달려 있다. 단순히 외관을 기계적으로 모방하는 것은 다른 미술 학교의 지도 방식으로, 봄버그는 이것을 특유의 경멸조의 표현을 사용해 '손과 눈의 질병'이라고 불렀다. 그것은 그저 형편없는 미술로 이어지는 데서 그치지 않았다. 그것은 타락시켰다. 봄버그가 볼 때 유스턴 로드파의 '측정의 강조'가 가장 진보적인 형태의 '손과 눈의 질병' 사례였다.

아우어바흐, 코소프, 크레필드가 참여한 수업은 세속적인 명성을 오래 전에 잃은 교사의 지도 아래 런던 남부의 특별할 것 없는 곳에서 이루어졌지만, 참여한 사람들 사이에서는 중요한 어떤 일이 벌어지고 있다는 느낌이 움트고 있었다. 이들 중 일부는 '버러 그룹The Borough Group'이라는 이름 아래 함께 전시를 개최했다. 이 그룹과 관계된 다양한 미술가들의 작품에는 예를 들면 격렬한 붓질 같은 특정한 유사점이 분명 있긴 했지만 봄버그가 가르친 것은 특정 양식이라기보다는 태도, 또는 서로 관련 있는 일련의 신념들이었다.

그중에는 그림을 그린다는 것은 다른 어떤 일보다 매우 중요한 일일 뿐 아니라 대단히 어려운 일이라는 신념이 있었다. 이 태도 역시 봄버그의 제자들에게 전달되었다. 그들 중 일부는 엄청난 노력의 삶을 살면서 십 년이고 이십 년이고 그 태도를 유지했다. 크레필드는 봄버그의 작별 방식을 다음과 같이 회상한다.

"물감을 계속해서 움직이십시오!" 그것이 진정한 봄버그식의 작별 인사였다. 할 수 있는 일은 계속해서 그림을 그리는 것뿐이었다. 중요한 것은 자신을 그 과업으로 끌고 가는 것이다. 살아남는 사람은 계속 작업을 하는 사람이다. 봄버그는 다른 무엇보다 도덕주의자였다. 그것은 존 러스킨John Ruskin에 의해 양육되는 것과 같았다. 거기에는 '네가 하고 싶은 것을 해!' 같은 자기표현과 같은 자유방임은 없었다. 나는 그의 가르침을 고맙게 생각하지만 그것은 매우 엄격한 교육이었다. 그는 유대인의 엄숙함의 무게를 지고 있었지만 나는 유대인이 아니었다. 나는 영국 가톨릭교도다.

<div align="center">*</div>

하나의 행위로서 그림 그리기가 갖는 순수한 중요성, 지금 여기에서 최고 수준의 탁월함을 성취할 수 있는 가능성과 결부된 어려움, 느슨하고 두텁게 채색한 물감의 잠재력 등 봄버그의 가르침은 다양했다. 버러 기술 전문학교의 제자들은 그의 수업으로부터 각기 다른 가르침을 얻었다. 그러나 봄버그와 관계있는 사람들은 모두 그들이 매우 특별한 개성의 인물과 만났다고 생각했다. 아우어바흐는 봄버그를 설명하면서 작가이자 역사가인 제이컵 브로노프스키Jacob Bronowski가 윌리엄 블레이크William Blake에 대해 언급한 표현인 "그는 가면을 쓰지 않은 사람이었다"를 인용한다.

5

장미를 든 소녀

사람은 그저 벼랑 끝을 따라 걷는 것 같은 일을 원한다.[52]

- 프랜시스 베이컨Francis Bacon, 1962

잡지『호라이즌』의 편집자 코널리는 "전쟁의 빛과 색채의 조건 아래에서 이전 세계의 중심 수도로부터의 점진적인 쇠잔, 먼지와 침울한 분위기"[53]에 주목하여 1940년대 초 런던의 삶을 감정적, 시각적 용어로 묘사했다. 그의 묘사는 그림, 마치 콜드스트림의 초기 작품에 대한 묘사처럼 들린다. 이러한 상황 속에서 빛과 색을 사랑했던 화가들이 낙담한 코널리처럼 영국 해협 건너편의 빛과 색으로 가득한 프랑스 또는 그 너머의 지중해, 카리브해 지역으로 가기를 바랐다는 사실은 전혀 놀랍지 않다.

크랙스턴 역시 그중 하나였다. 1946년 5월 그는 그리스로 갔고 새로 사귄 친구인 작가 패트릭 리 페르모Patrick Leigh Fermor의 조언으로 결국 포로스섬까지 갔다. 크랙스턴은 포로스섬에서 한 그리스 가족과 함께 생활했다. 그리고 이전에 함께 살았던 프로이트가 곧이어 합류했다. "프로이트가 나타났고 우리는

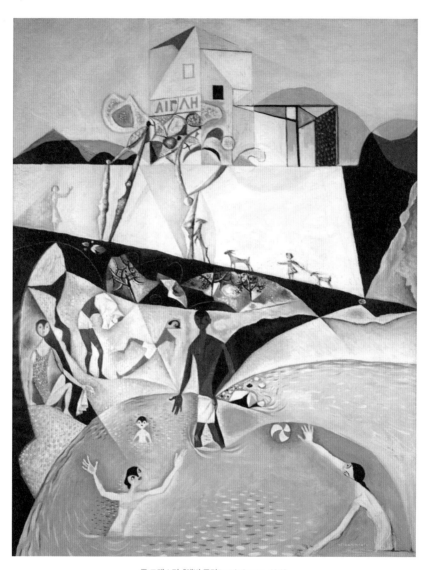

존 크랙스턴, 「해변 풍경Beach Scene」, 1949

미친 듯이 그림을 그렸습니다. 당시 그리스는 아름다웠으며 멋진 순간을 보냈습니다." 에개해에서 보낸 시간은 크랙스턴에게 오래도록 영향을 미쳤다. 그는 남은 생의 많은 시간을 그리스에서 보냈다. 이후 그는 지중해의 정원을 좀 더 부드럽고 유쾌하게 변형한 양식으로 그렸다. 그것은 폭력적이고 불안감을 조성하는 초현실주의적 환상이 아닌 외국의 전원생활에 대한 평화로운 몽상을 표현한 꿈의 그림이었다.

1947년 8월에 시작된 외국 여행의 영향을 받아 제작한 민턴의 작품 역시 다르지 않다. 당시 민턴은 코르시카에 대한 삽화가 있는 책을 만들어 달라는 출판인 존 레만John Lehmann의 의뢰를 받아 작가 앨런 로스Alan Ross와 동행하여 코르시카로 향했다. 민턴은 코르시카의 풍광에 열광했다. 그는 영국에 있는 친구에게 다음과 같은 편지를 썼다. "코르시카는 매우 흥미진진하고 이탈리아식 낭만주의로 가득하다네." "드로잉이 쌓이고 있어."[54] 그렇지만 이것은 단기 여행의 산물로, 관광객의 미술 작품에 불과했다. 매력적이긴 하지만 이탈리아를 반영하기보다는 1948년에 출간된 책의 제목인 『멀어진 시간Time was Away』이 암시하듯이 간접적이다(책의 제목은 루이스 맥니스Louis MacNeice의 1940년 작 시 '만남의 장소Meeting Point'에서 가져왔다).

프로이트는 민턴의 그림과 삽화에 등장하는 인물이 "동일한 소년의 분위기를 갖고 있다"고 불평했다. 프로이트는 미술이 훨씬 더 구체적이기를, 모든 특성의 측면에서 독특한 개인들을 온전히 명확하게 표현한 그림이기를 바랐다. 나이가 들면서 기질이 보다 예리해지면서 프로이트와 그가 예전에 어울렸던 민턴, 크랙스턴 등의 '현대적 낭만주의자들' 사이의 차이점도 한층 명확해졌다. 그들이 창안한 지점을 프로이트는 점점 더 면밀하게 관찰했다.

포로스섬에서의 체류를 즐기긴 했으나 프로이트는 그리스에 크게 끌리지는 않았다. 이것은 어느 정도 정치적인 항의이기도 했는데, 그는 그리스가 여전히 파시스트에 관리되며 그리스에 억지로 왕을 앉힌 것이 탐탁지 않았다. 그의 작품과 관련해 보다 핵심적인 사실은 프로이트가 그리스 고전 예술에 공감하지 않았다는 것이다. 엘긴 경Lord Elgin이 파르테논 대리석 조각을 런던으로

가져오기 전에도 이미 영국의 예술가들은 고대 그리스 예술 양식을 몇 세대에 걸쳐 떠받들고 숭배했다. 크랙스턴에 따르면 "프로이트는 그리스의 신이 매력 없고 매우 인간미 없는 또는 **비인간적인 외관**을 가지고 있다고 생각했다." 개인을 일반화된 개념으로 균질화하는 고전적인 이상주의는 프로이트의 취향과 정반대였다. 이것이 그가 산드로 보티첼리Sandro Botticelli를 '역겹다'고 생각하고, 라파엘로가 그리는 법을 알지 못한다고 생각한 이유였다.

포로스섬에서의 체류 경험 중 프로이트의 기억에 깊이 각인된 것은 그가 만났던 사람들과 그들의 심리, 그곳의 경제 환경에 대한 관심이었으며, 언제나처럼 프로이트는 그곳에서 곧 연인을 만났다. 프로이트는 다음과 같이 회상했다.

> 이방인을 뜻하는 그리스어는 손님을 뜻하는 단어와 동일하다. 매우 세련된 개념이었다. 그렇지 않은가? 그리스 사람들은 늘 나에게 무언가를 권한다. "이 양을 가져가세요." 그러나 이는 꽤 어색한 일이었다. 단칸방에 살고 있던 내게는 살아 있는 양을 둘 곳이 없었다. … 나는 어느 그리스 여성과 함께 지냈는데, 그녀는 단순한 섬사람이었다. 어느 날 그녀가 내게 나의 아버지가 어머니와 몇 살에 결혼했는지 물었다. 나로서는 매우 이상한 질문이었다. 나는 아마도 어머니는 이십 대 초반이고, 아버지는 그보다 몇 살 위였을 때 결혼했을 거라고 대답했다. 그녀는 내 대답에 약간 풀이 죽은 듯 보였는데 마침내 그 이유를 알게 됐다. 그리스에서는 남자가 돈을 벌거나 재산을 물려받았을 때 결혼하는데, 남녀의 나이 차이가 클수록 부자임을 뜻하기 때문이었다. 어린 나이에 결혼한다는 것은 가난함을 의미했다.

<p style="text-align:center">*</p>

1947년 2월 프로이트는 영국으로 돌아왔고 약 1년 뒤 스물두 살에 결혼했다. 이후 때때로 여행을 다니고 카리브해 지역에 잠시 머물기도 하였으나 런던을

벗어나서 작업하는 경우는 드물었다. 역설적이게도 그는 런던이 오히려 더 낭만적이라고 생각했다.

> 아마도 나는 다른 곳으로 가고 싶지 않은 것 같다. 열 살 때 이곳에 왔는데 여전히 내가 상상할 수 있는 가장 흥미진진한 곳에 방문한 사람인 양 느껴진다. 다른 곳으로 가는 것에 대해 생각해 볼 때마다 아직 런던에서도 가지 못한 곳이 있는데 다른 곳을 여행한다는 생각이 어리석게 느껴진다.

1944년 프로이트는 크랙스턴과 함께 쓰던 애버콘 플레이스의 아파트를 떠나 패딩턴의 델라미어 테라스에 정착했다. 작업실과 그의 가족이 살고 있는 부유한 중산층 거주 지역인 세인트 존스 우드 사이에는 거리가 있었다. 그의 가족은 1932년 독일 나치를 피해 영국에 온 뒤 줄곧 그곳에서 살았다. 패딩턴으로의 이주에 그의 부모는 놀랐는데, 이것은 분명 그가 의도한 바였다. 프로이트는 탈출, '특정 유형의 삶'에 대한 욕구가 매우 강했다.

리젠트 운하를 내려다보는 델라미어 테라스는 지금은 리틀 베니스의 중요 장소지만, 당시에는 빅토리아 시대 때 부정적인 명칭인 '가치 없는 가난한 사람들'로 불리던 사람들이 사는 허물어진 빈민 주택가로, '벌레 골목'으로 알려졌다. 프로이트는 이 지역 사람들의 규칙과 법에 대한 무관심을 관찰하곤 기뻐하면서 도둑, 은행 강도 등의 이웃들을 유쾌하게 묘사했다. 그러나 그의 사회적 탐구는 런던 북쪽의 교양 있는 부르주아를 기점으로 위와 아래 양 방향으로 움직였다. 그는 런던 고급 사교계의 안주인인 레이디 로더미어Lady Rothermere와 그의 주장처럼 연인까지는 아니라 해도, 가까운 친구가 되었다. 그녀와 그녀를 통해 만난 사람들 일부 역시 곧 그의 주제가 되었다. 그러나 그 뒤 약 2년간은 그리스에서 돌아온 직후부터 사귀기 시작한 젊은 여성 키티 가르먼Kitty Garman을 가장 꾸준히 그렸다. 이후 그는 그녀와 결혼했다.

가르먼은 보헤미안의 딸이었다. 조각가 제이컵 엡스타인Jacob Epstein과 캐슬린 가르먼Kathleen Garman의 딸이었는데, 캐슬린은 엡스타인이 좋아한 정부였

다. 프로이트는 그림의 주제는 아니었지만 엡스타인을 아주 세밀하게 살폈다. 두 사람의 관계에서는 역할이 역전되어 프로이트가 장인의 흉상을 위한 모델이 되었다. 프로이트는 이 위대한 인물의 기벽에 매료되어 즐거워했다.

> 그는 다른 조각가, 특히 무어와 화가들에 대한 경쟁심과 질투심으로 가득했다. 한번은 그가 『일러스트레이티드 런던 뉴스Illustrated London News』의 지난 호를 훑어보면서 "오거스터스 존"이라고 외치는 것을 보았다. 그는 그것이 제1차 세계 대전 시절에 발행된 것이라는 점을 알지 못했던 것이다! 엡스타인은 하이드파크 게이트의 대저택에서 살았는데 1층에는 작업실이, 2층에는 침실이 있었다. 집에서 나가는 길에 3층에는 무엇이 있느냐고 물었다. 돌아온 그의 대답은 "내가 어떻게 알겠나? 전혀 모르는 곳일세"였다.

엡스타인의 아내 마거릿Margaret은 아이를 가질 수 없었고 남편의 정부에 대해 대부분 눈감아 주었으나 남편이 가장 아꼈던 캐슬린만은 참을 수 없었다. 마거릿은 손잡이에 진주가 박힌 권총을 캐슬린을 향해 겨눴다(다행히 치명상을 입히지는 않았다). 키티는 종종 그 사건을 묘사했다. 그녀는 어머니가 자신을 임신하고 있을 때 그 사건이 일어났다고 생각했으나 사실 이 일은 그보다 몇 년 전에 일어났다. 키티의 이모인 로르나 위샤트Lorna Wishart는 프로이트의 열렬한 첫 사랑이었는데, 이것이 키티와 프로이트의 관계를 더욱 복잡하게 만들었다. 두 사람의 연애가 끝난 지 얼마 되지 않은 때였다. 이 모든 상황을 고려할 때 키티가 다소 불안해했다 해도 당연한 일이었다. 크레시다 코널리Cressida Connolly는 그녀의 부드럽고 다소 떨리는 목소리, 가느다랗고 우아한 손을 통해 "매우 연약하고 섬세하다는 인상"[55]을 받았다고 기억한다.

프로이트는 한때 자신을 거쳐 간 많은 여성이 얼마나 신경이 예민한 사람들이었는지에 대해 이야기한 적이 있다. 사실 신경이 예민한—심지어 겁 많은—소녀가 그가 선호하는 유형이었고, 키티의 방심을 모르는 불안감은 그

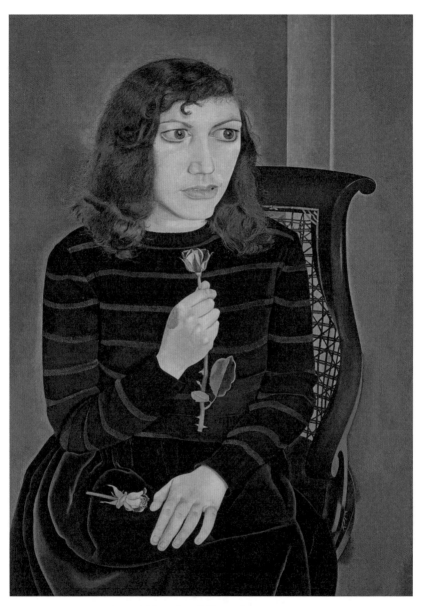

루시안 프로이트, 「장미를 든 소녀」 1947-1948

뒤 몇 년 동안 프로이트가 그린 모든 키티 그림에서 찾아볼 수 있는 공통적인 요소다. 작품 「장미를 든 소녀Girl with Roses」(1947~1948) 속 키티는 옆으로 눈길을 던지면서 꽃대를 꽉 잡고 있다.

프로이트의 초기 드로잉과 그림은 관찰과 기이한 상상력의 결합물이었다. 1947년 무렵 그의 그림에 변화가 일어났다. 키티를 그린 그림은 분명 모델과의 매우 근접 거리에서 그려졌다. 「장미를 든 소녀」에서 머리카락과 눈썹은 한 올 한 올 세듯이 그려졌으며 홍채의 무늬도 정성 들여 묘사되었다. 그러나 상대적인 비율은 묘한 부조화를 이룬다. 눈이 얼굴에 비해 지나치게 크고, 얼굴은 머리에 비해 지나치게 크며, 머리는 다른 신체 부분과 균형이 맞지 않는다. 시간이 흐르면서 키티를 그린 프로이트의 그림은 시각 정보, 즉 그녀의 외모에 대한 상세한 세부 묘사와 긴장감을 꾸준히 심화시켜 나갔다. 1948년 봄 프로이트와 키티는 결혼식을 올렸고 7월에 딸 애니Annie가 태어났다. 이 그림을 그릴 당시 키티는 임신한 지 얼마 되지 않았던 때로, 남편이라는 역할과는 어울리지 않는 프로이트와의 결혼에 돌입하려던 시점이었다.

키티의 사진은 알아볼 수 있을 정도로 프로이트의 그림 속 소녀와 유사하지만 조금은 다른 누군가를 보여 준다. 이것은 미묘한 문제였다. 크레시다 코널리는 키티를 만났고, 나중에 제작된 「흰 개와 있는 소녀Girl with a White Dog」(1950~1951)처럼 그녀의 눈이 아주 크다는 사실을 발견하고는 "깜짝 놀랐다." 그렇지만 「장미를 든 소녀」의 눈처럼 크지는 않았다. 어떤 사람의 눈도 그렇게 클 수는 없다.

렌즈가 그녀의 실제 생김새를 드러낸다는 것이 핵심은 아니다. 포토샵의 시대에 모두가 잘 알다시피 사진은 종종 거짓말을 할 수 있고 심지어 디지털화 이전에도 사진은 언제나 속일 수 있었다. 프로이트의 그림은 점차 상세해지고 자연주의적이며 주제에 대한 매우 세밀한 관찰을 바탕으로 제작되었지만, 결정적으로 사진과 같은 방식으로 사실적이지는 않았다.

예를 들어 사진이 현실에 대한 정확한 그림을 만든다는 불안한 의식을 갖고 있던 콜드스트림과는 달리 프로이트는 회화를 위한 기초 자료나 회화의 경

쟁 상대로서의 사진에는 관심이 없었다. 프로이트는 이렇게 말했다. "사진은 빛이 어떻게 떨어지는지에 대해서는 많은 정보를 담고 있지만 그 밖의 것에 대해서는 많은 정보를 가지고 있지 않다." 프로이트는 모델의 머릿속에서 일어나는 일에 더 많은 관심을 가졌다. 그가 그의 그림 안에 기록하고자 했던 것은 빛이 비춰지는 방식이 아니라 그녀에 대한 그의 느낌, 그에 대한 그녀의 느낌, 그녀의 소심함과 강인한 내면, 그녀의 존재가 그가 그녀의 주변 환경을 지각하는 데 영향을 미치는 방식과 같은 키티의 다른 모든 측면이었다. (그의 관찰에 따르면 "두 명의 서로 다른 개인이 공간 안에서 발하는 영향은 촛불과 전구의 효과만큼이나 다를 수 있다.") 1839년 사진술이 발명된 이후 화가들은 사진과 공존할 수 있는 방법을 찾아야 했으나 프로이트는 그의 영웅인 반 고흐, 폴 세잔Paul Cézanne처럼 대체로 사진을 무시하는 방법을 택했다.

그렇지만 프로이트는 자신이 하고 있는 작업에 대해 설명하지 않았다. 미술에 대한 태도에 대한 그의 첫 진술은 1954년에야 나왔다. 고윙이 프로이트에 대한 책을 출간하기 전까지 거의 30년 동안 프로이트의 작업에 대해서는 알려진 바가 거의 없었다. 프로이트는 아우어바흐 같은 가까운 친구에게도 그가 어떤 작업을 왜 하는지에 대해서 가끔씩만 이야기할 따름이었다.

> 내가 보기에 프로이트는 자신의 본능을 지키고 너무 많이 표명하지 않으려 하는 것 같았다. 그렇지만 그가 그림에 대해 무언가를 이야기할 때 그의 이야기를 귀 기울일 필요가 있었다. 그가 드러내지 않는 저면에 엄청난 장치가 있다는 것을 이해할 수 있었다. 시커트가 중요한 이야기를 했는데, 나이 든 내가 볼 때 그의 말이 거짓은 아닌 것 같다. 시커트는 천재를 '재능의 자기 보존'으로 정의한다. 나는 프로이트가 재능의 자기 보존에 대한 매우 강력한 감각을 가지고 있었다고 생각한다.

고윙과 인터뷰했던 1982년에 이르러서야 프로이트는 콜드스트림과 유스턴 로드파에 대해, 즉 주제를 고정된 위치에서 보는 방식의 맹목적 숭배에 대한

무관심한 태도를 보여 주었다. 콜드스트림은 자신을 측정 도구, 즉 일종의 인간 육분의•로 전환할 준비가 되어 있었다. 그러나 프로이트는 특유의 성격대로 분명하게 규정짓기가 어려웠다.

> 나는 수많은 위치로부터 대상을 읽는다. 왜냐하면 내게 쓸모 있는 것은 무엇이든 놓치고 싶지 않기 때문이다. 나는 내게 필요한 경우, 내가 대상을 보고 있는 지점으로부터 측면으로 돌아야 보이는 것을 포함시키기도 한다. 그렇게 하지 않으면 그것은 금세 사라져 버린 막바지에 이르면 없어도 되는 것들을 완벽하게 제거하고자 노력한다. 조금 전에는 귀를 없애 버렸다.[56]

프로이트는 직감적으로 그림의 두 가지 상이한 방식을 조화시킬 수 있는 방법을 찾았다. 그는 콜드스트림처럼 성실하게 관찰하면서도 자신이 실제 본 것으로 엄격하게 제한된 그림 안에 그의 느낌과 생각을 결합했다.

미술 거래상 E. L. T. 메센스E. L. T. Mesens는 프로이트와 크랙스턴의 작품을 그의 런던 갤러리에서 소개했는데, 프로이트가 내면적으로는 초현실주의자라는 점을 설득하고자 했다. 당시 메센스의 조수였고 이후 재즈 가수가 된 조지 멜리George Melly가 느낀 것처럼 1940년대 중반의 "죽은 새, 토끼, 원숭이"를 그린 작품인 "강렬한 초기 추상화는 모두 그가 마음에 들어 하든 그렇지 않든 간에 초현실주의 감수성을 보였다."[57] 때문에 그의 부인이 '의심'스러웠지만, 프로이트는 이러한 견해를 부정했다.

멜리의 주장은 일리가 있었다. 실제로 멜리의 언급처럼 프로이트의 초기 작품에는 '초현실적인 분위기'가 있다. 그러나 그것은 현실을 초월한다는 의미의 초현실이라기 보다는 현실 그 이상이라고 보는 편이 맞다. 다시 말해 그의 그림에는 우리가 일반적으로 보는 것보다 훨씬 더 많은 현실이 담겨 있다. 그

• 六分儀(sextant), 두 점 사이의 각도를 정밀하게 측정하는 데 쓰이는 광학 기계

리고 그것은 놀라운 감성을 통해 굴절된다. 프로이트는 자신이 살바도르 달리 Salvador Dalí나 르네 마그리트René Magritte와 반대 방향으로 나가고 있다고 생각했다. "나는 대상이 비이성적이기보다는, 만약 있다손 친다면 초현실적인 외관을 제거하면서 실제적으로 보이길 바랐다." 기이함의 감각이 그의 현실 이미지 속에 서서히 스며들었다. 결국 프로이트는 다음과 같은 질문을 던졌다. "두눈 사이에 자리한 코보다 더 초현실적인 것은 무엇이란 말인가?"

작가의 집중력의 강도가 확대경처럼 기능한 듯 보인다. 한 부분을 세심하게 살필수록 그 부분은 더 커진다. 프로이트의 조부인 지그문트 프로이트를 인간의 정신이 어떻게 작동하는지에 대한 혁명적인 이론으로 이끌어 준 인간의 복잡성에 대한 이와 같은 감각은 프로이트의 경우엔 모두 그의 그림 속으로 투입되었다. 진지한 초현실주의자들과 달리 프로이트는 실제 존재하지 않는 것, 즉 마음속에만 존재하는 것을 그린다는 생각을 달가워하지 않았다. 초현실주의자들은 꿈이나 아편이 유발하는 상상 속에서 영감을 찾은 반면 프로이트는 그것들을 집중을 방해하는 것이라고 여겼다.

> 1940년대에 장 콕토Jean Cocteau의 친구들과 함께 파리에서 한두 번 아편을 피워 본 적이 있다. 아주 즐거웠다. 그런데 같은 효과를 얻기 위해서는 투여량을 계속 늘려야 한다는 점이 문제였다. 사람들은 "아편은 정말 기막힌 색을 보게 해 줘"와 같은 이야기를 하는데, 그건 끔찍한 생각이다. 나는 항상 **대상과 같은** 색을 보고자 모든 노력을 기울인다. 하지만 그들은 이 세계를 벗어났다고 이야기한다. 나는 이 세계를 벗어나고 싶지 않다. 나는 언제나 철저하게 이 세계 안에 머물고 싶다.

프로이트는 스펜서가 실물을 보지 않고 그린, 상상의 그림이 "자신의 꿈에 대해 이야기하는 사람처럼 대단히 지루하다"고 생각했다. 자신의 화려한 경력을 환자들이 그들의 꿈을 설명하는 것을 듣는 데 바쳤던 조부를 둔 손자의 판단치고는 아주 놀랍고 흥미롭다. 프로이트는 할아버지를 대단히 사랑하고 존경

했지만 특히 그 자신의 심리를 포함해서 심리학 그 자체에 거의 의도적으로 무관심했다. 이것은 어느 정도 그가 유명한 이름을 이용하고 있다고 추측하는 끈질긴 경향에 대한 방어 작용이기도 했다. 파리에서 콕토는 경멸조로 프로이트를 '프로이트가의 어린이'라고 부르곤 했다. 프로이트는 종종 본인이 "전혀 내성적이지 않다"고 주장했다. 한편 그는 대단히 직관력이 강했는데, 직관력은 그가 피카소에게서 주목하고 감탄하는 특성이었다.

이십 대 중반에 제작한 키티 그림은 프로이트의 첫 걸작이었다. 1948년 말에 개최된 전시는 그가 더 이상 유망한 화가가 아닌 이미 뛰어난 화가가 되었음을 시사했다. 1948년 11월 27일 타운센드는 일기에서 "갤러리 몇 곳을 방문했다"고 언급했다. 그날 그는 특히 런던 갤러리London Gallery에 걸려 있던 작품 한 점에 감명받았다. 그 작품은 프로이트가 파스텔로 그린 키티 초상화 「나뭇잎과 소녀Girl with Leaves」(1948)였다. 작가의 "공들인 정확성과 유사성"에도 불구하고 타운센드는 이 작품이 큰 리듬, 즉 초기 피렌체 초상화와 유사하게 각 부분에 전체에 대한 감각을 가지고 있다고 느꼈다.[58]

이는 통찰력 있는 분석이었으며 20세기 미술의 취향을 좌지우지하는 권위자 역시 타운센드의 열광에 공감했다. 제2차 세계 대전 이후 처음 런던으로 작품 구입 출장을 떠난 뉴욕 현대 미술관MoMA의 알프레드 바는 런던 갤러리에서 보관 중이던 작품들을 살펴보던 중 무화과 나뭇잎 뒤의 키티를 그린 이 드로잉을 발견했다. 바는 조금의 망설임도 없었다.[59] 메센스는 멜리에게 바가 작품을 보자마자 "그것을 가리키고는 '왕, 왕, 왕!Wang, Wang, Wang!'이라고 말했다"(멜리의 설명에 따르면 사실 바는 그렇게 말하지 않았다. 메센스는 늘 그런 방식으로 미국인의 억양을 흉내 내곤 했다)고 이야기했다. 이 방문에서 바는 현대 미술관 소장품을 위해 미술 거래상 브라우센으로부터 베이컨의 「회화 1946」을 구입했다.

*

민턴과 로스가 만든 코르시카에 대한 책 제목인 『멀어진 시간』은 1940년대 말의 베이컨의 삶을 묘사하기에 적절한 문구다. 브라우센이 「회화 1946」의 대가

로 2백 파운드(약 29만 5천 원)를 지급하자마자 베이컨은 그 길로 떠났다. 그는 그 뒤 2년 동안 긴 휴가를 보냈다. 베이컨은 몬테카를로에서 도박을 했고—대개 잃었다—리비에라 해안 지방에 머물면서 먹고 마시며 표면상으로는 흥겨운 시간을 보냈다. 중요한 미술가 치고는 기이한 행동이었다. 미술가는 대개 작업에 대한 욕구에 따라 움직이는 사람이기 때문이다. 그 이유가 무엇이었을까? 베이컨이 다시 어떤 작업을 해야 할지 모르는 앞이 가로막힌 상태에 있었다는 것이 그 한 이유였다. 그의 그림에 장벽이 다시 생겨났던 것이다. 「회화 1946」이라는 역작을 완성한 베이컨은 다음에 무엇을 그려야 할지에 대한 확신이 없었다.

프로이트의 언급처럼 베이컨은 '영감'에 의지했다. 베이컨 본인의 말에 따르면 「회화 1946」은 놀라운 무의식적인 연상의 연속을 통해 생겨났다. 또는 실질적으로 스스로 조합되었다. 그것을 어떻게 따라갈 수 있을까? 자연스럽게 그는 다른, 그리고 더 나은 작품을 원했다. 베이컨이 가진 도박꾼의 본능은 자신의 운을 과신하도록 자극했다. 다른 한편 그의 비범한 자기비판 능력은 그로 하여금 최고 수준에 미치지 못하는 작품들은 모두 파기하도록 이끌었다. 코트다쥐르에서 별 소득 없는 작업을 얼마간 시도하긴 했지만 1947년 이후 제작된 베이컨의 그림은 남아 있는 것이 거의 없다. 브라우센의 사업 동료인 아서 제프리스Arthur Jeffress에게 보낸 년도 미상의 편지에서 베이컨은 자신이 최근 "이전에 그린 것보다 더 마음에 드는 두상 그림 몇 점"[60]을 작업하느라 분주하다는 소식을 조심스럽게 덧붙였다. 그는 브라우센과 제프리스 역시 그 작품들을 마음에 들어 하기를 바랐다.

그러나 이 낙관론은 그리 오래 가지 못했다. 1948년 9월 30일 제프리스에게 보낸 편지에서 베이컨은 제프리스와 브라우센의 새 하노버 갤러리Hanover Gallery에서 예정되어 있는 전시를 준비할 시간이 좀 더 필요하다며 연기를 부탁했다. 베이컨은 "새 작품" 몇 점을 가지고 11월 중순에 돌아가겠다고 썼다.[61] 그러나 베이컨이 그다지 많은 작품을 들고 돌아온 것 같지는 않다. 제작 년도가 1948년으로 기록된 「머리 I Head I」만이 유일하게 남아 있는데, 크롬웰 플레

이스 작업실로 가져와 완성한 것으로 보인다.

남프랑스에 정착할 생각을 잠깐 해 보았고, 이후 탕헤르에서 작업을 시도하려다가 실행에 옮기지는 못했지만 베이컨은 런던이 아닌 곳에서는 그림을 잘 그릴 수 없다고 생각했다. 사실 런던에서도 아무 곳에서나 성공적인 것은 아니었다. 크롬웰 플레이스 작업실이 영감을 준 것이 분명했다. 베이컨은 그곳으로 이주한 직후 걸작을 제작하기 시작했다. 이후 그는 켄싱턴 리스 뮤스의 작은 집을 발견했고 이곳 역시 생산적인 작업실이 되었다. 그러나 런던 도크랜즈의 더 넓은 아파트에서는 그다지 생산적이지 못했다. 베이컨은 공간적으로 구속될 필요성이 있는 듯 보였다. 또는 그의 영감이 꽃 피우기 위해서는 적절한 성장 환경을 필요로 한 것일 수도 있다. 베이컨은 언젠가 "세계 전체"를 "거대한 퇴비 더미"[62]라고 묘사한 바 있다. 이는 분명 그의 주변 작업 환경에 해당하는 이야기다. 그의 작업 환경은 서서히 매우 기이하고 다양한 종류의 자료 이미지들로 완전히 뒤덮였다.

점차 베이컨 그림의 이미지는 사진, 종종 찢어지고 구겨지고 더럽혀진 사진으로부터 발전되었다. 이 작업 습관을 기록한 최초의 인물이 미국의 작가 샘 헌터Sam Hunter였다. 헌터는 1950년 『매거진 오브 아트Magazine of Art』에 베이컨에 대한 글을 쓰고자 작업실을 방문했다. 헌터는 "신문 사진, 스크랩, 범죄 기록, 최근 공적 무대를 거쳤던 유명 인사들의 사진이나 복사물"[63] 더미와 마주쳤다. 이것은 베이컨의 이미지 아카이브에서 예를 들면 흉악한 나치 신봉자인 하인리히 힘러Heinrich Himmler와 요제프 괴벨스Joseph Goebbels 같은 일부 '유명 인사'를 참조하는 기이하고 모호한 방식이었다. 두 인물 모두 헌터가 촬영한 크롬웰 플레이스 바닥에 놓인 베이컨의 사진 자료에 등장한다(헌터의 회상에 따르면 그의 방문 동안 베이컨은 지루해 하며 구경하는 듯하면서도 창작 과정을 살피는 것에 대해 경계하는 듯 보였다).

헌터는 괴벨스 옆에 벨라스케스의 걸작 초상화 「교황 인노켄티우스 10세 Pope Innocent X」 복제물을, 그 옆에는 나다르Nadar가 찍은 시인 샤를 피에르 보들레르Charles-Pierre Baudelaire 사진을 놓았다. 이 자료 사진들은 모두 방치, 마모 그

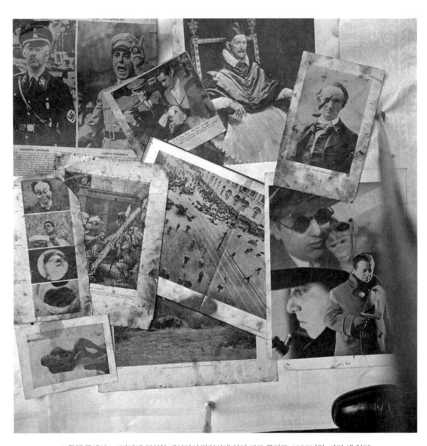

크롬웰 플레이스 7번지에 위치한 베이컨의 작업실에 있던 자료 몽타주, 1950년경. 사진 샘 헌터

리고 말 그대로 찢어진 흔적을 보여 준다. 이 사진들은 구겨지고 닳았으며 흩뿌려진 유화 물감, 물감 흔적들로 얼룩져 있었다. 나중에 베이컨은 그것이 방문객들의 무심한 학대의 결과였다고 설명했다. "사람들이 그 위를 밟고 다녔고 그것들을 구기는 등의 행동을 했습니다."[64] 그러나 베이컨 연구자 마틴 해리슨Martin Harrison이 지적했듯이 베이컨은 혼자 작업했고 모델을 쓰지 않았으며 그의 집 청소부는 작업실에 손대지 말라는 지시를 받았다.

부주의한 '사람들'은 베이컨 자신이었음이 분명하다. 아마도 그는 그런 상태의 작업 자료를 선호했을 것이다. 프로이트는 여기서 더 나아가 베이컨이 사실상 이곳저곳에 구김과 유화물감을 더함으로써 그 지저분한 상태를 좀 더 '발전'시켰으리라고 추측했다. 만약 이 추측이 맞는다면 그것은 베이컨 특유의 특징을 나타낸다. 베이컨은 관습적인 방식을 따라 그리지 않았다. 베이컨은 헌터가 작업실 바닥에 배치했던 잘라 내고 오려 낸 조각들 같은, 발견한 이미지로 낙서를 했다. 이것은 발견한 이미지를 그림으로 변환시키는 과정을 용이하게 만들어 주는 방식이었을 것이다.

현대 화가들은 모두 사진과 어떤 식으로든 관계를 맺는다. 베이컨의 경우 그 관계가 그의 다른 많은 측면처럼 매우 특별했다. 베이컨은 콜드스트림처럼 사진이 그가 '삽화'라고 부르는 것, 즉 일상 속 대상을 다룬다는 점을 인정했다. 따라서 그는 그러한 그림을 의도하지 않았다. 또한 예술로서의 사진에도 관심이 없었다. 어떻게 보면 베이컨은 사진의 실패에 가장 관심이 컸다. 그는 흔들림을 좋아했는데, "'기억의 흔적'을 가져오기 위해서 약간 초점이 나가도록"[65] 인체를 그리기로 선택하게 된 이유를 설명한 바 있다. "기억의 흔적"이라는 문구는 그가 추구하는 바와 유사하다. 베이컨은 언젠가 이렇게 말했다. "마치 달팽이가 점액을 남기듯이" 인간 현존의 자취를 남기면서 "나는 내 그림이 마치 어느 사람이 그림 사이를 지나간 듯 보이기를 바랍니다."[66] 1940년대 후반의 그림에는 실제로 연체동물 같은 분비물의 흔적이 있다. 나이 많은 화가 루이스는 "점액 방울처럼 검은 바닥 위에 정교하게 떨어진 … 희끄무레한 특징을 지닌 액체"[67]를 베이컨이 선호했다고 언급했다.

기억 역시 중요했다. 여기서 기억이란 대상이나 인물이 어떠했는지에 대한 기억이라기 보다는 그들을 바라보는 것이 어떤 느낌이었고 그들이 '신경계'에 미친 영향은 어땠는지에 대한 기억을 말한다. 이것은 베이컨이 예리하게 감지하는, 종종 언급했던 생리학의 한 단편이었다. 선견지명이 있는 그는 대니얼 카너먼Daniel Kahneman 같은 심리학자들이 나중에 밝힌 내용을 그보다 먼저 이해했는데, 우리가 하나가 아닌 두 개의 마음을 가지고 있다는 사실이 그것이다. 하나는 가능한 한 우리의 경험을 정연한 이야기로 배열하는 서술적인 마음이고, 다른 하나는 베이컨이 말하는 '신경계' 곧 경험하는 마음으로, 이것은 두려움, 분노, 고통, 기쁨, 욕망으로 끊임없이 흔들린다. 베이컨은 그의 그림이 관람객의 신경에 무언가를 '통렬하게' 보는 감각을 되돌려 주길 바랐다.

베이컨이 모은 사진 자료의 역할은 무엇보다 그의 신경계에 그런 경험을 다시 불러일으키는 것이었다. 베이컨은 결코 다른 미술가들처럼 직접 촬영한 사진을 바탕으로 작업하지 않았다. 그는 1960년대 초에 이르러서야 다른 사람들이 그를 위해 촬영한 사진을 활용하기 시작했다. 그의 무질서한 자료 아카이브는 전적으로 그가 발견한 이미지들로 이루어졌는데, 책과 신문, 잡지에서 마음에 드는 것들을 모았다. 문화적인 측면에서 그 집합체는 민주적이었다. 신문에서 오린 조각이 오귀스트 로댕Auguste Rodin의 「생각하는 사람Thinker」, 벨라스케스의 「교황 인노켄티우스 10세」와 같은 미술 걸작의 사진 복제품과 나란히 놓였다. 베이컨은 뛰어난 회화와 조각 작품을 자기 작품의 토대로 활용할 때 결코 '원작 베끼기'나 몇 년 뒤 장 바티스트 시메옹 샤르댕Jean-Baptiste-Siméon Chardin의 「젊은 여교사The Young Schoolmistress」(1735~1736?)의 여러 버전의 연작을 제작할 때의 그의 언급에 따르면 '물감 그리기'를 하지 않았다. 베이컨은 위대한 미술 작품의 사진을 자신만의 회화로 변형시켰다.

*

1949년 11월 하노버 갤러리에서 마침내 베이컨의 첫 전시회가 열렸다. 이 전시는 1940년대 중반의 작품들보다 한층 더 황량한 작품들로 이루어졌다. 여섯

점의 「머리Head」 연작은 기본적으로 하나의 요소로 감축, 편집되었다. 심지어 제목이 시사하듯이 포괄적이지도 않았다. 이 연작은 머리의 아랫부분, 삐죽삐죽한 치아가 두드러진 크게 벌린 입만 묘사했다. 그리고 부수적으로 귀 한 쪽과 목, 어깨가 암시될 뿐이다. 이 작품들은 검은색의 빈 공간 속 비명 또는 외침, 울부짖음에 대한 그림이었다. 베이컨에게 입은 중요한 신체 기관이었다. 음식, 술, 대화 애호가인 그는 입을 통해 많은 성적, 미각적, 사회적 즐거움을 얻었다. 입은 또한 그의 제1의 공격 수단이기도 했다. 그는 뛰어난 언변가였고 술집에서 처음 만난 사람과도 몇 시간 동안 대화를 나누곤 했으며 곧잘 갑작스럽게 사나운 언사를 터트리기도 했다.

　일부 작품은 크롬웰 플레이스 작업실에서 찍은 베이컨 사진에서 볼 수 있는 뒤쪽의 두터운 커튼을 배경으로 작은 무대 위의 끔찍한 턱을 묘사했다. 다른 작품은 직사각형의 쇠창살 우리 같은 구조물로 에워싸인 입을 보여 주었다. 이 '공간 틀'은 유일한 1948년 작인 「머리 Ⅰ」에서 시험적으로 등장했으며 「머리 Ⅵ Head Ⅵ」(1949)에서 그 형태를 보다 분명하게 드러냈다. 「머리 Ⅵ」은 전시에 소개된 대부분의 작품처럼 전시 개막을 몇 주 앞두고 필사적으로 서둘러 완성되었다. 확실하지는 않지만 베이컨이 이 구상을 자코메티로부터 착안했을 가능성이 있다. 이 무렵 자코메티는 전후 파리에서 뛰어난 미술가로 막 부상하고 있었다. 1948년 초 자코메티는 뉴욕의 피에르 마티스 갤러리Pierre Matisse Gallery에서 13년 만에 첫 전시를 열었다. 공간 구조물 안에 작품이 배치된 분명한 사례인 「코The Nose」(1947)도 이 전시에서 소개되었다. 장 폴 사르트르Jean-Paul Sartre의 글과 자코메티 본인이 쓴 편지가 실린 도록은 실베스터의 표현으로 '부적'과 같았다. 실베스터 역시 파리에서 오랜 시간을 보낸 런던의 젊은 비평가였다.

　공간 구조물이 「머리 Ⅵ」의 가장 특징적인 면모는 아니었다. 이 작품에서 베이컨은 처음으로 작업실 탁자 위에 흩어져 있던 두 개의 이미지를 한데 이어 붙였다. 하나는 예복을 입고 금박 입힌 옥좌에 앉은 교황을 그린, 벨라스케스의 명화 「교황 인노켄티우스 10세」고, 다른 하나는 세르게이 예이젠시테인

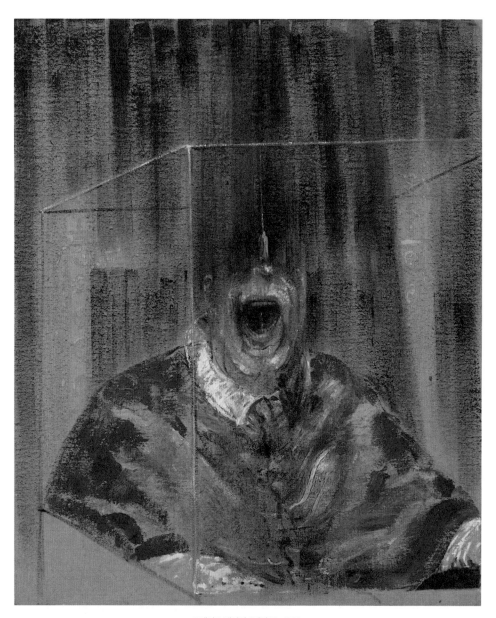

프랜시스 베이컨, 「머리 VI」, 1949

영화 <전함 포템킨> 스틸 사진, 1925

Sergei Eisenstein의 영화 〈전함 포템킨Battleship Potemkin〉(1925)에 등장하는 오데사 계단에서 비명을 지르는 부상당한 간호사의 스틸 사진이었다. 〈전함 포템킨〉 스틸 사진은 베이컨의 많은 자료처럼 1944년에 출간된 펠리컨북스Pelican Books 의 로저 맨벨Roger Manvell의 책 『영화Film』에서 오린 것이었다. 베이컨은 왜 이 처럼 전혀 다른 이미지를 하나로 결합한 것일까? 분명 그의 눈에는 이 두 이미 지가 어울려 보였을 것이다. 이 두 이미지는 이후 수많은 관람객의 신경계를 진동시켰듯이 그의 신경계를 떨리게 만들었다. 그러나 아마도 베이컨은 두 이 미지가 극적으로 **어울리지 않았기** 때문에 결합했을 것이다. 그는 마르셀 뒤샹 Marcel Duchamp의 「큰 유리Large Glass」(1915~1923)에 감탄했는데, 그 작품이 "해석 에 휘둘리지 않는"[68] 것이 그 한 이유였다.

「머리 VI」은 비명 지르는 교황을 그린 그림 중 첫 번째 작품이었다. 비명을 지르는 교황은 베이컨이 계속해서 회귀하는 이미지였다. 벨라스케스의 그림은 "그의 뇌리에서 떠나지 않았다." 그는 실베스터에게 이렇게 말했다. 그는 이 작품의 복제본의 복제본을 구입했는데, 왜냐하면 그것이 "모든 감각과 —말하자면—상상의 영역마저" 열어 주었기 때문이다. 그러나 결국 그는 교황을 그린 것을 후회했다. 지금은 유명하지만 당시에는 교황 연작이 실패했다고 생각했기 때문이다. 그 작품들은 뛰어난 걸작에 대한 '왜곡된 기록'일 뿐이며 그는 특유의 성격대로 그 작품들을 강한 어조로 "매우 바보" 같다고 묵살했다. 분명 벨라스케스의 교황은 그에게 깊은 울림을 전해 주었고, 그것이 어떠했으리라는 것은 어렵지 않게 추측할 수 있다. 감정적인 측면에서 화난 권위적이고 나이든 사람은 베이컨에게 있어 매우 중요했다. 그가 성장한 세계는 1930년대의 독재자들로 인해 끔찍하게 파괴되었다. 집에서는 아버지가 그를 쫓아냈다. 아버지 베이컨 대위가 그에게 가한 잔인한 행위에 대한 이야기가 상상이나 일부 지어낸 이야기라 하더라도 베이컨과 아버지의 관계가 좋지 않던 것만은 분명하다.

아마도 이런 이유로 베이컨은 당시 프로이트에게 고백했듯이 나이 많은 남성에게 매력을 느꼈던 것 같다. 프로이트는 다음과 같이 회상했다. "그가 젊은 남성 피터 레이시Peter Lacy와 연애 중일 때 그에게 나이 많은 남자를 좋아하지 않냐고 물었습니다. 그는 이렇게 대답했습니다. '나는 지금도 나이 많은 남자에게 끌리지만 이제는 내가 나이가 들었고 그들은 너무 늙어서 아무것도 할 수가 없지.' 정말로 슬픈 일이었죠." 베이컨과 홀의 관계는 분명 애정의 관계였지만 베이컨은 폭력과 학대로부터 쾌감을 얻었다.

한편 〈전함 포템킨〉의 간호사는 베이컨의 오랜 유모이자 어머니를 대신하는 존재, 그리고 소소한 범죄를 함께 공모한 라이트풋과 닮았다. 두 사람이 동일한 안경을 착용하고 있다는 것이 한 가지 이유다. 영화 속 인물은 총을 맞는 순간 멀어지는 유모차를 뒤쫓는 것으로 유명하다. 더구나 교황의 예복은 여성의 원피스와 유사해 보이는데, 베이컨의 아버지는 베이컨이 여성의 옷을 입은

것을 극한의 범죄로 여겼다. 이 모든 이유로 비명을 지르는 간호사와 화내며 노려보는 교황의 조합은 베이컨의 신경계를 전율하게 만들었다. 그러나 그는 이것이 작품의 의미라는 점을 애써 부인하려 했다. 그리고 그의 주장이 맞다. 이런 요인들은 그림이 생겨난 이유에 불과했다.

약 2년 뒤 영국 왕립예술학교의 학생들이 그가 그린 비명을 지르는 교황에 대해 질문했을 때 베이컨은 불안해하며 여러 가지 '황당무계한' 설명을 내놓았다. 그는 여러 차례 자주색을 사용하고 싶어서 교황을 그렸다고 이야기했다. 벨라스케스의 '멋진 색'이 그를 사로잡았던 것이다. 한 목격자가 느꼈듯 그 작품에는 "그가 노출될까 염려하는 측면이 있거나 그가 무엇을 하고 있는지 의식적으로 알지 못한 측면이 있던"[69] 것 같다.

아마도 베이컨이 고심한 대상은 그의 감각이었을 것이다. 그는 훗날 인터뷰에서 좋은 그림은 미국의 화가 에드 루샤의 표현을 빌려 **혼란에 빠져야** 한다고 명쾌하게 표현했다. 만약 이미지가 더 이상 불가사의하지 않다면 그 힘을 잃고 말 것이다. 베이컨은 일찍이 다음과 같이 말했다. "나는 나의 작품, 더 나아가 나의 작업 방식에 대해서 설명할 수 없습니다. 그것은 안나 파블로바 Anna Pavlova에게 〈빈사의 백조Dying Swan〉는 무엇을 의미합니까?'하고 묻자 그녀가 '내가 그 의미를 알고 있다면 그 작품을 공연하지 않겠죠.'라고 대답한 것과 같습니다."[70]

베이컨이 강하게 고수하는 이 견해는 어느 정도 초현실주의의 유산이었다. 회화란 단순히 판매 가능한 물건을 만드는 공예가 아니라는 견해 또한 베이컨이 몇몇 젊은 화가에게 전한 태도였다. 오히려 회화는 알 수 없고 대단히 어려우며, 그 불가사의함과 어려움이 어쨌든 회화를 가치 있게 만드는 것과 연결되어 있다고 보았다.

6

빈 공간으로 뛰어들기

파스모어가 추상으로 향한 것만큼이나
큰일이 20년 뒤 벌어졌다.
미국의 필립 거스턴Philip Guston이
추상표현주의에서 구상 회화로 전향했다.

– 존 카스민John Kasmin, 2016

전쟁이 끝을 향해 갈 무렵 프로이트는 미술을 공부하는 스무 살 학생이었던 샌드라 블로Sandra Blow를 소호의 세인트 앤 교회Saint Anne's Church 꼭대기로 데려갔다. 블로는 다음과 같이 기억했다. "그 교회는 폭격을 당했지만 두 개의 탑은 남아 있었습니다. 어느 끔찍한 날 그는 나를 꼭대기로 데려갔습니다. 정상에 도착하자 그는 이렇게 상당한 간격이 벌어진 틈을 껑충 뛰어 넘더니 '뛰어요!'라고 말했습니다." 블로가 "내가 뛰어넘을 거라고 생각하는 건 아니죠."라고 말하자 그는 이렇게 대답했다. "그냥 셀프리지 백화점Selfridges의 에스컬레이터 위에 있는 거라고 생각해요."[71] 그녀는 뛰었다.

1947년 블로는 미지의 세계를 향해 다시 한 번 뛰었다. 그녀는 이탈리아로 여행을 떠났고 로마에 정착했다. 이탈리아의 고대 및 르네상스 미술은 수세기 동안 영국의 미술가들과 미술 애호가들에게 매우 친숙한 대상이었다. 사

실 그것이 예술 교육의 중요한 부분을 차지했다. 그러나 현대 미술에 관한 한 이탈리아는 ─ 그리고 어느 정도는 여전히 ─ 미지의 세계였다. 로마에서 블로는 니콜라스 카론Nicolas Carone을 비롯해 세계적인 인맥을 쌓으며 깨달음을 얻었다. 카론은 뉴저지주 호보컨에서 온 이탈리아계 미국인으로, 뉴욕과 유럽을 잇는 가교 역할을 했다. 그는 런던에서는 여전히 풍문에 지나지 않았던 운동인 추상표현주의에 가담했다. 그렇지만 전통적인 로마의 미술 아카데미Accademia de Belle Arti에서 공부했고, 블로에게도 등록을 권했다. 아카데미에서 블로는 카론보다 훨씬 더 뛰어난 미술가 알베르토 부리Alberto Burri를 만났다. 부리는 그녀보다 열 살이 많았다. 블로는 프로이트와의 연애는 거절했지만 부리와는 여러 해 동안 사귀었다.

당시 부리는 미지의 세계를 향한 자신만의 예술 여정을 시작했다. 구상화가였던 그는 타르, 모래, 아연, 부석, 접착제, 알루미늄 같은 재료를 활용한 실험적인 추상 작업으로 전향했다. 그는 세계의 물질을 묘사하는 것이 아니라 그것들을 물리적으로 그림의 표면으로 가져왔다. 몇 년 뒤에는 그의 레퍼토리에 삼베를 추가했다.

블로와 부리는 함께 파리로 여행을 떠났고 그곳에서 일부 젊은 예술가들 사이에서 발아하고 있던 새로운 운동을 접했다. 분위기가 매우 산만해 아직 명칭은 없었지만 곧 여러 이름을 얻었다. 1950년 비평가 미셸 타피에Michel Tapié가 '앵포르멜 미술Art informel'이라는 용어를 제안했는데, 이는 피에트 몬드리안Piet Mondrian이나 러시아 구축주의Russian Constructivism 작품처럼 뚜렷하게 기하학적이지 않으며, 느슨하고 자유분방한, 형식적 구조가 없는, 본질적으로 추상적인 조형 언어를 의미했다. 이듬해 얼룩을 의미하는 프랑스어 '타슈tache'에서 유래한 '타시즘'이라는 새로운 용어가 만들어졌다. 그 이듬해에는 타피에가 다소 절망한 가운데 저서 『또 다른 예술Un art autre』(1952)을 통해 다시 작명 게임에 뛰어들었다. 이 책에서 타피에는 붓의 움직임, 물감의 자유로운 흐름, 그림을 만들고자 하는 화가 특유의 본능을 활용하는 미술가들의 경향을 설명했다. 이 용어들, 특히 '타시즘'은 직접 작품을 본 것은 고사하고 추상표현주의에

샌드라 블로, 1962

대해서 들어 본 사람도 거의 없던 1950년대 중반 런던에서 많이 사용되었다.

블로는 이렇게 런던과 멀리 떨어진 몇몇 도시에서 아방가르드의 중심부 속으로 던져졌다. 1940년대 말과 1950년대 파리, 로마, 뉴욕 등 도처에서 많은 미술가가 추상이라는 미지의 영토를 향해 뛰어들고픈 유혹을 느꼈다. 영국에서는 이러한 상황 전개에 대한 많은 이야기가 오고 갔으나, 반응이 꼭 긍정적인 것만은 아니었다.

*

1951년 영국 축제Festival of Britain의 국가 창조력 기념행사의 일환으로 예술위원회Arts Council가 예술 축제Festival of the Arts를 조직했다. 이 행사는 5월과 6월 런던에서 개최되었는데, 에드워드 엘가Edward Elgar, 헨리 퍼셀Henry Purcell, 브리튼의 음악회와 윌리엄 셰익스피어William Shakespeare의 작품 공연이 진행되었다. 그리고 시각 예술 전시가 어떤 형식으로 이루어져야 하는지에 대한 많은 논의가 이루어졌다. 대영제국 4등 훈장 수훈자의 초상화 형식으로 그린 영국인의 삶의 파노라마가 제안되기도 했다. 결과적으로 60명의 현대 미술가가 경합을 벌여 그중 다섯 명에게 각각 5백 파운드(약 74만 원)의 상금을 주는 안이 채택되었다. 작업할 캔버스를 무상으로 지원해 주는, 당시로서는 파격적인 유인책에도 불구하고 결국 54명의 미술가들만이 참여했다. 하지만 전시 제목은 '1951년을 위한 60점의 회화 작품60 Paintings for '51'이었다.

『더 타임스』의 미술 평론가와 암스테르담 시립미술관Stedelijk Museum 관장을 포함해 특별히 전위적이라 할 수 없는 세 사람의 심사위원이 1951년 4월 16일에 만나 수상자를 선정했다. 이 경합에 제출된 모든 작품이 5월 2일 맨체스터 시립미술관Manchester City Art Museum에서 전시되었다. 그러나 작품이 공개되기도 전에 이 행사는 전후 영국인의 삶에 구두점을 찍은 현대 미술에 대한 분노의 폭발을 초래했다. 이 분노는 특히 심사를 통과한 어느 한 출품작에 의해 촉발되었다.

최종 수상작으로 선정된 다섯 점의 출품작 가운데 네 점—이본 히친스Ivon

Hitchens, 로버트 메들리Robert Medley, 프로이트, 로저스의 작품—의 선정은 큰 고심 없이 진행되었다. 그런데 결승 참가작인 윌리엄 기어William Gear의 「가을 풍경Autumn Landscape」(1950~1951)이 실망을 안겨 주었다. 이 작품은 기본적으로 추상적이지만 제목이 암시하듯 낙엽과 10월의 햇살을 강하게 암시하는 가볍고 서정적인 작품이었다. 그러나 이 특징은 냉혹한 비평가들의 분노를 방어하기에는 역부족이었다.

『데일리 메일Daily Mail』은 5백 파운드(약 73만 2천 6백 원)가 그 작품에 주어 졌다는 사실에 격분하며 제1면에 "캔버스 위 가을의 가격은 얼마인가?"라는 표제 아래 작품 이미지를 실었다.[72] 『데일리 텔레그래프Daily Telegraph』에는 분노하는 편지가 실렸으며, 예술위원회로 많은 불만이 쏟아졌다. 오거스터스 존, 로라 나이트 등 보다 보수적인 성향의 화가 위원회는 예술위원회가 "지나치게 좌편향"이라며 공개적으로 항의했다. 기어는 그의 작품을 칭찬한다는 이유로 '저항 세력'이라는 꼬리표가 붙는 것을 두려워해서는 안 된다는 반응을 보였다. 결국 한 자유당 하원 의원이 의회에서 질문을 던졌다. 그 질문에 대해 재무장관 휴 게이츠컬Hugh Gaitskell은 대중의 비판은 대개 "작은 흑백 사진 한 장"을 바탕으로 하고 있다는 점을 날카롭게 지적한 서면 답변을 내놓았다. 그는 "전체적으로 살펴볼 때" 다섯 명의 입상자들은 "양식을 폭넓게 대표한다"는 점을 장담한다고 건조하게 덧붙였다.

*

1951년 당시 적어도 영국의 특정 대중에게 —그리고 미술가들에게도— 추상은 자극적인 문제였다. 역사적인 관점에서 볼 때 이 점이 의아하게 느껴질 수도 있다. 20세기 중반의 시점에서 볼 때 유럽 회화에 최초의 추상이 등장한 지 이미 40여 년이 흘렀다. 추상 언어를 내놓은 뛰어난 초기 모더니즘의 선구자들인 바실리 칸딘스키Wassily Kandinsky, 몬드리안, 카지미르 말레비치Kazimir Severinovich Malevich, 파울 클레Paul Klee는 모두 세상을 떠났고 그들이 이룬 업적은 수십 년에 걸쳐 널리 알려졌다. 제1차 세계 대전 이전의 런던에도 추상 회

윌리엄 기어, 「가을 풍경」 1950-1951

화와 조각이 존재했고, 1930년대에는 무엇보다 니컬슨, 존 파이퍼John Piper 같은 미술가들에 의해 더욱 많은 추상 작품이 제작되었다.

이 문화적 시차의 이유는 복잡했다. 영국은 전쟁 기간뿐 아니라 상당 시간 동안 역시나 무관심과 문화적 보수성으로 인해 유럽의 아방가르드와 단절되었다. 반 고흐, 폴 고갱Paul Gauguin, 마티스, 세잔의 작품은 1910년과 1912년 런던의 로저 프라이Roger Fry의 후기 인상주의 전시를 통해 거센 반응을 일으켰다. 국왕 조지 5세George V가 테이트 미술관의 한 인상주의 그림 앞에 서서 메리 왕비Queen Mary에게 "여기에 당신을 웃게 만들어 줄 것이 있군요."[73]라고 말했을 때 그는 아마도 많은 국민의 의견을 대변했을 것이다.

그러나 즐거움은 재빠르게 분노로 돌변할 수 있다. 에이리스는 온건한 급진주의의 국제미술가협회 갤러리Artists' Interntional Association Gallery: AIA Gallery에서 시간제로 일하던 시절을 다음과 같이 기억한다. "사람들은 그곳이 전부 불살라져야 한다고 말하고서는 문을 쾅 닫았습니다. 당시 사람들의 반대가 대단히 거셌습니다. 솔직히 말해 나는 무서웠습니다." 이것이 모든 모더니즘에 대한 일반적인 반응이었지만 분명 추상은 반발을 불러일으킬 가능성이 가장 컸다. 또한 여기에는 정치적인 차원도 있었다. 적어도 일부 비방하는 사람들—과 그 지지자—의 마음속에서 추상은 새롭고 나은 세계를 만든다는 개념과 연결되었다. 결과적으로 이것은 전후의 분위기와 일맥상통하여, 클레멘트 애틀리Clement Attlee 정부와 새 국민 건강 서비스, 사회 복지 제도의 정신과도 맞닿아 있었다.

전쟁 포로수용소 383에서 프로스트는 에이드리안 히스Adrian Heath를 만나 그에게서 미술을 배웠다. 히스는 프로스트보다 다섯 살 아래였지만 프로스트처럼 공장을 전전하며 장래성 없는 일을 하는 대신 미술 학교에 다녔다. 전쟁이 끝난 뒤 프로스트는 이미 서른 살이 넘은 나이였지만 캠버웰 미술 학교에서 공부했고 의기양양한 모더니스트 그룹에 끌렸다. "나는 추상에 대해서 전혀 알지 못했지만 전쟁이 끝난 직후 런던에 갔을 때 주변 모든 곳에서 추상 미술이 진행되고 있었습니다. 때로는 아침식사 시간부터 다음날 새벽까지 이야

기가 이어지곤 했습니다."

프로스트, 히스, 앤소니 힐Anthony Hill은 러시아 구축주의에 끌렸다. 이 운동은 러시아 혁명 이후 분주하게 돌아갔던 몇 년 동안 존재했으며, 명칭 그대로 더 나은 미래의 건설을 열망했다. 카를 마르크스Karl Heinrich Marx는 이전에는 철학자들이 세계를 해석했다고 언급하면서 "그러나 핵심은 세계를 바꾸는 것이다."라고 반박했다. 마찬가지로 구축주의자들은 세계를 있는 그대로 재현하는 것에는 관심이 없었다. 그들은 새로운 세계를 가급적 명확한 기하학적 형태와 선명한 색채로 만드는 데 관심이 있었다.

프로스트는 이것이 "우리에게 매우 큰 영향력"을 미쳤다고 말했다.

사람들을 위한 일을 한다는 생각으로 작업을 시작했던 멋진 혁명기에 구축주의자들은 훌륭한 구조와 뛰어난 디자인을 생각했다. 그들이 내놓은 모든 작업, 즉 도자기, 알렉산더 로드첸코Alexander Rodchenko, 엘 리시츠키El Lissitzky의 타이포그래피 모두 매우 환상적이었다.

분명 회화는 그 프로젝트의 한 부분이었다. 러시아 혁명 예술의 가장 위대한 걸작인 말레비치의 「검은 사각형Black Square」(1915)의 감축적인 완전한 단순함은 40년이 지난 뒤에도 프로스트의 심장을 멎게 했다. 그는 자문했다. "이 작품은 왜 이렇게 압도적이어야 했던 것일까?" 그에 대한 답은 다음과 같았다. "그것은 거대한 희망과 거대한 기회가 있던 시기에서 비롯된다. 그것은 완전함 그 이상이다. 그것은 사랑이며 아름다움이고 시다."

적어도 어떤 이들에게는 1940년대 후반이 이처럼 새로운 출발, 희망의 시간처럼 느껴졌다. 미래에 대해 그다지 낙관적이지 않거나 이상주의로 불타지 않는 사람들에게조차 추상은 많은 질문, 즉 무엇을 그려야 하는지, 어떻게 그려야 하는지와 같은 대부분의 난문제에 답을 주는 듯 보였다. 그러나 '추상으로 향하'는 것은 회화와 조각의 모든 전통, 미술 학교에서 배운 거의 모든 것을 뒤로 한 채 지도에 나와 있지 않은 바다로 용감하게 뛰어들 것을 요구했다. 그

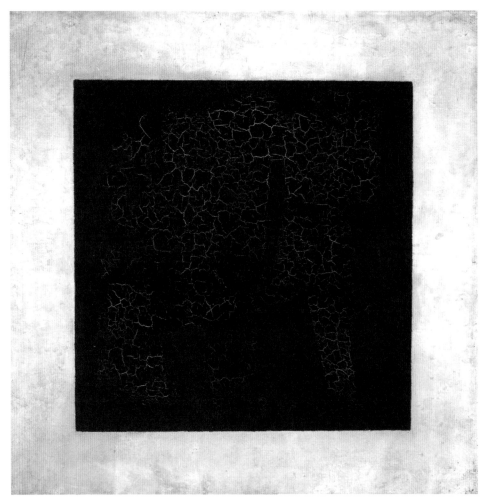

카지미르 말레비치, 「검은 사각형」 1915

것은 용기가 필요했다.

영국 축제가 개최되기 일 년 전쯤 고윙은 클라크와 만났다.[74] 클라크는 해머스미스의 파스모어 작업실을 방문하고 막 돌아온 참이었다. 고윙은 그 세련된 전문가가 완전히 당황했던 것을 기억한다. "그의 눈에서 곤혹스러움이 그대로 드러났습니다. 그는 이렇게 말했습니다. '파스모어는 정말로 특별합니다. 그가 화면(그림면) 전체에 아무렇게나 나선을 그리는 것을 아십니까? 정말이지 그는 대단히 별난 사람입니다! 세상의 그 어느 것과도 닮지 않은 거대한 자유분방한 소용돌이였습니다.'" 파스모어는 '추상으로 향했다.' 또는 이제 '그 길로 나왔다.' 그 결과가 초래한 충격은 상당했다. 파스모어는 다음과 같이 기억했다. "그것은 큰 충격을 주었습니다. 왜냐하면 나는 풍경 화가로 잘 알려져 있었기 때문입니다. 그 명성이 컸죠."

1948년 중반 파스모어는—일부만 추상적이었던 것과는 아주 다른—완전한 추상화를 그리기 시작했다. 그해 말 레드펀 갤러리Redfern Gallery에서 개최된 전시에서 그 작품들이 공개되었다. 그의 많은 팬이 당혹스러워 했지만 동료 미술가들은 성원을 보냈다. 파스모어에게 가장 먼저 전화를 건 사람은 루이스였다. 그는 1913년에 이미 추상화를 그린 최초의 영국 미술가라고 할 수 있다. 루이스는 다음과 같이 말했다. "마침내……" 축하를 건네기 위해 전화를 건 다음 사람은 봄버그였다. 봄버그와 루이스는 선구적인 모더니스트였지만, 파스모어가 목도했듯 후기 작업에 이르면 "반대 방향으로 돌아가" 구상화가가 되었다. 마지막으로 전화를 걸어 온 인물은 니컬슨이었다. 그 역시 1930년대에 추상에 발을 들여 놓았으며, 이제는 영국의 원로 추상화가로 콘월 세인트 아이브스에 거주하고 있었다. 파스모어의 친구인 콜드스트림과 유스턴 로드 무리는 "그 소식에 매우 흡족해했다." 그들은 1930년대 초 잠시 추상 미술가로 활동했던 덕분에 파스모어의 작업을 이해했다. 그렇지만 파스모어는 "그들이 너무 멀리 가 버렸고 바뀔 수 없다"고 생각했다. 그는 추상 미술이 앞을 향해 나아가는 길임을 고루한 사람들만 이해하지 못한다는 점을 은연중에 암시했다.

사실 파스모어는 추상에 대해 편견을 가진 반대자들과 마찬가지로 이 점

에 있어서 교조적이었다고 볼 수 있다. 1952년부터 1956년까지 슬레이드 미술 학교에서 공부한 어린 학생이었던 파울라 레고는 파스모어로부터 "심한 꾸짖음"을 받았다고 기억한다. "그는 내 작품을 보더니 '이제 더 이상 이런 작업을 하는 사람은 없어! 정말로 형편없는 쓰레기야.'라고 말했습니다."[75] 이때에도 그녀는 당시 슬레이드 미술 학교 학장이었던 콜드스트림의 세밀한 측정과 말 없는 객관성 역시 따를 수 없었다. 이 책에 등장하는 많은 화가처럼 레고는 자신의 상상력을 기초로 자신만의 고유한 경로로 나아갔다.

<p style="text-align:center">*</p>

파스모어의 나선이 "세상의 그 어느 것과도 닮지 않았다"는 클라크의 말이 맞는지 여부는 아주 흥미로운 문제였다. 그 나선들은 그저 창안한 형태, 곧 '순수한 형태'였을까, 아니면 터너의 「눈보라」의 소용돌이처럼 실재하는 무언가로부터 추상화한 것이었을까? 다시 말해 진정한 추상은 **무엇인가?** 이것은 좋은 질문이다. 1940년대와 1950년대에 많은 논의가 이루어졌던 질문이지만 지금도 여전히 제대로 된 답을 얻지 못하고 있다.

1950년 10월 26일 클라크가 방문했을 무렵 타운센드가 잠시 파스모어의 작업실에 들렀는데, 온통 추상 회화로 가득했다.[76] 그 작품들은 파스모어의 초기 추상 작업처럼 "더 이상 직사각형, 삼각형에 제약받지 않았다." 파스모어는 "한층 더 복잡한 형태를 창안하고자 노력하고 있지만 '쉽지 않다'"고 설명했다. 타운센드는 새 작품 중 일부가 "나선으로 구성"되어 있음을 언급했다. 그는 또한 영국 축제를 위해 의뢰받은 건물 중 하나인 레가타 레스토랑Regatta Restaurant을 위해 파스모어가 디자인한 드로잉과 모형을 보았는데, "검은색, 흰색, 회색 선으로 그려진 엄청난 크기로 확대한 폭포 드로잉"으로 묘사했다. 분명한 사실은 그 드로잉이 세인트 아이브스에서 보낸 지난여름 파스모어가 그렸던 바다 드로잉을 기초로 제작되었다는 점이다. 따라서 적어도 실제 세계에서 본 것을 추상화한 것으로 보인다.

그러나 몇 달 뒤 1951년 1월 1일 ICA(Institute of Contemporary Art, 현대 미술

영국 축제를 위해 어느 레스토랑의 벽화를 그리고 있는 빅터 파스모어, 1951

학회)에서 열린 토론에서 파스모어는 그의 새 작품이 "내면으로부터 비롯된 구성 방식"의 결과물이라고 주장했다.[77] 그는 주변 세계를 묘사하는 대신 "그 자체로는 묘사적인 특성을 전혀 갖고 있지 않은 형태 요소"로 작업을 하고 있었다. 그렇지만 그가 인정했듯이 작품 「내해 해안The Coast of the Inland Sea」(1950년경)은 나선 모티프로부터 발전시킨 것이긴 하지만 그에게 "바위, 해안, 바다, 하늘"을 상기시켰다.

　'순수한 추상'과 '실제 대상으로부터 추상화된' 이미지의 차이는 예나 지금이나 상당히 혼란스럽다(실제로 파스모어조차 때때로 당황했던 것 같다). 이 문제에서 가장 곤란한 점은 인간의 눈과 마음에 어떤 것도 암시하지 않는 형태나

혼적을 만드는 것이 어렵다는 사실이다. 우리의 두뇌는 임의의 얼룩과 기이한 형태의 채소나 구름 같은 무정형의 요소마저 사람, 동물, 사물의 이미지와 동일시하도록 사전 준비가 된 것 같다. 셰익스피어가 말한 것처럼 때때로 "우리는 용 같은 구름을 본다." 그러나 추상 미술가들을 위한 이 난제의 돌파구가 있었다. 사진이나 자연주의 회화처럼 사물의 표면적 외관을 묘사하기보다 노암 촘스키Noam Chomsky가 '심층 구조'라고 불렀던 것을 다룬다면 어떨까?

파스모어의 작품을 휘도는 나선의 원천 중 하나는 유명한 스코틀랜드 과학자인 다시 웬트워스 톰프슨D'Arcy Wentworth Thompson의 책『성장과 형태에 대하여On Growth and Form』라고 할 수 있다. 이 책은 1917년에 처음 출간되었는데, 살아 있는 생물과 기계, 공학 및 물리학의 법칙에 따라 만들어진 형태 사이에 유사성이 있다는 논지를 자세히 설명했다. 조가비와 은하수 모두에서 발견할 수 있는 나선도 그중 하나였다. 이것은 매력적인 시각 이론이었고, 톰프슨의 풍부한 삽화가 담긴 책을 통해 확인할 수 있었다.

슬레이드 미술 학교에서 공부한 리처드 해밀턴Richard Hamilton과 에두아르도 파올로치Eduardo Paolozzi는 이 개념을 기초로 전시를 기획했다. 해밀턴이 기획한 전시 제목은 책 제목을 반영한 '성장과 형태Growth and Form'였다. '성장과 형태'는 신생 기관인 ICA가 영국 축제의 국가 기념행사를 위해 만든 전시였다. 실제로 자연 세계의 무늬가 축제 곳곳을 뒤덮었다. 레가타 레스토랑에서 식사하는 사람들은 파스모어, 니컬슨, 존 터너드John Tunnard의 추상, 반추상 작품을 접했고, 녹주석으로 만든 크리스털 구조 패턴의 접시에 담긴 음식을 먹었다. 식사 장소는 케임브리지대학교의 과학자인 헬렌 메고Helen Megaw 박사의 설득으로 페스티벌 패턴 그룹Festival Pattern Group이 원자 구조의 도식을 바탕으로 창안한 직물과 벽지로 장식되었다.

미술이 단순히 자연을 모방하기보다 자연처럼 작동할 수 있다는 개념은 많은 미술가의 관심을 끌었다. 그중 한 사람인 케네스 마틴Kenneth Martin은 1948~1949년에 '추상으로 향한' 이후 줄곧 단호하게 기하학적인 그림과 조각을 제작했다.[78] 1951년 마틴은 "자연의 환영적이고 순간적인 측면"을 재현하지

122

않고 "활동 법칙 안에서 자연을 모방하는" 미술에서 "비율과 유추"가 근본적이라는 글을 남겼다. '추상' 미술은 다른 무엇보다 더 깊이 진실했다. 그렇지만 파스모어는 추상이라는 단어가 마음에 들지 않았다. 그는 그의 작업을 '**독립 회화**, 즉 음악처럼 독립적인 예술'로 설명하는 방식을 선호했다. 이는 미술가가 작곡가의 '음을 활용하는 방식'으로 기본적인 형태를 사용한다는 의미였다.

<p style="text-align:center">*</p>

추상 미술은 여러 형식으로 진행될 수 있고 사진 같은 그림을 만들지 않고도 많은 것을 암시할 수 있다. 기어의 수상작 「가을 풍경」은 정말로 가을다웠다. 블로가 1951년 런던으로 돌아왔을 때 그녀의 그림에는 「구성, 바위와 물 Construction, Rock and Water」(1953)과 같이 제목이 강조하는 풍경에 대한 분명한 느낌이 담겨 있었다. 이 작품은 정확히 산비탈의 바위를 그리지는 않았지만 강하게 환기한다.

이후에 제작된 작품 「회화 1957Painting 1957」(1957)은 한층 느슨하며 언급이 보다 근본적이다. 블로는 여전히 친밀하게 서신을 주고받던 알베르토 부리의 방식처럼 물감뿐 아니라 마대 천과 석고를 혼합 사용했다. 「회화 1957」은 흘러내리는 용암과 마그마를 암시하며 원시적인 풍경의 외관을 띠지만, 수직 방향으로 세워져 지평선이 아래로 흐른다.

일부 미술가들은 『성장과 형태에 관하여』에서 얻은 깨달음으로 인해 회화를 완전히 포기하게 되었다. 파스모어와 앤서니 힐Anthony Hill 같은 동료 구성주의자들은 아무리 '추상적'이라 해도 회화보다는 오브제, 삼차원의 부조를 만드는 것이 논리적이라고 생각했다. 많은 사람이 노력했지만 회화와 환영을 분리하기란 쉽지 않다. 실제로 환영적 공간이 아닌 회화적 평면성의 추구는 당시 뜨거운 화두였다. 그럼에도 불구하고 라일리의 언급처럼 "깊이감은 회화의 일부분을 이룬다. 그것을 부정하는 것은 회화를 구성하는 요소를 부정하는 것이다."

어떤 색이나 색조도 나란히 배치되면 한 색이 다른 색 앞이나 뒤에 있는

샌드라 블로, 「회화 1957」 1957

것처럼 보이기 십상이다. 이것이 바로 미국의 화가이자 교육자인 한스 호프만Hans Hofmann이 추상화가뿐 아니라 모든 화가가 연구해야 한다고 주장했던 '밀고 당기기'다. 많은 미술가가 이 문제에 노력을 기울이고 있었다. 한 예로 프로스트의 친구이자 전쟁 포로수용소의 멘토였던 히스를 꼽을 수 있다. 히스는 프로스트에게 쓴 편지에서 어떻게 '과정'이 '회화의 일생'이 되는지를 이야기했다. 히스는 형태와 색, 그리고 이 둘의 관계는 모두 이 과정에서, 다시 말해 그 요소들이 모두 제대로 맞게 보일 때까지 계속해서 이곳저곳으로 움직이는 물감으로부터 생겨난다고 설명했다.

에이리스가 AIA 갤러리에서 자신의 자리에 앉아 수다 떨며 담배를 피우고 있을 때, 1950년대 초 런던의 모든 추상화가 가운데 아마도 가장 인상적이라 할 수 있는 화가를 만났다. 그는 힐턴이었다. 에이리스와 그녀 남편이자 함께 일하는 동료인 먼디가 매니저 다이애나 울먼Diana Uhlman의 반대에도 불구하고 갤러리에 힐턴의 작품 한 점을 걸었다. 에이리스는 다음과 같이 기억한다. "그 녀가 들어오더니 '저기 저건 뭐예요? 대체 당신들 무슨 일을 한 거예요?'라고 말했습니다." 그 뒤 놀랍게도 그 작품이 판매되었고 힐턴은 축하하기 위해 에이리스와 먼디를 데리고 나가 한턱냈다.

> 그가 제대로 만든 그레이비●를 원해서 우리는 어느 프랑스 식당에 갔고 그 뒤 그의 작업실로 돌아왔다. 작업실은 온통 그의 그림들로 가득했는데 매우 추상적인, 완전한 비구상 작품들이었다. 나는 그 작품들을 보고 대단히 흥분했다. 믿을 수 없을 정도로 순수한 회화였다. 텅 빈 분위기를 풍기는 작품이었다.

에이리스는 "빈 공간 속을 향해 방향을 바꾼 사람처럼 … 미지의 영역으로" 돌

● 고기를 조리할 때 생긴 육즙으로 만든 소스. 후추, 소금, 캐러멜 또는 와인, 포도주, 우유, 녹말 등을 넣어서 만든다.

진하는 추상화가가 처하는 곤경에 대한 힐턴의 설명을 답습하고 있다. 이것은 형용사 '추상'을 제외한다면 베이컨과 공명했을 감정이다. 힐턴의 또 다른 설명 역시 그러하다. "자신이 무엇을 하고 있는지 아는 미술가는 극히 드물다. 그것이 본능적이고 비이성적인 행위이기 때문이다."[79]

1911년생인 힐턴은 베이컨보다도 후발주자였다. 그는 마흔이 되어서야 미술가로서 첫 발을 내딛기 시작했다. 1930년대와 1940년대 말을 미술 학교에서 보내고 파리와 베를린에 장기간 머물면서 여러 기이한 직업을 전전했다. 그는 액자를 제작하거나 학교에서 가르치기도 했고 유창한 프랑스어 실력을 발휘해 전화교환국에서 일하기도 했다. 생계의 상당 부분은 바이올린 교사로 일하는 아내가 책임졌다. 전시에는 특공대로 참전했으며, 앞에서 언급했듯이 실레지아의 전쟁 포로수용소에서 3년을 보냈다. 그는 거만하고 뛰어난 언변 능력을 가졌으며 심한 주당이었다. 1951년 세상의 시각으로 볼 때, 그는 완전한 실패자였다. 그렇지만 그는 주목할 만한 추상 미술을 제작하기 시작했다. 그는 몇몇 프랑스 현대 미술가들의 영향을 받아 "선과 색이 환영적 공간 안에서 날아다니는 소위 비구상 회화"[80]로 설명한 조형 언어로 작업을 해 오고 있었다. 그 뒤 네덜란드에서 몬드리안의 작품을 본 그는 보다 대담하고 건조한 작업을 시작했다.

비록 그와의 대화는 공격적이어서 신경에 거슬릴 수도 있었지만 힐턴의 예술과 개념은 다른 누구보다 에이리스의 주의를 끌었다. 끔찍한 전쟁 경험과 오랜 무명 생활 그리고 여기에 많은 양의 알코올이 더해지면서 그는 변덕스럽고 성미도 고약해졌다.

그는 대체적으로 매우 너그럽고 친절했지만 끔찍하게 굴며 죽이려 들 때도 있었다. 나는 그가 원한다면 상대의 척추에서 골수를 빼먹을 수도 있는 사람이라고 말하곤 했다. 힐턴은 이야기를 많이 했는데, 상대방으로 하여금 무지하다는 생각이 들게 만들었다. 그의 대사는 "당신은 아무것도 몰라"였다. 프랑스식 그레이비처럼 예술과 그 밖의 모든 주제가 함께 결합

되긴 했지만 대화는 훌륭했다. 많은 것이 표출되었다.

힐턴은 에이리스에게 그녀가 남성의 성기를 갖고 있지 않아서 화가가 될 수 없다는 황당한 이야기를 한 적도 있다. 그러나 그가 회화에 대해 보여 준 통찰은 1950년대 초 런던에서는 매우 급진적이었다. 에이리스는 그가 "형태가 캔버스 밖으로 날아가 방 안의 사람들과 결합하는 것"에 대해 이야기했던 것을 기억한다. 그 무렵 힐턴은 그의 작품을 '공간 창출' 메커니즘으로 정의했는데, 그 메커니즘의 효과는 "그림 내부보다는 외부에서 느껴진다."[81]

이것은 회화가 캔버스 뒤쪽에 가상의 공간을 만든다는 일반적인 가정의 역전이었다. 힐턴은 정반대로 회화가 담고 있는 내용을 주변의 실제 세계 속으로 나아가게 할 수 있다고 주장했다. 물론 바로크 양식의 천장이나 미켈란젤로의 「최후의 심판Last Judgement」처럼 웅장한 벽화는 그렇다. 그 작품들은 눈속임 기법trompe-l'oeil으로 그려진 성인과 천사들로 허공을 채운 듯 보인다. 그러나 힐턴의 주장은 20년 전 콜드스트림이 편지에서 대략적으로 설명했던 선택안, 즉 세계의 그림을 그린다는 생각을 버리면 결국 "목수가 의자를 만들 듯 제작할 수 있는 어떤 대상"으로 오브제를 제작하게 된다는 주장을 받아들였음을 의미한다.

에이리스는 힐턴의 주장 중 한 구절에 주목했다. 그 구절에서 힐턴은 추상화가 세계를 바꿀 수 있는지 여부를 깊이 성찰했다. 미술가가 단지 붓과 물감으로 "그 자신을 멀리 떨어져 있는 해안가로 실어다 줄 수 있는" 배뿐 아니라 "다른 이들의 도움을 받아 궁극적으로 인류를 전진시킨 것으로 볼 수 있을 소함대 전체"[82]를 만들 수 있을까? 이러한 생각이 감돌고 있었다(돌이켜 생각해 보면 그 대답은 매우 분명하게 '아니요'지만 말이다). 그러나 당시에는 다양한 생각이 작업실과 갤러리, 런던의 술집에서 펼쳐졌다. 에이리스에 따르면 "모두 옹기종기 모여 위대한 예술을 만들고자 했던 미국인들과는 달랐습니다. 나는 영국 사람들이 그렇게 행동했다고 생각하지 않습니다. 나는 어쨌든 행동하는 사람들과는 어울리지 않았습니다. 사람들은 그저 한마디 말만 할 뿐이었고 그 말

에 동의할 수 있을 뿐이었습니다." 당시 설득력 있는 좌담가로 힐턴과 윌리엄 스콧William Scott이 있었다. 뉴욕과 파리에서처럼 움직임이 널리 퍼져 있고 분열 번식하기는 했지만 런던에서 운동이 일어나지는 않았다.

런던의 아방가르드가 이룬 선언서에 가장 근접한 것이 1954년에 출간된 작은 책『9인의 추상 미술가Nine Abstract Artists』였다. 이 책은 이들이 하나의 통합된 단체를 이루기보다는 저마다 다른 의견을 갖고 있다는 점에 공손하게 동의한 것에 가까웠다. 이 미술가들은 크게 두 무리로 나뉘었다.[83] 한쪽에는 구축주의자들이 있었다. 이들은 기하학과 수학적 비율을 작품의 토대로 삼았고 몇몇 경우에는 회화에서 삼차원으로 나아가 부조 조각을 제작했다. 파스모어와 힐, 마틴과 그의 아내 메리Mary가 여기에 해당했다. 조각가 로버트 애덤스Robert Adams도 여기에 포함되었다. 다른 한쪽에는 물기를 머금은 붓 획이 시각적으로 두드러지는 회화에 전념한 네 명의 화가, 곧 힐턴, 스콧, 프로스트, 히스가 있었다. 미술가들이 직접 이 책을 구상했으며, 각자가 자신의 글을 기고했다(이 책에 실린 힐턴의 글에 에이리스가 주목했던 구절이 담겨 있었다).

아홉 명의 미술가는 젊은 비평가 로런스 앨러웨이Lawrence Alloway를 접촉해 책의 서문을 부탁했다. 앨러웨이는 글에서 '순수한 기하학적 미술'과 '대상이 없는, 일종의 감각적 인상주의'를 구분했다. 감각적 인상주의는 달리 표현하면 그림 그리기의 즐거움의 전부라 할 수 있는 색채와 질감을 포함하지만 실제적인 주제가 없음을 나타내는 말이었다(힐턴, 프로스트, 스콧이 여기에 해당했을 것이다). 그러나 힐턴은 빈 공간을 향해 방향을 전환한 허세와 주장에도 불구하고 그가 찾은 위치에 크게 동요했다. 그가 남긴 노트는 자기 자신과 씨름하는 미술가의 모습을 보여 준다. 그는 일찍이 "이미지의 폭압을 극복해야 한다"고 선언했다. 언젠가 그는 "작업 과정 중에 매체가 생각해 본 적 없는 어떤 것을 이야기해 주는 경우가 매우 많다"[84]고 시인한 적이 있다. '어떤 것'은 다른 무엇보다 '주제'를 뜻했다.

여기서 한 가지 문제는 가장 순수한 순간조차 실제 대상이 계속해서 보인다는 점이었다. 예를 들어 「1953년 8월 (빨간색, 황토색, 검은색, 흰색)August 1953

로저 힐턴, 「1953년 8월 (빨간색, 황토색, 검은색, 흰색)」, 1953

(Red, Ochre, Black and White)」에서 거대한 빨간색 형태는 옷을 벗은 여성의 몸통과 매우 유사한 윤곽선을 띤다. 「1954년 2월February 1954」의 유사한 형태는 상당히 분명하게 다리와 가슴을 내밀고 있다. 곧이어 힐턴은 빈 공간으로부터 다시 방향을 바꾸어 그의 표현대로라면 '묘사적이지 않은 구상 미술가'가 되었다. 그는 프로스트에게 쓴 편지에서 "나는 이제 그림 안에 가급적 보다 뚜렷한 인간의 요소를 도입할 겁니다."[85]라고 밝혔다. 이 결정은 그에게 안도감을 주었다. "나는 벌써부터 훨씬 더 큰 행복감을 느낍니다." 곧 그는 누드를 그렸다.

스콧은 유사한 위치, 곧 추상과 구상의 경계에 있던 화가였다. 1950년대 초에 제작된 그의 그림 일부는 "대상이 없는, 감각적 인상주의"라는 앨러웨이의 서술에 부합한다. 다른 작품들의 경우 감각적인 붓질은 동일하지만 프라이팬, 탁자, 접시, 신체 등 대상이 분명하고 노골적으로 **그 안에** 존재한다. 이후 힐턴과 스콧은 반추상 미술가로 남았다. 그들의 작업은 종종 강력하고 아름답긴 했지만 세계를 바꾸거나, 실질적으로 '인류를 진보시킨' 것 같지는 않았다.

<p style="text-align:center">*</p>

그림으로부터 흘러나와 방으로 침투하는 형태에 대한 힐턴의 개념을 밀고 나가는 과제는 다른 이들에게 남겨졌다. 1956년 두 명의 미술가가 의기투합하여 이를 그대로 실행에 옮길 준비를 했다. 그들은 갤러리 전체가 그림틀의 경계로부터 벗어나서 지켜보고 있는 관람객의 공간으로 침투하는 형태들로 가득 채워지도록 조직했다. 이 전시를 기획한 대담한 2인조는 파스모어와 해밀턴이었다. 이 프로젝트는 해밀턴이 ICA에서 기획한 전시 시리즈에서 발전된 것으로, 1955년 해밀턴은 자동화라는 미래적인 주제를 탐구하는 전시 '인간, 기계 그리고 운동Man, Machine and Motion'의 기획자였다. 이 전시는 어떤 방식으로든 인간 신체의 힘을 증대시켜 주는 기계와 기계 장치를 촬영한 2백 장이 넘는 사진들로 이루어졌다. 런던에서 공개되기에 앞서 이 전시는 뉴캐슬의 해턴 갤러리Hatton Gallery에서 먼저 소개되었다. 당시 해밀턴과 파스모어는 이 도시에서 미술을 가르치고 있었다.

윌리엄 스콧, 「프라이팬이 있는 정물Still Life with Frying Pan」 1952년경

파스모어는 '인간, 기계 그리고 운동'에 대해 특유의 돈키호테 같은 반응을 보였다. "사진들이 없었다면 다시 말해서 전시품 대부분이 없었다면 전시는 아주 훌륭했을 것이다."[86] 이에 응답하여 해밀턴은 파스모어에게 사진을 비롯해 어떤 이미지도 없는 전시, 곧 "주제도 대상도 없는, 사물이나 생각을 늘어놓지 않는 전시, 전시 그 자체가 정당한 이유가 되는 전시"를 함께 만들어 볼 것을 제안했다.

이것은 "순수한 추상 전시", 다시 말해 순수한 형태 말고는 다른 것에 대해서 언급하지 않는 전시가 될 터였다. 결국 해밀턴과 파스모어는 이 계획을 '전시an Exhibit'라는 제목 아래 실행에 옮겼다(이 전시는 뉴캐슬과 런던 ICA에서 열렸다). 전시는 사전에 미리 만든 가로 48인치, 세로 32인치(가로 121.92센티미터, 세로 81.28센티미터) 규격 크기의 아크릴 판으로 구성되었다. 투명, 흰색, 빨간색, 검은색의 네 가지 종류의 아크릴 판이 사용되었는데, 바닥뿐 아니라 다른 판과도 직각을 이루도록 피아노 줄을 사용해 판을 천장에 매달았다. 그 결과물은 사람이 드나들 수 있는 몬드리안 작품으로, 당시 파스모어가 제작 중이던 부조 구조물을 방 크기로 확장한 버전이라 할 수 있었다. 그 기저에는 "오늘날 많은 사람이 말하고 싶어 하는 것처럼 이젤 회화는 죽었다"라는 적나라한 메시지가 담겨 있었다.

7

미술 속으로 들어간 삶:
1950년대 베이컨과 프로이트

나는 사실 다른 누구보다 베이컨과 회화에 대해
많은 이야기를 나누었다고 생각한다.
그가 발언하고, 독단적 주장을 내놓고, 법칙 정하기를 좋아한다는 것이
그 한 이유였다. 물론 그의 이야기는 늘 바뀌었다.
우리는 약 15년 동안 가벼운 취기 속에서 미친듯이 대화했다.
대개 회화에 대한 이야기였다.

– 프랑크 아우어바흐Frank Auerbach, 2009

베이컨은 우연히 알게 된 사람, 오랜 친구, 술집에서 마주친 사람들 등 다양한 사람과 대화하는 데 많은 시간을 할애했다. 작업을 하지 않고 있을 때 그의 생활은 적당히 무작위적인 조건에서 이루어지는 움직이는 세미나라 할 수 있었다. 그는 몇 시간이고 이야기했는데 종종 재기가 넘쳤다. 그가 하는 말 대부분은 소호의 자욱한 연기 속으로 사라졌다. 하루는 당시 미술학도였던 존 워나콧이 베이컨과 함께 길을 따라 걷고 있었다. 워나콧은 다음과 같이 기억한다. "햇살이 아주 강한 시간이었습니다. 갑자기 베이컨이 멈춰 서더니 수평으로 누운 그림자 하나를 가리켰습니다. 그는 '마치 질병처럼 형상을 갉아먹는 방식이 보입니까?' 그의 말을 듣는 순간 나는 그림자를 다시 생각하게 되었습니다. 일리 있는 가르침이었습니다. 고야로 다시 되돌아가는 계기가 되었습니다. 그림자를 어떤 화가들은 대상을 사실적으로 만드는, 환영을 만드는 방법이라고 생각

합니다. 베이컨은 그렇지 않았습니다." 반대로 베이컨은 그림자를 살아 있는 것을 따라다니는 유령, 늘 현존하는 죽음의 암시라고 생각한 듯하다. 그는 벽에서 자신의 그림자를 제거하면서 '이것이 나의 예술에 도움이 되겠는걸'이라고 생각하는 꿈을 꾸기도 했다.

1930년대와 1940년대 베이컨의 작품은 전적으로 그의 머리, 상상력으로부터 생겨났다. 그의 마음속에 '마치 슬라이드처럼' 떠오르는 기이한 이미지가 출발점이었다. 베이컨은 관찰과 실물에서 시작하는 자연주의 화가보다는 고갱 같은 상징주의자와 초현실주의자에 가까웠다. 이 점은 그의 작업 전반에 걸쳐 많은 작품에 해당된다. 그러나 1950년경에 변화가 일어났다. 베이컨은 매우 특이한 유형의 특정 인물 초상화를 그리기 시작했다.

훗날 미국의 비평가 존 그룬John Gruen과의 인터뷰 서두에서 베이컨은 그가 당시 "초상화에 대단히 흥미를 느꼈지만 지금은 초상화를 그리는 것이 거의 불가능하다"[87]고 고백했다. 이 불가능의 핵심은 베이컨이 닮음이 아닌 유사성을 만들기 원했다는 데에 있다. 다시 말해 베이컨은 관습적인 방식으로 외양의 특징을 기록하지 않으면서도 특정 인물이 풍기는 강렬한 느낌, 곧 그들의 현전을 만들고 싶었다. 그가 부딪힌 딜레마는 두 가지였다. 하나는 '어떻게 하면 코를 묘사하지 않으면서 코를 만들 것인가'였고, 다른 하나는 '어떤 붓질이 코를 강렬하게 만들 수 있을 것인가' 하는 문제였다. 이것은 끊임없는 '모험, 우연, 우발'의 문제였다. 모든 것이 물감이 작동하는 방식에 달려 있었는데, 이런 그림에서 물감은 미술가의 통제로부터 완전히 벗어나 있었다.

그렇다면 다음과 같은 질문이 제기된다. 베이컨이 중단하고자 했던 것은 무엇이었는가? 이 질문은 결코 그저 핍진성의 문제, 콜드스트림이나 유스턴 로드파 화가가 출발점으로 삼았던 세심한 관찰의 문제가 아니었다. 베이컨은 그가 마티스를 피카소만큼 존경하지 않는 이유를 실베스터에게 설명하려 애쓰면서 주목할 만한 논평을 내놓았다. 베이컨은 언제나 마티스가 "지나치게 선정적이고 장식적"이라고 생각했다. 이 두 가지 특성 모두 베이컨의 눈에는 감점 요인이었다. "마티스에게 부족한 점이 있었습니다. 그것은 무엇이었을까

요? 바로 피카소가 가지고 있던 사실의 잔혹성입니다."[88] 여기서 주목할 것은 궁극적으로 베이컨의 밑천이었던 잔혹성에 대한 언급이 아니라 상상 속에서 떠올린 환상이 아닌 이 세계의 현실인 가혹한 실상에 대한 강조였다.

베이컨은 앞선 인터뷰에서도 같은 이야기를 했다. 이때 그는 1950년대 초반의 작품, 특히 실베스터가 "상당히 끔찍한" 밀실 공포증을 느끼게 하는 "불안감"이 깃든 "방 안에 홀로 있는 사람들"로 특징지은 연작에 대해 이야기했다. 베이컨은 그런 느낌을 알지 못한다고 대답했다. 하지만 그는 이어서 그 그림들이 주로 "늘 불안한 상태의" "신경이 매우 과민하고 거의 히스테리 상태에 놓인" 사람에 대한 것이라고 언급했다. 베이컨은 항상 가능한 한 "직접적으로 그리고 노골적으로 전달하기를"[89] 바라 왔기 때문에 이러한 특성이 작품 안으로 들어왔을 수도 있다고 생각했다. 이것은 모욕감을 유발할 수 있다. "왜냐하면 사람들은 사실 또는 진실이라고 불리는 것에 불쾌감을 느끼는 경향이 있기 때문이다."

베이컨의 작품에 등장한 남자는 베이컨보다 일곱 살 연하인 피터 레이시로, 과거 전투기 조종사였다. 베이컨은 1952년경 어느 날 저녁 콜로니룸Colony Room에서 레이시를 만났다. 베이컨의 설명에 따르면 레이시는 인생의 연인이었다. 프로이트의 생각도 같았다. "내가 그를 알고 지낸 동안 그는 딱 한 번 사랑에 빠졌습니다. 그 상대가 바로 레이시였습니다." 그러나 베이컨은 레이시와의 관계에서 "4년 동안 폭력적인 말다툼으로 끊임없는 공포심"[90]을 경험했다. 베이컨은 레이시를 떠올리며 부유하고 "준수한 외모"와 "재치"를 갖춘 "일종의 한량"으로 묘사했다. 이것은 베이컨으로 하여금 '삶의 공허함'을 보다 분명하게 느끼도록 해 주었다. 레이시는 또한 아주 '지독한 술꾼'이었다.

두 사람을 모두 알았던 리처드슨에 따르면 "술은 레이시 안에 잠재하고 있는 정신병에 가까운, 사악하고 가학적인 측면을 풀어헤쳤다."[91] 두 사람의 관계는 가학-피학적이었는데, 베이컨은 수동적인 쪽이었다. 레이시는 베이컨을 자주, 잔인하게 공격하곤 했다. 그리고 베이컨의 그림을 싫어했다. 아마도 베이컨의 그림을 베이컨의 관심에 대한 경쟁 상대라고 여겼던 것 같다. 그는 반복

피터 레이시, 1950년대 중반경, 사진 존 디킨

적으로 베이컨의 캔버스를 갈기갈기 찢었고 때로는 옷도 찢어 버렸다(재미있는 일화가 있다. 바다 여행을 떠났을 때 레이시는 거의 배에 타자마자 베이컨의 양복 모두를 둥근 창밖으로 던져 버렸고 따라서 베이컨은 남은 여행 동안 반바지만 입어야 했다).

리처드슨의 이야기에 따르면 레이시가 '알코올성 치매 상태'에서 유리창 밖으로 베이컨을 집어던지는 바람에 베이컨은 한쪽 눈의 시력을 거의 잃었다.[92] 당시 프로이트는 상황이 지나치다고 판단했다. "하루는 베이컨을 만났는데 베이컨이 너무 심하게 맞아서 눈이 얼굴 위로 툭 튀어나와 있었습니다. 나는 어리석은 실수를 저질렀는데, 레이시에게 가서 '이건 정말이지 너무 심합니다' 등의 말을 했습니다. 그 뒤 두 사람은 매우 화가 나서 나와 이야기하지 않았습니다."

이런 일이 일어나는 사이 베이컨의 그림에는 가시적인 현실이 점점 더 스며들고 있었다. 상상적인 측면은 줄어들었지만 본능적인 공격성과 위협, 에너지는 훨씬 더 강해졌다. 1950년대 초 베이컨은 다수의 걸작을 제작했다. 1953년은 특별히 창조력이 풍부한 결실을 맺은 해였다. 베이컨은 잇달아 역작을 내놓았다. 절망과 희열 사이의 위협적인 상태에서 깔깔거리며 웃거나 비명을 지르는 파란색 옷을 입고 있는 남자를 그렸다. 이 작품들은 모두 어느 정도 레이시의 초상화였다. 「초상화 습작Study for a Portrait」에서 파란색 옷의 남성은 정장 차림으로 침대에 앉아 단테 알레기에리Dante Alighieri의 『신곡Divina Commedia 지옥편Inferno』에서나 들어 볼 법한 웃음을 짓고 있다. 동시에 베이컨은 으르렁거리며 달려들 기세의 개, 풀밭에서 성교 또는 싸우고 있는 듯한 원숭이와 벌거벗은 남자 등 공격적인 상태의 동물을 다룬 뛰어난 연작을 그렸다.

베이컨은 그의 그림이 폭력적으로 보인다면 그것은 우리 대다수가 우리의 주변 환경을 '가림막'을 통해 관찰하기 때문이라고 생각했다. 그 가림막을 걷어 올리면 '삶의 공포 전체'를 즉각 알아차리게 된다. 그의 작품은 홉스주의적Hobbesian 야만 상태, 즉 '만인의 만인에 대한 투쟁' 상태에 대한 상상이었다.

베이컨과 레이시의 관계에서 누가 진정한 희생자였는지는 판단하기 어렵다. 베이컨은 폭력을 겪었다. 재물이 파손되었고 한쪽 눈의 시력을 거의 잃었

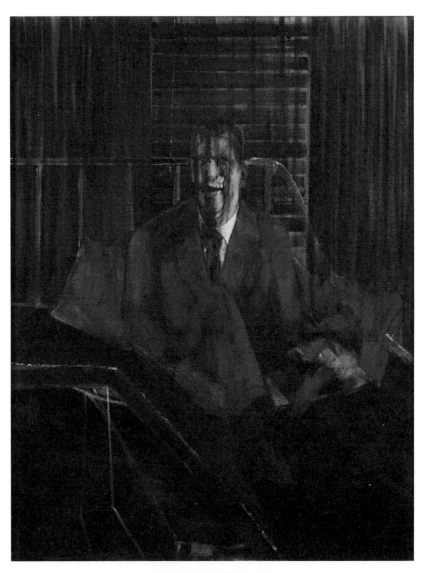

프랜시스 베이컨, 「초상화 습작」 1953

다. 그렇지만 레이시는 궁극적으로 목숨을 잃었다. 그는 베이컨과 헤어진 뒤 '엉망이 되었고' 1962년 탕헤르르에서 술을 과하게 마셔 사망에 이르렀다.

프로이트에 따르면 "베이컨은 매우 난폭하고 남성적인 면모가 두드러지는 사람을 찾는 데 인생을 모두 허비했다고 불평했다. '그렇지만 내가 그 사람들보다 늘 더 강하지'란 베이컨의 말은 그의 의지가 더 강했음을 의미했다." 베이컨은 삶을 투쟁으로 보았다. 그에게 이상적인 우정이란 "서로를 갈기갈기 찢어 버리는" 두 사람의 관계였다. 뿐만 아니라 그는 창조적인 방식으로 그런 삶을 즐겼다.

레이시와의 끔찍한, 술에 절은 가학-피학의 연애 관계와 이후 조지 다이어George Dyer와의 유사한 관계는 베이컨의 가장 뛰어난 수작을 다수 낳았다. 그것은 지배를 위한 싸움이었으며, 그 싸움에서 베이컨과 그의 작품이 승리를 거두었고 레이시와 다이어는 모두 목숨을 잃었다. 베이컨이 훗날 회상했듯이, "사람들이 당신은 죽음을 잊고 산다고 말하지만 그렇지 않습니다. 결과적으로 나는 매우 불행한 삶을 살았습니다. 내가 정말로 사랑했던 사람들 모두 세상을 떠났기 때문입니다. 그 사람들을 결코 잊을 수 없습니다. 시간은 치유해 주지 못합니다. … 소위 사랑에 있어서, 특히 예술가의 경우에 끔찍한 일 중 하나는 파멸입니다."[93]

*

베이컨의 시도는 대단히 도전적이었다. 그는 어떻게든 벨라스케스와 렘브란트의 걸작에서 발견할 수 있는 강렬한 현실감과 초현실주의자들이 '자동법(오토마티즘)'●이라 부르는 결과, 즉 의식적인 통제를 포기한 우연의 효과를 결합하길 바랐다. 베이컨은 오직 이 방법을 통해서만 사진을 뛰어넘는 현실의 이미지, 곧 진정한 새로운 구상 회화를 만들 수 있다고 생각했다. 이를 위해서 그는 계속해서 주사위를 던졌다. 룰렛 테이블에서처럼 대개 그가 졌고, 그는 그

● 의식이나 의지의 통제에서 벗어나 생각이 흘러가는 대로 그리는 화법

림을 칼로 베고는 버렸다.

바로 이 시기 베이컨의 작업 방식에 대한 매우 흥미로운 목격담이 있다. 베이컨은 1951년부터 1952년 사이에 민턴을 대신해 왕립예술학교에서 가르쳤다. 당시 학생이었던 앨버트 허버트Albert Herbert는 베이컨이 그림 그리는 과정을 지켜볼 수 있었다. 허버트는 다음과 같이 기억했다. "그는 은밀하게 작업하지는 않았습니다." "작업실 문을 조금 열어 두었는데, 그가 아주 긴 점심 식사를 하는 사이 종종 작업실 안에 들어가 어떤 작업을 하고 있는지 살펴봤습니다."[94] 작업실 안에는 20여 개의 캔버스가 거꾸로 펼쳐져 있었다. 허버트의 이야기는 다음과 같이 이어졌다. "어느 시점에서 그는 검은색 가정용 페인트를 양동이에 가득 담아 복도에 있던 빗자루로 캔버스 위에 끼얹었습니다. 페인트가 바닥과 천장으로 튀었습니다." 그런 다음 베이컨은 분필과 파스텔을 잡고 전통적인 방식으로 구성을 그렸다. 따라서 허버트는 베이컨의 방식은 베이컨이 훗날 주장했던 것만큼 그렇게 즉흥적이지 않다고 결론 내렸다.

그러나 베이컨은 그림의 기본적인 구성이 아닌 물감이 실제로 캔버스 위에서 흐르는 방식에서 즉흥성을 바란 것일 수도 있다. 베이컨은 기본 구성을 사전에 마음속에 그려 두었다. 그는 동일한 유형의 이미지를 반복해서 연습했던 것으로 보인다. 허버트는 20점에 달하는 그림의 대다수가 "잔디 속의 벌거벗은 남성들"을 그린 것이었다고 말했다. 어느 날 베이컨은 그중 상당수를 조각조각 잘라 내고는 허버트에게 주며 학생들의 작품에 사용하라고 했다.

사실 왕립예술학교 강의에서 베이컨의 기여라면 스케치 클럽Sketch Club에 참여한 것이 전부였다. 이 수업에서는 학생들의 작품에 대해 의견을 주면 되었다. 베이컨은 "온화한 미소를 지으며 두꺼운 고무 밑창이 달린 신을 신고 힘차게 왔다 갔다 했다"(그가 웃는 얼굴일 때는 위험했다). 그런 다음 그는 학생들이 그린 그림에 대해 이야기할 내용이 아무것도 떠오르지 않는다고 말했다. 그는 세 개의 상을 주어야 한다는 사실을 알고 있었지만 "작품들이 모두 따분해서 상을 줄 수 없다"고 생각했다. 그 뒤 반발심을 갖게 된 학생들이 던지는 몇 가지 질문에 답하기 시작했다. "왜 이 작품들이 지루하다는 겁니까?"라는 질문에 그

는 흥미로운 답을 내놓았다. "왜냐하면 작품들이 모두 다른 사람의 그림에 바탕을 두고 있기 때문이지." 성난 또 다른 학생이 베이컨의 최근작 중 많은 수가 벨라스케스의 교황을 토대로 삼고 있는 이유를 질문했다. 이후에 전개된 상황은 다음과 같았다. "그 열띤 논쟁에서 베이컨은 냉정을 잃고 충동적이고 때로 부조리한 설명으로 그의 작품을 해명하는 듯 보였다."

허버트가 보기에 베이컨은 "작품에서 노출될까 염려하거나 그가 하는 작업을 의식적으로 제대로 알고 있지 못하는 측면이 있는 듯 했다." 역설적으로 허버트는 그 자체가 심오한 교훈이라고 생각했다. 그리고 그것이 그가 학생 시절에 배운 가장 중요한 가르침이었다. 다른 교사들은 그림을 "이성적이고 세심하게 통제된 방식으로 시작하는 공예"라고 이야기했다. 그러나 베이컨은 그렇지 않음을, "진정한 미술가는 무의식적인 동기에 의해 작동된다"는 사실을 보여 주었다.

<p style="text-align:center">*</p>

1950년대 초 베이컨과 프로이트는 커플은 아니지만 짝을 이루었다. 1953년에 결혼식을 올린 프로이트의 두 번째 부인 캐럴라인 블랙우드Caroline Blackwood는 불평하듯 회상했다. "프로이트와의 결혼 생활 내내 매일 밤 [베이컨과] 저녁 식사를 함께 했습니다. … 우리는 점심도 같이 했죠."[95] 베이컨과 프로이트가 소호의 가고일 클럽Gargoyle Club에서 밤을 보낸 뒤 밖으로 나가 친구 로버트 불러Robert Buhler를 돕기 위해 함께 싸움을 하게 된 일화가 있다.[96] 불러는 작가 제임스 포프헤네시James Pope-Hennessy의 기분을 상하게 했다. 당시 포프헤네시는 "'난폭한 동성연애자' 낙하산 부대원 소년 커플"과 동행했다. 포프헤네시와 그의 친구들은 불러가 프로이트, 베이컨과 함께 클럽에서 나갈 때까지 기다리고 있다가 그들을 공격했다. "프로이트는 아주 용감했습니다. 그가 그 깡패 중 한 사람의 등에 올라탔고 그 사이 베이컨이 정강이를 걷어찼습니다. 낙하산 부대원 중 한 명이 근처로 다가올 때마다 베이컨은 그저 발길질을 해 댔습니다. 정말이지 대단히 여성스러운 방식이었죠." 프로이트와 베이컨 두 사람 모두 그 주

먹 싸움을 즐겼을 것이다.

그러나 베이컨과 프로이트의 우정은 실상 1949년 베이컨이 코트다쥐르에서 돌아오고 나서야 시작되었다. 베이컨은 돌아온 뒤 몇 년 동안 가장 열정적인 시기를 보냈다. 당시 프로이트는 베이컨의 그림이 아닌 그의 작업 속도와 그가 받는 극심한 비판에 매료되었다. 비평가 서배스천 스미Sebastian Smee에게 전한 이야기에 따르면 프로이트는 대개 오후에 베이컨의 작업실에 들리곤 했는데 베이컨은 "오늘 정말로 대단한 작품을 그렸어."[97]라고 말했다. "그날 그 작품을 전부 완성한 겁니다. 놀라웠습니다." 프로이트는 베이컨이 어떻게 "떠오른 생각을 기록으로 남겼다가 파기했다가 곧 다시 기록했는지"를 이야기했다.

*

한편 프로이트는 매우 느린 속도로만 작업할 수 있었다. 그의 작품 모델이 되는 일은 1940년대에 프로이트 작품 모델이 되었던 화가 마이클 위샤트가 묘사했듯이 '정밀한 눈 수술'을 감수하는 것과 같았다.[98] 프로이트가 무릎에 캔버스나 패널을 놓고 모델을 그리는 과정은 은밀하면서도 오랜 시간 지속되었다. 그러나 1952년에 프로이트가 베이컨을 그릴 때에는 작은 동판을 선택했다. 프로이트의 기억에 따르면 모델을 서는 시간이 지나치게 길어지지는 않았지만 베이컨은 친구의 매우 세심하고 진지한 응시에 자신을 내맡겼다.

> 나는 늘 오랜 시간을 쓴다. 그렇지만 그의 경우에는 그리 오래 걸리지 않았던 것으로 기억한다. 그는 모델을 서는 것에 많은 불평을 늘어놓았다. 사실 그는 모든 것에 대해서 늘 불만이었다. 그렇지만 내게는 전혀 불평하지 않았다. 술집의 사람들로부터 그가 그 경험을 매우 마음에 들어 했다는 이야기를 전해 들었다.

베이컨을 그린 작품은 분명 부인 키티를 그린 그림보다 뛰어났다. 적어도 20년 동안 그 작품이 프로이트의 가장 유명한 작품이었다(이 작품은 1988년에 도난당

했는데 이 글을 쓰고 있는 지금도 아직 찾지 못했다).

이 작품을 보는 사람은 일상적인 사회적 접촉보다 훨씬 더 가까이 모델의 피부 표면과 마주하게 된다. 베이컨의 얼굴이 화면을 거의 가득 채워서 두 눈이 양 옆의 액자와 거의 닿을 지경이다. 우리와 우리가 만나는 사람 그리고 우리가 그림 속에서 보게 되는 사람을 구분하는 일반적인 거리감이 박탈된다. 이것이 프로이트의 초기작이 유발하는 불편함의 한 요소다. 우리는 낯선 사람과 이렇게 눈동자와 눈동자를 마주하는 것에 익숙지 않다. 그러나 이것을 넘어서 이 초상화는 내면의 긴장이라는 색다른 특징을 띤다. 평론가 로버트 휴스는 이 측면에 주목해 이 작품이 터지기 직전의 수류탄과 닮았다고 설명한 바 있다. 역설적으로 이런 느낌은 구사하는 기법상 매끈한 에나멜에 의해 더욱 강조되었다.

베이컨의 초상화를 포함해 이 시기의 프로이트 그림의 상당수는 동판에 그려졌다. 동판은 17세기 초 일반적으로 작은 그림에 널리 사용되었던 화판이었으나 그 이후로는 그리 많이 사용되지 않았다. 프로이트는 세밀화로 간주할 수 있을 만큼의 작은 작품에 동판을 사용했다. 프로이트가 사용한 가는 모의 흑담비 붓은 유리같이 반질반질한 질감이 드러나지 않는 표면을 만들었다. 아우어바흐는 이 시기 프로이트의 작품을 설명하기 위해 고풍스러운 단어인 '묘사하기liming'를 선택했다. '묘사하기'는 대개 엘리자베스 1세 시대(1558~1603)와 제임스 1세 시대(1603~1625)의 세밀화와 관련 있는 것으로, 적절한 선택이라 할 수 있다.

프로이트가 그린 베이컨 초상화는 물리적, 심리적, 감정적 측면 등 모든 방면에서 친밀함을 입증한다. 비록 베이컨의 나이 많은 연인 에릭 홀Eric Hall이 "베이컨을 차지하고서도" 두 사람 사이를 의심했지만 베이컨과 프로이트 사이에 성적인 관계는 없었다. 프로이트는 베이컨으로부터 어떠한 구애의 낌새도 느끼지 못했으며, 이러한 종류의 갈등이 없었음은 베이컨이 그린 「루시안 프로이트의 초상화Portrait of Lucian Freud」(1951)에서 분명하게 확인할 수 있다. 베이컨의 프로이트 초상화는 모델의 이름을 공개한 최초의 초상화였기 때문에 주

루시안 프로이트, 「프랜시스 베이컨Frances Bacon」, 1952

목할 만한 찬사라고 볼 수 있다(비록 그 토대로 프란츠 카프카Franz Kafka가 촬영한 사진을 특이한 방식으로 활용하긴 했지만 말이다). 그 이유가 무엇이든 이 작품에서는 대체적으로 베이컨의 작품을 색다르게 만들어 주었던 폭력적인 감각과 위협적인 감각은 결여되어 있다.

이 무렵 프로이트는 자신만의 고유한 방식을 발전시켰다. 영국의 소설가 안소니 파월Anthony Powell이 한 등장인물의 세계관에 대해 묘사한 글처럼 그 방식은 "자기 자신 말고는 그 누구도 사용하기에 부적절"했을 것이다. 프로이트는 1954년 7월 잡지 『인카운터Encounter』에 게재된 글 '회화에 대한 사색Some Thoughts on Painting'에서 그 방식을 설명했다. 프로이트는 먼저 자기 자신을 '삶 자체'를 주제로 다루는, 삶을 '거의 문자 그대로' 미술로 옮기는 미술가로 규정했다.[99] 이를 위해 그는 자신 앞에 놓여 있거나 마음속에 지속적으로 품고 있는 주제를 다루었다. 따라서 모델이 작업실에 없는 경우에는 붓질을 거부했다(이는 심지어 마룻장이나 가구에도 적용되었다).

프로이트의 경우 주제에 대한 관찰은 모델을 앞에 두고 이루어지는 공식적인 시간에만 국한되지 않았다. 관찰은 그가 그리고 있는 사람이나 동물과 함께 있을 때 항상 계속 진행되었다. 그가 그림에 몰두하고 있을 때 가능하다면 밤낮으로, 그래서 대상이 자신에 대한 모든 것을 "그들 삶의 모든 측면 또는 삶의 결핍을 움직임과 태도를 통해, 순간순간 바뀌는 모든 변화를 통해" 드러낼 수 있도록 "대상은 매우 세밀한 관찰 아래 놓여 있어야 한다." 이런 의미에서 프로이트는 대상의 '오라aura'를 포함했다. 그에게 '오라'란 대상이 주변 공간에 미치는 영향을 의미했다. 이것은 "촛불과 전구의 효과처럼 다를" 수 있었다. 이와 같은 세밀한 관찰은 쉽지 않은 일로 들리지만 예를 들어 프로이트와 연인 관계가 아니었던 모델의 경우처럼 함께 식사하고 이야기를 나누며 많은 시간을 보내는 것을 의미했다.

그러나 여기에는 반전이 있다. 이 단계까지는 프로이트가 말한 '행정적인 미술가'와 매우 유사하게 보였다. '행정적인 미술가'란 현존하는 것을 정확하게 모방하고자 애쓰는 사람을 가리킨다. 그러나 프로이트의 경우 관찰 일체는

단지 창조적인 과정의 출발점에 불과했다. 프로이트는 그가 관찰한 모든 사실로부터 **취사선택**했고 이 선택이 바로 그의 작품에 힘을 불어넣어 주었다. 세밀한 관찰, 즉 피부의 모낭과 주름 하나하나가 불과 몇 인치의 거리에서 기록되었음에도 불구하고 프로이트는 유사성에는 특별히 관심을 기울이지 않았다.[100] 그는 상당히 다른 목표를 추구했다. 자체적인 생명력을 갖는 작품이 그것이었다. 그것은 그저 자연을 피상적으로 모방하는 미술가는 이룰 수 없는 목표였다. 자연을 변화시키는 것이 필요했다. 그림에는 주제에 대한 작가 고유의 느낌과 생각이 담겨야 하고, 그 모든 것이 힘과 자체적인 현존을 획득하는 방식으로 조합되어야 했다.

> 그가 충실하게 모사한 모델이 그림 옆에 나란히 걸리는 것이 아니라 그림만 단독으로 걸리기 때문에 그 작품이 모델의 정확한 모사인지 여부는 관심 사항이 아니다. … 모델이란 화가를 위해 그의 흥미를 북돋을 수 있는 출발점을 제공해 주는, 매우 개인적인 역할만 담당해야 한다. 그림은 대상에 대해 화가가 느끼는 감정 **일체**이자 그것에 대해서 보존할 가치가 있다고 여기는 것 **일체**, 그리고 그것에 부여한 것 **일체**다.

프로이트는 피그말리온•처럼 그의 그림이 실제로 살아 움직일 수 있음을 '꿈꾼다'고 주장했다. 그는 작품이 완성에 이르렀을 때에만 그것이 또 다른 그림이 될 것이라는 점을 깨달았다.

그러나 사실 작업실에서는 미술가가 전능하다는 프로이트의 도도한 견해에도 불구하고 모델과의 분쟁이 생길 수 있었다. 작품「패딩턴의 실내Interior at Padding-ton」(1951)의 경우가 그랬다. 이 작품은 사진가 해리 다이아몬드Harry Diamond가 모델이 된 연작 중 첫 번째 작품이었다. 다이아몬드는 프로이트와

• 그리스 신화에 나오는 키프로스의 왕으로, 상아로 조각한 여신상을 사랑했다. 미와 사랑의 여신 아프로디테가 이 여신상에 생명을 불어넣어 줘 아내로 맞이할 수 있었다.

가깝게 지낸 동시대인이었고, 어떤 측면에서는 프로이트의 또 다른 자아라 할 수 있었다. 다이아몬드 역시 유대인이었지만 프로이트처럼 부유한 명사 가문 출신이 아닌 베스널그린의 가난한 환경에서 성장했다. 프로이트는 다이아몬드가 "이스트엔드에서 성장하며 학대당한 어려운 시절을 보냈기 때문에 공격적"이라고 생각했다. 하지만 젊은 시절 프로이트 역시 공격적이었다. 사실 이 공통점이 두 사람 사이의 유대감을 형성했다. "그는 내게 도움이 되었습니다. 그의 주변에는 모슬리• 파시스트 당원들이 있었고, 그는 내가 끼어들곤 했던 여러 싸움 속에서 성장했습니다. 때로 그는 "아니야, 이건 너무 위험해. 자리를 뜨는 게 낫겠어" 등의 이야기를 하곤 했습니다." 이 첫 번째 그림에서 다이아몬드의 시선은 생각에 잠긴 듯, 또 어떻게 보면 경계하는 듯 보이나 오른손을 불끈 쥐고 있다.

소호에서 다이아몬드는 '비옷의 남자'로 알려졌으며, 주인 가스통 베를몽트Gaston Berlemont에게 맥주잔을 던져 술집 프렌치 하우스French House로부터 출입이 금지되는 흔치 않은 훈장을 달았다. 1950년 프로이트가 다이아몬드에게 모델을 부탁했을 때 이 둘은 여러 해 동안 알고 지낸 사이였다. 「패딩턴의 실내」는 가장 단기간에 프로이트에게 성공을 안겨 준 초기작 중 하나였다. 이 작품은 예술위원회의 전시 '1951년을 위한 60점의 회화 작품'에서 상을 수상했으며, 5백 파운드(약 73만 6천 원)에 리버풀의 워커 미술관Walker Art Gallery에 판매되었고, 베니스 비엔날레에서 전시되었다.

당시 프로이트는 여전히 앉아서 그림을 그렸다. 그는 곧 이 방식에 참을 수 없는 압박감을 느꼈다. 높이가 5피트(1.524미터)인 이 작품의 경우 무릎에 받친 채 그림을 그리는 것이 불가능했기 때문이다. 따라서 그는 분명 이젤에 캔버스를 세우고 모델과 그 주변 환경을 맹렬하게 응시하면서 이 작품을 그렸을 것이다.

이 점과 두 젊은이가 공유하고 있는 폭력성과 불안으로 봉인된 유대감이

• 오즈월드 모슬리Oswald Ernald Mosley, 영국의 파시스트 운동가이자 네오파시즘의 국제적 지도자

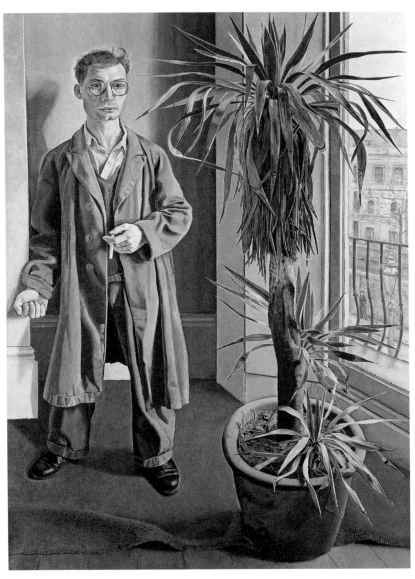

루시안 프로이트, 「패딩턴의 실내」, 1951

작품의 분위기를 설명해 주는 실마리다. 다이아몬드의 비옷은 주름 하나하나를 넋을 잃을 만큼 주의를 기울여 관찰하며 안토니 반 다이크Anthony van Dyck가 그린 신하의 새틴 예복처럼 아름답게 표현했다. 이것이 긴장감과 기묘함을 자아낸다. 식물은 다이아몬드만큼이나 비중을 차지하며, 크고 뾰족한 잎사귀 하나하나는 개개의 인물을 그리듯 묘사되었다.

그렇지만 다이아몬드는 이미지에 대해서 '조금 발끈'했다. "사람들이 다가와서 훌륭한 그림이라고 말했습니다. 나는 '그래요, 하지만 내 다리는 사실 짧지 않아요.'라고 말했습니다. 사실 나의 신체 비율은 매우 훌륭합니다."[101] 이 불평에 대해 프로이트는 "그의 다리가 너무 **짧다**는 것이 사실의 전부였다"고 응수했다. 이것은 『인카운터』에서 밝힌, 그림에서 유사성이 가장 중요하지는 않다고 말한 그의 입장과는 모순되는 것으로 여겨질 수 있다. 사실을 말하자면 프로이트에게 유사성은 중요했고 또 그와 동시에 중요하지 않기도 했다. 프로이트는 훗날 다음과 같이 선언했다. "나의 작품은 순수하게 자전적입니다." "나는 나의 관심을 끄는, 내가 마음을 쓰고 생각하는 사람들과 내가 살고 있고 아는 공간을 통해 작업합니다."[102] 또 다른 자리에서 그는 화가가 모델을 알지 못하면 "그 작품은 그저 여행 책자 같은 것이 될 뿐입니다."[103]라고 말했다. 이것은 그가 그림을 위해서 적절하다고 생각하는 개조를 할 수 있는 권리를 갖고 있음을 의미했다.

*

프로이트와 베이컨이 공통적으로 반대한 것은 이른바 '삽화'였다. 베이컨에게 있어 삽화를 반대하는 것은 "이미지의 외관을 새로 만들기"일 뿐 아니라 "가능한 한 많은 층의 느낌을 열고자" 노력하는 것을 의미했다. 이상하게도 이것은 벨라스케스 같은 훌륭한 미술가들이 성취했으나 "아주 많은 이유로" 특히 사진의 출현으로 더 이상 이룰 수 없는 것이 되었다. 가치 있는 그림은 사진 복제로는 만들 수 없다. 프로이트는 관찰할 수 있는 것을 훨씬 더 확고하게 고수했지만 기본적으로는 의견을 같이 했다. 이것이 그가 잘 아는 사람들만을

그린 이유였다. 그는 다른 누구를 "깊이 있게 그릴 수 있단 말입니까?"[104]라고 물었다.

그렇기는 하지만 삽화 개념은 정의하기가 다소 까다롭다. 그러나 공교롭게도 그 정의를 베이컨의 오랜 친구이자 프로이트의 초창기 멘토인 서덜랜드가 그린 초상화가 예증해 주었다. 서덜랜드는 1950년대에 가장 유명하면서도 많은 논란을 불러일으킨 초상화를 그렸다. 수상 윈스턴 처칠Winston Churchill을 그린 초상화가 그것으로, 그는 1954년 1천 기니●를 받고 제작 의뢰를 받았다.[105] 본래 수상이 세상을 뜨면 국회 의사당에 걸 계획이었으나 그의 80번째 생일을 기념하는 축하 행사에서 선물로 증정되었다. 유명한 일화지만 그림을 보자마자 처칠과 그의 부인은 아연실색했으며 결국 부인이 작품 폐기를 지시했다. 처칠은 매우 빈정거리며 그 그림이 "현대 미술의 주목할 만한 예"라고 묘사했지만 역설적이게도 그것은 작품과 정면으로 배치되는 언급이었다. 서덜랜드의 선은 품팔이 초상화가의 선보다 더 날카로웠고 그의 묘사는 더욱 예리했다. 기본적으로 그는 웅장한 초상화 전통의 세련된 쇄신을 제시했다. 때로 서덜랜드는 사진을 도구로 활용했다.[106] 친구인 사진가 펠릭스 만Felix Man이 모델을 그리는 자리에 두 번 동행했는데, 특히 처칠이 가만히 있지 못해서 모든 수단을 활용해 "정보를 모아야"한다고 생각했기 때문이다. 사진을 활용하지 않을 때조차 서덜랜드의 모든 초상화에는 사진적인 요소가, 즉 호화롭게 손으로 제작한 스냅 사진 분위기가 깃들어 있었다.

이것은 고급 유형이긴 하지만 삽화였다. 몇 년 뒤 서덜랜드와 베이컨이 마지막으로 만났을 때 서덜랜드는 초상화를 몇 점 그리고 있는데 베이컨이 본 적 있는지 궁금하다고 말했다. 그러자 지독한 대답이 돌아왔다. "당신이『타임 Time』지 표지를 좋아한다면 매우 좋았습니다."[107] 이후 두 사람은 다시는 말을 나누지 않았지만 베이컨의 지적은 일리가 있었다. 잡지『타임』표지는 삽화의 전형이었다. 분명 사진을 바탕으로 했으며 뛰어난 기량과 관록을 발휘해 제작

● 영국의 옛 화폐 단위. 1기니는 1실링(약 70원)의 21배다. (20실링이 1파운드)

1954년 11월 30일, 80회 생일을 맞아 웨스트민스터 홀에서 공개된
그레이 서덜랜드가 그린 초상화 앞에 서 있는 윈스턴 처칠

되었다. 신기하게도 프로이트가 결국 처칠 초상화의 주문을 받았다.[108] 그러나
예상할 수 있듯이 그 계획은 실패하고 말았다.

　그러나 이것은 프로이트가 그리는 방식을 바꾸고 본래의 스타일로부터
빠져나오고 난 뒤의 일이었다. 그는 모델과의 근접성과 자신의 부동성을 견딜
수 없었다. 1950년대 중반 프로이트는 속박에서 벗어나, 일어서서 보다 자유
로운 방식으로 그리고픈 충동을 느꼈다. 그는 극도로 정밀한 세부를 묘사하는
긴장감으로 인해 "눈이 완전히 상하고 있다"[109]고 불평했다. 그는 앉아서 그림
을 그리는 제약을 더 이상 참을 수 없었다. 그 결과 그는 이젤 앞에 섰고 흑담

비털 붓을 더 거칠게 표현되는 돼지털 붓으로 바꾸었다. 그에 따라 작품도 서서히 바뀌기 시작했다.

*

프로이트는 새로운 방향을 추구하면서 당시 베이컨이 그의 작품에 대해 이야기하는 바에 깊은 인상을 받았다. "그는 단 한 번의 붓질 안에 많은 것을 집어넣는 것에 대해 이야기했습니다. 그의 이야기에 나는 재미와 흥미를 느꼈습니다. 아울러 그것이 내가 할 수 있는 일과는 거리가 한참 멀다는 점도 깨달았습니다."[110] 50년 뒤 프로이트는 잡지 『인카운터』로부터 그의 주장이 담긴 글을 수정해 달라는 요청을 받았다. 프로이트는 물감의 중요성에 대한 주장, 즉 결국 회화란 모두 물감에 대한 것이라는 주장만을 추가했다.

당시 프로이트가 자기 자신에게 부과한 과제는 더 큰 열정과 더욱 두텁고 물기를 듬뿍 머금은 물감을 어떻게 개개인의 독특한 형태와 질감을 묘사하는 자신의 예술적 계획과 결합할 것인지였다. 이는 해결이 쉽지 않은 문제였고 처음 내놓은 결과물은 본인조차 흡족하지 않았다. "나는 그 과정 속에서 내가 하고 있는 작업이 매우 형편없다는 것을 잘 알고 있었습니다." 그는 다음과 같이 말했다.

> 내가 의도적으로 훨씬 더 자유롭게 그린 그림으로 말버러 파인아트 갤러리Marlborough Fine Art에서 전시회를 개최했다. 나중에 클라크가 내 그림을 주목할 만한 것으로 만들어 주었던 모든 특징을 내가 의도적으로 억눌렀다고 지적하면서 마지막에 "당신의 용기에 경의를 표합니다."라고 쓴 카드를 남겼다. 그 뒤로 그를 다시 보지 못했다.

이 일이 있은 후 1959년 프로이트는 스웨덴의 영화감독 잉마르 베리만Ingmar Berg-man의 표지 삽화를 그려 달라는 『타임』지의 연락을 받았다. "베이컨은 초상화가 실리는 여부와 상관없이 돈을 지불받는 조건 하에 수락하라는 매우 현명

152

한 조언을 주었습니다. 나는 매우 느리게 그리고 언제나 내가 아는 사람만을 그릴 수 있다고 설명했습니다."[111] 프로이트는 당시로서는 거액인 1천 파운드(약 146만 9천 원)를 요청했고, 『타임』의 대표들은 그와 같은 거액을 지불한 적이 없었다며 만나서 상의해 보자고 대답했다. 결과적으로 프로이트는 그보다 조금 적은 금액에 합의했고, 초상화를 제작하는 데 실패한다 해도 계약 금액의 반을 받을 수 있는지를 문의했다.

처음부터 징조는 좋지 않았다. 베리만은 고약한 성미와 독단적 성격으로 유명했는데 프로이트에 대해서 전혀 들은 바가 없었던 것이 분명했다. 혹은 들었다 해도 깊은 인상을 받지 못했던 것 같다. 프로이트는 "그는 매우 아름다운 배우였던 여자 친구를 만나기 위해 계속해서 사라졌습니다. 나는 그 점에 대해서 결코 그를 비난하지 않았습니다."라고 말했다. 그러나 프로이트는 자신에게 담배를 끄고 왼쪽 옆모습을 그리라고 지시하는 베리만에게 분개했다. 그림이 아직 완성되지 않은 것에 대해 지속적으로 놀라움을 표한 일은 최악이었다.

결국 프로이트는 베리만에게 두 사람 모두에게 이 과정이 즐겁지 않기 때문에, 베리만이 주말 동안 적절히 긴 시간 동안 모델을 서 준다면 그림 완성을 위해서 최선을 다하겠다고 말했다. 베리만은 주말 아침에는 아내와 함께 침대에서 시간을 보내고 싶다고 대답했다. 이 대답을 듣고 프로이트는 베리만과 동행했던 『타임』지 기자에게 "내가 어떤 대우를 받아야 하는지에 대해서 미리 생각해 둔 바는 없었지만 이것이 경우가 아닌 것만은 **압니다**."라고 말했다. 상호 합의 하에 이 프로젝트는 취소되었다. 그 일을 회상하면서 프로이트는 전적으로 자신의 잘못 때문에 그런 혼란이 빚어졌다고 생각했다. "나는 곤경에 처해 있었습니다. 내가 그 곤경을 자초했죠. 나는 글쟁이나 하는 일을 하려 했던 겁니다. 그래서 그런 대우를 받았던 것이죠."

그가 이후 몇 차례 이 일을 언급한 사실이 방증하듯이 이 일은 분명 프로이트에게 매우 중요했다. 아마도 그가 이 경험으로부터 값진 교훈을 얻었기 때문일 것이다. 이후로 그는 그런 제안을 받아들이지 않았으며 극히 드문 경우를 제외하고는 초상화 주문을 받지 않았다. 나아가야 할 길이 매우 버거워

보였지만 그의 평판이 다시 한 번 높아질 때까지 그는 오랫동안 이 결심을 고수했다.

8

하나로 묶인 두 등반가

나는 프림로즈 힐을 그린 아우어바흐 초기작의 특별한 효과를 기억한다.
작품은 온통 노란 황토빛이었다.
홈이 있고 패어서 젖은 자갈투성이 모래밭처럼 보였다.
마치 렘브란트의 작품을 한참 응시하다가 잠들어 … 꿈속에서
작품 속 풍경을 실제 걷는 것 같은 느낌이었다.[112]

– 헬렌 레소레Helen Lessore, 1986

미술사는 때때로 미술가들을 짝짓는다. 1870년대 인상주의의 모네와 피에르
오귀스트 르누아르Pierre-Auguste Renoir, 40년 뒤 피카소와 조르주 브라크Georges
Braque가 그 예다. 이들은 함께 미술의 새로운 조형 언어를 생각해 냈다. 코소
프와 아우어바흐는 젊은 시절 버러 기술 전문학교에서 봄버그의 수업을 함께
들었는데, 유사한 공생 관계를 이루었다. 아우어바흐는 이 시절을 다음과 같
이 회고한다.

우리가 아주 분명한 계획을 세웠다고 생각지는 않지만 서로의 작업실을
끊임없이 왕래한 지는 15~16년이 되었다. … 내가 코소프를 대변할 수는
없지만 나는 그의 작품에 놀랐다. 코소프도 나의 작품에 놀랐을 것이다.
그러므로 피카소가 그와 브라크에 대해 말했던 것처럼 우리 역시 하나로

묶인 두 등반가였다.

코소프와 아우어바흐는 쑥대밭이 된 도시에 던져진 아웃사이더였다. 주변에는 온통 건물을 새로 올리기 위한 땅파기가 한창이었는데, 이것이 두 사람 모두에게 소재이자 초창기 주제가 되었다. 이들의 작품에서는 두 사람 모두 선호했던 두텁고 끈적거리는 유화 물감이 템스강의 진흙으로 변형된 듯 보인다. 그 작품들은 깊은 땅파기를 향해 내려가는 것 같은, 전시의 파괴와 전후의 재건 사이에 놓인 도시의 혼란의 도가니를 더듬으며 나아가는 거의 물리적인 감각을 전해 준다. 산산조각 나고 반쯤 재건된 장면은 어린 코소프에게 "끔찍한 동시에 상당히 아름답게"[113] 보였다. 아우어바흐의 생각 역시 같았다.

> 그것은 말하자면 절벽 같은 풍경이었다. 버스를 타면 벽에 여전히 그림이 걸려 있고 벽난로 등이 남아 있으면서 동시에 큰 구멍이 난, 폭격 맞은 건물을 볼 수 있었다. 이 풍경은 형태적 주제의 측면에서 놀라우리만치 웅장한 영역을 이루었다. 그 풍경에 매료될 수밖에 없었다.

십 대의 아우어바흐는 전쟁이 끝난 뒤의 런던을 배회하고 다녔다. 그의 숙소가 '누구나 머물고 싶은' 그런 공간이 아니었기 때문이다. 그가 버스에 앉아 보는 풍경과 도시를 헤매며 거니는 장소는 그에게 놀라움과 영감을 주었다. 런던 시가지의 약 11만 가구가 보수 불가능할 정도로 파손되었고, 288만 8천 가구가 심각하게 훼손되었다. 사실상 무어게이트와 엘더스게이트 스트리트 사이의 모든 건축물이 쓰러졌고 이스트 엔드의 거대한 주택가가 완전히 부서졌다. 소설가 엘리자베스 보엔Elizabeth Bowen은 훌륭했던 도시가 "얕아지고 큰 구멍이 뚫리고 사라져 버린 달의 도시"[114] 같아졌다고 생각했다.

아우어바흐는 열여섯 살이었던 1947년 런던에 도착했다. 런던에 오기 전 8년 동안 그는 번스코트학교Bunce Court School에 다녔다. 이 학교는 "이상주의자들이 운영하는 시골의 특이한 퀘이커교 기숙 학교"였다. 고등학교 졸업 증서

프랑크 아우어바흐, 「레스터 스퀘어의 엠파이어 시네마 재건Rebuilding the Empire Cinema, Leicester Square」 1962

를 받은 뒤 그는 여느 젊은이들처럼 무슨 일을 하며 살아야 할지 고민했다. 그는 작가 이리스 오리고Iris Origo의 후원을 받아 영국에서 공부한 아이들 중 한 명으로, 일곱 살 때 독일을 영원히 떠났다. 그는 함부르크의 부두에서 부모와 작별했고 이후 다시 만나지 못했다. 그의 부모는 1943년 아우슈비츠에서 학살당했다. 아우어바흐는 어린 시절 미술가가 되고 싶다는 꿈을 품었고 그 길이 매우 힘든 삶의 진로임을 충고해 주는 사람이 없었다. "부모는 자녀가 생계를 꾸릴 수 있는지에 대해 걱정하죠." 그러나 그에게는 반대하는 사람이 아무도 없었다.

런던에서 아우어바흐는 한때 몇 편의 연극에 단역으로 출연하는 한편, 햄프스테드가든서버브 인스티튜트Hampstead Garden Suburb Institute에서 회화 수업을 수강하기 시작했다. 1948년 그는 피터 유스티노프Peter Ustinov의 연극 〈회한의 집House of Regret〉에서 단역을 맡았다. 그보다 중요한 역할을 맡은 젊은 미망인이 있었는데, 그녀의 남편은 서펜타인에서 사고로 익사했고 세 명의 어린 자녀가 있었다. 그녀의 이름은 에스텔라 올리브 웨스트Estella Olive West로, 줄여서 '스텔라Stella'라고 불렸는데 서른한 살이었다. 그녀는 아우어바흐를 보자마자 반했다. "아우어바흐는 아름다운 청년이었습니다. 나이보다 훨씬 성숙해 보였죠." 그녀는 "아우어바흐는 화가가 되지 않았다면 아마 배우가 되었을 것"[115]이라고 생각했다. 아우어바흐는 그녀가 얼스코트 로드 81번지에서 운영하는 하숙집으로 옮겼고 두 사람은 곧 연인이 되었다. 이때에도 역시나 두 사람을 막는 사람은 없었다. 이 두 사람의 연애는 폭격을 받은 지역에서 즉흥적으로 새로운 삶을 일구는 당시의 시대정신과 부합했다. 아우어바흐는 이렇게 기억한다. "전쟁이 끝난 뒤 모두 어찌되었든 죽음에서 탈출했기 때문에 묘한 해방감이 있었습니다. 어떤 면에서 반쯤 폐허가 되어 버린 런던은 도발적이었습니다. 폐허가 된 도시에서 사람들은 살아 있다는 느낌을 갈구했습니다."

그 사이 아우어바흐는 세인트마틴 예술학교St Martin's School of Art에서 공부한 뒤 왕립예술학교 석사 과정에 진학했다. 아우어바흐는 세인트마틴 예술학교에서 다섯 살 많은 코소프를 처음 만났고 그와 친하게 지냈다. 그는 곧 코소

프에게 함께 봄버그의 저녁 수업에 가자고 설득했다. 두 사람 모두 세인트마틴 예술학교가 편하지 않았는데, 이 학교의 지배적인 작풍이 무미건조하게 느껴졌기 때문이다. 아우어바흐의 회상에 따르면 "코소프와 나는 다른 학생들보다 다소 거칠고 반항적이었다고 할 수 있습니다. 우리는 조금 덜 세련되고, 조금 덜 한가로우며, 제약이 덜하고 선이나 삽화의 성향이 지나치게 강하지 않은 것을 원했습니다."[116] 코소프가 그해 말 세인트마틴학교 시험에 실패하자 아우어바흐는 오히려 더욱 크게 감동했다. 아우어바흐는 폭넓은 교육을 받지 않았지만 미술가가 어떤 사람들인지는 알고 있었다. 그에게 미술가란 반항적이고 시험에 낙방하는 사람들이었다. 그는 이 나이 많은 학생에게 '대단한 재능'이 있음을 알아보았다.

1926년에 태어난 코소프는 아우어바흐에 비해 훨씬 안정적인 환경에서 성장했다. 아우어바흐에게는 지속적인 관계가 거의 없었다. 기본적으로 그는 역사적인 이유로 인해 관계가 단절됐다. 반면 코소프는 런던 동쪽의 유대인 사회 속에서 성장했다. 우크라이나 출신 이민자였던 그의 아버지는 빵 가게를 운영했다. 이 모든 환경이 어린 코소프가 회화에 접근하는 방식에 영향을 미쳤다. 아우어바흐가 홀로 있는 인물을 그린 화가가 됐다면, 코소프는 종종 무리를 묘사했다. 코소프는 인도 위의 군중을 그릴 때 무의식적으로 그가 아는 사람들의 얼굴을 그려 넣는다는 사실을 발견했다.

코소프의 환경은 예술과는 거리가 멀었다. 그는 "내가 성장했던 세계는 상당히 중세적이었다"고 회상한다. 제빵사였던 그의 아버지는 성실히 일해서 가족의 생계를 책임졌으며 "예술가를 건달이라고 생각했다."[117] 그러나 코소프는 본능적으로 미술에 마음이 끌렸다. 아홉 살, 열 살 무렵이던 어느 날 그는 아주 우연히 내셔널갤러리 안에 들어가게 되었다. "처음에는 그림들이 무시무시하게 느껴졌습니다. 처음에 둘러본 방에는 종교화가 걸려 있었는데 주제가 낯설었습니다." 그 뒤 렘브란트의 「개울에서 목욕하는 여인A Woman Bathing in a Stream」(1654)을 발견했다. 이 작품은 "미술관에서 유일하게 활력 넘치는 작품이었고 오랫동안 의미 있는 유일한 작품"[118]이었다. 소년 코소프에게 렘브란트

의 그림은 "내가 이전에 경험해 보지 못했던 삶에 대해 생각해 볼 수 있는 길"을 열어 주었다. 그는 이 그림을 연구하면서 그리는 법을 독학하기로 결심했다.

이후 1943년 코소프는 또 다른 직관적인 우연을 경험했다.[119] 그는 우연히 스피탈필즈 커머셜 스트리트에 위치한 성인교육센터 토인비홀Toynbee Hall의 모델 수업을 발견했다. 한 모델이 자세를 취하고 있고 학생들이 이젤 앞에 앉아 모델을 그리고 있었다. 본능적으로 바로 이 수업을 들어야겠다는 확신이 든 코소프는 수업에 등록했다. 그에게 그림 학습은 평생 해야 하는 일이자 실현이 거의 불가능한 이상이었는데, 그가 세운 기준이 너무 높았던 까닭이다. 몇 년 뒤 친구 아우어바흐의 전시 도록을 위해 쓴 글에서 코소프는 그에게 드로잉의 의미가 무엇인지 설명했다.

> 드로잉은 헌신과 몰두의 이미지를 만든다. 이것은 미리 예상할 수 있는 개념을 재차 거부하면서 모델이나 주제 앞에서 벌이는 끝없는 활동 끝에야 발생한다. 그리고 버리든 문질러 버리든 드로잉은 늘 다시 시작되어 새로운 이미지를 만들고, 있는 이미지를 파기하며, 죽은 이미지를 폐기한다.[120]

코소프의 언급은 미술이 취미나 삶의 장식적인 부속물이 아니라 진실, 윤리의 문제와 관계가 깊은 도덕적인 의무라는 봄버그의 의견과도 어느 정도 공명한다. 아우어바흐 역시 답례로 코소프의 작품에 대해 논하면서 다음과 같이 주장했다.

> 나는 개성이 소위 '재능'보다 훨씬 더 중요하다고 생각한다. 감수성을 터득하기란 대단히 어렵다. 그것을 학습하는 사람은 극히 드물다. 우리가 모두 학생이던 시절에 제작된 코소프의 초기 작품은 이미 시적 감흥과 진정한 감수성으로 가득했다. 그의 아버지가 빵 가게에서 하루에 열여덟 시간씩 일을 했던 까닭에 그는 어떻게 작업해야 하는지를 배웠다.

작업실에서 레온 코소프를 그린 초상화를 들고 있는 프랑크 아우어바흐, 1955년경

코소프는 군 복무로 인해 세인트마틴학교의 학업을 중단해야 했다. 때문에 그는 나이 어린 아우어바흐와 동료가 될 수 있었다. 코소프는 3년 동안 제2대대 유대인 보병 연대에 소속된 왕립 퓨실리어Royal Fusilier에서 복무했다. 친구 존 레소레에 따르면 그는 이상적인 군인은 아니었다. "그가 보초 근무를 설 때 소총을 거꾸로 차고 있는 것을 적발당했습니다." 그러나 코소프는 다른 방면에서 총명함을 보였다. "그가 복무한 군대는 현대 히브리어를 말하는 샌드허스트 왕립 육군사관학교Sandhurst Royal Military Academy 출신의 팔레스타인 유대인들로 이루어졌고, 코소프는 그들의 말을 바로 알아들었습니다."

코소프가 열망하는 화가가 되기 위해서는 지성과 끝없는 실천이 요구되었다. 레소레에 따르면 "그는 이따금씩 걸작을 찾아보면서 늘 작업에만 관심을 쏟았다. 그는 사교적인 일은 어떤 것도 원하지 않았다." 그는 내셔널갤러리에서 손에 들고 있는 신문지 위에 옛 거장의 작품을 연필로 그리는 버릇을 가지고 있었다.[121] 그러나 "아우어바흐로부터 크게 자극을 받아" 그의 모사는 점차 격렬해졌고 주변을 너무 지저분하게 만들자 안내원이 그가 그림 그리는 것을 제지했다. 코소프와 아우어바흐는 모두 드로잉에 목탄을 사용했다. 비평가 버거는 코소프의 작품을 "빽빽하게 그려 거의 검은색"[122]이라고 묘사했다.

버거는 코소프가 그린 인물이 "벽감 안에 위치한 중세의 인물 형상"처럼 나무 패널 안에 빠듯하게 끼워 맞춰진 "웅크린 음울한 인물들"이라고 생각했다. 그렇지만 코소프의 그림은 렘브란트의 작품과도 공통점을 갖고 있었다. 그의 작품 속 인물들은 어쩐지 물감으로 변한 듯 보였다. 물감으로 이루어진 거대한 소용돌이, 숟가락으로 떠낸 것 같은 덩어리, 밧줄, 방울은 버거의 표현을 빌자면 "깜짝 놀랄 만큼 두터웠다."

1950년대에 들어와서 스무 살 연상의 여성 소니아 후시드Sonia Husid가 코소프의 작품에 등장하기 시작했다.[123] 후시드는 그녀가 적어 놓은 이름 N. M. 시도N. M. Seedo라는 이름으로 더 잘 알려졌다. 이 두 사람의 관계는 연인 사이는 아니었지만 친밀했다. 두 사람은 서로를 주의 깊게 관찰했다. 시도는 위험과 모험이 가득한 삶을 살았다. 이십 대 중반 영국으로 오기 전 그녀는

(불법적인) 루마니아 공산당과 사회주의적 시온주의 청년그룹 하쇼머 하자이르Hashomer Hatzair의 회원이었고, 중부 및 동부 유럽 출신 유대인이 사용하는 이디시어Yiddish 학자였다. 그녀는 코소프에게 표도르 도스토옙스키Fyodor Mikhailovich Dostoevskii의 소설 속 인물을 연상시켰다. 그녀의 회상처럼 "내가 이제껏 읽거나 들어본 중 가장 흥미진진한 이야기"[124]라는 코소프의 관심은 역으로 그녀 안에 잠재된 이야기를 만드는 능력에 자극제가 되었다. "어쩐지 나는 그의 존재 속에서 사물을 연결 짓는 능력을 얻은 것 같았습니다. 그는 늘 아주 생기를 띠며 이야기를 들어 주었죠." 그사이 코소프는 "불현듯 이디시어 문학에 대한 깊은 애정과 관심을 발전시켰다. 전에는 이디시어 문학에 대해 아는 바가 전혀 없었다."

마침내 코소프가 매료된 이유가 밝혀졌다. 적절한 주제를 감지했던 것이다. 어느 날 그는 시도에게 그가 그리고 싶은 그림을 위한 모델이 되어 달라고 부탁했다. 제안을 받아들인 시도는 모델이 되어 작업 중인 코소프를 지켜보는 일이 불안하지만 영감을 준다는 사실을 알아차렸다.

> 코소프가 작업 과정에서 벌이는 분투는 신경을 곤두서게 만들었다. 그는 만족스러운 붓질과 사랑에 빠지고, 미지의 목표를 향해 가는 길에 캔버스와 물감, 붓이 만드는 모든 장애물과 왜곡, 오도를 증오하면서 천당과 지옥을 오가는 듯 보였다. 그 정신적 고뇌를 가만히 지켜보고, 목격하는 일의 물리적 불편함, 정신적 중압감은 나를 고통스럽게 만들었다. 그렇지만 나는 그가 부러웠다.[125]

시도는 모델을 서는 도중에 종종 잠들었는데 이전 삶의 이미지가 펼쳐졌다. 코소프는 그녀가 경험한 것을 잠이라고 부르지 않았다. 그녀가 그 상태보다 더 깨어 있다고 느껴지는 상태를 본 적이 없었기 때문이다. 그림 속에서 시도는 기억의 영향으로 마치 지진의 충격을 받은 듯 떨고 있는 것처럼 보인다.

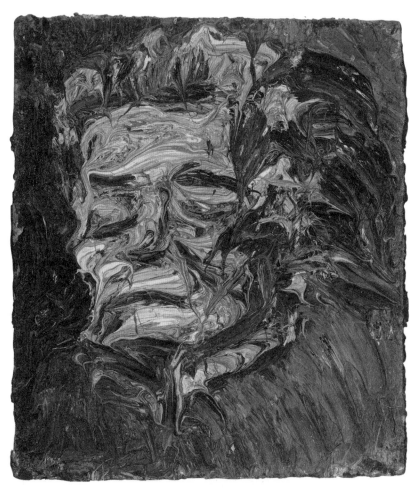

레온 코소프, 「시도의 두상Head of Seedo」 1959

1952년 스물한 살의 아우어바흐는 왕립예술학교에 다니기 시작했으며 중요한 목표를 추구하는 전통적인 몹시 가난한 미술가의 삶을 살고 있었다. 가난한 학생이던 아우어바흐와 코소프는 "그저 끈기와 무명, 미지의 걸작le chef d'oeuvre inconnu●의 제작을 기본 조건처럼 받아들였다. … 젊을 때에는 빈곤을 쉽게 참을 수 있지만 오랜 인내심을 요한다."[126] 아우어바흐는 때때로 코소프 가족의 빵 가게에서 일을 도왔고, 영국 축제, 액자 가게에서 일하거나 윔블던 공유지에서 아이스크림을 파는 등 갖은 일을 했다.

그해 아우어바흐는 바라던 미술가가 되었다.[127] 돌파구가 된 두 점의 그림 중 하나는 스텔라의 집 근처를 그린 작품 「여름의 건축 부지Summer Building Site」(1952)고, 다른 하나는 스텔라의 초상화 「E.O.W. 누드E.O.W. Nude」(1952)였다. 초상화에서 스텔라의 이름은 조심스럽게 개인적 암호인 이름의 첫 글자로만 표기되었다. 아우어바흐가 스텔라의 누드화를 그리는 동안 이룬 큰 변화에서 두 가지 요소가 핵심적이었다. 친밀함과 위기감이 그것이다. 두 사람이 화가와 전문 모델이라기보다 연인이었다는 사실은 작품에 모종의 요소를 가져다주었다. 아우어바흐는 다음과 같이 설명했다. "분명 전체적인 상황은 긴장감이 한층 더 팽팽했고 걱정스러웠습니다."[128] 왜냐하면 스텔라가 지겨워 할 것 같고, 싸움 등이 일어날 것만 같은 느낌이 늘 있었기 때문이다.

또한 아우어바흐는 그녀를 잘 알고 있었기 때문에 다른 전문 모델을 그릴 때보다 "그녀가 구체적으로 어떤 사람인지에 대한 한층 뛰어난 감각"[129]을 갖고 있었다. 그러나 이것이 역설적으로 유사성을 성취하기 더 어렵게 만들었다. 그것은 유사성이 "사라지는" 것에 대한 "더욱 예리한 감각"과 함께 "아슬아슬한 줄타기를 하는 것 같았다." 아우어바흐는 동일 인물을 반복해서 그리는 것이 다양성을 감소시키는 것이 아니라 오히려 더욱 풍부하게 만든다는 사실을 깨달았다.

● 오노레 드 발자크Honore de Balzac의 작품명

만약 매일 다른 사람을 소개받는다면 며칠 뒤에는 그 경험이 아주 비슷해
질 것이다. 그러나 같은 사람을 매일 보면 관계가 발전, 변화되며 여러 가
지 특별한 일이 생겨나고 가능한 모든 방식으로 행동하게 된다. 이것은 무
한히 깊고 풍부한 경험이다. 나는 그림의 주제 역시 다르지 않다고 생각한
다. 놀라움이나 아름다운 외관 등에 대한 진정한 감각은 익숙함으로부터
생겨난다고 생각한다. 친숙한 사람을 잠시 동안 낯선 대상으로 바라보는
일은 대단히 감동적이다.

그림 자체뿐 아니라 그림이 제작된 방식 역시 은밀했다.[130] 'E.O.W.'는 벽난로
옆 안락의자에 앉아 있거나 화분으로 둘러싸인 채 침대 위에 누워 있는 자세
를 취했다. 아우어바흐는 바닥에 무릎을 꿇고 앉아 "물감이 아주아주 많이 묻
은 의자"에 그림을 기대어 놓고 그렸다. 아우어바흐는 칙칙한 흙빛 물감만 살
수 있었다. 그 결과 황토색과 갈색이 지배적이었는데, 아우어바흐는 값비싼
물감을 긁어 내는 것을 주저했다. 결과적으로 날이 갈수록 표면은 더욱더 두
터워졌다.
　　E.O.W.를 그리는 데 성공한 첫 누드화는 소극적으로 시작되었다. 아우어
바흐는 한 번에 조금씩 그렸고, 다음번에 조금 더 추가하면서 작업을 진행했
다. 어느 날 "비이성적으로, 본능적으로" 그림 전체를 다시 그리려는 용기가 생
겼고 그 뒤 그녀의 초상화를 완성했다. 오랫동안 모델을 그리다가 자신이 알고
있는 것을 넘어서서 직관의 영역으로 들어서는 마지막 위기의 순간이 이어지
는 이 패턴은 이후 아우어바흐가 줄곧 유지했던 작업 방식이었다. 두 사람 사
이의 긴장감은 걱정스러운 분위기를 만들었다. 그녀는 때로 울었다. "아우어
바흐는 내 얼굴을 향해 고래고래 소리 지르며 눈물을 글썽이는 나를 그렸습니
다. 그가 너무 잔인해 보였고 나와 멀리 떨어진 듯 느껴졌기 때문에 눈물이 났
습니다. '맞아, 내가 뭔데? 나는 아무것도 아니야'라는 생각이 들었습니다."[131]
　　아우어바흐는 폭력적이었고 자신만의 세계에서 길을 잃은 듯 보였다. 그

프랑크 아우어바흐, 「E.O.W. 누드」 1952

녀가 작업 시간에 늦게 도착했을 때 그는 서성거리면서 손톱을 물어뜯으며 긴장하고 있었지만 그녀의 기억에 따르면 "매우 단호해" 보였다. 그러나 이 두 사람 사이에는 오랜 세월을 함께 보낸 사람들 사이에 생겨나는 텔레파시 같은 교감이 있었다. 하루는 그녀가 어려웠던 어린 시절에 대한 생각에 잠기자 "갑자기 아우어바흐가 '그런 **생각 하지마! 그 빌어먹을 생각은 하지 마!'**라고 말했다."

화가와 모델은 감정적 차원뿐 아니라 물리적으로도 가깝다. 그리고 그 관계가 작품에 담기게 된다. 실베스터는 1956년 보자르 갤러리Beaux Arts Gallery에서 개최된 아우어바흐의 첫 전시를 평하면서 "이상하게도 어둠 속에서 근처에 있는 머리의 윤곽을, 그 존재에 안심하면서도 생경함에 방해를 받으면서, 손끝으로 훑어 내리는 것과 유사하다"고 언급했다. 이 언급은 작가와의 대화에서 비롯된 것일 수도 있지만 돌이켜 보면 아우어바흐가 촉각보다 훨씬 더 미묘한 감각을 일깨우는 시도를 하고 있음을 넌지시 알려 주었다. "침대에서 누군가와 함께 있을 때 어떤 점에서는 무게의 측면에서 그 사람의 실재성을 감지하게 됩니다. 나는 사실 이 점이 어떤 조형 언어를 구사하든 좋은 그림과 그보다 못한 그림의 차이점이라고 생각합니다."

*

코소프와 아우어바흐는 상당히 다른 미술가로 성장했다. 늘 함께했던 약 15년의 세월 속에서도 이들의 비교는 어느 정도 지엽적인 수준에 머물렀다. 예를 들어 두터운 물감층은 이들이 하고 있던 작업의 부산물에 불과했다. 그렇지만 몇 가지 기본 사항에 대해서 두 사람은 의견이 일치했다. 공통점 한 가지는 좋은 그림을 만든다는 것은 반 고흐가 썼듯 다이아몬드를 찾는 것만큼이나 대단히 어렵다는 태도였다. 이런 이유로 코소프가 설명했듯이 "모델 앞에서 벌이는 끝없는 활동"은 "늘 다시 시작되어 새로운 이미지를 만들고, 있는 이미지를 파기하며, 죽은 이미지를 폐기한다."

아우어바흐의 설명처럼 문제의 핵심은 "오직 참된 것만" 새로워 보이고 그

렇지 않은 경우에는 그저 그림처럼 보인다는 점이었다. 그러나 진실은 복잡하다. 모든 진실이 활력으로 충만한 것은 아니기 때문이다. "유기적이고 생기 넘치며 떨리는 느낌을 주는 캔버스 상의 특정한 구성이 존재한다. 그 밖의 다른 구성은 활력이 없어 보인다." 아우어바흐뿐 아니라 코소프의 경우에도 역시 최종 작품은 위기의 결과로서만 존재할 수 있다. 그런 그림을 그리기 위해서 작가는 친숙한 것, 이미 알려진 것을 뛰어넘어서 그가 무엇을 하고 있는지 모르는 영역으로 들어가야 한다. 아우어바흐는 다음과 같이 결론 내린다. "훌륭한 그림은 언제나 조금은 기적처럼 보인다."

물론 모든 사람의 진실이 같을 수는 없다. 코소프와 아우어바흐의 동시대인들은 친숙한 얼굴이나 장소를 기록하려는 치열한 투쟁이 아닌 미국의 잡지, 광고, 로큰롤, 자동차에서 자신의 진실을 찾았다.

9

무엇이 현대 가정을
색다르게 만들었는가

제2차 세계 대전이 발발하기 직전에 태어난 나는
당연히 상황이 나아질 거라고 생각했다.

-앨런 존스Allen Jones

전쟁이 끝난 직후 만연했던 가난은 캠버웰 미술 학교의 창 밖 풍경을 통해 엿볼 수 있다. 에이리스가 기억하듯이 "가난했죠, 아주 가난했습니다. 사람들이 양말과 신을 신지 않는 건 늘 있는 일이었습니다. 잼 병에 물을 담아 마셨죠." 그러나 아마도 어떤 사람들에게는, 특히 대서양 건너편의 미국에서는 서구 사회의 번영이 현실이었다. 일부 젊은이와 창조적인 사람들에게 미국은 현실 속의 지상 낙원이었다. 그곳은 풍요의 땅이자 미래의 땅이었다.

1940년대 후반 해밀턴과 그의 친구 파올로치, 나이절 헨더슨Nigel Henderson, 윌리엄 턴불William Turnbull 등 슬레이드 미술 학교 출신의 젊은 미술학도들은 그로스브너 스퀘어 1번지의 미국 대사관 도서관에 자주 가곤 했다. "최고의 잡지를 모두 무료로 볼 수 있었습니다. 잡지들이 탁자 위에 펼쳐져 있었죠." 그들에게 이곳은 매력적인 장소였다.[132] 『에스콰이어Esquire』, 『라이프Life』, 『굿 하우

스키핑Good Housekeeping』, 『타임』, 『사이언티픽 아메리칸Scientific American』이 선사하는 즐거움과 비교할 때 영국의 간행물은 '화려함'이 부족했다. 해밀턴에 따르면 "영국에는 사실 사건이 거의 없었다. 조금이라도 흥미로운 것은 모두 미국의 잡지나 할리우드 영화 속에 있는 것 같았다."

이런 견해를 갖고 있는 사람은 해밀턴만이 아니었다. 1945년 이후 몇 년간 거의 모든 영국 사람이 잡지의 화려한 지면 또는 영화 스크린을 통해 멀리 떨어진 미국을 접했다. 1950년 영국은 할리우드 영화의 전 세계 관람객 중 10퍼센트를 차지했다.[133] 호크니는 리걸Regal이나 오데온Odeon 극장이 어떻게 "우중충한 브래드퍼드의 거리를 터덜터덜 걸어 영화관까지 가는 길에서 접하는 세계와는 전혀 다른, 멋진 세계를 보여 주었는지" 기억한다. "영화관 가기"는 전쟁 전에도 이미 대단히 대중적인 오락이었지만 이제 영화는 총 천연색이었으며 그 색채는 현실 세계보다 더 밝고 강렬했다. 시네마스코프CinemaScope●를 비롯한 새로운 기술 덕분에 때로는 화면이 실물보다 더 컸다. 그것은 전혀 다른 세계, 곧 풍요한 세계에 대한 조망을 제공해 주었다.

미술가이자 영화감독인 데릭 저먼Derek Jarman이 회상하듯이 "대서양 너머에는 이상향의 세계가 있었습니다." "그들은 냉장고와 자동차, TV, 슈퍼마켓을 갖고 있었습니다. 모두 우리 것보다 크고 나은 것이었습니다. 그 모든 백일몽이 영화에 담겨 있었습니다. … 우리가 얼마나 미국을 동경했는지! 그리고 미국으로 가기를 열망했습니다."[134] 이와는 반대로 영국은 구식으로, 이를테면 '테크니컬러Technicolor'가 아닌 흑백 영화처럼 느껴졌다. 이것은 1930년대에 태어난, 훗날 팝아트 미술가가 되는 젊은 학생 세대뿐 아니라 동시대의 영국 최초의 팝스타도 느끼는 바였다. 그중 한 명이 렉 스미스Reg Smith로, 그는 영국 1세대 로큰롤 스타 마티 와일드Marty Wilde만큼 유명했다.[135] 스미스는 그의 유년 시절을 색채를 통해 회상했다. "세 가지 색, 즉 회색, 갈색, 검은색 속에서 성장했습니다. 모두 나로 하여금 전쟁을 연상시키는 색이었습니다. 거의 온통 잿빛

● 초대형 화면으로 영화를 상영하는 방법

이었습니다. 1950년대에 이르러서야 옷과 자동차 등에서 다양한 색깔이 나타
나기 시작했죠."

<center>*</center>

1953년 어느 날 밤 런던의 도버 스트리트의 한 건물에서 와일드에게 영감을 준
음악[136]인 미국의 초창기 로큰롤이 처음으로 울려 퍼졌다. 그러나 그 음악을 듣
는 청중은 테디 보이Teddy Boys●도, 가수나 무용수도 아니었다. ICA에 모인 소
수의 지식인들과 예술 애호가들이었다. 당시 이 무례한 새 언어는 그 자리에
있던 해밀턴에 따르면 "일종의 사회학적 현상"으로 받아들여졌다(그의 기억에
따르면 청중들은 음반 감상 역시 상당히 즐겼다).
 이 모임은 ICA와 관련 있는 소수의 급진적인 젊은 미술가들과 작가들로
이루어진 (본래 '영 그룹Young Group'으로 불리던) '인디펜던트 그룹Independent Group'
의 회합이었다. [137] 이들은 강의와 토론회 개최를 허락받았는데, 이것은 어느 정
도 이들이 소란을 피우지 않게 하고 할 일을 주기 위한 방편이었다. 해밀턴은
불쾌감을 유발하는 걸출한 비평가 앨러웨이와 러시아계 이탈리아인으로, 무
정부주의자 미술가이자 운동가인 토니 델 렌치오Toni del Renzio와 함께 이 모임
의 주축이 되었다. 렌치오는 한때 초현실주의 런던 지부를 인수하려 했으나
실패했다.
 1952년 4월 첫 만남에서 그룹의 중심인물인 파올로치는 미국 잡지의 광고
이미지를 실물환등기◆ 안에 넣었다. 이 환등기는 십여 명 가량의 열광하는 관
중 앞에 이미지를 투사했다. 파올로치는 이 광고 이미지를 인류학자가 뉴기니
의 생활을 담은 슬라이드를 보여 주듯이 제시했다. 해밀턴에 따르면 그 효과는
"놀라웠다." 파올로치의 콜라주 연작으로부터 그 슬라이드 쇼가 어땠을지 상상

● 1950년대 초반 런던의 젊은이들 사이에서 유행한 복장 스타일인 딱 붙는 바지와 뾰족한 신발을
 착용한 청년들을 이름
◆ 불투명한 물체를 스크린 위에 투영하는 광학 기계

해 볼 수 있다. 콜라주는 막스 에른스트Max Ernst, 쿠르트 슈비터스Kurt Schwitters 같은 앞선 세대의 초현실주의자들과 다다이스트Dadaist들이 매우 선호했던 기법이었다. 그러나 파올로치 작품에서 콜라주는 그의 선배들처럼 꿈같은 비현실의 감각을 만들거나 전통적인 예술의 관습에 대한 혁명적인 공격을 촉발하지 않았다.

1940년대 후반, 1950년대 초의 파올로치의 콜라주는 미래에 대한 상상의 만화경 같은 환영을 제공했다. 그의 콜라주 안에서 수영복 차림의 모델은 만화 캐릭터와 함께 뒤섞이며 자동차와 가정용 기기, 청량음료, 포장 식품이 그 주변을 감싼다. 이런 작품이 전혀 초현실적이지 않다고 주장할 수 있지만, H. G. 웰스H. G. Wells가 '닥칠 일'이라고 명명했던 바를 매우 정확하게 예견했다. 실질적으로 파올로치의 콜라주는 일종의 사실주의였다. 그것은 전후 유럽에서 점차 부상하고 있던 새로운 세계를 보여 주었다. 인디펜던트 그룹 모임에서 나와 도버 스트리트를 따라 걸으면 정기적으로 모임에 참석했던 건축비평가 레이너 배넘Reyner Banham의 언급처럼 "하이파이, 시네마스코프, 피커딜리 서커스의 조명, 커튼월curtain wall●의 사무 지구"[138]와 같은 현상과 이내 맞닥뜨렸다. 여기에 현대적 존재의 진실이 있었다. 배넘은 몇 년 뒤인 1959년에 1950년대 후반을 "제트기 시대, 세제의 10년, 제2차 산업 혁명"[139]으로 특징지었다. 그러나 세제나 조리 도구, 만화 캐릭터 같은 것들이 결코 등장하지 않는 고급 현대 미술의 세계에서 이러한 시각은 혁명적이었다.

1950년대 초 ICA는 주류 모더니스트의 중심지였다.[140] 피터 왓슨, 초현실주의 열정의 영원한 수호자인 E. L. T. 메센스, 피카소의 친구이자 그의 열렬한 숭배자인 롤런드 펜로즈Roland Penrose, 허버트 리드 등이 ICA를 설립했다. 리드는 1930년대 가장 저명한 미술 비평가였고, 널리 깊은 영향을 미친 책 『오늘날의 미술』 저자였다(베이컨의 초기작 「십자가 책형」이 이 책에 실렸다). 그러나 인디펜던트 그룹에게는 모두 한물간 과거의 것으로 느껴졌다.

● 하중을 지지하지 않는 외벽으로, 주로 고층 건물 건축에서 사용된다.

에두아르도 파올로치, 「닥터 페퍼Dr Pepper」 1948

1957년 마침내 앨러웨이가 펜로즈의 임명을 받아 ICA의 부회장이 되었다. 그는 천성이 반체제적이었는데, (1953년 나이트knight• 작위를 받은) 리드가 그의 표적 중 하나였다. 리드는 피카소, 콩스탕탱 브랑쿠시Constantin Brancuși, 몬드리안, 니컬슨, 무어 등 고전적인 모더니즘을 지지, 대변했다. 그는 형식적 가치관과 무어나 브랑쿠시의 감축적 형태가 예술과 삶의 이상을 대표한다는 개념을 옹호했다. 앨러웨이는 리드의 주장을 다소 풍자적인 간결한 문장으로 요약했다. "기하학은 더 높은 세계로 이르는 수단이다."[141] 젊은 비평가 세대 역시 적절한 때에 펜로즈와 노선을 달리했다. 에이리스의 기억에 따르면 "결국 앨러웨이와 펜로즈 사이는 벌어졌고, 앨러웨이는 피카소의 가치를 평가 절하했습니다. 이에 펜로즈가 격노했죠. 앨러웨이는 매우 명석했고 머리 회전이 빨랐지만 사납고 심술궂다고 할 수 있었습니다."

인디펜던트 그룹 회원들은 미국의 비평가 클레멘트 그린버그Clement Greenberg가 1939년에 쓴 유명한 비평문 '아방가르드와 키치Avant-Garde and Kitsch' 에서 분명하게 밝힌 또 다른 새로운 유형의 통설에도 반감을 가졌다.[142] 고급 예술은 이해하기 어렵고 대단히 혁신적이라는 것이 그린버그의 논지였는데, 이는 그린버그가 1940년대와 1950년대에 옹호한 잭슨 폴록Jackson Pollock과 그의 동시대 작가들의 새로운 미술을 대상으로 한 것이 분명했다. 대서양 건너편에서 넘어온 추상표현주의는 도발적인 새로운 것으로, 인디펜던트 그룹에게 인기를 끌었을 것이다.

반면 그린버그가 펼친 다른 논의는 그다지 환영받지 못했던 것 같다.[143] 그린버그에 따르면 일반 대중이 좋아하는 소설과 드라마 등 다른 모든 예술 형식은 그저 감상적이고 저속한 것에 불과했다. 그린버그는 이 범주에 "대중적인 상업 미술, 문학, 컬러 사진과 함께 잡지 표지, 삽화, 광고, 통속 소설, 만화, 대중음악, 탭댄스, 할리우드 영화 등"을 포함시켰다. 간결하게 정리한 이 목록에는 인디펜던트 그룹이 매우 흥미롭고 영감을 주는 것으로 여기는 상당수가 포함되었다.

• 영국에서 공훈이 있는 평민에게 주는 작위

앨러웨이는 1958년 잡지 『아키텍처럴 디자인Architectural Design』을 위해 쓴 '예술과 매스미디어The Arts and the Mass Media'에서 반대 견해를 피력했다.[144] 그는 대중 예술은 그 자체로 매력적인데, "산업사회의 가장 주목할 만한, 특징적인 업적 중 하나"라고 주장했다. 대중 예술은 보다 전통적인 중산층의 다른 측면들보다 '지금 현재' 벌어지고 있는 일을 보여 주는 훨씬 탁월한 지표였다. 많은 인디펜던트 그룹의 동료들처럼 공상 과학 소설의 광팬이던 그는 잡지 『애스타운딩 사이언스 픽션Astounding Science Fiction』의 편집자 존 W. 캠벨John W. Campbell의 문장을 인용하여 자신의 주장을 뒷받침했다. "사람은 특정한 행동 양식을 습득한다. 그러나 5년이 지나면 그것은 더 이상 영향을 미치지 않는다." 다시 말해 혁신은 훨씬 더 빨라졌고, 그 결과 구식이 될 가능성 역시 점차 더 빨라지게 되었다.

*

ICA에서 개최된 토론과 행사의 청중 중에는 미술학도 피터 블레이크도 있었다. 블레이크는 로큰롤 같은 주제에 학구적인 흥미 이상의 관심을 가졌다. 그가 앨러웨이나 해밀턴, 파올로치 등 다른 사람들과 달리 진정한 팬이었기 때문이다. 그는 이 사실을 인정한다. "내가 그림을 그리는 이유 중 하나는 기념입니다." 블레이크는 과거나 지금이나 대중음악에 대한 순수한 애정을 가지고 있다. 특히 에벌리 브러더스Everly Brothers와 척 베리Chuck Berry 그리고 나중에는 비치 보이스Beach Boys를 좋아했다.

어쨌든 1950년대 초 미술 학교에서 이러한 대중음악에 대한 열광은 찾아보기 힘들었다. 블레이크는 미술 학교에서 험프리 리틀턴이 연주하고 캠버웰 미술 학교의 학생들과 교사 민턴이 그에 맞춰 열정적으로 춤췄던 트래드 재즈Trad Jazz•의 경우에는 더 드물었다고 기억한다. 블레이크는 왕립예술학교 재학 시절을 다음과 같이 회상한다. "항상 트래드 밴드의 음악에 맞추어 춤을 추었습니다. 조지 멜리와 크리스 바버Chris Barber의 음악이었죠." 이때 블레이크

● 1940년대 후반 뉴올리언스 재즈를 재현한 영국의 재즈

피터 블레이크, 「소녀를 얻다Got a Girl」 1960-1961

는 비밥Bebop을 더 좋아했고 이후에는 보다 도시적이고 심원한 취향 쪽으로 기울었다. 그러나 로큰롤이 등장하면서 그는 "리틀 리처드Little Richard, 제리 리 루이스Jerry Lee Lewis 같은 음악가들을 좋아한다"는 사실을 깨달았다. "나는 엘비스 프레슬리Elvis Presley를 좋아하지 않았지만 그를 그렸습니다. 아이콘과 유명 인사를 그린다면 그 대상은 프레슬리여야 했습니다. 보 디들리Bo Diddley를 더 좋아했지만 말입니다."

이와 같은 음악적 취향은 축제 장터, 레슬링 시합, 부스 권투,• 할리우드 영화 같은 일반 대중이 실제로 좋아했던 종류의 오락에 대한 보다 폭넓은 애정

• 여러 지역을 돌아다니는 장터의 가설 무대에서 유흥으로 행해졌던 권투 시합

의 한 부분이었다. 이는 앨러웨이와 인디펜던트 그룹의 거리를 두는 지적인 호기심과는 달랐다. 블레이크의 지적처럼 이러한 열광적인 관심은 미술가들 사이에서는 전혀 새로운 것이 아니었다. "이전에도 팬이 있었습니다. 예를 들면 시커트는 보드빌vaudeville●의 팬이었습니다. 아마도 나는 그 점을 알아차렸던 것 같습니다. 그렇지만 나는 그것을 훨씬 더 심화시켰습니다." 블레이크는 자연스럽게 그런 취미를 갖게 되었다. 그의 일상생활의 일부분이었기 때문이다. 그레이브젠드에서 열네 살 때 처음 미술 학교를 다닐 당시 그는 "대중 예술이라는 단어의 뜻도 몰랐지만 장터의 그림을 좋아했고 부스 권투도 좋아했다."

1932년에 태어난 블레이크는 템스강 하구의 다트퍼드에서 런던의 남동부로 이주했다. 전쟁이 끝나고 그는 아주 우연한 기회로 미술 학교에 다니게 되었다. 전쟁 포로수용소에서 풀려난 프로스트를 비롯한 많은 사람의 경우처럼 그것은 그저 주어진 기회였다.

> 전쟁 기간 동안 피난을 갔던 까닭에 나는 중등학교 시험에 떨어졌다. 실업
> 학교 입학 면접에서 사람들이 미술 학교에 가고 싶으면 모퉁이를 돌면 나
> 오는 학교가 있는데, 드로잉 시험만 보면 된다고 말해 주었다. 그것은 거
> 의 선물처럼 주어졌다.

어린 블레이크가 미술 학교에서 접한 교육은 대중적이지 않은, 낯선 고급 문화였다.

> 나를 가르친 교사들은 세잔에 크게 열광했다. 그래서 나는 세잔과 루트
> 비히 판 베토벤Ludwig van Beethoven에 대해 그리고 제임스 조이스James Joyce의
> 『율리시스Ulysses』 등에 대해 배웠다. 내가 전혀 모르고 있던 것들이었다.
> 그와 동시에 나는 다트퍼드에서 노동자 계급의 일을 하면서 열네 살짜리

● 노래·춤·촌극 등을 엮은 버라이어티쇼

소년의 삶을 살았다.

블레이크는 사회적으로 그리고 지리적으로 팝음악이 꽃피었던 지역 출신이었다. 서쪽으로 몇 마일 떨어진 곳에는 와일드의 출생지인 블랙히스가 있었다. 그리고 그보다 더 오랜 사랑을 받았던 록 스타가 다트퍼드 히스 근방 이웃이었는데, 블레이크는 열한 살 어린 믹 재거Mick Jagger가 "약 50야드(45.72미터) 떨어진 곳"에서 성장하고 있었다고 기억한다.

블레이크는 그레이브젠드 실업대학Gravesend Technical College과 그레이브젠드 미술대학Gravesend School of Art을 거쳐 1953년부터 1956년까지 왕립예술학교에서 공부했다. 그의 동기생 중에는 아우어바흐, 코소프 및 로빈 데니Robyn Denny, 스미스 같은 추상화가들도 있었다. 그렇지만 블레이크는 이들 중 어느 누구와도 구별되는 특이한 경로를 밟았다. 1956년 테이트 갤러리Tate Gallery에서 동시대 미국 미술 전시가 열렸을 때 거의 모든 사람이 추상표현주의에 주목했지만 블레이크는 아너레이 섀러Honoré Sharrer, 벤 샨Ben Shahn, 버나드 펄린Bernard Perlin의 작품에 크게 매료되었다. "그 작품들은 일종의 초현실주의였지만 달리풍의 상징은 없었습니다. 나는 그들이 만든 그런 마법을 부리고 싶었습니다."

*

돌아보면 블레이크의 작품은 대개 소위 '팝아트'로 알려진 더 넓은 범주에 속한다. 팝아트라는 용어는 거의 모든 미술 양식의 설명이 그러하듯 포괄적이고 모호하며, 종종 논의되는 미술이 만들어지고 난 다음에 적용된다. 상상과 다르게 '팝아트'라는 용어는 뉴욕이 아닌 런던에서 만들어졌다. 그 기원, 인류학자가 말하는 '탄생 설화'에 대해서는 여러 가지 설명이 분분하다. 그중 하나는 런던의 어느 만찬 자리에 동석했던 앨러웨이, 블레이크와 관련이 있다. 대화를 나누던 중 블레이크가 앨러웨이에게 그가 하고 있는 작업을 설명했다. 그의 설명이 끝나자 앨러웨이가 "아, **팝아트** 같은 것을 말하는 겁니까?"라고 말했다. (그 자리에

동석했던 데니는 이 대화를 전혀 기억하지 못하지만) 블레이크는 이와 같이 주장했다.

또 다른 설명은 이 용어가 1954년 작곡가 프랭크 코델Frank Cordell과 미술가이자 콜라주 작가인 존 맥헤일John McHale 간의 대화에서 생겨났다고 말한다.[145] 맥헤일은 인디펜던트 그룹 회의에서 앨러웨이와 공동 의장을 맡았다. 1961년 앨러웨이가 뉴욕으로 이주하면서 '팝아트'라는 용어는 클라스 올덴버그Claes Thure Oldenburg, 짐 다인 같은 뉴욕 미술가들을 당혹하게 만들었다. 돌아보면 올덴버그는 분명 팝아트 운동의 주요 인물이었다. 다인 역시 팝아트 전시에 종종 등장했지만 팝아트라는 꼬리표를 격렬하게 거부했다. 다인은 다음과 같이 기억한다. "앨러웨이는 계속해서 '팝아트'에 대해 이야기했습니다. 우리는 그 자리에 있었는데, 나중에 내가 올덴버그에게 물었습니다. "저 사람이 무엇에 대해 이야기하는 거야?" 올덴버그와 나는 모두 똑같이 그가 "팝" 하트(미국의 프리미티브primitive 화가인 조지 오버베리 '팝' 하트George Overbury 'Pop' Hart)를 말하는 것으로 알아들었습니다." 다인은 "대중문화, 대중적인 광고 미술 등을 감상하며 성장했고 거기에서 흥미를 느꼈다." 그러나 그는 "그것을 예술로 여기지" 않았다. 정확히 말해서 그것은 레슬링 선수, 문신한 여성, 로큰롤 음반이 블레이크에게 그러했듯 일상 현실의 한 부분일 뿐이었다.

*

1957년 해밀턴은 앨리슨Alison과 피터 스미스슨Peter Smithson에게 보낸 편지에서 팝아트에 대한 정의를 최초로 글로 남겼다.[146] 앨리슨과 피터는 부부 건축가로, 배넘이 '브루탈리즘Brutalism'이라는 용어를 이들의 작업에 처음으로 적용했다. 해밀턴이 작성한 목록에는 "일시적(단기 해법)", "소모성(쉽게 잊혀지는)"이 상위에 올라 있었다. 그 밖의 특징으로 "저비용, 대량 생산, 젊은(젊은이들을 겨냥한), 재치 있는, 도발적인, 교묘한, 매력적인", "큰 사업"을 포함시켰다. 아마도 "도발적인"이라는 항목을 빼고는 거의 모든 특징이 리드 같은 모더니즘 취향의 좌파와 교양 있는 권위자들에게 충격을 안겨 주었을 것이다. 비평가 러셀은 이 새로운 분위기를 지적, 예술적 측면뿐 아니라 사회적인 측면에서 저항으

로 보았다.[147] 그는 '팝'을 "러브Loeb 고전문학과 토스카나에서 보내는 휴가, 오거스터스 존의 드로잉 … 영원히 지속되는 매우 뛰어난 의상을 믿는" 사람들을 겨냥하는 조총 사격대로 묘사했다.

이제 ICA의 저녁 시간은 피에로 델라 프란체스카Piero della Francesca뿐 아니라 심지어 몬드리안과도 상당히 다른 문화 우상에 대한 이야기로 채워졌다.[148] 배넘이 애착을 갖고 있던 미국의 자동차 디자인에 대해 이야기하거나 렌치오가 패션에 대해 이야기했다. 앨러웨이는 모든 사람에게 마셜 매클루언Herbert Marshall McLuhan의 『기계 신부: 산업 시대 인간의 민속 설화The Mechanical Bride: Folklore of Industrial Man』(1951)를 추천했다. 매클루언의 책은 동시대 문화에 대한 연구서로, 각 장에서 광고, 잡지, 신문 기사를 분석했다. 또 다른 필독서는 존 폰 노이만John von Neumann의 『게임 이론과 경제 행동Theory of Games and Economic Behavior』(1944)이었다. 해밀턴은 이 책으로부터 가치 판단은 무관하다는 전복적인 결론을 도출했다. "우리는 더 이상 도덕적 입장을 취할 수 없다. 그것은 모두 동전 던지기, 룰렛 휠, 우연과 관계있기 때문이다."[149] 따라서 해야 할 일은 판단하지 않는 것이 아니라 그저 벌어지고 있는 일을 관찰하는 것이었다. 달리 말해 냉정해지는 것이었다.

ICA의 저녁 시간에 해밀턴은 세탁기, 식기세척기, 냉장고 같은 "백색 가전제품"에 대해 이야기했다. 백색 가전제품의 실용적인 디자인과 우아한 기능주의의 조합은 해밀턴의 관심을 끌었다. 해밀턴은 베이컨처럼 '늦된' 경력의 미술가였다. 1922년에 태어난 그는 크랙스턴, 프로이트와 동갑이었지만 그들보다 10년 이상 늦게 런던 미술계에 등장했다. 그의 화가로서의 성장을 지연시킨 한 요인은 전쟁이었다. 1940년 당시 왕립예술학교에 재학 중이던 해밀턴은 학교가 문을 닫았을 때, 징집되기에는 너무 어렸다. 그래서 공공 직업안정국Labour Exchange에 찾아갔다. 해밀턴은 "'무슨 일을 할 수 있습니까?'라는 질문을 받았다. 질문한 남성에게 미술학도라고 대답하자 그는 '연필을 사용할 줄 압니까?'라고 물었다." 해밀턴이 "네, 그게 바로 내가 배운 것입니다."라고 대답하자 기술 제도사technical draughtsman 일이 주어졌다.[150] 해밀턴은 기계부품을

가공할 때 부품을 고정시키는 보조 기구인 지그와 도구들을 전문적으로 설계하게 되었다.

따라서 해밀턴은 전통적인 미술계의 외부에서 오랜 훈련을 받았다. 예상외로 그는 디자인 도구에 매력을 느꼈다. "그것은 마치 세계를 창조하는 것과 같습니다. 기계 공학을 통해서 자연의 과정을 따르는 것이라고 볼 수 있죠. 그것은 꽃이나 나무의 창조를 지배하는 사람과 같습니다. 나는 그것이 매우 흥미로운 경험임을 발견했습니다."[151] 이 경험에 뒤이어 해밀턴은 병역으로 18개월간 영국군 공병대에서 "쳇밥을 먹었다." 그 후 마침내 슬레이드 미술 학교에 들어갔다. 기술 드로잉의 냉정한 객관성을 경험한 그는 이곳에서 콜드스트림의 '유스턴 로드'과 회화의 한층 더 꼼꼼한 객관성을 접했다. 길고 특이한 견습 생활 끝에 해밀턴은 일부는 콜드스트림의 학생이면서 일부는 기술자고 동시에 뒤샹의 제자인 독특한 혼합 정체성을 형성했다.

1950년대와 1960년대 초에 그다지 인기가 없었던 뒤샹은 해밀턴이 철학적으로 격리되었던 까닭에 매우 매력적으로 느껴졌다. 뒤샹은 이미지와 오브제의 제작자일 뿐 아니라 개념의 대가였다. 이 점은 해밀턴 역시 같다. 두 사람 모두 난해한 상징주의를 매우 좋아했다. 뒤샹의 커피그라인더처럼 냉장고와 진공청소기는 해밀턴에게 비밀스러운 에로티시즘을 띠었다. 성, 냉정한 지적 태도, 상업 디자인의 관능적인 곡선의 혼합은 「크라이슬러사에게 보내는 경의Hommage à Chrysler Corp」(1957), 「그녀의 상황은 싱그럽다Hers is a Lush Situation」(1958) 같은 작품에서 찾아볼 수 있다. 이 작품들은 학술 논문 또는 상업용 책자의 삽화 같은 무심한 분위기를 풍기지만 동시에 콜드스트림을 연상시키는 가벼운 필치도 보여 준다. 또한 파올로치의 작품과 같은 순수한 콜라주는 아니지만 콜라주와도 밀접한 관계를 갖는다. 해밀턴은 종종 그림 위에 이미지를 붙였다. 이 점에서 적어도 일부분은 콜라주를 이룬다. 하지만 해밀턴은 잡지의 삽화나 광고의 요소들을 손으로 직접 그리는 경우가 더 많았다. 콜라주와 그리기, 이 두 가지 기법은 초기 사진 시대 이후로 서로 관계를 맺어 왔다. 빅토리아 시대의 많은 화가가 사실상 사진을 복제했다. 블레이크와 해밀턴 모두 두 가지

요소를 번갈아 가며 또는 같은 그림 안에 나란히 사용했다.

　해밀턴 작품은 자유롭게 흐르는 관능적인 꿈과 결합된 기술적 도표의 분명한 명확성을 뒤샹의 작품과 공유한다. 제목 또한 이중적 의미로 포장된다. 크라이슬러사Chrysler Corp는 몸을 의미하는 프랑스어 단어 corps에 대한 유희다. 그리고 그림에는 시각적 말장난이 풍부하게 담겨 있다. 크라이슬러의 임페리얼Imperial과 플리머스Plymouth 자동차가 보여 준 관능적인 곡선[152]은 엉덩이 및 가슴의 형태와 각운을 이룬다. 「크라이슬러사에게 보내는 경의」에서 헤드라이트, 범퍼, 보닛의 불룩한 형태 뒤로 유령 같은 여성의 형상이 떠오른다. 여성의 형상은 자동차와 마찬가지로 성적인 특성을 띠는 요소로 단순화되었다. 공중에 날아다니는 나비와 같은 선명한 빨간색 입술, 지도에서 언덕을 나타내는 원뿔 모양의 윤곽선을 닮은 일련의 동심원(이 형태는 익스퀴지트 폼Exquisite Form사의 홍보물에서 브래지어의 구조를 설명하기 위한 용도로 사용되었다)이 그것이다. 왼쪽의 특이한 달걀 모양의 형태는 성난 곤충의 눈인 듯 보이지만, 초현대적인 제트자동차의 공기흡입구의 확대 사진을 붙인 콜라주다.

　사실 1957년에는 종류를 막론하고 자동차를 그리는 것이 이례적이었다. 해밀턴은 훗날 돌이켜보며 자동차가 다른 무엇보다 20세기의 생활을 완전히 바꿔 놓은 사물임에도 불구하고 미술에서 자동차 이미지를 찾아보기가 대단히 어려웠다고 말했다. 이 작품은 ICA의 저녁 모임에서 비롯된 참신한 발상을 솜씨 좋게 보여 주었다. 모더니즘은 온갖 형태의 새로운 미술 창작 방식을 낳았지만 유일하게 현대적 삶을 재현하는 데에는 실패했다. 1950년대 중반경 해밀턴은 바로 그 일을 하기 시작했다. 그러나 「크라이슬러사에게 보내는 경의」를 비롯한 유사한 경향의 작품에는 역설이 존재했다. 이 작품은 영리하고 미묘하며 암시적인 그림이었다. 아마도 팝아트로 부를 수 있겠지만 분명 인기는 없었다. 일반 대중이 노동자 계층의 카페를 그린 거무칙칙한 유스턴 로드파의 그림보다 해밀턴의 그림을 더 좋아하지는 않았을 것이다.

　1950년대 해밀턴은 주목할 만한 일련의 전시 조직에서 견인차 역할을 했다.[153] 전체적으로 그 전시들은 단지 미술의 미래뿐 아니라 전반적인 미래

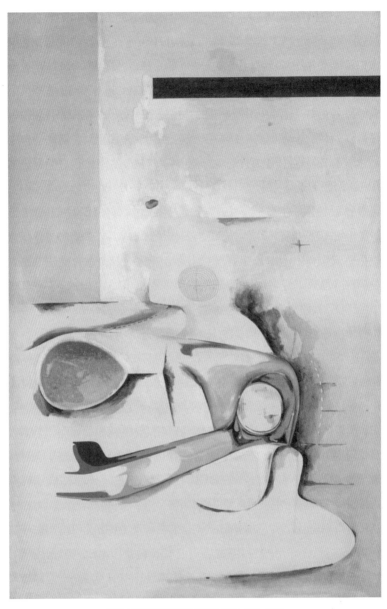

리처드 해밀턴, 「크라이슬러사에게 보내는 경의」 1957

상에 대해 훑어볼 수 있는 기회를 제공했다. 가장 대표적인 것이 1956년 8월 9일 화이트채플 갤러리Whitechapel Gallery에서 개최된 전시 '이것이 내일이다This is Tomorrow'였다. 이 전시가 제시한 주장 중 하나는 다가올 시대에는 삶이 동시에 여러 다양한 형태를 띨 수 있다는 것이었다. 따라서 개별 미술가의 작품을 보여 주거나 각각의 작품을 분리해 별도로 전시하는 대신 이 전시는 화가, 건축가, 조각가, 디자이너로 이루어진 열두 팀의 소그룹이 협업하여 만든 일련의 독립적인 환경으로 구성되었다. 이 다채로운 재능이 모여 제시한 전망이 매우 다양했음은 당연한 결과였다.

그중 그룹 2의 해밀턴과 맥헤일, 건축가 존 뵐커John Voelcker가 준비한 작품이 가장 깊은 인상을 남겼다. 이 작품은 인류 운명의 예견까지는 아니라 하더라도 적어도 이후 10년 동안 미술을 지배할 몇 가지 표현 양식을 예시했다. 우선 이 작품은 (인디펜던트 그룹이 전문적으로 다루었던 대중문화에 대한 진지한 논

제너럴모터스General Motor's의 실험적인 가스터빈 자동차 파이어버드 II Firebird II, 1956

의와는 반대되는) 팝아트와 매우 흡사한 미술을 제시했다. 전시에서 가장 눈길을 끈 것 중 하나는 같은 해 제작되어 성공을 거둔 영화 〈금지된 행성Forbidden Planet〉의 포스터에서 등장인물 로비 더 로봇Robbie the Robot을 오려 낸 큰 조각이었다. 로봇은 영화 〈킹콩King Kong〉처럼 기절한 금발의 여성을 들고 있으며, 그 아래에는 영화 〈7년 만의 외출The Seven Year Itch〉의 영화 포스터에서 가져온 치맛자락이 위로 날리는 마릴린 먼로Marilyn Monroe의 이미지가 작은 크기로 자리 잡고 있다. 〈7년 만의 외출〉은 전해에 큰 인기를 끌었다. 앞쪽에는 거대한 기네스Guinness 병이, 주변에는 식품 광고, 영화 포스터, 전쟁 영화와 TV 광고를 보여 주는 화면이 놓여 있었다.

그룹 2는 이 작품으로 유도하는, 옵아트Op art●와 환경 설치를 예고하는 공간을 만들었다. 관람객은 착시 효과를 일으키는 흑백 환영의 복도를 지나 로비 더 로봇과 먼로의 이미지에 이르렀으며 거기에는 회전하는 원반도 놓여 있었다. 회전 원반은 발명자인 뒤샹이 맥헤일에게 제공한 것이었다. 이 다양한 요소가 설치된 벽은 비스듬히 기울어져서 방향 감각에 혼란을 일으켰다. 형광 페인트가 주변에서 조금씩 흘러내렸고 바닥은 부드러웠으며 공간 전체에 딸기 향이 퍼져 있었다. 1960년대에 사람들이 즐겼던 기이한 유령의 집과 흡사했다.

전시 홍보와 도록을 위해서 해밀턴은 최초의 팝아트 걸작이라고 주장할 수 있을 만한 콜라주 작품 「오늘의 가정을 그토록 색다르고 멋지게 만드는 것은 무엇인가?Just What Is It That Makes Today's Home So Different, So Appealing?」(1956)를 만들었다.[154] 사실 이 작품에 쓰인 이미지 출처는 맥헤일 개인의 미국 관련 자료 모음이긴 하지만 해밀턴과 그의 친구들이 미국 대사관 도서실의 잡지에서 자세히 살폈던 이미지의 조합으로 구성되었다.

그 작품 왼쪽에는 보디빌더 찰스 아틀라스Charles Atlas의 형상이 눈에 띈다. 방 건너편에는 전등갓을 머리에 쓰고 가슴을 드러낸 여성이 소파에 몸을 기대고 있다. 이들 주변에는 동시대의 부속물과 소비 상품이 주마등처럼 배열되

● 기하학적 형태나 색상을 반복적으로 사용하여 시각적 착각을 일으키는 추상 미술

리처드 해밀턴, 「오늘의 가정을 그토록 색다르고 멋지게 만드는 것은 무엇인가?」 1956

어 있다. 탁자 위에는 장식 대신 거대한 햄 통조림이 놓여 있고, 아래 바닥에
는 녹음기가 놓여 있으며, 계단은 진공청소기로 청소 중이다. 전등 갓은 포드
사Ford의 로고로 장식되어 있는데, 포드 로고는 1950년대 영국과 미국에서 가
장 핵심적인 신분 상징이던 자동차를 대표한다. 달의 사진으로 이루어진 천장
은 현대적 존재의 잠재력은 여행에서든, 기술 도구의 축적 또는 성적 과시에
서든 한계가 없다는 것을 암시하는 듯하다. 근육질 남성의 오른손에는 막대사
탕처럼 포장된 밝은 빨간색의, 남근을 상징하는 테니스 라켓이 들려 있고 라
켓 위에는 대문자로 'POP'이 쓰여 있다. 해밀턴의 콜라주는 다소 초현실적인
것을 넘어서서 흥미롭고 인상적이며 기이하다. 이 모든 특징은 매우 영국적이
라 할 수 있다. 알다시피 미국의 팝이 실제 삶의 반영이라면, 영국의 팝은 언
제나 꿈에 더 가깝다.

'이것이 내일이다'전에 참여한 또 다른 팀 그룹 6은 헨더슨, 파올로치, 건축
가 스미스슨 부부로 이루어졌다. 이들은 도록을 위해 이스트 엔드 거리에 모더
니즘 디자인의 의자를 놓고 앉아서 포즈를 취했다. 이들의 뒤편으로는 크라이
슬러사가 제공한 것도 제트 추진식도 아닌, 1956년에 런던을 누비던 대표적인
자동차를 무작위로 뽑은 표본이 자리 잡고 있다. 이 자동차들은 경제적으로 여
유가 없는 주인들이 전쟁 전부터 운행하던 것으로 보인다. 전체적으로 사진은
전후 영국의 수수하고 칙칙한 모습을 보여 준다. 인디펜던트 그룹이나 팝과 관
계있는 다채롭고 활기 넘치는 에너지보다는 우울하고 생기가 없다.

*

이 소박함은 본의 아니게 '키친 싱크파Kitchen Sink School'라는 명칭으로 통했던
젊은 화가들이 선택한 주제였다. 이들은 해밀턴, 블레이크, 인디펜던트 그룹
보다 훨씬 더 유명했으며, 확고하고 완고한 비평가 버거의 지지를 받았다.
1952년 버거는 화이트채플 갤러리의 전시 '앞날을 내다보기Looking Forward'를
기획했다.[155] 이 전시 제목은 동시에 생겨나지는 않았지만 영국 공산당의 정책
문서『전망Looking Ahead』과 공명했다. 버거는 당원은 아니었지만 마르크스주의

정치 계획과 긴밀한 협력 관계를 맺었다. 버거는 모스크바에서 승인받은 사회주의 사실주의의 보다 인간적인 형식인 '사회적 사실주의'를 옹호했다.

버거는 다음과 같은 글을 남겼다. "내가 던지는 문제는 '작품이 사람들로 하여금 그들의 사회적 권리를 깨닫고 주장하도록 도움을 주거나 격려하는가'다."[156] 베이컨, 프로이트, 해밀턴, 파스모어, 힐턴의 경우 이 문제가 가장 중요한 주제는 아니었다고 보는 것이 타당하다. 이들은 '앞날을 내다보기' 위해 선택에서 제외된 동시대 화가들의 대규모 대표단 중 일부에 불과했다. 버거는 좌파 성향의 잡지 『트리뷴Tribune』의 독자들에게 이 전시가 "비평가와 본드 스트리트의 예술 애호가를 위한 것이 아니라 현대 미술을 참을 수 없는 사람들과 그들의 친구들을 위한 것"[157]이라고 밝혔다. 버거는 이어서 『트리뷴』 독자들이 사실상 현대 미술을 몹시 싫어한다면 그들이 옳다고 말했다. "나는 여러분이 아닌 현대 미술이 지탄을 받아야 된다고 생각합니다."

따라서 화이트채플 갤러리 관장인 브라이언 로버트슨Bryan Robertson이 '앞날을 내다보기'에 프로이트와 콜드스트림 등 몇몇 다른 미술가의 참여를 제안했을 때 버거는 사임하겠다는 회신을 보냈다.[158] 버거는 그가 존경하는 대상은 "현실 세계에 대한 비교적 객관적인 연구로부터 영감을 이끌어 내는" 화가이며, 이는 "주제에 대한 주관적 느낌의 '현실'이 아니라 주제의 현실"에 관심 있는 미술가들을 뜻한다고 썼다. 현실이라는 단어를 둘러싼 비웃음 어린 의문이 나타내듯이 베이컨과 프로이트는 버거가 "몹시 꺼리는 사람들"에 속했다. 버거의 견해에 따르면 이들의 느낌은 완전히 부르주아적이었다. 자코메티와 폴록은 버거의 또 다른 표적이었다. 이는 비평가 실베스터를 격노하게 만들었다. 실베스터는 베이컨의 열렬한 옹호자였다. 비평가들 사이의 이와 같은 반목은 계속해서 이어졌다.

버거가 1952년 1월 왕립예술학교 학생들의 전시 '젊은 동시대인들Young Con-temporaries'을 논평했을 때, 정치적으로 올바른 경향을 보여 주는 화가를 몇 명 발견했다고 생각했다. 그는 에드워드 미들디치Edward Middleditch와 데릭 그리브스Derrick Greaves를 꼽아 그들의 "일상과 평범함에 대한 의도적인 수용"을

왼쪽부터 잭 스미스, 에드워드 미들디치, 존 브래트비, 헬렌 레소레, 데릭 그리브스, 1956

높이 샀다.[159] 한 걸음 더 나아가 그는 그들의 작품이 지난 40년 동안 전개된 혁명적인 이론을 받아들였음을 나타낸다고 주장했다. 다시 말해 이들의 작품은 성실한 마르크스주의 그림이었다. 미들디치와 그리브스에게 이런 주장은 새로웠다. 존 브래트비John Bratby, 잭 스미스Jack Smith도 마찬가지였다. 이 두 젊은 화가의 이름 역시 곧 앞의 두 사람과 떼려야 뗄 수 없게 되었다.

이들은 혁명가라기보다는 시커트와 캠든 타운 동료들의 유산을 잇는, 다소 전통적인 화가들이었다. 이 네 명의 화가는 모두 보자르 갤러리의 헬렌 레소레Helen Lessore에 의해 작품이 소개되었고, 이를 계기로 '보자르 사중주단Beaux Arts Quartet'이라는 별칭을 얻었다. 이들 중 정치적인 관점을 갖고자 한 사

람은 아무도 없었다. 단지 이들은 주변 세계를 그렸을 뿐이다. 이들을 둘러싸고 있던 것은 전시 '이것이 내일이다'의 사진에서 파올로치, 헨더슨, 스미스슨 부부 뒤로 보이는 집과 거리였다. 스미스는 "그것이 당시 나의 삶이었다"[160]고 설명했다. "나는 주변의 대상들을 그렸을 뿐입니다. 나는 그런 집에서 살았습니다. 궁전에서 사는 사람이었다면 샹들리에를 그렸겠죠." 미들디치가 작품 「트라팔가 광장의 비둘기Pigeons in Trafalgar Square」(1954)를 설명할 때, 그는 1947년 시릴 코널리가 묘사했던 것과 동일하게 하늘이 "금속 접시 덮개로 덮은 것 마냥 영구불변하게 흐리고 찌푸렸다"고 묘사했다.

반면 브래트비는 1947~1948년 테이트 갤러리에서 개최된 반 고흐 전시로부터 큰 영향을 받았다. 브래트비의 초기 작품 중 수작은 반 고흐가 1950년대에 런던의 값싼 숙소에서 살았다면 그렸을 법한 투박하지만 활기 넘치는 작품처럼 보인다. 그 결과 일부 작품은 뛰어난 네덜란드 화가의 구성 감각은 부족하다 해도 어느 정도 활기를 띤다. 예를 들어 작품 「화장실The Toilet」(1956)은 자동차만큼이나 일상생활 속에서 매우 흔하지만 미술에서는 이례적인 주제를 다룬다. 그의 정물화는 당시 회화에서는 거의 다루지 않았던 콘플레이크 통 같은 대상들을 연구했다. 그가 다룬 대상들은 이후 팝아트의 특징을 이루었다. 그렇지만 브래트비는 광고와 제품 디자인에 매료된 인디펜던트 그룹과 같은 태도가 아닌, 누추하지만 쾌활한 주변 환경의 일부분으로서 이 소비재에 접근했다.

버거는 희망에 차서 브래트비를 비롯한 이 화가들은 "박탈당한 사람들의 얼마 되지 않는 재산을 크게 동정하면서 그리지" 않았다고 주장했다. 가난 속에서 고투하던 이 젊은 작가들이 바로 박탈당한 사람들이었다. 그렇지만 이 사실이 비평가들 사이의 논쟁으로부터 초래된 2차 피해를 막아 주지는 못했다. 버거에게 화난 실베스터는 잡지 『인카운터』 1954년 12월호에서 이 화가들의 "일상과 평범함의" 고귀한 마르크스주의적 "수용"에 대한 버거의 논점에 대해 응수했다. 실베스터는 회고하면서 그의 진정한 목표물은 그 화가들이 아니라 버거였음을 인정했다. 그에 따르면 버거는 "훌륭하고 매우 유창하며 설득

존 브래트비, 「화장실」 1956

력 있는 작가로, 그보다 훨씬 뛰어"나지만 "당대의 미술에 대해서는 피비린내 나는 끔찍한 재판관"이었다.

실베스터는 이 화가들이 "온갖 종류의 음식과 음료, 도구와 기구, 소박한 일반 가구를, 심지어 줄에 걸린 아기 기저귀마저" 깊이 숙고하면서 "매우 평범한 가족이 거주하는 아주 일반적인 부엌"에 불과한 주제를 종종 어떤 식으로 선택했는지 설명했다.[161] 그것들은 모두 너무나 일상적이었다. 브래트비의 그림은 실베스터가 보기에 그저 "열정적인 난잡함"에 불과했다. 실베스터는 수사학적 수식으로 그의 목록을 마무리했다. 이 화가들이 가리지 않고 아무것이나 그림 안에 집어넣었을까? "부엌 싱크대를 제외한 모든 것? 부엌 싱크대도 역시" 그리고 이것이 바로 그들의 별칭이 되었다. "그 끔찍한 비평가의 용어가 우리 모두를 계속 따라다니며 괴롭힙니다."[162] 30년 뒤 그리브스는 씁쓸하게 회고했다. "압축적인 복수를 했죠."

그러나 실베스터의 평이 즉각적인 피해를 가져오지는 않았다. 1955년경 이 네 명의 젊은 화가들은 국내뿐 아니라 해외에도 알려지기 시작했다. 그해 이들은 밀라노와 파리에서 소개되었고, 1956년 베니스 비엔날레에서 영국을 대표하는 다섯 명 안에 포함되었다. 1957년 스미스는 새롭게 제정된, 거액의 상금을 제공하는 존무어스 회화상John Moores Painting Prize의 초대 수상자로 선정되었다. 1950년대 영국에서 이 상은 명성과 홍보의 측면에서 볼 때 오늘날의 터너상Turner Prize에 비견될 만했다. 스미스는 상금으로 1천 파운드(약 146만 5천 원)를, 우수상을 받은 브래트비는 5백 파운드(약 73만 3천 원)를 받았다. 그러나 이들의 명성은 그리 오래 지속되지 못했다.

돌아보면 미술사의 많은 꼬리표가 그러하듯 '키친 싱크파'는 우연한 명칭으로 보인다. 실제로 그런 운동은 없었다. 1950년대 중반에 이르면 이들의 초기 작품이 보여 주던 어두움은 밝아지기 시작했고, 와일드의 언급처럼 색채가 들어오기 시작했다. 시대정신이 바뀌기 시작했고 부엌은 더 이상, 이 네 명의 화가들에게조차 현대 미술을 위한 적절한 주제로 보이지 않게 되었다.

10

행위의 무대

미술사에서 중요한 전환기가 있다면—
나는 그런 것이 있는지도,
그리고 그것이 올바른 관찰 방식인지도 모르겠으나—
미국에서 벌어지고 있던 일이 20세기 초 이래, 그러니까
입체주의 이래 최초의 중요한 전환이었다고 생각한다.

—프랑크 아우어바흐Frank Auerbach, 2017

1950년대 후반 패트릭 헤론은 런던의 어느 식당에서 중요한 큐레이터 한 명과 함께 있었다. 그는 동시대 미술계를 개관하는 데 포함되어야 한다고 생각하는, 모두 추상화가로 이루어진 미술가 목록을 나열하고 있는 중이었다. 그는 뒤편에서 항의하는, 그의 기억에 따르면 흡사 고양이 같은 소리를 들었다. 뒤를 돌아보니 그곳에는 프로이트가 매우 아름다운 동행인과 함께 그의 이야기에 경악하며 서 있었다. 당시 프로이트—그리고 사실상 민턴과 베이컨을 제외한 대다수의 구상화가—는 빠른 속도로 유행에서 멀어지고 있었다.

1950년대 중반에 접어들면서 근본적으로 다른 회화 방식이 런던의 모험심 강한 젊은 미술가들에게 깊은 인상을 주고 있었다. 1956년 11월 말 왕립예술학교에서 민턴이 흥분했던 이유가 바로 이 때문이었다.[163] 발단은 회화학과 학생들의 작품이 전시되고 교수가 즉석에서 비평하는 수업인 '스케치 클럽'이

194

었다. 이 무렵 민턴은 1946년 에이리스가 캠버웰 미술 학교에서 만났던, 부산스럽긴 하지만 태평하고 매력적인 인물이 아니었다. 10년이 지난 뒤 마흔에 가까워진 민턴은, 작품은 유행에 뒤떨어졌고 음주는 조절 불가능하며 점점 더 깊은 절망과 자포자기의 기분에 빠지고 있었다.

이듬해 1월 그는 자살로 생을 마감했다. 몇 년 동안 수석 교수로 일했던 왕립예술학교로 옮기기 4년 전 민턴이 프로이트에게 주문한 초상화가 남았다. 돌아보면 초상화는 민턴이 겪게 될 정신분열 상태를 예고하는 듯하다. 그는 이미 자신의 한계의 끝에 다다랐고, 그의 인내심은 학생 로빈 데니가 그린 모욕적으로 느껴질 만큼 최신 경향의 작품에 일순간에 무너져 버렸다.

당시 스물여섯 살의 왕립예술학교 졸업반 학생이던 데니는 처음으로 하드보드 위에 느슨하고 거친 방식으로 그림을 그리고 있었다. 그림 위에 신문의 표제에서 가져온 단어들을 휘갈겨 쓴 뒤 불을 붙여 이미지를 알아보기 어렵게 만든 듯한 데니의 작품에 민턴이 보인 반응은 이 새로운 세대의 태도와 미술에 대해 빈정거리는 공격이었다. 먼저 그는 학생들에게 다음과 같이 주장했다. "여러분은 네스카페Nescafé 커피를 끓이고는 이젤이 아닌 바닥에 판자를 깔아 놓고 그림을 그립니다. 아주 독창적이죠. 아무도 그렇게 하지 않으니까요! 그런 다음 중심을 벗어난 지점으로 뛰어오릅니다. 그것이 바로 여러분이 감수성이 예민하다는 것을 보여 주기 위한 방식이죠!"

그 자리에 있던 학생 앤 마틴Anne Martin이 민턴의 말을 받아 적었다. 마틴은 훗날 민턴이 "이성을 잃은" 듯 보였다고 기억했다. 민턴의 비난은 계속되었다. "그런 그림 수십 점을 그리고, 누군가에게 돈을 지불하고 도록에 서문을 쓰게 하고 그림에 번호를 붙이고 제목을 붙이겠죠." 이때 때마침 그의 시선이 바닥에 놓인 신문의 기사 제목 "에덴동산이 되돌아오다Eden Come Home"에 꽂혔다(이 기사 제목은 수에즈 위기가 고조되던 때 침공 이후이긴 하나 영국군과 프랑스군이 철수하기 전에 만들어진 것이었다). 민턴은 대체 왜 이런 그림을 어떤 것이라고 부를 수 있는 거냐며 소리쳤다. "그런 그림에 '에덴동산이 돌아오다!'라는 제목을 붙일 테죠!"

다음날 스케치 클럽 시간에 참석하지 않았던 데니는 민턴이 폭발했다는 소식을 듣고는 새 하드보드 위에 역청으로 '에덴 동산이 되돌아오다'라고 쓴 다음 불에 태웠다. 마무리로 한 술 더 떠서 뜻이 맞는 동료 학생 스미스가 격노에 찬 멸시의 뜻으로 완성한 작품 위에 서명했다. 물론 작품에는 민턴이 제안한 제목이 붙었다.

<p style="text-align:center">*</p>

민턴의 폭발은 런던의 좁은 동시대 미술계에서 중요한 한 해의 마지막을 향하고 있었다. 그리고 결정적으로 바로 이 시점에 최신의 회화에 관심 있던 사람들의 시선이 파리에서 뉴욕으로 옮겨 갔다. 1956년은 1월 5일 테이트 갤러리에서 개최된 고루하지는 않지만 선정적인 것과는 거리가 먼 제목의 전시 '미국의 현대 미술: 뉴욕 현대 미술관 정선 컬렉션Modern Art in the United States: A Selection from the Collections of The Museum of Modern Art, New York'과 함께 시작되었다. 이 전시는 가장 현대적인 회화에 열렬한 반응을 보이는 추종자들에게 흥미로운 기회를 제공해 주었다.

헤론은 잡지 『아츠Arts』 3월호에 다음과 같은 글을 썼다. "폴록, 빌럼 데 쿠닝Willem de Kooning, 마크 로스코, 클리포드 스틸Clyfford Still, 프란츠 클라인Franz Kline 및 다른 작가들의 대형 캔버스가 걸린 아주 큰 방 안에 서 있는 것이 어떤 경험인지" "마침내 우리는 직접 볼 수 있다."[164] 사실 이 작가들의 작품은 마지막 전시장에서만 볼 수 있었는데, 이 방만이 유일하게 흥분을 자아냈다. 이 전시는 (당시에는 아직 일반화되지 않았지만) 추상표현주의라고 알려지게 되는 경향을 처음으로 제대로 볼 수 있는 기회였다. 미술 거래상 카스민은 다음과 같이 기억한다. "당시 우리는 추상표현주의에 대해서 이야기하지 않았습니다. 우리는 액션 페인팅action painting에 대해서 이야기했습니다." 당시 런던의 작업실과 예술 작품처럼 꾸민 술집에서 많이 사용되던 용어는 '타시즘'이었다. 알다시피 이것은 대략 프랑스의 추상표현주의에 해당한다.

테이트 갤러리 전시에 대한 헤론의 글에서 열거된 이름은 이때까지만 해

도 대개 그저 이름일 뿐이었다. 영국인 중 그 작가들의 작품을 본 사람은 많지 않았다. 1953년 ICA에서 폴록의 작품 한 점이 전시되었고, 헤론의 언급에 따르면 "데 쿠닝은 한두 해 전 여름 베니스에서 소개되었다." 아주 극소수의 영국 미술가들만이 대서양을 건너가 그 작가들을 만나고 작품을 보고 왔으며, 돌아와서 그 소식을 전했을 뿐이다. 자연스럽게 미술 언론에서 이 경향을 두고 많은 논의가 이루어졌다. 그렇기는 하지만 잡지의 작품 사진으로 전달될 수 있는 정보에는 한계가 있다. 첫째로 헤론이 "대형 캔버스가 걸린 아주 큰 방 안에" 서 있는 것에 대해 썼을 때 그가 강조했던 경험에 대한 통찰의 핵심인 크기를 가늠하기가 어렵다. 그런데 아우어바흐의 회상에 따르면 테이트 전시의 영향은 과장되었다. "사람들은 미술가들이 전시로부터 영향을 받았다고 주장하지만 대개 화가들은 미술계에서 어떤 일이 벌어지는지 알고 있습니다. 나는 분명 테이트에서 그 작품들이 전시되기 전 추상표현주의에 대해서 이미 알고 있었습니다."

*

미국 미술이 영국 미술로 유입되던 초기에 폴록의 작품을 직접 본 영국 미술가가 있었다. 스코틀랜드 그레인지머스 출신의 앨런 데이비Alan Davie로, 그는 전쟁 기간 중 에든버러에서 미술을 공부했고 이후 전통적인 방식을 따라 미술을 더 공부하고자 이탈리아를 여행했다. 1948년 종착지 베니스에 이른 그는 갤러리 운영자이자 수집가인 페기 구겐하임Peggy Guggenheim을 만났다. 뉴욕에서 베니스로 이주한 지 얼마 되지 않은 구겐하임은 데이비에게 자신이 소장한 폴록의 작품을 보여 주었다. 그 작품들은 1940년대에 제작된 것으로, 구겐하임이 폴록을 전속 작가로 두었던 시기인 추상표현주의 이전 단계의 작품이었다. 폴록의 이 그림들은 붓으로 그려진 것으로, 초현실주의와 무의식에 대한 프로이트의 탐구, 피카소 작품의 많은 차용이 혼합된 심리학적 상징주의로 가득했다. 이 작품들은 데이비에게 강렬한 인상을 남겼다.

데이비는 영국으로 돌아온 뒤 작업실 바닥에서 대형 회화를 제작하기 시

앨런 데이비, 「비너스의 탄생Birth of Venus」, 1955

작했다. 그는 왜 그런 방식으로 그려야 했는지를 다음과 같이 설명했다. "무언가를 자연스럽게 만들기 위해서는 빠른 속도로 작업해야 하고, 빠른 속도로 작업하기 위해서는 액상 물감을 사용해야 합니다." "이젤에 올려놓은 캔버스에 액상 물감을 사용할 수 없"[165]는 것은 자명하다.

1950년대 중후반에 제작된 데이비의 작품은 본능적이고 유기적이며 비구상적이긴 하나 다소 불길한 기운을 내뿜었다. 양식적으로는 1940년대 초 폴록뿐 아니라 형상이나 알아볼 수 있는 주제가 없는, 절박하고 위협적인 에너지의 느낌만 있거나 때로는 도살을 암시하는 베이컨의 작품을 시사했다. 무엇인지 꼬집어 말할 수 없는 모종의 의미에 대한 느낌이 남아 있었다. 데이비는 그 그림들이 "미리 생각한 것이 아님"을 강조했다. 그 과정은 푸생이나 시커트가 이해했을 법한 과정이라기보다는 오히려 재즈 솔로 연주에 더 가까웠다(데이비는 재즈 색소폰 연주자로 일했다).

데이비는 그의 회화에 대한 감각을 폴록이나 베이컨뿐 아니라 찰리 파커 Charlie Parker 같은 재즈 음악가에게 적합할 듯한 방식으로 규정했다. 그에게 회화란 행위에 대한 것이었다. "나는 매우 즉흥적인 것을 만들고자 애쓰고 있었습니다. 나는 성적 욕구 또는 통제할 수 없는 다른 욕구와 매우 흡사한 그림 그리기에 대한 욕구를 갖고 있었습니다."[166] 1958년 화이트채플 갤러리 전시 도록에 대한 메모에서 데이비는 다음과 같이 썼다. "(춤과 같은) 물리적인 것이든 즉흥적인 생각, 개념이든 간에 그리기라는 행위에 신경을 써야 한다."[167]

비록 자신을 스코틀랜드의 미술가로 여기긴 했지만 데이비는 잠시 센트럴학교Central School에서 가르치면서 런던을 기반으로 활동했다. 1954년 그는 하트퍼드셔로 이주했다. 사실 그는 매우 세계주의자적인 면모를 갖춘 인물이었다. 선禪에 대한 관심과 수염, 재즈에 대한 해박한 지식을 가진 그는 런던보다는 캘리포니아에 어울렸다. 그는 영국에서는 7년 동안 상업 전시를 통해 작품을 한 점도 판매하지 못했지만, 1950년 뉴욕에서 개최한 첫 전시에서는 모든 작품이 판매되었다. 데이비는 런던의 미술가들 사이에서는 아웃사이더였지만 뉴욕에서 개최된 그의 전시 개막식에는 데 쿠닝과 이브 클라인Yves Klein,

폴록이 참석했다.

　미국 회화의 혁명을 초기에 목도한 또 다른 영국 화가로 윌리엄 스콧이 있었다.[168] 그는 1953년 뉴욕을 방문했는데, 아마도 추상표현주의자들을 만난 최초의 유럽 미술가였을 것이다. 그는 로스코, 프란츠 클라인, 폴록, 데 쿠닝의 많은 작품이 보여 주는 크기에 흥분했다. "처음에 내가 받은 인상은 당혹스러움이었습니다. 작품의 독창성 때문이 아니라 크기와 대담함, 자신감 때문이었습니다. 회화에 무슨 일이 일어났던 겁니다."

　헤론이 잡지에 보도했듯이 3년 뒤 테이트 갤러리에서 개최된 추상표현주의 전시가 "장안의 화제"였던 것은 분명했다. 『더 타임스』조차 돌풍을 일으킨 이 화가들이 "이전에는 가져 본 적 없던 유럽 미술에 대한 영향력을 미국에 가져다주었다"고 설명했다. 1956년 1월 뉴욕 컬럼비아대학교Columbia University의 교수 마이어 샤피로Meyer Schapiro가 건너와 BBC 라디오에서 이 특별한 새로운 운동에 대해 강연을 했다.[169]

　샤피로는 또한 런던에서 "미국 미술, 특히 추상 작품에 대해 네 차례 강의했으며," "미술가, 비평가, 학자들과 함께 무수한 토론"의 자리를 가졌다. 그는 그의 여정을 준비한 (국무부 산하) 국제교육교류부Internationl Education Exchange Service의 행정관에게 비행　시간에 대한 정확한 설명과 함께 이를 보고했고, 대영박물관British Museum의 중세 필사본을 찾아 보느라 미국 정부의 재원을 낭비했음을 솔직하게 고백했다(중세 필사본은 그의 미술사 연구의 관심 주제였다). 샤피로는 일의 대가로 256.63달러(약 30만 원)를 지급받았다.

　이처럼 냉전이 절정에 이르렀을 때 미국의 문화적 영향력과 위상을 확대하기 위한 방편으로 미국 정부는 추상표현주의를 적극적으로 홍보했다. 결국 이 사실이 알려졌을 때 파리에서 뉴욕으로 미술계의 관심이 옮겨 간 것이 정치적 조작의 결과가 아닌가 하는 의심으로 이어졌다. 폴록을 비롯한 미술가들이 미국의 소프트 파워soft power●를 증대시키는 데 사용된 것은 분명한 사실이다. 그렇지만 작품 자체가 갖고 있는 시각적 충격이 없었다면 가능하지 않았다. 스콧은 미술사가나 비평가들의 이야기를 들은 적 없었지만 그 충격을 느꼈다.[170]

그는 그림을 보았고 화가들을 만났으며 "미국이 거대한 발견을 성취했고 훌륭하고 편안한 사실주의 미술을 갈망하는 영국의 분위기가 그리 오래 지속되지 않으리라는 확신을 갖고 돌아왔다."

2년 뒤 테이트 갤러리에 거대한 작품들이 전시되고 이어서 새로운 미국 미술을 소개하는 일련의 전시가 이어지면서 스콧의 예측은 입증되었다. 이후 점차적으로 그리고 거의 자동적으로 미술가 지망생들은 실마리와 영감을 얻고자 바다 건너편으로 시선을 향했다. 막 입대를 앞둔 열아홉 살의 호크니는 그 변화를 기억했다.[171] 그와 같은 학생들은 빠르게 "프랑스의 그림보다 미국의 그림이 훨씬 흥미롭다는 것을 간파했다. 프랑스의 회화 개념은 사라졌고 미국의 추상표현주의가 큰 영향을 미쳤다."

1958년 말 화이트채플 갤러리에서 폴록의 대형 회고전이 개최되었을 때 호크니는 요크셔에서 다른 사람의 차를 얻어 타고 전시를 보러 갔다. 그 경험을 계기로 호크니의 생각은 완전히 바뀌었다. 앨런 존스는 동료 학생 켄 키프 Ken Kiff와 함께 전시회장에 찾아갔다. 전시를 본 뒤 존스는 키프에게 이렇게 말했다. "너도 알겠지만 우리가 미술 학교를 사기죄로 고소할 수 있겠다는 생각이 들어." 혼지대학교Hornsey College에서는 "초현실주의와 미래주의를 가장 최신의 미술로 쳤다. 그러나 1958년의 시점에서 그것들은 이미 30~40년 전의 운동이었다." 젊은 워나콧같이 추상에 별다른 매력을 느끼지 못하는 사람들조차 이 미학적 대지진은 무시할 수 없었다. "화이트채플 갤러리에서 본 폴록의 작품은 내게 엄청난 영향을 미쳤습니다. 그것은 내게 고민과 두통을 안겨 줬습니다. 나는 그 전시를 네다섯 번 정도 가서 봤습니다."

그러나 이 선구적인 추상표현주의 전시들을 보았던 사람들 중 적어도 한 사람만큼은 납득하지 못했다. 베이컨은 로스코의 작품을 처음 보았을 때 "대단히 실망했다."[172] 그는 "아주 훌륭한 추상적인 터너나 모네"를 보리라 기대했

● 군사력, 경제력 등의 물리적 힘에 대응되는 개념으로 정보 과학이나 문화, 예술 등이 행사하는 영향력을 이름

었기 때문이다. 그렇지만 그는 "이 미술가들이 캔버스에 물감을 올려놓는 방식에 뛰어난 활력"이 있으며 "그것이 생동감 넘치는 특징을 갖는다"는 점을 인정했다. 느슨하고 심지어 흩뿌려진 물감이 발산하는 에너지는 캔버스 위에서 물감이 움직일 때 발생했을 창조적인 우연으로, 베이컨이 오랫동안 목표로 삼아 왔던 것이었다. 그렇다 해도 그가 그 작품들을 보았을 때 구상적인 주제가 없는 그림을 찬양할 수는 없었다. 베이컨에게 그 작품들은 그저 '장식'일 뿐이었고 막다른 길이었다.

대체적으로 추상표현주의의 유행이 만연할수록 베이컨은 점점 짓궂어졌다. "나는 폴록이 재능 넘치는 화가라고 생각합니다. 그런데 그런 그의 경우조차 작품을 볼 때 옛 레이스를 모아 놓은 컬렉션 같다는 생각이 들었습니다." 베이컨은 이런 농담을 좋아했다. 폴록의 조카를 소개받는 자리에서 그는 성性을 바꾸어 말하는 특유의 화법으로 "당신이 그 레이스 제작자의 조카딸이로군요."라고 소리쳤다. 아우어바흐에 따르면 베이컨은 "엘리너 벨링햄스미스 Elinor Bellingham-Smith(정물화 및 풍경화 화가이자 로드리고 모이니핸의 부인)가 폴록보다 더 낫다고 말하기까지 했다. 물론 이것은 순전히 말도 안 되는 소리였다."

아우어바흐의 의견은 반대였다. 그에게 새로운 미국 회화는 그가 가장 깊은 감응을 보였던 형태적 특성, 즉 버러 기술 전문학교에서 봄버그가 보여 준 피라네시의 작품에서 발견했던 "공간 속의 구조가 발하는 무언의 그리고 주제 없는 긴장감", 그가 "선으로 이루어진 손에 만져질 듯한 삼차원적 산"에서 느꼈던 전율에 대한 재확인을 의미했다. 그의 눈에 대서양 건너편의 발전은 매우 중요한 것으로 비쳤다.

20세기 전반의 사람들은 놀라운 무언가를 바랐다. 세르게이 댜길레프 Sergei Pavlovich Dyagilev가 장 콕토에게 "나를 좀 놀라게 해 봐!"라고 말했던 것처럼 말이다. 나는 미국인들의 작품이 장엄함, 그러니까 미켈란젤로, 렘브란트, 베첼리오 티치아노 Vecellio Tiziano가 만들었을 법한 매우 웅장한 형태의 기준을 다시 주장한 것이라고 생각한다.

*

1956년경 나이 어린 많은 미술가가 작품을 실제로 보지 않았음에도 폴록의 작업 방식에 대해 열심히 탐구하며 직접 그 방식을 시도해 보고 있었다. 왕립예술학교에서 민턴이 지도하던 그룹의 학생이었던 윌리엄 그린William Green도 그 중 하나였다.[173] 이로 인해 그린은 어느 정도 악평을 얻었는데, 장기적으로 봤을 때 그의 경력에 큰 해가 되었다. 이듬해 그림에 흔적을 내기 위해 자전거를 사용하는 등의 그의 행위가 브리티시 파테British Pathé(영국 필름 자료 보관소)의 뉴스 영화 〈행위 예술가Action Artist〉의 주제가 되었다. 이 영화는 작업실 바닥에 판자를 펼쳐 놓은 그린을 보여 주었다. 민턴이 경멸조로 묘사했던 ("그것은 독창적입니다. 아무도 그렇게 하지 않으니까요!") 바 그대로였다. 그런 다음 그린은 판자 위를 걸어 다니며 발로 물감을 다루었고 질감을 추가하기 위해 모래를 추가했다. 민턴의 폭발보다는 한결 경쾌한 논조기는 했지만 영화는 이 "현대 미술" 작품이 1백 파운드(약 14만 6천 원)에 판매된다는 정보에 당황스러움을 표현하며 끝을 맺어 해석은 역시나 반어적이었다.

영국의 영화관에서 이 영화가 상영된 뒤 가엽게도 그린은 엄청난 조롱의 대상이 되었다. 1961년 코미디언 토니 행콕Tony Hancock이 주연을 맡아 재능 없는 미술가 지망생으로 출연한 영화 〈반역자The Rebel〉가 개봉했다. 이 영화는 그린의 작업 과정을 보다 정교하게 변형시켰다. 영화 속에서 행콕은 방수모를 쓴 채 작업실 바닥에 놓인 대형 회화 작품 위로 그린이 했듯이 자전거를 타고 달렸으며 배경에는 젖소가 서 있었다. 곧 그린은 미술계의 구경거리인 '곰 사육장'으로부터 물러나 런던 남부에서 미술을 가르치며 지냈다. 사망하기 직전인 2001년 다시 전시 활동을 시작하긴 했으나 몇 십 년간 그의 소식은 거의 들리지 않았다. 그의 재능이 그만큼 탁월하지 않았을 가능성이 있긴 하지만 그린의 경험은 모든 홍보는 이롭다는 속담의 반증이었다. 반면 데니는 민턴의 조롱을 대수롭지 않게 여기며 앞으로 보게 되겠지만 1960년대 런던에서 가장 중요한 미술가 중 한 사람이 되었다.

윌리엄 그린, 영화 <행위 예술가>의 스틸컷, 1957

영화 <반역자> 촬영장의 토니 행콕, 1961

'액션 페인팅'은 분명 농담이 아니었다. 1956년경 테이트 갤러리의 전시가 열리기 전, 동시대 미술에 대한 논의에 있어서 액션 페인팅은 중요한 문구가 되었다. 사실 그것은 미국의 비평가 해럴드 로젠버그Harold Rosenberg가 1952년 뉴욕의 잡지 『아트뉴스ARTnews』 12월호에 유명한 글을 실은 이후로 줄곧 화젯거리였다. 로젠버그의 글은 다음과 같다.

> 미국의 화가들에게 어느 순간 캔버스가 점차 실제 또는 상상의 대상을 재현하고 다시 계획하고 분석하거나 표현하는 공간이라기보다는 행위를 위한 무대로 보이기 시작했다. 캔버스 위에서 진행되는 것은 그림이 아닌 이벤트였다.[174]

액션 페인팅이라는 개념에 영감을 준 작품보다 1950년 한스 나무스Hans Namuth가 촬영한 폴록의 작업 과정을 담은 사진, 영상을 통해 그 개념이 훨씬 더 빠르게 전파되었다. 폴록의 사진과 영상은 비좁은 학생 작업실에서 자전거와 함께 찍힌 그린의 영상과 정반대의 효과를 낳았다. 폴록의 경우에는 강력한 긍정적인 홍보가 되었다. 물감을 뿌리고 거의 춤을 추듯이 그림을 그리는 폴록의 사진과 영상은 전 세계로 퍼져 나갔으며 그의 명성을 공고히 하는 데 도움이 되었다.

에이리스는 이 놀라운 작업 과정을 담은 뉴스에 자극을 받았다.

> 행위를 위한 무대로서의 캔버스라는 개념 전체, 그러니까 행위의 장뿐 아니라 그것으로 작업하는 것. 나는 끈질기게 그것에 대해 더 알고 싶었다. 나는 그것이 대단히 흥미롭다는 점을 깨달았다. 그렇지만 그 개념을 다른 사람들의 말과 글, 그리고 사진을 통해 처음 접했다. 실제로 사진을 보기 전 나는 이미 그런 작업을 하고 있었던 것 같다.

학생들을 주눅 들게 만든 민턴의 비판이 있은 지 1년이 채 지나지 않아 에이리

스에게도 폴록과 같은 거대한 규모로 작업을 해 볼 기회가 거의 우연처럼 찾아왔다. 1956년 즈음 에이리스는 다소 로저 힐턴의 방식을 연상시키는 풍경을 암시하는 기하학적인 추상으로부터 벗어나 궁극적으로 폴록으로부터 유래한 물감 튀기기, 흘리기와 같은 새로운 요소를 작품에 도입하기 시작했다.

레드펀 갤러리에서 열린 대규모 전시에 에이리스의 작품이 소개되었다. '메타비주얼 타시즘 추상화Metavisual Tachiste Abstract'라는 제목의 이 전시는 1950년대 미술의 역사적인 사건 중 하나였다. '메타비주얼'이라는 단어는 패트릭 헤론의 부인 델리아Delia가 레드펀 갤러리의 대표 렉스 드 샤렝박 난 키벨Rex de Charembac Nan Kivell에게 전시에 대해 조언하던 중 즉석에서 생각해 낸 것으로, 의미하는 바가 없지만 '추상', '타시즘'은 그 정의가 매우 산만하긴 해도 의미를 갖는다.

'오늘날 영국의 회화Painting in England Today'라는 부제를 단 이 전시는 영국의 비구상 미술가들에 대한 포괄적인, 그러나 실상은 장황한 개관이었다. 윗세대의 미술가들도 다수 포함되었는데 니컬슨, 파스모어, 모이니핸같이 '유스턴 로드' 양식의 구상화가였다가 다시 "추상으로 향한" 작가들이었다. 또한 전시에 선정된 29명의 미술가들 중에는 블로, 피터 래니언, 프로스트, 힐턴, 헤론, 데이비 같은 차세대 대표 주자들도 있었다. 이듬해 이 전시는 리에주 미술관Musée des Beaux-Arts을 순회했다. 이곳에서는 보다 신중한 설명이 담긴 전시 제목 '영국의 동시대 회화Peinture Anglaise Contemporaine'로 소개되었고, 베이컨과 서덜랜드의 작품이 추가되었다.

비평가 멜 구딩Mel Gooding은 새로운 운동을 정의하거나 참신한 양식을 드러내는 전시가 있지만 "'메타비주얼 타시즘 추상화'는 둘 중 어느 것도 아니다."라고 평했다.[175] 오히려 이 전시는 순전히 영국 추상화가의 양적 규모에 대한 입증이었다. 참여 작가들 중 일부는 젊고 급진적이었다. 그중 한 명이 데니였는데, 그는 아직 학생이었으며 불과 몇 달 전까지만 해도 민턴과 함께 그림을 그렸다. 큰 갤러리 전시장 한복판에 거의 알려지지 않은, 런던의 상황을 고려할 때 매우 대담한 두 명의 젊은 미술가의 작품이 걸렸다. 당시 스물일곱 살이

었던 에이리스와 스물세 살의 랠프 럼니Ralph Rumney가 그들이었다.

럼니는 어떻게든 아방가르드에 서식하며 새로운 개념을 상상하고 전달했지만 꾸준한 작품 활동을 보여 주지는 않았다. 스물한 살 때 그는 이미 런던 심리지리학협회London Psychogeographical Association를 창설했고, 배리 마일스Barry Miles가 1960년대 지하 언론의 선구자로 일컬은 바 있는 주간 비평지 『아더 보이스Other Voice』를 창간했다.[176] 럼니는 또한 반권위주의, 마르크스주의, 초현실주의, 다다이즘Dadaism의 (가장 급진적인 '주의'를 하나로 혼합한) 선동적인 조합인 상황주의 인터내셔널Situationist International 운동의 유일한 영국인 창립 동인이었다. 그는 이 운동의 지도자 기 드보르Guy Ernest Debord와 함께 1956년 여름 이탈리아에서 개최된 상황주의자 창립 총회에 참석했다.

얼마 뒤 럼니는 ICA에서 드보르의 영화 〈사드를 위한 울부짖음Hurlement en faveur de Sade〉(1952)을 상영하는 주목할 만한 행사를 마련했다. 이 영화에는 영상 작품으로서는 특이하게도 시각 이미지가 전혀 등장하지 않으며, 오로지 대화와 긴 침묵만이 담겨 있고 빈 화면만 흐른다. 첫 상영이 시작된 뒤 관람객의 항의가 너무 소란스러워서 두 번째 상영을 기다리며 밖에서 줄을 선 사람들이 들을 수 있을 정도였다. 1956년 럼니는 주시해야 할 인물임에 틀림없었다. 그는 난 키벨의 눈에 띄었고 레드펀 갤러리와 계약을 맺었다. 일주일에 한 번 난 키벨은 자신의 벤틀리Bentley 자동차와 기사를 보내 코벤트 가든의 가스등만 있는 지저분한 숙소로부터 이 젊은 미술가를 갤러리로 데리고 온 뒤 수표를 건넸다.

<p style="text-align:center">*</p>

1898년 뉴질랜드에서 출생한 난 키벨은 오랫동안 레드펀 갤러리를 운영해 오고 있었다. 동시에 그는 모더니즘 미술의 열정적인 후원자였다. 모로코의 대저택과 런던의 주택을 소유했고, 나이트 작위까지 받은 부유하고 성공한 인물이었지만 주류 사회(1955년 9월 23일자 『스펙테이터Spectator』에 실린 이 주제를 다룬 헨리 페어리Henry Fairlie의 글 이후로 통용된 용어)에 속하지는 않았다. 난 키

벨은 "사생아, 동성애자, 독학, 대척지 출신의 전형적인 아웃사이더"[17]로 묘사되었으며 이단자에게 친밀감을 가지고 있었다.

반체제 인사인 럼니는 난 키벨의 후배 중 한 명에 불과했다. 데니 역시 서투르나마 불순응주의자의 면모를 가지고 있었다. 상당히 화려한 배경—그의 아버지는 성직자인 목사 헨리 리틀턴 리스터 데니 7대 준남작Revd Sir Henry Lyttelton Lyster Denny, 7th Bt이었다—출신의 그는 양심적 병역 거부자로 선언해 군 복무 기간 중 상당 시간을 교도소에서 보냈다. 그를 처음으로 보도한 언론 매체인 『글래스고 이브닝 시티즌Glasgow Evening Citizen』 1957년 4월 17일자에 실린 숨 막힐 듯한 세 단락의 글은 데니가 "언제나 '팝'음악 소리에 맞추어" 작업했다고 전한다.

> 그가 작업실 바닥에 평평하게 놓인 거대한 밝은 색 캔버스 주변을 무릎 꿇고 돌아다니거나 기어 다닐 때 전축에서는 로큰롤 음악이 크게 울렸다. 스키플skiffle● 팬들이 많이 사용하는 단어 '고, 고, 고go, go, go'가 화면 위에 휘갈겨 쓰여 있었다.

신문의 문체로 말하자면 데니는 무정부주의 청년의 깜짝 놀랄 출현이었다.

역시나 난 키벨의 마음을 사로잡은 에이리스는 튀기고 흘린 물감으로 뒤범벅이 된 그녀의 거대한 회화에 대해 난 키벨이 얼마나 수용적인 태도를 보여 주었는지를 다음과 같이 회상한다.

> 나는 빌어먹게 큰 작품, 6피트(1.8288미터)짜리 하드보드 여섯 개를 가지고 레드펀 갤러리로 들어갔다. 그리고 난 키벨이 그 작품을 좋아하기 시작했다. 나는 그것이 그 사람의 성과는 전혀 무관한 것이었다고 생각한다. 그가 동성연애자였기 때문이다. 하지만 그는 프랑스의 매그 갤러리Galerie

● 1950년대에 유행한, 재즈와 포크 음악이 혼합된 형식의 음악

Maeght와 관계가 있었기 때문에 타시즘에 대해서 알고 있었다. 우리는 아주 친해졌고 그는 "당신의 그 작품들을 가져와요, 더 가져와요!"라고 말했다. 그래서 나는 작품들을 계속해서 실어 날랐다.

난 키벨이 럼니와 에이리스에게 '메타비주얼 타시즘 추상화' 전시의 주요 공간을 배정해 주기로 결정했을 때, 에이리스는 그가 "우리는 윗세대 사람들을 짜증나게 만들 거야."라고 말했던 것을 기억한다. 그가 전적으로 옳았다. "그들은 전시를 보고 모두 격노했습니다. 헤론은 머리끝까지 화가 나서 국제미술가협회에 난입했습니다."

럼니의 출품작 「변화The Change」(1957)는 당대 다수의 새로운 그림들처럼 바닥에서 제작되었다.[178] 럼니는 훗날 그것이 닐 스트리트의 비좁은 아파트에서 작업할 수 있는 현실적으로 유일한 방법일 뿐이었다고 주장했다. 그는 정치 참여적이고 반론을 제기하는 유럽의 전통을 지지하는 것으로 보이길 바라면서도 폴록의 직접적인 영향을 인정하기는 꺼렸다. 이것은 그의 의도 이상으로 사실에 가깝다. 「변화」는 폴록이나 동시대 미국 화가들이 보여 준 분방함과 활력을 갖고 있지 않다. 흘리기 기법과 튀기기 기법의 활용에도 불구하고 격자를 이루는 선은 몬드리안 작품을 연상시키는 완결성을 부여한다. 오늘날의 관점에서 보면 럼니의 작품은 다소 경직되고 건조하며 심지어 고루하게 느껴진다.

이와는 반대로 1950년대 후반의 에이리스의 작품은 물감, 즉 그 유동성과 다양한 농도 또는 럼니가 말하듯이 그 질감, 다시 말해 두터운 풍부한 물성과 그것이 공간과 움직임을 만들 수 있는 잠재력에 푹 빠진 사람의 창조물임이 분명하게 드러났다. 적어도 한 사람만은 전시에서 감명을 받았다. 그는 젊은 건축가 마이클 그린우드Michael Greenwood로, 당시 런던 북쪽의 사우스햄스테드 여자고등학교South Hampstead High School for Girls를 위한 작업을 진행 중이었다. 에이리스의 대형 회화는 그에게 아이디어를 주었다.

지상 낙원에 대한 일반적인 기대감으로 벽화 등 공공 미술에 대한 우호적인 분위기가 조성되고 있었다. 1956년 부상하고 있던 노동당의 지식인 앤소니

크로슬랜드Anthony Crosland는 새롭고 더 나은 세계에 대한 계획서 『사회주의의 미래The Future of Socialism』에서 영국의 바람직한 개선 사항을 나열한 긴 목록 중 한 항목에 "공공장소에 더 많은 벽화와 그림"을 설치할 것을 요청했다.[179] 다가올 시대는 영원한 발전의 번영을 누리게 될 것이라 가정하면서 사회주의자들은 "개인의 자유와 행복, 그리고 문화적 노력"으로 관심을 돌려야 한다고 주장했다. 에이리스는 사우스햄스테드 여자고등학교의 벽화 제작을 위해 그린우드가 어떻게 접촉해 왔는지를 다음과 같이 회상한다.

> 이 건축가는 나와 동갑이었다. 그는 AIA로 들어와서는 사우스햄스테드 여자고등학교의 실내 장식을 새로 하는데, 식당의 벽화를 함께 작업하자고 말했다. 그는 모든 재료를 확보해 놓았는데, 판도 준비되어 있었다. 모두 아주 좋은 재료였다. 나는 리폴린Ripolin 에나멜 페인트를 사용했다. 피카소가 그것을 사용했기 때문이다. 나는 그린우드에게 무엇이 좋을지를 생각했다. … 그것은 프랑스 최고의 가정용 페인트였고 킹스로드에 판매하는 상점이 있었다.

에이리스는 형식적인 준비나 스케치 작업을 전혀 하지 않았다. "나는 확대할 요량으로 종이에 대략적인 그림을 그리는 것을 싫어합니다. 나는 느끼고 싶어합니다." 그녀의 방식은 데이비나 폴록의 방식처럼 기본적으로 즉흥적이었다. 조토 디본도네Giotto di Bondone 시대부터 피카소 시대에 이르기까지 대형 공공 미술 작품을 제작하는 화가들이 으레 만들곤 하는 미리 계획한 청사진이나 사전 개념은 없었다. 뉴욕의 화가들을 모방하려는 충동에서가 아니라 학교 식당 벽 크기로 인해 큰 규모는 기정사실이었다. "그 큰 크기를 도대체 어떻게 다루어야 할지에 대한 생각 때문에 잠을 이루지 못했습니다."

결국 그녀는 폴록처럼 먼저 뛰어오른 다음 부분적으로 우연히 작동하는, 물감이 떨어지는 방식으로부터 작업을 시작했다. "나는 페인트와 맥주를 전부 그림을 그릴 벽면 전체를 향해 던졌습니다." 그런 다음 응시와 조정, 추가, 삭

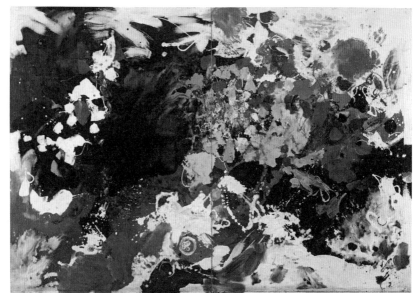

질리언 에이리스, 「햄스테드 벽화」, 1957

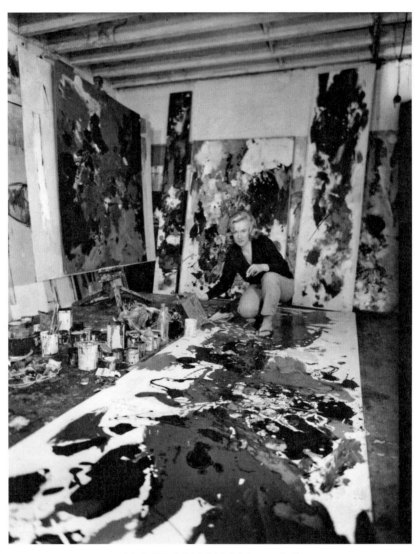

런던 치스윅 몰 작업실의 질리언 에이리스, 1958년 8월

제가 이어졌다. 그녀는 이런 작업 방식이 "바로 직전의 것으로부터 이어져 나가는 시의 행이나 음악의 마디가 발전, 변화되는 방식으로, 무언가를 발전시키는" 과정이라고 설명했다. 이것은 전적으로 우연의 문제라기보다는 직감의 문제다. 사실 행위 역시 직감에 따른다. 에이리스는 테니스의 비유를 들어 설명했다. "갑작스럽게 평소보다 공을 더 잘 날릴 수 있겠다는 느낌을 받았습니다. 그리고 그 뒤로 다시는 그런 느낌을 느낄 수 없습니다." '추상'은 이런 종류의 그림을 설명하기에는 부정확한 단어지만 통용되는 용어다.

에이리스의 작업 방식은 작업을 위해 모인 실내 장식가와 학교 직원들에게 데니의 작품에 대해 민턴이 느꼈던, 그리고 그린의 작품에 대해 파테 뉴스 영화 제작자들이 느꼈던 것과 같은 실망을 안겨 줬다. 에이리스의 작업 방식은 그들에게 예술이 아닌 미친 짓이라는 인상을 주었다. 그녀는 7월의 어느 무더운 날 창문을 열어 둔 채 어느 교실에서 작업을 하고 있었다. 우선 그녀는 네 개의 판자 위에 페인트와 맥주로 밑바탕을 깔았다. 그때 "일꾼이 들어와 보고는 급히 달려 나갔다." 한 시간 뒤 그린우드가 들어와서는 "사람들이 모두 저기에 모여 있어요. 당신이 미쳤다고 생각하고 있어요." 두 사람이 문을 열자 일꾼들이 그곳에 모여 에이리스와 그린우드의 대화를 듣고 있었다. "우리는 그저 웃었습니다."

우연의 흔적을 창의적인 출발점으로 삼아 작업을 시작하는 과정은 15세기 이래로 화가들이 사용했던 방식이었다. 레오나르도 다빈치Leonardo da Vinci는 오래된 벽의 얼룩에서 어떻게 얼굴과 싸움 장면을 찾아볼 수 있는지 설명한 바 있다. 에이리스와 폴록의 작품에는 구체적인 것이 존재하지 않는다. 그럼에도 암시는 존재한다. 폴록의 작품에서는 춤추고 있는 사람들이 보이는 듯하다. 에이리스의 벽화는 꽃, 물에 반사된 식물, 밤하늘 등 많은 것을 연상시키지만, 그 어느 것도 정확하게 묘사하지 않는다. 공공 미술 작품, 심지어 대단히 현대적인 공공 미술 작품이 1950년대와 1960년대에 유행했지만 에이리스의 「햄스테드 벽화Hampstead Mural」(1957)만큼 급진적인 작품은 떠올리기 힘들다. 네 개의 대형 판넬이 하나의 거대한 작품을 이루는 이 걸작은 교직원과

학생들을 제외하고는 자주 볼 수 없지만 지금도 학교 벽을 생동감 있게 만들어 주고 있다.

11

1960년의 런던

추상 회화란 주제를 다루지 않는 회화다.
좋은 추상화는 과거의 중요한 어느 그림, 어느 경험만큼이나
다양하고 복합적이고 낯설고 설명할 수 없고
이름 붙일 수 없는 것이어야 한다.[180]

-로빈 데니Robyn Denny, 1964

1959년 초 테이트 갤러리에서 또 다른 전시가 개최되었다. 이번에는 그 제목
이 한층 단순한 '새로운 미국의 회화New American Painting'였다. 이 무렵 미국이
미술의 흥미진진한 새로운 발전의 중심지라는 데에는 거의 이견이 없었다. 앨
러웨이는 열광했다.[181] 그는 이 전시에 필적할 "전후 회화 전시를 개최할 수 있
는 나라는 없다"고 썼다. 결정적으로 그는 유사한 영국 작품의 전시는 "부드럽
게 말하면" 대서양 건너편의 이 작가들이 보여 주는 "목적의식과 힘, 활력"을
결여할 것이라고 언급했다.

　　당시 런던의 여러 미술 거래상과 일하는 하급 직원이던 카스민은 미국 회
화의 크기에 자극받았다. "나는 크고 대담한 그림에 관심을 갖고 있었습니다.
그러니까 숭고함의 추구, 일반 주택에 적당한 이젤화보다 훨씬 큰 그림 같은
개념 전체에 관심이 있었습니다." 그는 자신의 갤러리를 열고 "미국의 대형 회

화와 똑같은 방식으로 그리지는 않는다 해도 유사한 유형의 그림을 동경하는 영국 미술가들의 작품을 홍보할 마음을 먹기 시작했다."

점차 미술계에서 이런 유형의 회화가 한창 유행했다. 1959년 제2회 존무어스 회화상 대회가 열렸고, 헤론이 추상화「검은 그림 - 빨간색, 갈색, 올리브색: 1959년 7월Black Painting - Red, Brown, and Olive: July 1959」(1959)로 수상했다. 각각 상금 5백 파운드(약 73만 7천 원), 4백 파운드(약 59만 9천5백 원)를 받은 차점자 스콧과 래니언의 작품 역시 어느 정도 추상의 요소를 갖고 있었다. 헤론의 수상작은 제목에 나열된 색채의 거대하고 불분명한 직사각형 형태로 구성되었다. 대조적으로 스콧과 래니언의 작품은 각각 정물화와 풍경화의 흔적을 간직하고 있었으며, 상금 1백 파운드(약 14만 7천 원)를 받은 힐턴의 작품에는 인간의 형상이 다시 등장했다. 심사 결과는 이제 추상이 대세이며 재현성과 단호하게 단절할수록 더 좋은 작품으로 받아들여진다는 것을 보여 주는 듯했다. 변화가 일어난 것이다. 1950년대 후반 어느 사이엔가 시대정신이 바뀌었다. 데니는 새로운 분위기를 이렇게 정의했다. "갑자기 미술이 미래 지향적이 되었습니다. 더 이상 역사 지향적이지 않았습니다."

1959년 어느 날 헤론은 세인트 아이브스의 거리를 따라 걷다가 충격을 받았다.[182] 콘월 최극단 북쪽 해안에 위치한 이 작은 해변 마을에서 전혀 예상치 못한 사람을 만난 것이다. 그 사람은 바로 베이컨이었다. 헤론은 외쳤다. "세상에! 베이컨 씨! 대체 여기에는 무슨 일입니까?" 헤론의 놀라움은 당연했다. 당시 세인트 아이브스는 영국 추상 미술의 본거지였다. 반면 베이컨은 비구상 미술을 그저 '패턴 제작', '무無에 대한 삽화 또는 우발'로 무시했다. 알다시피 '장식'은 폭력과 비극, 관람객의 신경 체계에 강력한 효과를 미치는 것과 반대되는 것으로, 베이컨이 경멸하는 대상이었다. 반대로 헤론은 장식이 '미술의 절정'이라고 생각했다.

더욱이 세인트 아이브스의 추상 미술은 종종 풍경에서 유래했다. 그것은 대개 만곡을 이루는 바다가 저 멀리 펼쳐지고 화강암 언덕이 지척에 위치한 생활 환경의 특징을 반영했다. 풍경에 대한 베이컨의 관점은 스위스에서 사는

것이 어떻겠냐는 제안에 대한 그의 반응을 통해 추측해 볼 수 있다. "온통 지긋지긋한 광경뿐일 텐데!" 그럼에도 베이컨은 당시 연인인 젊은 남성 론 벨턴 Ron Belton과 함께 콘월에 머물고 있었다. [183] 베이컨은 헤론에게 설명했다. "우리는 막 펜잰스에서 왔습니다." "그곳이 그저 혐오스럽기만 해서 이곳으로 오자고 한 거죠." 헤론은 더 놀라며 외쳤다. "여기에서 머물려고요?" 베이컨은 "글쎄요, 알겠지만, 나는 탈출해야만 했습니다."

당시 베이컨에게는 조용히 작업할 수 있는 곳으로 가야할 이유가 많았다. [184] 그의 삶과 예술은 수년간 위기 상황에 처해 있었다. 레이시와의 관계는 늘 파란만장하고 폭력적이었으며 술로 점철되었다. 결국 두 사람의 관계가 더 이상은 불가능하다는 사실이 드러났다. 레이시는 당시 탕헤르에 머물면서 술집에서 피아노를 연주하며 지냈는데, 과음으로 사망했다. 베이컨은 중요한 일을 코앞에 두고 있었다. 오랫동안 그의 경력을 돌보아 주었던 브라우센의 하노버 갤러리Hanover Gallery를 떠나 베이컨의 모든 빚을 청산해 주겠다는 조건을 제안한 규모가 더 큰 말보로 파인아트와 계약했다. 말보로 갤러리에서의 개인전이 1960년 3월로 예정되어 있었지만 베이컨은 전시할 작품을 거의 제작하지 못한 상황이었다(베이컨이 마지막으로 탕헤르를 방문했을 때 레이시가 그의 작품을 갈기갈기 찢어 버렸다).

그러나 풀리지 않는 문제는 수많은 변방 중에서 왜 세인트 아이브스를 선택했는가 하는 점이다. 베이컨이 무시했던 추상화가들과의 교류를 원했던 것일까? 만약 그렇다면 그는 헤론에게 그 사실을 부정했다. **"맙소사! 당신들 모두 이곳에 있는지 몰랐네요."** 물론 이것은 놀림에 가까운 반응이었지만 1959년 당시 베이컨은 화가로서 과도기에 있었다. 1950년대 초 그의 작품은 훌륭했지만 거의 단색조였다. 1950년대 후반에 이르러 베이컨은 새로운 것을 모색했다. 1957년 그는 반 고흐의 사라진 작품 「타라스콩으로 가는 길 위의 자화상 Self Portrait on the Road to Tarascon」(1888, 파손됨)을 기초로 연작을 제작했다. 이 작품들은 모로코의 강렬한 햇살의 경험에서 비롯된 것이 분명했다. 그러나 그는 그 결과물이 만족스럽지 않았다. 베이컨은 자신이 그린 반 고흐 그림이 마음

에 들지 않는다는 사실을 비평가 앵거스 스튜어트에게 시인했다. 그는 작업을 다시 시작하려 했고 추상 미술이 어떤 실마리가 되리라고 생각했을 수 있다.

당시 헤론과 추상은 상승세를 타고 있던 반면 베이컨은 개인적으로 길을 잃었다는 두려움을 안고 있었을 것이다. 아일랜드의 화가 루이 르 브로퀴Louis le Brocquy에 따르면 런던의 어느 갤러리에서 헤론을 발견하자마자 베이컨은 "보세요! 왕자 화가가 오셨네. 그는 그저 나를 **혐오**할 뿐이죠."[185]라고 말했다. 베이컨의 무시는 분명 진심이었지만 두 사람의 관계는 헤론이 베이컨과 벨턴을 제너 마을 위쪽 바닷가 절벽에 자리 잡은 그의 집 '독수리 둥지Eagles Nest'의 크리스마스 만찬에 초대할 만큼 다정했다. 흉내 내기를 잘 하는 헤론은 자진해서 푸딩에 불을 붙이겠다고 한 베이컨을 실감나게 흉내 낼 수 있었다. 베이컨은 매우 위태롭게 흔들거리면서 걸었고 불안하게 "나는 불 지르기의 선수지." 라고 말하며 브랜디 한 병을 거의 대부분 엎질렀다.

베이컨은 대개 쾌활하고 호전적인 태도로 세인트 아이브스의 사교 생활에 어울렸다. 그는 다른 화가들처럼 슬루프 여관Sloop Inn에서 술을 마셨다. 지역 미술가인 윌리엄 레드그레이브William Redgrave는 폭음과 심술궂은 성격으로 악명 높은 힐턴과 베이컨의 대화를 엿들었다.[186] 힐턴이 "당신은 비추상화가 중에서 유일하게 고려할 만한 가치가 있는 사람입니다. 물론 당신이 화가는 아니지만 말입니다. 당신은 회화에 대해서 아무것도 몰라요."라고 말하자 베이컨은 "잘됐군요. 나는 내 작품이 굉장히 끔찍하다고 생각합니다. 그러니 이제 우리는 함께할 수 있습니다. 당신이 내게 그림 그리는 법을 가르쳐 주세요. 나는 당신에게 내 천재성을 빌려 주겠습니다."라고 대답했다.

베이컨이 헤론과 세인트 아이브스의 화가들로부터 무언가를 배웠을지도 모른다는 추정은 생각만큼 터무니없지 않다. 베이컨은 로스코와 폴록에 실망했다. 그들을 더 좋아하게 될 것이라고 기대했기 때문이다. 베이컨이 존경한 화가들 중 일부는 헤론의 우상이기도 했다. 그중 한 명이 피에르 보나르Pierre Bonnard였다. 어느 화창한 오후, 화가이자 비평가인 자일스 오티Giles Auty가 세인트 아이브스에서 베이컨과 함께 시간을 보냈다.[187] 두 사람은 위스키를 마시

며 주로 보나르에 대해 이야기를 나눴다. 베이컨에게 다른 일이 생기면서 이 대화는 중단되었다. "그 논의는 벨턴이 돌아와 중단되었습니다. 벨턴이 벨트를 손으로 만지면서 '몽둥이질 당할 준비됐어?'라고 물었습니다."

베이컨은 친구 프로이트와는 달리 강한 색채에 대한 욕심을 갖고 있었다. 그는 베테랑 화가인 매슈 스미스의 풍부한 색채의 작품을 칭송했다. 이때부터 베이컨은 헤론처럼 색면colour fields을 그리기 시작했다. 그러나 베이컨의 색면에는 인간의 형상이 깃들어 있었다. 베이컨은 널찍한 후기 빅토리아 시대 건물을 빌려 작업 공간을 마련했다. '포스머 3번지 작업실'로 불린 이곳은 니컬슨의 옛 작업실을 사용하고 있던 5번지의 헤론의 작업실과 거의 붙어 있었다. 13평 방피트(1.2074제곱미터)에 불과했던 비좁은 런던의 작업실과는 전혀 다른 환경이 어땠을지는 상상조차 어렵다. 이곳에서 베이컨은 이전 몇 년간의 작품과는 크게 다른, 아마도 이웃인 헤론의 작품으로부터 영향을 받은 듯한 작품을 제작하기 시작했다. 베이컨 연구자인 해리슨은 1959년경에 제작된, 추상적인 세 개의 수평 색면에 다리를 벌리고 기대어 누운 인물의 스케치 속 세 줄의 띠구조가 당시 한 집 건너 이웃에서 헤론이 제작하고 있던 수평 띠 그림과 매우 유사하다는 점을 지적한 바 있다.[188]

베이컨이 콘월에서 이웃들로부터 무언가를 배웠던 반면, 그 이웃들은 베이컨의 노력을 소중하게 여긴 것 같지 않다. 베이컨이 런던으로 돌아갈 때 남겨 둔 미완성 작품을 자신의 작품 뒤판으로 재활용하거나 베이컨이 하드보드에 그린 그림을 닭장 지붕 수리에 사용했다는 이야기가 있다.

베이컨이 추상을 얼마나 경멸했든 냉혹한 현실, 비극적인 절망을 담은 자신의 작품과 추상의 관계는 런던으로 돌아간 이후에도 계속해서 베이컨을 괴롭혔다. 이 문제가 제기한 위협은 10년 전에는 새롭고 놀라운 것으로 보였던 그의 작품이 이제 구닥다리처럼 보이기 시작했을 수도 있다는 점에 있었다. 1960년 당시 친구였던 프랭크 볼링과의 만남은 베이컨의 심리 상태에 대한 통찰을 제공해 준다. 볼링은 교무 보조원 패디 키친Paddy Kitchen과 결혼하는 바람에 일시적으로 왕립예술학교로부터 퇴학을 당했고 베이컨이 그를 위로해 주

패트릭 헤론, 「수평적 띠 회화: 1957년 11월-1958년 1월
Horizontal Stripe Painting: November 1957 - January 1958」 1957-1958

었다. 베이컨은 볼링을 작업실로 초대해 오믈렛을 만들어 주었고 볼링은 크게 기뻐했다. "나는 그런 오믈렛을 다시는 먹어 보지 못했습니다. 아주 아름다웠고 맛도 훌륭했죠. 그는 아주 훌륭한 요리사였습니다." 베이컨은 볼링을 쫓아낸 학장인 로빈 다윈Robin Darwin은 역사상 최악의 화가라는 자상한 위로를 건넸다. 베이컨은, 볼링이 궁극적으로 베이컨이 그간 구사했던 전략처럼 미술학교의 기성 세계에 주의를 기울여서는 안 되며, 자기 고유의 회화 방식에 집

프랜시스 베이컨, 「기대어 누운 인물 스케치」 1959년경

중해야 된다는 의견을 갖고 이야기했다. 그리고 술을 얼마간 마신 뒤 볼링과 베이컨은 이차원과 삼차원의 공간에 대해 "대립각을 세웠다."

나는 모더니즘 회화가 캔버스 평면 위에서 물질, 곧 물감을 다루는 것이 과제임을 강조해 왔다고 말했다. 그림의 역학은 전면적이어야 하며 공간 은 평평해야 한다. 내가 본능적으로 느낀 것을 분명하게 표현한 것이 그때

가 처음이었다. 나는 베이컨 작품의 공간이 르네상스적 공간, 즉 인물이 놓이는 무대라는 점을 확신했다. 그가 나의 이야기에 얼마나 복잡한 심경이었는지를 눈치채지 못하고 나는 그 이야기를 계속했다.

두 사람의 우정은 곧 끝나고 말았다. 물론 볼링이 사실상 베이컨의 작품이 시대에 뒤떨어졌다고 말한 것이 근본 원인이었다. 베이컨이 그런 이야기를 듣고 그냥 넘어갈 리 만무했다.

회화의 공간과 평면성을 둘러싼 주제는 당시 미술가들에게 아주 중요한 문제였다. 일부 아방가르드의 취향에 비춰 볼 때 헤론의 존무어스상 수상작도 여전히 다소 유럽적이고 또한 영국적이었다. 완전한 비구상이었지만 대기의 안개, 즉 공기와 구름에 대한 좀처럼 제거되지 않는 암시가 남아 있었다. 또한 대략 가로 3피트, 세로 4피트(가로 0.9144미터, 세로 1.2192미터)에 이르는 크기는 미국 회화의 거대한 규모와 비교할 때 작은 축에 속한다. 평면성과 더불어 크기도 중요한 문제가 되고 있었다.

테이트 갤러리에서 전시 '새로운 미국의 회화'가 열리고 헤론이 존무어스상을 수상한 1959년에 전시 '장소Place'가 런던 ICA에서 개최되었다.[189] 이 전시는 세 명의 젊은 화가 데니, 리처드 스미스, 럼니의 작품을 보여 주었다. 이들에게 헤론과 그의 동시대 작가들은 시대에 뒤떨어져 보였고 미국의 미술이 훨씬 더 흥미로웠다. '장소'전은 작품을 전시하는 방식에 있어서도 매우 급진적으로 새로웠다. 작품은 벽에 걸리는 대신 서로 등을 맞대고 받침대에 놓여 지그재그 모양의 평행한 두 줄로 배열되었다. 심지어 초대장 뒷면에는 평면도가 담겼다. 이 전시는 말하자면 그림으로 이루어진 미로였다. 힐턴은 "형태가 캔버스 밖으로 날아가 방 안의 사람들과 결합하는 것"에 대해 이야기한 바 있다. 이 전시에서는 실제로 그림이 공간을 두고 관람객과 밀고 당기며 맞섰다. 작품은 아주 가까이 개인적으로 접근해 오면서 관람자를 거의 덫처럼 가두어 버렸다.

전시 '장소'는 일종의 게임으로 기획되었다. 세 명의 참여 작가는 각 작품

이 가로 7피트, 세로 6피트(가로 2.1336미터, 세로 1.8288미터) 크기의 패널화여야 하고, 색상은 빨간색, 녹색, 검은색 세 가지로 제한되며, 당시 단색 회화가 가능한 선택안이었기 때문에 각각의 색상은 개별적으로 사용되거나 작가가 적절하다고 여기는 순열에 따라 사용되어야 한다는 규칙에 동의했다. 이 규칙의 제약 아래 작가들은 가능한 한 본인이 평소에 구사하는 표현 언어에 가까운 작업을 해야 했다.

관람객이 공간을 돌아다님에 따라 새로운 작품 또는 작품의 일부분이 시야에 들어왔다. 전시 도록에 글을 쓴 젊은 비평가 로저 콜먼Roger Coleman은 관람객이 자신의 경로를 계획할 수 있는 '게임 환경' 이론을 자세하게 설명했다. "'장소'는 바라보거나 통해 보거나 위에서 훑어보거나 안에서 보거나 밖에서 볼 수 있다."[190] 미로를 가로지르는 모든 길은 각기 다른 경험을 낳았다. 그리고 전시 전체가 설치 작품이라고 불리게 될 하나의 환경이 되었다. 이것은 아주 흥미로운 개념이었지만 베테랑 비평가 에릭 뉴턴Eric Newton은 『옵서버Observer』지에 이 게임을 즐기지 못했다고 썼다. 그는 "'장소'는 이제껏 봤던 전시 중 가장 멍청한 전시"[191]라는 반응을 보였다. 그럼에도 불구하고 이 전시는 그를 곤혹스럽게 만들었다. 그는 "이 전시를 무시하는 것은 용서받지 못할 것이다", 그렇더라도 "그것을 칭찬하기란 불가능하다"고 고백했다.

도전적인 제시 방식은 차치하더라도 '장소'는 회화가 어떤 작용을 할 수 있는지에 대한 전통적인 기대를 갖고 있는 사람들에게는 당황스러운 감상 경험이었다. 첫 번째 이유로 모든 전시 작품이 '하드에지hard-edge' 추상이었다는 점을 들 수 있다. 하드에지라는 용어는 정확히 말해 앨러웨이가 만들지는 않았지만 미국의 어느 도록에 나와 있는 간략한 언급에서 발견해 이를 다듬어 영리하게 홍보했다. 하드에지는 견고하고 날카로운 윤곽선을 가진 평면적인 형태로 이루어진 회화를 가리켰다. 거기에는 환영이나 허구적인 공간이 부재했다. '에지'는 "분위기에 의해 부드러워지지 않고 중첩에 의해 부서지지 않는 명확한 경첩"[192]이었다. 중앙에 원형의 형태가 위치한 하드에지 회화는 원반을 그린 그림이 아니었다. 그것은 관람자와 대면하는 거대한 통합적인 광경으로 그

자체가 대상이었다.

하드에지 회화는 형상과 바탕, 주제와 배경의 구분을 무너뜨리는 것을 목표로 삼았다. 젊은 데니와 그의 친구들만 하드에지에 힘을 실은 것은 아니었다. 예를 들어 앨러웨이의 친한 친구였던 턴불의 작품 「15-1959 (빨간색 채도)15-1959 (Red Saturation)」(1959)에는 중앙을 향할수록 점차 짙어지는 빨간색의 원형이 등장한다. 우리는 이 작품에서 이를 테면 빨간색 행성 같은 원이나 구를 보는 것일까, 아니면 진홍색 표면 안에서 원반 형태의 빈 공간을 보는 것일까? 그 관계는 오리/토끼 환영의 방식처럼 관점에 따라 '구멍'으로도 보이고 '구'로도 보인다.

이 작품은 이미지가 아니라 사물, 즉 물감으로 이루어진 평평하고 채색된 추상 조각이다. 사실 턴불은 초반에 조각가로 알려졌다. 1952년 허버트 리드는 베니스 비엔날레의 전시 '영국 조각의 새로운 양상들New Aspects of British Sculpture'에 턴불을 포함시켰다. 1958년과 1959년 턴불은 하드에지 회화 연작을 제작했다. 연작은 종종 별도의 제목을 붙이는 대신 숫자와 날짜로만 표기되었다. 그는 회화를 최소한의 요소로 감축했는데, 크기를 제외하고 모든 것을 덜어 냄으로써 많은 것을 함축했다. 따라서 그는 한 작품당 두 가지 색 또는 한 가지 색만을 사용했다. 「No. Ⅰ 1959」(1959)는 6피트(1.8288미터) 크기의 정사각형에 달하는데, 붓놀림이 제공하는 다양성과 흥미를 반영하면서 화면 전체가 동일한 겨자빛 노란색으로 채색되었다. 식별할 수 있는 주제가 부재하는 거대한 반 고흐의 그림, 다시 말해 해바라기 없는 「해바라기Sunflowers」처럼 보였다.

그러나 이상으로서의 평면성은 화가들이 세운 다른 대다수의 목표처럼 성취하기가 어려웠다. 턴불의 「빨간색 채도」마저 그것을 빨간색 행성으로 보든 오렌지색 면 앞의 빈 공간으로 보든 그 안에 약간의 공간을 내포한다. 빨간색이 짙어질수록 뒤로 물러나거나 앞으로 튀어나온다. 그리고 조금 흐릿한 가장자리는 아주 미미하게 대기를 암시한다. 평면성을 향한 경쟁에서는 예상대로 미국의 화가들이 앞섰다. 엘즈워스 켈리Ellsworth Kelly, 프랭크 스텔라Frank

윌리엄 턴불, 「15-1959 (빨간색 채도)」, 1959

Stella 같은 몇몇 화가가 깊이에 대한 암시를 현저하게 제거한 그림을 제작했다. 영국의 화가들은 터너풍의 연무에 대한 최후의 암시를 제거하기가 상대적으로 더 어렵다는 점을 깨달았다.

<p style="text-align:center">*</p>

하드에지 회화는 아마도 내용이 너무 간략했던 까닭에—또는 그 비판자들에게는 너무 무미건조해서—대중에게 가닿기가 어려웠을 것이다. 그렇지만 어떤 의미로는 시대의 분위기와 어울렸다. 현대 미술은 농담이나 격분의 대상이 되기보다 인기의 대상, 데니가 '미래 지향적'이라고 설명했던 것이 되기 시작했다.

1959년에 그 조짐이 나타났다.[193] 그해 데니는 남성복 매장 오스틴 리드 Austin Reed로부터 런던 리젠트 스트리트 113번지의 본점 지하층을 위한 벽화 제작을 요청받았다. 고루하지는 않았지만 대중적인 소매상인 오스틴 리드는 새로운 종류의 경쟁 상대, 세련되고 화려한, (새로운) 단어로 표현하자면 최신 유행의trendy 경쟁 상대로 인해 그 위치가 불안했다. 전대미문의 참신함을 내세운 상점들이 놀라운 속도로 리젠트 스트리트를 향해 몰려오고 있었다. 1957년 글래스고 출신 상인의 아들로 이 무리의 선두에 섰던 존 스티븐John Stephen은 그가 운영하는 최첨단의 부티크 히즈 클로즈His Clothes의 지점을 조용한 소호 서쪽의 후미진 곳이었던 카나비 스트리트에 열었다. 한 방문객은 그 매장을 "수많은 다양한 스타일과 직물의 환상적이고 대담한 색채"[194]로 가득하다고 묘사했다. 남성복 협회Menswear Association는 스티븐을 "비정상적인 (수컷) 공작 같은 터무니없는 의상"을 판매한다고 비난했지만, 1967년경에 이르면 스티븐은 카나비 스트리트에만 열 곳의 상점을 운영했고, 그 주소는 '활기찬 런던Swinging London'●의 약칭으로 전 세계에 널리 알려졌다.

묘안을 구하고자 오스틴 리드는 건축 회사 웨스트우드, 손스 앤드 파트너

● 1960년대 젊은이들이 주도한 낙관주의적·쾌락주의적 문화로, 활기를 띠었던 런던을 가리킨다.

스Westwood, Sons & Partners에게 회사 이미지를 밝게 만들고 현대화하는 작업을 의뢰했다. 건축가들은 데니를 떠올렸는데, 그가 앞서 런던 남부의 한 유치원에 문자와 숫자로 구성한 모자이크 벽화를 디자인한 경험이 있었기 때문일 것이다. 데니에게 주어진 과제는 "대도시의 새로움을 나타내는 상징을 사용한" 작품을 제작하는 것이었다. 데니는 피카소와 브라크처럼 몇 개의 파편화된 문구를 혼합해 분명한 추상적인 외양을 띠는 입체주의 콜라주로부터 작업을 시작했다. 그러나 그 결과물은 훨씬 더 자신감 넘치고 직접적인 것이 되었다. 벽화는 영국 국기의 색인 빨간색, 흰색, 파란색으로 채색된 원급과 최상급의 단어가 한데 뒤섞인 대담한 단어들의 혼합물을 이루었다. 제목은 「대단히 큰, 가장 크고 넓은 런던Great Big Biggest Wide London」이었다. 몇 년 뒤 리버풀 출신의 한 팝 그룹이 런던에 왔을 때 데니가 그린 오스틴 리드의 벽화 앞에서 첫 사진 촬영이 이루어졌다. 사진 속 비틀즈The Beatles는 벽화와 완벽하게 어우러진다.

의상은 점차 미술가, 심지어 비평가들까지도 이미지를 홍보하는 하나의 방법으로 활용됐다.[195] 앨러웨이와 콜먼은 최첨단 소재인 데이크론Dacron(폴리에틸렌, 테레프탈레이드)으로 만들어진 맵시 있는 미국산 수입 정장을 선호했다. 턴불은 뉴먼, 로스코 등의 미술가들을 만났던 뉴욕 여행에서 돌아올 때 강청색의 갱이 입을 법한 정장을 가져왔다. 하드에지 그래픽 디자이너이자 화가인 고든 하우스Gordon House는 세실 지Cecil Gee의 '매디슨 애비뉴Madison Avenue' 스타일을 좋아한 반면, 데니는 차분한 프레피preppy● 스타일에 관심을 가졌다.

대형 작업에 대한 갈망은 회화에 있어서 진보적인 태도와 연결되었다. 1960년 초가을에 한 미술가가 조직한 전시에서는 규모가 점점 더 커지는 거대한 캔버스가 공통점을 이루었다. 전시 '상황: 영국 추상화 전시Situation: An Exhibition of British Abstract Painting'는 적어도 참가한 미술가들에게는 "현재의 런던 상황"을 상징했다.[196] 이들이 처한 어려움은 대형 회화를 제작하고 있지만 판매는 고사하

● 미국 명문 고등학생들이 학교에서 입는 옷차림

로빈 데니가 제작한 오스틴 리드 벽화 앞에 선 비틀즈, 1963

고 전시를 해 줄 사람이 없다는 사실이었다. 전시를 주도한 턴불의 말을 빌리면, 그래서 이 미술가들은 "운명을 자신의 손"에 맡기고 스스로 전시를 조직했다.[197]

이들은 그해 9월 서픽 스트리트의 영국 왕립미술가협회Royal Society of British Artists의 갤러리를 사용할 수 있었다. 이들은 그 장소를 예약하고 위원회를 조직해 전시를 준비했다. 작품 선정을 위한 주요 기준은 추상과 '30평방피트(2.787제곱미터) 이상'의 크기였다.[198] 그런데 25평방 피트(약 2.3제곱미터)의 크

기도 대부분의 개인 주택 벽에 비해서는 상당히 큰 규모여서 미술 시장의 입장에서는 취급하기가 힘들었다.

전시는 그 나름대로 혁명적이었다. 위원회의 총무를 맡은 데니는 이 전시가 미술가들을 "전시와 홍보의 일반적인 경로 일체로부터 독립"할 수 있게 해주기를 바랐다. 회장이던 앨러웨이는 『아트뉴스』에 "'상황'전의 목적은 대중이 이제껏 보지 못했던 작품을 공개하는 것이다."[199]라고 썼다(그는 이 '대중' 안에 미술 비평가들도 포함시켰다). 이와 같은 거대한 추상화가 작업실에 쌓여 있었지만 상업 갤러리에 의해 걸러져 사람들의 시야에서 사라졌다. 이 전시의 목적은 그 작품들을 공개하는 것이었다.

이러한 측면에서 볼 때 적어도 단기적으로 '상황'전은 거의 완벽한 실패작이었다. 데니는 전시가 진행된 한 달 동안 885명이 방문하고 도록 621권이 판매되는 데 그쳤다고 말했다.[200] 전시를 찾은 사람들 중 많은 수가 개막 당일에 방문한 사람들이었을 것이다. 개막일 외에는 관람객 수가 매우 저조했다. 에이리스는 이렇게 기억한다. "우리는 그 멋진 갤러리를 빌렸고 사람들의 방문이 쇄도할 것이라고 생각해 그 비용을 지불했습니다. 그러나 사람들은 오지 않았습니다. 전시장에 들어갔을 때 한 사람이라도 보이면 다행이었습니다. 우리에게 남겨진 것이라고는 엄청난 액수의 청구서가 전부였습니다." 그녀는 몇 년이 지난 뒤에도 자신의 부담액을 지불하기 위해 데니에게 수표를 보내고 있었다.

<center>*</center>

추상을 하나의 규범이라 한다면 그것은 수많은 화가가 다시 실재하는 대상의 이미지로 변형시킴으로써 전복하고자 하는 언어였다. 그 경계에는 언제나 틈이 많았다. 헤론 작품의 색깔 띠는 실제 일몰인가 아니면 그저 물감인가? 이와 같은 모호함은 물감이 본질적으로 어떤 것처럼 보이기 쉽다는 사실에서 일부 기인했다. 그것은 물감이 지닌 매력과 본질의 한 요소였다. 표면에 내려앉은 붓 자국은 얼굴, 나무, 구름, 진흙 굴착과 같은 대상을 닮기 십상이다. 바로 이

질리언 에이리스, 「적운」 1959

사실이 미술의 전통에서 터너와 컨스터블, 클로드 로랭Claude Lorrain, 푸생이 그린 풍경화의 기초를 이룬다.

에이리스는 '상황'전에 참여한 유일한 여성 화가였을 뿐 아니라 실제로 무언가를 재현하는 듯 보이는 추상화를 그리는 화가에 가장 근접했다(실제로 작품이 그러한지 여부는 흥미롭지만 설명이 어려운 문제다). 1959년과 1960년에 에이리스는 대형과 초대형을 넘나드는 다양한 크기의 회화 연작을 제작했다. 작품의 제목인 「적운Cumuli」, 「쿰브란Cwm Bran」,● 「권곡Cwm」, 「움직이는 중심부Unstill Center」, 「떼Muster」, 「비구름Nimbus」은 지질학적 특징과 대기 현상을 가리킨다. 당시 그녀와 남편 먼디는 여행을 자주 다니곤 했는데 그림을 열심히 살펴보기 위해 파리에 가지 않을 때에는 웨일스의 산을 걸어 다녔다.

에이리스는 과거를 돌아보면 스노도니아의 높은 곳에서 아래쪽 풍경을 내려다보거나 위쪽의 하늘을 바라보았을 때 느꼈던 느낌이 특정 작품에 반영되었을 수 있다는 점을 인정한다. 그렇지만 제목에도 불구하고 그녀는 그 그림들이 "어떤 면에서는 풍경이 **아니었다**"고 생각한다. 그 작품들은 순수한 추상이고 어느 정도 임의적인 결과물이었다.

> 나는 작품이 스스로 그려졌다고 말하곤 했다. 나는 화면 전체에 맥주를 뿌리고 나서 자리에서 일어나 커피를 마시러 갔다. 작품이 어떻게 될지 누가 알 수 있겠는가. 그것은 꽤나 미친 짓이었다. 그것이 이런 종류의 **흐름**을 만들곤 했다. … 당시 산 정상에 그 이미지처럼 보이는 것들이 있었는데, 아마 내 마음속을 상당히 가득 채웠던 것 같다. 그렇지만 그것이 곧이곧대로 작품 안으로 들어오지는 않았다. 그러니까 말하자면 그것은 상당히 흡사한 것이었다. 안개의 경우, 화면 전체에 걸쳐 맥주를 던질 때 맥주 역시 안개 같은 작용을 할 수 없을까? 이런 생각과 시도가 함께 어우러졌다. 비논리적인 방식으로 나는 **물감과 같은 자연**을 봤다. 그리고 터너

● 영국 웨일스 동남부 몬머스셔주의 중부 도시

도 그랬을 것이다.

1960년대 초 에이리스는 윌트셔 코샴 코트에 세워진 바스 미술디자인학교Bath School of Art and Design에서 시간제 교사로 일했다. 클리포드 엘리스Clifford Ellis가 학교의 교사로 불러온 유명한 화가들 중에는 학장인 호지킨도 있었다. 에이리스는 당시 반즈에 살고 있었고, 호지킨은 부인과 함께 켄싱턴 애디슨 가든즈에서 살고 있었다. 종종 에이리스와 호지킨은 윌트셔까지 차를 몰고 다녀왔다. 왕복 두세 시간이 걸리는 그 여정에서 두 사람은 늘 회화에 대해 이야기를 나눴다.

두 사람은 미술 학교 시절부터 서로를 알고 지냈다. 에이리스는 1948년 캠버웰 미술 학교에서 젊은 호지킨이 "반바지를 입고 돌아다니면서 주변을 살폈던" 것을 기억한다(반바지는 당시 브라이언스턴학교Bryanston School의 유물이었던 것 같다. 이 학교에서는 6학년생까지 반바지를 입었다). 호지킨은 미술 학교에서의 경험을 "치약 튜브의 반대쪽 끝에서부터 쥐어짜지는 것과 비슷했다"고 묘사했다. 그러나 열일곱 살이었던 1949년 그는 캠버웰 미술 학교에서 「회고록 Memoirs」을 그렸다. 이 작은 작품은 방 안의 남성과 여성을 표현했다. 남성은 의자에 앉은 채 머리를 여성 쪽으로 향하고 있다. 여성은 소파에 누워 있는데, 머리가 화면 밖으로 벗어났다. 여성의 손은 매우 크게 확대되었다. 자연주의적으로 묘사되지는 않았지만 실내가 배경을 이룬다. 이러한 종류의 회화는 이후 호지킨 작업의 중심 주제인 추상과 재현의 경계에 위치하면서 규정하기 어려운 암류가 흐르는 긴장감 어린 실내의 '감정적 상황'을 일찌감치 예고한다. 어느 날 콜드스트림이 십 대의, 여전히 반바지를 입고 있었을 호지킨에게 「회고록」을 그린 이유를 물었다.[201] 호지킨은 모르겠다는 대답을 내놓았다. 아우어바흐, 베이컨, 코소프 등의 미술가처럼 좋은 작업을 하기 위해서는 의식적인 지식의 수준을 넘어서야 한다고 생각하는 사람에게는 완벽한 대답이라 할 수 있다.

호지킨과 에이리스는 미술사적으로 함께 묶이는 일이 많지 않다. 그러나

하워드 호지킨, 「회고록」 1949

하워드 호지킨, 1965년경

두 사람의 위치는 매우 가깝다. 각기 추상과 재현 사이의 보이지 않는 경계선을 사이에 두고 이쪽과 저쪽에 서 있었다. 에이리스는 의식적으로 실제 광경을 모방하지는 않았지만 기꺼이 우연을 받아들임으로써 물감 자체가 산악 풍경과 같은 대상에 대한 시와 은유를 만드는 것을 거부하지 않았다. 한편 호지킨의 경우에는 실제 광경 또는 그보다 더욱 빈번하게 다루었던, 사람이나 장소에 대해 그가 느끼는 바와 같은 주제가 중요했다. 그는 언제나 "매우 확고한―또는 매우 정확한―시각 기억"으로부터 시작했다.[202] 그렇지만 때때로 아주 긴 시간 동안 이어지는 그림의 발전 과정에서 이 기억은 상당히 다른 것으로 바뀌었다. 원, 직사각형, 삼각형, 소용돌이, 붓놀림 등 처음 한두 번은 전적으로 또는 부분적으로 '추상적'으로 보인다.

1960년 호지킨은 데니와 그의 부인 안나Anna를 묘사한 특이한 초상화를 제작했다. 데니는 세로 줄무늬 재킷과 가로 줄무늬 넥타이를 착용하고 있으며 노란색 얼굴에 빨간색 안경을 쓰고 있다. 데니와 안나는 파란색과 흰색의 곡선으로 이루어진 배경을 바탕으로 그 모습을 드러낸다. 이 작품은 마치 농담처럼 보인다. 미술가를 그의 작품 표현 방식을 통해 익살스럽게 묘사하고 있는데, 데니의 공격적인 추상 어법이 특이한 초상화로 변모되었다. 그렇지만 호지킨은 이 작품이 또한 "꼭 닮은" 초상화라고 말했다.

「로빈 데니 부부Mr and Mrs Robyn Denny」(1960)는 호지킨이 원숙함을 보여 준

하워드 호지킨, 「로빈 데니 부부」 1960

첫 작품이라 할 수 있다. 1960년 그는 스물일곱 살이었지만 베이컨처럼 늦깎이였고 어떤 운동이나 단체에도 속하지 않았다. "나는 어디에서나 완전히 아웃사이더처럼 느껴졌습니다. 실상 그다지 존재감 없는 사람처럼 느껴졌죠. 나는 어디에도 속하지 않았습니다. 나는 내가 어디에 합류할 수 있을지 전혀 알지 못했습니다." 그가 자신만의 양식을 찾기까지 오랜 시간이 걸렸다. 1950년대 중반에 제작된 작품은 현재 전해진 것이 없다. 그는 계속해서 아웃사이더처럼 느꼈고 아웃사이더 같은 대접을 받았다. "1960년대에 누군가 팝아트에 대한 책에 내가 언급되었다고 알려 주어서 내 이름을 찾아보았는데 "그는 (팝 아티스트가) 아니었다."라고 언급되어 있었습니다. 모든 것이 매우 더뎠습니다." 그렇지만 호지킨은 분명 1960년대에 어느 누구보다 독특하고 인상적인 화가였다.

*

앨러웨이와 그가 신중하게 모은 하드에지 화가 집단의 긴밀한 동맹이 한 점의 초상화가 한 원인이 되어 결국 틀어진 것은 기이한 역설이었다. 문제의 초상화는 앨러웨이의 부인인 실비아 슬레이Sylvia Sleigh가 그린 작품으로, 호지킨의 어느 작품보다 훨씬 더 자연주의적이었다.

'상황'전을 찾아온 사람은 거의 없었지만 이듬해 세련된 말보로 런던 갤러리에서 수정과 추가를 거쳐 이 전시가 재개막되었다. 주요 갤러리에서 소개된 새 전시는 이전에 고루했던 도시에서 갑작스레 출현한 최첨단의 미술을 소개하려는 의도를 반영했다. 두 번째 '상황'전의 도록을 위해 권두화로 슬레이가 그린 미술가의 단체 초상화가 실려야 한다는 의견이 제시되었다. 슬레이는 당시 이미 사십 대 중반에 이른 구상화가였지만 그때까지 큰 주목을 받지 못했다. 그녀의 초상화는 1961년 3월 당시 앨러웨이의 '팀' 또는 적어도 대표 주자 대부분을 담았다. 먼디와 에이리스는 왼쪽에, 안경을 쓴 데니는 중앙 오른쪽에, 앨러웨이는 맨 아래 오른쪽 구석에 자리 잡고 있다.

몇몇 화가는 추상과 너무 거리가 멀고, 양식적으로 매우 엉뚱하고 거의 투박하다 할 수 있는 이 그림이 그들의 확고한 하드에지 도록의 표지에 (슬레이의

실비아 슬레이, 「'상황' 그룹The Situation Group」 1961

그림에서 앞줄 중앙이자 앨러웨이 옆에 자리한) 하우스 특유의 하드에지 타이포그래피, 디자인과 나란히 자리한다는 사실에 매우 불쾌해했다. 먼디는 그 뒤에 일어난 일을 다음과 같이 묘사했다.

사람들은 앨러웨이를 조금 두려워했다. 왜냐하면 그가 큰 영향력을 갖고 있었기 때문이다. 그러나 언젠가 몇몇 화가가 모여서 그 그림을 싣고 싶지 않다고 말했다. 나는 그들이 이야기를 꺼낼 것이라는 소식을 듣고 매우 기뻤다. 그것은 **끔찍**한 그림이었다.

슬레이가 묘사에 시간을 좀 더 들인 까닭에 초상화 속 앨러웨이의 머리가 그나마 '좀 낫다'고 첨언하긴 했지만 에이리스는 이 의견에 동의했다. 그들의 의견은 일리가 있었다. 슬레이의 그림은 공간적으로 일관성이 떨어진다. 모든 인물을 제각기 연구한 다음 어설프게 조합한 것이 분명했다. 에이리스에 따르면 슬레이는 "그들이 모두 남자였기 때문에 불쾌해 했다"는 반응을 보였다. 슬레이의 의견 역시 타당성이 있는데 '상황'전의 미술가들은 어떻든 간에 의심할 바 없이 압도적으로 남성들이었기 때문이다. 에이리스는 그녀가 긴 남성화가 명단 가운데 유일한 여성이었다는 점과 예를 들어 중요한 하드에지 화가인 테스 자레이Tess Jaray가 포함되지 않은 점이 매우 충격적이라는 소회를 털어놓았다.

나중에 앨러웨이는 작가들을 닥치는 대로 '앨러웨이의 아이들' 그룹에 포함시킨 것이 문제를 일으켰다고 주장했다.[203] "그들은 내가 그들의 예술을 장악했다고 생각했습니다. 나는 한꺼번에 친구들을 모두 잃었습니다." 그 미술가들이 너무 부정적이었기 때문에 앨러웨이는 도록에 글쓰기를 거부했고 그룹으로부터 완전히 탈퇴했다.

앨러웨이와 슬레이는 미국으로 이주했다. 앨러웨이는 구겐하임 미술관Guggenheim Museum의 큐레이터가 되었고, 슬레이는 이후 10년 동안 여성 미술 운동의 중요한 상징적 인물이 되었다. 슬레이의 그림은 미국에서 일어나고 있는 변화로부터 자신감과 활력을 얻었다. 그녀의 초상화는 앞으로 다가올 일을 예고하는 징조였다. 추상은 중요한 언어로 남았지만, 성 정치, 정치가 배제된 성, 성이 배제된 정치, 유머, 개인의 정체성과 같은 내용이 미술 속으로 (만약 정말로 사라졌던 것이라면) 다시 밀려들어올 기세였다.

12

생각하는 미술가:
호크니와 그의 동시대인들

미술의 중심지라는 환상은
이곳저곳을 표류하는 경향이 있다.
1960년대를 되돌아보면,
나는 런던이
결국 그 중심지가 될 것이라고 생각했다.

- 로버트 라우센버그Robert Rauschenberg, 1997

시대정신의 변화는 점진적으로 일어나는 경향이 있다. 알다시피 이것은 1945년 이후 영국인의 삶이 서서히 활기를 띠었던 것에도 적용된다. 그 변화는 사실 상 어느 정도 의상과 실내 장식의 변화였다. 회색과 갈색이 점차 강렬해져 빨 간색, 초록색, 노란색, 파란색으로 바뀌었다. 그리고 정신적 태도에서도 변화 가 일어났다. 1950년대 말 이십 대 초반의 젊은이들은 전쟁을 거의 기억하지 못했다. 그들은 삶이 점차 나아지고 기회도 점차 넘친다는 사실을 자연스럽 게 받아들였다. 그들은 꾸준히 발전하는 영국에서 성장했다. 1957년 총리 해 럴드 맥밀런Harold Macmillan은 인구의 대부분이 "결코 좋은 것을 가져 본 적이 없다"는 어느 정도 일리 있는 주장을 펼쳤다. 1959년 그의 재선출에 많은 사 람이 동의했다.

　이 같은 변화는 시간을 두고 점진적으로 일어나지만 변화가 갑자기 분명

해지는 순간이 종종 있다. 아주 적절하게도 새로운 10년의 여명이 밝아 오고 있던 어느 날 오후 왕립예술학교 실물 드로잉 작업실에서 그런 순간이 벌어졌다. 1959년 9월 신입생 무리가 왕립예술학교에 도착했다. 신입생 중에는 볼링, 데릭 보시어Derek Boshier, 로널드 브룩스 키타이, 피터 필립스Peter Phillips, 앨런 존스, 호크니가 있었다. 이들은 존스의 표현을 인용하면 "1960년대 영국 미술을 지배한 미술가들"이 되었다. 그러나 이들을 지도한 교수들의 생각은 달랐다. 호크니에 따르면 교수들은 이 유별난 입학생들이 "오랜 경험 중 최악"이라고 생각했다.[204]

입학 첫 날 오후 존스는 실물을 그리는 회화 작업실에서 "야수파를 연구하며" 그가 본대로 그림을 그리고 있었다. 외관상 그 작품은 그다지 혁명적이라 할 수 없었다. 야수파 화가들은 반세기 전 선명하고 비자연주의적인 색채로 파리를 경악하게 만들었다. 그러나 1959년에 야수파는 제1차 세계 대전 이전의 아주 먼 과거의 이야기였다. 곧 교수 러스킨 스피어Ruskin Spear가 들어와서 이젤 위 존스의 그림을 보고는 "대체 이게 무슨 짓입니까? 이 밝은 색채들은 대체 모두 뭡니까? 보세요, 여긴 회색 방이고 회색 모델이 있으며 흐린 날이고 전망도 어둡습니다. 이 초록색 팔과 빨간색 몸통은 **뭡니까?**" 그러나 존스와 그의 동시대 동료들에게 세계가 꼭 잿빛인 것은 아니었다. "나는 그가 농담을 하고 있다고 생각했습니다. 그런 다음 그가 정말로 매우 진지하게 이야기하고 있다는 것을 깨달았고 간담이 서늘했습니다. 그는 그저 '장식!'이라고 말하고는 다른 사람을 나무라기 위해 자리를 떴습니다."

존스의 1960년 작 「생각하는 미술가The Artist Thinks」는 빨간색과 녹색의 이례적인 색채 코드를 중심으로 구성되어 있다. 이 구성의 아랫부분에 놓인 자화상은 주로 파란색과 회색의 줄무늬와 소용돌이로 이루어졌다. 존스는 만화로부터 '생각 풍선'을 차용해 그의 머릿속에서 일어나는 생각을 암시한다. 그의 머릿속 생각은 색 구름뿐 아니라 초록색의 가슴 같은 언덕이 암시하는 성행위로 이루어진 듯 보인다.

존스와 몇몇 동시대인 역시 미술이 무엇이 될 수 있는지에 대해서 열심히

앨런 존스, 「생각하는 미술가」, 1960

그리고 대단히 자신감에 차서 생각하고 있던 것은 분명했다. 그들의 생각은 왕립예술학교의 선배 세대들이 했던 생각과는 달랐다. 선배들의 방식은 적어도 일부 학생들의 깊고 야심 찬 지적인 방식은 아니었다. 1954년부터 1957년까지 왕립예술학교에 다녔던 맬컴 몰리Malcolm Morley는 그곳에서 가르치고 있던 스피어와 카렐 웨이트Carel Weight 같은 화가들을 "훌륭한 화가"라고 부르며 좋아했으나 "왕립예술학교는 교육에 있어서 끔찍한 곳이었다"고 기억한다. "넌더리 나는 것 등은 배우지 않았습니다. 배운 것이라고는 선생들과 함께하는 자리에서 술에 취하지 않는 방법이었습니다." 1958년 뉴욕으로 이주할 때 (따라서 이 책의 범위로부터 벗어나게 된다) 몰리는 "마르셀 뒤샹에 대해 한 번도 들어 보지 못한 채" 미국에 도착했으나 그 뒤 미술에 대한 "진정한 철학적 사고"를 접하게 되었다. 그는 왕립예술학교의 다른 학생들 역시 회화를 진지한 숙고 대상으로 삼는 데 같은 실패를 겪었다고 언급했다. 아우어바흐에 따르면 "어떤 의미에서는 **정말로** 형편없는 화가"인 로버트 불러가 한번은 "모네와 반 고흐 모두 질퍼덕거리며 돌아다닌 어수룩한 사람들이었고 그들의 작품 중 소수만이 그 유전자 안에 작품을 원대하고 주목할 만한 것으로 만들어 주는 중요한 무언가를 갖고 있다는 취지의 말을 했다."

왕립예술학교의 선임 강사들은 모이니핸이 1951년에 그린 「단체 초상화 Portrait Group」(1951)와 크게 달라지지 않았다. 「단체 초상화」는 전시 '1951년을 위한 60점의 회화 작품'에 제출한 회화학부의 교수·강사들을 그린 음울한 분위기의 작품이었다. 이 작품은 수상하지는 못했다. 모이니핸은 왼쪽에 앉아 있는 낙담한 민턴과 그를 응시하며 서 있는, 곰 인형을 연상시키는 안경 쓴 웨이트를 함께 그렸다. 그림에는 불러, 콜린 헤이스Colin Hayes 및 오른쪽 긴 의자에 다리를 뻗고 앉아 있는 턱수염 난 스피어도 등장한다.

모이니핸의 단체 초상화는 전후 런던의 음울함을 완벽하게 포착한 나름대로 성공적인 작품이다. 모이니핸은 부주의하거나 안전 지향적인 미술가와는 거리가 멀었다. 1959년경 그는 추상으로 다시 돌아왔다. 그러나 이 그림과 존스의 「생각하는 미술가」는 색채, 감정, 개념, 역사적인 측면에서 전면적으

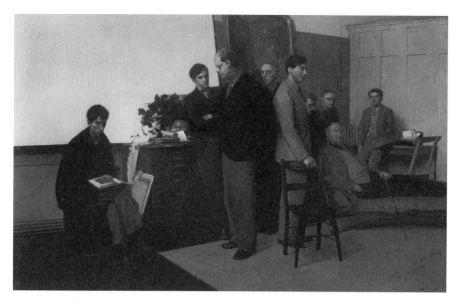

로드리고 모이니핸, 「단체 초상화」 1951

로 대비된다.

모이니핸과 달리 왕립예술학교의 새로운 화가 무리는 추상을 출발점으로 삼았다. 이것은 회화학부 학장인 스피어와 웨이트를 격분시켰다. 두 사람은 전 학생을 소집하여 1학년 때에는 누구도 실험적인 작업을 할 수 없다는 점을 강조했다. 이 기조는 이후로도 계속 유지되었다. 웨이트는 볼링에게 추상화를 그린다면 쫓겨나게 될 것이라고 말했다. 존스는 다음과 같이 기억한다. 그러나 추상은 "처음 경험한 것이고 다루어야 할 대상이었다. 지금도 사실상 추상표현주의가 나의 바탕이 되고 있지만 나는 그것을 구상적인 목적을 위해 오용하고 있다. 나는 결코 형상을 버릴 수 없었다." 이런 태도는 두 배로 불손한

런던 작업실의 앨런 존스, 1965년경. 배경의 그림은 「남성 여성」으로, 현재 테이트에 소장되어 있다.

것이었다. 구상 회화의 일반적인 방식과 폴록, 로스코, 뉴먼의 전위적인 접근 방식 양자 모두를 조롱하는 것이었기 때문이다. 볼링은 그의 동시대 작가들이 모두 "추상에 대해 농담을 건넨" 것이라고 설명했다. 때때로 이 젊은 왕립예술학교 화가들의 무리는 영국 팝아트의 2세대로 불린다. 그러나 '팝'이라는 꼬리표에 만족해하거나 그것을 오랫동안 받아들인 사람은 거의 없었다. 다만 그들은 추상표현주의의 서사시적인 장엄함에 「생각하는 미술가」가 풍부하게 담고 있는 요소인 유머와 성, 인간성의 요소를 나름의 방식으로 결합하여 첨가하는 것을 주저하지 않았다.

1960년에는 점점 더 많은 사람에게 기회가 열린 듯 보였다. 계급, 성, 인종의 사회적 장벽이 여전히 존재하긴 했지만 약화되거나 와해되기 시작했다. 1960년대에는 미술가, 디자이너, 사진가 등의 창조적인 사람들이 그 자체로 하나의 계층, 단 출신 성분이 아니라 재능과 에너지로 정의되는 하나의 집단으로 보이게 되었다.

왕립예술학교에서 보시어와 함께 작업실을 쓰고 있던 호크니, 당시 그래픽디자인을 공부하다가 이후 영화감독이 된 리들리 스콧Ridley Scott, 1960년대 손꼽히는 패션디자이너가 된 오시 클라크Ossie Clark 등 보시어 무리는 창조적인 개인들로 가득했다[205] (클라크는 잠시 호크니의 애인이었고, 호크니의 가장 유명한 초상화 중 하나인 「클라크 부부와 퍼시Mr and Mrs Clark and Percy」(1970~1971)의 주제였다). 보시어의 또 다른 가까운 친구 폴린 보티Pauline Boty는 당시 스테인드글라스를 공부하고 있었는데, 여자라는 이유로 회화 학부 지원이 좌절되었다. 그러나 몇 년 지나지 않아 보티는 스테인드글라스를 그만두었고 런던에서 가장 혁신적인 화가가 되었다.

이 학생들 중 많은 수가 미술이 그리 중요한 비중을 차지하지 않는 배경 출신이었고 런던 출신이 아닌 경우도 많았다. 보시어는 포츠머스 출신으로 정육점 듀허스트Dewhurst 분점의 수습 직원에 지원하려 했을 때 미술 선생이 정육점 대신 미술 학교에 가야한다고 설득했다. 고향 브래드퍼드에서 여덟 살의 호크니는 아버지가 오래된 자전거를 수리하면서 붓에 페인트를 묻혀 칠하는 것을 보았다.[206] 어린 호크니는 그 과정의 한 부분인 "페인트를 흠뻑 먹은 두꺼운 붓이 다른 것을 덮는" 느낌을 좋아했다. 그는 물감으로 그려진 그림이 있고 미술관과 책에서 볼 수 있다는 것을 알았다. 그렇지만 그 일을 직업으로 삼을 수 있다는 생각은 하지 못했다. 호크니는 "사람들이 간판이나 크리스마스 카드 그림을 다 그린 다음" 또는 월급을 버는 일을 한 다음 "밤에 그림을 그린다고 생각했다."

1959년 왕립예술학교에 모인 재능의 면면을 고려할 때 이 신입생들이 서

로에게 깊은 인상을 받은 것은 당연했다. 존스는 "주변 학생들과 비교할 때 다소 학습 지진아"처럼 느껴졌다. 그는 당시 그들의 학습 능력이 자신에 비해서 훨씬 월등하다고 생각했다. 그해 9월 개강일에 존스는 특별히 한 학생을 눈여겨보았는데 그의 나이 때문이기도 했다. "나이가 많은 진짜 미국인인 키타이가 있었습니다. 스물한두 살일 때는 스물일곱 살이 아주 많은 나이처럼 느껴지죠. 키타이는 작은 칸막이 안에서 복도를 따라 그림을 그리고 있었습니다."

키타이—공식 석상에서는 대개 'R. B.'라는 이름으로, 친구들에게는 '론 Ron'으로 불렸다[207]—는 다른 신입생들보다 훨씬 원숙한 미술가다운 면모를 보였다. 그는 기혼자였고 중간에 아기도 생겼다. 키타이는 오하이오 클리블랜드에서 성장했지만 본능과 선택에 따라 국외를 떠돌아다녔다. 십 대 시절 그는 상선 선원으로 일하면서 중간 중간 휴식기에 뉴욕의 쿠퍼유니언 인스티튜트 Cooper Union Institute와 빈의 미술대학Academy of Fine Art에서 공부했으며 그 사이에 스페인 여행을 다녀왔다. 프랑스에서 평화로운 시간을 보냈던 1950년대 초 미 육군에 징집된 뒤 제대군인 원호법을 통해 옥스퍼드대학교의 러스킨 미술대학Ruskin School of Drawing에서 공부하기로 결심했다. T. S. 엘리엇T. S. Eliot, 에즈라 파운드Ezra Pound, 헨리 제임스Henry James 등 그보다 앞서 영국에 거주한 미국인을 좋게 생각했던 것이 그 한 이유였다.

키타이는 러스킨미술대학의 교수에 대한 좋은 기억을 갖고 있었다. 그 교수는 "에드가르 드가Edgar Degas의 제자이자 루이 라모트Louis Lamothe, 앵그르 제자의 계보를 잇는 친절한 세잔주의자 퍼시 호턴Percy Horton"이었다. 키타이는 또한 옥스퍼드대학교의 뛰어난 미술사 교수였던 에드가 빈트Edgar Wind도 만났다. 빈트는 도상학, 즉 이미지의 역사 연구에 힘을 쏟는 학자로 잘 알려져 있었다. 그는 결국 키타이를 바르부르크 연구소 도서관Warburg Institute Library으로 보내어 과거의 시각 역사에서 잘 알려지지 않은 특이한 갈래를 연구하게 했다. 처음부터 키타이는 단지 그림의 형태가 아닌, 의미에 관심을 가졌다.

호크니의 기억에 따르면 키타이는 "많은 사람, 특히 내게 양식적으로 큰 영향을 미쳤다."[208] 호크니에게 깊은 인상을 남긴 것은 비단 키타이의 작업뿐

아니라 그의 **태도**였다. 다시 말해 회화에 대한 그의 진지함이었다. 이 특징으로 인해 키타이는 조금은 '무섭게' 보였다. "그는 바보들은 참을 수 없다는 듯 사람들에 대해 맞서는 듯한 태도를 취하곤 했다." 키타이와 호크니는 키타이의 표현을 빌자면 둘 다 "훌륭한 독자"이자 성향과 교육에 의한 젊은 사회주의자(소문자s의 socialist)라는 사실을 바탕으로 우정을 쌓기 시작했다. 키타이의 할아버지는 과거 음울한 산업 지역이었던 클리블랜드에서 늘 이디시어로 된 『데일리 포워드Daily Forward』를 읽었고, 호크니의 아버지 켄Ken은 우울한 분위기의 산업 도시 브래드퍼드에서 좌익 성향의 신문 『데일리 워커Daily Worker』를 읽었다. 키타이는 그와 호크니 "두 사람 모두 야심 있는 외래종"이라고 생각했다. 한 사람은 유대인의 피를 일부 물려받았고 완벽한 범세계주의자였으며, 다른 한 사람은 요크셔의 동성애자였다. 두 사람은 지적인 성향을 타고났고 재능이 넘쳤다.

처음에 호크니는 왕립예술학교의 입학 절차에 위압감을 느꼈다. "나는 자연스럽게 가망이 없다고 생각했습니다. 런던 사람 모두 나보다 훨씬 나을 테니까요."[209] 입학 허가를 받고서도 그는 마음이 편치 않았다. "처음에 나는 무엇을 해야 좋을지 몰랐습니다. 그래서 한 2주일에 걸쳐서 아주 세심하게 주의를 기울여 두세 점의 해골 드로잉을 그렸습니다. 무언가 해야 할 작업이 필요했기 때문이었죠." 키타이가 그 드로잉을 보았고 "작업복을 입고 있는" 이 소년의 작품에 감동받았다.

나는 여태껏 본 중 가장 능숙한 솜씨의, 가장 아름다운 드로잉이라고 생각했다. 나는 뉴욕과 빈의 미술 학교에서 공부했고 꽤 많은 경험을 갖고 있었지만 그렇게 아름다운 드로잉은 본 적이 없었다. 그래서 짧은 검은색 머리에 큰 안경을 쓰고 있던 그 아이에게 "5파운드(약 7천 3백 원)에 그 드로잉을 살게."라고 말했다. 그 애는 나를 쳐다보았고 내가 부유한 미국인이라고 생각했다. 사실이 그랬다. 나는 가족 부양을 위해 제대군인 원호법에 따라 매달 150달러(약 18만 1천 5백 원)를 받고 있었다.

호크니가 왕립예술학교에서 제작한 최초의 작품인 해골 드로잉은 사실상 그를 20세기와 21세기의 뛰어난 대표적인 미술가로 만들어 준 명확하고 세밀한 선을 이미 증명했다. 호크니는 브래드퍼드 미술 학교Bradford School of Art에서 4년 동안 드로잉을 공부한 경험을 통해 기량을 닦았다. 전통적으로 미술가에게 기대되는 바를 수행할 수 있는 이 탁월한 능력은 호크니로 하여금 대학 당국과의 충돌을 피할 수 있게 해 주었다. 3학기 말 학장 다윈이 학생들에게 퇴학을 명했을 때 대상자 중 한 명이 존스였다. 그러나 존스처럼 서툴렀던 호크니는 뛰어난 솜씨 덕분에 퇴학을 면할 수 있었다. 존스는 이렇게 추측했다. "그들은 해골 드로잉을 보고는 호크니가 그림을 그릴 수 있다고 생각했습니다. 그릴 수 있다면 그 사람에게는 무언가가 있다는 것을 뜻했죠."[210] 볼링의 의견 역시 같다. "호크니가 그 해골을 그리지 않았다면 퇴학당했을 겁니다."

*

처음 몇 주간 적응 기간을 거친 뒤 호크니는 필립스 등 다른 몇몇 학생처럼 추상표현주의 양식으로 크고 느슨한 그림을 그리기 시작했다. 스무 점 가량의 그림을 자칭 "데이비 겸 폴록 겸 힐턴" 양식으로 그렸다. "음, 나는 그것이 해야 하는 작업이라고 생각했습니다." 그러나 그 뒤 막다른 길에 처하게 되었다. 호크니는 계속 앞으로 나아갈 수가 없었다. 그 작업이 무의미하고 '무력'하게 보였다. "나는 '너 이걸 어떻게 밀고 나갈래? 이건 어느 방향으로든 갈 수 없어. 폴록의 그림마저 막다른 길이야.'라고 생각하곤 했습니다."

　이런 지점에 도달했을 때 호크니는 키타이와 중요한 대화를 나눴다. 키타이는 호크니가 정치, 채식 등 다양한 것들에 관심을 갖고 있는데, 왜 그것을 그리지 않냐고 지적했다. 호크니는 생각했다. '옳은 지적이야. 그게 바로 내가 불만을 느끼는 바야. 나는 결코 나 자신으로부터 비롯되는 그림을 그리지 않고 있어.'[211] 호크니는 자신에게 중요한 것을 다루는 그림을 그려야 했다. 그리고 그는 그런 작업을 시작했다. 처음에는 조심스럽게 시작했는데, 당시 추상에 대한 신념이 너무나 강력한 나머지 실제 인간 형상을 묘사할 엄두를 내지 못했

던 까닭이다. 역설적이게도 왕립예술학교의 교수는 비록 호크니의 궁극적인 작업 방식은 아니었지만 그 작업을 반겼다.

호크니는 신중하게 나아갔다. 그가 생각한 첫 해결책은 개인적인 메시지를 그림 안에 단어의 형태로 은밀하게 삽입하는 것이었다. 그는 그 단어가 인간적인 것이라는 점에서 단어 하나가 하나의 인물 같다고 생각했다. 그림 표면에 단어를 배치하면 보는 이는 즉각적으로 그 단어를 읽게 되며 그림은 "그저 물감에 머물지 않는다." 호크니의 작품에 처음 등장한 단어 중 하나는 '타이거Tyger'로, 윌리엄 블레이크William Blake의 동명의 시(1794)에서 가져온 단어였다. 호크니의 동료 학생들이 와서 작업 중인 그 작품을 보고는 "그림 위에 글씨를 쓰다니 웃기는 일이네. 알겠지만 지금 그리고 있는 그림은 말도 안 되는 짓이야."라고 말했다. 그렇지만 호크니는 '너희들이 무언가가 나오고 있는 것같이 느낀다니 기분이 좋구나' 하고 생각했다. 사실 다름 아닌 호크니 자신이 나오고 있는 중이었다.

그 뒤 몇 년에 걸쳐 호크니의 그림은 점차 고백이 되어 갔다. 그림 위에 쓰인 문구는 젊은 동성애 남성으로서의 자신의 삶을 가리키며 그가 어떤 사람인지를 드러낸다. 「세 번째 사랑 그림The Third Love Painting」(1960)에는 작가 자신에 대한 경고 '그건 아니야, 데이비드. 그것을 받아들여' 뿐 아니라 얼스코트 지하철역 화장실 벽에 쓰인 문구도 담겼다. 1961년에 제작된 두 작품 「함께 껴안고 있는 우리 두 소년We Two Boys Together Clinging」, 「인형 소년Doll Boy」 같은 작품에서 사람의 형상이 다시 나타났다는 점 역시 특이하다. 거칠고 다듬어지지 않은 이 그림들에는 장 뒤뷔페Jean Dubuffet 부터 베이컨, 추상표현주의, 키타이에 이르기까지 다양한 영향이 한데 뒤섞여 있다. 그렇지만 개성 있고 주목할 만한 면모가 서서히 그 모습을 드러냈다.

*

퇴학에도 불구하고 1961년 존스는 매년 개최되는 전시 '젊은 동시대인들'의 총무로 선출되었다. 역설적이게도 1949년 이 전시를 처음 기획, 제안한 사람은

호크니의 작품 「함께 껴안고 있는 우리 두 소년」(1961) 앞에 선 호크니와 보시어, 1962

웨이트였다. 웨이트는 '상황'전의 전시 장소였던 서퍽 스트리트의 RBA 갤러리 RBA Galleries가 미술 학도들의 작품을 정기적으로 전시하는 장소로 적격이라고 제안했다. 처음에는 왕립예술학교 학생들의 작품이 지배적이었지만 시간이 흐르면서 다른 미술 학교 출신들도 합류했다.

필립스가 위원회의 회장을 맡았고 슬레이드 미술 학교 학생인 패트릭 프록터Patrick Procktor가 회계를 담당했다. 존스와 필립스가 작품 설치를 맡았지만 존스의 기억에 따르면 첫 번째 시도는 난장판처럼 보였다.

> 전시 설치를 마친 뒤 필립스와 나는 서로를 바라보며 "이거 스케치 클럽처럼 보이는데!"라고 말했다. 우리는 '한쪽 벽에 우리가 좋은 작품으로 꼽은 것들을 모두 걸어 보면 어떨까?' 하고 생각했다. 우리는 기본적으로 슬레이드 미술 학교 출신 학생들의 그림과 맞대결했다.

필립스와 존스는 키타이에게 벽 하나를 주었다. 키타이는 참가자들 중 가장 중요한 작가임이 분명했다. 그 뒤 그들은 갤러리의 반대쪽에 왕립예술학교 학생들의 작품과 슬레이드 미술 학교 학생들의 작품을 함께 모아 벽에 걸었다. 존스의 기억에 따르면 모두 봄버그와 아우어바흐의 영향을 받은 작품들이었다. 호크니는 작품의 배치를 조금 다르게 기억한다. 호크니에 따르면 친해진 프록터가 자신의 작품을 강조하며 좀 더 중요한 위치에 걸어야 한다고 주장했다.

1961년 1월 전시가 개막하자마자 왕립예술학교에서 흥미진진한 일이 벌어지고 있다는 사실이 분명해졌다. 호크니에 따르면 "영국에서 윗세대로부터 영향을 받지 않은 학생들의 회화 운동으로는 아마 처음이었을 것이다."[212] 앤서니 카로, 아우어바흐와 함께 심사위원이던 앨러웨이는 도록에 글을 썼다. 그는 전시 참여 작가들 사이의 관계를 보다 신중한 방식으로 정의했다. 그는 이 미술가들이 "그들의 작품을 도시와 연결 짓는다"고 주장했다. 이들이 상업 디자인, 그래피티 같은 요소를 받아들여 작품에 '도시성'과 '동시대성'을 부여한다는 것이 그의 논지였다.

호크니의 언급처럼 이 전시는 '상당한 충격'을 일으켰다. 당시 슬레이드 미술 학교 학생이던 워나콧은 교사였던 아우어바흐에게 호크니가 최근 완성한 '사랑love' 연작에 대해 이야기했던 것을 기억한다. "나는 '대체 이게 뭐죠?'라고 말했습니다. 그런 그림은 본 적이 없었습니다. 아우어바흐는 '맞아. 아주 좋은 그림이야.'라고 말했습니다. 그의 작품에는 낯선 감성이 있었습니다." 그 전시에 작품을 출품한 학생들의 작품을 보기—아마도 구입하기—위해서 사람들이 왕립예술학교에 찾아오기 시작했다. 곧 호크니에게는 그의 작품 거래를 담당하는 미술 거래상이 생겼다. 그의 이름은 카스민으로, 런던 미술계에 새롭게 등장한 영리하고 카리스마 있는 인물이었다. 존스의 경력 역시 갑작스럽게 비상했다. 아르투르 투스 앤드 손스Arthur Tooth & Sons와 계약을 맺었고, 투스의 피터 코크런Peter Cochrane이 영국의 몇 안 되는 부유한 현대 미술 수집가 중 한 명인 E. J. '테드' 파워E. J. 'Ted' Power를 존스의 작업실에 데리고 왔다. "이 퉁명스러운 북부 지방 사람이 들어와서는 손을 내밀고 '내 이름은 파워Power입니다.'라고 말했습니다. 듣기 좋은 이야기였습니다. 나는 '내 이름은 가난Poverty입니다.'라고 대답하고 싶었습니다." 그렇지만 존스에게나 그의 동시대 작가들에게나 존스의 대답은 오래지 않아 사실이 아니게 되었다.

1, 2년 뒤 존스는 또 다른, 훨씬 더 유명한 방문객을 맞았다. 방문객은 그가 매우 존경하고 있던 미술가인 호안 미로였다. "나는 알렉산더 칼더Alexander Calder와 미로의 작품에서 형태 없이 부유하는 색채라는 개념을 대단히 좋아했습니다." 당시 그 일은 널리 인정받는 작가의 방문을 받는 대단히 기쁜 경험이었다.

펜로즈가 전화를 걸어와 미로가 테이트 전시 때문에 런던에 와 있으며 젊은 미술가들의 작품을 보고 싶어 한다고 말해 주었다. 대大화가라 할 수 있는 누군가가 내 작업실에 와서 내 팔을 꼭 잡고는 "브라보!"라고 말해 준 것은 정말이지 아주 멋진 일이었다.

이 반응은 존스가 이전에 들었던, 불과 몇 년 전 어느 흐린 날 왕립예술학교의 잿빛 방에서 스피어로부터 들었던 말과는 전혀 다른 것이었다.

사라진 고양이의 활짝 핀 웃음:
1960년대 베이컨과 프로이트

**'있는 그대로의 진실',
나는 늘 그 표현이 마음에 들었다.**

– 루시안 프로이트Lucian Freud, 2010

1962년 쉰세 살의 베이컨은 테이트 갤러리에서 회고전을 가졌다. 이 전시는 말보로 파인아트의 해리 피셔Harry Fischer의 외교적 수완과 테이트 관장 존 로센스타인John Rothenstein과 베이컨의 우정 덕분에 성사되었다. 로센스타인은 테이트 트러스티스Tate Trustees가 "대단한 열정 없이" 전시에 동의했다고 말했다.[213] 존 위트John Witt는 베이컨이 사실상 그의 초기 작품 전부를 없애 버렸기 때문에 이 전시를 회고전으로 부르는 것은 어불성설이라는 불평을 토로한 편지를 로센스타인에게 보냈다. 로센스타인은, 베이컨은 함께 일하기에는 골칫거리일 거라는 경고를 받았지만 일정 정도 베이컨은 "최대한의 도움"을 제공하고 특별히 전시를 위해 새로운 그림을 제작하는 등 매우 협조적인 태도를 보여 주었다.

전시는 5월 마지막 주에 개막할 예정이었다. 3월 말경 로센스타인은 베이

컨으로부터 작업실에 급히 와 달라는 초대를 받았다. 베이컨은 실질적으로 삼면화인 대형 회화 작품을 완성했다. 베이컨은 이 작품이 전시에 포함되어도 될 만큼 미술관 관장 마음에 들기를 바랐다. 로센스타인이 리스 뮤즈 7번지에 위치한 베이컨의 작은 새 아파트에 들어섰을 때 아주 큰 르네상스 제단화 크기의 웅장한 그림을 보았다. "폭 18피트(5.4864미터)의 거대한 삼면화가 짙은 오렌지색과 빨간색, 검은색의 벽처럼 작업실을 가로질러 서 있었습니다. 왼쪽 패널에는 나치 같은 두 명의 인물이 죽은 동물의 사체와 함께 있었죠." 중앙에는 "낡은 침대 위에 짓뭉개지고 피를 흘리는 육체"가 있었다. 오른쪽 패널에는 사람 같기도 하고 동물 같기도 한 또 다른 사체가 매달려 있고 아래에는 개의 머리 윤곽이 보였다. 로센스타인은 이 작품을 전시의 백미로 삼을 만큼 충분한 감동을 받았다.

베이컨은 훗날 실베스터에게 이 삼면화 전체를 그리는 데 "술을 마셔 기분이 안 좋은 상태에서" 2주일이 걸렸다고 말했다.[214] 베이컨은 때때로 술에 너무 취한 나머지 무엇을 그리는지도 몰랐다고 덧붙였다. 그런데 이 작품은 모두 무엇을 의미하는 것일까? 베이컨은 전형적으로 작품의 제목 「십자가 책형을 위한 세 개의 습작Three Studies for a Crucifixion」(1962)이 나타내는 것 이상의 설명은 극도로 조심했다. 몇 해 동안 미국의 유명한 현대 미술 학자이자 메트로폴리탄 미술관Metropolitan Museum 큐레이터인 제임스 스롤 소비James Thrall Soby가 베이컨에 대한 책을 쓰고자 애쓰고 있는 중이었다. 말보로 파인아트는 베이컨이 그들과 계약하기 이전에 먼저 책의 출간을 제안했다. 이 계획은 주요 미술관 전시 주선처럼 미술가의 위상을 끌어올리는 데 필수적인 요소였다. 베이컨이 (빈 출신의) 피셔가 "우리는 당신을 유명하게 만들 겁니다. 사람들이 당신에 대한 책을 쓸 거예요."라고 말하는 것을 흉내 내곤 했다는 사실은 알려져 있다. 베이컨은 겉으로는 이 계획을 흥미롭게 생각했다. 미로와 입체주의자 후안 그리스 Juan Gris를 연구한 작가인 소비는 베이컨을 세계 현대 미술의 만신전으로 격상시키는 데 도움을 줄 수 있는 저자였다.[215]

하지만 그 과정에서 베이컨은 호락호락하지 않았다. 베이컨은 피셔의 아

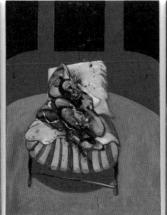

프랜시스 베이컨, 「십자가 책형을 위한 세 개의 습작」 1962

첨을 재미있어했을 수 있지만, 그의 행동은 책의 출간 계획이 그를 불안하게
만들었음을 보여 주었다. 베이컨은 저자와의 만남을 단호하게 거절했다. 대신
소비는 피셔와 비평가 로버트 멜빌Robert Melville과의 서신을 통해 베이컨과 소
통해야 했다. 소비의 질문을 전달받은 피셔와 멜빌이 베이컨에게 그 질문을 물
어 본 다음 소비에게 답변을 알려 주었다. 그 과정은 느렸다. 베이컨이 「십자가
책형을 위한 세 개의 습작」을 완성했을 때에도 소비는 아직 글을 다 쓰지 못했
다. 이 작품이 전환점이 되는 중요한 작품이라는 점과 소비가 이 작품을 설명,
분석해야 한다는 점에 모두 합의했다. 소비는 중앙 패널이 예수를 십자가에서
내리는 형상인 '십자가 강하deposition'고, 오른쪽의 인물은 십자가에 거꾸로 매
달려 있는 것처럼 보이기 때문에 성 베드로라고 추측했다. 그러나 왼쪽 패널에
대해서는 답을 몰라 난감해 했다.

258

피서는 베이컨에게 그 점을 질문했고 "왼쪽 패널의 두 인물은 가스실 문을 열고 있는 힘러와 아돌프 히틀러Adolf Hitler라고 전달하면 됩니다"라는 베이컨의 답을 전달해 주었다. 그러나 소비가 그대로 인용하자 베이컨은 즉각 답을 철회했다. 베이컨은 소비의 글이 자신의 작품을 잘못 표현했다고 불평하면서 출판 연기를 요청했다. 더 나아가 그는 왼쪽 패널의 두 인물은 결코 힘러와 히틀러가 아니라고 주장했다. 아마도 피서는 지친 나머지 오랜 기간 고생하고 있는 소비에게 베이컨이 처음 그 이야기를 했을 때 진지하지 않았다는 편지를 보냈을 것이다. 어쨌든 "이 삼면화의 도상은 규명하기가 어렵다"는 점에 모두가 동의했다. 소비의 책은 결국 출간되지 못했다. 2008년, 베이컨을 연구한 해리슨은 「십자가 책형을 위한 세 개의 습작」의 주제에 대해서는 아직 합의된 바가 없다는 점을 지적했다.

이것은 분명 베이컨이 바라던 바였다. 그렇지만 몇 개의 단서는 이 삼면화가 베이컨이 나중에 주장했던 것처럼 술로 판단 능력을 잃어 자신이 하고 있는 작업을 인지하지 못하는 상태에서 그려진 것이 아닐 수 있다는 사실을 암시한다. 정확하게 지목할 수 있는 주제는 아니라 하더라도 최소한 베이컨이 붓을 들고 작업을 시작하기 전 마음속에 관련 있는 일련의 이미지를 품고 있었을 가능성이 있다. 1962년 작품 제작보다 앞선 시기에 작성된 베이컨의 노트에는 가능한 그림 주제 목록으로 "고기가 걸려 있는 정육점"이 포함되어 있었고,[216] 같은 시기에 그린 스케치 위에는 "예수/살의 웅덩이에 함몰된 이미지"라는 문구가 적혀 있었다.

또한 이 삼면화 주변에는 옛 거장의 회화를 연상시키는 약간의 (매우 희미한) 반향이 곳곳에서 울린다. 오른쪽 패널의 신체는 렘브란트의 걸작 「도살된 소Slaughtered Ox」(1655)를 연상시키는데, 렘브란트의 작품 자체가 십자가 책형에 대한 호소력 강한 은유였다. 이 작품은 베이컨의 돌파구가 되었던 작품 「회화 1946」에서 다르게 표현된 바 있다. 그러나 삼면화에서 렘브란트의 소는 위아래가 뒤집혀 있으며 베이컨의 또 다른 시금석인 조반니 치마부에Giovanni Cimabue가 13세기에 그린 피렌체 산타크로체 성당Santa Croce의 몸통이 휘어진

십자가 책형과 함께 결합되었다. 베이컨이 치마부에의 작품에 대해 감탄하며 말했듯이 예수의 형상은 마치 벌레처럼 십자가를 기어 내려오고 있는 듯 보였다. 화면 아래의 개는 고야의 「검은 그림Black Painting」 연작 중 작은 개가 아무 것도 없는 빈 공간을 응시하는 장면을 연상시키고, 중앙 패널의 침대 위에 누워 있는 난도질당한 신체는 성과 관계된 살인 사건을 다룬 「캠던 타운의 사건 L'Affaire de Camden Town」(1909) 같은 시커트의 누드를 연상시킨다. 그리고 베이컨의 주장이 무엇이든 왼쪽 패널 끝에 위치한 인물은 힐러 및 베이컨이 보관하고 있던 히틀러와 그의 수행단 사진과 유사하다. 베이컨은 실베스터에게 3년 뒤인 1965년 또 다른 삼면화 「십자가 책형Crucifixion」을 그리기 전에 그 사진들을 봤다고 말했다. 이 이미지에서 착안하여 「십자가 책형」 속 인물에 나치의 만자(卍) 무늬 완장을 그려 넣었지만 베이컨은 그 인물이 나치임을 의도한 것이 아니라 다만 그 무늬가 "형태적으로" 작동하도록 만든 것이라는 의뭉스러운 주장을 펼쳤다.

베이컨은 그의 그림이 빅토리아 시대풍으로 이야기를 풀어 놓는다는 의견을 논박하고자 하는 열망이 매우 크긴 했지만 그럼에도 이야기에 대한 암시 **전부**를 제거하고 싶어 하지는 않았다. 베이컨은 폴 발레리Paul Valéry의 언급인 "현대의 예술가들은 고양이가 사라진 뒤 담긴 활짝 핀 웃음을 원한다"를 즐겨 인용했다. 그는 "나는 발레리가 말한 바, 곧 전달의 지루함 없이 감각을 전달하기를 매우 몹시 바랍니다. 그리고 이야기가 개입되는 순간 지루함이 들이닥칩니다."[217]라고 설명했다. 이 언급은 베이컨이 작품의 의미를 묻는 질문을 싫어했던 이유에 대한 실마리를 얼마간 제공해 준다. 베이컨은 공포, 고통, 가학적 폭력, 실존적 공허감 같은 비극적인 드라마의 감정적 자극을 전하는, 그러나 거기에는 대본도, 단서도 없으며 오로지 이야기의 압도적인 **느낌**만 있는 이미지를 만들어 왔다. 그 이미지는 소비나 다른 누구에 의해서 해독되는 것이 아니라 당황하게 만들 의도를 담고 있었다.

「십자가 책형을 위한 세 개의 습작」의 삼면화 형식이 중세 후기의 제단화를 참조한 것이 분명하다면, 단순한 기하학적인 형태, 강렬한 색채는 '상황'전

에서 소개된 하드에지 추상화와 많은 공통점을 갖고 있었다. 그렇지만 이 작품은 스미스, 데니의 가장 큰 작품보다 규모가 훨씬 더 컸다. 그뿐만 아니라 베이컨은 인간 존재의 모든 고통과 두려움을 그 안에 담았다.

아마도 이것이 브리짓 라일리가 그녀의 예술 영웅들을 열거한 목록 안에 베이컨을 포함한 이유였을 것이다.[218] 그녀가 꼽은 다른 인물들은 몬드리안, 클레, 폴록 등 거의 모두 추상화가들이었다. 그녀는 베이컨이 "내면 안에 추상화가로서의 면모를 풍부하게" 갖고 있기 때문이라는 이유를 들어 베이컨을 포함시켰다. 사실 그녀에게는 이 점이 베이컨 예술의 가장 의미심장한 측면이었다. 라일리는 이 위대한 선배들이 현대 세계의 적대적인 환경 속에서도 살아남는 그림을 계속해서 그렸기 때문에 존경했다. 그녀는 이렇게 말했다. "이 훌륭한 인물들의 특별한 점이라면 그들이 무엇보다 이 시각적 매체로 계속해서 **작업하길** 바랐다는 사실입니다. 이것은 무슨 작업을 해야 할지 그 답을 찾고 있었음을 의미합니다."

손으로 만든 예술, 특히 회화의 문제는 19세기 초에 이미 분명하게 드러났다. 1839년에 처음 발표된 사진술은 회화의 위협적인 경쟁자였다. 또한 프리드리히 니체Friedrich Wilhelm Nietzsche가 언급한 신의 죽음에 의해서도 위협을 받았다. 철학자 게오르크 헤겔Georg Wilhelm Friedrich Hegel은 진지한 예술은 종교와 같은 정신적인 전통 없이는 존재할 수 없다고 주장했다. 헤겔은 "예술은 가장 높은 수준의 소명에 있어서 과거의 산물이고 우리를 위해 과거의 것으로 남아 있다"[219]고 결론 내렸다. 물론 회화와 조각은 계속해서 만들어지겠지만 "잠시 동안의 유희"를 제공하고 "우리 주변 환경을 장식하는" 사소한 것이 될 것이다.

베이컨 역시 무엇을 그리고 어떻게 그려야 하는지의 매우 심각한 난관에 봉착한 현대 화가의 어려움에 대해 이야기했다. 헤겔의 어휘를 반복한 '장식적'이라는 단어는 베이컨이 추상을 폄하하기 위해 즐겨 사용하는 용어였다. 또한 알다시피 베이컨은 대부분의 구상 미술을 그저 '삽화'일 뿐이라고 묵살했다. '장식'은 인간 삶의 드라마, 비극과 관계 없는 것을, '삽화'는 사진 작품을 그저 복제하는 것을 의미했다. 베이컨은 양자 사이에서 줄타기 하려 애썼다. 그

는 사진을 자료로 활용하면서 어떤 것도, 즉 신이나 관습적인 도덕성, 사후 세계를 믿지 않으며 삶이란 의미 없고 가치 없다고 소리 높여 주장하고자 했다.

1950년대 후반과 1960년대 초반 미술 학도였던 화가 워나콧은 "베이컨이 회화에 대해 이야기하도록 만드는 데" 상당한 시간을 보냈다. "내가 매우 짜증 나게 굴었던 것이 분명합니다. 베이컨이 술집에 들어오자마자 나는 그를 덮쳤습니다." 베이컨과의 토론을 통해 워나콧이 얻은 결론은 놀라웠다. "나는 특이한 의미에서 베이컨이 자신을 종교적인 미술가로 생각했다고 봅니다." 분명 베이컨의 신념과 행동은 어떤 교파와도 크게 달랐다. 그럼에도 베이컨은 기독교의 가장 중요한 주제인 십자가 책형을 수차례 반복했다. 그렇지만 그의 주제는 구원 없이 오로지 잔인함과 악, 고통만이 있는 골고다 언덕이었다.

<p style="text-align:center">*</p>

1962년 5월 24일 테이트 갤러리에서 베이컨의 전시가 개막했을 때 91점의 작품이 공개되었다.[220] 그중 거의 절반은 베이컨의 초기작 파기와 레이시의 난도질과 방화에서 살아남은 작품이었다. 『옵서버』에서 뉴턴은 "그 충격은 즉각적인 파괴력을 발휘했다"고 썼다. 그리고 다섯 개의 전시장을 거치면서 그 충격은 더욱 커졌다. 선정주의적인 공포의 방이라고 맹비난하는 사람들도 있었지만 일부 비평가와 방문객들이 표현한 의심―실상 공포감을 불러일으키는 불쾌감―에도 불구하고 전시는 대성공이었다. 15년 전부터 이 미술가에 대해 들어 본 사람들이 거의 없었기 때문에 이는 더욱 놀라운 일이었다. 또 다른 정력적인 화가이자 베이컨의 중요한 영감의 원천이던 피카소가 이 전시 도록을 받은 다음 "감탄스러운 메시지"라는 반응을 보였다.

베이컨은 작품 설치가 모두 끝나자 친구 다니엘 파슨Daniel Farson을 미술관이 문을 닫은 시간에 전시장으로 데리고 와서 보여 주었다.[221] 파슨은 이렇게 느꼈다. "베이컨은 매우 만족했고, 아마 그 어느 때보다 더 만족했을 겁니다. 그렇지만 압도당한 탓인지 겁을 조금 먹었던 것 같습니다." 이튿날 밤 베이컨은 체크무늬 셔츠와 청바지를 입고서 공식 개막식에 도착했다. 그러나 처음에 그

와 비슷한 평상복 차림으로 온 친구와 함께 입장을 거부당했다(베이컨은 이 일을 대단히 즐거워했다). 술에 취하긴 했지만 베이컨은 침착하게 행동했다. 로센스타인에 따르면 다음날 전례 없는 수의 '테디 보이'들을 포함해 일반 대중들이 몰려오기 시작했다. 젊은이들의 테디 보이 스타일이 당시 적어도 10년은 된 것이었으므로 아마도 로센스타인은 편한 차림의 젊은이들을 지칭했을 것이다. 어쨌든 이 젊은이들의 관람은 베이컨 작품이 갖는 폭넓은 호소력을 보여 주었다.

파슨은 개막식 날 TV 관련 업무차 파리에 있었기 때문에 개막 파티에 참석하지 못했다. 파리에서 돌아온 그는 곧장 소호의 콜로니룸 클럽으로 향했고 그곳이 "술 취해 울먹이는 사람들로 가득한" 것을 보았다. 그는 엘리너 벨링엄스미스Elinor Bellingham-Smith에게 붙잡혔다. 벨링엄스미스는 떨리는 목소리로 파슨에게 그 소식을 알고 있느냐고 물었다. 그녀가 전시의 성공에 압도당한 거라고 생각하면서 그는 "정말 대단하지 않습니까? 베이컨은 분명 기쁠 겁니다."라고 대답했다. 그러자 그녀가 그의 뺨을 세게 때렸다. 그때 베이컨이 나타나 다른 사람들의 눈을 피해 파슨을 화장실로 데려가서 그날 아침 축전 중에서 연인 레이시가 전날 밤 사망했음을 알리는 부고를 발견했다고 설명해 주었다. 전시 개막 파티가 있던 바로 그날이었다. 레이시는 술에 빠져 있었다. 베이컨에 따르면 레이시의 주량은 하루에 위스키 세 병에 달했다.[222] "어느 누구도 마실 수 없는 양"이었고 결국 그의 췌장이 '터지고'만 것이었다. 베이컨이 볼 때 이것은 운명일 뿐 아니라 분명한 자살이었다.

아마도 베이컨은 신을 믿지 않았겠지만 그리스의 복수의 세 여신, 퓨리스Furies, 에우메니데스Eumenides, 에리니에스Erinyes를 믿은 듯—또는 반쯤 믿은 듯—보인다. 베이컨은 테이트 갤러리로 보낸 편지에서 (베이컨에게 명성을 가져다준 작품으로, 1953년 홀이 테이트에 기증한) 「십자가 책형 발치에 있는 형상을 위한 세 개의 습작」에 등장하는 무시무시한 생물이 에우메니데스의 '스케치'였다고 썼다.[223] 성공의 순간에 복수의 세 여신이 덮쳤다. 세 여신은 10년 뒤 정확히 같은 시점인 베이컨의 훌륭한 전시의 개막 전날에도 똑같은 일을 저질렀다.

우리는 베이컨이 종종 작품 이미지를 위한 출발점으로 사진을 활용했다[224]는 사실을 살펴보았다. 그 사진들은 그가 오랜 시간 책과 잡지를 훑어보면서 발견한 이미지들의 총체였다. 영화 〈전함 포템킨〉의 비명을 지르는 간호사의 스틸 사진, 나치 연설가의 이미지 등이 그 예다. 그렇지만 베이컨은 1962년부터 사진을 다른 방식으로 활용했다. 베이컨은 친구 존 디킨John Deakin에게 자신을 위해 매우 특별한 사진 촬영을 주문했다. 촬영 대상은 베이컨의 친구들과 소호의 단골 동료, 뮤리엘 벨처Muriel Belcher, 이자벨 로스손Isabel Rawsthorne, 베이컨의 새 연인 다이어, 프로이트, 헨리에타 모레이스Henrietta Moraes 등이었다. 베이컨은 그가 원하는 자세를 지정하긴 했지만 사진 촬영 현장에는 나타나지 않았다. 이런 방식으로 베이컨은 그가 잘 알고 있는 거의 매일 만나는 사람들의 개인적인 이미지 아카이브를 구축했다.

이것은 매우 색다른 작업 방식이었고 베이컨의 설명은 그가 하고자 한 바의 핵심에 대한 이해를 제공해 준다. 베이컨에게 문제는 초상화를 그릴 때 "어떻게 삶으로부터 베일을 한 꺼풀 벗겨 내고 소위 살아 있는 감각을 신경계에 보다 가깝게, 보다 폭력적으로 보여 줄 수 있을 것인가"[225]였다. 이 신경에 대한 공격은 강한 왜곡을 수반할 수 있었고, 그것은 대상이 베이컨 눈앞에 있지 않을 때 성취하기가 한결 수월했다. 베이컨은 사람들이 "작업에서 그들에게 상해를 가하는" 장면을 지켜보는 걸 좋아하지 않았다. 또한 대상이 없을 때 '그들의 진실'을 기록할 수 있다고 느꼈다. 아주 잘 알고 있는 사람들의 사진으로부터 작업을 시작함으로써 베이컨은 그들이 어떻게 생겼는지에 대한 정확한 사실로부터 보다 자유롭게 '표류'할 수 있었다.

먼저 디킨의 사진 인화물이 베이컨에게 배달되면 변형이 시작되었다. 그 사진들은 작업실 바닥에 두껍게 깔린 쓰레기 더미에 섞여 찢기고 구겨지고 그 위에 물감이 튀어 마치 이미 그림으로 바뀐 듯한 상태가 된다. 베이컨은 디킨의 사진을 포토리얼리즘photorealism 작가들처럼 베껴 그리지 않았다. 그는 그

사진들을 비망록처럼 사용했다. 베이컨이 벨처, 프로이트, 모레이스, 로스손의 그림을 그릴 때 그의 마음속에는 그들과의 최근의 만남에 대한 생생한 인상이 가득했을 것이다. 실베스터가 베이컨에게 사진에 포착된 이미지보다 실제로 그리는 순간에 떠오르는 기억들을 그리는지 질문했다. 베이컨의 대답은 "그렇기도 하고 그렇지 않기도 합니다"였다. 어떻게 보면 베이컨은 둘 중 어느 것도 아닌 보다 포착하기 어려운 것, 다시 말해 생생한 날 것 그대로의 실제 경험을 추구했다. 베이컨은 아마도 보이는 그대로와 같은 유사성과는 전혀 다른 물감의 배열을 찾고자 애쓰고 있었던 듯하다. 그것은 마르셀 프루스트Marcel Proust의 차에 젖은 마들렌처럼 단지 대상이 어떻게 생겼는지가 아니라 그것이 어떻게 **느껴졌는지**의 감각 그 자체를 상기시키는 것을 의미한다.

어떤 면에서 모레이스는 베이컨의 주제 중 가장 특이했다. 그녀는 베이컨의 유일한 여성 누드화의 주인공이었다. 여성에게 전혀 성적 관심이 없는 남성의 선택 치고는 이상해 보일 수도 있었다. 사실 모레이스와 관계있는 사람은 베이컨이 아니라 프로이트였다. 프로이트는 다음과 같이 회상했다. "베이컨이 나를 통해 그녀를 만나긴 했지만 나는 베이컨이 그녀의 면면을 그다지 많이 보지 못했다고 생각합니다." 1931년에 태어난 그녀의 본명은 오드리 웬디 애벗Audrey Wendy Abbot으로, 모레이스는 세례명이었다. 그녀는 1940년대 말부터 1960년대까지 소호의 주요 인물이었다. 그 뒤 그녀는 밤도둑이라는 짧은 이력을 얻고 결국 홀러웨이 교도소Holloway Prison에 수감되었다.

(모레이스를 약 열여섯 번 가량 그린) 베이컨이 매력을 느꼈던 그녀의 특징은 아마도 뻔뻔스러움과 거리낌 없음의 조합, 달리 말해 자존심과 자기 비하의 결합이었을 것이다. 이 점은 분명 프로이트가 베이컨에게 말해 주었던 바였다.

모레이스는 나이가 많거나 적거나, 이성애자거나 동성애자거나, 국적이 무엇이든 간에 모든 사람에게 매료되었다. 그녀는 과시욕이 강한 사람이었고, 연인이 있는 사람과 연애하기를 즐겼다. 그녀에게는 남자 친구나 여자 친구의 존재는 아무 상관이 없었다. 누군가를 좋아하면 그런 점에는

헨리에타 모레이스, 1950년대 말. 사진 존 디킨

전혀 개의치 않았다. 그녀는 사람들과 술에 탐욕적이었다.

모레이스의 삶의 방식은 베이컨이 즐겨 묘사했던 그 자신의 "도금한 미천한" 존재와 잘 어울렸다. 그녀를 그린 16점의 그림 상당수는 대리 초상화라고 할 수 있다. 베이컨은 일상적으로 남성과 여성 대명사를 뒤바꿔 사용했고 자기 자신을 '그녀'로 지칭하곤 했다. 어쨌든 베이컨은 모레이스를 그린 그림을 통

266

프랜시스 베이컨, 「헨리에타 모레이스의 초상화 습작Study for Portrait of Henrietta Moraes」, 1964

해 장차 프로이트가 다룰 중요한 주제 중 하나를 예시했다. 그것은 바로 옷을 벗은 여성의 초상화였다.

<p style="text-align:center">*</p>

테이트 갤러리에서 개최되었고 이어 뉴욕의 구겐하임 미술관과 시카고 미술관Art Institute of Chicago을 순회했던 대규모 회고전의 결과, 베이컨의 명성은 미술계의 정점에 올랐다. 반면 프로이트의 명성은 10년 전보다 크게 수그러들며 뚜렷한 대조를 보였다. 1940년대 말과 1950년대 초에 프로이트의 작품이 크게 유행했다. 그러나 갤러리를 운영한 카스민에 따르면 1960년대 초 무렵 "프로이트는 더 이상 유명인이 아니었습니다. 그는 유명한 괴짜였고 베이컨을 그린 초상화로 정말 존경을 받았습니다. 또한 그의 지속 발기증에 대해서도 많은 이야기가 있었죠." 그렇지만 프로이트의 근작에 대해서는 거의 관심이 없었다.

이때쯤 프로이트는 수입이 없다는 사실을 깨달았다. "내게는 거래상이 있었지만 실제로 내 그림이 팔리고 있지 않았습니다." 프로이트가 소속된 갤러리인 말보로 파인아트의 하급 직원이었던 제임스 커크먼은 이것이 사실임을 확인해 준다. "그의 그림은 선반에 그대로 있었습니다. 사랑받지 못했죠. 작품을 보여 달라고 요청하는 사람이 아무도 없었습니다. 그 작품들은 몇 천 파운드의 가격이 매겨진 채 여러 해 동안 그 자리에 있었습니다. 원하는 사람이 아무도 없었습니다." 이 실망스러운 상황은 10년을 훌쩍 넘게 지속되었다. 나중에 프로이트는 이 시기를 "내가 완전히 잊힌 때"였다고 묘사했다. 용기 또는 무모한 태평함을 발휘해서 프로이트는 개의치 않고 매우 천천히 작업을 이어갔다. 경마에 걸린 큰돈을 노리고 도박에 열중하거나 (쌍둥이 크레이Kray가 운영하는 곳을 포함해) 사교 클럽에서 열정을 충족시키면서 그 사이 프로이트는 그가 갖고 있지 않은 돈으로 생활했다. "빚지고 있다는 느낌은 나로 하여금 세상으로부터 보호, 격리되어 있다는 느낌을 주었습니다. 내가 돈을 빌리고 그 돈을 내게서 받아내려고 하는 무시무시한 사람들에도 불구하고 말입니다. 나는 개인적인 소득으로 살고 있다고 생각했습니다."

커크먼은 프로이트가 심각하게 고려하지 않은 재정 상태를 상당히 다른 각도에서 보았다.

내 일은 갤러리 주인들에게 가서 "프로이트에게 또 다시 선금이 필요합니다."라고 말하는 것이었다. 나는 "그가 석 달 안에 그림 한 점을 더 완성하기로 약속했습니다."라고 말했다. 그러면 500파운드(약 73만 7천 원)나 250파운드(약 36만 8천 원)를 손에 쥘 수 있었다. 프로이트의 문제 중 하나는 그가 늘 이미 판매해 버린 작품의 전시를 원했다는 점이다. 대개 갤러리에게 몫을 챙겨 주지 않고 그가 직접 팔아 버린 작품들이었다. 그러니 그가 아주 인기가 있지 않았다 해도 놀랄 일은 아니다. 그의 도록은 너무 빈약했다.

프로이트는 이후 세상에서 잊히는 것이 자신에게 적절하다는 사실을 발견했다고 주장했다. "잊힌 채 거의 지하에 묻혀 작업하는 것에는 아주 즐거운 측면도 있었습니다. 나는 결코 관심을 바란 적이 없었습니다. 그래서 조금도 불안해하지 않았습니다." 프로이트의 거래상 커크먼의 기억은 다르다. "당시 그는 비평가를 만나고, 그들이 자신의 작품에 대해 글을 써 주고 선택되기를 매우 열망했다."

프로이트는 말보로 파인아트에서 1958년과 1963년, 1968년 오직 세 번의 전시만을 열었다. 그 전시들은 꾸준한 발전이라기보다 아직 완벽하게 해결하지 못한 문제에 대한 해답을 거듭 찾고 있는 미술가의 작품을 보여 주었다. 10년 전 그의 작품이 보여 주었던 꼼꼼한, 거의 현미경으로 보는 것 같은 정밀함 대신 1960년대 초 프로이트의 그림은 여전히 매우 느린 속도로 만들어졌지만 때로 단 몇 시간 만에 그려진 듯 보였다. 가장 대담한 작품은 커다란 물감 덩어리들과 소용돌이로 이루어졌으며 붓의 돼지털 가닥이 물감 속에서 분명하게 보였다.

돌아보면 프로이트가 물감으로 삼차원 입체 형태에 대한 감각을 만드는

방법을 찾고 있었다는 것을 어렵지 않게 확인할 수 있다. 프로이트가 인정했듯이 베이컨의 자유로운 붓놀림은 프로이트로 하여금 보다 '대담한' 느낌을 갖게 해 주었다. 동시에 프로이트는 물감이 그가 나중에 종종 이야기했던 "살처럼 작동"하게 하는, 따라서 단지 모델을 재현하는 것이 아니라 모델을 체현하는 것처럼 보이는 방법을 찾아 가고 있는 중이었다. 시도는 했지만 아직 확실한 성공을 거두지 못했고, 그의 노력에 깊은 관심을 갖는 사람은 거의 없었다. 베이컨의 별이 떠오르는 동안 프로이트는 계속해서 가라앉고 있었다.

*

1963년 어느 날 점심시간에 디킨이 술집 프렌치 하우스French House에 휘청거리며 들어왔다. 그의 얼굴은 잿빛이었는데 이번에는 심한 숙취 때문이 아니라 방금 전 들은 나쁜 소식 때문이었다. 그는 파슨에게 "이건 정말이지 지독한 초상화예요."라고 투덜거렸다. "프로이트가 방금 그 초상화가 제대로 되지 않아서 다시 시작해야 한다고 결정했지 뭡니까." 디킨은 이미 프로이트를 위해 오랜 시간 모델 노릇을 해 오고 있었고 정말로 그 초상화를 다시 시작한다면 아마도 6개월을 더 프로이트 앞에 앉아 있게 될 것이었다. 파슨에 따르면 그림을 그리는 동안 내내 새벽에 소호의 아파트에서 디킨을 태워 프로이트의 패딩턴 작업실로 데려왔다. "작업실에서 그를 계속해서 가만히 있게 만들기 위해 레치나retsina●를 강제로 마시게 했습니다."

디킨의 초상화를 그린 1963년부터 1964년까지의 작업 기간은 설명이 필요 없을 정도로 자명하게 드러난다. 그렇지만 작품은 한두 번 모델을 세워 놓고 그린 양 재빠르게 제작된 듯 보인다. 10년 전 베이컨을 그린 초상화가 보여준 정밀함과 비교할 때 프로이트의 붓놀림은 매우 느슨하고 자유로워졌다. 프로이트가 디킨의 초상화를 그릴 때 그의 붓질에서는 물감의 소용돌이와 원호가 보였고, 이것이 모델의 터진 정맥과 술꾼의 자주색 코, 광대 같이 생긴 귀,

● 수지 향을 첨가한 그리스산 포도주

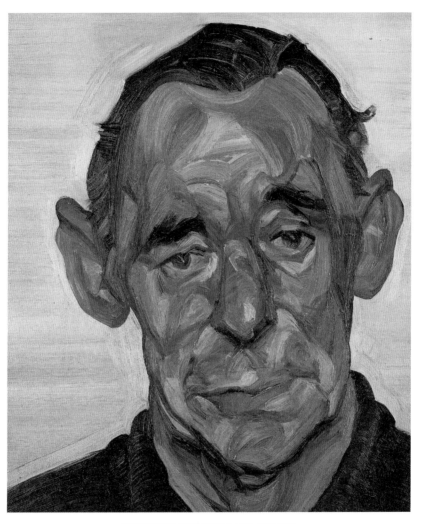

루시안 프로이트, 「존 디킨John Deakin」, 1963-1964

스패니얼(개의 한 품종) 같이 생긴 눈을 재구성했다. 변하지 않은 것은 유심히 살피는 화가의 태도였다.

　프로이트는 1977년 이전에 평론가와 정식으로 인터뷰를 한 적은 없지 만[226] 1960년대 초 당시 케임브리지대학교Cambridge University에 재학 중이던 마이클 페파이엇Michael Peppiatt과의 대화에 응한 적이 있었다. 두 사람의 대화는 순조롭게 진행되지 않았지만 시간이 한참 흐른 뒤 페파이엇의 기억에 따르면 현 상황에서 화가가 해야 하는 일이란 오로지 '확실한 진실'을 추구해야 한다는 것이 프로이트의 논지였다.[227] 10년 뒤 프로이트는 러셀에게 다음과 같이 말했 다. "나는 결코 실물을 보고 그리는 방식에 구속당하지 않습니다. 오히려 나는 더 자유롭다고 느낍니다. 나는 기억의 압제가 허용하지 않을 자유를 누릴 수 있습니다."[228] 프로이트의 태도는 베이컨의 태도와 정반대였다. 베이컨은 모델 의 존재에 보다 구속감을 느꼈던 반면 프로이트는 모델의 존재가 그를 자유롭 게 해 준다고 느꼈다. 그렇지만 두 사람의 목표는 유사했다. 그들은 평범하거 나 평이하지 않은 진리를 추구했다. 프로이트는 "나는 내 작품이 정확한 것이 아니라 사실을 담은 것처럼 보이길 바랍니다."라고 말했다. 자신의 작품이 어 떻게 어떤 의미에서는—그러나 오직 부분적으로만—"진실을 말하는" 연습인 지에 대해 이야기하면서 프로이트는 디킨을 모델로 하여 그림 그렸던 때를 다 음과 같이 회상했다. "어느 날 디킨을 그리고 있던 때였는데, 그의 입이 아주 잘 그려졌습니다. 하지만 그의 입이 실제 생긴 방식과 달랐기 때문에 나는 그 것을 모두 지우고 다시 그렸습니다."

<p style="text-align:center">＊</p>

존스, 호크니, 스미스 등 같은 시기에 활동한 다른 화가들이 화려하고 자유로 운 미국을 동경했던 반면 프로이트는 작업실을 런던 서쪽의 작은 동네에 마련 했다. 도시적 측면에서 볼 때 그곳은 뉴욕이나 로스앤젤레스와는 정반대였다. 로스앤젤레스가 미래의 속도와 에너지를 상징했다면, 패딩턴의 빈민가는 어 둡고 퇴락하는 19세기를 표상했다. 프로이트가 처음 이주했을 때 이곳은 그에

철거 중인 패딩턴 클레런던 크레센트

게 1870년대 런던을 묘사한 귀스타브 도레Gustave Doré의 작품을 연상시켰다.

프로이트로 하여금 계속해서 낡고 몰락해 가는 장소로 이동하게끔 만든 원인은 어떤 면에서는 현대성이었다. 그가 거주하는 곳의 거리들과 조지 왕조 시대에 지어진 허름한 주택으로 이루어진 노동자 계층 거주 지역의 상당 부분을 지역 정부 당국이 사들여 철거하고 있었다. 고독한 미술가로 뚜렷한 경제적, 사회적 가치가 없는 존재였던 프로이트는 철거가 예정된 건물에 자리를 잡는 경향이 있었다. "의회는 내가 하나의 가구를 이루지 못한다고 주의를 주었습니다. 한 가구란 어린 자녀가 있는 가족 또는 나이 든 은퇴자를 의미했습니다. 그래서 나는 철거가 예정된 건물로 보내졌습니다. 내게는 아주 적절한 곳

이었죠." 1962년에 이주한 클레런던 크레센트는 이미 철거되고 있었고, 거주자들은 슬라우, 크롤리 같은 런던 밖으로 이주하고 있었다.

스노든 경Lord Snowdon이 1963년 6월 17일 자신의 벤틀리 자동차 옆에서 깊은 생각에 잠겨 서 있는 프로이트의 사진을 촬영했을 때, 바스의 거리처럼 아름다운 거리는 황량해 보였다. 그렇지만 다른 이미지는 그 지역이 여전히 활기차며 프로이트가 흐뭇해하며 회상했던 것처럼 하인이나 하찮은 직종에 고용된 것이 아닌, 자신을 위해 종종 합법성의 경계 선상의 또는 그 경계를 넘어선 일을 하는 노동 계층의 사람들로 가득했음을 보여 준다. 프로이트에 따르면 그들 중 상당수가 범죄자들이었고 "정말로 영리한 은행 강도 한 사람"이 있었다. 프로이트 역시 품위의 경계를 뛰어넘는 거친 생활을 하고 있었다. 프로이트는 다음과 같이 회상했다. "클레런던 크레센트에서 나는 오전 네 시부터 점심 때까지 그림을 그렸고 그 뒤 자리를 떠나 도박을 했습니다. 밤낮으로 도박을 했고 완전히 파산하고 말았습니다."229

그러나 철거반원들이 조금씩 가까이 다가오고 있었다. 결국 아우어바흐는 다음과 같은 기억을 전한다.

> 프로이트는 불법 거주자와 지붕으로 올라간 사람들을 제외하고는 유일한
> 거주자였다. 그렇지만 그는 놀랄 만한 극기심을 갖고 그곳에 머물렀다.
> 사라진 작품이 매우 적었다는 점이 놀라웠는데 아주 위험한 상황이었기
> 때문이다. 대담한 삶이었다.

프로이트 역시 그 위태롭던 시기에 대해 이야기했다. "철거하는 사람들이 점점 다가왔습니다. 나는 작업실에서 그림을 그리고 있는 중이었습니다. 결국 나는 위스키 몇 병을 주었고 그들은 내가 며칠 더 있을 수 있게 해 주었습니다. 당시에는 그것이 중요하다고 생각했습니다." 실제로 그것은 중요한 문제였을 것이다. 프로이트의 경우 그림이 제작되는 환경이 변함없이 유지되어야 했다. 일단 그림을 그리기 시작하면 그림 그리는 시간—따라서 빛의 조건—은 충실

하게 지켜져야 했다. 저녁에 전등불 아래서 제작되는 작품을 위해서는 모델을 놓고 그리는 작업이 해가 진 뒤에 진행되어야 했고, 자연광 속에서 그리는 그림의 경우는 그 반대였다. 마찬가지로 모델이 입은 옷도 바뀌어서는 안 되며, 모델을 앞에 놓고 그리는 장소 역시 정확히 동일하게 유지되어야 했다. 결과적으로 그림이 완성되기 전 작업실 벽 너머로 레킹 볼wrecking ball•이 들어왔다면 수개월—어쩌면 수년—의 노력이 헛일이 되었을 것이다.

　이 시기에 프로이트는 중요한 변화를 이루었다. 뒤돌아보면 바로 이때에 소위 '후기 프로이트'가 시작됐다. 그가 사십 대 때로, 중년기였다. 프로이트가 두텁고 많은 양의 물감을 "살처럼 작동"하게 하는 방법을 실질적으로 찾은 때였다. 붓질은 초기 작품의 부드럽고 세밀화 같은 효과보다는 그가 존경했던 미술가인 귀스타브 쿠르베Gustave Courbet, 티치아노, 프란스 할스Frans Hals의 붓질과 보다 유사해졌다. 이 시기에 다룬 주제는 늘 그랬듯 그의 삶 속 극소수의 사람들뿐이었다. 가장 중요한 발전은 일부 인물을 전라로 그리기 시작했다는 점이었다. 생애 말년의 시점에서 돌아보면 전라 초상화의 최고 권위자가 된 프로이트가 중년이 되고 나서야 이 주제를 시도했다는 사실이 놀랍게 느껴진다.

　1950년대와 1960년대 초에 몇몇 예외가 발견되는데, 반쯤 옷을 벗고 가슴을 드러낸 여성을 그린 그림이 그것이다. 지금으로서는 다소 실험적인 작품으로 보인다. 1966년 프로이트는 작품에서 이상주의를 모두 걷어 낸, 완전한 노출을 보여 주는 가장 극단적인 그림을 그렸다. 이 작품은 침대에 누워 있는 금발의 소녀를 보여 준다. 제목 「벌거벗은 소녀Naked Girl」(1966)가 중요하다. 소녀는 옷을 벗고 있지만 누드는 아니다. 이것이 프로이트가 주장한 차이점이었다. 프로이트는 이를 통해 미술사의 새로운 범주인 '나체 초상화'에 대해 이야기하기를 좋아했다.

　나는 내 작품에 등장하는 사람들이 누드라기보다는 벌거벗은 것이라고

• 건물 철거에 사용되는 쇠공

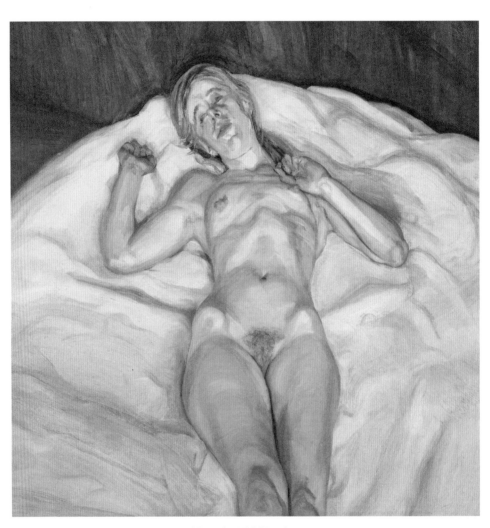

루시안 프로이트, 「벌거벗은 소녀」 1966

생각한다. '누드'라는 개념은 어떤 측면에서는 자의식적인 예술적 느낌을 갖고 있고, '벌거벗은' 것은 사람들이 실제로 어떻게 이루어졌는지와 보다 관계가 깊다. 옷을 입고 있지 않은 사람을 그릴 때 나는 초상화법에 대해, 개인의 특유한 형태에 대해 더 많이 생각하게 된다.

널리 알려진 책에서 프로이트의 예전 멘토였던 클라크는 누드와 벌거벗은 인물을 구분했다.[230] 클라크에 따르면 누드는 고대 그리스 미술가들이 창안한 것으로, 해부학과 기하학의 조합이었다. 누드는 실제 인물이 어떻게 생겼는지가 아니라 우주가 플라톤Plato의 이상적인 형태와 부합한다고 가정하고 그들이 어떻게 **생겨야 하는지**를 다룬다. 프로이트는 늘 고전 전통에 대한 본능적인 혐오감을 갖고 있었다. 그가 이탈리아 미술보다 프랑스 미술을 좋아한 것도 이 이유였다. 프랑스 미술이 인체의 물리적 실재에 대해 더 뛰어난 감각을 보여 주었기 때문이다(따라서 프로이트는 그가 사랑한 티치아노를 명예 프랑스인으로 만들었다).

프로이트가 만들기 시작한 그림은 여태껏 본 중 가장 근본적으로 비고전적인 작품에 속했다. 클래런던 크레센트의 명운이 다한 공간 안에서 프로이트는 어떻게든 그의 마음과 눈으로부터 주입받았던 인간의 형태를 묘사하는 방법 모두를 소거했다. 그의 새 작품은 마치 처음 보는 것처럼 육체를 바라보며 그린 듯, 모든 사람들은 그리스 조각뿐 아니라 타인과도 제각기 다르며 한 사람의 모든 면이 개성 있다는 점을 발견하면서 개개인의 새로운 육체 표면을 여행하는 듯 보였다. 어떻게 보면 그는 발가락, 무릎, 어깨 등을 비롯한 (당연히 성적인 부분도 포함하여) 신체의 모든 부분의 초상화를 그리고 있었다. 호크니는 언젠가 "자신의 앞에 있는 사람을 성적으로 바라보기"에 있어서 프로이트의 독특한 시각에 대해 깊이 고찰한 바 있다. 그러나 당시에는 이것이 바로 프로이트가 하고 있는 작업의 내용이라는 점이 분명하게 드러나지 않았다.

작품「벌거벗은 소녀」를 통해 그 점이 명확해졌다. 이 작품은 내밀한 감정과 감각이 고조된 매우 강렬한 그림이다. 보는 이가 불청객인 듯 느껴질 정도

다. 호지킨의 표현을 빌리면 프로이트의 모든 작품은 "감정적인 상황"이 담긴 그림이다. 이 작품에서 친밀감은 충격적으로 보일 수 있다. 냉정한 세밀한 관찰 때문이다. 그러나 프로이트의 오랜 조수인 데이비드 도슨David Dawson은 이 작품을 다르게 본다.

> 프로이트는 '심리적'이라는 단어를 좋아하지 않았다. 그렇지만 그의 일부 초상화의 경우에는 그의 머릿속에서 무슨 일이 일어나고 있는지 알 것 같은 느낌을 받는다. 침대에 누워 있는 소녀를 그린 프로이트의 첫 번째 누드화에는 많은 것이 담겨 있다. 모델이 프로이트에게 얼마나 많은 것을 주었는지, 또 프로이트가 작품에 얼마나 많은 것을 쏟아부었는지를 볼 수 있다. 소녀는 매우 연약하다. 그것이 가슴을 아프게 만든다.

이 작품을 제작하기 전 프로이트는 자신을 "어떤 면에서 누드화에 좌절한 화가"라고 생각했다. 이후로 그는 벌거벗은 상태를 본질적 진실, 표준으로 보게 되었다. "옷을 입고 있는 사람들을 그릴 때 나는 늘 벌거벗은 사람 또는 옷을 입은 동물들에 대해 많이 생각합니다. 나는 의복을 뚫고 도달하는 벌거벗음을 좋아합니다."

프로이트는 도덕적, 미학적으로 거짓된 느낌, 거짓된 행위부터 피부를 덮은 과한 파우더나 립스틱에 이르기까지 일체의 가식과 은폐에 반대했다. 「벌거벗은 소녀」의 모델은 1960년대 중반 유명한 미인 퍼넬러피 커스버트슨Penelope Cuthbertson이었다. 1966년 10월 커스버트슨이 패딩턴에서 프로이트를 위해 모델을 서고 있을 당시 잡지 『보그Vogue』에 그녀의 매우 다른 이미지가 실렸다. 화장품에 대한 특집 기사인 '뷰티 단신Beauty Bulletin'은 그녀를 "직모의 금발과 건강한 피부"로 묘사하면서 이러한 특징은 눈썹 아래의 "반짝이는 크림색"과 "차가운 커피색" 및 "천연 꿀" 립스틱으로 더욱 강조된다고 언급한다. 이것이 바로 프로이트가 거부하는 바였다. 언젠가 진한 화장을 한 여성을 만난 뒤 프로이트는 대화를 나누고 있는 사람을 제대로 볼 수 없었다고 불평했다. 그가

바란 것은 그 자리에 존재하는 것을 관찰하는 것, 어떤 장애물이나 장벽 없이 모든 면을 샅샅이 관찰하는 것이었다.

프로이트와 베이컨은 친구이긴 했지만 매우 다른 미술가였다. 앞에서 살펴보았듯이 베이컨은 마티스보다는 피카소를 존경했다. 피카소의 작품이 베이컨이 추구하는 '사실의 잔혹성'을 더 많이 담고 있기 때문이었다. 반대로 프로이트는 마티스를 더 좋아했다. 마티스의 작품이 연극성이 덜하다고 생각했기 때문이다. 피카소의 작품과 달리 마티스의 작품은 충격과 놀라움을 의도하지 않았다. 프로이트의 작품에는 분명 사실감은 있지만 잔혹성은 없다. 그의 그림이 보여 주는 절대적인 솔직함은 때로 충격적이며 이전에는 어느 누구도 얼굴이나 신체를 그토록 철저하게 살핀 적이 없었던 것 같은 인상을 준다.

14

미국과의 관계

만약 내가 1910년에 지금의 나이였다면
나는 뉴욕이 아닌
파리로 갔을지도 모르겠다.
동시대 미술계의 중심을 보고 싶은 법이니까.

-앨런 존스Allen Jones

1961년 말 케임브리지에서 방금 도착한 젊은 리처드 모펫은 로버트 샤프 앤
드 파트너스Robert Sharp and Partners에 새로 취직했다. 이 회사는 "때때로 『가디언
Guardian』지의 풍자적인 칼럼의 주제가 될 만큼 유행을 따르는 과감한 광고 대
행사"였다. 1960년대 초 메이페어Mayfair● 스타일의 드라마 〈매드맨Mad Man〉에
나오는 삶, 즉 "끔찍한, 술에 취한 고객과의 점심"이 아주 중요한 삶을 사는 중
간 중간에 그는 주변 미술계를 탐구했다. 나중에 모펫은 테이트 갤러리의 근대
미술 컬렉션 담당자 및 큐레이터가 되었다. 그는 다양한 활동을 펼쳤는데, 대
표적으로 해밀턴과 키타이의 중요 전시를 기획했다.

로버트 샤프 광고 회사 길 건너편에는 말보로 파인아트 건물이 있었고 도

● 런던 하이드 파크 동쪽의 고급 주택지 및 런던 사교계

버 스트리트의 모퉁이를 돌면 ICA가 있었다. 1961년 11월 모펫은 ICA에서 개최된, 잊을 수 없는 소란스러운 저녁 행사에 참석했다. 자리에서 일어날 때쯤 다큐멘터리 〈트레일러Trailer〉의 상영회가 있었다. 스미스와 뛰어난 젊은 사진가 로버트 프리먼Robert Freeman이 이 영화를 제작했다. 주변에서 등장하고 있는 현대적인 환경에 초점을 맞춘 〈트레일러〉는 1960년대 초 런던의 관람객들에게 놀랄 만큼 신선하고 새롭게 느껴졌다. 모펫은 그의 청년 시절의 열광적인 반응을 기억한다. "그 영화는 거리로 나가 움직이는 자동차와 광고판을 기록했습니다. 사운드트랙에는 대중음악도 많이 담겨 있었죠. 나는 믿을 수 없을 정도로, 거의 당황스러울 정도로 그 영화에 흥분했습니다." 아쉽게도 이 8밀리미터 컬러 필름은 현재 유실되었다.

〈트레일러〉 속 이미지는 스미스의 작품 소재였다. 당시 그는 "나는 의사소통에 대한 그림을 그립니다."[231]라고 말했다. "소통 매체가 나의 풍경의 대부분을 차지합니다. 나의 관심은 메시지보다는 그 방식에 있습니다. (이것을 피워라, 이것을 선택하라, 저것을 금지하라 등) 다양한 메시지가 있지만 그 방법은 메시지만큼 다양하지 않습니다." 스미스가 좋아한 것은 메시지를 보여 주는 시각 언어였다. 곧 소비 사회의 매혹적인 표면들, 특히 홍보를 위해 포장재와 제품에 조명이 비춰지는 부드럽고 감각적인 방식이 그의 관심사였다. 해밀턴 및 ICA의 동료들처럼 스미스는 매클루언의 책 『기계 신부』의 열렬한 독자였다.

〈트레일러〉를 위해 프리먼은 담뱃갑 사진을 다수 촬영했다.[232] 그중에는 런던에 거주하는 미국인 그래픽디자이너 로버트 브라운존Robert Brownjohn이 브랜드 배철러Bacheolor를 위해 발명한 새로운 유형의 담뱃갑도 있었는데, 프리먼의 사진은 열을 맞춘, 매혹적인 담배로 가득한 상자 내부를 보여 주었다. 프리먼은 또한 '뚜껑을 밀어 올려 여는' 포장재를 사용하는 미국의 몇몇 담배 제품을 촬영했다. 1962년 스미스는 높이 6피트(1.8288미터)가 넘는 그림을 제작했다. 그 주제는 마천루나 높이 솟은 공장의 굴뚝을 모호하게 암시하는 듯 보이나 실은 담뱃갑에서 영감을 받았다. 작품의 제목은 「밀어 올려 여는 뚜껑Flip-Top」(1962)이었다.

리처드 스미스, 「밀어 올려 여는 뚜껑」 1962

이 시기에 제작된 또 다른 작품 「가는 엽궐련Panatella」(1961) 역시 가로10피트, 세로 8피트(가로 3.048미터, 세로 2.4384미터)가 넘는 대형 회화로, 제품 브랜드의 미세한 세부 요소인 담배를 감싸는 종이띠에 찍힌 육각형 로고에 초점을 맞추었다. 따라서 이 작품은 '상황'전의 대형 추상화 또는 스미스의 가까운 친구이자 왕립예술학교의 동기, '장소'전의 공동 참가자였던 데니의 작품과 매우 흡사했다. 다만 추상이 아니라 실상 재현적이라는 측면에서 미묘한 차이점을 보여 주었다. 모펫과 같은 열정적인 관찰자에게 스미스의 작품이 자아내는 흥분의 대부분은 그려진 방식, 즉 작품의 크기와 묘사하는 대상, 즉 로고, 포장재, 광고 이미지 모두에서 풍기는 대서양 건너편의 정취에 있었다. 모펫은 이렇게 기억한다. "그는 미국의 규모와 흥분을 영국 미술로 가져온 사람으로 여겨졌습니다."

'장소'전을 마친 뒤 스미스는 바다 건너 뉴욕으로 향했다. 그는 뉴욕에서 하크니스 연구비Harkness Fellowship를 받아 2년 동안 맨해튼에서 지냈다. 스미스는 하워드 스트리트의 옛 공장이던 넓은 로프트 아파트를 다른 화가와 함께 나누어 썼다. 임대료는 한 달에 50달러(약 5만 9천 원)였다. 스미스는 약 20년 전인 1940년에 뉴욕으로 이주한 유럽의 화가 몬드리안과 동질감을 느꼈다. 위대한 선배인 몬드리안처럼 스미스는 이 흥미진진한 현대 도시와 그 리듬, 건축물, 동쪽 해안의 맑은 햇살에 "매혹되고 즐거웠다." 스미스는 열변을 토했다. "뉴욕은 대단히 밝은 도시입니다." "그곳의 빛은 굉장히 선명합니다."

이상한 점은 스미스의 그림이 영국인의 눈에는 매우 미국적으로 보였지만 실제 뉴욕 사람들에게는 생경한 것으로 비쳤다는 사실이다. 당시 맨해튼에서 그의 그림을 거래하던 리처드 벨러미Richard Bellamy는 다음과 같이 말한다. "스미스의 그림은 거친 소리와 색채를 갖고 있었습니다. 팝아트와는 전혀 다른 새로움이었죠. 그의 작품은 빛으로 가득했는데 내가 보아 왔던 빛과는 다른 종류의 빛이었습니다."[233] 이것은 어느 정도 회화의 포착하기 어려운 개인적인 측면이라 할 수 있는 '손길'과 관계가 있었다. 마이클 앤드루스Michael Andrews 작품의 특별한 점을 설명하고자 애쓴 베이컨은 그저 다음과 같이 말하

는 것으로 마무리했다. "나는 그것이 그의 손길이라고 생각합니다." 이 점은 절정기에 도달했던 1960년대 초반에 제작된 스미스의 작품에도 적용된다. 스미스는 놀랄 만큼 느슨하고 자유로우며 섬세한 물감 채색 방식을 구사했다.

볼링은 왕립예술학교에서 스미스의 옆 작업실을 썼던 1959년에 그 작업 방식을 목격했다. "ICA에서 개최된 '장소'전을 준비하는 동안 스미스와 친구가 되었습니다. 그의 작품에서 내 눈길을 끄는 것은 물감을 칠할 때 매우 **느긋한** 그의 태도였습니다. 마치 가장 자연스러운 일이라는 듯 불안감이라고는 전혀 없었습니다." 이것은 스미스가 미국으로 건너가기 전의 일이었다. 미국 회화의 크기에 대한 찬양, 뉴욕에서 느끼는 기쁨, 상업 포장재, 광고 같은 기본적으로 미국적인 주제에도 불구하고 그의 작품에는 비미국적인 무언가가 남아 있었다. 그것은 미국의 삶과 경관을 사랑하는, 현지인의 방식과는 다른 아웃사이더의 시각이었다.

미국의 미술가들과 영국의 미술가들 사이에는 그리는 방식에서도 차이가 있었다. 대서양 건너편의 모든 것과 깊은 사랑에 빠진 영국 미술가들의 경우에도 그랬다. 거의 같은 세대에 속하는 신시내티 출신의 젊은 미술가 다인은 그 차이점을 미국의 미술은 "간판과 유사해서 더 납작하고 그래픽적"이라고 요약했다. 1964년부터 1966년 사이에 뉴욕에서 일 년 넘게 지낼 당시 존스 역시 같은 점을 간파했다. 그에게 있어서,

> 평면성에 대한 미국의 개념은 내가 갖고 있는 조형 요소가 아니었다. 거기에는 근본적인 차이가 있었다. … 나는 유럽적인 것은 다르다는 사실을 깨달았다. 유럽인은 뉴욕에서 벌어지고 있는 일의 희미한 그림자가 아니었다. 분명 뚜렷한 큰 차이가 있는 것 같았다. 내가 볼 때 그것은 그 세대—그리고 어쩌면 이후 세대—의 영국 미술가 중에서 환영주의를 내려놓을 수 있는 사람을 단 한 사람도 떠올릴 수 없다는 사실로 정리되었다.

단기간에 스미스의 회화를 뉴욕에서 돋보이게 만들어 준 것은 이 유럽적인

—또는 영국적이라 할 수 있을—특성이었다. 스미스의 작품은 엘즈워스 켈리나 바넷 뉴먼의 특징 중 상당 부분을 가지고 있었다. 그의 작품은 크기가 컸고 색채가 또렷했으며 기하학적이었다. 그렇지만 아주 평면적이지는 않았고, 말하자면 터너의 실안개나 모네의 템스강 안개와 같은 특정한 대기의 단편적인 흔적이 묻어났다. 스미스의 붓놀림은 부드럽고 낭만적이었는데, 만화와 포장재를 엄청난 크기로 확대한 작품에 부유하는 연기나 녹아내리는 아이스크림 같은 특징을 부여했다. 스미스는 실질적으로 '상황' 그룹의 작풍은 어느 정도 유지하면서도 낭만적 팝 아티스트라 할 수 있는 예상 밖의 색다른 면모를 보여 주었다.

예를 들어 친구 데니의 작품과 달리 스미스의 작품은 담배에 인쇄된 로고, 담뱃갑 같은 실재하는 상업적인 대상물을 참고했다. 그러나 다른 한편으로 팝 아트의 측면에서 볼 때 스미스의 이미지는 그가 나중에 말한 것처럼 부드럽고 흐릿했다.[234] 그것은 "형식과 분위기, 형태와 색채"의 문제였다. 그가 보기에 주류 팝아트에서는 "슈퍼마켓과 제품이 전부였다." 그러나 그는 앤디 워홀Andy Warhol의 수프 통조림과 브릴로Brillo 박스 같은 "저급하고 천박한 이미지"에 매료되지 않았다. 스미스는 그가 '고급'이라고 부른 것, 곧 "스미노프Smirnoff 보드카의 아름다운 광고와 화려한 영화, 진열창, 시네마스코프"에 흥미를 느꼈다. 미국의 팝아트는 근본적으로 사실주의였다. 그것은 일상의 삶과 익숙한 광경을 다루었다. 반면 영국의 팝은 상상하거나 갈망하는 것, 곧 외국인의 눈을 통해서 본 아메리칸 드림을 다루는 경향이 있었다.

스미스는 1961년 런던으로 돌아왔다. 미국에 대한 사랑이 식은 것이 아니라 비자가 만료되었기 때문이다. 비자를 다시 발급받자 그는 다시 미국으로 향했고 1970년대 중반 대서양 서쪽에 최종 정착할 때까지 두 도시를 오가며 전시를 개최했다. 스미스는 결과적으로 생애의 상당 시간을 미국에서 보낸 영국 미술가 중 한 명이었고, 또 다른 미술가로 호크니를 꼽을 수 있다.

*

ICA 행사에서 종종 일어나는 일이긴 했지만 〈트레일러〉의 상영이 끝난 뒤 심각한 논쟁이 일어났다. 모펫은 아직도 그 일을 기억한다. "믿기 힘들 정도의 격론이 벌어졌습니다. 매우 옹호적인 사람이 있었던 반면 주제가 광고이기 때문에 전적으로 터무니없다고 생각하는 사람들도 있었습니다." 스미스는 영화에 대해 다음과 같이 반응했다. "그것은 '나는 마요르카의 도자기 같은 것들로부터 영감을 받고 있어요'와 같은 것이 아닙니다." "이것은 우리 주위에 있는 것입니다!" 대서양 건너편의 상황은 당시 화젯거리였다. 도버 스트리트에서 개최된 다음 행사는 건축가 세드릭 프라이스Cedric Price가 "슈퍼마켓 USASupermarket USA"란 제목 아래 "미국에 대해 그가 받은 최근의 인상"을 이야기하는 자리였다. 런던의 교양인들에게 미국인의 생활은 매력적이었다. 미국의 슈퍼마켓을 실제로 본 사람은 잠시 미래를 미리 들여다본 탐험자로 여겨졌다.

물론 모든 사람이 이 멋지고 새로운 상업화된 도시를 좋아한 것은 아니었고, 크고 단순한 추상화의 유행에 찬성한 것도 아니었다. 화가 버나드 코헨Bernard Cohen은 동료 미술가 블레이크가 ICA에서 열린 한 토론회에서 아마도 하드에지 추상의 주창자들이 얼마간 포함된 대규모 청중 모두를 "삼류 미국인 모방가"라고 비난했던 일을 기억했다.[235]

존스가 뉴욕에 머무는 동안 미국의 평론가 막스 코즐로프Max Kozloff가 뉴욕에 정착한 유럽 미술가들의 최근 경향을 논하는 글을 발표했다. 코즐로프는 그들이 뉴욕 정착을 통해 도움을 받지 못하고 있다고 말했다. 코즐로프는 맨해튼의 회화 공동체에 속하기 위해 미술가는 특정한 규칙을 따라야 한다고 주장했다. 당시 코즐로프가 아마도 자신을 염두에 두었을 거라고 생각하는 존스는 그 조건을 다음과 같이 요약했다. "물감은 무광택이거나 적어도 약간의 광택만 도는 에그셸 피니시egg-shell finish여야 하고, 화풍은 하드에지여야 하며, 색상은 선명해야 한다 등등이었습니다. '팝'이나 '추상'과 같은 꼬리표는 그 조건과 상관이 없었습니다. 켈리부터 로이 릭턴스타인Roy Lichtenstein에 이르기까지 뉴욕 화가들은 회화의 '평면성의 조리법'을 따랐습니다." 당시 존스는 "이건 정

286

말 충격적일 정도로 사실이야."라고 생각했다. 살펴보았듯이 사실 이것은 스미스의 작품에 정확히 부합하는 설명은 아니었다. 그의 그림은 뚜렷한 비미국적인 정체성을 유지했다. 이 점은 스미스의 친구 블레이크의 작품에도 적용된다. 다만 당시 블레이크는 미국의 영화, 음악, 의상뿐 아니라 뉴욕 회화의 팬이 아니었다.

1961년 스미스가 런던으로 돌아왔을 때 그는 집과 작업실을 블레이크와 함께 사용했다. 이 해에 블레이크는 함께 살던 집의 정원을 배경으로 한 작품 「배지를 단 자화상Self-Portrait with Badges」을 그렸다.[236] 블레이크가 자신을 설명하면서 언급한 '능력이 부족하고 소심하거나 순종적'임을 의미하는 이디시어 단어 '겁쟁이nebbish'에 적절한 듯 보이는 이 낯선 이미지 속에서 그는 토머스 게인즈버러Thomas Gainsborough의 「파란 옷을 입은 소년The Blue Boy」(1770년경)의 의상을 연상시키는 파란색 옷을 입고 있다. 그렇지만 그는 안토니 반 다이크 작품에서 볼 법한 18세기 모델이 입은 실크나 새틴 의상이 아닌 카우보이 청바지와 운동화를 신고 있다. 이들이 아직 젊은 미술학도였던 1950년대 중반 스미스와 블레이크는 런던 팔라듐 극장London Palladium에서 조니 레이Johnnie Ray뿐 아니라 킹스턴 엠파이어Kingston Empire 극장에서 빌 헤일리 앤드 히스 코메츠Bill Haley and His Comets의 공연을 보았다.[237] 스미스는 재즈 바리톤 색소폰 연주자 게리 멀리건Gerry Mulligan의 헤어스타일을 따라서 '까까머리'를 했다. 50년이 지나 이제는 머리가 벗겨진 스미스는 그 '멋진 헤어스타일'을 여전히 그리워했다.

스미스와 블레이크가 입던 옷은 그 원천을 알기 어려웠다. 스미스는 이렇게 기억했다. "블레이크는 미국 스타일의 옷을 좋아했습니다. 문제가 많은 복장이었죠." 블레이크는 1956년 (장학금을 받아 민속 예술을 공부하며) 남프랑스에 머물렀을 때 작품 속 데님 재킷을 발견했다. 미군의 잉여품 상점에서 그 옷을 구입했다. 작품 속 블레이크는 고전 마니아들의 청바지인 리바이스Levi's 501을 입고 있는데, 아랫단은 세련되게 접어 올렸다. 자화상을 그리기 위해 블레이크는 재단사의 마네킹에 재킷을 입혀 놓고 그의 배지 수집품들을 달았다. 배지는 이런저런 대중적인 생활 속 물건들을 모은 개인 수집품의 일부일 뿐 일상적

피터 블레이크, 「배지를 단 자화상」 1961

인 착용을 위한 것은 아니었다. 그러나 이 그림에서 블레이크는 엘비스 프레슬리 대형 배지를 포함한 많은 배지를 달아 적극적으로 장식한 자신의 모습을 보여 준다. 그는 또한 프레슬리의 팬 잡지 한 권을 꽉 잡고 있다. 재킷 주머니에는 성조기가 장식되어 있는데 영국 국기 배지보다 훨씬 더 크다.

그렇지만 전체적인 효과는 역설적이게도 침울하고 영국적이다. 1952년과 1956년에 대통령 후보로 나섰으나 낙선한 아들라이 스티븐슨Adlai Stevenson의 배지는 미국의 입장에서 보자면 '실패자'를 의미한다. 화가의 자세는 장 앙투안 바토Jean-Antoine Watteau의 「피에로Pierrot」(예전에는 '질Gilles'이라는 제목으로 알려짐, 1719)를 연상시킨다. 피에로는 게인즈버러의 자신감 넘치는 귀족인 '파란 옷을 입은 소년'보다 훨씬 더 침통한 아웃사이더다. 역설적으로 ―영국의 대중음악이 얼마만큼 블레이크의 다트퍼드 이웃이었던 제거와 같이 절묘한 방식으로 자신을 조롱하면서 미국인들을 흉내 내는 젊은 영국인들로 이루어졌는지를 고려한다면 적절하게도―이 그림은 블레이크가 미술계의 스타가 되는 데 도움을 주었다. 이 그림은 1962년 2월 4일자 『선데이 타임스 컬러섹션 Sunday Times Colour Section』 창간호에 전면으로 실렸다. 또한 블레이크를 다룬 러셀의 글 『팝아트의 선구자The Pioneer of Pop Art』에 삽화로 쓰였다. 존 러셀의 글은 블레이크를 "지적인 정원사 모습을 한, 붉은 수염의 조용한 젊은 남성"으로 묘사했다. 패션디자이너 메리 퀀트Mary Quant도 같은 잡지에 실렸다. 이제 곧 '활기찬 런던'으로 불릴 시기에서 퀀트 역시 중요한 인물이었다.

7주 뒤인 1962년 3월 25일 블레이크의 자화상이 BBC TV 예술 다큐멘터리 시리즈 '모니터Monitor'의 〈팝이 이젤을 맡다Pop Goes the Easel〉 편에 등장했다. 이 다큐멘터리는 켄 러셀Ken Russell이 이 프로그램을 위해 촬영한 최초의 장편 영화였다. 러셀은 곧 유명해졌고 이 다큐멘터리는 영국 대중에게 새로운 미술 운동과 세계를 보는 방식을 효과적으로 소개했다. 블레이크와 함께 세 명의 젊은 미술가가 다큐멘터리에 출현했는데, 보시어, 필립스, 폴린 보티 모두 왕립 예술학교 학생들이었다.

영화의 사운드트랙을 통해 필립스는 멋진 인물로 묘사됐다. 미술가와 그들의 작품을 담은 화면 뒤로 당시 가장 거친 최신의 재즈 음악인 캐넌볼 애덜리Cannonball Adderley, 찰스 밍거스Charles Mingus, 오넷 콜먼Ornette Coleman의 소란스럽지만 서정적인 프리 재즈 연주 음악이 흘렀다. 1962년에는 이와 같은 최첨단이 중요했다. 그해 카스민은 갤러리 개관을 앞두고 미술가들과의 계약을 위해 뉴욕으로 여행을 떠났다. 그는 첼시 호텔Chelsea Hotel의 스위트룸을 빌려 파티를 열었다. 그러나 카스민은 자신이 구애하고 있는 색면 추상화가 케네스 놀런드Kenneth Noland가 같은 호텔에 묵고 있는 팝의 언어를 구사하는 구상화가이자 재즈 색소폰 연주자인 래리 리버스Larry Rivers와 함께 어울리고 싶어 하지 않는다는 사실을 알게 되었다. 놀런드는 카스민에게 "만약 당신이 리버스에게 말을 건넨다면 내가 당신 갤러리와 일을 하게 될지 잘 모르겠습니다. 그는 형편없는 재즈를 좋아하고 형편없는 그림을 그리죠."[238]라고 말했다. 살펴보았듯이 팝과 추상은 많은 공통점을 갖고 있었지만 여전히 둘은 뚜렷하게 나뉘어져 있었다.

　　그러나 필립스는 핀볼 기계같이 납작하고 분명한 윤곽을 가진 실제 대상을 그림으로써 불가능한 일을 시도할 수 있는 방법을 찾았다. 블레이크—또는 사실 스미스—와는 달리 보시어는 미국적인 것 일체에 열광하는 팬으로 설명될 수 없었다. 오히려 당시 그는 서서히 진행되고 있는 영국의 미국화된 삶에 대해 비판적이었다. 보시어는 밴스 패커드Vance Packard의 『숨은 설득자들The Hidden Persuaders』, 매클루언의 『기계 신부』와 같은 광고와 대중 매체 연구서들을 읽었다. 1957년에 출간되어 베스트셀러에 오른 패커드의 책은 심리학 연구를 기초로 광고의 경향을 풀어 설명했다. 이 경향이 시리얼부터 담배에 이르기까지 각 브랜드가 특정한 특징에 호소력을 발휘하는 방식으로 뚜렷하게 구분되는 정체성을 구축하는 것을 가능케 했다. 광고 용어에서는 이것을 '이미지', 즉 시각적인 외관으로 불렀는데, 이 이미지는 다른 것처럼 미술의 주제가 될 수 있었다. 간단하게 말해서 이것이 바로 팝아트의 지적인 토대였다.

〈팝이 이젤을 맡다〉에서 보시어는 아침 식탁에서 사색에 잠긴 불안한 모습을 보여 준다.

나는 영국인들이 아침 식탁에서 미국과 함께 시작할 것이라고 생각한다. 콘플레이크로 아침 식사를 시작하는데, 디자인도 미국의 것이고 포장도 미국의 것이며 상차림 전체가 미국적이다. 증정품들로 받은 것들이다. 공짜 상술인 것이다.

보시어 특유의 특징이 드러나는 최초의 작품들 가운데 하나인 「스페셜 KSpecial K」(1961)에는 켈로그Kellogg's사의 시리얼 박스가 주제로 등장했다. 그는 브래트비의 '키친 싱크' 실내 탁자에 놓인 콘플레이크 상자에서 작품을 착안했다고 기억했다. 그러나 보시어는 누추한 사실주의의 정신에서 시리얼 상자에 접근하지는 않았다. 그것은 훨씬 소란스러운 상품이었다. 빨간색 글자 'K'의 아랫부분에는 불꽃이 솟구치는 듯 보이며, 대기로 보이는 윗부분의 공간은 미군 항공기와 미사일로 가득한 하늘처럼 보인다.

보시어는 1961년 작 「영국의 영광England's Glory」에서 자신의 애국적인 태도를 분명하게 표현했다. 이 작품에는 작품 제목과 동일한 이름의 성냥 브랜드가 등장하는데, 빅토리아풍의 성냥갑 디자인이 성조기로 바뀌었다. 물론 반미주의는 미국에서 유래한 모든 것에 대한 동경의 또 다른 이면이었다. 이 두 가지 감정은 영국 대중을 분열시켰을 뿐만 아니라 동일한 감정 안에서도 종종 양가의 감정이 함께 발견되었다. 초기의 불신에도 불구하고 보시어는 18세기에 유행했던 유럽으로의 그랜드 투어Grand Tour의 20세기 중반 버전이라 할 수 있는 동시대인들의 '미국 여행' 대열에 합류했다. 그는 미국에서 생활하며 생애의 상당 시간을 보냈다. 이 초기작에서조차 시각적으로 분명하게 드러나는 것은 작가의 정치적인 의심이 아니라 포장재를 자신의 중심 주제로 삼겠다는 의지다. 거대한 K는 영웅은 아니라 해도 그림의 주인공인 것만은 분명하다.

알려졌듯이 보시어는 왕립예술학교에서 호크니와 같은 작업실을 사용했

데렉 보시어, 「스페셜 K」, 1961

다. 두 사람 역시 얼마 동안은 '식료품점 주제'라 부를 수 있는 공통점을 갖고 있었다. 1961년과 1962년 호크니는 차 상자를 묘사한 연작을 제작했다. 호크니에 따르면 이 연작은 팝아트에 가장 근접한 작품이었다. 그렇지만 이 작품에서도 호크니는 소비주의나 광고 현상에는 관심이 없었다. 호크니에게 포장 용기는 쉽게 접할 수 있는 대상이었다. 매일 아침 차를 직접 만들어 마시는 습관이 있었기 때문이다. 어머니가 좋아하는 차 상표가 타이푸Typhoo였던 까닭에 호크니는 그의 감정 및 기억과 관련이 있는 익숙하고 개인적인 대상을 그렸던 것이다. 보시어가 뚝뚝 떨어지는 피와 내뿜는 연기로 시리얼 통을 전투 장면으로 바꾼 반면, 호크니는 차 통을 내실인지 감방인지는 분명하지 않지만 축소된 방으로 만들었다.

'차' 연작 중 세 번째 작품 「환영적 양식으로 그린 차 그림Tea Painting in an Illusion-istic Style」(1961)의 경우 캔버스의 형태 자체가 뚜껑이 열린 상자와 유사하다. 마치 조토 디본도네의 프레스코화 속 주택처럼 보인다. 이 작품은 전통적인 고정된 일점 소실 원근법의 르네상스식 조망이 아닌 본능적인 등축투영법을 따라 그려졌다. 타이푸 상자 윗부분의 선은 멀리 떨어져 있는 소실점을 향해 물러나지 않고, 보는 이를 향해 수렴한다. 다시 말해 이것은 역원근법이다. 역원근법은 호크니가 초반부터 골몰했던 문제로, 50년이 지난 뒤에도 여전히 매혹적인 주제였다.

상자 안에는 베이컨의 그림에 등장하는 인간 형상이 축소된 것처럼 보이는 자화상 또는 욕망의 대상인 듯한 나체의 남성이 앉아 있다. 세속적인 차 통 안에 갇힌 실존주의적 영웅인 셈이다. 또는 다른 은유를 들자면 그는 나가기를 기다리고 있다. 호크니가 상업 디자인에 대한 진지한 관심을 갖고 있지 않았음이 매력적인 실수에 의해 암시된다. 차 상자 옆면에 호크니는 '차tea'라는 단어의 철자를 'TAE'로 오기했다. 훗날 고백했듯이, 호크니는 철자법에 밝지 않았지만 그림의 주제인 세 글자 단어의 철자법을 오기한 것은 꽤 눈여겨보아야 할 요소였다.

데이비드 호크니, 「환영적 양식으로 그린 차 그림」, 1961

〈팝이 이젤을 맡다〉에 포함되었을 때 보티를 팝아트 작가라고 보기는 힘들었다. 그녀는 그 이후에 팝 아티스트가 되었다. 사람들은 보티가 대중 스타처럼 생겼기 때문에 선택된 것이라고 생각하기도 한다. 어떻게 보면 그녀의 아름다운 외모는 작품의 주제이면서 동시에 딜레마였다. 보티는 잡지 『신Scene』의 1962년 11월호 표지에 실렸다.[239] 기사는 페이지 상단의 큰 글씨로 적힌 다음과 같은 글로 시작되는데, 50년이 지난 시점에서 보자면 터무니없는 편견을 드러낸다는 점에서 거북하게 느껴진다. "여배우는 보통 뇌가 작다. 화가는 보통 긴 수염을 갖고 있다. 화가이면서 금발인 아주 똑똑한 여배우를 상상해 보라. 여기 폴린 보티가 있다."

이 몰지각한 글은 보티가 당면했던 문제를 보여 주는 예다. 그녀는 시대가 가진 환상과 정확하게 일치하는, 세상이 떠들썩할 정도의 미인이었다. 초기에 보티는 '윔블던 바르도Wimbledon Bardot'로 알려졌다. 그녀가 윔블던 출신이었기 때문이다. 그렇지만 그녀는 자신을 프랑스 스타 여배우 브리지트 바르도와 동일시하지 않았다. 보티는 마릴린 먼로를 여러 차례 그렸다. 「세상의 유일한 금발The Only Blonde in the World」(1963)은 자화상에 가깝다. 이 작품에서 화면 대부분은 '상황'전에서 유래한 추상화로 볼 수 있다. 그러나 황금분할 지점 근방인 가로 3분의 2 지점이 장막 또는 무대의 커튼처럼 열리면서 한 인물이 걸어 들어온다. 이것이 하나의 알레고리라면 화면 속 여성은 성적 특성, 패션, 젊음의 의인화다. 사실상 보티는 워홀과 먼로가 합쳐진 인물이었다. 1960년대 초의 기자들—그리고 대중—에게 이 조합은 있을 법 하지 않은 불협화음의 조합이었다.

낡아 빠진 성차별주의에도 불구하고 잡지 『신』과의 인터뷰에는 보티가 자신의 예술을 어떻게 생각하는지에 대한 주목할 만한 서술이 담겨 있었다. 그녀는 많은 사람이 과거의 빅토리아 왕조 시대에 대한 향수를 느끼지만, 그녀와 그녀의 무리는 '현재에 대한 향수'를 느낀다고 설명했다. 이어서 그녀는 그것은 "거의 신화, 그러나 오늘날의 신화를 그리는 것과 같다"고 말했다.[240] 그녀는

폴린 보티, 「세상의 유일한 금발」 1963

현대의 마르스Mars와 비너스Venus는 먼로 같은 영화 스타들이라고 생각했다.

'현재에 대한 향수'라는 문구는 보티의 작품과 워홀 같은 미국의 팝 아티스트의 작품을 정확하게 구분 짓는다. 워홀은 향수보다는 숭배 (워홀이 그린 먼로 그림은 그가 속해 있던 동방 가톨릭교회의 이콘icon●과 관련이 있다) 및 유명인의 이미지가 대중 매체에 의해 만들어지고 증식되는 방식에 관심이 있었다. 반대로 보티의 접근법은 영국적 특성이 뚜렷했다. 향수는 따뜻하고 낭만적인 감정이다. 보티가 그린 스타의 이미지는 비록 사진에 바탕을 두고 있지만 광고 장면이 피와 살로 되돌아가는 듯 부드럽게 환기한다. 그녀의 회화 멘토였던 블레이크처럼 (블레이크는 보티를 사랑했지만, 보티는 그와 사귀지 않았다) 보티는 때때로 열렬한 팬으로서 그림을 그렸다. 「장폴 벨몽도에 대한 사랑을 담아With Love to Jean-Paul Belmondo」(1962)는 물감으로 쓴 러브레터다. 장 뤽 고다르Jean-Luc Godard의 영화 〈네 멋대로 해라A Bout de Souffle〉(1960)에서 불운한 아웃사이더 범죄자 영웅 역을 연기한 이 프랑스 배우는 그림에서 장미 화관을 쓰고 있고 고동치는 빨간색과 초록색의 하트로 덮여 있다.

블레이크처럼 보티 역시 자신을 작품의 주제로 삼았지만 한 걸음 더 나아갔다. 친구 사진가 루이스 몰리Lewis Morley, 마이클 워드Michael Ward와 함께 작업하면서 그녀는 모델로서 자신의 그림과 함께 자세를 취했다. 이를 통해 그녀는 살아 움직이는 그녀 자신의 작품이 되었다. 벨몽도 그림을 배경으로 그녀는 산드로 보티첼리의 「비너스의 탄생Birth of Venus」(1482~1485)과 프랑수아 부셰François Boucher의 누드화 「오머피 양Mademoiselle O'Murphy」(1751)처럼 옷을 벗은 채 자세를 취했다. 이 사진 속에서 보티는 모델과 창조력이 일체화된 존재로서의 자신을 표현했다.

보티의 작품에서 팝아트의 견본으로부터 새로운 주제인 성 정치학이 출현하는 것을 확인할 수 있다. 이것은 더 이상 광고나 포장재에 대한 미술이 아닌, 당신은 누구인가의 문제를 다루는 미술이었다. 보티의 가장 인상적인 작

● 주로 동방교회에서 발달한 예배용 화상으로, 목판에 그린 그리스 정교의 성화상(聖畵像)을 뜻한다.

품 중 하나는 1960년대 성 관습의 변화를 상징하는 이미지를 적절히 활용했다. 「스캔들 '63 Scandal '63」이라는 제목의 이 작품은 어떤 스캔들인지를 설명할 필요가 없는 너무나 유명한 사건을 다루었다.

1963년 6월 4일 육군상 존 프러퓨모John Profumo 하원의원이 하원을 '속였다며' 공직에서 사임하겠다는 의사를 밝혔다. 프러퓨모는 크리스틴 킬러Christine Keeler라는 젊은 여성과 외도를 했다. 킬러는 런던의 소련 대사관 소속 해군 대령이자 스파이인 예브게니 이바노프Yevgeny Ivanov와도 사귀고 있었다. 1963년 초 정치와 스파이 행위, 상류 사회 그리고 침대 위에서 국가 비밀이 누설됐을 가능성이 맞물린 자극적인 소문이 돌기 시작했다. 프러퓨모 사건은 십 년 이상 권력을 장악하고 있는 정부에 대한 권태감뿐 아니라 부패하고 구시대적이며 위선적으로 보였던 지배 계층에 대한 조급증 등 많은 것과 관련이 있었다. 그러나 무엇보다 점차 개방적인 풍조 속 성적 위선과 관계가 깊었다.

1963년 가을, 알려지지 않은 한 후원자가 보티에게 프러퓨모 스캔들을 소재로 한 그림 제작을 주문했다. 보티는 신문에 실린 버림받은 킬러의 사진을 주요 자료로 활용하여 그림을 그리기 시작했다. 그러나 중반쯤 이르렀을 때 보티는 이 이미지를 친구 사진가 몰리가 그해 5월에 촬영한 훨씬 더 유명한 장면으로 바꾸었다. 그 사진은 프러퓨모 사건을 소재로 한 영화의 홍보 스틸 사진으로 제작된 것이었다. 영화 홍보 담당자들은 킬러가 벗은 몸이어야 한다고 주장했다. 그녀는 주저했으나 결국 몰리가 타협안으로 옷은 벗되 현대적인 아르네 야콥센Arne Jacobsen 스타일의 의자 등받이 뒤로 신체의 대부분을 얌전하지만 자극적으로 가리는 방법을 제안했다.

보티의 그림은 블레이크의 일부 작품들처럼 물감으로 그려진 콜라주다. 화면의 대부분을 채우고 있는 붉은색 부분은 뉴스 벽보뿐 아니라 침대보를 연상시킨다. 의자에 앉은 킬러는 전경에서 부유하며, 그녀 주변으로 인물들과 얼굴 등이 난잡한 파티의 유령처럼 떠 있다. 이 그림의 초기 버전에서 킬러는 「세상의 유일한 금발」 속 먼로처럼 화면을 가로지르며 걷고 있었다. 그 뒤 몰리가 보티에게 촬영한 밀착 인화물을 보여 주었고, 그 사진들 중에서 보티는 킬

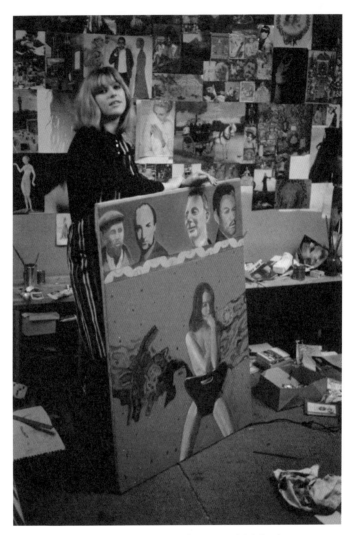

「스캔들 '63」과 함께 포즈를 취한 폴린 보티, 1964. 사진 마이클 워드

러가 양손으로 머리를 괴고 있는 유명한 이미지가 아니라 보다 머뭇거리는 듯한 다른 이미지를 골랐다.

작품 상단의 파란색 띠 모양 공간에는 이 극적인 사건에 등장하는 주요 남성들인 프러퓨모와 장관에게 킬러를 소개한 스티븐 워드Stephen Ward뿐 아니라 이 스캔들에 연루되어 부당하게 구속된 두 명의 흑인, 루돌프 펜턴Rudolf Fenton과 '럭키' 고든'Lucky' Gordon으로 알려진 재즈 가수의 두상이 그려져 있다. 여기에도 또 하나의 항의 흔적이 담겨 있다. 그림 속 인물들은 모두 어떻든 위선의 희생자였다. 보티가 완성한 그림 뒤로 그녀의 신체를 감춘 채 작업실에서 자세를 취했다는 사실은 보다 복잡한 의미층을 더한다. 이것은 그녀 자신과 스캔들의 주인공인 킬러의 비교를 함축하는 것이라고 볼 수 있다. 이 그림 자체는 사라져 버렸다. 누가 무슨 이유로 이 작품을 주문했으며 아직 존재한다면 현재 어디에 있는지 아는 사람이 없다.

보티는 때 이른 죽음을 맞기 전 몇 년 동안 진정한 스타가 되고 있었다. 아마도 그녀가 죽지 않았다면 그녀는 모든 재능과 활동—연기자, 화가, 사회 평론가—을 결합하여 여태껏 존재하지 않았던 전혀 새로운 예술가가 되었을 것이다. 십 년 뒤 길버트와 조지Gilbert & George가 '살아 있는 조각'으로서의 예술가 개념을 창안했다. 그리고 신디 셔먼Cindy Sherman은 미술사 내의 역할을 직접 연기한 연작을 제작했다. 1960년대 초 런던에는 아직 퍼포먼스 아트의 개념이 존재하지 않았지만(비록 그녀가 작가 넬 던Nell Dune에게 자신이 선택해야 한다면 그림이 1순위라고 말하긴 했지만), 보티는 연극 무대와 영화에서 연기자로도 활발한 활동을 보여 주었다. 지금 시점에서 보자면 그녀의 경력은 안타깝게도 너무 짧았다. 시작되자마자 끝나고 말았다. 보티는 1966년 7월 1일 암으로 나이 스물여덟 살에 세상을 떠났다.

*

호크니와 블레이크가 각각 브래드퍼드와 노동자 계층 거주지인 다트퍼드로부터 지리적, 문화적으로 멀리 떨어진 왕립예술학교에 이르렀다면 볼링은 훨씬

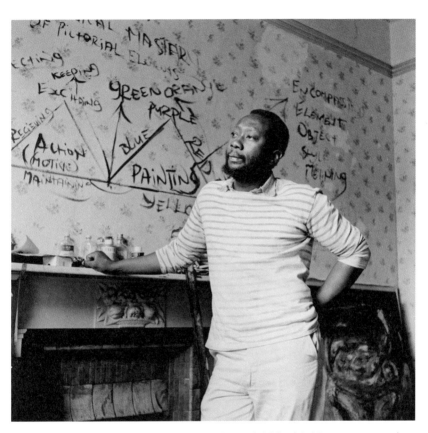

프랭크 볼링, 1962. 그의 미술 이론의 요소들이 뒷벽에 그려져 있다.

더 먼 거리를 이동했다. 볼링은 1934년 2월 영국령 기아나Guiana(현 가이아나)의 소도시 바르티카에서 태어났다.[241] 그의 아버지는 경찰이었고 어머니는 수도 조지타운에서 60마일(약 96.56킬로미터) 떨어진 항구 도시 뉴암스테르담의 중심가에서 볼링스 버라이어티 스토어Bowling's Variety Store를 운영했다.

볼링은 1953년 유럽행 배에 올랐고 영국에 도착한 순간 집에 왔다는 생각이 들었다. 볼링은 에두른 길을 통해 미술에 이르렀다. 볼링은 거의 도착하자마자 영국 공군에 들어갔지만 동료 신병을 통해 회화에 대한 관심이 생겨 3년 뒤 군대를 떠났다. 그 뒤 어느 미술가의 모델 일을 한 다음 첼시예술대학교와 왕립예술학교에서 미술을 공부했다.

볼링은 학생 시절과 그 이후 시기를 거치면서 다양한 조형 언어를 섭렵하며 성장했다. 1960년대 중반에는 잠시 매우 특이한 버전의 팝아트를 보여 주었다. 「표지 모델Cover Girl」(1966)은 활기찬 런던의 전형적인 산물로 볼 수 있다. 이 작품은 피에르 가르뎅Pierre Cardin이 디자인한 원피스를 입고 있는 모델 히로코 마쓰모토Hiroko Matsumoto가 실린 컬러 잡지『옵서버』의 표지를 주요 자료로 삼았다. 이것은 그 자체로 세계화된 새로운 세계의 징후였다. 당시 가르뎅의 뮤즈인 마쓰모토는 파리의 패션디자이너에게 고용된 최초의 일본인 모델이었다. 그녀가 입고 있는 옷은 1960년대 중반 영국인의 눈에는 놀라웠다.『옵서버』의 기자는 가르뎅의 디자인을 '상당한 충격'이라고 평했다. 가르뎅의 경쟁자인 앙드레 쿠레주André Courrèges는 언론이 '우주 시대Space Age'라는 별칭을 붙인 의상을 만들었는데, 이를 "쿠튀르couture●의 미래"라고 불렀다. 가르뎅은 남성과 여성의 복장 모두 튜닉과 몸에 딱 붙는 바지로 이루어진 유니섹스 스타일로 맞섰다.

볼링의 그림에 등장하는 원피스의 과녁 모티프는 런던의 카스민 갤러리Kasmin Gallery에서 소개된 놀런드의 작품과 매우 유사해 보인다. 볼링은 보티처럼 마쓰모토의 사진을 그림으로 옮겼지만 의상의 배경을 색면 회화로 변형시

● 유명 디자이너 제품, 고급 의상

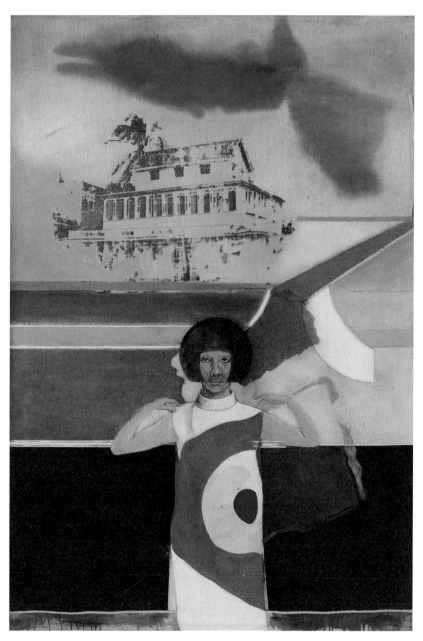

프랭크 볼링, 「표지 모델」, 1966

볼링스 버라이어티 스토어, 기아나의 뉴암스테르담

킴으로써, 다시 말해 다분히 '상황'전의 한 작품처럼 보이는 연속적인 띠와 대조함으로써 역설의 층위를 추가했다.

빨간색, 금색, 녹색, 흰색, 검은색은 우연의 결과이든 의도적인 것이든 볼링의 모국이자 새롭게 독립한 국가 기아나의 국기 색과 같았다. 볼링이 이 작품을 그린 1966년 5월에 새 독립국의 국기가 처음으로 휘날렸다. 워홀의 실크스크린으로 찍은 사진 같은 양식으로 표현된, 배경에 보이는 건물은 뉴암스테르담의 볼링스 버라이어티 스토어다. 그는 이 건물을 '엄마의 집'이라고 부른다.

이 작품의 기초가 된 사진은 1953년 6월 2일 중요한 이중의 의미를 지닌 날 촬영되었다. 그날은 엘리자베스 2세의 대관식이 있던 날이자 볼링이 런던에 처음 도착한 날이었다. 시대가 바뀌고 있었고 구세계와 신세계가 함께 융합되고 있었다. '팝아트'는 꿈, 항의, 희망, 환상, 두려움 그리고 이 작품처럼 변장한 자서전 등 많은 것을 표현할 수 있었다.

15

불가사의한 전통

런던은 내가 사용하는 물감처럼
나의 피 안에 흐르고 있는 것 같다.
하늘, 거리, 건물, 런던은 항상 가슴 뭉클하다.
내가 그림을 그릴 때
나를 지나쳐 가는 사람들이 내 삶의 한 부분이 되었다.[242]

- 레온 코소프Leon Kossoff, 1996

팝아트와 '상황'전 참여 작가들의 유행에도 불구하고 런던에서는 다른 어느 지역보다도 많은 화가가 여전히 위대한 과거, 즉 옛 대가들과 르네상스에 열중했다. 주로 색면 추상 미술을 소개하고 BBC 드라마 〈닥터 후Doctor Who〉의 타디스Tardis•처럼 흰색 공간이 펼쳐지는 본드 스트리트의 카스민 갤러리가 미래를 나타내는 듯 보였다면, 부루턴 플레이스의 보자르 갤러리는 예술과 취향의 대척점을 대표했다. 모펫은 다음과 같이 기억한다. "그곳은 마치 단조로운 도시 경관에서 성지나 성전 안으로 발을 들여놓는 것과 같았습니다. 갤러리에 들어서는 순간, 이전까지 살았던 세계를 떠나 훨씬 더 장대한 시간 속으로 들어가는 듯한 느낌이 들었습니다." 거리에서 어두운 계단을 통해 위층 갤러리로 올

• 시공을 초월하는 타임머신으로, 겉에서 보면 공중전화 박스처럼 생겼으나 내부는 매우 넓다.

라가면 만나게 되는 분위기를 묘사한 많은 사람 가운데 미술 비평가 앤드루 포지Andrew Forge도 있다. 그곳에서는 삐걱거리는 마룻장과 등유 난로 냄새와 함께 아래층의 더 넓은 공간이 내려다보였다. 갤러리 주인인 헬렌 레소레의 책상이 오른편에 있었는데 "그녀는 거의 언제나 그곳에 있었다. 창백하고 부리가 달린 우울한 새처럼."[243]

레소레는 화가이기도 했다. 갤러리 문을 닫고 몇 년이 지난 뒤 그녀는 자신에게 소중한 미술가들의 단체 초상화를 상상하여 그렸다. 레소레는 이 작품의 제목을 「심포지엄 ⅠSymposium Ⅰ」(1974~1977)로 정했다. 왼쪽 상단의 유일한 조각가 레이먼드 메이슨Raymond Mason을 시작으로, 시계 방향으로 레소레의 아들 존, 베이컨, 프로이트, 앤드루스, 아우어바흐, 코소프, 유언 어글로우, 마일스 머피Myles Murphy, 크레이기 에이치슨Craigie Aitchison이 자리 잡고 있다. 그림 속 인물들이 한 방 안에 모여 같이 술을 마시고 대화를 나눈 적은 아마 없었을 것이다. 일부는 서로를 거의 알지 못했다. 또한 이들을 모두 함께 묶을 수 있는 창작 방식은 존재하지 않았다. 레소레는 일부는 실제 모델을, 일부는 상상력을 활용했으며, 또한 극소수의 경우에는 사진을 활용하거나 이 모든 방법을 결합하여 작품을 제작했다. 한번쯤 보자르 갤러리에서 전시했다는 점을 제외하면 이들을 연결해 주는 확실한 연결고리는 없었다. 이들은 사회적, 양식적으로 중복되는 몇몇 집단에 속했다. 이들이 모두 구상 미술가였다는 점을 제외하면 개개의 인물 모두를 포괄할 수 있는 일반론은 없다. 존스와 호크니, 스미스와 대조적으로 이들은 미국에 대한 생각과 그것이 제공하는 바에 흥미를 느끼지 않았다. 대중문화는 이들의 관심사가 아니었다. 대체로 이들은 미국의 당대 미술보다 렘브란트, 벨라스케스, 피에로 델라 프란체스카 등 과거 유럽 미술에 더 끌렸다. 그러나 그 안에도 예외는 존재했다. 알다시피 아우어바흐는 폴록과 데 쿠닝의 작품을 존경했다.

레소레가 차려 놓은 가상의 탁자 주변에 모인 미술가들은 어느 정도 '런던파'로 알려진 모호한 집단에 속했다. 1960년대에 베이컨을 제외한 나머지 작가들의 공통점 중 하나는 모두 대단히 인기가 없었다는 사실이다. 1965년 열

헬렌 레소레, 「심포지엄 I」 1974-1977

일곱 살 때 슬레이드 미술 학교에서 미술 공부를 시작한 화가 존 버추는 당시 "주변에는 온통 감축된 형태와 선명한 색채의 하드에지 회화뿐이었다"고 기억한다. 반대로 버추를 가르친 슬레이드 미술 학교 교사라는 공통점이 있는 어글로우와 앤드루스, 아우어바흐의 그림은 "과거의 반동적인 예술과 결부된 비주류의 활동으로, 그리고 프로이트는 아무런 관계가 없는 조금 별난 유형으로 간주되었다."

물론 오늘날의 시점에서 보면 그 풍경은 전혀 다르게 보인다. 프로이트는

베이컨처럼 현대 회화 역사에서 대단히 뛰어난 인물로 꼽히며 아우어바흐 역시 그러하다. 그런데 앤드루스, 코소프, 어글로우 등은 아직도 제대로 평가받고 있지 못한 듯하다.

<center>*</center>

규모가 좀 더 작지만 등장인물이 유사한 조금 다른 단체 초상 사진이 1963년 3월에 제작되었다. 긴 겨울이 끝나 가고 프러퓨모 사건이 정점으로 치닫고 있을 무렵이었다. 사진을 위한 장소는 소호 올드 콤프턴 스트리트 19-21에 위치한 휠러 식당Wheeler's으로, 양쪽 탁자에 사람들이 자리를 잡았다. 탁자 중앙에는 샴페인 한 병과 얼음 통이 놓여 있었다. 왼쪽 끝에는 다른 인물들과 양식적으로는 거의 무관한 표현주의 화가 티머시 베렌스Timothy Behrens가 있고, 그 옆에는 베이컨과 대화를 나누고 있는 프로이트, 그 다음에는 오른쪽 끝의 앤드루스와 이야기를 하고 있는 아우어바흐가 앉아 있다. 이 사진을 촬영한 사람은 디킨이었다. 디킨 역시 종종 그 탁자에 앉아 있곤 했던 소호의 단골이었다. 그러나 좋은 사진이 대개 그렇듯 이 사진은 잡지 『퀸Queen』을 위해 촬영한 연출 사진이었다. 『퀸』은 '첼시 세트Chelsea set'로 알려진 영국 지배층 중 젊은 사람들이 선호하는 화려한 잡지였다.

아우어바흐는 다음과 같이 회상한다.

> 『퀸』에서 일하고 있던 프랜시스 윈덤Francis Wyndham은 서로 알고 지내며 그림을 그리는 미술가들의 무리가 있다고 생각했다. 그는 디킨에게 오전 11시에 우리의 사진을 찍어 달라고 요청했다. 탁자가 놓여 있었지만 식사를 제공해 주지 않는 상황이었다. 우리 모두는 매우 기분이 상했다. 디킨이 바에 올라가서 사진을 찍었다. 그 사진은 초점이 제대로 맞지 않아 퇴짜를 맞았다.

베렌스가 포함된 것을 제외하면 윈덤이 상황을 오해한 것은 아니었다. 서로 잘

왼쪽부터 베렌스, 프로이트, 베이컨, 아우어바흐, 앤드루스, 런던 소호 휠러 식당, 1963. 사진 존 디킨

알고 지내고 자주 만나며, 비록 매우 상이한 방식이긴 하지만 규정짓기 어려운 주제인 '삶'을 그리는 데에 전념하는 화가들의 무리가 분명 **존재했다.** 사진과 같은 점심 식사 자리가 실제로 있었고 그것도 상당히 자주 벌어졌다. 휠러 식당은 매우 근사한 식사 장소였다. 그곳은 굴과 생선 전문 식당으로, 전쟁 중에도 훌륭한 와인 저장고를 보유했다. 프로이트는 "우리 모두는 그곳에 매우 자주 갔는데, 모두 외상 거래 장부를 갖고 있었다"고 기억했다.

아우어바흐에 따르면 휠러 식당에서 이루어진 사진 촬영은 일찍 끝났다. "베렌스는 그 모임이 일종의 파티와 같은 자리가 되리라 생각하면서 술 한 병을 따자고 제안했습니다. 그가 대개 그런 문제에 신경 쓰는 사람이라는 의미는 아니지만 그는 자신이 술값을 내야 하리라는 점을 깨달았기 때문에 아주 마지못해서 그 말을 꺼냈습니다. 베이컨이 그의 제안에 동의했죠. 그 뒤 우리 모두는 점심 전에 자리를 떴습니다."

*

이들이 그날 모임을 마무리했을 것으로 추정되는 장소 중 하나는 휠러의 식당에서 모퉁이를 돌면 나오는 딘 스트리트 41의 콜로니룸이었다. 술집 콜로니룸은 보자르 갤러리와 휠러 식당처럼 '런던파' 전체는 아니지만 특정 화가 집단의 비공식적인 본부 역할을 했다. 예를 들어 코소프는 좀처럼 그곳에 가지 않았다. 반면 특히 베이컨에게는 모든 금기가 해제되고, 술에 취해 욕설이 난무하는 그곳이 완벽한 장소였다. 민턴의 말에 따르면 그곳은 "술과 함께 거대한 침대 안에 있는 것"[244] 같았다. 워나콧은 열아홉, 스무 살의 늦깎이 미술 학도였을 때 콜로니룸에 갔다. 거의 육십 년이 지난 뒤에도 그는 그곳을 '기이한' 곳이라고 생각한다.

한편 그곳은 뉴욕 하숙집의 알코올 중독자들을 소재로 한 유진 오닐Eugene Gladstone O'Neill의 연극 〈얼음 장수 오다The Iceman Cometh〉와 다소 유사했다. 콜로니룸의 사람들은 모두 반쯤 부랑자로 보였는데, 베이컨과 어울렸다. 베

마이클 앤드루스, 「콜로니룸 Ⅰ」 1962

이컨은 주변 사람 모두에게 샴페인을 사 주었다. 다른 한편에는 앤서니 버기스Anthony Burgess, 존 허트John Hurt, 제프리 버나드Jeffrey Bernard와 브루스 버나드Bruce Bernard 형제와 같은, 이름만 들어 봤을 뿐인 사람들로 가득했다.

콜로니룸은 베이컨에게 가족에 가까운 집단이었다. 예술에 대한 이야기가 많이 오가지 않았다 해도 소호의 세계는 예술을 위한 풍부한 소재를 제공해 주었다. 1950년대 후반과 1960년대 베이컨의 중요 작품 중 많은 수가 앤드루스의 그림 「콜로니룸 Ⅰ Colony Room I」(1962) 중앙의 세 사람, 즉 모레이스와 프로이트, 콜로니룸의 설립자이자 소유주인 뮤리엘 벨처Muriel Belcher를 다루었다.

1950년대 초 노리치 출신의 감리교 신자 보험 판매인의 아들로, 수줍음 많은 미술 학도 앤드루스가 이 소호의 세계에 발을 들여 놓았다. 브루스 버나드는 이 무렵 만났던 앤드루스를 떠올리며, 그를 "생각이 깊고 헌신적이며 나름대로 매우 야심 있는 화가였지만 … 매력적이면서도 물론 극도로 예민한 무모함을 발휘해 술을 마시고 행동하는, 사회적으로는 상당히 흥분하는 면모도 가지고 있다"[245]고 묘사했다.

앤드루스의 그림은 콜로니룸의 전형적인 풍경을 보여 준다. 술에 취한 사람들이 대화에 열중하고 있다. 저녁이나 늦은 오후일 것이다. 커튼은 닫혀 있고 대화 소리로 떠들썩하며 이야기 나누는 사람들이 빽빽이 들어차 있고, 몇몇은 비틀거리고 있는 듯 보인다. 벨처는 바 옆 그녀의 의자 위에 걸터앉아 있고, 베이컨은 한쪽에서 그녀를 향해 몸을 돌려 앉아 있으며, 그녀의 옆에 있는 프로이트는 앞을 바라보고 있다. 프로이트 왼쪽의 인물은 브루스 버나드로, 그는 훗날 앤드루스가 처음에는 자신을 그림 중앙에 그렸으나 "모레이스를 삽입해 시야를 차단하여" 그의 허영심에 상처를 주었다고 회고했다. 브루스의 동생 제프리는 화면 왼쪽의 바에 몸을 기댄 채 무심하게 담배를 피우고 있으며, 그 옆에는 작은 체구의 디킨이 등을 돌리고 서 있다. 베이컨의 오른편과 바 뒤편에는 벨처의 연인 카멀 스튜어트Carmel Stuart와 바텐더 이안 보드Ian Board가 있다.

앤드루스가 브루스를 그린 섬세한 연필 드로잉을 포함해 습작을 제작하긴 했지만 많은 부분은 고갱의 표현을 빌자면 머리로, 즉 기억에 의존하여 제작되었다. 이는 완성된 이미지의 변칙적인 면모를 설명해 준다. 완성작에서 브루스의 얼굴이 모레이스의 뒷부분에서 생겨난 듯 보이는 방식이 그 예다. 이 그림은 사람에 떠밀리고 조금 취기가 올랐으며 분위기가 고조된 클럽의 군중에 속하는 것이 어떤 느낌인지 전달한다.

한동안 사교적인 행사—활기와 브루스가 '즐거움과 유감의 회전목마'라고 부른 자아의 상호 작용—가 앤드루스의 '파티' 연작의 주제가 되었다. 「콜로니룸 Ⅰ」은 그중 첫 번째 작품이었다. 사회적인 상호 작용이 콜로니룸 그림을

비롯한 이후에 제작된 대형 회화 「사슴 사냥터The Deer Park」(1962), 「밤새도록All Night Long」(1963~1964), 「게임의 흥망성쇠Good and Bad at Games」(1964~1968)의 진정한 주제라 할 수 있다. 특히 마지막 작품에서 사실주의는 사라지며 친구들의 초상인 인물의 형상은 부풀어 오른 풍선처럼 허공에 매달려 있는 듯 보인다. 그 효과는 앨런 와츠Alan Watts의 선종●에 대한 책에서 앤드루스가 발견한 문구 "살가죽에 싸인 에고"를 상기시킨다.

*

그림을 완성하는 일이 쉽다고 생각하는 화가는 극히 드물다. 그렇지만 앤드루스는 보통의 경우보다 더 심한 어려움을 겪었다. 아우어바흐는 앤드루스의 작품이 "매우 야심적이었지만 일 년에 한두 점 정도로 매우 드물게 제작되었다"고 말했다. 앤드루스의 두 번째 전시가 휠러 식당에서 사진을 촬영하기 직전인 1963년 초 보자르 갤러리에서 예정되어 있었다. 콜로니룸을 그린 그림은 전시를 염두에 두고 제작한 작품이었다. 존 레소레의 기억에 따르면 "앤드루스가 신경과민이어서 어떤 그림도 완성할 수 없었다"는 것이 문제였다. 전시 개막을 몇 주 앞두고 헬렌 레소레는 최후통첩을 전달했다. 그녀는 갤러리가 크리스마스 기간에 2주 동안 문을 닫을 예정이고 그 사이 모든 것을 준비해 놓을 테니 앤드루스가 갤러리에서 매일 그림 그리는 방안을 제안했다. 또한 그녀는 "커피와 샌드위치 및 앤드루스가 필요로 하는 모든 것"을 제공하겠다고 말했다.

그래서 앤드루스는 2주 동안 그림을 그렸고, 그 사이 존 레소레가 지켜보았다.

주의를 흐트러뜨리는 것은 나 말고는 아무것도 없었다. 사실 나는 방해 요인이 아니었다. 앤드루스가 그림을 그리는 과정은 경이로웠다. 그는 기억을 통해 꽤 복잡한 그림을 그릴 수 있었다. 분위기와 색채가 굉장히 아름

●　참선으로 자신의 마음속에 들어 있는 부처의 성질을 깨우고 깨달음을 얻는 불교의 종파

다웠다. 그런 다음 그는 '아, 모르겠어' 하고 생각하고는 물감을 벗겨 내고 다시 그렸다. 그 뒤 다시 벗겨 내고 처음에 그렸던 것으로 돌아가 또 다시 그렸다. 그는 그 모든 것을 암기하고 있었다.

포지는 1963년 1월 보자르 갤러리의 전시를 평하면서 앤드루스가 중성적인 양식, 곧 '함축이 없는 언어'를 성취하고자 노력하고 있는 것 같다고 생각했다.[246] 포지는 앤드루스의 동기가 "양식을 피하는 것, 곧 재현 방법으로부터 모든 긴장과 수수께끼를 제거함으로써 재현된 바를 두 배로 현실적으로 만드는 것"이라고 이해했다. 1960년 앤드루스는 그가 성취하고자 하는 목표를 다음과 같은 문구로 완벽하게 요약했다. "불가사의한 전통"

앤드루스의 회화 기법은 슬레이드 미술 학교에서 배운 적 있는 콜드스트림에게 많은 빚을 졌다. 그렇지만 앤드루스 작품의 핵심은 그가 본 것이 무엇인지 그리고 콜드스트림처럼 그것이 어디에 있는지에 대해 기록하는 것이 아니라 그것이 물리적, 심리적, 본능적으로 어떤 느낌이었는지를 포착하는 것이었다. 이 점에서 앤드루스는 베이컨, 코소프, 아우어바흐, 프로이트와 훨씬 더 가까웠다. 그는 주변 세계를 보이는 대로 그리고 싶어 했지만 동시에 다른 어떤 것보다 깊은 무엇, 그가 '존재의 본질'이라 부르는 바를 그리고자 했다. 그는 "예술은 삶을 참담게 그리고 진실하게 그 상태 그대로 드러내는 것"이라고 주장했다. 그는 "불가사의하게 전통적"일 뿐만 아니라 신비적 사실주의자에 가깝다.

베렌스를 그린 앤드루스의 초상화에서 우울해 보이는 잘생긴 주인공은 배달원처럼 방 안으로 발을 들여놓고 있다. 종종 있는 일이지만 앤드루스는 그의 작품 안에 조화로움을 성취할 수 있는 방법을 두고 오랜 시간 고민했다. 존 레소레는 이렇게 기억한다. "본래 외부 공간에 녹색 잔디가 있었지만 앤드루스는 마음에 들지 않았습니다. 그 뒤 어느 날 눈밭으로 바뀌었습니다. 그가 흰색으로 칠한 것이죠. 훌륭했습니다." 앤드루스는 콜드스트림 회화가 가진 표현을 억제한 비개인성—섬세하고 아름다운 손길—을 회화는 삶과 죽음, 비

마이클 앤드루스, 「티머시 베렌스의 초상화Portrait of Timothy Behrens」, 1962

극과 같은 매우 핵심적인 문제들을 다루어야 한다는 베이컨의 통찰력과 결합시켰다. 물론 앤드루스는 그 문제들이 주관적이라는 사실을 이해했다. 다시 말해 '진실'이란 풍경에 대한 '개인의 해석'의 거름망을 거쳐 '무엇을 보는가'의 문제였다.

<p style="text-align:center">*</p>

콜로니룸은 재능 있는 다양한 구상 미술가들이 함께할 수 있는 토론장은 아니었다. 슬레이드 미술 학교에서 학장을 맡은 콜드스트림은 재능 있는 관리자이자 재능의 발굴자였다. 그곳의 학생이던 존 워나콧은 다음과 같이 기억한다.

> 콜드스트림은 가장 뛰어난 화가가 누구인지 모두 알아보았다. 그는 아우어바흐와 어글로우, 앤드루스를 얻었다. 수업을 운영하기 위해서 좋은 자질이 보이는 작가들은 누구든 불러들였다. 그들은 일정 기간, 약 한 달 남짓 동안 수업에 들어왔다. 사실상 일주일에 원하는 날수만큼 수업에 들어왔다.

그 결과 가워 스트리트 옆 슬레이드 미술 학교 복도에는 다양한 회화 제작 방식이 공존했다. 워나콧 같은 일부 학생들은 반 고흐나 세잔처럼 그리는가 하면, 클라인이나 데 쿠닝의 작품을 모방하는 학생들도 있었다. 어떤 실물 실기 교실에서는 한 달 동안 아우어바흐가 열정적으로 작업하고, 다른 교실에서는 앤드루스가 머뭇거리며 그림을 그렸다. 1960년대 중반 슬레이드 미술 학교의 학생이었던 대프니 토드는 아우어바흐의 실기실이 "아마도 가장 활기 넘칠 것이라" 생각했지만 그녀가 목격한 그 교실은 "무시무시한 곳이었다. … 아주 어두웠고 벽은 온통 물감 범벅이었으며 이젤 아래 바닥에는 모두 물감이 수북이 쌓여 있었다. 이야기하는 사람이 아무도 없었고 그림 그리는 동안 앓는 소리가 터져 나왔다. 아주 치열했다. 그곳에는 색이 없었다."

토드는 어글로우로부터, 그의 공식적인 수업보다는 그림의 모델이 되어 작

품으로 변모되는 경험을 통해서 훨씬 많은 영향을 받았다. 문제의 작품은 「누드, 눈으로부터 12개의 수직 위치Nude, 12 Vertical Positions from the Eye」(1967)로, 폴록의 작품과는 정반대였다. 이 작품은 행위가 없는 무행위 회화inaction painting의 걸작이었다. 작품에서 늘 중요한 문제인 모델의 머리와 몸통을 정확한 위치에 고정하기 위해 어글로우는 토드의 목을 두 개의 못 사이에 위치시켰고 그녀 앞에 다림줄을 매달아 놓았다.

뿐만 아니라 어글로우는 토드를 그리기 위해서 기본적으로 모델 뒤쪽 벽에 표시한 선과 동일한 6인치(15.24센티미터) 간격의 단으로 이루어진, 관찰을 위한 특별 구조물을 제작했다. 이를 통해 그는 이전에 결코 시도된 적 없던 방식으로 젊은 여성의 벗은 몸을 측량할 수 있었다. 토드는 큰 상자 위에 서 있었다. 어글로우는 훗날 그 과정을 상세히 묘사했다.

> 나는 오르락내리락 하면서 연속적으로 그녀의 신체 중 가장 가까운 부분에 시선의 초점을 맞추었다. 이 거리는 흐린 노란색 띠를 기초로 한 일종의 부호로 표시된다. 모델 뒤편의 띠가 넓어질수록 그 부분의 모델의 신체는 판으로부터 더 멀리 튀어나온다. 신체와 판 사이의 다양한 거리를 한층 더 분명하게 만들기 위해 나는 화살표 모양을 도입했고, 이차원 형태를 강화하기 위해 다림줄을 활용해 두 개의 조금 다른 각도에서 신체를 볼 수 있게 했다.[247]

토드는 그녀의 입장에서 그 정렬이 불편하다고 생각했지만 어글로우의 첫 번째 구상만큼 고통스럽지 않다는 점 역시 알았다.

> 원래 그는 내가 다리를 따라 팔을 늘어뜨려 구부린 자세를 취하도록 시도했다. 물론 5분도 지나지 않아 다리의 감각이 완전히 사라졌다. 끔찍했다. 정말로, 정말로 고통스러웠다. 그의 작품들 중 일부는 과연 누가 저런 자세를 취할 수 있었는지 이해하기 어렵다. 적어도 나는 무게를 한 쪽 다리

유언 어글로우, 「누드, 눈으로부터 12개의 수직 위치」(1967)

에 싣고 그저 꼿꼿하게 서 있기만 했다. 그 작품을 완성하는 데 일 년 반이
걸렸다. 우리는 일주일에 여덟 시간씩 작업했다.

이 과정의 불편함에도 불구하고 토드는 "슬레이드 미술 학교의 어떤 가르침
보다" 어글로우의 모델이 된 경험으로부터 훨씬 많은 것을 배웠다고 생각한
다. 어글로우는 그의 많은 학생이 증언하듯이, 의욕을 고취시키는 교사였다.
　어글로우의 특이한 작업 과정의 목적은 고정된 단일한 위치에서 대상을
볼 때 야기되는 왜곡을 제거하는 것이었다. 모든 화가가 어글로우처럼 그것을
문제 삼거나 복잡한 해결책을 모색하지는 않았다. 이 난제는 그리는 각 대상
의 위치를 정확하게 측정하려 한 콜드스트림의 방식에서 비롯된 것이었다. 콜
드스트림의 경우―그리고 그의 학생이던 어글로우의 경우에도―모델은 콜
드스트림이 체념하며 언급했듯이 "무한한 범위"의 문제를 나타냈다.[248] 엄밀히
말해서 이 두 사람의 시도는 기하학적으로 불가능한 일이었다. 팔을 뻗으면 닿
는 거리에 있는 삼차원의 광경을 측정함으로써 화가는 공간의 오목한 곡면의
호弧를 효과적으로 조사했다. 콜드스트림은 한번은 비스듬히 기대어 누운 모
델을 그리면서 불안해졌는데, 모델에게 이렇게 설명했다. "어디선가 몇 인치
정도를 놓쳤어요. 우주선처럼 당신을 결합시켜야 되겠어요."
　어글로우는 자신 앞에 놓인 대상을 아마추어 과학자 같은 창의력을 발휘
하여 세밀하게 살피면서 이 변칙을 콜드스트림보다 훨씬 더 심각하게 받아들
였다. 클래펌에 위치한 그의 집 안에 마련한 작업실은 토드를 그릴 때와 마찬
가지로 위에 매달려 있는 다림줄과 함께 그림을 위한 각종 장치들로 가득했
다. 이 장치들은 그의 눈을 '적재적소'에 위치시키기 위한 것이었다. 이를 통
해 그는 매번 정확하게 동일한 위치를 꾀했다. 그 다음 어글로우는 자신이 고
안한 도구를 사용해 관찰했다. 처음에는 악보대를 사용했다. 이 장치에 자신
의 뺨을 기대어 놓고 한쪽 눈을 감은 채 그는 육분의를 활용하는 선원과 같이
모델의 신체 또는 배나 복숭아 같은 정물의 상대적인 측정을 정확하게 확인
할 수 있었다.

집요하리 만큼 정확하게 측정했다 해도 결과물의 이미지는 결코 자연주의적이지 않았다. 어글로우가 토드를 관찰할 때 지각한 것을 정확하게 옮기려는 노력의 결과, 그림에서 토드의 키는 그녀의 실제 키 5피트 1인치(154.94센티미터)에서 7피트(213.36센티미터)로 길쭉하게 늘어났다. 그렇지만 이상하게도 사실주의는 어글로우의 주요 목적이 아니었다.

어떤 점에서 어글로우가 하고 있던 작업은 자연주의와 거리가 멀었다. 어글로우는 다음과 같이 설명했다. "그림이 추상화가 아니라면 전혀 쓸모가 없었습니다. 그림은 '추상 미술' 같은 추상이 아니라 **본질적으로 살아 있는** 대상을 기반으로 해야 합니다." 이를 성취하는 것은 복잡한 방정식을 푸는 것과 같았다. 어글로우의 그림은 직접적인 경험을 기초로 삼아야 했다. 예를 들어 그는 사진을 출발점으로 활용하려 하지 않았다. 그가 "적시에 약간의 색을 띠는 명징한 빛의 예리한 순간"을 사랑했기 때문이다. 색채가 '울려 퍼져야' 했다. 다른 한편 토드의 벗은 몸의 측정을 나타내는 어글로우의 부호가 만든 화려한 줄무늬는 무의식적으로든 아니든 완성된 작품에 강력한 시대적 외양을 부여한다. 뾰족한 하드에지의 추상이 인물을 장식하는 듯 보인다.

어글로우의 예술적 구성 안에는 피에로 델라 프란체스카의 요소가 강력하게 작동하며 유클리드 기하학의 요소도 상당했다. 어글로우의 작품은 몬드리안이나 데니의 작품보다 훨씬 엄격한 방식으로 기하학에 토대를 두었다. 그는 캔버스의 비율에서부터 시작했는데, 완전한 정사각형 또는 '황금 직사각형', 즉 황금비율 1.618에 따른 직사각형 캔버스를 선호했다. 그렇지 않으면 제곱근 비율에 따른 직사각형을 선호했다. 따라서 그가 그리는 누드는 인체의 곡선을 최대한 정확하게 측정하면서도 복잡한 인체를 수학적 정리 안으로 집어넣고자 하는 시도였다. 대다수의 뛰어난 미술가처럼 매우 특이했던 어글로우의 사고방식을 제외하면 심리적 요소는 사실상 이 과정에 개입하지 않았다.

*

런던의 화가들은 직업적, 사회적 집단일 뿐 아니라 교우 관계에 의해서도 결속

되었다. 그렇지만 이들의 우정이 반드시 양식적인 계통과 일치하는 것은 아니었다. 어글로우는 동년배의 '유스턴 로드파' 신봉자인 패트릭 조지Patrick George와 가까웠지만 코소프와도 친했다. 아우어바흐는 매주 베이컨과 만났고 프로이트와도 깊은 인연을 갖고 있었다. 언뜻 보았을 때 아우어바흐의 그림은 프로이트에게 "아주 끔찍하고 위협적인 유형의 뒤죽박죽"이라는 인상을 주었다. 그러나 결국 프로이트는 열렬한 아우어바흐 숭배자가 되었다. 그는 언젠가 "나는 아우어바흐가 너무 좋습니다!"라고 외쳤으며, 아우어바흐의 작품에 대해 "기저를 이루는 섬세함과 유머를 통해 전달되는 정보로 가득하다"는 글을 썼다. 이 특성은 모두 프로이트가 매우 높이 평가하는 바였다.

아우어바흐와 프로이트의 우정은 오십 년 넘게 지속되었다. 두 사람의 관계는 프로이트와 베이컨 또는 아우어바흐와 코소프의 긴밀한 협력 관계보다도 더 깊게 유지되었다. 사실 이 두 대화가의 긴밀한 결속은 미술사에서 거의 유례를 찾기 힘들다. 이들의 결속은 서로의 작품에 대한 상호 존경과 경의의 토대 위에서 이루어졌다. 두 사람의 우정은 두 사람 모두 인기가 없고 따라서 돈이 많지 않았던 긴 시간을 이겨 냈다. 현실적인 어려움이 프로이트가 본인 특유의 도덕률을 지키며 너그럽고 품위 있게 행동하는 것을 막지는 못했다. 아우어바흐는 다음과 같이 설명한다.

> 나는 상당 기간 동안 무척 가난했다. 그 점에 대해서 많이 생각하지는 않았지만 나는 어떤 의미에서든 중요한 인물이 아니었다. 프로이트는 내게 다정했는데, 크리스마스 때 나로서는 대단한 사치품이라 할 수 있는 레미 마르탱Rémy Martin 한 병을 주었다. 그도 종종 형편이 좋지 않았지만 그에 대해 어떤 요청도 하지 않았다. 감성적으로 들리겠지만 프로이트는 내게 친절을 무수히 베풀어 주었다.

1961년 연인 스텔라 웨스트가 브렌트퍼드로 이주하면서 아우어바흐는 정기적으로 기차를 타고 그녀를 만나러 갔다.[249] 때로는 프로이트도 동행했다. 웨스

트는 함께 보낸 저녁을 이렇게 회상했다. "우리는 토요일 저녁 식사를 함께했습니다. 나는 고기를 오븐에 넣고 낮은 온도로 맞춘 다음 몇 시간 동안 아우어바흐를 위해 모델이 되어 주었습니다. 그러면 그 사이 고기가 익었습니다. 때론 나의 아이들이 남자 친구를 데려오기도 했습니다. 우리 방에는 커다란 탁자가 있었는데 아우어바흐가 한쪽 끝에 그리고 나는 반대쪽에 앉았습니다. 우리는 멋진 시간을 보냈습니다."

1960년대 초 아우어바흐는 브렌트퍼드의 정원에 서 있는 웨스트를 두 번 그렸다. 그녀의 두 명의 딸도 함께했는데, 한 명은 기니피그를 들고 있었고 다른 한 명은 고양이를 들고 있었다(아우어바흐가 부분적으로 사진을 활용해 인물을 그리고 있던 시기여서 이 작품은 매우 이례적인 경우에 해당한다). 그 그림 중 한 점이 프로이트가 사망할 때까지 그의 집 현관에 걸려 있었다. 그 작품은 한 사람에 대해 떠올릴 수 있는 가장 흥미로운 감각, 곧 웨스트의 체중, 풍모, 체적, 시선, 성격을 담고 있으며, 그 감각이 보는 이 앞에서 오싹하리만큼 생생하게 되살아난다.

또한 소위 '런던파'의 몇몇 화가는 특정 장소에 대한 애착을 공통적으로 가지고 있었다. 런던 자체뿐만 아니라 종종 런던 내부의 특정 지역이 그 대상이었다. 1954년 아우어바흐는 런던 북부의 모닝턴 크레센트와 리젠트 파크 사이에 위치한 작은 작업실을 코소프로부터 넘겨받았는데, 쾌적한 곳은 아니었다. "실내 화장실이 없고 온수도 나오지 않는 19세기의 오두막 같은 공간이었습니다." 그렇지만 유서가 있는 소박한 벽돌 입방체였다. 코소프 전에는 구스타브 메츠거Gustave Metzger가 그곳에서 작업했으며 '다소 수상한 배우'가 사용했던 기간 이전에는 화가 프랜시스 호지킨스Frances Hodgkins가 사용했었다.

20세기 초 시커트와 그의 무리 '캠던 타운 그룹Camden Town Group'이 그곳을 회화의 역사적인 장소로 만들었다. 1960년대 중반경 아우어바흐는 이미 그곳에서 십 년 넘게 작업을 해 오고 있었으며 일정한 작업의 일과와 형식을 갖고 있었다. 오십 년이 지난 후에도 그는 그 방식을 고수했다. 아우어바흐의 그림은 크게 두 개의 범주로 나뉜다. 하나는 가까운 친구들로 이루어진 작은 규모

프랭크 아우어바흐, 「정원의 E.O.W., S.A.W.와 J.J.W. ㅣ E.O.W., S.A.W. and J.J.W. in the Garden Ⅰ」 1963

의 모델 중 선택해 작업실에서 그린 그림이고, 다른 하나는 작업실에서 그렸지만 그 주변 지역을 산책하면서 그린 드로잉에 기초한 풍경화다. 아우어바흐는 주변 지역을 매우 상세하게 알고 있었다. 산책하면서 드로잉하는 과정은 새로운 인상, 즉 매일매일 모은 정보 집합을 다시 이젤로 가져오는 방법이 된다. 이것은 아우어바흐가 작업을 시작하는 방식이면서 동시에 참신한 출발점이 되었다.

나는 종종 아침에 더 이상 가망이 없는 것 같은 좌절감에 빠진다. 무엇을 해야 할지 모르겠기 때문이다. 그럴 때 나는 밖으로 나가 드로잉한다. 그러면 아주 다른 느낌이 든다. 멋지고 신선한 지각이 솟구치기 때문이다. 그 드로잉을 작업실로 가져오면 그림이 어떤 느낌에 대한 것이었는지 기억 난다. 이런 투입 없이 작업하는 것은 너무 단절되고 학구적이어서 내게는 흥미롭지 않다. 그림 속에서 일종의 일상적인 삶을 원하는 사람도 있다.

아우어바흐가 이런 방식에 따라 그린 장소들은 자연스럽게 모두 걸어서 다닐 수 있는 거리 안에 있었다. 아주 가까운 곳도 있었고 프림로즈힐처럼 조금 멀리 떨어진 곳도 있었다. 1965년부터 1967년 사이에 제작된 회화 연작의 주제는 모닝턴 크레센트 지하철역 외부의 도로 교차점이었다. 세 개의 도로, 즉 캠던 하이 스트리트, 크라운데일 로드, 모닝턴 크레센트가 합쳐지는 이곳은 엄밀히 말해 교외라고 할 수 없는데, 중심부와 매우 가까워서 런던의 전형적인 혼잡한 도시의 모습을 띠었다.

평론가 로버트 휴스는 아우어바흐를 방문하러 가는 도중에 접한 흥미로운 튜브역에서 그를 괴롭힌 광경과 냄새를 열거했다. "거위 목 모양의 가로등, 신호등, 피시앤칩스fish-and-chips 상점들 뒤편에 펼쳐진 금속의 브이(V)자형 벽, 웅웅거리는 자동차 소리와 악취 한가운데 자리 잡은 장외 경마 도박장들."[250] 이 모든 혼란과 어수선함 뒤편과 아래로 음악 극장, 지하철역, 옛 담배 공장 같

프랭크 아우어바흐, 「시커트 장인의 동상이 있는 모닝턴 크레센트 Ⅲ, 여름날 아침」 1966

은 오래된 건축물과 19세기의 정치인 리처드 코브던Richard Cobden의 동상이 서 있었다. 아우어바흐는 코브던 동상을 즐겨 언급했다. 작품 제목에 쓰인 문구 "시커트의 장인"은 사실 작가가 임의적으로 지어 낸 과거와의 연결고리였다.

이 모든 감각적, 건축적 혼란 속에서도 아우어바흐는 용케 몬드리안의 작품처럼 나름의 방식으로 정리된 회화 연작을 제작했다. 「시커트 장인의 동상이 있는 모닝턴 크레센트 Ⅲ, 여름날 아침Mornington Crescent with the Statue of Sickert's Father-in-Law Ⅲ, Summer Morning」(1966)은 일상의 관찰을 기초로 하지만 자연주의와는 거리가 멀다. 하늘과 도로, 인도는 모두 황토색이다. 대부분의 이미지는 빨간색과 파란색, 검은색의 격렬한 붓질의 선으로 이루어졌는데, 선은 리듬감을 띠며 고동친다. 그렇지만 그림은 또한 햇살의 느낌, 무더운 런던의 공기 등 작가가 간직하고 있는 경험으로 가득하다. 풍경화를 많이 그리기 위해 여러 다양한 장소를 갈 필요는 없다. 세잔과 콘스터블은 작은 장소에서도 많은 수의 대작을 그렸다. 아우어바흐 역시 그랬다. 결과적으로 캠던 타운은 세계를 관찰하기에 결코 다른 곳보다 뒤떨어지는 곳이 아니었으며 조금 더 북쪽에 위치한, 아우어바흐의 친구 코소프가 자주 드나들던 윌즈덴 역시 마찬가지였다.

<center>*</center>

1967년 여름, 코소프는 이국적이지만 따분한 장소인 윌즈덴 스포츠 센터 Willesden Sports Center를 정기적으로 방문하기 시작했다. 그곳은 코소프와 그의 가족이 최근 이사한 윌즈덴 그린의 집과 가까운 도닝턴 로드의 신축 건물이었다. 코소프는 정기적으로 어린 아들을 그곳에 데리고 가서 수영을 가르쳐 주었다. 그러나 곧 여름 휴가철이 시작되면서 이 일탈은 다른 목적을 갖기 시작했다.

코소프는 다이빙하고 첨벙거리며 소리치는, 물에 흠뻑 빠진 청소년들로 가득 찬 수영장을 그리기 시작했다. 소음과 젊은이들로 가득한 시립 건축물은 절정에 이른 활기와 복잡함을 띠는 장면을 연출했다. 벽에 난 유리창을 통해 해와 구름의 움직임에 따라 실내의 빛이 계속해서 바뀌었다. 코소프는 그

변화와 "수영장이 여름 동안 어떻게 변하는지 그리고 하루 중 각기 다른 시간 대에 빛의 변화와 소리 크기의 변화가 자신의 내면의 변화와 어떻게 상응하는 지"[251]에 매료되었다. 1967년과 1968년 여름 코소프는 반복해서 수영장을 드로 잉했고, 그림으로도 제작하고자 했다. 그렇지만 그 그림들이 초기에는 "끔찍" 했다고 기억했다.

이 일상적인 장소에서 코소프는 소우주를 발견했다. 이곳에는 4대 원소 중 세 가지, 곧 공기, 흙, 물뿐 아니라 기하학적인 건축과 계속해서 변하는 빛 이 있었고, 거의 벗은 몸에 가까운 사람들이 밀집해 있었다. 이것은 목욕하는 님프와 젊은이 같은 고전적인 특성을 띠는 주제였다. 반면 온전히 일상적인 주 제이기도 했다. 더욱이 코소프가 볼 때 수영장과 그 이용객들은 실물을 보고 드로잉하고 그림 그리는 것을 흥미진진하면서도 불가능에 가까운 버거운 일 로 만드는 특징을 보여 주는 예였다. 즉 그것은 어떤 것도 같은 상태를 단 일 초도 유지하지 않는 방식을 제시했다. 이것은 작업실에서 움직이지 않는 사 람을 지켜볼 때도 적용되는 문제였다. 하지만 밖으로 나가 런던 거리의 유동 적인 흐름이나 윌즈덴 스포츠 센터의 수영하는 사람과 대면하는 것은 그 정도 가 아주 달랐다.

잘 알려져 있듯이 그리스의 소크라테스Socrates 이전의 철학자 헤라클레이 토스Heraclitus of Ephesus는 같은 강물에 두 번 발을 담글 수 없음을 지적한 바 있 다. 사실상 첫 번째 물장구와 두 번째 물장구 사이에 흐르는 물의 거의 모든 물 분자가 바뀌기 때문이다. 끊임없이 움직이는 대상의 고정된 이미지를 만들고 자 하는 화가는 두 배로 규정하기 힘든 목표를 갖는다. 주제가 계속해서 바뀜 에 따라 관찰하는 미술가 역시 바뀌기 때문이다(헤라클레이토스는 강으로 다시 되 돌아가고자 하는 '당신' 역시 조금은 바뀐다고 덧붙였을지도 모르겠다). 코소프는 이 딜레마를 다음과 같이 설명했다.

모델이 와서 앉을 때마다 모든 것이 바뀌었다. 당신도 변했고 그녀도 변 했다. 빛도 바뀌었고 균형도 바뀌었다. 당신이 기억하고자 하는 방향성도

더 이상 존재하지 않는다. 모델을 보고 그리건, 풍경을 드로잉으로 그리건 간에 모든 것이 날마다 여러 번, 수차례 재구성되어야 한다.[252]

1960년대 중반은 코소프에게 과도기였고 조용한 위기의 시기였다. 그는 대체적으로 삶의 경계석이 되는 마흔을 막 넘겼고, 작업에서 작은 위기 상황도 겪었다. 윌즈덴 교차로에 있던 그의 이전 작업실이 침수되면서 많은 수의 작품이 손상되어 폐기해야 했다. 게다가 미술계에서의 그의 경력과 위치가 가라앉으면서 유행의 흐름과는 거리가 먼 저 아래 바닥으로 사라지는 듯 보였다. 1965년에 출간된 러셀과 브라이언 로버트슨의 책 『비공개 전시: 활발한 영국 미술Private View: The Lively World of British Art』은 스노든이 촬영한 작가들의 초상 사진 및 작품 사진과 함께 수십 명의 미술가를 소개했다(그들 중 많은 수가 오늘날에는 완전히 잊혔다). 그런데 이 책에 코소프의 이름이 데이비드 코소프David Kosoff—유명 배우—로 잘못 표기되었다. 러셀과 로버트슨이 미술계에서 영향력 있고 많은 정보를 알고 있는 사람들이었음에도 불구하고 코소프가 누구인지 잊어버린 것이 분명했다.

여전히 코소프는 수영장과 그 이용객들을 끈질기게 드로잉했고 얼마간 성공을 거두었으나 그림은 드로잉에 비해 그 수가 훨씬 적었다.[253] 1969년 8월 어느 토요일 아침에도 그는 수영장에서 몇 시간 동안 그림을 그렸지만 물감을 모두 벗겨 냈다. 좌절한 그는 다시 수영장으로 돌아가 드로잉을 한 뒤 작업실로 돌아와 (당시 그의 작업실은 윌즈덴 그린 집의 1층에 있었다) 다시 작업을 시작했다. 마침내 아주 빠르게, 훗날 그가 말한 것처럼 "그림이 생겨났다." 그는 시간과 공간의 흐름 속에서 하나의 특정한 순간을 작품 제목으로 삼았다. 그가 정한 제목은 「어린이 수영장, 1969년 8월 토요일 아침 11시Children's Swimming Pool, 11 O'clock Saturday Morning. August 1969」(1969)였다.

*

마치 저절로 태어났다는 듯한 묘한 비인간적 표현인 "그림이 생겨났다"는 코

레온 코소프, 「어린이 수영장, 1969년 8월 토요일 아침 11시」, 1969

소프의 가장 근본적인 예술 신념을 표현한다. 코소프는 그가 '완성'되었다고 생각하는 그림을 그리기 위해서는 그가 이미 알고 있는 것과 그가 하고 있는 작업에 대한 생각을 뛰어넘어서 미지의 세계 안으로 들어가는 것이 필요하다는 점을 알았다. "당신의 의식적인 의도가 무너지고 당신을 작동시키는 것이 더 이상 존재하지 않는 상태에 이르기 전에는 그림에서 실제로 어떤 일도 일어나지 않습니다."[254] 이런 일은 대개 끝없는 노력과 실패를 반복한 뒤에야 일어난다. 운이 좋으면 마침내 "처음의 의도"가 사라진다. 코소프에 따르면 이것은 "매우 모험적인 상황인데, 전혀 낯선 세계로 내던져지기 때문"이다. 의식

적인 통제를 벗어나기 때문에 그 결과는 예측 불가능하다. "내가 완성됐다고 생각하는 나의 그림은 모두 그 안에 나를 놀라게 만들고 불안하게 만든 요소를 갖고 있습니다." 그렇지만 그가 보기에 이런 방식으로 만들어진 그림들만이 가치가 있다.

코소프의 신념은 런던 북서쪽 외딴 곳에서 그림을 그리는 구상화가에게는 기대하게 어려운 선종의 분위기를 풍긴다. 그렇지만 코소프가 발견한 사실은 다른 미술가들 역시 인정하는 창조 행위의 진실이었다. 프로이트는 작업이 어떻게 진행되는가 하는 질문에 대한 피카소의 대답을 인용하곤 했다. 피카소는 파리 전차의 안내문 문구를 활용해 "기사에게 말 걸지 마시오."라고 대답했다. 프로이트는 여기에 다음과 같이 덧붙였다. "왜냐하면 그는 자신이 무엇을 하고 있는지 모르기 때문입니다." 살펴보았듯이 아우어바흐 또한 끝없는 반복 끝의 '위기' 속에서만 그림을 필요한 만큼 새롭고 대담하게 만들 수 있는 '용기'를 발견한다는 사실을 깨달았다. 저마다 표현은 다르지만 모두 같은 수준의 강도와 노력을 의미한다.

그 뒤 코소프는 몇 년에 걸쳐 윌즈덴의 수영장 회화 연작을 그렸다. 사회적으로나 시각적으로 코소프의 작품은 호크니가 그린 캘리포니아의 수영장 그림과 크게 다르지만 호크니의 그림만큼 주목할 가치가 있다. 이들이 그린 매우 다른 수영장 그림은 여전히 물감과 붓을 통해 세계를 묘사하는 전혀 새로운 방법을 발견할 수 있다는 점을 증명한다.

16

데이비드 호크니: 제복을 입지 않는 화가

젊은 미술가였던 나는
호크니가 왕립예술학교를 졸업할 무렵에 그린
작품에 매우 감탄했다.
그의 작품은 근사했고, 놀라웠으며, 환상적이었다.

- 게오르그 바젤리츠Georg Baselitz, 2016

1960년대 런던 또는 그 어느 곳에서든 중요한 구상화가가 새로 출현할 것이라는 기대는 더 이상 없었다. 그럼에도 불구하고 부인할 수 없게 그리고 매우 빠른 유명세를 타고 한 화가가 등장했다. 1961년 봄 호크니에게 뜻밖의 일이 일어났다. 적어도 그로서는 놀랍게도 돈을 벌기 시작했다. 4월의 어느 날 왕립예술학교까지 택시를 타느라 남은 10실링* 중 5실링을 써 버린 그는 1백 파운드(약 14만 6천 원)의 수표를 받았다.[255] 자신이 참가한지도 몰랐던 대회에서 1등상을 받은 것이다. 곧이어 호크니는 P&O사의 새로운 여객선인 증기선 캔버라SS Canberra의 방 하나를 장식해 달라는 의뢰를 받았다. 나이가 많은 다른 미술가들에게는 보다 격식을 차린 공간 일부가 배정된 반면, 호크니에게는 '팝 여관

● 영국의 구화폐 단위로, 오랫동안 영국에서는 1파운드(약 1,450원)가 20실링이었다.

332

Pop Inn'이라 이름 붙은 십 대를 위한 선실 디자인이 주어졌다.

그의 먼 미래를 내다봤을 때 더욱 중요한 사건은 '젊은 동시대인들' 전시에서 소개된 호크니의 작품이 미술 거래상 카스민의 관심을 끈 일이었다.[256] 호크니보다 불과 몇 살 위였던 카스민은 아직 자신의 갤러리를 갖고 있지 않았지만—당시 그는 말보로 파인아트의 직원이었다—그의 직업에서 매우 중요한 자질인 활기와 감각, 총명함, 대담함을 갖추고 있었다.

카스민은 호크니의 작품에 대해 말보로 갤러리 대표의 관심을 얻는 데 실패했다. 대신 그는 자신이 직접 호크니의 작품을 구매하는 것을 시작으로 프리랜서 거래상으로서 호크니의 작품을 홍보하기 시작했다. 그는 호크니가 홍보하기에 적절하다고 생각했다. "중요한 것은 호크니가 대단히 수줍음이 많고 경제적으로 어렵다는 점이었습니다. 그래서 내가 그를 도울 수 있겠다는 생각이 들었습니다."[257] 장차 영국 역사상 가장 유명한 화가 중 한 명이 될 호크니를 맡은 것은, 돌아보면 확실한 선택이었다. 그렇지만 몇몇 영향력 있는 사람들은 카스민을 말렸다. 카스민은 다음과 같이 기억한다. "앨러웨이는 호크니에 대해 너무 무례했습니다." "그는 내가 정말로 잘못된 선택을 했다고 생각했습니다." 호크니는 앨러웨이가 옹호했던 팝아트와 하드에지 추상 중 어느 쪽에도 속하지 않았다. 호크니는 그 어떤 범주에도 속하지 않았는데, 그것이 그의 가장 큰 강점 중 하나였다. 게다가 그의 작품은 끊임없이 바뀌었다. 이것은 불확실성이라기보다는 독창성과 내적 자신감의 표현이었다. 호크니는 몇 년 뒤, 양식을 바꾸는 것은 이전에 했던 작품을 거부하는 것이 아니라 "다음 모퉁이를 돌면 무엇이 있는지"를 알고 싶은 것이라고 말했다.

미술계의 여론을 주도하는 영향력 있는 인물 중 앨러웨이만 호크니에 대해 의심한 것은 아니었다. 몇 년 뒤 호크니가 1961년보다 훨씬 더 유명해졌을 때 화이트채플 갤러리의 관장 브라이언 로버트슨이 쓴 글에서도 여전히 호크니를 믿지 못했음이 보인다.[258] 그는 호크니를 머지사이드의 "대중음악, 가수 그룹", "새롭고 생기 넘치는 색다른 젊은 배우들"처럼 1960년대 런던에서 자신들의 활동 무대를 만든 "잉글랜드 북부 공업 지역 출신의 젊은 미술가" 무리 중

하나로 생각했다. 그는 호크니를 지리적으로 (각각 리즈와 버밍엄 출신인) 존 호이랜드John Hoyland, 필립스와 함께 하나로 묶었다. 이 미술가들은 "신랄한 회의적인 지성"과 "'어떤 기운이 감도는지'에 대한 상황 인식"을 갖춘 이들이었다.

게다가 지방 미술 학교 출신의 이 화가들은 로버트슨이 이중적인 태도를 보였던 특징, 곧 "지배적인 기준과 미학적 문제에 대한 아주 분명한 불손한 태도"를 갖고 있었다. 로버트슨은 특히 호크니에 대해서는 갈피를 잡지 못했다. 로버트슨은 호크니 작품의 "섬세함과 미묘함"이 때때로 "순전한 약점과 약간 '우스꽝스러운' 특이함"으로 변질된다고 느꼈다. 그의 유머는 "과도하게 얄팍하고 투박함을 가장"할 수 있지만 그의 감수성의 "거칠고, 건조한 탄력"이 "종종—지금까지는—승리를 거둘 수 있을 만큼" 드러났다. 여기서 "지금까지는"이라는 문구가 로버트슨의 의혹을 드러냈다.

훗날 아우어바흐가 논평했듯이 문제는 "호크니의 작업이 현대 회화의 규칙에는 전혀 들어맞지 않는다"는 사실이었다. 호크니의 작품은 베이컨과 프로이트의 작품처럼 미술의 향방을 알고 있다고 생각하는 사람들이 기대하는 바에 부합하지 않았다. 사실 호크니는 그런 사람들의 가르침을 완전히 무시했다. 아우어바흐는 또 이렇게 말했다. "우리는 현대 미술이 무엇인지에 대해 들었지만 호크니의 그림은 현대 미술이 어떠해야 하는지에 대한 모든 규칙을 무너뜨렸고 아주 굉장했습니다."

*

1961년 초여름 무렵 호크니는 영국의 많은 동시대 사람들처럼 어린 시절부터 갖고 있던 소망을 이룰 수 있을 만큼의 돈을 손에 넣었다. 호크니는 뉴욕으로 가는 표를 샀다.[259] 왕립예술학교 동창인 마크 버거Mark Berger와 함께 지내기로 준비되어 있었다. 버거는 미국인으로, 키타이처럼 제대군인 원호법의 혜택을 받았으며 동성연애자였다. 보시어에 따르면 "호크니가 동성애자임을 밝힌" 것은 버거였다. 호크니는 석 달 동안 머물면서 뉴욕에 "완전히 감동했다." 그는 미국의 미술보다는 자유로움과 도시의 활기, 그곳에서의 생활에 더 매료되었

다. 뉴욕은 "놀랄 만큼 도발적이고 믿기 힘들 정도로 안락했다." 호크니는 뉴욕을 "대단히 활기 넘치는 사회"라고 생각했다. 서점이 24시간 영업했고, 동성애자의 생활이 훨씬 체계적이었으며, 그리니치빌리지는 결코 문을 닫지 않았다. "새벽 세 시에 텔레비전을 본 뒤 밖으로 나가면 술집이 아직 문을 열고 있었습니다." 호크니는 완전한 해방감을 느꼈다. 이곳은 그를 위한 곳이었다.

호크니는 그해 가을 런던으로 돌아왔다. 그의 외모는 바뀌어 있었다. 호크니는 현대미술관에 판화 몇 점을 2백 달러(약 23만 6천 원)에 판매했고, 그 돈으로 미국의 양복을 구입했다. 또 다른 변화는 보다 파격적이었다. 어느 날 오후 호크니는 버거 및 다른 친구와 함께 텔레비전을 보다가 머리 염색약 레이디 클레롤Lady Clairol 광고를 접했다. "금발이 훨씬 더 재미있게 논다는 말이 사실인가요?"라는 광고 문구에 호크니는 그 자리에서 금발 염색을 결심했다.

이와 같이 본능적으로 그리고 자연스럽게 호크니는 인상적인 대중적 이미지를 발견했다. 휘슬러의 외알 안경과 살바도르 달리의 콧수염처럼 미술가들은 이미 이전부터 그런 이미지를 구축해 왔다. 1960년대를 지나면서 이러한 경향은 보다 일반화되었다. 이전에 호크니는 강한 요크셔 억양의, 눈에 띄는 뛰어난 재능을 가진 검은색 머리의 학생이었다. 그러나 1961년 가을부터 그는 그 이상의 존재가 되었다. 호크니는 이제 매우 흥미로운 개성을 지닌 인물이 되었다. 그가 착용한 진지해 보이는 두꺼운 테의 안경은 금발로 염색한 특이한 머리, 화려한 의상과 확연한 대조를 이루었다. 이 조합은 호크니가 개방적이고 즐거움을 추구하며, 현대적이고, 자기 자신을 창조하는 과정에 있다는 점을 분명하게 암시했다.

1962년 말 호크니는 잡지 『타운Town』과의 초창기 인터뷰에서 금색 재킷을 사기 위해 세실 기Cecil Gee에 막 다녀왔다는 사실을 털어놓았다.[260] 그는 왕립예술학교 졸업식에서 그 재킷을 입었다. 교수단과의 논쟁으로 호크니는 졸업이 거의 불가능할 뻔했는데, 그 논쟁은 미술 양식보다는 세계를 이해하는 방식으로서 미술이 갖는 위엄을 둘러싼 갈등이었다. 호크니는 다음과 같이 기억한다.

왕립예술학교에서 공부를 시작했을 때 실물 모델 드로잉이 필수였다. 그 뒤 바뀌어서 "일반 연구"라는 이름의 과목이 개설되었다. 나는 곧바로 그것을 비난했다. "일반 연구라는 것이 무엇을 의미하는 겁니까? 왜 드로잉을 중단하는 겁니까?" 학교는 모두 교육부와 관계된 일이라고 말했다. 사람들이 무지한 상태로 미술 학교를 졸업하고 있다는 불평이 있었다. 나는 실제로 무식한 미술가 같은 것은 없다고 말했다. 미술가라면 무언가를 **알고** 있기 때문이다.

권위와의 싸움은 호크니의 자신감과 판단력을 보여 주었다. 호크니는 일반 연구 과정을 통과하기 위해 제출해야 하는 논문(야수파에 대한 것이었다)에 거의 시간을 쓰지 않았다.²⁶¹ 그 뒤 시험관이 불합격 판정을 주었고 그에 따라 졸업할 수 없다는 통보를 받았다. 이때 호크니는 자신에게는 제도적인 보증이 거의 불필요하다고 —타당하게— 생각하면서 자신의 졸업 증서를 직접 에칭 판화로 만들었다. 결과적으로 이즈음 호크니에게는 이미 그의 작품을 판매해 주는 거래상도 있었고 (잡지 『타운』과의 인터뷰가 나타내듯이) 유명해지고 있었다. 그는 '음, 카스민은 졸업 증서를 요구하지 않을 텐데?', '그림을 그리는데 왜 이런 일에 신경 써야 하지?'라고 생각했다.

정작 학장 다윈은 호크니가 회화 부문 금메달을 받지 **못한다면** 그리고 호크니가 졸업을 하지 못해 그 상을 받을 수 없다면 그것은 불합리한 처사라고 결정했다. 그래서 호크니의 과제를 재평가해 점수 합산을 다시 했고 결국 손쉽게 통과되었다. 호크니가 학교를 필요로 한 것보다 학교가 호크니를 더 필요로 한 것 같았다. 1962년 2월에 공개된 한 소개 자료는 초점이 맞지 않는 사진과 함께 호크니를 "불분명한 신인"으로 설명했다. 그러나 호크니가 완전하게 모습을 드러낸 직후 그의 이미지는 결코 불분명하지 않았다.

1963년 4월 17일 수요일, 호크니의 아버지는 다음날 반핵무장 올더마스턴 마치Aldermaston March 참가를 앞두고 호크니와 하룻밤을 함께 보내고 싶었

데이비드 호크니, 1963. 사진 스노든

지만 호크니는 마거릿 공주의 남편인 스노든 경이 『선데이 타임스 컬러 섹션 Sunday Times Colour Section』에 실릴 사진 촬영을 위해 방문할 예정이라 바쁘다고 말했다.[262] 그날 촬영한 사진과 함께 실린 실베스터의 글 '오늘날의 영국 회화 British Painting Now'는 호크니의 명성을 한층 높여 주었다. 기사에는 호크니뿐 아니라 베이컨, 콜드스트림, 아우어바흐도 포함되었다. 호크니가 가장 나이 어린 작가였는데, 스노든의 사진에서 마치 스타처럼 보였다. 그러나 호크니는 금색 재킷을 산 걸 후회했다. 단 두 번만―한 번은 이 사진 촬영 때, 그리고 한 번은 졸업식 때― 입었을 뿐인데 사람들이 그가 항상 그 재킷을 입는다고 생각했기 때문이었다.

1962년과 1963년 호크니는 종종 카스민이 좋아하는 하드에지와 색면 회화 화가들의 언어인 강렬한 색채와 줄무늬를 차용하고, 여기에 시각적인 주문을 걸어 이 언어를 풍경과 사람, 사물, 공간의 환영으로 되돌려 놓았다. 「이탈리아로 떠난 여행-스위스 풍경Flight into Italy-Swiss Landscape」(1962)은 두 친구와 함께 지중해 나라로 떠났던 짧은 여행의 기록으로, 들쭉날쭉한 빨간색, 파란색, 노란색, 회색, 흰색의 연속적인 색띠를 통해 알프스 산맥을 표현한다. 호크니는 모리스 루이스Morris Louis, 스텔라 같은 화가들의 특징적인 모티프를 빌려 와 둘둘 말린 카펫처럼 화면에 펼쳐 놓았다. 미국의 추상 색면을 알프스 지형으로 변형한 것으로, 터너가 다루었던 알프스라는 주제를 독특하게 쇄신한 것이기도 했다.

1963년 카스민은 호크니에게 자신의 초상화를 그려 달라고 요청했다. 비록 그 결과물이 카스민의 기대에 썩 부응하지는 못했지만 환영으로서의 그림에 대한 매우 재치 넘치는 고찰을 보여 주었다. 놀런드의 작품과 같은 미국 회화의 핵심은 계획에 따른, 거의 이념적인 평면성이었다. 호크니가 그린 카스민의 초상화 「극 중 극Play within a Play」(1963)은 그 주제에 대한 정교한 환상곡이다. 호크니는 서구 회화의 환영이 무대 앞부분에서 보이는 환영과 밀접한 관계가 있다는 사실을 이미 이해하고 있었다. 그리고 바로 그곳에, 즉 그가 창안한 커튼 또는 배경 막 앞의 얕은 공간에 자신의 거래상을 위치시켰다. 카스민

데이비드 호크니, 「극 중 극」, 1963

은 자연주의적으로 그려진 마룻장 위에 서 있다. 카스민 옆의 의자 역시 자연주의적인 장치를 활용해 세밀하게 그려졌다. 이 의자가 카스민을 가둔 공간에 깊이감을 부여한다. 이 공간의 앞면은 그림상 유리고, 카스민의 손과 코가 유리벽에 눌렸다. 그 당시 카스민은 호크니에게 초상화를 그리라는 압력을 넣고 있는 중이었다. 그래서 호크니는 '그를 안에 집어넣은 다음 눌러 버리겠어.'라고 생각했다.

그러나 「극 중 극」은 친구들 사이의 농담 그 이상이었다. 이것은 회화의 본질과 호크니의 방향성에 대한 재치 넘치면서도 심오한 논평이었다. 호크니의 작품은 차츰 자연주의적일 뿐만 아니라 동시에 시각 환영의 메커니즘에 대한 분석에도 몰두했다. 회화의 평평한 화면 안에 담긴 시각 세계의 환영은 정확히 미국의 비평가 그린버그와 그의 동료들이 반대했던 것이다. 그러나 존스가 언급했듯이 런던의 동시대인들은 그것을 포기하기가 불가능하다는 사실을 깨달았다. 호크니는 환영을 포기하고 싶지 않았다. 오히려 그는 그림의 환영적 공간이 만들어질 수 있는 무수한 방식에 점차 몰두했다.

*

1963년 늦봄 카스민이 본드 스트리트에 새 갤러리를 개관한 직후 호크니는 뉴욕을 다시 방문했다.[263] 이 여행에서 그는 미국 문화계에 보다 과감하게 뛰어들었다. 데니스 호퍼Dennis Hopper, 워홀, 재능 있는 젊은 기획자 헨리 겔트잘러를 만났는데, 특히 겔트잘러와는 평생지기가 되었다. 호크니는 12월 카스민 갤러리 전시를 앞두고 있었다. 그는 카스민 갤러리가 소개하는 최초의 비추상 계열 미술가였다. 전시가 개막되었을 때 「극 중 극」을 비롯한 다수의 빼어난 작품이 소개되었다. 전시는 비평적 측면과 경제적 측면 모두에서 성공을 거두었고 결과적으로 호크니는 그해 말 미국으로 떠나 오랫동안 머물 수 있었다. 그는 이번에는 뉴욕이 아닌 더 먼 곳으로 나갈 작정이었다.

호크니의 궁극적 목적지는 로스앤젤레스였다. 호크니는 1964년 1월 로스앤젤레스에 도착했다. 영화와 화려한 동성애 잡지 『피지크 픽토리얼Physique

Pictorial』의 기사에서 얻은 정보를 제외하고는 이 도시에 대한 사전 정보가 거의 없었지만, 그는 결국 이곳에서 생애의 많은 시간을 보냈다. 처음에 자동차를 갖고 있지 않을 뿐더러 운전도 할 줄 몰랐던 호크니는 돌아다니는 데 큰 어려움을 겪었다. 그러나 곧 자동차를 구입하고 운전도 배우면서 영국-로스앤젤레스 사람이 되어 갔다.

호크니가 로스앤젤레스에 도착했을 때 거대한 고속도로 체계가 아직 건설 중이었다. 도착한 첫 주에 호크니는 하늘로 솟아오른 반쯤 마무리된 도로의 경사로를 지나갔다. 그는 그것이 마치 폐허 같다는 느낌을 받았다(전후 런던에 대한 아우어바흐의 반응과 매우 흡사했다). 호크니는 '맙소사, 이곳에는 피라네시Piranesi●가 필요하겠어. 로스앤젤레스는 피라네시를 갖게 될 거야. 내가 여기 있으니까!'²⁶⁴라고 생각했다. 호크니는 이후 로스앤젤레스의 건축과 생활 방식을 그린 화가 중 가장 뛰어난 화가가 되었다. 그렇지만 그의 그림에 등장하는 것은 피라네시적인 도시의 면모가 아니었다. 아니, 적어도 자주 등장하지는 않았다.

이후 몇 년 동안 호크니는 줄곧 대서양 양쪽 연안과 그 바깥에서 부단히 탐구를 이어갔다. 1964년 여름 호크니는 아이오와대학교University of Iowa에서 가르쳤다. 그는 대륙을 가로질러 직접 운전하며 다녔다. 호크니는 친구 오시 클라크, 보시어와 함께 그랜드 캐니언과 뉴올리언스를 둘러보았고, 이듬해에는 런던으로 돌아가는 배를 타기 전 패트릭 프록터, 콜린 셀프Colin Self와 함께 콜로라도와 샌프란시스코, 그리고 다시 로스앤젤레스에 갔다. 다음 해 1월에는 C. P. 카바피C. P. Cavafy의 시를 바탕으로 한 에칭 판화 연작을 제작하며 베이루트에 머물렀다.

호크니의 미술 연구와 미술 제작 방식은 모두 대단히 폭넓었다. 그는 다양한 매체에 대한 실험을 시작했고 일평생 지속했다. 에칭은 호크니가 활용한

● 이탈리아의 건축가이자 동판화가. 고대의 유적과 근대 건축물을 웅장하고 꼼꼼하게 묘사한 에칭을 제작했다.

다양한 판화 기법 중 첫 번째에 불과했다. 곧 호크니는 런던 로열코트극장Royal Court Theater에서 공연하는 알프레드 자리Alfred Jarry의 연극 〈위뷔 왕Ubu Roi〉의 디자인을 맡았다. 뿐만 아니라 그는 십 년 동안 매우 많은 수의 무대 미술에 노력을 기울였다.

동시에 호크니는 미술사를 유랑하고 있었다. 「미술 장치에 둘러싸인 초상화Portrait Surrounded by Artistic Devices」(1965)는 르네상스부터 모더니즘 후기에 이르기까지의 미술 작품집이라 할 수 있다. 화면을 가로지르며 마티스의 작품을 연상시키는 순색의 구역이 펼쳐진다. 청록색과 푸르스름한 회색의 연속적인 흔적은 색면 추상으로부터 옮겨 온 듯 보인다. 화면의 중심부를 지배하는 회색의 직사각형들은 능숙하게 그린 명암 대비—그림자와 가장 밝은 부분—를 통해 원기둥 더미로 변형된다. 능숙한 마술사의 행위처럼, 보는 이가 속임수라는 것을 알고 있음에도 불구하고 환영을 거부할 수 없다. 양복과 넥타이를 착용한 채 의자에 앉아 있는 남성이 그 뒤로 몸을 반쯤 감추고 있다. 이 인물은 호크니의 아버지 케네스 호크니Kenneth Hockney로, 실물 드로잉을 바탕으로 분명하게 그려졌다. 호크니가 볼 때 삶과 예술은 쉽게 분리될 수 없다. 하나가 다른 하나로 흘러들어 가는데, 이것이 호크니의 예술에서 핵심적이다.

> 마치 내용으로부터 형식을 분리할 수 있다는 듯! 그런 생각에는 심각한 결함이 있다. 진지한 미술가라면 형태와 내용이 **하나**라는 사실을 알고 있다. 그 둘을 분리해서 이야기할 수는 있지만 정말로 좋은 작품이라면 그 둘을 합쳐야 한다.

케네스의 오른쪽에는 벽에 걸린 그림처럼 보이는 직사각형이 갈색의 붓질로 표현되어 있다. 그 뒤에는 다채로운 색의 아치와 단색의 그림자가 공간의 기본 구조를 만든다. 이는 베이컨이 활용했던 것과 다소 유사하다. 호크니의 작품에서 자주 볼 수 있듯이 이 작품에는 장난 같은 유희와 온전한 진지함이 공존한다. 이것이 제기하는 수수께끼는 우리가 캔버스에서 몇 가지 색채 또는 종

데이비드 호크니, 「미술 장치에 둘러싸인 초상화」 1965

이에서 선을 접할 때 이유는 모르겠으나 그것으로부터 사물과 사람, 삼차원을 본다는 점이다. 사실 우리는 그 현상을 피할 수 없다. 호크니의 말처럼 인간은 그림에 대한 깊은 욕구를 갖고 있다. 그림은 우리가 주변 세계를 이해하는 하나의 방식이다. 그러나 어떻게 보면 그림은 그저 '미술 장치들'로 이루어져 있을 뿐이다. 호크니의 작품 세계를 이해하는 한 가지 방식은 그의 예술을 평생에 걸친 회화 공간에 대한 탐구로 보는 것이다.

호크니가 느낀 로스앤젤레스의 매력 중에는 동성애에 대한 성적 자유도 있었다. 그래서 호크니와 카스민은 마치 성지 순례하듯 『피지크 픽토리얼』 잡지사 사무실을 방문했다.[265] 두 사람은 이 잡지가 일상적인 교외의 거리를 바탕으로 하고 있다는 사실을 발견하고는 놀라면서도 즐거워했다. 카스민의 기억에 따르면 사진 작업실에는 두 개의 벽만 있었는데, "이곳이 바로 [호크니의] 꿈의 낙원이 만들어지는 곳이었다." 그리고 이를 통해 사진의 환영적인 본성에 대한 또 다른 깨달음도 얻었다. "이처럼 허름한 합판으로도 화려한 꿈을 만들 수 있다"는 것이 그것이었다. 호크니는 런던에 돌아오자마자 해밀턴의 초청으로 ICA에서 『피지크 픽토리얼』에 대해 강연했다. 호크니의 강연은 미국의 대중문화에 대한 대다수의 강연보다 훨씬 흥미로웠고, 동성애 영화와 덜 노골적인 사진에 초점을 맞추었다는 점에서 새로웠다.

호크니의 작품은 앞으로 몇 년 동안 많은 시간을 보내게 될 새로운 도시로부터 영향을 받은 듯한 방식으로 변하고 있는 중이었다. 호크니는 1964년 로스앤젤레스에서 그가 본 '실제 대상'을 그리기 시작했다. "이전의 그림은 모두 개념이나 책에서 본 대상에 대한 것이었고 그로부터 만들어졌습니다."[266] 훗날 그는 런던에서 이런 작업을 하지 않았던 까닭은 장소가 그에게 많은 의미를 갖지 않았기 때문이라고 생각했다. 그는 도시 풍경을 그리기 시작했고 이후 그곳의 사람들 그림으로 옮겨 갔다.

1966년 후반 호크니가 로스앤젤레스에서 다시 작업을 시작했을 때 이와 같은 현실 세계의 묘사가 작품을 지배하기 시작했다. 로스앤젤레스에 도착하고 처음 그린 작품이 부유한 수집가이자 예술 후원자인 베티 프리먼 Betty Freeman을 그린 대형 초상화 「베벌리힐스의 가정주부Beverly Hills Housewife」 (1966~1967)였다. 동시대 호지킨의 작품처럼 이 작품은 인물의 묘사일 뿐 아니라 배경과 모델의 소유물에 대한 묘사이기도 했다. 호크니는 이 작품을 "구체적인 초상화이자 실제와 유사한 실재하는 구체적인 집"[267]으로 설명했다. 그럼에도 불구하고 그의 작업 방식은 일부만 자연주의적이었다. 거대한 이미지는

그의 작은 아파트 겸 작업실에서 드로잉과 사진을 혼합 사용하여 만들어졌다. 사진은 호크니의 새로운 자료 원천이었다. 이 방식의 결과 유럽의 모더니즘에서 유래한 직각과 직사각형, 직선으로 이루어진 명징한 기하학의 면모를 드러내면서 동시에 역설적이게도 로스앤젤레스에 대한 거의 자연주의적인 조형언어를 구사한다. 로스앤젤레스의 많은 주택 건축물이 루트비히 미스 반데어로에Ludwig Mies van der Rohe와 르 코르뷔지에Le Corbusier 같은 건축가들의 양식에서 파생되었기 때문이다(그림 속에 르 코르뷔지에가 디자인한 긴 의자가 등장한다).

1964년부터 1968년까지 호크니는 캘리포니아에서 매년 일정 기간 거주했다. 이 시기 로스앤젤레스에서 제작된 호크니 작업에서 드러나는 주요 주제 두 가지는 성(sex)과 물이었다. 이 두 가지 주제는 종종 하나의 이미지 안에 함께 결합된다. 「샤워하려는 소년Boy About to Take a Shower」(1964), 「베벌리힐스의 샤워 중인 남자Man in Shower in Beverly Hills」(1964), 「샤워하는 남자Man Taking a Shower」(1965)를 포함한 회화 연작은 『피지크 픽토리얼』에서 선호하는 모티프를 반복했다. 물 그리고 보다 일반적으로 말해 투명함은 남성의 육체만큼이나 호크니를 매혹했다.

> 투명함을 그리는 일이 내게는 흥미롭다. 왜냐하면 시각적으로 그곳에 거의 존재하지 않는 것을 다루기 때문이다. 내가 그린 수영장 그림은 투명함, 즉 물을 어떻게 그릴 수 있느냐에 대한 것이다. 수영장은 연못과는 달리 빛을 반사한다. 내가 수영장 표면에 그리곤 했던 춤추는 듯한 선들은 사실 물의 표면 위에 존재한다. 그것은 그래픽적인 도전이었다.

1966년과 1967년에 그린 수영장 그림은 호크니의 가장 유명한 작품에 속하며, 로스앤젤레스에서의 삶과 분명한 연관성을 갖는다(어디에나 존재하는 수영장은 그가 로스앤젤레스를 처음 방문했을 때 비행기가 공항에 착륙하는 순간 주목했던 이 도시의 특징이었다). 그러나 이 작품들은 여전히 추상에 가깝다. 예를 들면「일광욕하는 사람Sunbather」(1966)은 수평 줄무늬의 연속으로 이루어진 프랭크 스텔

버나드 코헨, 「한 줄을 따라Alonging」, 1965

데이비드 호크니, 「일광욕하는 사람」, 1966

라의 하드에지 회화와 매우 유사하다. 그러나 하드에지 줄무늬 하나를 수영장의 가장자리를 두르고 있는 일렬의 타일로, 폭이 더 넓은 다른 줄무늬를 일광욕하는 사람이 수건을 깔고 누워 있는 수영장 주변의 테라스로 변형했다. 이를 통해 빛과 공기, 공간이 이미지 안에서 드러난다. 아무 빛이나 공간이 아닌, 캘리포니아 해안의 선명하고 뚜렷한 대기와 햇살을 포착한다. 로스앤젤레스에서 보낸 초창기 시절을 회상하면서 호크니는 생각에 잠겨 이렇게 말한다. "나는 섹스가 전부였다고 말하곤 했습니다. 그러나 이제와 보니 내가 실은 그 장소에 끌렸던 것이 아니었나 싶습니다."

「일광욕하는 사람」의 아랫부분은 카스민 갤러리에 소속된 또 다른 화가 버나드 코헨에게서 차용한 요소인 구불구불한 선으로 덮여 있다. 에이리스는 어느 날 카스민 갤러리에 들어갔을 때 호크니가 가져온 새 작품을 보았던 것을 기억한다. 호크니와 카스민은 그 작품이 코헨의 줄무늬를 차용했다는 점을 재미있어 했다. "이것이 각성제인지, 진정제인지 사람들은 결정내리지 못할 겁니다!" 그에게 중요한 작품이 건방질 정도로 침착하게 전유되어 정반대로 변형된 것을 보았을 때 카스민은 두 가지 생각을 했을지도 모른다.

「일광욕하는 사람」은 주택의 한쪽 구석을 그린 이미지에 불과하지만 장소에 대한 감각, 특히 현지인의 감각과는 다른 감각으로 가득하다. 이것은 그 도시와 사랑에 빠진 외부인의 시각을 통해서 본 로스앤젤레스다. 스미스의 뉴욕이 여행자의 낭만적인 시각에서 묘사된 것과 같다. 호크니가 1964년 로스앤젤레스를 처음 방문했을 때 만났던 미술가인 루샤는 호크니의 시각을 이해하기 어려웠다. 로스앤젤레스를 많이 그리고, 사진 촬영했던 로스앤젤레스 사람인 루샤는 이 이방인의 시각에 대해 다음과 같이 이야기했다. 그가 보기에 이 이방인의 시각은 두 가지 방식에서 사실이다.

호크니는 내가 결코 이해하지 못한 이 도시에 진정한 애착을 가진 많은 영국인 중 한 사람이었다. 나는 영국에 가면 사물에 대한 온화한 감성, 모든 것에 깃든 인정, 그곳의 아름다움을 본다. 영국 사람들이 로스앤젤레

스에 와서 정말로 흥분할 수 있다는 점이 나로서는 의아하다. 그렇지만 캘리포니아가 가장 멋지다고 말하는 유명한 영국 사람들이 있다. 캘리포니아는 가장자리가 번지르르하고 모래투성이지만 동시에 그것은 무언가를 기약한다. 나는 그것이 무엇인지 모르겠다. 어쩌면 젊음의 샘일지도 모르겠다.

<center>*</center>

1966년 1월 9일 영국으로 돌아온 호크니는 다시 한번 화제가 되었다.[268] 그는 답답함과 고루함, 자유의 결여 때문에 영국 전체, 특히 런던에 싫증이 났다. 호크니는 『선데이 타임스』의 '아티쿠스Atticus' 칼럼 담당 기자에게 자신의 생각을 솔직하게 털어놓았고, 그의 견해는 '팝 아티스트 거침없이 말하다Pop Artist Pops Off'라는 제목 아래 소개되었다. 호크니는 왜 술집은 11시에 문을 닫아야 하고 TV 방송은 자정에 끝나야 하는지 질문했다. 그는 미국에서 자신이 "더욱 활기 넘친다"고 생각해 그곳으로 건너갈 예정이었다.

> 삶은 더욱 흥미진진한 것이 되어야 한다. 그런데 [런던의 경우] 도처에 아무 것도 하지 못하게 막는 규제뿐이다. 나는 런던이 흥미진진하다고 생각했었다. 브래드퍼드와 비교하면 분명 그렇다. 그렇지만 뉴욕, 샌프란시스코와 비교해 보면 그것은 아무것도 아니다. 나는 4월에 떠날 것이다.

호크니는 다른 지역으로 여행 다녀온 것을 제외하고는 2년 동안 로스앤젤레스에 머물렀다. 그는 캘리포니아대학교 로스앤젤레스 캠퍼스University of California at Los Angeles: UCLA에서 강의했다. 처음에는 성실하게 학점을 쌓는 미술 교사 지망생들로 이루어진 수업이 매우 따분하게 느껴졌다. 그러던 어느 날 산페르난도 출신 보험 판매원의 열여덟 살짜리 아들인 피터 슐레진저가Peter Schlesinger가 수업에 들어왔다. 슐레진저는 호크니의 진정한 첫 연애 상대가 되었다.
그 뒤 몇 년 동안 호크니의 작품은 로스앤젤레스에 처음 도착했을 때 느꼈

던 성적 흥분을 능가하는 느낌으로 채워졌다. 한동안 호크니의 그림은 사랑과 행복에 관심을 기울였다. 이 두 가지 감정 상태는 사실상 모더니즘 미술(그리고 베이컨의 예술 세계)로부터 배제되었던 것이었다. 이것은 또한 호크니가 태평하게 무시한 아방가르드의 무언의 금기이기도 했다. 몇 년 뒤 한 텔레비전 인터뷰에서 대중 일반에게 호크니의 작품이 발휘하는 놀라운 매력이 무엇인지 그에게 질문했다. 호크니는 이렇게 대답했다. "나는 잘 모르겠습니다." 이것은 사실 복잡한 현상이다. 그의 개성이 발휘하는 카리스마와 그의 고도의 기교가 분명 하나의 이유일 것이다. 그렇지만 그의 작품이 가진 긍정적 성격 역시 분명 중요하다. 그가 전달하는 메시지가 있다면, 그것은 '삶을 사랑하라'다.

1967년 초 슐레진저가 산타모니카 피코 블러바드에 있는 호크니의 아파트로 옮겨 왔다. 호크니가 육체적 관계의 대상으로서 뿐 아니라 동반자로서 누군가와 함께 생활한 것은 이때가 처음이었다. 두 사람의 사랑이 깊어지면서 호크니의 작품은 다시 한번 바뀌었다. 그해 어느 날 호크니는 메이시스 백화점Macy's 광고를 보았다.[269] "방을 촬영한 컬러 사진"이었다. 이 광고는 무엇보다 "매우 단순하고 직접적인 장면" 때문에 주의를 끌었다. 또한 이 광고에는 호크니의 눈길을 끄는 새로운 요소가 있었다. 바로 사선이었다. 공간을 정면보다는 비스듬히 봄으로써 왼쪽 벽 하단의 선이 왼쪽에서 오른쪽으로 화면을 가로지르며 위쪽을 향한다. 이것은 보다 깊고 더욱 기울어진 공간, 그렇지만 기질적인 특성으로 말미암아 호크니가 사랑하는 수정같이 명료하게 정의되는 공간을 만들었다.

> 광고는 매우 단순하고 아름다웠다. 나는 대단히 멋지다고, 마치 조각 작품 같다고, 그래서 그것을 활용해야겠다고 생각했다. 물론 침대 위에 인물을 배치해야 한다고도 생각했다. 나는 침대를 빈 상태로 두기 싫었기 때문에 침대에 누워 있는 슐레진저를 그렸다.

슐레진저는 호크니가 가르치고 있던 버클리로 날아와 메이시스 광고 사진 속

침대와 동일한 각도로 놓인 탁자 위에 누워 자세를 취했다. 호크니는 또한 영화 용어를 빌면 트랙백track back●을 사용하여 사진 속 장면을 확장함으로써 한층 웅장하고 조화로운 공간을 만들었다. 그다음 그는 이전 작품에는 등장하지 않던 새로운 요소인 '떨어지는 빛'을 통해 공간을 탈바꿈했다. 호크니는 메이시스 광고 속 방이 창으로부터 쏟아지는 햇빛을 받고 있다는 점을 간파했다. 그 햇살이 창문의 블라인드와 카펫에 그림자를 드리우고 "방 안에서 춤을 추었다." 빛이 떨어지는 방식은 물의 투명함과 수면의 반사가 그리는 "춤추는 듯한 선"과 합쳐져 처음으로 호크니에게 흥미로운 주제가 되었다.

그는 완성작에 「방, 타자나The Room, Tarzana」(1967)라는 제목을 붙였다. 슐레진저가 에드거 라이스 버로스Edgar Rice Burroughs가 타잔Tarzan 시리즈를 썼던 타자나 근방의 엔시노에서 왔기 때문이었다. 지명으로의 대체는 슐레진저의 부모가 그 그림을 보고 아들이 공개적인 에로틱한 이미지를 위해 반나체로 자세를 취했다는 사실을 알게 될까 하는 염려를 나타냈다. 암호화되긴 했지만 제목의 핵심은 이곳이 슐레진저의 방이고 작가가 사랑하는 사람이 거주하는 공간이라는 점이었다.

이로써 작품은 복합적인 구성물, 즉 발견한 사진 이미지를 단순화, 재해석하고 작가가 잘 알고 있으며 실물을 보고 관찰한 사람의 몸을 삽입한, 사실상 콜라주였다. 1960년대 중반, 사진은 호크니의 예술에서 새로운 요소였다. 렌즈-눈을 통한 세계에 대한 시각은 그가 고심, 숙고하고 협력하면서도 반대하는 대상이었다. 이때부터 오십 년 뒤인 이 글을 쓰고 있는 현재 시점까지도 그 관계는 지속되고 있다.

그러나 「방, 타자나」에서 사진술은 1967년을 기준으로 거의 이십 년 동안 호크니의 의식 속에 자리 잡고 있던 한 요소, 곧 15세기 이탈리아 미술과 통합된다. 호크니가 복제본으로 접한 최초의 회화 걸작은 아마도 프라 안젤리코Fra Angelico의 「수태고지Annunciation」였을 것이다. 그가 열한 살 때 다니기 시작했던

● 대상으로부터 뒤로 물러서면서 촬영하는 기법

데이비드 호크니, 「방, 타자나」 1967

브래드퍼드 그래머스쿨Bradford Grammar School의 복도에 이 작품의 포스터가 걸려 있었다. 프라 안젤리코의 프레스코화가 갖는 빛과 투명한 색채는 유클리드 기하학 삽화 같은 정확한 형태만큼이나 호크니의 감수성에 아로새겨졌다. 유사한 특징을 갖는 피에로 델라 프란체스카의 그림 역시 (어글로우나 많은 영국 화가의 경우처럼) 호크니에게 참고가 되었다.

물론 침대 위 청년의 노출된 하반신은 사망 뒤 시복된 도미니크 수도회 수도사였던 프라 안젤리코의 주제는 아니었다. 그러나 호크니는 에로틱한 남성 누드에 이 피렌체 거장이 그린 장면의 분위기인 빛나는 순결함을 불어 넣었다.

메이시스 백화점 광고, '샌프란시스코 크로니클San Francisco Chronicle', 1967

이것이 분명 당시 그가 느낀 바였다. 또한 당시의 정취이기도 했다. 결국 1967년 중반기는 '사랑의 여름'으로 기억되었고 그 중심지는 샌프란시스코였다.

1960년대 중후반 호크니의 그림에서 아름다움을 제외한 특별한 점 한 가지는 남성의 몸에서 느끼는 즐거움을 드러내는 그의 솔직함이었다. 물론 이 주제는 미술의 일반적인 주제이긴 했으나 20세기 영국과 미국 또는 유럽의 회화에서는 거의 다루어지지 않았다. 또한 이 주제가 차분하고 무미건조하게, 마치 '이것이 내 삶의 중요한 부분이고 내가 이것을 즐기는 것을 막는 규제나 관습이 왜 있어야 하지?'라고 말하듯 제시된 경우는 찾아보기가 힘들다. 이런 주제를 흔쾌히 꺼내는 태도가 기획자 노먼 로즌솔Norman Rosenthal이 언젠가 호크니가 초기부터 '도덕적인 힘'을 갖고 있었다고 논평한 이유였다.

*

1968년 런던으로 돌아온 뒤 호크니의 작품은 1960년대에 시작했던 느슨하고 몸짓을 반영하는 액션 페인팅으로부터 대척점에 도달했다. 이 시기에 제작한 몇 작품은 포토리얼리즘 작가들처럼 사진을 캔버스에 투사한 다음 복제해서 그리지 않았음에도 포토리얼리즘에 가까웠다. 「이른 아침, 생막심Early Morning, Saint-Maxime」(1968~1969)은 그의 새로운 고성능 카메라로 촬영한 사진을 보면서 눈짐작으로 그렸다. 1975년 호크니는 이 그림이 그가 그린 작품 중 최악의 작품인지 여부가 이따금 궁금하다고 고백한 바 있다.[270] 이 작품이 최고의 작품과 거리가 먼 것은 분명하지만 이후 작품 세계에서 호크니가 몰두하는 문제를 완벽하게 예시한다. 구상 미술이 사물에 대한 카메라 렌즈의 시각에 지배되는 심각한 제약이 그것이다. 호크니는 그것이 그다지 좋지 않다고 반복해서 외쳤다.

사진에 가까운 호크니의 작품은 수량이 적다. 그렇지만 영국과 유럽 미술에서 이정표가 된, 이 시기에 호크니가 이룬 가장 큰 업적은 비록 그 정도가 아주 미미할 뿐이지만 그가 카메라로 촬영한 이미지에 얼마간 빚을 졌다. 이후 몇 년 동안 연속해서 제작된 2인 초상화가 바로 그것이었다. 1968년 캘리포니아로

돌아온 호크니는 두 명의 친구 크리스토퍼 이셔우드Christopher Isherwood와 돈 배커디Don Bachardy를 함께 그려야겠다고 생각했다. 이 작품과 이후에 이어진 다른 2인 초상화,「미국의 미술 수집가들 (프레드와 마샤 웨이스먼)American Collectors (Fred and Marcia Weisman)」(1968),「헨리 겔트잘러와 크리스토퍼 스콧Henry Geldzahler and Christopher Scott」(1969),「클라크 부부와 퍼시Mr and Mrs Clark and Percy」(1970~1971),「조지 로슨과 웨인 슬립George Lawson and Wayne Sleep」(1972~1975)은 일부는 매우 자연주의적이고 일부는 전혀 자연주의적이지 않은 복잡한 혼합물이다.

호크니는 이셔우드와 배커디를 그린 방식을 설명한 바 있다.[271] 먼저 "그들의 얼굴과 외양에 대해 알기 위해" 두 사람에 대한 무수한 드로잉을 그린 다음 "구도를 얻고자 방 안에서 두 사람의 사진을 다수" 촬영했다. 호크니는 두 사람 앞에 놓인 탁자 위에 책과 과일로 작은 규모의 정물을 배치했다. 그렇지만 실제 작품은 이셔우드와 배커디의 집이 아닌 몇 블록 떨어진 호크니와 슐레진저가 빌린 작은 아파트에서 제작되었다.

그 결과 작품은 복잡한 조합을 이룬다. 어느 정도는 실물을 보고 그렸지만 사진에도 의존했으며 작가가 만든 형태적 창안이기도 하다. 이처럼 다양한 요소들을 조화시키는 과제는 이 거대한 2인 초상화로 인해 호크니가 지난한 고투에 휘말렸음을 의미했다. 1970년 늦봄 호크니는「클라크 부부와 퍼시」를 그리기 시작했다. 지난해에 드로잉을 얼마간 그린 상태였다. 그러나 십 개월 가량이 지난 1971년 2월에도 작품은 완성되지 못했다.

호크니의 목표는 "이 방 안의 두 사람의 존재"를 재현하는 것[272]이었지만 그것은 수많은 기법적인 문제를 유발했다. 호크니는 분위기를 정확하게 그리기 위해서는 특정 장소와 특정 빛 속에서 대상을 "보고 또 봐야"한다고 말했다. 이것은 프로이트나 어글로우, 콜드스트림 같은 화가들의 작업 방식이었지만 호크니의 경우에는 전혀 달랐다. 셀리아 버트웰Celia Birtwell과 오시 클라크가 자주 모델을 섰는데, 포이스 테라스의 호크니 작업실에서 작업이 이루어졌다. 그 구도가 역광이라는 사실로 인해 문제는 더욱 복잡했다. 창문이 가장 밝고 그 외의 모든 것은 그에 따라 조율되어야 했다. 따라서 호크니가 이 작품을

데이비드 호크니, 「크리스토퍼 이셔우드와 돈 배커디Christopher Isherwood and Don Bachardy」, 1968

'자연주의'—호크니는 사실주의보다 이 단어를 선호했다—에 가장 가까이 다가간 작품이라고 생각했음에도 불구하고 어떤 측면에서 이 작품은 전혀 자연주의적이지 않으며, 외관을 지적으로 훌륭하게 재창조했다. 호크니는 "실제로 방에 서서 이 그림과 똑같이 사진을 찍으면 동일한 장면을 볼 수 있다"는 점을 의심했다.

1960년부터 십 년간 진행된 호크니 작품의 발전은 놀라웠는데, 모더니즘 이론의 관점에서 볼 때는 완전한 퇴보였다. 살펴보았듯 호크니는 추상표현주의로 시작한 뒤 다양한 표현 양식을 빠르게 살폈다. 처음에 그는 단어의 형태로 개인적인 요소를 추가했고 그 뒤로 인물과 오브제, 풍경을 더해 나갔다. 그 결과 자연주의적인 경향이 꾸준히 확대되었다.

1970년 봄, 호크니는 화이트채플 갤러리에서 첫 대규모 회고전을 열었다.[273] 1960년대의 작품이 건물 전체를 채웠다. 호크니는 카스민과 함께 전시 출품작 선정을 도왔다. 개막을 앞두고 호크니는 제작한 이래로 자주 보지 않았던 예전 작품이 형편없게 보여서 전시 전체를 당혹스럽게 만들지 않을까 하는 걱정에 두려움을 느꼈다. 그러나 그 작품들을 실제로 보았을 때 대다수의 작품이 충분히 유효하다고 느끼면서 호크니는 안도했다. 무엇보다 그에게 가장 큰 인상을 남긴 것은 그의 작품이 대단히 '변화무쌍'해 보인다는 점이었다.

아우어바흐의 견해에 따르면 호크니는 베이컨, 프로이트와 함께 영국 미술의 이단자 계보에 속한다. "윌리엄 호가스William Hogarth, 블레이크, 스펜서, 봄버그 같은 이들은 정확히 자신이 하고 싶은 작업을 한 사람들"이었다. 아우어바흐가 지적하듯이 호크니가 하고 싶은 작업은 끊임없이 바뀐다. "호크니는 결코 제복을 입은 적이 없습니다. 봄버그가 일찍부터 일종의 소용돌이파Vorticism로 간주되었음에도 소용돌이파 선언문에 서명하기를 거부한 것과 같습니다." 오늘날까지도 자신만의 예술을 추구한다는 대답을 제외하고는 호크니가 어떤 유형의 화가인지를 말하기란 불가능하다. 호크니는 반세기 넘게 지금까지도 계속해서 규칙을 파기하면서 다음 모퉁이를 돌면 만나게 될 것을 바라보고 있다.

17

희미하게 빛나면서 사라지는

그것은 희망의 시기였다.
1970년대가 도래하면서 좀 더 현실적인 시대가 펼쳐졌다.
케네디John F. Kennedy, 달 착륙 등
1960년대는 모든 일이 보다 꿈에 가까웠다.[274]

-앤서니 카로Anthony Caro, 2013

호크니가 아직 왕립예술학교에 재학 중이던 1961년 가을, 잦은 소나기가 내리
는 어느 날 저녁 브리짓 라일리는 버클리 스퀘어의 월터 톰프슨J. Walter Thompson
광고 대행사에서 일을 마치고 서둘러 귀가하는 길에 비를 피하고 있는 중이었
다. 그녀가 선택한 노스 오들리 스트리트 방향 출구는 원 갤러리Gallery One로
이어지는 입구였다.[275] 창문 안을 들여다보던 라일리를 갤러리 대표인 빅터 머
스그레이브Victor Musgrave가 불러 갤러리를 제대로 안내해 주었다. 머스그레이
브는 진정한 보헤미안이었다. 미술 거래상이자 시인인 그는 넥타이를 매지 않
고 스웨터에 코듀로이 정장 차림을 즐겼다. 그와 러시아계 아르메니아인으로
열정적이고 강한 여성이자 뛰어난 사진작가인 그의 부인 아이다 카Ida Kar는 서
로의 사회적·성적 독립을 인정하는 개방 결혼을 했다(1950년대 한때 카는 갤러리
위층의 침실 하나를 남편의 조수인 카스민과 함께 썼다. 카스민은 다른 방 하나를 쓰고

있었다). 원 갤러리는 전후 런던에서 철저하게 아방가르드 미술 전시만을 고수했다. 그런데 머스그레이브의 가장 중요한 발견은 바로 라일리였다.

라일리는 머스그레이브에게 갤러리 벽에 걸린 작품에 대한 "매우 단호한 논평"을 말했다. 머스그레이브는 그녀가 그렇게 확신에 찬 이유를 궁금해 하면서 "들고 있는 꾸러미에는 뭘 갖고 있습니까?"라고 물었다. 라일리는 월터 톰프슨을 위해 제작한 것과 다르지 않은 흑백 과슈•화 몇 점을 갖고 있었다. 광고는 스미스를 비롯해 그 시대의 다른 미술가들의 큰 관심사였다. 하지만 라일리는 그렇지 않았다. 머스그레이브는 라일리의 작품을 본 뒤 이듬해 봄에 전시를 하자고 제안했다. 라일리로서는 오직 자신의 작품만을 보여 줄 수 있는 첫 번째 전시였다. 그녀는 비로소 진정한 미술가의 길로 접어들었다.

골드스미스대학교와 왕립예술학교에서 6년 동안 미술을 배운 뒤인 1955년, 라일리는 무엇을 해야 할지 방향 감각을 잃은 채 졸업했다. "나는 그런 상실감 속에서 정말로 절박했습니다. 내가 무엇을 할 수 있을지, 그리고 어떻게 할 수 있는지를 찾고자 노력해야 하는 정말로 긴급한 상황이었습니다. 나는 전혀 감을 잡고 있지 못했습니다." 라일리는 이후 2년의 시간이 "기나긴 불행의 연속"이었다고 간단하게 정리했다. 그녀는 교통사고로 다친 아버지를 간호하며 시간을 보낸 뒤 심각한 좌절감에 빠졌고 판매원 일을 하다가 마침내 월터 톰프슨에 취직했다.[276] 무엇을 그려야 하는지의 문제가 그녀를 끊임없이 괴롭혔다.

> 그것은 사실 매우 일반적인 상태라 할 수 있다. 전통이 부재하는 곳에서
> 거의 모든 미술가에게 일어나는 일이다. 왜냐하면 전통이 주제와 기량의
> 정도를 측정할 수 있는 방법을 제공해 주기 때문이다. 전통은 또한 후원
> 자를 제공해 준다. 이 모든 것이 부재할 때 스스로 돌파구를 찾는 것이 훨
> 씬 더 중요해진다.

● 수용성 아라비아고무를 교착제로 하여 반죽한 중후한 느낌의 불투명 수채 물감. 과슈를 물에 타서 투명화 효과를 낼 수도 있고 두텁게 바르면 울퉁불퉁한 효과를 낼 수도 있다.

다른 사람들처럼 라일리도 1958년 화이트채플 갤러리에서 열린 폴록의 전시를 보고 자극받았다. 그녀는 분명 "현대 미술은 살아 있고 내가 반응할 대상이 있다"고 결론 내렸다. 라일리는 이듬해 여름 서펙에서 리즈예술대학교Leeds College of Art의 카리스마 넘치는 교수인 해리 서브런Harry Thubron이 이끄는 미술 강의를 들었다. 서브런은 바우하우스의 이론을 토대로 가르쳤다. 그가 강조한 색채와 형태에 대한 분석 연구는 라일리가 필요로 하는 것이었다.

라일리는 이탈리아 미래주의자 자코모 발라Giacomo Balla의 작품을 연구했다. 발라는 사진 필름의 다중 노출 같은 명멸하는 리드미컬한 선을 통해 움직임을 재현하는 방법을 발견했다. 라일리는 또한 조르주 쇠라Georges Seurat의 작은 풍경화를 모사했다. 그녀가 선택한 쇠라의 작품은 「쿠르브부아의 다리Bridge at Courbevoie」(1886~1887)로, 센강의 고요한 흐름을 색 점의 모자이크로 분석했다.

쇠라는 명쾌하다. 그의 생각을 뒤쫓아 갈 수 있다. 그는 인상주의를 어떻게 합리화할 것인지에 대해 생각했다. 혼란스러운 생각에서는 확고한 토대를 찾을 수 없다. 적어도 진지하게 접근하고자 시간을 낭비하지 않으려면 자신이 무엇을 하고자 하는지를 알 필요가 있다.

명쾌함, 곧 분명한 사고와 논리적인 구조가 라일리의 깊은 관심을 끈 것은 분명했다. 그러나 라일리의 작품에서는 이 세심한 분석만큼이나 감정의 소용돌이도 중요했다. 서펙의 여름 미술 교육 과정에서 라일리는 모리스 드 소우마레즈Maurice de Sausmarez를 만났다. 그는 서브런의 리즈대학 동료였다. 오스트레일리아 출신으로 라일리보다 열여섯 살 위인 성숙한 미술가였던 드 소우마레즈는 기하학적인 면으로 분열된 풍경과 정물을 그렸다. 그는 라일리의 미술 멘토이자 연인이 되었다.

1960년 두 사람은 이탈리아로 여행을 떠났다. 라일리는 밀라노에서 발라,

움베르토 보초니를 비롯한 미래주의자들의 작품을 접했다. 피사에서는 세례당과 대성당의 중세 건축을 경험했는데, 모두 검은색과 흰색이 수평으로 차례대로 교차되며 리듬감을 자아내는 로마네스크 양식의 건축물이었다. 베니스의 산 마르코 광장에서 갑자기 쏟아진 소나기로 인해 기하학적 형상으로 변한 보도를 보았을 때 라일리는 깨달음을 얻었다. 그녀는 "하나의 전체를 이루었다가 일시적으로 산산이 흩어졌다가 다시 전체가 되는 것을 보고" 매료되었다.

　시에나에서는 야외로 나가 사나운 폭풍우를 앞둔 달걀 모양의 언덕을 그렸다. 그 결과물인 「분홍빛 풍경Pink Landscape」(1960)에서는 노란색과 파란색, 분홍색의 물감이 픽셀이나 곤충 떼같이 촘촘히 모인 군집을 이룬다. "강렬한 열기 아래에서 희미하게 빛나면서 사라지는" 부드러운 파도 모양을 이루는 전원 지역, 다시 말해 "그저 산산이 부서지면서 사라지는 지형 구조"에 대한 감각을 포착하고자 하는 시도였다. 많은 사람이 작품을 보며 아름답다고 생각할 테지만 라일리에게 이 작품은 실패작이었다. 이 그림은 "떨림이 없고, 반짝이지 않으며 빛나지도, 비물질화 되지도 않았다."

　그 해는 다른 폭풍과 함께 끝났다. 가을 라일리는 드 소우마레즈와 헤어졌다. 라일리는 비단 연애뿐 아니라 20세기 미술과의 새로운 대결, 그리고 20세기 미술에 그녀가 무엇을 어떻게 추가할 수 있는지, 이 모든 일에서 끝나 버린 것 같은 느낌이었다. 그래서 그녀는 마지막 그림, 오로지 검은색만을 사용하여 애도하는 캔버스를 그리기로 결심했다. 작품을 완성했을 때 '작은 목소리'가 그 작품이 아무런 영향을 미치지 못한다고 속삭였다.[277] 그 작품은 아무것도 표현하지 않았으며 대조도 없었다. 그래서 다음 작품에서 그녀는 두 형태의 만남—또는 헤어짐—을 나타내는 흰색 부분을 추가했다. 위쪽 형태는 신체의 윤곽선처럼 아랫부분이 완만한 곡선을 그리며, 아래쪽은 직사각형을 이룬다. 이 두 형태는 가깝게 닿을 듯하지만 만나지는 않는다. 두 형태를 가르며 중간에 자리 잡은 흰색 영역의 가늘고 미세한 공간이 전체 화면에 긴장감을 자아낸다. 라일리는 작품 제목을 「입맞춤Kiss」(1961)으로 정했다. 이 작품은 그녀에게

362

브리짓 라일리, 「입맞춤Kiss」 1961

한층 심화된 가능성을 제시해 주는 것처럼 보였다. 그녀는 자기 자신에게 "좋아, 한 장만 더 그려 보자."라고 말하고는 작업을 시작했다.

라일리는 서서히 희미하게 빛나면서 사라지는 그림을 그리는 최선의 방법은 거꾸로 진행하는 것, 즉 「분홍빛 풍경」처럼 실제 광경을 그리는 것이 아니라 캔버스 위의 에너지로 진동하는 형태와 리듬으로부터 시작하는 것이라는 사실을 깨달았다.

점차 나는 그 순서를 완전히 역전시키는 구성 요소들을 선택했다. 나는 그런 효과를 만드는 방법을 찾고자 의도하지 않았음에도 때때로 그 요소들이 빛나고 반짝이고 비물질화하는 것을 발견했다. 그것은 내가 활용하고 있던 시각 작용의 역동성으로부터 발생했다.

그 결과 라일리의 작품은 엄청난 생리학적, 심리학적 자극을 띤다. 추상의 측면에서 볼 때 잔잔한 전원의 풍경이 아닌, 뇌우가 강타하기 직전의 시에나 외곽의 언덕 같은, 열기 속에 소용돌이치는 풍경에 해당하는 매우 강력한 시각적 감각을 전해 주었다.

*

1962년 4월 원 갤러리에서 라일리의 전시가 개최되었다. 작품은 여전히 모두 흑백이었지만 「입맞춤」보다 한층 복잡해졌다. 그중 한 작품인 「정사각형 안의 움직임Movement in Squares」(1961)의 경우, 흑백의 정사각형으로 이루어진 체스 판이 어느 한 부분에서 점차 가늘어지면서 단단한 표면에 수직의 틈이 생겨나는 듯 보인다. 아름다우면서도 조금은 두려움을 자아낸다. 비평가 앤드루 포지는 "라일리의 강렬하고 현란한 흑백의 영역에 들어섰을" 때 화면이 TV로 변형된 것 같은 느낌을 받았다[278](물론 당시 TV 화면은 흑백의 선으로 이루어졌다). 그의 "시야 전체"가 "벌떡 일어서더니 깜빡거리기" 시작했다. 포지는 작가가 손을 뻗어서 "상자에 달린 손잡이를 통해 빙빙 돌리기 시작한 것" 같다고

브리짓 라일리, 「산마루」 1964

생각했다.

이 그림은 바라보거나 안을 들여다보아야 하는 그림이라기보다 보는 사람에게 어떤 **작용을 하는** 작품이었다. 예를 들어 「산마루Crest」(1964) 앞에 서면 세계가 진동하기 시작한다. 대개 정적이고 안정적일 거라고 예상하는, 그려진 선으로 덮인 패널에 파동이 일어나고 요동이 인다. 라일리가 실제로 사용한 흑백 물감 외에 희미하게 빛나는 분홍색과 청록색, 녹색 등 다른 색이 나타났다 사라진다.

라일리는 언젠가 "마치 칭찬이라는 듯이" 「폭포Fall」(1963)를 보면서 마리화나를 피우는 것 같은 "짜릿한 맛이군요"라는 평을 듣고 매우 짜증이 났다.[279] 라일리의 작품을 본 사람들이 모두 마약을 떠올린 것은 아니었으나 「폭포」나 「산마루」 같은 작품 앞에 선 많은 사람이 미래에 대한 환영을 보았다. 조너선 밀러Jonathan Miller는 반신반의하며 라일리 작품에 대한 평을 다음과 같이 썼다. "무자비한 수학적 계산으로" 이루어진 미술이 있으며, "그 계산에 따라 세심하게 눈금을 매긴 패턴의 자극을 관람자의 뇌와 망막의 리드미컬한 행위와 겨루게 함으로써 환상적인 진동이 발생한다."[280] 퍼포머이자 작가, 신경과 의사인 밀러는 라일리의 예술이 "실험 광학에서 사용되는 줄무늬, 점무늬, 바둑판무늬 카드"에서 유래했을 거라고 추측했다.

라일리는 그녀의 그림이 마약에 취하기 위한 이상적인 배경이 된다는 점을 암시한다는 의견만큼이나 그녀가 흰색 가운을 걸친 과학자라는 의견에 대해서 분개했다. 1965년 그녀는 그녀의 작품이 '예술과 과학의 결합'을 나타낸다고 여기는 사람이 있다는 사실에 놀라움을 표현하면서 자신의 입장을 공식적으로 밝혔다.[281] 그녀는 그림을 그리는 데 있어서 결코 "어떠한 과학 이론이나 과학적 데이터도 사용하지" 않았다고 주장했다. 그녀는 광학을 공부하지 않았으며 활용한 수학은 그저 이등분, 사등분과 같은 "기초적인 수준"의 단순 연산일 뿐이었다. 다시 말해 그녀는 과학자가 아닌 **미술가**였다.

라일리의 작품이 기술자가 기계를 설계하는 방식처럼 요소별로 구성되는 것은 분명한 사실이었다. 이 점은 그녀도 인정했다. "나는 기사처럼 선으로부

브리짓 라일리, 「누드Nude」 1952

터, 가장 단순하고 강력한 대조를 이루는 검은색과 흰색으로부터, 선과 원, 삼
각형으로부터 만들기 시작합니다. 그리고 그것들이 어떤 작용을 할 수 있는
지를 알아냅니다." 그렇지만 작품 내적 구조의 균형과 감각은 과학이나 기술
에서 비롯된 것이 아니었다. 그것은 가장 전통적인 훈련인 실물 드로잉으로
부터 생겨났다.

 라일리는 골드스미스대학교에서 미술가 샘 라빈에게 배웠다. 앞에서 언
급한 것처럼 라빈은 라일리에게 다음과 같은 질문을 던졌다.

 "모델은 무엇을 하고 있습니까?" 이 질문에 대한 답은 매우 명확하다고
 생각할 것이다. 왜냐하면 그와 내가 모두 모델을 보고 있기 때문이다. 그
 는 "그녀는 서 있습니다" 또는 "그녀는 앉아 있습니다"와 같은 대답을 바
 랐다. 그런 뒤 그는 "그러면 당신의 드로잉은 서 있습니까?"라고 물었다.
 그의 질문은 그 균형과 구조, 무게가 드로잉에 분명하게 표현되어 있느냐
 는 의미였다.

학생 시절에 그린 드로잉에는 균형감 또는 그녀가 '구조의 분석'이라고 부른 것
이 모두 시각적으로 드러난다. 이러한 특징은 십 년을 훌쩍 넘긴 작품에도 여
전히 건재하다. 다만 신체가 더 이상 있지 않을 뿐이다. 말하자면 사라진 고양
이가 남긴 활짝 핀 웃음인 셈이다. 라일리는 "추상은 오직 실물 드로잉의 바탕
위에서만 실천될 수 있다"는 애드 라인하르트Ad Reinhardt의 의견에 동의한다.

 이즈음 흥분의 분위기가 고조되고 있었다.[282] 노동당의 새 대표인 해럴드
윌슨Harold Wilson은 다가오는 과학 혁명의 뜨거운 '백열white heat'에 대해 "전쟁
이후 세계는 유례없는 흥분을 자아내는 속도로 앞을 향해 돌진해 왔다. 과학
자들은 지난 이십 년간, 이천 년 동안 이룬 것보다 훨씬 많은 진보를 이루었다"
고 말했다. 1960년대 초, 미래가 전례 없는 속도로 다가오는 것처럼 보였다. 러
시아와 미국의 우주 계획부터 1961년에 짓기 시작한 런던의 우체국 타워Post
Office Tower에 이르기까지 그 징후는 도처에서 발견되었다.

라일리의 예술적 근원이 얼마나 전통적인지와 상관없이, 라일리는 시대 정신과 부합하는 그림 제작 방식을 거의 우연히 접했다. 1963년 4월 본드 스트리트 118번지에 문을 연 카스민의 갤러리는 미래를 엿볼 수 있는 또 다른 기회를 제공해 주었다. 이웃한 광고 대행사에서 근무했던 모펫에게 이 갤러리로 발을 들여놓는 것은 우주 시대로 걸어 들어가는 것과 같았다. 아주 일반적인 상점가 쪽으로 난 평범한 문을 통과해 안으로 들어가면 "밀실 공포증을 조금 느끼게 하는 도입부"인 좁은 복도로 이어졌다. 그리고 갑자기 타디스처럼 넓은 공간이 펼쳐졌다. 전체가 개방된 매우 밝은 흰색의 공간이었다."

1960년대 영국의 일반적인 실내와 비교할 때 카스민의 갤러리는 특이했다. 방문객들은 전시되고 있는 예술 작품만큼이나 공간에도 매료되었다. 사실 카스민은 사람들이 골이 진 고무 바닥을 보기 위해 갤러리 안으로 들어와서 조금 성가셔 했다. 이 바닥 위에는 미스 반데어로에의 우아한 미니멀리즘 의자 두 개가 놓여 있었는데, 이곳은 미술 작품이 없을 때에는 가구와 그 부속품을 전시하는 공간으로 사용되었다. 갤러리의 개관전은 거대한 과녁 또는 회전 폭죽을 연상시키는, 미국의 색면 화가 놀런드의 회화 전시였다. 매우 대담한 색면 회화를 선보인 놀런드의 작품은 완전한 평면이면서 역동적이었다. 하지만 카스민은 미국의 비평가 그린버그에게 "화단"은 놀런드의 작품에 "매우 흥분하고 대단히 많은 관심"을 보이지만 "일반 대중은 대개 갤러리와 조명의 아름다움에 대해 이야기해서" 다소 실망스럽다는 편지를 썼다.[283]

<div align="center">*</div>

1960년대 런던에서는 확고했던 이전의 경계선에 틈이 벌어지며 무너지고 있었다. 회화와 건축, 조각의 구분이 흐릿해지기 시작했다. 호이랜드는 '상황'전의 참여 작가 중 가장 나이 어린 화가였다. 1960년대 중반 이후 호이랜드의 작품은 부드러운 빨간색과 오렌지색, 녹색의 정사각형과 마름모로 구성되었다. 로스코의 추상표현주의와 관계가 있긴 하지만 호이랜드의 작품은 로스코가 직사각형의 색면에 첨가하고자 애썼던 희미하게 드러나는 정신적인 특성을 갖

존 호이랜드, 「7.11.66」, 1966

고 있지 않았다. 호이랜드의 그림은 인상적인 웅장함을 갖고 있지만 로스코의
방식보다는 건축적인 방식에 가깝다. 특히 왕성한 활동을 보여 주던 1966년부
터 호이랜드의 그림은 분명 '추상적'이지만 공간 속의 단순한 구조물로 해석되
었다. 이 작품들은 몇 개의 직사각형을 배치하되 "집처럼 보입니다"라는 이야
기를 면하기란 어렵다는 네덜란드의 미술가 M. C. 에셔M. C. Escher의 관찰이 사
실임을 증명한다. 「7.11.66」(1966) 같은 작품은 벽과 칸막이가 있는 실내 공간,
사실상 방처럼 보인다.

　　같은 시기에 파스모어는 풍경화 및 추상화를 그리는 화가로서의 경험을
바탕으로 더럼주의 뉴타운 피털리 구역 전체를 재설계하고 있었다. 그 특징을

대표하는 것이 1969년에 완공된 아폴로 파빌리온Apollo Pavilion이었다. 아폴로 파빌리온은 일부는 건축물이고 일부는 추상 조각이었다(그리고 지역 십 대들에게는 그래피티 아티스트로서의 기술을 시험해 볼 수 있는 대단히 유용한 장소라는 사실이 드러났다). 그사이 스미스는 담뱃갑처럼 생겼을 뿐만 아니라 담뱃갑의 끝부분처럼 평평한 캔버스 밖으로 직사각형 형태가 튀어나온 화면 위에 작업하기 시작했다. 스미스는 그의 작품이 "실제 세계 속으로 들어가 관람객의 공간을 향해 튀어 나가기"를 바랐다.[284]

조각가 카로의 경우는 반대였다. 그의 조각은 밝은 색채 등 많은 회화적 특징을 받아들였다. 카로의 작품은 사실상 스미스나 데니가 그렸을 법한 유형의 기하학적 추상과 상당히 유사했다. 다만 카로의 작품은 힐턴이 옹호했던 것처럼 "틀에서부터 벗어나서" 갤러리의 관람객과 만난다는 점이 달랐다. 카로는 점토, 석고, 청동으로 인간의 형태, 곧 '허구 인물'을 빚는, 비교적 보수적인 조각가로 활동을 시작했다. 한동안 그는 헨리 무어의 조수로 일했다. 그 뒤 1959년에 비평가 그린버그가 카로의 작업실을 방문했고—시각 예술가에게 강력한 영향력을 미친 평론가라는 극히 드문 사례를 보여 주며—카로의 예술과 삶을 바꿔 놓았다. 두 사람은 친구가 되었다. 카로의 회상에 따르면,

> 나는 즉시 미국으로 가서 많은 추상화를 보았고 그린버그와 이야기를 나누었다. 그는 "당신의 예술을 바꾸고 싶으면 당신의 습관을 바꿔요."라고 말했다. 영국에 돌아와서 나는 캐닝 타운의 폐품 처리장에 가서 철을 구입했다. 나는 철에 대해서 아는 것이 전혀 없었다.

카로의 금속 용접 작품은 가볍고 서정적이며, 완전한 추상이면서—르네상스 이래의 주류 조각과는 달리—경쾌한 빨간색과 녹색, 노란색으로 채색되었다. 처음에 그의 작품은 삼차원으로 번역된 놀런드의 회화 작품처럼 보였지만, 카로가 인정한 설명에 따르면 점차 '마티스풍'이 되었다. 색채와 서정성은 카로뿐 아니라 팀 스콧Tim Scott, 필립 킹Phillip King, 데이비드 앤슬리David Annesley, 마

앤서니 카로, 「어느 이른 아침Early One Morning」 1962

이클 볼루스Michael Bolus 등 세인트마틴 예술학교에서 그와 어울렸던 조각가 그룹의 특징이었다. 이들이 사용한 색채는 런던을 활보하는 젊은이들이 점차 즐겨 입는 옷 색깔과 거의 일치했다. 그러나 카로는 이것이 삶을 모방한 예술의 사례라기보다 정확히 말해 모든 것이 함께 뒤섞인 결과라고 생각했다.

사람들은 우리가 사용하는 색이 카너비 스트리트의 색채라는 등의 이야기를 하지만, 나는 그렇게 생각하지 않는다. 왜냐하면 그것이 주변의 희망에 찬 낙관적인 태도에서 비롯된 것이기 때문이다. 카너비 스트리트가 그 태도로부터 자양분을 얻었고 우리 역시 그랬다. 나는 그때가 상당히 진

취적인 시대였다고 생각한다.

<center>*</center>

1960년대 중반 런던에서 패션은 점차 예술을 반영했고 예술 역시 패션을 반영했다. 1965년 존스와 그의 아내는 뉴욕에서 돌아온 뒤 '세상의 끝World's End'으로 불리는 킹스 로드와 템스강 사이의 첼시 지역 근방에 자리 잡았다. 십 년전 메리 퀀트가 킹스 로드에 남편 알렉산드 플런킷 그린Alexander Plunket Greene과 함께 개점한 첫 번째 상점 바자Bazaar와 이웃한 지역이었다. 바자는 첼시로부터 소호 서쪽의 카나비 스트리트까지 빠르게 퍼져 나가고 있던 새로운 의류 상점의 경향을 보여 준 최초의 사례였다. 퀀트는 때때로 1960년대를 상징하는 의상인 미니스커트를 창안한 업적을 인정받았다. 그러나 퀀트는 미니스커트가 실상 대중으로부터 유래했다고 생각했다.[285] 그녀는 젊은 여성들이 뛰어다니고 춤출 수 있는 '편하고 발랄하고 단순한 의복'을 만들고 있었다. 미니스커트를 만들었을 때 고객들은 "더 짧게, 더 짧게"라고 이야기했다.

　존스가 이주한 무렵 '세상의 끝'은 "그래니 테이크스 어 트립Granny Takes a Trip(여행을 떠난 할머니)"이라는 시대적 특징을 보여 주는 멋진 이름의 의상실을 포함해 여러 의류 상점의 발생지였다. 어떤 면에서 당시 벌어지고 있던 일은 미술계와 마찬가지로 존스에게도 영향을 미쳤다. 미술계 사람 모두가 새로운 경향을 보고 싶어 했고, 그 경향이 기준이 되었다. 주말에 존스 부부는 쌍둥이 자녀를 유모차에 태워 킹스 로드를 거닐었다.

　　토요일마다 우리는 당시 패션의 흐름과 신체가 노출되는 방식을 살폈다.
　　그곳에서는 말 없는 대화가 일어나고 있었다. 밖으로 나가면 치마의 길이
　　가 점점 짧아졌고 신체가 새로운 방식으로 보이고 있었다. 그 다음 주에는
　　또 다른 사람이 한층 심화된 것을 내놓았다.

존스는 직접 이와 같은 작업을 시작했고 그 과정에서 미술계의 일부 금기를 깨

뜨렸다. 뉴욕에서 그는 비평가 코즐로프가 나열했던, 반드시 평면적이어야 한다는 등의 절대적인 규정에 지쳤다. 런던으로 돌아온 뒤 존스는 "그 규정들을 가능한 한 크게 위반하는" 그림을 그리기로 결심했다.

그의 그런 의도가 반영된 작품 중 하나가 「첫 걸음First Step」(1966)이었다. 존스는 이런 유형의 그림을 통해 "대단히 촉각적이고 움켜쥘 수 있는 것"을 만들고자 한다고 말했다. 존스는 입체감의 표현이 풍부하고 윤곽선이 충분히 견고하다면 회화의 화면 자체는 사라지지 않으리라고 생각했다. 이 작품은 분명 평평한 캔버스지만 형상이 화면으로부터 튀어나온다. 존스는 그림 아래에 작은 선반을 추가함으로써 이 작품을 비롯해 같은 연작에 속하는 작품들이 실질적으로 평면의 캔버스 위에 그려진 것임을 강조했다.

미술계의 입장에서 볼 때 「첫 걸음」이 실제 세계를 향해 조심스럽게 내딛는 방식은 짓궂었다. 물론 실제 세계의 대다수 거주자의 눈에는 스타킹이나 (작품 「젖은 물개Wet Seal」(1966)처럼) 딱 달라붙은 고무를 착용한 여성의 다리 묘사가 평면성 대 깊이의 환영에 대한 이론보다 훨씬 더 인상적이었다. 이미지 출처는 (푸시업 브래지어를 창안한) 여성 속옷 회사 프레더릭스 오브 할리우드 Frederick's of Hollywood의 우편 주문 카탈로그였다. 이 무렵 존스의 작품에서 젠더와 에로티시즘과의 관련성이 점차 증대되고 있었다. 「남성 여성Man Woman」 (1963)에서 두 인물은 합쳐지고 있는 듯 또는 그들의 의복이 합쳐져서 바지와 스타킹, 넥타이, 하이힐이 다리가 여럿 달린 머리 없는 생물을 장식하고 있는 듯 보인다(젊은 남성과 여성 사이의 구분이 사실상 거의 없는 1960년대 패션의 흐름이 보수적인 사람들로부터 큰 불평을 샀다).

달리 말해 「첫 걸음」 및 쌍을 이루는 「젖은 물개」 같은 그림은 특별한 종류의 팝아트였다. 여성 속옷 카탈로그와 페티시즘fetishism 잡지—호크니가 보여주었던 다양한 이미지—에 대한 집착으로 인해 궁극적으로 존스는 고루한 사고방식을 갖고 있는 청교도뿐 아니라 활발한 페미니즘 운동과도 분쟁에 휘말렸다. 그러나 이 사태는 그의 작품이 평평한 회화로부터 삼차원의 조각으로 바뀐 이후에 발생했다. 1969년 존스는 세 점의 작품을 내놓았다. 이 작품들,

앨런 존스, 「첫 걸음」, 1966

프레더릭스 오브 할리우드의 광고, 1960년대경

곧 「모자걸이Hat-Stand」, 「의자Chair」, 「탁자Table」는 그의 가장 유명하지만 가장 악명 높고 논란을 일으킨 문제작으로 남았다. 이 세 작품은 (TV 시리즈 〈어벤저스The Avengers〉에 출연한 다이아나 리그Diana Rigg의 의상을 맡은 회사가 제작한) 페티시즘 가죽 의상을 입고 있는 진열창의 마네킹 같은 모습의 여성을 재현했는데, 여성들을 가구를 은유한 형태로 변형시켰다.

이 작품들은 공분을 샀다. 페인트 제거액을 작품 위에 퍼부은 사람도 있었

다. 존스는 자신이 "페미니즘 운동의 근원이 된 동일한 상황을 반영하고 논평"한 것이라고 주장한다. 그는 "여성이 어떻게 대상화되고 있는지를 보여 주는 완벽한 이미지"를 만든 것이 불행을 초래했다고 생각한다. 어떤 관점을 취하든 동일한 주제를 다룬 그림이었다면 그와 같은 엄청난 논란을 일으키지는 않았을 것이다. 조각은 실제 세계를 점유하기 때문에 회화에 비해 본능적인 차원에서 그 충격이 훨씬 더 컸다.

*

존스가 상업과—상당히 특수한—패션으로부터 이미지를 차용하고 있을 때, 패션 디자이너들은 역으로 아방가르드 예술을 선별해 입을 수 있고 구입 가능한 상품으로 전환하고 있었다.

1965년 2월 뉴욕 현대 미술관의 전시 '반응하는 눈The Responsive Eye'의 개막식에서 라일리는 아연실색했다.[286] 이 전시는 새로운 운동인 옵아트에 대한 세계적인 차원의 연구 조사를 토대로 기획됐다. 옵아트는 매우 참신한 경향이어서 전해 10월에서야 그 이름이 붙여졌다. 마사 잭슨 갤러리Martha Jackson Gallery에서 개최된 전시 '시각적 회화Optical Paintings'를 다루는 보다 산뜻한 명칭이었다. 미술 비평가 릴 피카르드Lil Picard가 이 새로운 명칭이 함축하는 의미를 다음과 같이 간결하게 설명했다. "이 새로운 수학적인 예술 방정식은 POP-P=Op.이다. 이것은 문자 P를 빼고 Op(옵)으로 향하겠다는 것을 의미한다." 옵아트는 어느 정도 환영이었다. '반응하는 눈'에 참여한 99명의 화가와 조각가 중 많은 수가 광학에는 관심이 없었다. 라일리는 결단코 자신이 하고 있는 작업이 광학이라고 생각하지 않았다. "나는 과학적인 그림을 그리겠다고 시작한 것이 아니었습니다. 그런 용어조차 있지 않았습니다." 그러나 옵아트는 하나의 스타일로 한창 유행 중이었다. 라일리에 따르면 전시 특별 초대에 참석한 사람들 중 대략 절반가량이 그녀의 작품을 반영한 의상을 입고 있었다. 사진은 참석한 여성 중 많은 수의 의상이 사실상 라일리의 회화를 강하게 연상시킨다는 사실을 확인해 준다. 라일리가 보기에 이 손님들은 "온통 '나[라

일리'로 도배하고" 있었고 라일리는 그들과의 대화를 피했다.

사실 일부는 다른 미술가의 작품에서 착안한 디자인의 옷을 입고 있었다. 잡지 『타임』은 이 전시 개막을 숨 가쁘게 보도하면서 당시 화가이자 과학자인 제럴드 오스터Gerald Oster의 부인인 기셀라 오스터Gisela Oster가 "청록색과 흰색 줄무늬 원피스로 남편 작품의 화려한 경쟁자가 되었"지만, 조각가 메릴린 카프Marilynn Karp가 원피스부터 스타킹과 구두까지 흑백의 세로 줄무늬가 이어지는 의상으로 그녀를 '능가했다outstriped'고 언급했다.[287] 또 다른 화가 제인 윌슨Jane Wilson은 회색과 검은색 원반 무늬가 있는 오렌지색 오건디• 의상을 입어 "유쾌한 어지러움"을 선사했다. 기자는 "옵아트적인 옷차림을 한 여성들은 그들의 옷과 최상의 조화를 이루는 그림 근처에서 오래 머무는 경향이 있었다"고 언급했다. 화가이자 잡지 『룩Look』의 현대 생활 부문 편집자인 패트 코핀Pat Coffin은 "흰색 바탕에 연동하는 검은색 물방울무늬가 있는 거대한 실크 숄을 둘렀는데" 『타임』은 그것이 (자발적인 영향도 의식적인 영향도 아니었지만) 라일리의 디자인이라고 주장했다.

뉴욕으로 향하는 비행기에서 라일리가 인식하지 못했던 점은 일반적으로 옵아트가, 특히 그녀의 작품이 과거의 미술가들이 종종 꿈꾸었던 목표를 이루었다는 사실이었다. 즉 그것은 '순수 미술' 주변에 세워진 울타리를 뛰어넘어 세상을 향해 나아갔다. 그렇지만 라일리는 뉴욕에서 경험했던 방식으로 실현되어서는 안 된다고 절실히 느꼈다. 뉴욕에서 그녀를 맞이한 것은 "상업화와 시류 편승, 히스테리성 선정주의의 폭발"이었다.[288] 뉴욕과 곧 이어 런던 사람들은 라일리의 독자적인 조형 언어로부터 착안한 디자인을 몸에 걸쳤다. 라일리의 작품—또는 적어도 그녀의 작품을 모방한 작품—은 모자와 가방, 벽지, 가구를 도배했다. 영국의 기자 크리스토퍼 부커Christopher Booker에 따르면 화장품에까지 그 영향이 미쳤다. 투박한 언론 용어로 라일리는 매우 인기 있는 미술가였다. 현대 미술관 전시와 같은 시기에 뉴욕 리처드 L. 파이겐 갤러리

• 아주 얇고 가볍고 비치는 빳빳한 직물

안토니오 로페즈Antonio Lopez의 패션 일러스트레이션, 『뉴욕 타임스 매거진New York Times Magazine』, 1966년경

Richard L. Feigen에서 개최된 그녀의 전시는 개막 전에 모든 작품이 판매되었다. 라일리의 작품을 벽에 걸기로 작정한 수집가들이 즉석에서 구입한 경우가 많았다. 그러나 라일리 작품의 유행은 그 이상이었다. 사실상 대서양 양쪽에서 매우 강력한 영향력을 발휘했다.

1965년 3월 13일 헬라 픽Hella Pick이 『가디언』지에 라일리의 작품을 구입한 적 있는 의상 디자이너가 "그 작품을 모방한 원피스를 라일리에게 선물하는 홍보 행사"를 시도했다는 소식을 전했다.[289] 그러나 라일리는 그 의상을 입지 않았다. 미국의 비평가 존 캐너데이John Canaday에 따르면 라일리가 소속된

「연속체」와 브리짓 라일리, 1963. 사진 아이다 카

갤러리로 다양한 상품 제조사들의 반갑지 않은 제안이 쏟아져 들어왔다. 그는 "지금까지 가장 아이러니한 제의는 두통약 제조사의 제안"이라고 평했다.[290]

라일리는 현대 미술관 곳곳에서 조잡한 도용 작품뿐 아니라 그녀의 작품에 대한 오해와 부딪혀야 했다. 그녀는 또한 한 미술관 이사와의 굴욕적인 만남까지 겪어야 했다. 그 이사는 라일리의 불쾌한 반응을 주시하면서 제임스 본드James Bond 영화 속 악당처럼 반응했다. 라일리의 기억에 따르면 그는 호통치듯이 "그래서 당신은 그것이 마음에 들지 않다는 겁니까?"[291]라고 말했다. "우리는 일본에서 당신의 작품을 모든 성냥갑 뒷면에 넣을 거예요!" 라일리는 "모욕과 환멸"을 느끼며 집으로 돌아왔다. 그녀의 분노가 널리 알려져서 예술가에게

왼쪽부터 로버트 콜버트Robert Colbert, 리 메리웨더Lee Meriwether,
제임스 대런James Darren, TV 시리즈 〈타임 터널〉, 1966-1967

작품의 저작권을 부여하는 법안이 미국 의회에 제출되었을 때 그 법안은 '브리 짓 법안Bridget's Bill'으로 불렸다.

<center>*</center>

라일리의 작품은 세계를 묘사하고자 하지 않았다. 그녀의 작품은 세계를 변화 시키는 것처럼 보였다. 그녀의 작품은 그 특이한 공간 왜곡과 환각적인 방식 으로 말미암아 공상 과학의 원천이 되었다. 한 예로 미국 TV 시리즈 〈타임 터 널The Time Tunnel〉에서 시간 여행은 라일리의 작품 「연속체Continuum」(1963)에서 착안한 듯한 공간으로 들어가는 것을 통해 이루어진다. 「연속체」는 사람이 드 나들 수 있는 환경적 회화로, 그 자체가 둥글게 만곡을 그리면서 좁은 통로를 통해 내부로 들어갈 수 있는 원형의 공간을 이룬다. 작품 중앙에 서면 관람자 는 사방에서 돌진하며 지나가는 선들로 둘러싸인다. 아이다 카는 라일리가 작 품 중앙의 바닥에 누워서 밖을 응시하는 모습을 촬영한 뛰어난 사진 연작을 제 작했다. 「연속체」는 경계선이 무너지는 분명한 사례, 즉 회화가 조각이나 건축 또는 정의되지 않은 새로운 범주인지를 말하기 어려운 무언가 다른 것으로 바 뀐 사례였다. 원작은 파기되었으나 2005년 다시 만들어졌다.

<center>*</center>

1964년부터 1966년 사이에 전혀 다른 또 한 명의 미술가가 그려진 미로 위에 서 작업을 하고 있었다. 작품 「거울Mirror」(1966)은 미술 양식의 소용돌이 한복 판에 있는 미술가 자신—볼링—을 묘사한다. [292] 이 작품은 1960년대 중반 런 던에서 발견할 수 있는 다양한 작업 방식을 한자리에 모두 펼쳐 놓았다. 「거울」 은 평범한 크기의 여느 회화보다 훨씬 많은 모순적인 표현 언어들을 포함하며 당시 젊은 화가가 접했던 양식적 가능성을 모두 한데 모은, 쿠르베의 「화가의 작업실The Artist's Studio」(1854~1855)과 같은 '실제 삶의 알레고리'다.

　볼링에 따르면 이 작품은 '혼란스러운 시기'에 대한 회고였다. 그가 개인 적, 미학적 측면에서 그의 모든 선택과 난관을 묘사한 것처럼 보이는 이 작품

프랭크 볼링, 「거울」, 1966

에 「거울」이라는 제목을 붙였음에도 불구하고 정작 거울은 보이지 않는다. 작품 전체가 작가와 그의 난관을 거울처럼 비추는 이미지라 할 수 있다. 1960년 대 중반 미술가가—이론상—선택할 수 있는 양식과 운동에는 상충되는 불협화음이 존재했다. 이 중 어느 것도 미래로 향하는 확실한 길은 아니었다. 나중에 밝혀진 것처럼 옵아트는 (알다시피 그 정의가 오해의 소지가 있는 것이긴 했지만) 멍칭이 붙여질 수 있었던 가장 최근의 획기적인 양식 중 하나였다. 라일리가 말한 것처럼 이때부터 화가 개개인이 자신만의 정원을 일구는 것이 필요했다. 그러나 어떤 정원을 일굴 것인지를 선택하는 것이 가장 먼저 필요했다.

「거울」 하단의 바닥은 옵아트의 조상인 헝가리 출신의 프랑스 화가 빅토르 바사렐리Victor Vasarely의 방식을 따른 것이다. 방의 아랫부분은 부엌처럼 보이지만—호지킨이 그린 실내처럼—추상화에서 차용한 파편들을 일부 활용하여 구성했다. 예를 들어 찬장의 문은 카스민 갤러리 벽에 걸려 있는 놀런드의 하드에지 회화에서 잘라 온듯 보인다. 상단의 천공은 대조적으로 헤론이나 로스코가 그린 듯한 훨씬 자유롭고 느슨한 방식으로 표현되었다. 계단을 내려가는 심령체 같은 자화상은 베이컨의 특징을 물씬 풍긴다(이 작품에 등장하는 세 명의 인물은 모두 현장에서 촬영한 사진을 바탕으로 했지만 이후 변형, 왜곡되었다). 마지막으로 집 내부의 가구—수도꼭지, 싱크대, 찰스 임스Charles Eames 의자—는 해밀턴이나 블레이크 같은 팝 아티스트의 묘사와 유사하다.

「거울」의 특별한 점은 그것이 담고 있는 상이한 요소들의 구심력에도 무너지지 않는다는 사실이다. 이것은 그 구조의 중심 안에 기하학적인 토대가 자리 잡고 있기 때문이다. 볼링은 1926년에 출간된 제이 햄비지Jay Hambidge의 논문『역동적인 대칭의 요소들The Elements of Dynamic Symmetry』에 관심이 매우 많았다. 볼링은 이 논문을 통해 그의 그림 전체에 활기를 불어넣고 지지력을 제공하는 '회전하는 구조'를 얻었다.

작품의 중심에는 나선형의 계단이 자리한다. 이는 왕립예술학교 작업실과 위쪽의 빅토리아 앤드 앨버트 박물관Victoria and Albert Museum을 이어 주는 실재하는 계단이었다. 왕립예술학교의 계단은 볼링의 상상 안에 오랫동안 박혀

있었다. 그는 그 계단이 그의 작가 경력에서 "심오한 무언가를 상징"하는 것 같다고 느꼈다. 그러나 이 작품에서 계단은 일상의 현실에서 볼 수 있는 형태가 아니라 비물질화의 과정을 거쳐 우주선 장치 같은 나선 형태의 금빛 통로로 외형이 변모되었다. 계단 아래에서 몇 걸음 위로 올라가면 볼링이 있다. 그 역시 반쯤은 육체에서 분리된 형태다. 위에는 그의 아내 키친이 서 있다. 이 그림이 제작되는 동안 이들의 결혼 생활은 깨졌고, 그림이 완성된 1966년에 두 사람은 결국 이혼했다. 꼭대기에는 다시 화가가 등장하는데, 줄에 매달린 채 우주 공간을 향해 흔들리고 있다.

　이 작품을 완성한 뒤 볼링은 좌절했다. 결혼 생활은 끝났고 주류 화가들로부터 떨어져 지류로 흘러들어 가 '흑인 미술가'로 낙인찍힌 것 같은 위기감을 느꼈다. 그의 작품은 화이트채플 갤러리에서 개최된 전시 '새로운 세대: 1964The New Generation: 1964'에 포함되지 않았다. 이 전시는 런던의 유명한 젊은 화가들을 거의 다 모아 개괄하는 대규모 전시였다. 대신 그는 2년 뒤인 1966년 세네갈의 다카르에서 개최된 제1회 흑인 예술 세계 축제World Festival of Negro Arts에서 영국 대표로 지명되었다. 볼링은 이것을 "공격적인 인신 모독"이라고 생각했다. 그는 다음과 같이 주장했다. "나는 흑인 미술가가 아닙니다. 나는 미술가입니다. 나는 영국의 전통과 문화를 흡수했고 그로부터 영향을 받습니다." 그리고 1966년 호크니, 존스, 스미스 등 많은 동시대 영국인들처럼 볼링은 미국으로 이주했다. 그는 뉴욕에 정착했고 추상화가가 되었다. 그리고 1970년대 중반에 다시 런던으로 돌아와 작품 활동을 펼쳤다.

행위의 부재

영국은 내게 더욱 나다울 수 있는 자유를 주었다고 생각한다.
포르투갈은 훨씬 제약이 많았다.
포르투갈에서는 사람들이 내가 현대 미술가가 되는 것을 바라지 않았지만
이곳에서는 내가 현대 미술가든 아니든 전혀 신경 쓰지 않는다.
내가 포르투갈에 머물렀다면 이런 작업을 하지 못했을 것이다.
어림없는 일이다.

-파울라 레고Paula Rego, 2005

돌아보면 당시에는 이런 분류 자체가 없긴 했지만 새로운 사고의 이단자들은 1960년대 런던에서 매우 중요한 화가 부류 중 하나였다. 이들은 추상의 어휘를 빌려 오되 꿈, 이야기, 느낌, 기억, 역설과 정치적 분노 등 온갖 금지된 대상을 묘사했다. 이 부류에는 키타이, 콜필드, 호지킨이 포함되었다.

어떤 그림이든 드라마를 묘사하거나 이야기를 서술할 수 있지만 호지킨의 견해에 따르면 그것이 꼭 관람자가 이해해야 하는 이야기일 필요는 없다. 언젠가 호지킨은 비평가 휴스에게 다음과 같이 설명했다. "그림은 일어난 일의 **대체물**입니다. 우리는 이야기를 알 필요가 없습니다. 어쨌든 이야기는 대개 사소합니다. 사람들이 이야기에 대해 많이 알면 알수록 그림을 덜 보고 싶어지게 됩니다."[293] 핵심은 우리가 (아마도 암시적이거나 미혹하는) 길잡이가 되는 제목을 통해 앞에 걸린 그림에 반응해야 한다는 점이다.

호지킨은 이렇게 주장했다. "중요한 것은 내가 느끼고 생각하고 보는 것이 다른 무언가로 전환된다는 점입니다. 이상적으로 말해 작품은 내 머릿속에서 출발하여 **사물**로 끝난다는 뜻이죠." 그의 작품 「작은 일본 병풍Small Japanese Screen」(또는 「일본 병풍The Japanese Screen」)(1962~1963)이 좋은 예다. 이 작품은 어느 날 저녁 호지킨과 그의 아내 그리고 친구들이 함께 미술 거래상이자—미래의—작가인 브루스 채트윈Bruce Chatwin과 저녁 식사를 했던 특별한 사건으로부터 시작되었다. 당시 채트윈은 "하이드 파크 코너 뒤" 아파트에서 살고 있었다.[294] 그는 자바섬 서쪽의 사막을 여행하고 왔다. "단색의 사막 같은 분위기"의 그의 거실에는 두 점의 작품만이 놓여 있었는데 그중 하나가 17세기 초의 일본 병풍이었다.

몇 년이 흐른 뒤 채트윈은 호지킨의 그림과 그 기원에 대한 설명글을 썼다. 그는 호지킨의 작품이 인상을 모은 것이라고 기억했다. "호지킨은 방을 휘청거리며 돌아다녔고 병풍에 내가 아주 잘 아는 응시의 시선을 고정시켰다." 채트윈은 완성작에서 병풍을 쉽게 알아볼 수 있지만 다른 방문객들은 "한 쌍의 포탑"(공상 과학 영화에서 외계의 방문자처럼 육체로부터 분리된 눈을 가리켰다)이 되었다고 느꼈다. 채트윈은 "손님으로부터 그리고 자신의 소유물로부터 멀어지는, 싫증나 외면하는 … 아마도 사하라 사막으로 돌아가는 듯한 시큼한 녹색 얼룩"을 자신이라고 여겼다.

호지킨은 오랜 시간 뒤에 이야기하면서 그것이 칙칙한 녹색일지는 몰라도 "묘하게 그 시기의 채트윈과 매우 닮았다"고 지적했다. 그러나 그림에서 암호화된 감정적인 함의에 대한 그의 이야기는 매우 달랐다. 이것은 초대한 사람에 대한 그의 느낌으로부터 시작되었다.

나는 채트윈을 좋아했다. 그렇지만 그는 내 작품에 전혀 관심이 없었다. 사실 내가 아는 한 그는 생존 미술가의 작품에는 전혀 관심이 없었다. 떠오르는 사람이 아무도 없다. 그의 취향과 지식은 아마도 고갱에서 멈춰 있던 것 같다.

하워드 호지킨, 「작은 일본 병풍」 1962-1963

호지킨의 추측에 따르면 시큰둥함, 녹색, 외면은 채트윈이 의도한 것은 아니었지만, 호지킨의 그림에 대한 그의 무시하는 태도가 마음을 상하게 한 것과 관계가 있었다. "그는 내 작품에 대해 고의적으로 비우호적인 것은 아니었지만 그럼에도 불구하고 얕잡아 보는 듯한 평을 썼습니다. 그리고 나는 그 일이 아마도 이 작품의 시큰둥함—나의 시큰둥함—에 얼마간 영향을 미쳤을 거라고 생각합니다."

따라서 이 그림의 창작에 개입한 두 주요 인물—주제와 미술가—은 숨어 있는 주제인 감정적인 상황에 대해 매우 다르게 이해했다. 그런데 이 사실이 중요한가? 그리고 그것을 아는 것이 가능한가? 결국 호크니가 관찰했듯이 그림에서 어떤 일이 벌어지고 있는지를 확신하기란 어렵다. 심지어 그 작품을 그린 사람이라 해도 그렇다. 이는 「작은 일본 병풍」 같은 그림뿐 아니라 오래된 작품의 경우도 마찬가지다. 호지킨이 대단히 존경했던 미술가 조반니 바티스타 티에폴로Giovanni Battista Tiepolo가 그린 천장화는 단지 어느 평범한 베니스 귀족의 신격화만 이야기하고 있지 않다. 티에폴로의 작품은 또한 살구색 빛이 구름 옆면에 부딪히는 방식 또는 터번을 두른 터키인이 엔타블러처entablature• 뒤에서 몰래 내다보는 방식을 다룬다.

호지킨은 반反시각 문화 출신의 티에폴로가 고국에서 느꼈던 "이야기의 압제"를 비판한 것이라고 생각했다. 호지킨은 1981년 슬레이드 미술 학교에서 청중에게 다음과 같이 말했다. "영국에서 미술가가 된다는 것은 아마도, 정확히 말하면 분명 특별합니다. 다른 어떤 나라의 경우보다 정신적으로 훨씬 충격적이고, 아마도 훨씬 많은 확실한 실패가 따를 겁니다."[295]

*

호지킨은 예민한, 실상 과민한 사람으로 일상적인 대화에도 감동받아 쉽게 눈

• 고대 그리스·로마 건축에서 기둥 윗부분에 수평으로 연결된 장식 부분

물을 흘렸고 일반적인 감정 수준에는 거의 인상에 남지 않을 주제에도 감동했다. 한번은 그가 자신의 사촌이 예전에 갖고 있던 장 바티스트 카미유 코로 Jean-Baptiste-Camille Corot의 정물화에 대해 설명했다. "그것은 신선한 꽃이 꽂힌 꽃병 그림이었습니다. **아주 훌륭한** 그림이었죠. 코로가 생전에 단 두 점만 제작한 정물화 중 한 점이었습니다. 그런데 현재 그 작품은 사라졌습니다." 이야기를 하면서 코로의 작품에 대한 생각, 그 단순함과 명쾌함 그리고 이후에 없어져 버린 일에 대한 생각으로 그의 눈시울이 붉어졌다. 호지킨의 그림의 의미에 대한 단서는 존재한다. 그의 작품은 방의 분위기, 파티, 에로틱한 기억 같은 강렬하게 느꼈던 사소한 내용을 다루었다.

> 나는 어떤 장소에 가서 흥미로운 인간의 상황 같은 내가 접하는 것들을 모은다. 그런 다음 돌아와서 그것들을 그림으로 그린다. 그렇지만 이 과정이 현장에서 수채화를 그리는 것같이 신속하게 이루어지지는 않는다.

사실 호지킨의 구상은 때로 몇 년이 걸리기도 했다. 이 기간 동안 실제로 그림을 그리는 것보다는 머릿속에서 그림을 "계획하는" 데 많은 시간이 걸렸다. 처음의 광경과 느낌이 겪는 이 변형의 과정은 긍정적인 의미에서 연금술적이다. 채트윈이 "시큼한 녹색 얼룩"으로 변모된 것은 호지킨 회화의 스펙트럼 중 가장 극단적인 직접적인 구상성에 속한다. 존스에게 "내 이름은 파워 Power입니다."라고 자신을 소개했던 수집가는 작품 「E. J. P. 부부Mr and Mrs E.J.P.」(1969~1973)에서 반투명의 거대한 녹색 알로 바뀌었다. 큐레이터 폴 무어하우스Paul Moorhouse에 따르면 이 알은 파워의 "감추는 대화"를 나타낸다.[296]

분위기와 암류暗流를 향해 촉수를 세운 호지킨의 민감한 반응은 그로 하여금 외로움과 공격에 시달리는 것 같은 느낌을 갖게 했다. 그는 모펫에게 1950년대가 "고통스러운 고립의 10년"이었다고 말했다.[297] 그러나 그의 그림이 입증하는 것처럼 1960년대에 호지킨은 절대적으로 런던 미술계의 중심에 서 있었다.

하워드 호지킨, 「R.B.K.」 1969-1970

이 시기와 이후에 제작된 그의 작품은 런던 미술계와 그 주민들을 담은 일종의 지명 목록을 구성한다. 다만 출연하는 인물―그리고 장소―은 베이컨이 그린 소호의 등장인물과 겹치지 않는다. 호지킨은 휠러 식당이나 콜로니룸 또는 그곳에 모인 인사들을 묘사하지 않았다. 그렇지만 이 시기 호지킨의 작품 목록에는 런던의 유명한 추상 및 팝아트 미술가들 대다수의 이름과 그 외 다수의 미술계 인물들, 즉 비평가, 거래상, 수집가, 큐레이터 들의 이름이 올라 있었다. 주제는 종종 반半개인적인 암호로 이름의 첫 글자 또는 주소로만 언급될 뿐이다. 바스에서 제작한 데니 부부를 그린 두 번째 그림에는 「위드컴 크

레센트Widcombe Crescent」(1966)라는 제목을 붙였다. 1970년대에 제작된 작품 두 점의 제목에 등장하는 듀랜드 가든스Durand Gardens는 리처드와 샐리 모펫Sally Morphet 부부가 사는 스톡웰의 주소를 암시한다.

호지킨의 회화는 개인적인 메시지를 풍부하게 담고 있으며 때때로 시각적인 농담으로 가득하다. 한 예로 작품 「틸슨 부부The Tilsons」(1965~1967)는 미술가 조 틸슨Joc Tilson이 그의 나무 부조에 사용한 아동용 장난감 블록을 연상시키는 활기찬 조형 언어로 표현되었다. 또한 거리 이름을 작품 제목으로 사용한 것은 매우 이례적이라고 할 수는 없지만, 기발한 초상화라는 점을 가리킨다. 그 초상화는 그 안에 거주하는 사람들만큼이나 실내 공간을 다룬 그림이고, 그 실내 공간만큼이나 사회적인 상황을 다룬 그림이다. 보다 구체적으로 그의 그림은 그가 당시에 어떻게 느꼈는지에 대한 기억의 기록이다. 그리고 그 모든 것이 그가 설명하기 어려운 과정에 의해 원과 직사각형, 물방울무늬, 줄무늬로 변형된다.

미국의 화가 키타이를 그린 초상화 「R.B.K.」(1969~1970)는 캔버스가 아닌 액자처럼 가장자리를 채색한 나무판 위에 그려졌다. 이것은 호지킨 회화의 새로운 발전을 나타내는 첫 징표였다. 새로 제작된 호지킨의 작품은 모두 예외 없이 나무 위에 그려졌고, 틀이 이미지와 결합된 경우가 매우 많았다. 호지킨은 다음과 같이 설명했다. "내가 전달하고자 하는 감정이 순간적인 것일수록 나무판은 더욱 두꺼워지고 틀은 더욱 무거워집니다."[298] 「R.B.K.」에서 주제는 눈에 거의 보이지 않는다. 인물이 실내에 앉아 있긴 하지만 사선의 두꺼운 녹색 막대기가 가리고—또는 가두고—있다. 마치 키타이가 추상 미술의 장벽 뒤로 피신해 있거나 감추고 있는 듯 보인다.

*

키타이는 호지킨처럼 매우 예민한 사람이었다. 키타이는 오랜 시간이 지난 뒤 "망설임 없이" 자신이 영국과 잘 맞지는 않았고 "어쨌든 편안한 방식"은 결코 아니었다고 언급하면서 자신을 고립되고 고독한 사람이라고 생각했다.[299] 옥

스퍼드의 러스킨 미술대학에서 공부했음에도 불구하고 키타이는 아웃사이더를 자처했다. 그렇지만 영국의 문자 중심의 문화에 대한 그의 느낌은 호지킨과는 정반대였다. 호지킨은 자신처럼 비언어적인 매체로 작업하는 사람들에 대한 일반적인 무관심과 무시를 깨달았다. 반대로 키타이는 그의 예술을 문학과 연결하고자 했고 그의 예술에 언어적인 논평을 부여하고자 했기 때문에 사회적인 소외감을 느꼈다. 「로자 룩셈부르크의 살해The Murder of Rosa Luxemburg」(1960) 같은 왕립예술학교 재학 시절 제작한 일부 초기 작품에는 실제로 표면에 글을 붙였다.[300] 이 특별한 작품에서 표면상의 주제는 1919년 베를린에서 일어난 좌파 유대인 이론가이자 혁명가의 처형이다. 그러나 이 작품은 역사적인 사건을 서술하는 그림이 아니다. 키타이는 이미지와 관련된 연상을 층층이 쌓

자신의 그림 앞에 서 있는 R. B. 키타이, 뉴욕 말보로저슨 갤러리Marlborough-Gerson Gallery, 1965

아 올렸다. 예를 들어 작가의 메모와 제목이 제공해 주는 단서가 없다면 아무도 그 연관 관계를 추측할 수 없겠지만 키타이는 룩셈부르크를 빈에서 도망쳐야 했던 자신의 유대인 할머니 헬렌Helene과 동일시한다.

키타이의 작품에서는 호지킨의 경우처럼 제목이 가장 중요했다. 그렇다 해도 제목이 꼭 많은 도움이 되지는 않는다. 「오하이오 갱The Ohio Gang」(1964)은 (제목에 쓰인 문구의 일반적인 의미처럼) 대통령 워런 하닝Warren Harding의 친구들에 대해 이야기 하지 않으며,[301] 키타이의 친구 두 명, 배우와 시인을 포함시킴으로써 이질적인 "등장인물의 출연"을 연출한다. 옷을 벗고 있는 여성은 존 포드John Ford 영화에서처럼 노란색 리본을 통해 그중 한 인물에게 맹세한다. 노란색 리본을 든 하녀는 마네의 「올랭피아Olympia」에서 차용했다. 하녀는 또한 작가가 둘째 아이를 위해 막 구입한 유모차를 밀고 있다. 키타이는 이 그림이 그다지 논리적이지는 않지만 그럼에도 그의 가장 강력한 작품 중 하나임을 인정했다.

1963년 말보로 파인아트에서 열린 키타이의 첫 전시 제목은 '해설 있는 그림, 해설 없는 그림Pictures with Commentary, Pictures without Commentary'이었다. 전시의 서문으로 키타이는 로마의 시인 호라티우스Horace의 유명한 금언 "시는 회화처럼"을 인용했다.[302] 2년 뒤 한 인터뷰에서 그는 이 생각을 발전시켜서 "나에게 책은 풍경화가의 나무와 같습니다."라고 말했다.

당시 이것은 키타이의 반항이었다. 그는 어린 시절 T. S. 엘리엇이 『황무지The Waste Land』에 메모를 추가할 수 있다면 자신도 그림에 메모를 더하고 "또한 독단적인 형식주의자들을 괴롭"힐 수 있겠다는 생각을 했다고 설명했다.[303] 이것은 1950년대와 1960년대에 형성된 합의, 곧 회화는 순전히 시각적이어야 하고 이야기를 많이 할수록 더 힘을 잃는다는 견해에 대한 저항이었다. 이런 방식을 통해 키타이는 모든 사람을 괴롭히는 데 성공했다. 그는 사람들이 "여기 문학적인 미술가 키타이의 작품이 있네, 또 다시 그런 작업을 했군! 그는 여전히 그림이 분명해야 한다는 사실을 알지 못하고 있어!"라고 불평을 늘어놓는 것을 상상했다. 그는 계속해서 다음과 같이 말했다.

그리고 그것이 단지 추상주의자들의 이야기만은 아닐 것이다. 베이컨도 그런 이야기를 했다. 실베스터와의 대화 내내 베이컨은 그것이 가장 비루하다고 이야기했다. 베이컨은 늘 삽화에 대해서 그리고 그림은 문학적인 의미는 어떤 것도 필요로 하지 않는다는 점에 대해서 이야기했다.

그러나 다른 측면에서 키타이는 예상 외로 베이컨과 가까웠다. 키타이는 왕립 예술학교의 호크니 및 동시대인들과 함께 묶이는 경향이 있지만, 그에게 가장 큰 영향을 미친 사람은 베이컨이었다. 키타이가 영국으로 오기 훨씬 전 뉴욕에서 살고 있을 때에도 키타이는 베이컨에게 대단히 매력을 느꼈다. 심지어 키타이는 그때 이미 그가 좋아하는 전후 미술가들로 베이컨과 폴란드계 프랑스인 발튀스Balthus를 꼽았다. 그는 다음과 같이 기억했다. "[말보로 파인아트의] 피셔가 1962년경 리폼 클럽Reform Club의 점심 식사 자리에서 베이컨을 내게 소개시켜 주었습니다. 나 역시 베이컨이 지난 25년 동안 거주하고 있는 지역에 살고 있었기 때문에 슈퍼마켓과 거리에서 그를 만나 잡담을 나눴습니다."[304] 여기에서 런던에 거주하는 화가들의 세계가 얼마나 좁은 세상이었는지 다시 한 번 드러난다. 베이컨이 콜로니룸과 휠러 식당에 자주 드나드는 무리의 일원으로 보일지 모르지만 그는 키타이, 호크니, 볼링 등 아주 다양한 세대의 미술가들과 이야기를 나누었다.

키타이는 한 개인으로서나 화가로서나 베이컨의 열렬한 팬으로 남았고, 많은 수의 작품에 그를 담았다. 가장 인상적인 작품이 이면화 「F.B.와의 싱크로미 - 뜨거운 욕구의 대장Synchromy with F.B. – General of Hot Desire」(1968~1969)이다. 키타이는 베이컨에 대해 다음과 같이 말했다.

나는 그가 보는 사람들을 깜짝 놀라게 만드는 일을 시도했다고 생각한다. 그는 멋진 창조물, 일종의 돌연변이였다. 그는 내가 지금까지 만났던 종류의 사람이 아니었다. 그림에서 생겨난 앙드레 지드Andre Gide의 배덕자

R. B. 키타이, 「오하이오 갱」, 1964

R. B. 키타이, 「F.B.와의 싱크로미 ― 뜨거운 욕망의 대장」 1968-1969

Immoralist*였다. 배덕자처럼 그의 방식은 이유 없는 행위였다. 다만 그 행위는 적과 아군 모두에게 강력한 대상인 그의 냉혹한 캔버스 위에서만 이루어졌다.[305]

키타이와 베이컨은 정반대의 경로를 따랐다. 키타이는 그의 작품에 많은 해석을 더했고, 베이컨은 어떠한 해석도 단호하게 거부했다. 연상자인 베이컨을 많이 존경하긴 했지만 키타이는 베이컨이 피카소, 마티스, 세잔과 동일한 범주의 대가라고 생각하지는 않았다. 그리고 그런 그의 판단은 분명 옳았다. 그뿐만 아니라 키타이는 베이컨이 작품의 의미를 말로 옮기는 것을 거부한 것은 다소 고루한 방식이라고 주장했다.

> 그는 로저 프라이나 그린버그처럼 말했다. 이런 이야기를 그에게 했다면 그는 크게 놀랐을 것이다. 왜냐하면 알다시피 그는 위대한 배덕자였기 때문이다. 그는 구습 타파주의자였다. 그것을 입 밖에 꺼내지는 않지만 심지어 내가 가장 사랑하는 화가들에 대해서도 이런 느낌이 든다. 나는 〈셰인Shane〉◆ 같은 서부 영화의 비유를 사용하고자 한다. 당신은 영웅이 누구인지 모른다. 당신은 그가 어디에서 오는지 모른다. 그는 말을 타고 마을로 들어온다. 그는 자신의 예술을 하고 그것에 대해 이야기 하지 않는다. 그 다음 그는 말을 타고 가 버린다. 당신은 그가 어디로 가는지 알지 못한다. 그것이 예술에게 기대되는 바다. 멋질 것.

1980년대 키타이는 그의 그림을 '서문', 즉 설명이 담긴 메모와 함께 전시하는 방식을 발전시켰다. 때때로 이 메모를 갤러리 벽에 걸린 작품 옆에 달아 놓기

● 앙드레 지드의 소설 (20세기 불안 문학의 선구적 작품으로 평가받는 작품) 제목으로. 배덕자는 부도덕을 부르짖는 사람, 부도덕가를 뜻한다.

◆ 1953년에 제작된 미국의 서부 영화. 주인공 셰인이 마지막 장면에서 말을 타고 찬란한 석양 속으로 사라진다.

도 했다. 그렇지만 그 글이 작품 이해에 반드시 도움이 되는 것은 아니었다. 키타이는 시, 역사적 사건, 자전적 사건에 대한 풍부한 참고 내용을 더했지만 그림 자체는 여전히 불가사의한 수수께끼로 남는 경향이 있었다.

베이컨을 그린 이면화 역시 마찬가지다. 왜 베이컨(F.B.)은 홈부르크 모자와 전혀 그답지 않은 의복을 착용하고 있는 걸까? 그리고 악랄하게 노골적인 여성의 누드와 함께 병치된 이유는 무엇일까? 키타이와 베이컨은 둘 다 성, 즉 "뜨거운 욕망"과 불결함을 묘사하는 화가였다. 그렇지만 이러한 유형의 신체는 분명 베이컨이 원하는 유형이 아니었다. 이 두 화가의 또 다른 연결 고리는 두 사람 모두 초현실주의에 기반을 두었다는 점이다. 그러나 더 깊은 수준에서 두 사람 모두 그들의 그림이 이해되기를 바라거나 기대하지 않았다. 키타이는 다음과 같이 고백했다. "나는 수수께끼를 잘 설명해 주거나 그림 안에 담긴 모든 것의 의미를 밝히려는 의도를 갖고 있지 않았습니다." "나는 그렇게 할 수 없습니다." 어떤 이야기도 들어 있지 않다고 단호하게 주장했던 베이컨의 그림이 키타이의 그림보다 해독하기 쉬운 역설적 상황이 종종 빚어진다. 키타이가 작품에 주석과 메모를 추가할수록 작품은 더욱 혼란스러워진다.

*

이단적인 모더니스트들의 개인주의적인 집단을 정의하는 또 다른 방법은 그들이 모두 어떤 의미에서는 낭만주의적이었다고 해석하는 것이다. 키타이는 다음과 같이 인정했다. "로맨스는 내게 가장 행복한 순간들을 어느 정도 제공해 줍니다. 성적인 로맨스, 그림 그리는 로맨스, 책의 로맨스, 대도시 거리의 로맨스, 역사 정치적 로맨스 등."[306] 이 중 역사 정치적 로맨스가 다중 문화 정체성을 가지고 있는 미술가 레고를 사로잡았다. 레고는 리스본에서 성장한 뒤 슬레이드 미술 학교에 다녔으며 이후 나이 많은 동료 학생 빅터 윌링Victor Willing과 함께 포르투갈로 돌아가 결혼했다. 레고와 윌링이 1950년대 후반 캠든에 임시 숙소를 갖고 있긴 했지만, 1960년대 레고의 작품 중 많은 수가 포르투갈에서 제작되었고 이베리아 반도의 주제와 관계있었다(1970년대가 되어서야 이

파울라 레고, 「길 잃은 개들 (바르셀로나의 개들)」 1965

부부는 런던에 영구 정착했다).

이 시기에 제작된 가장 인상적인 레고의 작품인 「길 잃은 개들 (바르셀로나의 개들)Stray Dogs (The Dogs of Barcelona)」(1965)은 바르셀로나 정부 당국이 도시 내 유기 견들에게 독약 섞인 고기를 먹여 그 개체 수를 줄이기로 결정했다는 보도에서 촉발되었다.[307] 이 무심한 잔인성은 레고에게 프란시스코 프랑코Francisco Franco와 안토니우 드 올리베이라 살라자르António de Oliveira Salazar의 독재 행위를 상징하는 것으로 여겨졌다. 그러나 콜라주와 회화의 혼합물인 이 작품에는 그보다 더 많은 내용이 담겨 있다. 이 작품은 작가의 개인적인 불안감과 느낌을 드러낸다. 레고는 이 작품을 제작할 당시 공황 발작을 겪고 있었다. 그녀는 다음과 같이 말했다. "두려움은 항상 느끼는 감정입니다." "다른 사람 때문이 아닙니다. 나는 사람들을 좋아합니다. 그들이 나로 하여금 두려움을 덜 느끼게 해 주기 때문입니다. 다만 아침에 일어나서 내면에서 끔찍한 무력감을 느끼는 겁니다."[308] 두려움은 미술에서 과소평가된 요소다. 두려움은 예를 들어 레고가 매우 존경한 고야의 작품에서 결정적인 요소다.

이와는 대조적으로 언젠가 비평가 크리스토퍼 핀치Christopher Finch가 관찰한 것처럼 콜필드는 "자기 고유의 역설로 무장 해제된" 낭만주의자였다.[309] 키타이가 회화는 문학적이어서는 안 된다는 미술계의 금기에 도전했다면, 콜필드는 "장식적"인 것 일체를 막은 금기에 저항했다. 1999년 콜필드는 젊은 화가로 첫발을 내디딜 당시 그가 세웠던 목표를 다음과 같이 설명했다.

> 나는 장식적인 작업을 하고 싶다고 생각했다. 장식은 순수 미술에서 다소 불결한 단어다. 그것은 옳은 것이라고 여겨지지 않았다. 장식은 실내 장식가의 일이었다. 나는 안개 낀 듯 흐릿한, 길고 복잡한, 불확실한 영국다움을 원하지 않았다. 나는 그저 아주 명쾌하고 복잡하지 않은, 그리고 장식적인 미술을 원했다.

콜필드의 작품은 거의 잊힌, 시대에 뒤떨어진 것에 토대를 두었다. 그는 가까

운 주변 환경을 그리는 일에는 흥미가 없었다. 그런 작업이 "극도로 지루할 것"
이라 생각했기 때문이다.

> 나는 1932년에 출간된 장식 미술책이나 1961년의 '유럽 대륙의' 실내 장
> 식 같은 다소 역사적인 것들을 살피곤 했다. 그것들은 나와는 거리가 멀었
> 다. 나의 시대, 아니 아마도 나의 어린 시절을 제외한 나의 시대와는 나소
> 거리가 있었다. 나는 주변에 있는 것을 그리고 있지 않다고 느낄 때 좀 더
> 객관적일 수 있다고 생각한다.

그러나 콜필드가 일찍부터 지적했던 것처럼 그는 팝 아티스트 역시 아니었다.
그가 광고, 영화, 만화에 바탕을 두고 있지 않다는 점에서 이 점은 사실이다.
콜필드는 자신의 선명한 굵은 선은 만화가 아니라 그가 처음으로 외국에 나가
휴가를 보낸 크노소스에서 보았던 과도하게 복원된 고대 크레타섬 벽화에서
영감을 받은 것이라고 주장했다.[310]

휴가는 콜필드 작품의 기저를 이루는 주제였다. 그러나 그 방식은 직접
적이지 않았다. 예를 들어 그는 그가 방문했던 장소를 그리지 않았다. 대신
1960년대 그를 비롯해 점점 더 많은 수의 영국인이 경험했던 유럽 대륙으로
떠난 휴가에 대한 생각—꿈—을 묘사했다. 콜필드는 1970년에 다음과 같은
글을 썼다. "그 주제는 상상의 산물이었다." "따라서 특별하지만 정형화된 이
미지다."[311] 그 꿈의 대상은 유럽 남부였다. 따라서 미국은 결코 콜필드의 관심
대상이 아니었다.

「산타 마르게리타 리구레Santa Margherita Ligure」(1964)는 이탈리아 북부의 리
구리아 방문이 아닌 프랑스 요리법 엽서를 바탕으로 제작되었다.[312] 그 엽서는
초기 컬러 복제품 특유의 선명하지만 비현실적인 색조를 보여 주었다. 콜필드
는 구성을 강조하는 적절한 위치에 돛단배를 삽입했다. 그리고 사진과 같은
엽서의 외관을 모사하는 대신 드넓은 군청색 면으로 바다를 펼쳐 놓았고, 멀
리 떨어져 있는 항구를 몇 개의 흩어진 선으로 단순화했다. 나머지 장면은 작

「산타 마르게리타 리구레」의 자료로 활용된 프랑스 요리법 엽서

패트릭 콜필드, 「산타 마르게리타 리구레」, 1964

가 고유의 견고한 선과 몬드리안을 연상시키는 빨간색, 흰색, 노란색, 파란색, 검은색의 단순한 색채로 변형되었다. 비율은 수정, 정리되었고 이미지는 한층 모호해졌다. 엽서에는 장미 꽃병이 분명하게 자리 잡고 있다. 꽃병은 탁자 위에 있고 탁자는 만이 내려다보이는 발코니에 서 있다. 콜필드는 그것에 대한 의심을 표현했다. 꽃과 꽃병, 탁자는 틀로 둘러싸인 바다 풍경 외부에 위치하는 듯 보인다. 그런데 탁자는 창문 위에 그려신 듯 이상한 각도로 기울어 있다. 아니면 이것은 벽에 기대어 놓은 또 다른 그림, 어쩌면 포스터인 것일까?

이것은 콜필드의 세계에서 보내 온 속달 우편물이다. 콜필드의 설명에 따르면 그는 '미지의 장소'에서 왔다. 이것이 그가 그의 고향 런던 서쪽의 액턴을 설명하는 방식이었다. "그곳은 끔찍한 곳이 아닙니다. 그저 존재하지 않을 뿐입니다." 그는 보다 정확히 자신이 빨래 건조와 다림질 냄새와 뒤섞인 비누와 물의 "눅눅하다기보다는 매력적인 냄새" 때문에 '애벌빨래 도시Bagwash City'로 불리는 액턴 서쪽 지방에서 태어났다고 설명했다.[313] 그의 어머니는 세탁소에서 일했다. '미지의 장소'는 꿈꾸기 좋은 곳이다. 열여섯 살의 콜필드는 액턴 영화관에서 존 휴스턴John Huston이 1952년에 앙리 드 툴루즈 로트레크Henri de Toulouse-Lautrec를 소재로 제작한 영화 〈물랭 루즈Moulin Rouge〉를 보고 미술가를 꿈꾸었다.

학교를 졸업한 열다섯 살의 콜필드는 런던 북서쪽의 파크로얄 산업 단지Park Royal Industrial Estate에서 가스 가열 판에 드릴로 구멍 뚫는 일 같은 일련의 '무시무시한 직업'을 거쳤다. 그는 또한 식품 제조 회사 크로스 앤드 블랙웰Crosse & Blackwell의 디자인 부서에서도 일했는데, "주로 붓을 씻고 진열용 초콜릿에 바니시를 칠했다"[314](광택제를 칠하는 일은 정교하게 윤기가 흐르는 정물을 제작하는 훈련이어서 이후 콜필드의 작품 활동을 위한 좋은 준비 과정이 되었다).

콜필드는 풋내기 화가이자 독특한 멋쟁이로 모습을 드러냈다. 그의 거래상 레슬리 와딩턴Leslie Waddington은 언젠가 이렇게 말했다. "아무리 일상적인 차림새에도 그는 완벽했습니다." "그는 청바지도 다려 입어야 하는 사람입니다." 아마도 이것은 세탁소에서 보낸 어린 시절의 유산이었을 것이다. 한편 그

는 질문과 인터뷰에 대해 두려움을 느꼈다. 모든 멋쟁이가 그렇듯 그 과정이 마치 영혼이 드라이클리닝되는 것 같은 기분이 든다고 불평하면서 그는 거리 두는 것을 선호했다. 콜필드와 프로이트 사이에는 한 가지 공통점이 있었다. 바로 아우어바흐가 언급한 "재능의 자기 보존에 대한 매우 강력한 감각"이다. 콜필드는 이것을 다음과 같이 설명했다.

> 나는 어느 누구에게도 진행 중인 내 작품을 보여 주지 않는다. 만약 누군가가 그것을 본다면 그 작품에 대해 평을 할 테고 그러면 나는 그 작품을 잃고 만다. 사람들이 작품이 형편없다고 말하면 나는 그 작품을 잃고 만다. 사람들이 작품이 훌륭하다고 말해도 나는 그 작품을 잃고 만다. 사람들이 파란색을 더 써야 한다고 말하는 것은 상관없다. 자신이 갖고 있는 느낌에 집중해야 한다. 세잔은 자신의 감각을 유지해야 한다고 말했다. 그것은 매우 중요하다. 그렇게 집중하기란 쉽지 않다.

콜필드는 작품을 통해 루시안 프로이트의 금언 "훌륭한 사람들은 모두 농담으로 가득하다"가 사실임을 아주 분명하게 증명했다. 작품 「와인 바Wine Bar」에서 콜필드는 칠판에 적힌 메뉴 중 '키시Quiche'는 친구 화가 호이랜드에게 전하는 개인적인 메시지라고 설명했다. 호이랜드는 와인 바에 자주 드나들었지만 "진정한 남자는 키시를 먹지 않는다"는 표어가 성경과 같은 진리라고 생각하는 사람이었다.

이 개인적인 농담은 미래의 미술사가들에게 해결할 수 없는 난문제를 제기하겠지만 어쨌든 이것이 작품의 핵심은 아니다. 콜필드는 이렇게 말한다. "그것들은 내가 그 그림을 그리는 데 도움을 준 이유일 뿐입니다." "왜냐하면 무언가를 상상할 때 그 과정에서 도움이 되는 정신적 지지대가 많이 필요하기 때문입니다. 만약 누군가가 그 작품을 본다면 재미있게 여길 거라고 가정하는 것 자체가 도움이 됩니다." 그의 작품 중 일부는 사실상 아무것도 아닌 것, 말하자면 추상과 매우 유사했다. 그 작품들은 볼링이 "추상에 대한 농담"으로

패트릭 콜필드, 「작업실 구석」, 1964

정의한 범주에 속한다. 이런 이유로 1960년대 콜필드의 회화는 때때로 그 조형 언어의 측면에서 같은 시기의 호이랜드의 회화와 대단히 유사하다.

콜필드의 작품 「작업실 구석Corner of the Studio」(1964)은 거의 미니멀리즘 minima-lism 작품에 가깝다. 거의 전체 면이 파란색의 단색면으로 구성되고, 대략적인 삼각형 한 쌍을 비롯해 삐죽삐죽한 선과 거품 같은 원이 그 위에 흩어져 있다. 이것만으로도 공간을 조성하기에 충분하다. 그러나 콜필드는 한 걸음 더 나아가 중심에서 벗어난 곳에 에르제Hergé가 「땡땡의 모험Adventures of Tintin」을 그릴 때 사용한 것과 유사한 견고한 어두운 색 선으로 윤곽을 그린 빨간색 난로를 배치한다.

이와 같이 가장 검소한 수단을 통해 콜필드는 분위기, 환경, 현재도 아니고 그렇다고 실제 과거도 아닌 시간에 대한 감각을 만든다. 당시 촬영된 한 사진에서 볼 수 있듯이 작품 속 난로는 콜필드가 작업실에 갖고 있던 난로와는 다르다. 그가 갖고 있던 난로는 한층 현대식의 등유 난로였다. 그림 속 난로는 더 오래된 석탄 난로로, 매그레 경감Inspector Maigret•의 사무실 또는 1920년대,

1930년대에 콜필드가 존경하는 몬드리안이나 마그리트 같은 미술가들의 작업실에서 사용됐을 법하다.

<center>*</center>

키타이와 콜필드만 낭만주의적 경향을 보여 준 것은 아니었다. 좋든 싫든 1960년대 중반은 낭만주의의 시대였다. 유명 잡지 『타임』의 한 기사에서 붙인 명칭 '활기찬 런던'의 취향은 댄디즘dandyism,◆ 온갖 종류의 과도함, 샤를 피에르 보들레르Charles-Pierre Baudelaire가 말한 '인공 낙원'에 대한 탐닉 등 19세기의 데카당decadent■의 취향과 유사했다. 콜필드는 개인적으로 활기찬 런던을 거의 경험하지 못했다고 회상했다. "돈이 없으면 활기 넘치기가 힘듭니다."[315] 그는 미술을 공부하고 학교를 졸업한 뒤 생긴 휴가 동안에는 액턴 북쪽의 펩시콜라Pepsi-Cola 같은 곳에서 일하며 1960년대 초를 보냈다. 그가 활기찬 런던을 조금이나마 접한 것은 거래상 로버트 프레이저Robert Fraser를 통해서였다.

프레이저의 갤러리는 카스민의 갤러리만큼이나 유명했다. 이 두 곳은 런던에서 새로운 미술을 보여 주는 유행을 선도하는 공동 선두 주자였다. 카스민은 호크니처럼 비추상 미술가도 일부 다루긴 했지만 주로 추상 미술을 다루는 추상 미술 옹호자였던 반면, 프레이저는 팝아트를 다루는 런던의 주요 거래상이었다. 물론 프레이저도 추상 미술을 소개했다. 그가 한번쯤 다룬 작가들 중에는 워홀, 다인, (머스그레이브의 원 갤러리에서 옮긴) 라일리, 보시어, 해밀턴, 콜필드가 있었다.

프레이저는 까다로운 눈을 가지고 있었다. 라일리는 그녀와 프레이저가 "검은색과 흰색, 회색, 연필로 쓴 메모를 사용한 아주 작은 드로잉"으로 이루어진 전시를 설치했던 일화를 들려준 적이 있다.[316] 이 작품들이 벽에 압도당

● 조르주 심농(Georges Simenon)의 추리 소설에 등장하는 탐정

◆ 세련된 복장과 몸가짐으로 일반인에 대한 정신적 우월을 은연중에 과시하는 태도

■ 19세기 후반의 프랑스 상징파 및 세기말 문학을 지칭했는데, 지금은 일반적으로 탐미적, 향락적, 퇴폐적 시풍을 가리킨다. 여기서는 19세기 말의 프랑스 상징주의 시인들을 이른다.

한 듯 보였고 그들은 어떻게 해야 할지 몰랐다. 라일리가 그날 나중에 돌아와 보니 프레이저가 "벽, 천장, 목조 등 공간 전체를 모두 검은색으로 페인트칠 해 놓았다. 그 결과 작고 옅은 색의 습작과 매우 찢어지기 쉬운 종이가 빛났고 신기하게도 돋보였다."

프레이저의 이와 같은 날카로운 시각적 감각은 동시대 미술뿐 아니라 록 음악의 엘피판 커버에도 적용되었다. 프레이저는 폴 매카트니Paul MaCartney를 비롯한 비틀즈 멤버, 롤링 스톤스Rolling Stones와 가까운 친구였다. 그는 종종 세인트 존스 우드 캐번디시 애비뉴에 있는 매카트니의 집에 들러 저녁을 먹고 밤 늦게까지 이야기를 나누곤 했다. 그는 비틀즈를 설득해 블레이크와 그의 부인 잰 하워스Jann Haworth가 앨범 '서전트 페퍼스 론리 하츠 클럽 밴드Sgt. Pepper's Lonely Hearts Club Band'의 커버 디자인을 맡는 데 일조했다.[317] 비틀즈는 이미 다른 이미지를 주문한 상태였지만 프레이저가 그것은 "엉망으로 그린 형편없는 미술"이라고 그들을 설득했다. 미국의 팝 아티스트 올덴버그는 프레이저에 대해 다음과 같이 말했다. "프레이저는 진정한 소묘 화가의 눈을 갖고 있습니다. 그런 눈을 가지고 있는 거래상은 매우 드물죠."

소속 미술가들에게 돈을 지불한 것을 제외하고도 프레이저는 거래상으로서 많은 미덕을 갖고 있었다. 그렇지만 한편으로 그는 무절제하게 낭비했고 모든 측면에서 과도했다. 콜필드는 그들이 비행기를 놓쳐 밀라노의 전시 개막식에 너무 늦게 도착했을 때의 일을 이야기해 주었다.[318] 어쨌든 이탈리아에 도착했기 때문에 프레이저는 로마로 가자고 제안했다. 로마에서 그들은 결국 어느 부유한 배우의 호화로운 저택과 바닷가 별장에 갔다. 그곳의 사람들과 환경은 페데리코 펠리니Federico Fellini의 영화 〈달콤한 인생La Dolce Vita〉(1960)을 연상시켰다. 콜필드를 제외한 모두가 마약에 빠져 있었다. 콜필드는 대신 술을 많이 마셨고 '완벽한 호화로움'을 흡수했다. 콜필드는 역설적으로 다음과 같이 생각했다. "그곳은 밖에서 보면 호화롭게 보일 겁니다." "그렇지만 그곳은 전혀 매력적이지 않았습니다. 오히려 상당히 고통스러웠습니다." 잠들지 못하고 햇볕에 화상을 입고 이탈리아어를 말하지 못하기 때문에 누구와도 대화할 수 없는

것이 현실이었다(콜필드는 모두가 약에 취해 조용하게 앉아 있는 '활기찬' 파티에도 역시 깊은 인상을 받지 못했다).

그럼에도 이 이탈리아 여행은 1967년 프레이저에게 일어난 일에 비하면 전혀 괴롭지 않았다. 2월 12일 일요일 저녁 롤링 스톤스의 키스 리차드Keith Richards가 소유한 서섹스 웨스트 위터링 근처의 별장 레드랜즈Redlands에 친구들이 모였다. 리차드를 비롯해 믹 재거와 당시 그의 여자 친구 메리앤 페이스풀Marianne Faithfull, 조지 해리슨George Harrison, 골동품 거래상이자 수집가 크리스토퍼 깁스Christopher Gibbs, 프레이저가 함께했다. 이들은 활기찬 런던의 세련된 선두 주자들이었다. 깁스는 프레이저와 같은 이튼 학교Eton College 동문이었고 아마도 나팔바지와 꽃무늬 셔츠를 최초로 착용한 남성이었을 것이다.

깁슨의 기억에 따르면 그 일요일 밤 레드랜즈에서 해리슨이 막 떠난 뒤 "웨스트 서섹스 경찰대에서 많은 사람이 무례하게 들이닥쳤다." 제복을 입은 사람들이 문을 두드렸을 때 모두가 어리벙벙했다.[319] 참석한 대다수가 어떻든 몽롱한 상태였지만 프레이저의 주머니에 든 흰색 알약 한 상자를 제외하고는 실질적인 증거물이 없었다. 프레이저는 점잖게 경찰들에게 이 약은 의학적 이유로 인해 처방받은 것이라고 설명했지만 그들은 분석을 위해 몇 개를 가져가야 한다고 주장했다. 이 약은 순수 헤로인으로 밝혀졌다. 이는 파티의 다른 참석자들에게 놀라움을 안겨 주었으며 특히 프레이저에게는 대단히 유감스러운 소식이었다.

6월 22일 재거와 리차드, 프레이저가 치체스터 법정에 모습을 드러냈다. 며칠 뒤 그들은 유죄 판결을 받았고 루이스 교도소Lewes Prison에서 하룻밤을 보낸 뒤 선고를 받기 위해 다시 법정에 출두했다. 재거와 프레이저가 함께 수갑에 채워졌고, 재거는 경찰과도 쇠고랑으로 묶였다. 사진가 존 트와인John Twine이 호송차의 창문을 통해 이들이 수갑을 찬 손을 들어 올리는 장면을 촬영했다. 프레이저는 6개월의 징역형을, 리차드는 1년, 재거는 3개월의 징역형을 선고받았다. 이 사진은 해밀턴에게 강한 인상을 남겼다.[320] 해밀턴은 "프레이저의 갤러리가 자신이 아는 런던 최고의 갤러리"고, 그가 불공정한 대우를 받았

리처드 해밀턴, 「벌하는 런던 67」 1968-1969

다고 생각해 대단히 언짢아했다. "갤러리는 텅텅 비었고 불쌍한 프레이저는 교도소에 있었습니다. 엉망진창의 끔찍한 상황이었습니다. 내가 볼 때, 영국의 사법 제도는 프레이저를 매우 부당하고 가혹하게 대했습니다."[321]

프레이저 갤러리의 비서가 신문 기사를 발췌하여 제공하는 회사로부터 전달받은, 프레이저의 이름이 인쇄된 모든 문헌 자료를 모은 파일을 갖고 있었다. 비서는 그 파일을 해밀턴에게 넘겼고, 모펫의 표현에 따르면 해밀턴은 그것이 "기자들의 기분에 따라 달라지는 동일한 사건에 대한 수많은 기사"를 포함하는 "특별한 정보의 보고"임을 이해했다. 처음에 해밀턴은 이 스크랩의 모자이크로 석판화를 제작했다. 그 뒤 그는 호송차 안에 수갑을 찬 두 남성을 촬영한 트윈의 사진에 집중했다. 이 사진은 이듬해 제작한 회화 여섯 점의 기초 자료가 되었다. 본래의 이미지는 『데일리 메일』에서 얻었지만 해밀턴은 이를 잘라 내고 편집한 다음 유화 위에 실크스크린으로 찍었다. 일부 버전에서는 전통적인 방식으로 작업했지만 다른 버전에서는 그 이미지를 훨씬 더 폭넓은 방식으로 다루었다.

이미지 자체는 모호하다. 프레이저와 재거가 사람들의 시선으로부터 본인의 모습을 가리고자 손을 들어 올리고 있는 듯 보이지만, 프레이저는 나중에 그들이 받는 대우에 격분해서 세상이 모두 볼 수 있게 수갑을 휘두른 것이라고 주장했다. 당시 이것은 반항의 이미지였고—추측하겠지만—특유의 시각적 재능을 가진 프레이저에 의해 조직되었다. 해밀턴은 이 회화 시리즈에 「벌하는 런던 67Swingeing London 67」(1968~1969)이라는 제목을 붙였다. 이것은 1심 판사의 논평 "벌하는 선고가 억제제의 역할을 할 수 있는 때가 있다"를 참조한 것이었다. 두 사람의 손은 선고가 나온 직후 발표된, 『더 타임스』의 새로운 편집장 윌리엄 리스모그William Rees-Mogg의 사설 '닭 잡는 데 소 잡는 칼 쓴다?Who Break a Butterfly upon the Wheel?'를 상기시켰다. 수갑 찬 손은 방어적이면서도 항의하며 훨훨 나는 듯 보인다.

「벌하는 런던 67」은 대중 매체를 다루면서도 해밀턴의 유명한 정의, "재치 있는, 도발적인, 교묘한, 매력적인, 큰 사업"의 냉정한 역설과 기념의 방식이

아닌 팝아트 작품이다. 냉정함과 역설은 여전히 존재하지만 이 작품은 또한 분노하고 정치적이었다. 시대의 분위기는 낭만에서 저항으로 바뀌고 있었고, 미술 역시 변하고 있었다. 이듬해 다시 프레이저의 제안에 따라 해밀턴이 화이트 앨범White Album으로 알려진 비틀즈의 새 음반 커버 디자인을 맡았다. 블레이크가 디자인 한 '서전트 페퍼스 론리 하츠 클럽 밴드'처럼 이미지로 채우기보다 해밀턴은 온전히 빈 여백으로 남겨 두는 것을 선택했다. 회화는 일시적으로 사그라들었고 개념이 밀려들어 오고 있었다.

맺음말

나는 뒤샹 자신이 구상 회화를 불가능한 것으로
만들었다고 생각했다는 사실을 알고 있다.
그리고 어떤 일이 불가능해졌다는 것이
흥미로운 생각이라는 점도 알고 있다.
그것은 은밀한 일,
거의 불법적인 일을 하고 있다는 느낌을 갖게 한다.

-루시안 프로이트Lucian Freud, 2004

1970년대 키타이는 스페인 북부 알타미라의 선사 시대 동굴 벽화를 방문했다.
그는 지루할 거라고 예상했다. 그러나 키타이는 "그 드로잉의 특징, 그 훌륭함
에 깜짝 놀랐다." 그래서 그는 이렇게 결론 내렸다. "그것은 시작부터 줄곧 그
래 왔다." 게다가 "사람들은 두 개의 눈과 한 개의 입이 있는 사람 얼굴 그리기
를 결코 멈추지 않을 것이다."

키타이는 이 몇 마디를 통해 미술사의 '평형 상태steady-state' 이론으로 불릴
수 있을 주장을 펼쳤다. 이 이론은 분명한 이유로 화가, 특히 구상화가들에게
호소력을 갖는다. 본질적으로 구상화가들은 알타미라의 미술가들이 이미 수
만 년 전에 가장 뛰어나게 수행한 작업을 여전히 시도하고 있다. 적어도 우수
성의 측면에서 볼 때 회화가 발전해 왔다고 주장하기는 어렵다. 이 책에서 다
룬 화가들의 계승자인 게리 흄Gary Hume은 1999년에 이렇게 말했다. "나는 여

전히 원시인입니다. 나의 동굴 안에서 저 밖의 세상을 그리고 있습니다."

빅뱅Big Bang 이론은 평형 상태 이론과 반대다. 빅뱅 이론은 미술이 특정 시간과 공간, 사실상 동굴에서 시작되었고 그 지점으로부터 줄곧 저 멀리 내달리고 있다고 본다. 이 여정의 방향은 역전될 수 없다. 따라서 20세기와 21세기에는 조토나 미켈란젤로, 카라바조Michelangelo da Caravaggio와 같은 작업을 할수 없다. 그런 작업을 하는 것은 무의미한 복제 행위가 될 것이고 진히 창조적이지 않다. 수많은 미술가를 포함해 많은 사람이 이 이론을 더 밀고 나가 특정기법과 조형 언어, 장르가 시대에 뒤떨어진다고 주장할 것이다. 그에 따라 회화는, 특히 구상 회화는 과거나 지금이나 사진의 출현으로 한물간 것이 되었다고 간주된다.

마지막 주장은 사실이 아닐 수 있다고 짚고 넘어가는 것을 제외하면, 여기에서 이 두 관점 사이에서 판정을 내리는 것이 꼭 필요하지는 않다. 회화의 역사에서 가장 영광스러운 업적, 곧 세잔, 반 고흐, 피카소, 로스코, 폴록, 마티스는 1839년 루이 자크 망데 다게르Louis Jacques Mandé Daguerre•의 발표 이후에 등장했다. 그리고 물론 이 책에 기록된 화가들도 등장했다.

역사의 흐름은 특정 시간과 장소에 따라 다르게 느껴지고 해석된다. 독일의 화가 바젤리츠는 최근에 다음과 같이 언급했다. "전후 독일에서 프로이트나 아우어바흐의 양식으로 그림을 그렸다면 결코 기회를 찾을 수 없었을 것이다." 바젤리츠에 따르면 전후 서독 지역에서는 추상이 필연적인 종착지라는 개념이 보편적이었다.

그러나 런던에서조차 많은 사람이 추상의 난공불락의 승리를 믿었다. 1950년대 초 슬레이드 미술 학교에서 파스모어는 레고에게 "이제 더 이상 이런 작업을 하는 사람은 없어!"라고 말했다(그의 주장은 틀린 것으로 밝혀졌다). 더욱이 1960년대 런던에서 프로이트와 아우어바흐가 살아남긴 했지만 그들이 번영을 누렸다고 말하기는 어렵다. 여전히 런던은 다른 곳보다 현대적인 것의

• 프랑스의 화가이자 사진 발명가. 독자적인 사진 현상법을 발명했다.

성공에 더 저항적이었다는 사실이 입증되었다.

분명 거기에는 많은 이유가 있었다. 그 이유 중 하나는 영국 미술 교육의 보수성이다. 결과적으로 책에서 살펴본 화가들은 때때로 봄버그와 콜드스트림 같은 사람들에게 미술을 배웠다. 이들에게 실물을 보고 작업하는 것은 전통적인 연습이 아니라 가장 시급한 과제이자 흥분되는 일이었다. 라일리와 호크니 같은 작가들은 20세기 초 슬레이드 미술 학교에서 통크스가 닦아 놓은 전통 안에서 교육받았다. 이 교육 방식은 19세기의 프랑스 거장, 그리고 궁극적으로는 르네상스의 방식에서 유래했다. 아마도 이것이 키타이가 런던 사람들이 "세계 어느 곳의 사람보다 드로잉 실력이 훨씬 뛰어나다"고 믿었던 이유였을 것이다. 그러나 이 시기에 등장한 모더니스트와 이단자들은 이런 방식으로 훈련받은 마지막 세대였다. 1970년대 들어 드로잉에 대한 진지한 교육은 알타미라로 거슬러 올라가는 혈통을 제공하면서 대체적으로 사라졌다.

또 다른 이유는 아마도 베이컨의 존재였을 것이다. 베이컨은 의문의 여지 없이 세계적으로 가장 성공한 영국의 화가였다. 그러나 그의 작품은 도전적인 구상 미술이었다. 베이컨의 사례는 최소한 미술사 발전의 법칙에 예외가 있음을 증명했다.

*

런던의 화가들은 모두 역사를 통해 자신만의 고유한 색다른 자리를 만들었다. 베이컨은 사진술이 그가 '삽화'라고 부르는 상세한 외관의 모사를 시대에 뒤떨어지고 의미 없는 것으로 만들면서 게임의 규칙을 근본적으로 바꾸어 놓았다는 관점을 견지했다. 베이컨은 이런 이유로 회화는 이제 거의 불가능한 가능성과의 필사적인 싸움, 즉 현실을 모방하지 않으면서 현실처럼 느껴지는 물감의 배열을 찾기 위한 투쟁이라는 의견을 내놓았다.

사진에 관심을 두지 않을 뿐만 아니라 위협받지 않은 프로이트는 자신만의 기준을 찾았다. 당시 상황에서 그는 화가가 할 수 있는 일은 진실을 추구하는 것이 전부라고 생각했다. 물론 진실은 다른 기준처럼 규정짓기가 까다롭지

만 프로이트는 진실과 접할 때 알아챌 수 있었다. 그리고 프로이트에게는 그것이 양식적 특징이라기보다는 형이상학적인 특징이었다. "나는 어떤 의미에서 진실과 관계있는 미술에만 관심이 있습니다. 나는 그것이 추상인지 또는 어떤 형식을 취하는지에 대해서는 신경 쓸 필요가 없다고 생각합니다."

모더니즘의 "천명론"주의에 대한 저항에서 덜 극적이지만 더 불손한 호크니는 1976년에 쓴 글에서 "모더니즘을 자처하는 작품의 대다수가 쓰레기임을 알게 되었다"고 선언했다.[322] 호크니는 다음과 같은 말로 끝을 맺었다. 막다른 길에 이르면 "그저 뒤로 재주를 넘으며 계속해서 나아가게 된다."

아우어바흐는 이미 제작된 것을 복제하는 것은 의미 없다고 굳게 믿었다. 그는 새로운 방식으로 그리지 않으면 그 결과는 그저 "그림처럼 보이게" 된다고 생각했다. 이처럼 아우어바흐는 미술에 대한 시간의 톱니 효과●를 받아들인다. 그렇지만 그는 역사를 지속적인 거침없는 전진으로 보기보다는 사실상 시간의 화살을 순환하도록 방향 전환하는 것이 최선이라고 결론 내렸다.

> 대표적인 예로 칸딘스키처럼, 아주 유명한 방법이 아닌 방법으로 그림을 그리는 화가들이 존재했다. 그는 당시 추상으로 전환하는 시점에서 일부 빼어난 그림을 그렸다. 그렇지만 그가 추상으로 전환한 이후 내가 보기에는, 그의 그림은 다시 상당히 평범해졌다. 긴장감과 흥분에 도움이 되는 것은 추상화의 **과정**이다. 그러므로 내가 해야 할 일은 그 경계선을 다시, 그리고 또 다시 넘는 것이라고 생각했다.

흥미롭게도 라일리는 아우어바흐와 상당히 다른 작품을 그렸지만 같은 의견을 갖고 있다. 다만 그녀가 멈추기로 선택한 지점은 조금 다르다. 그 지점은 초기 모더니스트들이 경계선을 넘어 추상으로 진입한 이후였다.

● 일단 어떤 상태에 도달하고 나면, 다시 원상태로 되돌리기 어려운 현상을 이름

20세기 미술을 괴롭힌 것은 진보라는 개념이다. 이 개념은 초기 모더니즘의 역사 해석에 바탕을 둔다. 사실 그 해석이 아주 옳지는 않다. 어느 단계에서는 많은 것을 정리하고 많은 문을 열어 두어야 했다. 하지만 그 문이 열린 이후 더 많은 문을 열 필요는 없었다. 또는 적어도 **실질적인** 문이 존재하지 않았다. 정원을 일구는 것이 필요했다! 이것은 이미 문이 열려 있던 영토를 조사해야 할 필요가 있다는 뜻이다.

<p style="text-align:center">*</p>

1970년대 중반 추상은 더 이상 필연적인 미래로 보이지 않았고 그저 그림을 그리는 하나의 유형이 되었다. 점차 회화와 다른 미술 제작 방식 사이의 구분이 중요했다. 더욱이 이제는 대지 미술, 퍼포먼스, 설치, 비디오 등이 미술의 미래로 보였다. 변화하는 취향과 유행의 선도자인 테이트 갤러리의 큐레이터조차―다시 한 번―회화는 죽었다고 선언하기 시작했다. 1970년대와 1980년대 런던에 등장한 리처드 롱Richard Long, 토니 크랙Tony Cragg, 앤터니 곰리Antony Gormley, 애니시 커푸어Anish Kapoor, 길버트 앤드 조지Gilbert & George 등 매우 인상적인 미술가들 중 대다수가 어쨌든 전통적인 용어에 따라 분류한다면 화가보다는 조각가였다는 점은 분명한 사실이다.

그러나 베이컨이 미술사의 만신전으로 그 위치가 격상된 것에 있어 이 발전은 아무런 영향을 끼치지 못했다. 적어도 베이컨이 볼 때 1971년 파리의 그랑 팔레Grand Palais에서 개최된 회고전에서 그의 경력은 절정에 올랐다. 하지만 그의 가장 심오한 예술 작품은 그 이후에 제작되었다. 전시 개막 하루 반 전에 자살로 생을 마감한 그의 연인 다이어의 죽음과 관련 있는 삼면화 연작이 그것이다. 이 연작에서 베이컨의 작품을 이루는 두 개의 기둥인 본능적인 사실주의와 비극적인 드라마가 마침내 결합되었다.

유행의 영향과는 무관하게 호크니의 명성은 계속해서 확장되었다. 그렇지만 1960년대에 간헐적으로나마 런던을 기반으로 활동했던 호크니는 런던 화가로만 머물지 않았다. 1972년 영국의 삶이 지루해지고 작품의 자연주의에

불만을 느낀 그는 파리로 이주했고, 1970년대 말에 다시 로스앤젤레스로 옮겼다. 호크니는 로스앤젤레스에 20년간 머물면서 입체주의, 무대 디자인, 사진과 사진의 결점을 왕성한 지성을 발휘해 무수히 다양한 방식과 베이컨처럼 권위적인 비평가나 역사가가 예측하지 못한 방식으로 탐구했다.

1974년 프로이트는 헤이워드 갤러리Hayward Gallery에서 전시회를 개최했다. 이후로 그는 상황이 점차 나아졌고 1980년대에는 훨씬 더 좋아졌다고 느꼈다. 그러나 칠십 대에 이른 1990년대가 되어서야 프로이트는 모든 세대를 뛰어넘어 회화의 거장으로 보이기 시작했다. 1970년의 시점에서 보자면 이는 믿기 힘든 상황이었을 것이다.

에이리스 역시 이 책에 등장한 많은 미술가처럼 개의치 않고 본인의 작업을 지속했다. 세인트마틴 예술학교의 동료 교수들이 학생들에게 "에이리스의 말을 듣지 마. 그녀는 자네가 화가가 되고 싶게 만들 거야!"라며 주의를 주곤 했다. 캔버스에 물감을 더욱 자유분방하게 사용하는 것이 그들에게 보인 그녀의 반응이었다. 에이리스는 엄청난 길이의 그림을 제작했고, 이후 놀라울 정도로 두텁고 모든 것이 한데 뒤섞인 복잡성을 보여 주는 작품을, 그 다음에는 전례 없는 자유로움과 힘을 발산하는 새로운 조형 언어의 작품을 제작했다. 에이리스를 비롯해서 라일리, 볼링 같은 추상에 전념한 화가들은 그들 앞에 놓인 길고도 성공적이며 생산적인 경력을 밟아 나갔다. 이들은 추상이 갖고 있는 끊임없는 생명력을 증명했다. 추상 회화에는 풍부한 가능성이 남아 있었다.

앤드루스, 코소프, 존스, 호지킨, 블레이크, 어글로우, 콜필드의 경우도 마찬가지라 할 수 있다. 이들 모두는 라일리의 은유를 빌자면 자신만의 매우 색다른 정원을 일구었다. 호지킨의 언급처럼 어느 누구도 미술가가 더 이상 어떤 일을 할 수 있을지 말하지 못했다. 어떤 비평가나 큐레이터도 회화가 이러 저러해야 한다고 선언하지 못했다. 또는 그런 선언을 하는 사람들이 점차 사라져 가고 있었다. 호지킨은 어떤 측면에서는 이런 상황이 아주 힘겨웠지만 다른 한편으로는 그 덕분에 화가들이 엄청난 자유를 누릴 수 있었다고 생각했다.

그러나 1960년대의 미술가들이 모두 이와 같은 번영의 미래를 경험했던

것은 아니다. 몇 해 전 나는 베니스 비엔날레에서 영국을 대표하는 미술가를 기념하는 점심 식사 자리에 참석하기 위해 줄을 서 있었다. 나는 어느 나이 지긋한 남성과의 대화에 빠져 있어서 뒤에 줄 선 그 사람이 누구인지 잘 알아보지 못했다. 잠시 뒤 그는 우울한 어조로 "1970년에는 내가 이 점심 식사의 주인공이었죠."라고 말했다. 그는 리처드 스미스였다.

1960년대 말과 1970년대 초에 스미스와 데니는 런던의 중심 무대를 장악했다. 2001년 스미스는 다음과 같이 회고했다. "나는 그 시대에 맞는 적절한 미술가였습니다." "나는 그저 세계적인 단체전에 참여하게 되기만을 바랐습니다. 그 뒤는…… 잘 모르겠습니다."[323]

스미스는 1975년 테이트에서 주요 회고전을 개최했다. 이후 그 명성이 조금씩 퇴색했다. 데니 역시 마찬가지였다. 그는 스미스보다 상황에 좀 더 낙관적이었다. "데니는 계속해서 '우리의 시대가 올 거야, 친구. 우리의 시대가 올 거야.'라고 말했습니다. 그는 여러 해 동안 그렇게 이야기했습니다. 해를 넘기고 해를 넘겨도 계속해서 말이죠."[324] 그들 생애에 그런 시대가 다시 오지는 않았지만 이것이 그런 시대가 결코 다시 오지 않으리라는 것을 의미하지는 않는다. 그 시대는 여전히 가까이에 있다. 미술에서 평가와 명성은 언제나 잠정적이다. 프로이트가 1950년대 후반과 1960년대에 사라졌다가 1980년대와 1990년대에 다시 모습을 드러낸 것처럼.

*

1976년 키타이가 '런던파'라는 단어를 사용했을 때 그의 기억처럼 사람들은 즉각적으로 "거기에 달려들었다." 그 단어를 특징짓거나 그 존재를 부정하려는 시도가 이어졌다. 알다시피 런던파에는 공통 인수가 없었다. 런던의 주요 화가들은 모두 독자적인 이단자들이었다. 심지어 그들이 모더니스트일 때조차 그랬다. 이들은 때때로 구상과 비구상 사이의 경계선을 넘나들었고, 이들 사이에 사회적, 양식적, 기질적인 차원에서 상호 연결과 중첩이 있던 것은 분명하다. 대표적으로 아우어바흐와 호지킨처럼 몇몇 미술가는 사실상 그 경계선

위에서 활동을 펼쳤다.

그렇지만 이들 중 어느 누구도 근본적으로 외부인의 시선에 바탕을 둔 키타이의 통찰과 모순되지 않는다. "나는 많은 뛰어난 화가가 작업하고 있는 도시에 있는 나 자신을 발견했습니다. 나는 내가 중요한 무언가를 목격했다고 생각했습니다." 이 점에서 그가 절대적으로 옳았다는 데 독자들도 동의하기 바란다.

감사의 말

이 책이 나오기까지 오랜 시간이 걸렸다. 이 책에 담긴 가장 처음 나눈 대화는 23년 전에 이루어졌다. 20여 년 전 다른 사람들에게 질문하고 대답하는 내 목소리를 기록한 녹음을 다시 듣는 일은 매력적이긴 하지만 다소 야릇하기도 하다. 나와 대화를 나눴던 사람들 중 일부는 이제 이 세상에 없다. 그들의 생각과 기억이 『현대 미술의 이단자들』을 채우고 있으며, 어떤 면에서는 그것이 바로 이 책의 주제이기도 하다.

나는 수년에 걸쳐 나와 대화를 나누어 준 모든 분께 다시 한 번 감사 인사를 전한다. 프랭크 아우어바흐, 질리언 에이리스, 프랭크 볼링, 앤서니 에이턴, 데이비드 호크니, 존 카스민, 제임스 커크먼, 존 레소르, 리처드 모펫, 헨리 먼디, 레이첼 스콧Rachel Scott, 앵거스 스튜어트, 존 워나콧 등 대부분의 사람이 이 책을 구상하는 동안 내게 아낌없는 도움을 제공해 주었다.

421

또한 에이어스와 볼링, 데이비드 도슨, 캐서린 램퍼트Catherine Lampert, 앨런 존스, 대프니 토드는 친절하게도 이 책의 글을 읽고 많은 귀중한 의견을 얘기해 주었다. 나의 제자인 매기 암스트롱Maggie Armstrong은 샌드라 블로에 대해 많은 내용을 알려 주었다. 아들 톰Tomdms은 초고를 충실하게 읽어 주었으며, 딸 세실리Cecily는 중요한 조언을 주었다. 템스앤허드슨Thames & Hudson 팀, 특히 미켈라 파킨Michela Parkin, 줄리아 메켄지Julia MacKenzie, 포피 데이비드Poppy David, 마리아 라나우로Maria Ranauro, 안나 페로티Anna Perotti는 편집과 도판 조사, 디자인에서 뛰어난 능력을 보여 주었다. 그들과 함께 일할 수 있어서 행복했다.

다음의 자료를 사용할 수 있도록 허락해 준 분들께도 고마운 마음을 전한다.

The Brutality of Fact: Interview with Francis Bacon © 1975, 1980, 1987, 1992 and 2016 David Silvester. Reprinted by kind permission of Thames & Hudson Ltd., London

David Hockney by David Hockney, ed. Nikos Stangos © 1976 David Hockney. Reproduced by kind permission of Thames & Hudson Ltd., London

Frank Auerbach by Robert Hughes © 1990 Thames & Hudson Ltd., London, text © 1990 Robert Hughes. Reproduced by kind permission of Thames & Hudson Ltd., London

The Tradition of the New by Harold Rosenberg © 1959, 1960 Harold Rosenberg. Reproduced by kind permission of Thames & Hudson Ltd., London

R. B. Kitaj: A Retrospective, ed. Richard Morphet, Tate Enterprises Ltd., 1994 © Tate 1994. Reproduced by permission of the Tate Trustees

The Townsend Journals: An Artist's Record of his Times, 1928-51, ed. Andrew Forge, Tate Enterprises Ltd., 1976 © Tate 1976. Reproduced by permission of the Tate Trustees

옮긴이 말

우리에게 데이비드 호크니와 루시안 프로이트에 대한 저작으로 잘 알려진 마틴 게이퍼드의 신작 『현대 미술의 이단자들』은 제2차 세계 대전 이후부터 1970년경까지 약 25년간의 런던 회화의 역사를 살핀다. 이 시기는 프랜시스 베이컨, 루시안 프로이트, 데이비드 호크니 등 영국 화단에 기라성 같은 화가들이 등장한 찬란한 시절이었다. 프로이트와 호크니를 깊이 탐구했던 게이퍼드가 시야를 확장해 이들이 활약을 펼쳤던 시대의 지형도를 그리는 것은 어쩌면 이미 예정된 행보였을지도 모르겠다.

　전쟁이 끝난 직후의 황폐한 상황 속에서 희망과 낙관주의가 서서히 꽃피며 역동적인 1960년대를 맞았던 런던의 사회·문화적 흐름 속에서 베이컨, 프로이트, 호크니뿐 아니라 로널드 브룩스 키타이, 프랭크 아우어바흐, 레온 코소프, 질리언 에이리스, 브리짓 라일리 등 독특한 개성의 화가들이 속속 출현

했다. 게이퍼드는 이 화가들뿐 아니라 이들 주변의 미술 비평가와 거래상 등 여러 목소리를 소환해 당시의 상황을 생생하게 재구성한다. 그 시절 활동했던 수많은 인물을 직접 발로 찾아 나서 그들의 목격담과 회고에 귀를 기울이고, 애정 어린 가슴과 성실한 손으로 충실하게 엮은 이 책은 역사적, 지리적, 문화적 거리를 훌쩍 뛰어넘어 우리를 그 현장 속으로 데려간다. 전통적인 교육과 확고한 주류로 자리 잡은 추상 미술의 틈바구니 속에서 이 화가들은 자기만의 길을 개척하고자 고군분투했다. 때로 더 이상 나아갈 방향이 보이지 않는 암흑 속에서도 자신의 길을 포기하지 않았던 이들의 자취는 런던 미술계에 한층 다채롭고 풍요로운 별자리를 흩뿌려 놓았다.

책장을 넘기며 이 화가들을 따라가노라면 전시장 벽에 덩그러니 걸린 말 없는 작품 뒤에 가려 보이지 않던 화가 개인의 삶과 작품을 둘러싼 배경이 서서히 그 모습을 드러낸다. 그리고 닳고 닳아 더 이상 그 어떤 가능성도 없어 보이는 오랜 매체인 회화를 부여잡고 끈질기게 자신만의 진실을 찾아 헤맸던 이 화가들의 열정의 발자취가 그 안에서 펼쳐진다. 길잡이 게이퍼드가 안내하는 여정의 끝에서 우리는 이들의 깊은 고민과 노력을 통해 다시 태어난 그림과 만나게 된다. 이 책이 초대하는 여정이, 독자에게 이 작가들과 작품을 더 깊이 그리고 더 넓게 이해하고 공감하며 새롭게 만나는 장이 되기를, 그리하여 그들의 작품이 새로운 의미를 덧입어 시간의 흐름 속에서 빛바래지 않고 거듭 태어나는 장이 되기를 기대한다.

주

별도의 출처 표기가 없는 경우, 필자가 1990년부터 2018년에 다음의 인물들과 나눈 대화에서 인용하였음. 프랑크 아우어바흐, 질리언 에이리스, 게오르그 바젤리츠, 프랭크 볼링, 앤서니 카로, 존 크랙스턴, 데니스 크레필드, 짐 다인, 앤서니 에이턴, 테리 프로스트, 데이비드 호크니, 앨런 존스, 존 카스민, 제임스 커크먼, R. B. 키타이, 존 레소르, 러처드 모펫, 헨리 먼디, 빅터 파스모어, 로버트 라우센버그, 브리짓 라일리, 에드 루샤, 리처드 스미스, 대프니 토드, 존 버추, 존 워나콧.

간략하게 표기한 문헌의 상세 정보는 참고 문헌 참조

1장

1 워너, 1988.

2 클라크&드론필드, 2015, p. 177.

3 요크, 1988, pp. 124-125.

4 버나드, 1995, p. 45.

5 러셀, 1974, p. 7.

6 버나드 & 버즈올, 1996, p. 7.

7 시커트, 1947, p. 183.

8 버나드 & 버즈올, 1996, p. 9.

2장

9 스미, 2006, p. 9.

10 러셀, 1971, pp. 10-11.

11 크리스 스티븐스Chris Stephens, '프랜시스 베이컨과 피카소 Francis Bacon and Picasso ', http://my.page-flip.co.uk/?userpath=00000013/00012513/00073855/&page=5

12 베르투, 1982, p. 129.

13 실베스터 1975, p. 192.

14 리처드슨, 2001, p. 12.

15 로센스타인, 1984, pp. 161-162.

16 위의 책.

17 위의 책.

18 위의 책.

19 실베스터, 1975, p. 11.

20 위의 책, p. 46.

21 위의 책, p. 22.

22 휴스, 1997, p. 495.

23 실베스터, 1975, p. 65.

3장

24 존스톤, 1980, p. 203.

25 스팔딩, 1991(1), pp. 90-91.

26 타운센드, 1976, p. 75.

27 호크니 & 게이퍼드, 2016, p. 19.

28 로턴, 1986, pp. 109 ff.

29 위의 책, p. 116.

30 고윙, 1981, p. 24.

31 로턴, pp. 109-110.

32 위의 책, p. 110.

33 위의 책.

34 위의 책, p. 119.

35 고윙 & 실베스터, 1990, pp. 15-16.

36 그럼에도 불구하고 콜드스트림
자신은 어디서 시작할 것인지,
어떻게 지속해 나가야 하는지 등
자신이 하고 있는 작업에 대한
의심으로 괴로워했다. :
이후 콜드스트림의 언급은
데이비드 실베스터의 작가와의
인터뷰(1962)에서 인용, 위에
게재한 책, p. 25.

37 호라이즌 (1947년 4월),

샌드브룩, 2006, p. 253에서 인용.

38 이 단락의 인용은 모두
타운센드, 1976, p. 72.

39 이후 구절의 인용과 정보는
스팔딩, 2012(1).

40 요크, 1988, p. 293.

41 스팔딩, 2012(1).

42 요크, 1988, p. 297.

43 위의 책.

4장

44 코크, 1988, p. 41.

45 매케너, 1993.

46 코크, 1988, p. 19.

47 위의 책, p. 32.

48 위의 책, p. 34.

49 위의 책, p. 40.

50 위의 책.

51 실베스터, 1995, p. 17.

5장

52 실베스터, 1975, p. 28.

53 호라이즌 (1947년 4월),
샌드브룩, 2006, p. 253에서 인용.

54 스팔딩, 1991(1), p. 110.

55 크레시다 코널리Cressida Connolly,
키티 고들리Kitty Godley 사망 기사,

가디언Guardian, 2011년 1월 19일.

56 고윙, 1982, p. 60.

57 멜리, 1997, p. 89.

58 타운센드, 1976, p. 82.

59 바는 조금의 망설임도 없었다:
멜리, 1997, p. 70.

60 페파이엇, 2006, p. 144.

61 위의 책.

62 해리슨, 2005, p. 81.

63 위의 책, p. 83.

64 위의 책, p. 81.

65 위의 책, p. 59.

66 페파이엇, 2006, p. 65에서 인용.

67 해리슨, 2005, p. 104

68 위의 책, p. 56.

69 앨버트 헌터Albert Hunter,
페파이엇, 2006, p. 64에서 인용.

70 그루언, 1991, p. 8.

6장

71 블로, 국가 생애사: Part 3.

72 이후 인용 및 기어와 관련된 일은
매시, 1995, pp. 14-17를 참조.

73 윌슨, 2005, p. 156.

74 워커, 2016, p. 56.

75 이스탬 & 그레이엄, 2011.

76 타운센드, 1976, p. 90.

77 워커, 2016, pp. 57-58.

78 가레이크, 1998, p. 104.

79 카이거-스미스, 1993, p. 10.

80 위의 책, cat. 15에 대한 주석

81 위의 책.

82 앨러웨이, 1954, p. 30 참조.

83 앨러웨이, 1954, 여러 곳 참조.

84 가레이크, 1998, p. 205.

85 위의 책, cat. 11에 대한 주석

86 모래트, 2014.

7장

87 미국의 비평가 존 그룬John
Gruen과의 이후 인터뷰 서두에서:
그루언, 1991, pp. 6-7.

88 실베스터, 1975, p. 182.

89 위의 책, p. 48.

90 이후 인용을 포함해 페파이엇,
2015, pp. 74-75 참조.

91 리처드슨, 2009.

92 위의 책.

93 페파이엇, 2015, p. 74.

94 이후 인용을 포함해 앨버트 헌터,
페파이엇, 2006, p. 64에서 인용.

95 페파이엇, 1996, p, 193.

96 루크, 1991, p. 183.

97 스미, p. 16.

98 위샤트, 1977, p. 36.

99 프로이트, 1954, p. 23.

100 위의 책, p. 26.

101 게이퍼드, 1993, p. 24.

102 러셀, 1974, p. 13.

103 고윙, 1982, p. 56.

104 러셀, 1974, p. 27.

105 베르투, 1982, pp. 183-200 참조.

106 위의 책, p. 189.

107 파슨, 1988, p. 172. 이 설명에
따르면 이 둘의 만남은 1960년
대에 이루어졌던 것 같다.

108 스미, 2006, pp. 22-23 참조.

109 피버, 2002, p. 27.

110 위의 책, p. 28.

111 이 일에 대한 프로이트의 설명은
스미, 2006, pp. 22-23 참조.

8장

112 레소레, 1986, p. 55.

113 히긴스, 2013.

114 아우어바흐: Hughes,
1990(1), p. 133.

115 휴스, 1990(1), p. 133.

116 위의 책, p. 29.

117 매케너, 1993.

118 위의 책.

119 무어하우스, 1996, p. 10.

120 윌콕스, 1990, p. 33에서 인용.

121 켄델, p. 12.

122 http://benuri100.org/artwork/
portrait-of-n-m-seedo/

123 하이먼, 2001, pp. 142-145 참조.

124 시도, 1964, p. 336.

125 위의 책.

126 위의 책.

127 램퍼트, 2015, p. 38.

128 위의 책.

129 위의 책.

130 램퍼트, 2015, p. 50.

131 휴스, 1990(1), p. 134.

9장

132 크레이그마틴, 2010, p. 3.

133 헤네시, 2006, p. 106.

134 저먼, 1987, p. 46.

135 헤네시, 2006, p. 19.

136 크레이그마틴, 2010, p. 7.

137 매시, 1995, pp. 33-53 참조.

138 위의 책, p. 49.

139 위의 책, p. 50.

140 위의 책, pp. 19-31.

141 위의 책, p. 73.

142 그린버그, 1961, pp. 3-21.

143 위의 책.

144 앨러웨이, 1958.

145 맥헤일 아들과의 인터뷰
www.warholstars.org/articles/
johnmchale/johnmchale.htm

146 모펫, 1992, p. 149.

147 샌드브룩, 2006, pp. 72-73.

148 크레이그마틴, 2010, pp. 5-6.

149 위의 책, p. 6.

150 위의 책.

151 위의 책, p. 2.

152 테이트 온라인 카탈로그 참조,
www.tate.org.uk/art/artworks/
hamilton-hommage-a-chrysler-
corp-t0695.

153 전시 '이것이 내일이다'에 대하여
다음을 참조. 매시, 1995, pp.
95-107: 모펫, 1992, pp. 148-49

154 모펫, 1992, pp. 148-149.

155 하이먼, 2001, pp. 115-119.

156 버거, 1960, p. 18.

157 하이먼, 2001, p. 115.

158 위의 책, p. 116.

159 스팔딩, 1991(2), p. 7.

160 위의 책.

161 실베스터, 1954, pp. 62-64.

162 스팔딩, 1991(2), p. 7.

10장

163 멜러, 1994, p. 28.

164 헤론, 1998, p. 100.

165 코헨, 2009.

166 위의 책.

167 www.portlandgallery.com/
exhibitions/506/30341/
alan-davie--the-eternal-
conjureranthropomorphic-
figuresno1?r=exhibitions/506/
alan-davie--the-eternal-conjurer#
에서 인용.

168 린턴, 2007, p. 109.

169 샤피로와 그의 방문에 대해서는
오도넬, 2016 참조.

170 린턴, 2007, p. 109.

171 호크니, 1976, p. 41.

172 그루언, 1991, p. 10.

173 그린에 대해서는 멜러,
1994, pp. 16-19 참조.

174 로젠버그, 1962, p. 36.

175 구딩, 1994, p. 136.

176 럼니에 대해서 마일스,
2010, pp. 62-65 참조.

177 톰슨, 2000.

178 테이트 온라인 카탈로그 참조,

www.tate.org.uk/art/artworks/
rumney-the-change-t05556
179 샌드브룩, 2006, p. 55.

11장

180 데니, 1964, pp. 6-8.
181 화이트리, 2012, p. 119.
182 파슨, 1993, p. 117.
183 위의 책.
184 세인트 아이브스에서의 베이컨에
대한 보다 상세한 논의는 터프넬,
2007, 여러 곳: 해리슨, 2005,
pp. 136-153 참조.
185 파슨, 1993, p. 117.
186 해리슨, 2005, p. 139.
187 파슨, 1993, p. 118.
188 해리슨, 2005, p. 141.
189 '장소' 전에 대한 논의는 화이트리,
2012, pp. 141-145 참조.
190 위의 책, p. 142.
191 위의 책, p. 143.
192 위의 책, p. 139.
193 멜러, 1994, p 47.
194 샌드브룩, 2006, p. 247.
195 멜러, 1994, p. 77.
196 위의 책, p. 75.
197 위의 책, p. 77.

198 멜러, 1994, p. 90.
199 멜러, 1994, p. 91, 아트뉴스
ARTnews (1960년 9월)에서 인용.
200 화이트리, 2012, pp. 150-151.
201 무어하우스, 2017, p. 14.
202 호지킨 & 투사, 2000.
203 화이트리, 2012, p. 151.

12장

204 호크니, 1976, p. 42.
205 왕립예술학교에서의 보시어의
경험은 보시어 & 리브, 여러 곳 참조.
206 호크니, 1976, p. 28.
207 키타이의 초기 경력은 리빙스턴,
1985, pp. 8-11 참조.
208 호크니, 1976, p. 40.
209 사익스, 2011, p. 52.
210 호크니, 1976, p. 42.
211 위의 책, p. 41.
212 위의 책, p. 42.

13장

213 1962년 테이트 갤러리에서 개최된
베이컨의 전시 개최 배경은
페파이엇, 1996, pp. 230-238 참조
214 실베스터, 1975, p. 13.
215 소비의 해석과 난관에 대해서는

마틴 해리슨Martin Harrison,
'베이컨의 회화Bacon's Paintings',
게일 & 스티븐스, 2008,
pp. 41-45 참조.

216 게일 & 스티븐스, 2008, p. 149.

217 실베스터, 1975, p. 65.

218 라일리, 1999, p. 7.

219 헤겔, 1975, p. 10.

220 페파이엇, 1996, pp. 234-237.

221 파슨, 1993, pp. 150-152.

222 페파이엇, 2015, p. 76.

223 게일 & 스티븐스, 2008, p. 144.

224 해리슨, 2005, 여러 곳 참조.

225 이 인용문을 포함해 이후 인용문
출처는 실베스터, 1975, pp. 38-41.

226 1977년의 인터뷰 출처는 그루언,
1991, pp. 315-324.

227 페파이엇, 2015, p. 41.

228 러셀, 1974, p. 5.

229 피버, 2002, p. 30.

230 알몸과 누드에 대해서는 클라크,
1957, pp. 1-25 참조.

14장

231 스미스의 〈트레일러〉에 대한
언급은 멜러, 1994, p. 126에서 인용.

232 스미스와 담뱃갑 디자인에 대해서는

위의 책, p. 126-129참조.

233 번, 2000 참조.

234 이후 인용은 위의 책.

235 화이트리, p. 146, n. 22.

236 이 작품에 대해서는 다니엘스, 2007:
조나단 존스Jonathan Jones, '이주의
초상화Portrait of the Week',
가디언Guardian, 2002년 2월 2일,
www.theguardian.com/culture/
2002/feb/02/art 참조.

237 스미스와 블레이크의 음악, 의상,
헤어스타일의 취향에 대해서는 번,
2000 참조.

238 허커, 2013.

239 테이트, 2013, p. 99. 테이트의
연구가 이후 문단에서 다루는 보티의
삶과 예술에 대한 1차 자료를 제공해
주었다.

240 위의 책, p. 72.

241 볼링의 예술과 작업에 대해서는
구딩, 2011 참조.

15장

242 무어하우스, 1996, p. 36.

243 미술비평가 앤드류 포지: 리처드
모펫, 헬렌 레소레Helen Lessore
사망 기사, 인디펜던트Independent,

1994년 5월 8일에서 인용.

244 마일스, 2010, p. 40.

245 버나드, 1995, p. 50, 이어지는
인용은 pp. 50-53

246 칼보코레시, 2017, p. 14: 이어지는
앤드루스의 인용은 위의 책, p. 9.

247 로센스타인, 1984, p. 218.

248 고윙 & 실베스터, 1990, p. 25.

249 휴스, 1990(1), p. 114.

250 위의 책, p. 160.

251 무어하우스, 1996, p. 20.

252 위의 책, p. 22.

253 힉스, 1989, p. 44.

254 매케너, 1993.

16장

255 사익스, 2011, pp. 93-94.

256 위의 책, pp. 83-89.

257 월시, 2016.

258 로버트슨, 1965, p. 235.

259 사익스, 2011, pp. 95 ff.

260 위의 책, p. 110.

261 위의 책, pp. 106-111.

262 위의 책, pp. 123-124.

263 위의 책, p. 128 ff.

264 위의 책, p. 145.

265 위의 책, pp. 149-150.

266 호크니, 1976, pp. 103-104.

267 위의 책.

268 사익스, 2011, p. 169.

269 호크니, 1976, p. 124.

270 위의 책, p. 160.

271 위의 책, pp. 152-157.

272 위의 책, pp. 203-204.

273 위의 책.

17장

274 허커, 2013.

275 라일리와 머스그레이브의 만남과
인용은 마일스, 2010, p. 79 참조.

276 라일리의 상세한 활동 정보는
무어하우스, 2003, p. 221 참조.

277 이 일과 이어지는 인용의 출처는
킴멜만, 2000.

278 폴린, 2004, p. 44.

279 위의 책, p. 63.

280 위의 책, pp. 38-40.

281 라일리, 1999, pp. 66-68.

282 샌드브룩, 2006, p. 7.

283 사익스, 2011, p. 132.

284 로버트슨, 1965, p. 12.

285 폴란 & 트레드르, 2009, p. 103.

286 폴린, 2004, p. 192.

287 위의 책, pp. 190-191

288 라일리, 1999, p. 66.

289 폴린, 2004, p. 191.

290 위의 책, p. 178.

291 위의 책, p. 192.

292 볼링의 회화와 작품의 제작 환경에
 대한 설명은 구딩, 2011, pp. 47-50
 참조.

18장

293 휴스, 1990(2), p. 284.

294 오핑, 1995, pp. 14-15.

295 호지킨, 1981.

296 무어하우스, 2017, p. 106.

297 오핑, 1995, p. 12.

298 무어하우스, 2017, p. 35.

299 리빙스턴, 1985, p. 18.

300 이 작품에 대한 키타이의 기록은
 모펫, 1994, p. 82 참조.

301 위의 책, p. 84.

302 리빙스턴, 1985, p. 16.

303 모펫, 1994, p. 48.

304 위의 책, p. 44.

305 위의 책.

306 리빙스턴, 1985, p. 16.

307 맥퀸, 1992, pp. 76-77 참조.

308 이스탬 & 그레이엄, 2011.

309 월리스, 2013(1), p. 53.

310 콜필드의 크노소스 방문에 대해서는
 리빙스턴, 1999, p. 25 참조.

311 월리스, 2013(1), p. 59.

312 월리스, 2013(2).

313 리빙스턴, 1999, p. 23.

314 위의 책.

315 바이너, 1999, p. 140.

316 위의 책, pp. 146-147.

317 앨범 '서전트 페퍼스 론리 하츠 클럽
 밴드Sgt. Pepper's Lonely Hearts
 Club Band'의 커버에 대해서는
 위의 책, pp. 186-190 참조.

318 위의 책, pp. 140-142.

319 이 불시 단속에 대한 상세한 정보는
 위의 책, pp. 178 ff 참조.

320 해밀턴의 「벌하는 런던 67」 연작에
 대한 설명은 모펫, 1992,
 pp. 166-168 참조.

321 바이너, 1999, pp. 204-205.

맺음말

322 호크니, 1976, p. 194.

323 번, 2000.

324 위의 책.

참고 문헌

앨러웨이, 로런스Alloway, Lawrence, 9인의 추상 미술가*Nine Abstract Artists*, 런던, 1954

—, '예술과 매스 미디어The Arts and the Mass Media', 아키텍처럴 디자인*Architectural Design* (1958년 2월)

오핑, 마이클Auping, Michael 외, 하워드 호지킨의 회화*Howard Hodgkin Paintings*, 런던, 1995

버거, 존Berger, John, 영원한 빨강: 보기에 대한 소론*Permanent Red: Essays in Seeing*, 런던, 1960

버나드, 브루스Bernard, Bruce, '화가 친구들Painter Friends', 런던에서: 베이컨, 프로이트, 코소프, 앤드루스, 아우어바흐, 키타이From London: Bacon, Freud, Kossoff, Andrews, Auerbach, Kitaj, 전시 도록, 런던, 영국문화원British Council, 1995

— & 데릭 버즈올Derek Birdsall 편, 루시안 프로이트*Lucian Freud*, 런던, 1996

베르투, 로저Berthoud, Roger, 그레이엄 서덜랜드: 전기*Graham Sutherland: A Biography*, 런던, 1982

버드, 마이클Bird, Michael, 샌드라 블로Sandra Blow, 올더숏Aldershot, 2005

블로, 샌드라Blow, Sandra, 앤드루 램버스와의 인터뷰Interview with Andrew Lambir-th, 3편. 국가 생애사: 예술가들의 삶National Life Stories: Artists' Lives, 영국국립도서관British Library, 1996년 10월 7일

보시어, 데릭Boshier, Derek & 올리비아 리브Olivia Reeve, '데릭 보시어와 옥타비아 리브의 대화Derek Boshier in conversation with Octavia Reeve', 왕립예술학교 블로그 Royal College of Art Blog, 2016년 6월 30일, www.rca.ac.uk/news-and-events/rcablog/derek-boshier/

보엔, 엘리자베스Bowen, Elizabeth, 악마의 연인 외*The Demon Lover and Other Stories*, 런던, 1945

번, 고든Burn, Gordon, '투명인간The Invisible Man', 리처드 스미스Richard Smith와의 인터뷰, 가디언*Guardian*, 2000년 4월 11일

카이거스미스, 마틴Caiger-Smith, Martin 편, 로저 힐턴*Roger Hilton*, 전시 도록, 런던, 사우스뱅크 센터South Bank Centre, 1993

칼보코레시, 리처드Calvocoressi, Richard, 마이클 앤드루스: 흙 공기 물*Michael Andrews: Earth Air Water*, 전시 도록, 런던, 가고시안 갤러리Gagosian Gallery, 2017

클라크, 에이드리언Clark, Adrian & 제레미 드론필드Jeremy Dronfield, 기이한 성인: 피터 왓슨의 고상한 삶*Queer Saint: The Cultured Life of Peter Watson*, 런던, 2015

클라크, 케네스Clark, Kenneth, 누드의 미술사*The Nude*, 런던, 1957

코헨, 루이즈Cohen, Louise, '앨런 데이비와의 인터뷰Interview with Alan Davie', 2009, www.tate.org.uk/context-comment/articles/remembering-alan-davie

콜린스, 이안Collins, Ian, 존 크랙스턴*John Craxton*, 파넘Farnham, 2011

코크, 리처드Cork, Richard, 데이비드 봄버그*David Bomberg*, 전시 도록, 런던, 테이트 갤러리Tate Gallery, 1988

크레이그마틴, 마이클Craig-Martin, Michael, '리처드 해밀턴과 마이클 크레이그마 틴의 대화Richard Hamilton in Conversation with Michael Craig-Martin', 리처드 해 밀턴*Richard Hamilton*, 할 포스터Hal Foster & 알렉스 베이컨Alex Bacon 편, 케임브리지 Cambridge, 매사추세츠, 2010

다니엘스, 스티븐Daniels, Stephen, '데님에 대한 연구A Study in denim', 테이트 Etc. Tate Etc., 10 (Summer 2007)

데니, 로빈Denny, Robyn (인터뷰), '상황: 1960년 영국의 추상계Situation: The British abstract scene in 1960', 아이시스Isis, 1964년 6월 6일, pp. 6-8

이스탬, 벤Eastham, Ben & 헬렌 그레이엄Helen Graham, '파울라 레고와의 인 터뷰Interview with Paula Rego', 화이트 리뷰White Review (2011년 1월), www. thewhitereview.org/feature/interview-with-paula-rego/

파슨, 다니엘Farson, Daniel, 성스러운 괴물*Sacred Monsters*, 런던, 1988

—, 프랜시스 베이컨의 금박 입힌 밑바닥 삶*The Gilded Gutter Life of Francis Bacon*, 런 던, 1993

피버, 윌리엄Feaver, William, 루시안 프로이트*Lucian Freud*, 전시 도록, 런던, 테이트 갤러리Tate Gallery, 2002

—, & 폴 무어하우스Paul Moorhouse, 마이클 앤드루스*Michael Andrews*, 전시 도록, 런던, 테이트 갤러리Tate Gallery, 2001

폴린, 프랜시스Follin, Frances, 구체화된 환영: 브리짓 라일리*Embodied Visions: Bridget Riley*, 옵아트와 1960년대*Op Art and the Sixties*, 런던, 2004

프로이트, 루시안Freud, Lucian, '회화에 대한 사색Some thoughts on painting', 인카운터Encounter, 3:1 (1954년 7월), pp. 23-24

게일, 매슈Gale, Matthew & 크리스 스티븐스Chris Stephens 편, 프랜시스 베이컨Francis Bacon, 전시 도록, 런던, 테이트 브리튼Tate Britain, 2008

가레이크, 마거릿Garlake, Margaret, 새로운 미술, 새로운 세계: 전후 사회의 영국 미술New Art, New World: British Art in Postwar Society, 뉴 헤이븐New Haven & 런던, 1998

게이퍼드, 마틴Gayford, Martin, '공작, 사진가, 그의 아내 그리고 남성 스트리퍼The Duke, the photographer, his wife, and the male stripper', 모던 페인터스Modern Painters, 6:3 (1993년 가을), pp. 23-26

—, 루시안 프로이트의 초상화, 내가 그림이 되다Man with a Blue Scarf: On Sitting for a Portrait by Lucian Freud, 런던, 2010

구딩, 멜Gooding, Mel, 패트릭 헤론Patrick Heron, 런던, 1994

—, 프랭크 볼링Frank Bowling, 런던, 2011

고윙, 로런스Gowing, Lawrence, 8인의 구상 화가들Eight Figurative Painters, 뉴 헤이븐, 1981

—, 루시안 프로이트Lucian Freud, 런던, 1982

— & 데이비드 실베스터David Sylvester, 윌리엄 콜드스트림의 회화 (1908-1987)The Paintings of William Coldstream (1908-1987), 전시 도록, 런던, 테이트 갤러리Tate Gallery, 1990

그린버그, 클레멘트Greenberg, Clement, 예술과 문화: 비평 소론Art and Culture: Critical Essays, 보스턴, 1961

그루언, 존Gruen, John, 미술가 관찰The Artist Observed, 시카고, 1991

해리슨, 마틴Harrison, Martin, 카메라: 프랜시스 베이컨, 사진, 영화 그리고 그림In Camera: Francis Bacon, Photography, Film and the Practice of Painting, 런던, 2005

헤겔, G. W. F.Hegel, G. W. F., 헤겔의 미학: 순수 예술에 대한 강의Hegel's Aesthetics: Lectures on Fine Arts, T. M. Knox 역, 옥스퍼드, 1975

헤네시, 피터Hennessy, Peter, 호시절: 1950년대의 영국Having it So Good: Britain in the Fifties, 런던, 2006

헤론, 패트릭Heron, Patrick, 비평가로서의 화가: 글 선집Painter as Critic: Selected Writings, 멜 구딩Mel Gooding 편, 런던, 1998

힉스, 알리스테어Hicks, Alistair, 런던파: 현대 회화의 부활The School of London: The Resurgence of Contemporary Painting, 옥스퍼드, 1989

히긴스, 샬럿Higgins, Charlotte, '레온 코소프의 런던 사랑Leon Kossoff's love affair with London', 가디언Guardian, 2013년 4월 27일

호크니, 데이비드Hockney, David, 데이비드 호크니가 쓴 데이비드 호크니*David Hockney by David Hockney*, 니코스 스탠고스Nikos Stangos 편, 런던, 1976

— & 마틴 게이퍼드Martin Gayford, 그림의 역사: 동굴에서 컴퓨터 스크린까지*A History of Pictures: From the Cave to the Computer Screen*, 런던, 2016

호지킨, 하워드Hodgkin, Howard, '미술가가 되는 법How to be an artist', 윌리엄 타운센드 기념 강의The William Townsend Memorial Lecture, 1981년 12월 15일, https://howard-hodgkin.com/resource/how-to-be-an-artist

— & 존 투사John Tusa, '존 투사의 하워드 호지킨 인터뷰*John Tusa interviews Howard Hodgkin*', 2000년 5월 7일, https://howardhodgkin.com/resource/john-tusainterviews-howard-hodgkin

허커, 사이먼Hucker, Simon (모더레이터), '새로운 상황: 카스민, 카로 & 밀러가 1960년대를 회고하다The New Situation: Kasmin, Caro & Miller recall the Sixties', 2013년 4월 24일, www.sothebys.com/en/auctions/2013/the-new-situation-l13144/the-new-situation-art-inlondon-in-the-sixties/2013/07/kasmin-caro-miller-recall-thesixties-london-art-scene.html

휴스, 로버트Hughes, Robert, 루시안 프로이트: 회화*Lucian Freud: Paintings*, 런던, 1988

—, 프랑크 아우어바흐Frank Auerbach, 런던, 1990(1)

—, 대단히 비판적인: 예술과 예술가에 대한 글 선집Nothing if Not Critical: Selected Essays on Art and Artists, 런던, 1990(2)

—, 미국적 환상: 미국 미술에 대한 서사시적 역사*American Visions: The Epic History of Art in America*, 런던, 1997

하이먼, 제임스Hyman, James, 사실주의에 대한 각축: 냉전 시대 영국의 구상 미술*The Battle for Realism: Figurative Art in Britain during the Cold War*, 1945-60, 뉴 헤이븐 & 런던, 2001

저먼, 데릭Jarman, Derek, 잉글랜드의 최후*The Last of England*, 데이비드 L. 허스트David L. Hirst 편, 런던, 1987

존스톤, 윌리엄Johnstone, William, 순간들: 자서전*Points in Time: An Autobiography*, 마이클 컬메시모어Sir Michael Culme-Seymour 서문, 런던, 1980

켄델, 리처드Kendell, Richard, 회화에의 매료: 레온 코소프가 니콜라 푸생 풍으로 그

린 드로잉과 그림*Drawn to Painting: Leon Kossoff 's Drawings and Paintings After Nicholas Poussin*, 런던, 2000

킴멜만, 마이클Kimmelman, Michael, '결코 정사각형이 아닌Not so square after all', 브리짓 라일리와의 인터뷰Interview with Bridget Riley, 가디언*Guardian*, 2000년 9월 28일

키타이, R. B.Kitaj, R. B., 인간 점토: 전시*The Human Clay: An Exhibition*, 전시 도록, 런던, 예술위원회Arts Council, 1976

램퍼트, 캐서린Lampert, Catherine, 프랭크 아우어바흐: 말과 그림*Frank Auerbach: Speaking and Painting*, 런던, 2015

로턴, 브루스Laughton, Bruce, 유스턴 로드파: 객관적 회화에 대한 연구*The Euston Road School: A Study in Objective Painting*, 올더숏Aldershot, 1986

레소레, 헬렌Lessore, Helen, 부분적 증거: 위대한 전통 속 현대적 인물들에 대한 에세이*A Partial Testament: Essays on Some Moderns in the Great Tradition*, 런던, 1986

리빙스턴, 마르코Livingstone, Marco, R. B. 키타이*R. B. Kitaj*, 옥스퍼드, 1985

—, 팝 아트: 계속되는 역사*Pop Art: A Continuing History*, 런던, 1990

—, 패트릭 콜필드*Patrick Caulfield*, 전시 도록, 런던, 헤이워드 갤러리Hayward Gallery, 1999

루크, 마이클Luke, Michael, 데이비드 테넌트와 가고일의 시대*David Tennant and the Gargoyle Years*, 런던, 1991

린턴, 노버트Lynton, Norbert, 윌리엄 스콧*William Scott*, 개정판, 런던, 2007

맥퀸, 존McEwen, John, 파울라 레고*Paula Rego*, 런던, 1992

매킨즈, 콜린MacInnes, Colin, 잉글랜드, 반쪽 영국인England, Half English, 런던, 1961

매케너, 크리스틴McKenna, Kristine, '그림 속 조용한 남성: 레온 코소프Painting's quiet man: Leon Kossoff', LA 타임스*LA Times*, 1993년 5월 13일

매시, 앤Massey, Anne, 인디펜던트 그룹: 영국의 모더니즘과 대중문화, 1945-59*The Independent Group: Modernism and Mass Culture in Britain, 1945-59*, 맨체스터Manchester, 1995

멜러, 데이비드Mellor, David, 1960년대 런던의 미술계*The Sixties Art Scene in London*, 전시 도록, 런던, 바비칸 아트갤러리Barbican Art Gallery, 1994

멜리, 조지Melly, George, 시빌에게 말하지 마: E.L.T. 메센스의 은밀한 회고록*Don't Tell Sybil: An Intimate Memoir of E.L.T. Mesens*, 런던, 1997

마일스, 배리Miles, Barry, 런던의 외침: 1945년 이후의 런던 반문화의 역사*London*

Calling: A Countercultural History of London Since 1945, 런던, 2010

모패트, 이자벨Moffat, Isabelle, '리처드 해밀턴과 빅터 파스모어, 1957년 전시Richard Hamilton and Victor Pasmore, an Exhibit, 1957', '큐레이터로서의 미술가 #1The Artist as Curator #1', 무스 매거진*Mousse Magazine*, 42 (2014년 2월), http://moussemagazine.it/taac1-b/

무어하우스, 폴Moorhouse, Paul, 레온 코소프*Leon Kossoff*, 전시 도록, 런던, 테이트 갤러리Tate Gallery, 1996

— 편, 브리짓 라일리*Bridget Riley*, 전시 도록, 런던, 테이트 갤러리Tate Gallery, 2003

—, 하워드 호지킨: 떠난 친구들*Howard Hodgkin: Absent Friends*, 전시 도록, 런던, 국립 초상화미술관National Portrait Gallery, 2017

모펫, 리처드Morphet, Richard, 리처드 해밀턴*Richard Hamilton*, 전시 도록, 런던, 테이트 갤러리Tate Gallery, 1992

—, R.B. 키타이: 회고전*R.B. Kitaj: A Retrospective*, 전시 도록, 런던, 테이트 갤러리Tate Gallery, 1994

페파이엇, 마이클Peppiatt, Michael, 프랜시스 베이컨: 수수께끼의 해부학*Francis Bacon: Anatomy of an Enigma*, 런던, 1996

—, 1950년대 프랜시스 베이컨*Francis Bacon in the 1950s*, 전시 도록, 노리치Norwich, 세인스버리 비주얼 아트센터Sainsbury Centre for Visual Arts, 2006

—, 프랜시스 베이컨: 초상화를 위한 연구: 글과 인터뷰*Francis Bacon: Studies for a Portrait: Essays and Interviews*, 뉴헤이븐 & 런던, 2008

—, 당신의 피 속에 흐르는 프랜시스 베이컨: 회고록*Francis Bacon in your Blood: A Memoir*, 런던, 2015

폴란, 브렌다Polan, Brenda & 로저 트레드르Roger Tredre, 위대한 패션 디자이너들*The Great Fashion Designers*, 뉴욕 & 옥스퍼드, 2009

오도넬, C. 올리버O'Donnell, C. Oliver, '마이어 샤피로, 추상표현주의, 그리고 미술사 서술의 자유의 역설Meyer Schapiro, Abstract Expressionism, and the paradox of freedom in art historical description', 테이트 페이퍼스*Tate Papers*, 26 (2016년 가을), www.tate.org.uk/research/publications/tatepapers/26/meyer-schapiro-abstractexpressionism

리처드슨, 존Richardson, John, 마법사의 도제: 피카소, 프로방스 그리고 더글러스 쿠퍼*The Sorcerer's Apprentice: Picasso, Provence and Douglas Cooper*, 런던, 2001

—, '투사 베이컨Bacon Agonistes', 뉴욕 리뷰오브북스*New York Review of Books*, 2009년 12월 17일

라일리, 브리짓Riley, Bridget, '브리짓 라일리와 이사벨 칼라이즈의 대화Bridget Riley in conversation with Isabel Carlise', 브리짓 라일리: 작품 1961-1998 *Bridget Riley: Works 1961-1998*, 전시 도록, 켄들Kendal, 애보트 홀 아트갤러리Abbot Hall Art Gallery, 1998

—, 눈의 정신: 글 선집 1965-2009*The Eye's Mind: Collected Writings 1965-2009*, 로버트 쿠디엘카Robert Kudielka 편, 런던, 1999

로버트슨, 브라이언Robertson, Bryan, 앨런 데이비, 1936-1958 회화 및 드로잉 전시 도록*Alan Davie, Catalogue of an Exhibition of Paintings and Drawings from 1936-1958*, 전시 도록, 런던, 화이트채플 아트갤러리Whitechapel Art Gallery, 1958

—, 존 러셀John Russell & 스노든 경Lord Snowdon, 개인적인 관점*Private View*, 런던, 1965

—, 리처드 스미스: 회화 1958-1966*Richard Smith: Paintings 1958-1966*, 전시 도록, 런던, 화이트채플 아트갤러리Whitechapel Art Gallery, 1966

로젠버그, 헤럴드Rosenberg, Harold, 새로움의 전통*The Tradition of the New*, 런던, 1962

로센스타인, 존Rothenstein, John, 현대 영국 화가들: 제3권 헤넬에서 호크니까지 *Modern English Painters: Volume Three Hennell to Hockney*, 개정판, 런던, 1984

러셀, 존Russell, John, 프랜시스 베이컨*Francis Bacon*, 런던, 1971

—, 서문, 루시안 프로이트*Lucian Freud*, 전시 도록, 런던, 예술위원회Arts Council, 1974

샌드브룩, 도미니크Sandbrook, Dominic, 백열: 활기찬 1960년대의 영국사*White Heat: A History of Britain in the Swinging Sixties*, 런던, 2006

시도, N. M.Seedo, N. M., 태초에 두려움이 있었나니*In the Beginning was Fear*, 런던, 1964

시커트, 월터Sickert, Walter, 자유 술집!*A Free House!*, Osbert Sitwell 편, 런던, 1947

스미, 서배스천Smee, Sebastian, 브루스 버나드Bruce Bernard & 데이비드 도슨David Dawson, 작업 중인 프로이트*Freud at Work*, 런던, 2006

스팔딩, 프랜시스Spalding, Frances, 존 민턴: 별이 질 때까지 춤추자*John Minton: Dance Till the Stars Come Down*, 런던, 1991(1)

—, 서문, 키친 싱크 화가들*The Kitchen Sink Painters*, 전시 도록, 런던, 메이어 갤러리The Mayor Gallery, 1991(2)

—, '프루넬라 클러프와 "사소한 것을 날카롭게 말하는" 미술*Prunella Clough and the art of "saying a small thing edgily"'*, 가디언*Guardian*, 2012년 3월 30일(1)

—, 프루넬라 클러프: 지도 없는 지역들*Prunella Clough: Regions Unmapped*, 파넘

Farnham, 2012(2)

사익스, 크리스토퍼 사이먼Sykes, Christopher Simon, 호크니: 전기, 제1권: 1937-1975, 난봉꾼의 행각Hockney: The Biography, Volume I: 1937–1975, A Rake's Progress, 런던, 2011

실베스터, 데이비드Sylvester, David, '키친 싱크The Kitchen Sink', 인카운터Encounter, 1954년 12월, pp. 61-63

—, 프랜시스 베이컨과의 인터뷰Interviews with Francis Bacon, 런던, 1975

—, '역경에 맞서서Against the odds', 레온 코소프: 근작 회화Leon Kossoff: Recent Paintings, 전시도록, 런던, 영국문화원British Council, 1995

—, 프랜시스 베이컨 돌아보기Looking Back at Francis Bacon, 런던, 2000

테이트, 수Tate, Sue, 폴린 보티: 팝 아티스트와 여성Pauline Boty: Pop Artist and Woman, 전시 도록, 울버햄프턴 아트갤러리Wolverhampton Art Gallery, 2013

톰슨, 존 R.Thompson, John R., '난 키벨 경, 렉스 드 샤렝박 (1898-1977)Nan Kivell, Sir Rex De Charembac (1898-1977)', 오스트레일리아 전기 사전Australian Dictionary of Biography, vol. 15, 멜버른Melbourne, 2000

타운센드, 윌리엄Townsend, William, 타운센드 일기: 한 미술가의 당대 기록, 1928-51The Townsend Journals: An Artist's Record of his Times, 1928-51, 앤드루 포지Andrew Forge 편, 런던, 1976

터프넬, 벤Tufnell, Ben, 세인트 아이브스의 프랜시스 베이컨: 실험과 과도기 1957-62Francis Bacon in St Ives: Experiment and Transition 1957–62, 런던, 2007

바이너, 해리엇Vyner, Harriet, 멋진 밥: 로버트 프레이저의 삶과 시대Groovy Bob: The Life and Times of Robert Fraser, 런던, 1999

워커, 닐Walker, Neil 편, 빅터 파스모어: 새로운 현실을 향하여Victor Pasmore: Towards a New Reality, 전시 도록, 런던, 2016

월리스, 클라리Wallis, Clarrie, 패트릭 콜필드Patrick Caulfield, 전시 도록, 런던, 테이트 Tate, 2013(1)

—, '재미있고, 이국적이고, 대단히 현대적인Fun, exotic and very modern', 테이트 Etc. Tate Etc., 28 (2013년 여름)(2)

월시, 존Walsh, John, '미술거래상의 스파이더 맨The Spider-Man of art dealers', 크리스티 매거진Christie's Magazine (2016년 11-12월)

워너, 마리나Warner, Marina, '루시안 프로이트: 깜빡이지 않는 눈Lucian Freud: the unblinking eye', 뉴욕 타임스 매거진New York Times Magazine, 1988년 12월 4일

화이트리, 나이젤Whiteley, Nigel, 예술과 다원주의: 로런스 앨러웨이의 문화 비평Art

and Pluralism: Lawrence Alloway's Cultural Criticism, 리버풀Liverpool, 2012

윌콕스, 팀Wilcox, Tim 편, 실재의 추구: 시커트부터 베이컨까지 영국의 구상 회화*The Pursuit of the Real: British Figurative Painting from Sickert to Bacon*, 전시 도록, 맨체스터시티 아트갤러리Manchester City Art Gallery, 1990

윌슨, A. N.Wilson, A. N., 빅토리아 시대 이후: 부모님이 알던 세계*After the Victorians: The World Our Parents Knew*, 런던, 2005

위샤트, 마이클Wishart, Michael, 하이다이빙 선수*High Diver*, 런던, 1977

요크, 말콤Yorke, Malcolm, 장소의 정신: 9인의 신낭만주의 예술가들의 그들의 시대*The Spirit of Place: Nine Neo-Romantic Artists and their Times*, 런던, 1988

도판 출처

크기는 센티미터로 표기함

7 Photo The John Deakin Archive/Getty Images:

19 Photo Ian Gibson Smith:

23 Photo The John Deakin Archive/Getty Images:

26 종이에 잉크와 초크, 54.8 × 76.2. Tate, London. © Estate of John Craxton. All Rights
 Reserved, DACS 2018:

31 세 개의 나무 판 위에 유채, 각: 94 × 73.7. Tate, London. Presented by Eric Hall 1953.
 © Tate, London 2018:

34 Photo © Sam Hunter:

38 캔버스에 유채, 144.8 × 128.3. Tate, London. © Tate, London 2018:

42 캔버스에 유채 및 파스텔, 197.8 × 132. Museum of Modern Art, New York (229.1948).
 Photo Prudence Cuming Associates Ltd. © The Estate of Francis Bacon. All Rights
 Reserved, DACS/Artimage 2018:

53 Estate of John Minton. Courtesy Special Collections, Royal College of Art, London:

59 캔버스에 유채, 71.1 × 91.4. 개인 소장. Bridgeman Images:

61 Photo Humphrey Spender. Courtesy Bolton Council:

67 캔버스에 유채, 107.5 × 132.8. Tate, London. Presented by the Trustees of the
 Chantrey Bequest 1958. © Tate, London 2018:

68 캔버스에 유채, 91 x 122. Tate Britain.

70 Photo courtesy Gillian Ayres:

72 캔버스에 유채, 88.9 × 41.9. 개인 소장. © Estate of Prunella Clough. All Rights
 Reserved, DACS 2018:

75 캔버스에 유채, 98.9 × 119.3. Tate, London. © Tate, London 2018:

77 나무 판 위에 유채, 59.8 × 49.5. 개인 소장. © The Estate of David Bomberg. All Rights
 Reserved, DACS 2018:

85 캔버스에 유채, 69.8 × 90.8. Museum of London. © The Estate of David Bomberg. All

Rights Reserved, DACS 2018:

89 캔버스에 유채, 99 × 75.5. Image courtesy Gallery Oldham. © Estate of John Craxton.
All Rights Reserved, DACS 2018:

94 캔버스에 유채, 105.5 × 74.5. British Council. © The Lucian Freud Archive/Bridgeman
Images:

102 사진 © Sam Hunter:

106 캔버스에 유채, 93 × 76.5. Arts Council Collection. Photo Prudence Cuming
Associates Ltd. © The Estate of Francis Bacon. All Rights Reserved, DACS/Artimage 2018:

107 세르게이 예이젠시테인(감독), USSR 1925:

112 Photo Edwin Sampson/ANL/REX/Shutterstock:

115 캔버스에 유채, 178 × 127. Laing Art Gallery, Newcastle upon Tyne. © The Artist's Estate:

118 캔버스에 유채, 79.5 x 79.5. Tretyakov Gallery.

121 Photo Charles Hewitt/Picture Post/Getty Images:

124 메이소나이트에 혼합 매체, 152 × 91.4. Collection Albright-Knox Art Gallery, Buffalo,
New York. Gift of Seymour H. Knox, Jr., 1958. © The Sandra Blow Estate Partnership.
All Rights Reserved, 2018:

129 캔버스에 유채, 61 × 50.8. Southampton City Art Gallery. © Estate of Roger Hilton.
All Rights Reserved, DACS 2018:

131 종이에 구아슈, 31.8 × 27. © Estate of William Scott 2018:

136 사진 The John Deakin Archive/Getty Images:

138 캔버스에 유채, 152.4 × 118.1. Hamburger Kunsthalle, Germany. Photo Hugo
Maertens. © The Estate of Francis Bacon. All Rights Reserved, DACS/Artimage 2018:

144 구리에 유채, 17.8 × 12.8. © Tate, London 2018:

148 캔버스에 유채, 152.4 × 114.3. Walker Art Gallery, National Museums Liverpool. ©
The Lucian Freud Archive/Bridgeman Images:

151 사진 Hulton-Deutsch Collection/Corbis via Getty Images. Courtesy The Estate of
Graham Sutherland:

157 나무 판에 유채, 152.4 × 152.4. Accepted by HM Government in Lieu of Inheritance
Tax and allocated to The Samuel Courtauld Trust, The Courtauld Gallery in 2015. ©
Frank Auerbach, courtesy Marlborough Fine Art:

161 Courtesy Marlborough Fine Art:

164 나무 판에 유채, 77 × 58. Collection of Anne and Torquil Norman. © Leon Kossoff:

167 캔버스에 유채, 76.2 × 50.8. 개인 소장. © Frank Auerbach, courtesy Marlborough Fine Art:

174 콜라주, 35.8 × 23.8. Tate, London. Presented by the artist 1995. © Trustees of the Paolozzi Foundation, Licensed by DACS 2018:

177 하드보드에 유채, 나무, 사진 콜라주와 음반, 94 × 154.9. Whitworth Art Gallery, The University of Manchester. © Peter Blake. All Rights Reserved, DACS 2018:

184 나무에 유화 물감, 금속박, 디지털 프린트, 122 × 81. Tate, London. Purchased with assistance from the Art Fund and the Friends of the Tate Gallery 1995. © R. Hamilton. All Rights Reserved, DACS 2018:

185 사진 Bettmann/Getty Images:

187 콜라주, 26 × 24.8. Kunsthalle Tübingen. Photo flab/Alamy Stock. © R. Hamilton. All Rights Reserved, DACS 2018:

190 Courtesy Derrick Greaves/James Hyman Gallery, London:

192 하드보드에 유채 122 × 77.5. Ferens Art Gallery, Hull Museums. Bridgeman Images:

198 나무 판에 유채, 160 × 243.8). Tate, London. © The Estate of Alan Davie. All Rights Reserved. DACS 2018:

204 Courtesy British Pathé:

205 Associated British Picture Corporation. Keystone Pictures USA/Alamy Stock Photo:

212-213 나무 판에 리폴린, 4개의 패널: 230 × 91.5, 230 × 111.8 (90½ × 44), 230 × 274.4 (90½ × 108), 230 × 335. Courtesy Gillian Ayres:

214 Courtesy Gillian Ayres:

222 캔버스에 유채, 274.3 × 152.4. Tate, London. © The Estate of Patrick Heron. All Rights Reserved, DACS 2018:

223 종이에 유화 물감과 잉크, 23.8 × 15.6. Tate, London. Purchased with assistance from the National Lottery through the Heritage Lottery Fund, the Art Fund and a group of anonymous donors in memory of Mario Tazzoli 1998. © The Estate of Francis Bacon. All Rights Reserved, DACS 2018:

227 캔버스에 유채, 178.5 × 178. National Galleries of Scotland. © Estate of William Turnbull. All Rights Reserved, DACS 2018:

230 사진 Mark and Colleen Hayward/Redferns. © The Estate of Robyn Denny. All Rights Reserved, DACS 2018:

232 나무 판에 유채와 리폴린, 이면화, 305 × 320. Courtesy Gillian Ayres:

235 나무 판에 구아슈, 22 × 25. 작가 소장. Courtesy the Estate of Howard Hodgkin:

236 사진 Tony Evans/Getty Images:

237 캔버스에 유채, 91.5 × 127. Collection Mr and Mrs John L. Townsend III. Courtesy the Estate of Howard Hodgkin:

239 캔버스에 배접한 리넨에 유채, 121.9 × 182.9. © National Portrait Gallery, London:

243 캔버스에 유채, 122 × 122. 개인 소장. © Allen Jones:

245 캔버스에 유채, 213.4 × 334.6. Tate, London. Presented by the Trustees of the Chantrey Bequest 1952. © Tate, London 2018:

246 사진 Tony Evans/Getty Images. © Allen Jones:

252 사진 © Geoffrey Reeve/Bridgeman Images:

258 캔버스에 유채, 모래, 세 개의 패널, 각 198.1 × 144.8. The Solomon R. Guggenheim Foundation/Photo 2018 Art Resource, NY/Scala, Florence. © The Estate of Francis Bacon. All Rights Reserved, DACS 2018:

266 사진 The John Deakin Archive/Getty Images:

267 캔버스에 유채, 198 × 147.5. 개인 소장. © The Estate of Francis Bacon. All Rights Reserved, DACS/Artimage 2018:

271 캔버스에 유채, 30.2 × 24.8. 개인 소장. © The Lucian Freud Archive/Bridgeman Images:

273 © Estate of Roger Mayne/Museum of London:

276 캔버스에 유채, 61 × 61. Collection of Steve Martin. © The Lucian Freud Archive/Bridgeman Images:

282 캔버스에 유채, 213 × 173. 개인 소장. © Richard Smith Foundation. All Rights Reserved, DACS 2018:

288 하드보드에 유채, 172.7 × 120.6. Tate, London. Presented by the Moores Family Charitable Foundation to celebrate the John Moores Liverpool Exhibition 1979. © Peter Blake. All Rights Reserved, DACS 2018:

292 캔버스에 유채, 121.5 × 120.4. 개인 소장. © Derek Boshier. All Rights Reserved, DACS 2018:

294 캔버스에 유채, 231.1 × 81.3. Tate, London. Purchased with assistance from the Art Fund 1996. © David Hockney:

296 캔버스에 유채, 122.4 × 153. Tate, London. © Pauline Boty. Courtesy Whitford Fine Art:

299 사진 © Michael Ward Archives/National Portrait Gallery, London. © Pauline Boty. Courtesy Whitford Fine Art:

301 사진 Tony Evans/Getty Images:

303 캔버스에 유채, 145 × 101.5. © Frank Bowling. All Rights Reserved, DACS 2018:

304 작가 소장

308 캔버스에 유채, 168 × 213.7. Tate, London. © The Estate of Helen Lessore:

310 사진 John Deakin Archive/Getty Images:

312 하드보드에 유채, 121.9 × 182.8. Pallant House Gallery, Chichester. Estate of Michael
 Andrews, courtesy James Hyman Gallery, London:

316 나무 판에 유채, 122 × 122. Museo Thyssen-Bornemisza, Madrid. Estate of Michael
 Andrews, courtesy James Hyman Gallery, London:

319 나무 판에 유채, 244 × 91.5. University of Liverpool Art Gallery & Collections/
 Bridgeman Images. © The Estate of Euan Uglow, courtesy Marlborough Fine Art:

324 나무 판에 유채, 190.5 × 152.4. 개인 소장. © Frank Auerbach, courtesy Marlborough
 Fine Art:

326 나무 판에 유채, 121.3 × 152.5. 개인 소장. © Frank Auerbach, courtesy Marlborough
 Fine Art:

330 나무 판에 유채, 152.5 × 205. 개인 소장. © Leon Kossoff:

337 사진 Snowdon/Trunk Archive:

339 캔버스에 유채, 플렉시 글라스, 182.9 × 198.1. Photo Fabrice Gibert. © David Hockney:

343 캔버스에 아크릴릭, 152.4 × 182.9. Collection Arts Council, Southbank Centre,
 London. Photo Richard Schmidt. © David Hockney:

346 리넨에 에그 템페라와 유채, 198 × 177.8 (78 × 70). © Bernard Cohen. All Rights
 Reserved, DACS 2018:

347 캔버스에 아크릴릭, 182.9 × 182.9. Collection Museum Ludwig, Cologne. © David
 Hockney:

352 캔버스에 아크릴릭, 243.8 × 243.8. © David Hockney:

353 Photo Whitechapel Art Gallery:

356-357 캔버스에 아크릴릭, 212.1 × 303.5. Photo Fabrice Gibert. © David Hockney:

363 나무 판에 템페라, 121.9 × 121.9. Photo Anna Arca. © Bridget Riley 2018. All Rights
 Reserved:

365 나무 판에 에멀션, 166 × 166. British Council Collection. Bridget Riley Archive. ©
 Bridget Riley 2018. All Rights Reserved:

367 종이에 콩테와 파스텔, 43 × 21.2. Bridget Riley Archive. © Bridget Riley 2018. All

Rights Reserved:

370 캔버스에 아크릴릭, 213.4 × 304.8. Photo courtesy The John Hoyland Estate and Pace Gallery. © Estate of John Hoyland. All Rights Reserved, DACS 2018:

372 빨간색으로 채색된 강철과 알루미늄, 290 × 620 × 333. Tate, London. Presented by the Contemporary Art Society 1965. © Courtesy Barford Sculptures Ltd. Photo John Riddy:

375 캔버스에 유채, 선반, 92 × 92. 작가 소장. © Allen Jones:

376 개인 소장

379 © Estate of Antonio Lopez & Juan Ramos:

380 © National Portrait Gallery, London:

381 사진 Irwin Allen Prod./Kobal/REX/Shutterstock:

383 캔버스에 유채, 310 × 216.8. Tate, London. Presented by the artist, Rachel Scott, and their four children: Benjamin and Sacha Bowling, Marcia and Iona Scott 2013. © Frank Bowling. All Rights Reserved, DACS 2018:

388 하드보드에 유채, 41 × 51. Courtesy the Estate of Howard Hodgkin:

391 나무에 유채, 109.1 × 139.5. Tate, London. Courtesy the Estate of Howard Hodgkin:

393 사진 Fred W. McDarrah/Getty Images:

396 캔버스에 유채, 흑연, 183.1 × 183.5. Museum of Modern Art, New York. Philip Johnson Fund (109.1965). Courtesy Marlborough Fine Art. © R. B. Kitaj Estate:

397 캔버스에 유채, 이면화, 각: 152 × 91. 개인 소장. Courtesy Marlborough Fine Art. © R. B. Kitaj Estate:

400 캔버스에 콜라주, 유채, 160 × 185. Collection Francisco Pereora Coutinho. © Paula Rego. Courtesy Marlborough Fine Art:

403(上) 프랑스 요리법 카드

403(下) 나무 판에 유채, 122 × 244. 개인 소장. © The Estate of Patrick Caulfield. All Rights Reserved, DACS 2018:

406 나무 판에 유채, 91.4 × 213.4. Leslie and Clodagh Waddington. © The Estate of Patrick Caulfield. All Rights Reserved, DACS 2018:

410 캔버스에 유채, 스크린 프린트, 67 × 85. 개인 소장. © R. Hamilton. All Rights Reserved, DACS 2018

찾아보기

454